# MÉMOIRES
# DE FLEURY

DE LA COMÉDIE FRANÇAISE

PUBLIÉS PAR J. B. P. LAFITTE.

**Seconde Série**

1789—1820.

PARIS.

**ADOLPHE DELAHAYS, LIBRAIRE,**

10, RUE VOLTAIRE.

**1847.**

Impr. de Pommeret et Moreau, quai des Grands-Augustins, 17.

# MÉMOIRES
# DE FLEURY.

# Deuxième Série. — De 1789 à 1820.

## I.

### GUERRE INTÉRIEURE.

Commencement des clubs. — Quartier d'hiver de la conversation. — D'où datent nos querelles. — Plaisanteries de 89. — On se met en ligne. — CHARLES IX. — Dynastie théâtrale. — TALMA. — Rectifications historiques. — Ce que l'église nous a pris l'église nous le rend. — Rentrée de Larive. — Un peu de Mirabeau.

Je reviendrai bientôt sur M<sup>me</sup> de Sainte-Amaranthe; car au commencement de nos troubles et lorsque ensuite la révolution poussa les premiers cris de ses longues saturnales, c'était chez cette amie que j'allais le plus fréquemment; quantité de personnes de nom, de talent et de cœur, s'y rassemblaient, ainsi qu'à l'approche de l'orage, et pendant qu'il éclate, on se réunit plusieurs sous le même or-

meau pour se rassurer ensemble, et faire de tant de peurs éparses un peu de courage. Pauvres abusés! est-il donc de la nature humaine de croire qu'en se mettant en foule, le malheur et la mort seront dans l'embarras et n'oseront vous saisir, comme si devant le malheur et la mort on pouvait opposer aussi les gros bataillons?

C'était dans cette maison du moins que, pendant près de cinq ans j'allais chercher des nouvelles, apprendre le pour et le contre sur les événemens du jour, faire mes provisions politiques et me ravitailler un peu de bonnes raisons et de nerveux sarcasmes contre les enthousiasmes aveugles et les progressifs intéressés du foyer de la Comédie-Française.

Notre bel établissement littéraire n'avait point été à l'abri des invasions du moment, et si je ne suis pas trop ridicule de nommer encore deux vieilles saintes du calendrier dramatique, dont les fêtes ne se chômeront plus que sous l'empire, je dirai que Thalie et Melpomène gémissaient de voir les brochures du jour couvrir l'autel sacré et leur antique sanctuaire transformé en club politique.

Charmante chose que les clubs tout à leur commencement! D'abord c'était un terme nouveau que nos dames aimèrent à prononcer parce qu'il était étrange, puis il désignait une manière d'être qu'elles aimèrent à adopter parce qu'elle était étrangère : ce fut de l'Angleterre corrigée et augmentée, modifiée et enjolivée par ceux qui exerçaient le sacerdoce des importations nouvelles. Le mot et la chose firent fureur et parurent très-amusans; ils changèrent tout d'un coup la physionomie de nos soirées un peu vieillies; ils donnèrent un mouvement subit à des réunions qui ne se soutenaient que par artifice et offrirent de nouveaux quartiers d'hiver à la haute conversation qui se mourait de mort lente, non pas faute d'alimens, mais parce que sa forme avait été trouvée sous Louis XIV, et qu'après trois règnes d'existence elle avait besoin d'être rafraîchie. Cependant en changeant la forme des choses on court le danger d'en changer le fond, et la conversation française, cette

## CHAPITRE I.

amusante reine des salons, devint, en peu de temps une béguine presbytérienne; sérieuse, gourmée, hautaine, elle parla principes, abus, constitution : dès-lors le club changea de face, il visa à devenir une sorte de bureau de l'opinion, et pour justifier cette prétention il enrégimenta adroitement l'esprit d'opposition qui est inné chez les Parisiens, il lui créa une véritable hiérarchie; cet esprit de critique eut désormais ses présidens, ses conseillers, ses orateurs, il écrivit de longs *factums*, parla pendant de grandes heures, grava le nom de ceux qui avaient bien mérité de lui sur les tables de son livre d'or, et promit de faire une renommée aux plus hardis. Sur cela, on crut à ces fréries politiques, on publia que chez elles se tenaient les véritables bureaux de l'esprit public. Quant à moi, indigne, je n'y vis jamais que l'esprit de dénigrement, et ceux qui connaissent à fond la vie de ménage de Paris n'auront nulle peine à me croire. Paris a toujours voulu être amusé aux dépens de quelque chose ou de quelqu'un, et rien n'est moins amusant que l'éloge. Comme ce bon Perrin Dandin invitait Angélique à venir voir donner la question pour passer une heure ou deux, les clubs agrandissant la médisance, lui faisant, en apparence, un noble but, invitèrent aussi une partie de la France à venir voir donner la question à la société en la prenant de bas en haut. Depuis 88 jusqu'en 93, la satyre trempa fortement les lanières de son fouet dans les plus âpres acides, et au milieu des cercles où elle plaisantait, dans les cafés où elle mordait, dans les coteries où elle boudait, au comptoir où elle grondait, à la halle où elle criait, au spectacle où elle sifflait, sur la place publique où elle excitait la tempête, en tous les lieux enfin où elle faisait entendre sa voix en proclamant : « ceci est de l'esprit public, » je n'ai jamais découvert que de l'esprit de contradiction décoré d'un titre magnifique.

En ces temps-là, et quand la société française était tourmentée de sa longue et douloureuse maladie inflam-

matoire, il eût été bien étonnant que la fièvre se fût arrêtée aux rampes du théâtre. Aussi, malheureusement pour notre tranquillité, pour l'honneur de l'art et presque malheureusement pour la vie de plusieurs d'entre nous, les événemens publics et les passions qui les amènent et celles qui en profitent, vinrent se réfléchir dans notre foyer avec la plus scrupuleuse fidélité.

C'est dire que nos grandes querelles ne commencèrent pas avec Charles IX, ainsi qu'on l'a écrit. Bien avant Talma, bien avant Charles IX, et quand Chénier tombait tout à plat avec *Azemire*, nous nous étions, nous comédiens, rangés sous différents drapeaux. Bien avant le ministre Roland et la seconde restauration de l'illustre Genevois, nous nous disions : — Es-tu Calonne? es-tu Necker? nous blâmions ce que d'autres exaltaient, nous portions aux nues ce que d'autres dénigraient, Lisette était en guerre ouverte avec Frontin à cause de l'assemblée des notables, et Alceste ne voulait pas croire au *déficit* malgré les assertions de Célimène.

Je tenais pour Calonne; il paraît que je me suis trompé. Une bonne partie des nôtres tenaient pour Necker, et je ne sais s'il est bien démontré à tous qu'ils aient eu raison. Quand arriva à M. de Calonne ce fameux accident du ciel de son lit dont il faillit être écrasé, je supportai de Dugazon le calembourg assez plaisant : « Ciel! juste ciel! ciel vengeur! » Mais quand l'étoile de Necker fit pâlir celle de son rival, Dugazon, à son tour, m'entendait dire, d'après Condorcet : « Puisqu'on a nommé M. Necker directeur-général des finances, je deviendrai certainement directeur-général de l'Opéra; car j'ai l'oreille fausse. »

Comme partout, chez nous la politique faisait tort à la littérature, nous donnions l'heure obligée à Molière, et le reste du jour était tout à l'assemblée des notables en 87, et tout à l'assemblée des états-généraux en 89. A cette première époque, les *avancés* nous abordaient avec la pasquinade suivante :

## CHAPITRE I.

« Vous êtes avertis que M. le contrôleur-général a levé une nouvelle troupe de comédiens (1), qui commenceront à jouer à Versailles devant la cour, le lundi vingt-neuf de ce mois. Ils donneront, pour grande pièce, les FAUSSES CONFIDENCES, et pour petite le CONSENTEMENT FORCÉ ; elles seront suivies d'un ballet-pantomime allégorique de la composition de M. de Calonne, intitulé le TONNEAU DES DANAÏDES. »

En revanche, nous, les *rétrogrades*, aux premiers jours du grand projet de régénération, nous débitions à nos adversaires cette parodie du style nouveau des grandes harangues de Necker :

« Sire... vos enfans.... le peuple... la nation... Vous êtes son père... La constitution... La puissance exécutrice dans vos mains... La puissance législative... L'équilibre des finances... La gloire de votre règne... L'amour de votre peuple... Sire, le crédit... Les fondemens de la monarchie ébranlée... Tout concourt... tout rassure... Votre équité... Les yeux de l'Europe étonnée... L'esprit de sédition détruit... Les larmes de vos peuples... La postérité... Abondance... Gloire... Patriotisme... Abus du pouvoir... Clergé... Noblesse... Tiers-état... Sublime effort... Les siècles à venir... Sagesse... Prospérité... Vœux du royaume... Nation imposante... Epoque à jamais mémorable... Eclat de votre couronne... Bénédictions... Les vertus de Louis XII... la bonté de Henri IV... Oh !... ah !... sire, douze et quatre font seize. »

Il est vrai qu'alors on s'amusait encore, et, avant le temps où tous ceux qui avaient un canapé et une pendule furent méchamment appelés aristocrates, quand ce mot, créé de la veille, faisait sourire, comme nous avions aussi, nous, nos fiers d'Espréménils, nos irrésolus d'Entragues,

---

(1) Les notables qu'on prétendait avoir été appelés pour jouer un rôle de complaisance, et qu'à cause de cela on appelait d'avance les *notés*.

nos pituiteux Crussols, nous imitions les plaisanteries faites sur leur compte : nous nommions Dugazon *Aristocrâne*; Molé, qui ne savait trop s'il serait blanc ou noir, *Aristopie*; et notre brave Larochelle, qui ne parlait jamais politique sans changer deux fois de mouchoir de poche, *Aristocraché*.

Ainsi, au Théâtre-Français comme dans le monde, l'ordre ordinaire du spectacle fut interverti : la farce ne laissa pas deviner la tragédie, mais les plaisanteries s'envenimèrent comme tout s'envenimait autour de nous ; les plaisanteries servirent à faire connaître de quel bord on était, et quand elles devinrent passionnées, chacun se trouva en ligne. Autrefois on ne se disait pas un mot piquant sans se faire, avant toute hostilité, le salut des armes; mais au temps où nous étions on attaquait vertement, et, pour anticiper sur un mot que créa plus tard la langue révolutionnaire, on sans-culotisa l'épigramme.

*Charles IX* arriva.

Comme nous avions marché! Quand j'étais à Ferney, faisant à la perruque de Voltaire l'espièglerie consacrée par la tradition, ce vieillard novateur écrivait à Saurin : « Le temps viendra où nous mettrons les papes sur le théâtre, comme les Grecs y mettaient les Atrées et les Thyestes qu'ils voulaient rendre odieux. Le temps viendra où la Saint-Barthélemy sera un sujet de tragédie. » Eh bien! ce temps que, dans son imagination prophétique, Voltaire plaçait loin encore dans les générations futures, ne fut séparé de sa mort que par un espace de onze années : Chénier venait de mettre au théâtre la Saint-Barthélemy.

Cette Saint-Barthélemy des rois marqua la plupart des comédiens pour une prochaine Saint-Barthélemy de proconsuls, et fut dès-lors un signal de luttes, de persécutions et de désastres, dont la vieille maison de Molière et de Corneille eut bien long-temps à gémir.

Dans ces jours d'orage, il y eut un malheur réel pour notre société littéraire : c'est que la Comédie en masse était

jeune ; car, après Molé, Dazincourt et Dugazon, je me trouvais le doyen et je n'avais pas quarante ans ; puis, sur trente-six comédiens dont se composait notre troupe, on comptait neuf femmes, jeunes, jolies, rieuses, et qui, à la rigueur, auraient pu faire encore quelques années de couvent. Cet ensemble ne pouvait être bien solennel et ne dominait personne. Ce qui nous manquait essentiellement, c'était un de ces grands talens qui, à eux seuls, sont toute la comédie ou qui lui donnent un nom ; un de ces pivots sur lesquels roule une responsabilité de gloire ; un de ces grands comédiens que le public désigne, sorte de monarques dans l'art, qui peuvent asservir chaque volonté dans une seule ; une de ces hautes renommées qui rangent autour d'elle toutes les rivalités de second ordre, et absorbent leurs jalousies. Auprès de ces grandes forces d'un seul, toutes les forces subalternes prennent leur parti, on ne regarde plus autour de soi, on regarde au-dessus : les enfans ne se mesurent que lorsqu'ils sont entre eux ; un grand écolier arrive-t-il, la cérémonie paraît ridicule ; ils rentrent dans les rangs, et attendent que la taille leur vienne. Nous avions bien Molé ; nous avions bien Contat, et certes ces comédiens étaient des premiers entre les premiers ; mais une observation très-remarquable dans la spécialité de notre art, c'est que ce sceptre du Théâtre n'a jusqu'à présent été tenu que par un acteur tragique, soit que cette large exécution de la tragédie, cette dépense des forces de l'âme, impose au public, et qu'ensuite l'opinion du public vienne réagir sur le théâtre, soit qu'on ne puisse séparer totalement l'acteur de son rôle, soit encore que cette héroïque manière d'être prête quelque chose de sa nature à ceux qui se livrent à ces grandes études, et que les noms historiques, dignement portés, s'attachant à ces hommes privilégiés, pour trois heures par jour qu'ils les ont, nos imaginations complaisantes leur en laissent le bénéfice pour les vingt-une heures qui restent, soit enfin que la religion des arts ait aussi besoin d'un culte extérieur.

Pour quelqu'une de ces raisons sans doute, ou peut-être pour quelque peu de chacune, ce prestige existe au profit du genre tragique. Baron, Quinault, Lekain, Brizard, ont été de véritables princes d'une sorte de dynastie théâtrale, et, quand la France brisait la couronne de ses rois, nous cherchions chez nous le front qui devait recevoir la nôtre, puis, faute de le découvrir, entre d'habiles lieutenans chacun se disputait une parcelle du pouvoir. La Comédie-Française de 89 était une régence sans minorité.

Et pourtant, l'enfant qui devait grandir pour ces hautes destinées était là; l'homme sur le berceau de qui la tragédie s'était penchée, lui soufflant l'esprit de ses refrains sombres et terribles, Talma, vivait au milieu de nous; mais nous le méconnaissions encore. Dugazon, ou plus habile ou mieux inspiré, s'était fait le saint Jean-Baptiste de ce nouveau Messie, dont nous prétendions que la puissance n'était pas bien révélée.

Il est vrai que notre Messie trancha d'abord assez vivement du Mahomet; il fut poussé à nous chagriner un peu, et nous le lui rendîmes.

On m'a vu verser des pleurs de rage et me désoler avec Contat, lorsque, armés du droit d'ancienneté, nos aînés nous repoussaient dans les oubliettes du répertoire. En me trouvant opposé à Talma, maintenant que j'ai conquis ma position, sans doute on ne manquera pas de me crier : — Vous étiez et vous êtes encore orfèvre, M. Josse! — Je ne dis pas non; je conviens que ce droit d'ancienneté, si injuste en 1778, me sembla plus tolérable à mesure que j'avançais en grade; mais notre digne Manlius, qui voulait alors brûler ces règlemens sur l'autel de la patrie, comme entachés de féodalité théâtrale, n'avouera-t-il pas que, quelques années après, il les a trouvés très-bons à invoquer. En serait-il donc par hasard des réglemens comme du vin de Bordeaux, qui se bonifie avec l'âge? Quant à moi, comme je fais des Mémoires, et non point un panégyrique, je veux bien croire avoir fourni pour mon compte

une page de plus à l'histoire des variations du cœur humain, sans avouer cependant que je pense avoir eu tout-à-fait tort dans ces circonstances, ce qui est fort humble de ma part ; car, à s'exécuter de bonne grace, on gagne toujours de se faire faire le compliment que l'on est plus sage aujourd'hui qu'on ne l'était autrefois.

Partisan des prérogatives de l'ancien ordre de choses, je marchais avec Dazincourt, Contat, Raucourt, etc. ; Talma s'avançait contre nous, appuyé sur Dugazon et M<sup>me</sup> Vestris, toujours armée en guerre, depuis qu'on l'avait proclamée chef de la célèbre *escadre rouge*, dont j'ai précédemment donné le tableau. Le reste de la Comédie se partageait entre nous : quelques-uns ne tenaient pas très-fort à leur parti. Nous avions des minorités et des majorités flottantes ; mais tel qui ne nous appartenait pas la veille venait à nous le lendemain ; il est vrai que quelques-uns des nôtres passaient à leur tour dans le camp ennemi. Ces auxiliaires indécis ressemblaient assez aux grains de plomb qu'emploient les apothicaires, et qui sont destinés à sauter d'un plateau de balance dans l'autre, pour faire une sorte de compte rond quand la drogue pèse plus ou moins. Avec un peu d'adresse, chaque parti trouvait chez nous ses grains de plomb voyageurs.

Talma, dont nous avions tous reconnu les heureuses dispositions, reçut des mains de Chénier le rôle de *Charles IX*. A propos de cette pièce, qui devait faire époque, et quand les biographes ont dit qu'il n'eut ce rôle que parce que Saint-Fal n'en voulut pas, le regardant comme un mauvais rôle, les biographes se sont placés entre une vérité et une erreur : Saint-Fal aurait pu jouer le personnage de Charles IX, sans doute, et il lui fut d'abord offert par l'auteur ; mais Saint-Fal, en le refusant, fit l'action d'un homme modeste qui se juge, et ne se croit pas propre à tout, et, en désignant Talma à sa place, il ne crut ni présenter un mauvais cadeau au jeune tragédien, ni offrir un pis-aller à Chénier. Nous savions aussi tous au théâtre, et du moins

nous le savions par expérience, qu'un personnage qui n'a pas de caractère, précisément à cause de cela, et quand il est placé dramatiquement, peut faire honneur et réputation au comédien. Après les justes observations de Saint-Fal, il n'y eut qu'une voix pour nommer Talma, parce que nous comptions sur lui. La figure toute honnête et toute candide de Saint-Fal se serait refusée à l'expression complète du fanatisme et du remords, tandis que celle de Talma, déjà empreinte de cette mélancolie qui est devenue sa muse, nous sembla être plus propre à rendre les sensations diverses du nouveau personnage. Nous avions déjà vu notre jeune camarade dans Séide, et, malgré les irrégularités de son jeu et les défauts de sa diction, nous avions remarqué cette large mobilité du masque tragique, qui du théâtre va avertir le parterre de ce qu'un acteur a dans l'âme. On ne peut, en conscience, nous supposer assez écoliers pour n'avoir pas su reconnaître un rôle important dans une pièce qui, à cette époque, était une sorte de *va-tout* de la saison entière. Aurions-nous donc compromis nos études, notre succès, et les trois meilleurs mois de l'année pour faire une niche à Talma? Qu'on y réfléchisse bien! *Charles IX ou l'École des Rois!* la Saint-Barthélemy! un cardinal mis en scène! une pièce osée en tout! une pièce que Voltaire ne présumait jouable que dans un siècle, jouée maintenant, à l'époque des états-généraux, quand tous les cerveaux bouillonnaient, quand il n'y avait pas à se dissimuler que vingt mille spectateurs viendraient à la Comédie-Française transportés d'enthousiasme, quand toutes les provinces étaient à Paris, et s'assoieraient tour à tour sur les banquettes de notre parterre, nous aurions abandonné le rôle de Charles IX, dans *Charles IX*, comme un pis-aller!

Non; nous savions que ce rôle était beau, très-beau; nous savions qu'un acteur constitué d'âme et de corps pour le jouer pouvait s'y faire une réputation; nous savions que nous mettions dans les mains de Talma toute

une destinée de comédien, et nous pensions qu'il nous en rendrait bon compte. Encore une fois, ne l'avions-nous pas vu dans Séide? Qu'est-ce donc Charles IX? N'est-ce pas Séide avec la couronne? N'est-il pas entraîné par un fanatisme semblable? N'a-t-il pas aussi son prophète qui lui ordonne le meurtre? La pourpre romaine n'est-elle pas dans la pièce de Chénier à la place du turban de la tragédie de Voltaire? La croix ne fanatise-t-elle pas comme le croissant? L'arquebuse ne frappe-t-elle pas comme le poignard? Où donc est la différence? Et si elle existe, n'est-elle pas toute à l'avantage du rôle de Charles IX en s'y représentant Talma? Car ici nul amour; car c'est ici, non le meurtre d'un seul homme, mais le meurtre de tout un peuple. Le comédien qui reçut Séide des mains de Voltaire reçut donc un mauvais rôle? Mais, dit-on, Séide intéresse, et non pas Charles IX; mais répondrai-je, Séide est un inconnu, un Arabe d'invention poétique; mais Charles IX est un roi de France; mais c'était de l'histoire de France; mais la révolution allait être là, et, représentés par Charles IX, les rois venaient, devant tous, se poser sur la sellette; et c'était un mauvais rôle!

Qu'est-ce à dire? Croit-on que la belle manière de Talma dans ce personnage fût pour nous comme l'est pour le peuple la muscade de l'escamoteur? que nous fûmes la dupe d'un sublime coup de gobelet?

Certes, nous ne pouvions pas savoir que ce tragédien enfant y produirait un tel effet; nous n'avions pas deviné surtout la sublime expression de ses traits, sa pantomime éloquente, lorsque affaissé par le remords, et cachant son visage dans les plis du vêtement royal, il se relève tout-à-coup sous l'anathème, et, parcourant du regard celui qui le maudit, recule par convulsions successives, comme si, à chaque geste de l'homme de bien, ce roi sacrilége secouait les gouttes du sang de ses sujets retombées sur lui; non, nous ne savions pas que Talma irait jusqu'à cette manière grandiose de comprendre et de créer. Mais quel

acteur ne compte un peu sur l'inspiration du moment? Il est au théâtre de grands effets produits sans les avoir prévus, autant que d'effets manqués après y avoir compté; mais, pour les comédiens de bonne trempe, la scène déçoit moins qu'elle ne révèle, et nous savions bien du moins que, par le temps qui courait, le rôle de Charles IX renfermait quelques bonnes fortunes.

Ce succès monta trop la tête à Talma, et Dugazon, qui en avait fait son fils en Melpomène, ne contribua pas peu à attiser le feu qui fermentait dans le cœur de ce jeune homme. Dugazon avait pris l'habitude de s'emparer des élèves un peu marquans de la nouvelle école instituée aux *Menus*, et de les étiqueter Dugazon, et pourtant Talma n'était pas plus son élève que celui de Dazincourt, de Molé, de Larive et de moi, pauvre surnuméraire enseignant. Talma était l'élève de l'école de déclamation, ou plutôt l'élève de la nature. Je dirai même que la nouvelle institution de l'art de faire des comédiens fut fort heureuse en ses commencemens, d'avoir à produire un talent comme celui du jeune Talma. Cette académie théâtrale, où j'ai été longtemps honoré du titre de professeur, sans que jamais personne ait pu dire que j'en sois devenu tout-à-fait le partisan, cette savante institution, où l'art de bien comprendre une virgule ne le cède qu'à l'art, bien supérieur, d'entendre parfaitement un point, prouva du moins son utilité par la force d'un tel élève; mais cette force était bien en lui, et, dans le cas contraire, Dugazon aurait toujours eu quelque tort de se faire l'éditeur responsable d'une œuvre à laquelle tous les professeurs avaient contribué.

Mais Dugazon jouait les comiques, et produire un acteur de tragédie était une sorte de gloire dont il paraissait fort jaloux; Talma en prouvant pour lui, prouvait pour son maître qui s'y attachait d'autant, aussi je crois bien qu'on aurait vainement cherché à détromper notre camarade; car faire des élèves est une sorte de paternité qui a ses illusions et ses erreurs, comme l'autre.

## CHAPITRE I.                                                13

Quoi qu'il en soit ; le fils d'adoption et le père adoptif voulurent porter la réforme dans notre société. Fort du succès de *Charles IX*, Talma pensa qu'il pourrait sauter à pieds joints sur nos réglemens et se placer en tête de la Comédie-Française ; mais nous qui avions été les martyrs de ces réglemens, nous qui avions laborieusement gagné notre position, nous pensâmes qu'une seule preuve n'était pas suffisante ; les annales du théâtre sont pleines de ces acteurs qui, semblables au poëte de Piron, n'ont jamais joué qu'un ouvrage, et qui ensuite ont des dispositions toute leur vie ; j'ai dit combien nous faisions fond sur Talma ; mais nous ne pouvions voir encore en lui l'homme sur lequel viendrait s'appuyer toute la tragédie ; Grammont et Saint-Prix nous semblaient être au moins à sa hauteur : Grammont qui avec son jeu outré ressemblait à Lekain ivre, et Saint-Prix qui avec son jeu parfois trop sage aurait pu passer pour Lekain à jeun, avaient, l'un quand il ne s'endormait pas, l'autre quand il voulait se modérer, d'assez belles parties de talens, pour qu'il ne nous semblât pas juste de donner de prime abord le rang suprême à un jeune homme : « Il a de la voix, disions-nous, attendons qu'il nous prouve qu'il a de l'haleine. »

Attendre ! il fallait de la patience, et Talma n'en avait guère ; quant à Dugazon, il paraissait toujours dans l'état d'un homme qui viendrait d'être frappé de l'étincelle électrique. Ce n'était du reste pour personne le temps de la patience.

Aussi personne ne voulut-il reculer d'une semelle ; mais s'il y eut combat, il n'y eut jamais injustice.

Nous avons été accusés d'avoir mis *Charles IX* hors du répertoire, dans le but coupable d'arrêter l'essor trop prompt de notre nouveau camarade ; c'est encore une erreur à relever ; la pièce fut interrompue par ordre des gentilshommes de la chambre : les évêques, effrayés de l'influence que pouvaient avoir sur les esprits les représentations suivies d'un ouvrage qu'ils regardaient comme dirigé con-

tre eux, avaient sollicité à la cour pour que *l'École des Rois* (qui leur semblait encore plus la satyre des prêtres), fût défendue; Louis XVI leur accorda leur demande. Si, de notre chef, nous avions empêché la pièce d'avoir la suite de ses succès, nous aurions été bien mal avisés; car *Charles IX* attirait un concours de monde prodigieux; avec *Charles IX* nous venions de retrouver les jours fructueux du *Mariage de Figaro*, et repousser l'œuvre de Chénier eût été bouder contre notre coffre-fort.

On nous a donc mal à propos accusés d'avoir voulu priver Talma du rôle où il pût déployer son talent. Quand nous attaquions ce jeune comédien, nous n'usions point de manœuvres, nous allions à lui à visage découvert, et ce fut cartes sur tables que nous parlâmes de la rentrée de Larive.

Ici, puisqu'on ne l'a pas écrit, et qu'il faut être impartial, je dirai que cette rentrée fut notre tort réel; bien entendu que je ne veux pas nier la puissance du talent de Larive qui ne fait pas question; mais à cause de l'esprit de cette rentrée, résolue moins dans le but du talent que dans celui de l'influence et du contre-poids; avec le secours du tragédien retiré nous voulions opérer à la comédie le grand effet que les politiques nomment la balance des états. Mais nous n'avions pas réfléchi qu'il faut suivant les temps changer de diplomatie, nous marchions toujours sur de vieux erremens. et quand nous appelions Larive pour opposer le despotisme d'antiques réglemens à la jeune tyrannie qui nous menaçait, nous ne pensions nullement (ce dont il fallut bien se convaincre plus tard), qu'avec une autre nation un autre théâtre allait apparaître, qu'à cette nation nouvelle il fallait des acteurs nouveaux, des acteurs jeunes comme elle, ayant mal aux nerfs comme elle, n'ayant pas eu affaire au passé, s'élançant en avant à tous risques. Larive revenait avec son jeu réglé et harmonieux; il fallait un jeu tout neuf, plein de fougue, de verve et de désaccord; Larive avait appris, en quelque sorte, son

talent par cœur; il fallait un talent qui eût l'air de se chercher et de se trouver chaque soir au milieu de tâtonnemens vigoureux; nous avions bien Grammont qui possédait beaucoup de ces qualités là, mais à part quelques rares momens, l'ame manquait à Grammont, ses énergiques échappées étaient connues d'avance, on savait qu'il prendrait toujours l'air d'un possédé ayant appris un rôle et se débattant avec méthode sous le goupillon de l'exorcisme; le public nouveau demandait du sombre et de l'énergique; mais il exigeait aussi de la passion, du foyer; le siècle nouveau semblait vouloir ôter à tout l'odeur du moisi et le fade du trop-souvent; le siècle était en quête de l'inconnu : la politique cherchait, la science cherchait, la peinture demandait de nouvelles inspirations, tous les arts cherchaient; le théâtre devait en faire autant. On allait bientôt entendre une langue qui n'avait jamais été parlée; des pièces tragiques sans noms allaient venir : à ces nouveaux goûts du public, il fallait un comédien sans mesure, mais puissant. Imposer Larive, c'était en quelque sorte reculer vers le passé. Larive était un Montmorency théâtral, un comédien pour les loges; Talma jeté sur la scène avec *Charles IX*, devint l'acteur d'un peuple en révolution. C'est ce que nous pûmes comprendre, et nous continuâmes nos démarches auprès de notre tragique camarade.

Larive résista d'abord; il aimait beaucoup son état, mais nous avions contre nous un de ces déchirans souvenirs qui sont comme une plaie vive au cœur des comédiens.

Vers cette époque où le partérre se gâtait, ou plutôt vers cette époque où la foule tâtant le pouls à sa propre puissance, brûlait, dans les rues de la capitale, le mannequin de l'archevêque de Toulouse, cette même foule enivrée du nouveau pouvoir qu'on lui laissait exercer imprudemment, essayait de le prolonger encore dans les lieux qu'elle savait être de son domaine : après la place publique, les spectacles devinrent les endroits où se rassemblèrent le plus volontiers tous ces bilieux du temps qui se faisaient

un jeu cruel de faire tomber les pièces et d'opprimer les artistes.

Orosmane était l'un des rôles les plus favorables à Larive. Outre la chaleur de sa récitation, ce comédien était la plus belle parure de théâtre que l'on pût trouver ; et dans ce rôle, la robe turque, le turban et l'aigrette rehaussant encore tout le luxe et le bel appareil de ses qualités d'acteur, on voyait réellement en lui le scythe oriental du poète. Eh bien! dans ce même rôle, son triomphe, Larive fut injustement et outrageusement sifflé.

Il ne le fut pas deux fois ; le lendemain il nous signifia qu'il se retirait.

Un outrage qui n'est pas mérité doit s'oublier, et la Comédie-Française pouvait espérer encore ; mais vainement lui représenta-t-elle que quelques centaines d'étourdis et de sots en cabale ne font pas le public, il répondit qu'au moins ils y tiennent et que lorsqu'ils arrivent à faire la centaine, non-seulement ils peuvent désoler un homme de cœur, mais encore le faire douter de lui-même ; nous persistâmes, et comme nous voulions nous appuyer de nos puissances pour éloigner une retraite qui nous laissait un trop grand vide, Larive, dont l'esprit s'était tourné aux idées religieuses, alla, pour en finir, se mettre sous la protection de l'archevêque de Paris.

La position était difficile à tourner, et nous ne l'essayâmes que lorsque, excités par la crainte de voir Talma nous dicter des lois, il fallut prendre un parti décisif. Desessarts, homme de rare imaginative, nous trouva un biais : Larive nous avait opposé l'église nous nous servîmes de l'église pour le ramener au bercail dramatique.

Il demeurait alors au Gros-Caillou, et là il s'était lié d'amitié avec M. l'abbé Gouttes, alors vicaire dans ce quartier. Cet ecclésiastique, réputé pour son talent et ses lumières, avait pris un grand empire sur Larive. Ce fut lui que Desessarts nous conseilla d'aller voir. L'abbé Gouttes était l'intermédiaire qu'il nous fallait ; c'était l'homme qui

savait le mieux concilier l'esprit de son état avec l'esprit des circonstances : l'abbé Gouttes connaissait l'art de faire faire alliance aux choses extrêmes. Prêtre, homme du monde, et homme politique à la fois, il appliquait à la science de la vie la science de Frosine de l'*Avare*, qui, comme on sait, aurait trouvé le secret de marier la république de Venise avec le Grand-Turc, à telles enseignes que plus tard, m'a-t-on raconté, on le vit (l'abbé Gouttes, et non le Grand - Turc), fidèle à sa mission pieuse, aller consoler les mourans en uniforme de garde national, et leur porter le *bon Dieu* dans sa giberne.

Quand la Comédie commença ses démarches auprès de cet abbé, il était président de l'assemblée nationale. La députation qu'elle lui envoya fut parfaitement reçue : il alla au devant des raisons des comédiens, et comme il était, autant que personne, imbu des idées qui avaient cours alors, ce fut sans beaucoup de peine que nos représentans le laissèrent convaincu qu'il était de l'intérêt de l'assemblée, notre nouvelle providence, de ne permettre point qu'on pût lui reprocher la triste décadence du théâtre national. En conséquence, à l'issue d'une loi et d'une messe constitutionnelle, il se rendit chez son ami, et s'employa de bonne et franche amitié et d'éloquence pour le déterminer à contribuer de la supériorité de son talent à relever la gloire d'un théâtre, qui, d'après lui, abbé Gouttes, devait plus que jamais devenir le théâtre français.

On ne saurait dire combien on faisait de choses alors, en profitant de la chaude ferveur des ames : l'impossible d'autrefois était le possible du moment; tout s'enlevait à la pointe de l'enthousiasme. Larive était pieux, et c'était un prêtre qui lui disait de reparaître sur la scène; Larive était sensible, et c'était un ami qui l'en priait; il avait de l'amour-propre, et le président d'une assemblée illustre le sollicitait. Il considéra sa rentrée comme un véritable acte de civisme digne des vertus d'un citoyen zélé et du juste orgueil d'un artiste : il reparut dans le rôle d'*OEdipe*.

Jamais je ne fus témoin d'un triomphe plus éclatant : la résurrection de Lekain n'aurait pas produit un plus grand effet. Tous les anciens amateurs de la tragédie, qui s'étaient éloignés, reparurent avec leur acteur de prédilection ; la foule fut grande : nous eûmes des spectateurs jusque dans les coulisses. Larive se surpassa, et il fut applaudi avec fureur, et notamment par l'abbé Gouttes, qui se montra dans la salle en grande loge, et qui, pour pouvoir assister au triomphe de son ami, se fit remplacer dans ses fonctions de président.

Cette rentrée eut lieu en mai de l'année 1790, et elle porta le coup que nous avions attendu.

Cependant les succès de Larive continuaient. Le bruit s'était répandu que le président de l'Assemblée nationale avait conduit cette affaire et l'avait menée à sa fin ; on ne pensa donc pas à troubler un triomphe si légal, et qui avait une couleur de patriotisme si belle ; mais nos adversaires résolurent de lever l'interdit jeté sur *Charles IX* par un moyen analogue, et pour riposter à notre puissance de l'Assemblée nationale, on nous jeta à la tête le dominateur de l'Assemblée nationale : pour l'abbé Gouttes enfin, on nous opposa Mirabeau.

Il fallait qu'il y eût du Mirabeau dans tout en 90. Quelle réputation ! quelle vogue ! Ce fut peut-être le seul homme en France qui réveilla, nourrit et soutint sa renommée. Ceux qui ne l'ont pas vu, ceux qui n'ont pas fréquenté le monde et Paris à cette époque ne peuvent se figurer l'effet de ce nom suprême. Mirabeau était la première et la dernière raison de tout, Mirabeau pouvait tout, même mettre en crédit le café chicorée (1). Le voilà dans une intrigue de comédie maintenant ! où ne le trouvait-on pas ? C'était

---

(1) Il vantait partout cette racine, et écrivit même pour conseiller de la faire passer dans l'usage en France ; c'était une denrée du duché de Brunswick, où Mirabeau en avait essayé et s'était convaincu qu'elle faisait l'objet d'un commerce considérable.

le factotum national, l'Atlas du mouvement, l'homme fée, l'homme miracle. Le roi tremblait devant lui, la reine le craignait, les grands le haïssaient, l'Assemblée des représentans lui obéissait, les femmes l'adoraient, la France l'admirait, on l'applaudissait jusque dans les rues. A la Comédie-Française, paraissait-il placé modestement aux secondes, le parterre, pour lui faire respirer l'encens de plus près, le forçait de venir triompher aux premières, dont (il faut bien rendre à chacun ce qui lui revient) ni lui ni le parterre ne songeaient à payer le supplément. Mais quelle chose n'appartenait à Mirabeau? A l'Assemblée nationale, à Versailles, aux Français, députés, princes et sociétaires avaient l'apparence d'humbles fermiers se soumettant au propriétaire de la maison. Je l'ai vu à la tribune un jour de tempête : il avait l'air de tenir au sol par les racines; la tête haute, le regard fier, la poitrine en bouclier, jetant l'œil du maître sur tout et sur tous, je l'ai admiré broyant la phrase éloquente dont il lapidait ses adversaires. Quelle illusion! quelle fascination! sa voix allait faire éclater la voûte, entre ces murailles son geste semblait à l'étroit, autour de lui tout paraissait petit et écrasé.

Je compris sa puissance; je compris comment, en gouvernant par la parole et par l'imagination, il eut, non pas des admirateurs, mais des dévots : par exemple, ce que je ne pus concevoir, c'est qu'il trouvât des dévotes; et pourtant, malgré sa figure, ce fut le galant dont le cœur fut le plus employé; mille femmes lui avaient été des Sophies; toutes le prônaient; aucun homme en France ne fit porter plus de médaillons à son effigie; Molé, qui ne le cédait à personne sur ce point, prétendait qu'à calculer un pouce de surface par portrait, il avait jeté dans la circulation près de deux cents pieds carrés de miniatures; s'il a compté juste, je parierais pour un arpent en faveur de Mirabeau.

Je voudrais pouvoir placer ici une anecdote assez originale sur l'orateur célèbre; mais cela dérangerait le cadre, peut-être un peu complaisant, que je me suis tracé.

Je retournerai donc, pour la dire, dans les lieux où je l'entendis d'abord ; d'ailleurs, l'histoire de nos dissensions m'est pesante, et qui porte plus que ses forces a besoin de se reposer souvent. En attendant que je rende compte de ce que nous nommâmes à la comédie : LES INTERMÈDES DE CHARLES IX, j'irai reprendre haleine dans un salon où mon inclination me rappelle.

## II.

### GALERIE.

Salon de M$^{me}$ de Sainte-Amaranthe. — Amour de seconde main. — Le chardon académique. — M. de Condorcet. — M. de Tilly. — Le chevalier Richard. — Singulier système. — Charlotte Corday. — L'art de tisser la toile et la bataille de Salamine. — Le chapeau-escabeau.

C'était une aimable et tout à la fois une singulière femme que M$^{me}$ de Sainte-Amaranthe. Quelle pauvre tête! quel excellent cœur! Et son visage! que ceux qui l'ont connue disent si jamais ce visage a eu un lendemain, si jamais sa physionomie du lundi fut celle des autres jours de la semaine. Ses traits étaient vifs, animés, dociles à toutes les impressions; c'était une sorte de miroir où tout venait se reproduire; ce peintre, mon ancienne connaissance, ne put jamais parvenir à attraper parfaitement sa ressemblance, Gossec; celui qui nous fit les beaux chœurs d'*Athalie*, Gossec le lui reprochait: « Que veux-tu, lui répondit celui-ci, le visage de notre amie fait continuellement la gamme. »

Quelquefois M^me de Sainte-Amaranthe avait quarante ans, quelquefois trente, souvent aussi elle n'en paraissait pas vingt. Véritable femme à giboulée, les sentimens de M^me de Sainte-Amaranthe n'étaient pas à la journée, ils étaient à l'heure; disparaissaient-ils, on n'avait qu'à prendre patience, ils revenaient après le tour du cadran : c'est qu'il y avait quatre saisons par jour dans cette tête là ; je dis par jour, car le soir c'était autre chose. M^me de Sainte-Amaranthe était la femme des bougies; elle ne vivait, elle ne respirait, ne s'animait qu'aux bougies ; elle ne tolérait le soleil dans ce monde que par égard pour ses fermiers ; elle avait raison quant à elle ; car à l'aurore de sa cire parfumée, on la voyait renaître, se redresser, quitter la terre, voltiger et étinceler. Je l'ai beaucoup vue, beaucoup entendue, et encore plus écoutée ; je n'ai jamais su précisément si elle avait de l'esprit ; mais voulait-elle dire un mot et le faire remarquer, on était tenté de mettre ce mot sur des tablettes tout le temps qu'elle parlait; puis après, on n'osait plus l'inscrire croyant l'avoir mal retenu, ce qui n'était pourtant pas un défaut de votre mémoire ; mais c'est qu'il aurait fallu écrire son expression et non pas ses paroles. Ses convives étaient variés et de bon choix; ses salons grands et de bon goût ; il y fallait parler beaucoup, parler haut, plutôt bruyamment qu'à voix basse ; elle aurait pu tolérer la dispute, jamais le mystère. Au centre de tout cela, on la voyait dominant les groupes ; quand il y en avait de silencieux, elle s'élançait de sa place, allait à droite, à gauche, dans tous les sens, et bientôt tout éclatait : elle me faisait l'effet alors de ces lances à feu que tiennent les artificiers ; on n'entend rien, on ne voit rien, seulement une petite lumière vive, scintillante, une étoile mobile parcourt l'espace noir, décrit des lignes lumineuses sur le fond obscur, fait un temps d'arrêt en quelques endroits, et au bout d'un instant tout est bruit, feux et flammes, tout est fracas et lumière.

Elle formait avec sa fille, le contraste le plus complet ; j'ai

## CHAPITRE II.

parlé d'Émilie enfant, qu'en dirai-je de plus, sinon que cette belle nature avait tenu toutes ses promesses. Pendant ces huit années d'intervalle elle avait acquis la vraie séduction des femmes : ces formes douces, attirantes qui provoquent les passions profondes ; mais comme pour provoquer de telles passions il faut trouver des cœurs de riche étoffe, Émilie, malgré son âge, faisait moins d'effet que sa mère, ou, pour être plus juste, elle faisait un effet moins général ; il est des médiocrités de cœur comme il est des médiocrités d'intelligence, et en tout le joli est plus à notre portée que le beau.

Ainsi que c'étaient deux beautés diverses, elles avaient deux caractères différens ; leur façon de penser était rarement la même, et, hors un point (la politique), elles montraient souvent des opinions contraires ; mais toutes deux se touchaient par le cœur. Elles étaient bienfaisantes aussi naturellement qu'elles étaient l'une belle et l'autre jolie.

On a diversement parlé de M<sup>mes</sup> de Sainte-Amaranthe, mais quelle vertu annonce autant de qualités que la générosité ? et, si c'est en effet la passion des grandes ames, quelle vertu exclut autant l'imperfection morale ?

Pour louer ou pour blâmer quelqu'un, il faut être bien instruit des circonstances de sa vie ; je ne veux pas avancer que les circonstances excusent toujours, mais toujours elles expliquent, et cela suffit pour porter un cœur bien fait à l'indulgence. J'ai dit comment il m'a été raconté que M<sup>me</sup> de Sainte-Amaranthe fut jetée dans le monde ; son intimité avec M. le prince de Conti lui fit prendre le goût du mouvement, de l'éclat, des réceptions : de là ses fautes, ou plutôt de là ses besoins.

C'est une chose étrange qu'on ne puisse parler des femmes sans modération, et que précisément la vertu que nous tâchons de ternir le plus en elles soit celle dont nous leur reprochons de manquer le plus. Je n'entreprendrai pas ici une défense toujours difficile ; car, outre qu'on ne croit

pas aux preuves d'un avocat ami de la maison, en fait d'accusation de coquetterie, la vraisemblance est réputée pour la vérité. M^me de Sainte-Amaranthe aimait les hommages ; elle les recherchait, elle savait les faire venir avec adresse ; mais je n'ai jamais eu de preuves qu'elle les mît à profit, et, maintenant encore, je crois que c'était une femme qui provoquait plus le danger qu'elle n'y succombait.

Pour sa fille, pour celle qui devint l'épouse du jeune de Sartine, oui, elle a eu des amours, oui, elle excitait les passions autour d'elle, oui, et oui mille fois, son ame aimante y répondait ; mais il faut s'entendre.

Je ne sais si beaucoup d'hommes ont été à même d'approfondir un des mystères les plus intéressans du cœur humain ; j'ai vu, j'ai éprouvé qu'il existe une sorte d'amour sans issue, que je nomme, moi, un amour de seconde main, variété épurée de l'amour, sentiment qui voyage, non pour arriver, mais pour toujours faire route. Quand cet amour vous frappe au cœur, vous savez que ce n'est pas un amour d'usage ordinaire, vous savez qu'il n'ira jamais au but que se propose cette passion ; vous le savez et vous avancez dans sa voie, et vous la grandissez, et vous lui donnez une part de votre vie présente. C'est une passion toute hors du monde, dont on fera remonter l'origine au temps des Amadis ou des don Galaor, pour peu qu'on veuille s'en moquer ; mais elle n'en est pas moins vraie : mille gens, autour de vous, l'éprouvent et n'en disent rien. Vous ne baiserez jamais le bout du gant de la femme qui vous l'inspire, et pourtant vous en recevez des faveurs ; jamais vous ne ferez de déclaration, et pourtant elle saura tout ; vous ne parlerez jamais avec elle que la langue vulgaire, et, malgré cela, avec elle vous parlerez sans cesse amour. Tout vous deviendra allusion, la famille, le spectacle, l'église, l'ariette du jour, le bouquet de la saison ; toute la nature, tous les arts, tout ce qui charme, tout ce qui touche, même tout ce qui égaie. Ici vous emprunterez une phrase, là un mot, ailleurs un geste, une intention, que

sais-je? et votre amour est compris, il est partagé, on se sert de votre langage, on vous répond; vous répliquez; et ces amours-là ont des bouderies, des raccommodemens, des jours heureux, des jours mélancoliques, et ces amours ne sont point de cette espèce qu'on appelle amour platonique : l'amour platonique est égoïste, exclusif. L'amour platonique est le plus usurier de tous les amours; tandis que mon amour, à moi, n'empêche point le cœur d'avoir son courant ordinaire ; il n'a pas plus la jalousie de l'amour métaphysique que de l'amour à conclusion ; c'est pourtant de l'amour ; mais il est fait de sorte qu'il vous permet votre autre passion, votre passion nécessaire, votre sentiment quotidien. Une femme, un mari, un amant, une amie, s'offenseraient de cet amour sans doute et ils auraient tort; car leur tendresse profite de tout ce que l'on ne peut pas donner à celle-là, disons mieux, elle profite de tout ce que l'on ne voudrait pas lui donner; l'amour dont je parle est enfin une espèce de sentiment dévot qui rayonne sans brûler, c'est, si l'on veut, de l'amour moins la présence réelle.

M<sup>lle</sup> de Sainte-Amaranthe inspirait cet amour-là au petit nombre de ceux qui avaient su découvrir tous les trésors renfermés dans cette belle ame; elle l'inspira surtout plus tard à l'un des plus charmans comédiens de nos théâtres lyriques, artiste alors fort jeune et devenu depuis fort renommé, beau garçon, homme aimable, ami dévoué et que je vis longtemps après, essayer des amours moins éthérés sans doute; mais sans doute aussi moins tendres et d'un moins précieux souvenir. Si je le nommais ici, chacun s'empresserait de ratifier le bien que j'en viens de dire ; mais il est des secrets que je respecte, et, quoiqu'à regret, quand j'aurai à peindre les angoisses qu'une fois il souffrit, je ne mettrai pas son nom sous le tableau.

Puisque j'en suis à l'obligation que je devais me prescrire de jeter parfois le voile de l'anonyme sur quelques-uns des personnages qui se sont trouvés en scène avec moi,

c'est le moment de tenir une promesse faite depuis bien des pages; elle est relative à ce peintre auquel je suis revenu, dont je parle, que je cite, que l'on connaît depuis mon admission chez M. le maréchal de Richelieu, et qu'on a retrouvé me faisant l'historique de la vie de M^me de Sainte-Amaranthe.

Si l'on veut bien rétrograder jusqu'à ce joli souper où se trouvaient la charmante M^me de Rousse, Carlin, Caillot, le marquis de Savonnières et d'autres, on y verra pourquoi je me suis tu sur le nom du peintre en question, ou, pour mieux dire, on y verra que je promets d'expliquer dans la suite ce pourquoi-là. Comme ce fait tient à des mœurs qui vont disparaître, à des personnages que la révolution est près d'engloutir ou de disperser, c'est le moment de solder mon ancien compte.

J'ai dit que ce peintre entra à l'Académie d'une manière inusitée, et bien qu'il ait du talent et beaucoup, comme ce n'est point ainsi d'ordinaire qu'on est admis dans ce corps illustre, on pourra juger si j'ai bien fait de le gratifier des trois mystérieuses étoiles.

J'ai là devant moi quelques notes de mon journal qui sont assez embrouillées; mais elles servent mon *incognito*, ainsi je ne saurais bien préciser quel peintre venait de mourir; existait-il depuis le laps de temps qui s'écoula de Briard à Challes, ou vivait-il entre Challes et Briard? fut-il élève de Natoire? s'était-il formé chez Boucher? Tout ce que je puis préciser, c'est que nous tenions encore à cette période de la peinture où l'afféterie remplaçait la grace, le gigantesque la fierté, et où l'expression était rendue par la grimace : maintenant l'essentiel de l'anecdote, c'est qu'il y a une place vacante à l'Académie de peinture, et que les candidats se présentent en foule.

La voix publique ou du moins l'opinion des peintres et des amateurs distingués de l'art, désigna bientôt ceux sur lesquels devait se diriger plus particulièrement le choix de l'Académie, et après que les médiocres furent écartés, deux

## CHAPITRE II.

hommes de talent restèrent ; non pas précisément parce qu'ils avaient du talent ; car ce ne serait plus une histoire académique ; mais parce qu'un peu de hasard et un peu de faveur se trouvèrent une fois d'accord avec la justice.

Bien que ces sortes de places soient données à la majorité des suffrages, je ne pus jamais me faire expliquer parfaitement comment la protection du duc de Duras et celle du maréchal de Richelieu entravèrent la marche de cette libre élection (1) ; mais ce qu'il y a de sûr, c'est que ces messieurs s'y trouvaient mêlés.

Il fallut en venir à s'entendre ; chacun fit valoir son candidat ; nul ne voulut céder, tous deux parlaient de leur protégé avec le plus grand éloge, celui-ci célébrait la couleur vigoureuse de son peintre, celui-là ripostait par la gracieuse composition du sien ; je ne saurais dire si M. de Richelieu était pour la vigueur ; mais je serais bien étonné que M. de Duras tînt pour la grace.

Cependant il fallait se décider, la docte corporation ne pouvait être toujours veuve. On va voir à quoi tient la gloire ou du moins à quoi tient l'Académie.

Avant tout, une chose essentielle à savoir, c'est qu'alors la Reine était à la première époque de sa grossesse de M$^{me}$ la Dauphine, et que, malgré ce qu'on en a dit et écrit, bien loin de commettre des imprudences, elle poussa l'excès de précautions si loin, qu'elle faillit tomber malade de la peur de nuire à son état ; on s'en convaincra par ce trait : la mode était alors de surcharger la tête des femmes de plumes tellement élevées que, lorsqu'elles allaient en carrosse, à peine pouvaient-elles s'asseoir ; il leur fallait se courber beaucoup et même celles qui ne voulaient pas gâter l'édifice du coiffeur devaient se tenir à genoux. En adop-

(1) Cela s'explique. Les gentilshommes pouvaient à peu près disposer de la place de peintre de la maison du Roi, et ces Mécènes avaient l'habitude, à la mort du titulaire, de consulter l'Académie et de prendre dans son sein. Ils s'étaient ménagé ainsi une influence dont ils se servaient dans l'occasion.

tant ce panache exubérant, la Reine contracta peu à peu l'habitude de porter la main aux plumes dont il était composé, soit pour jouer avec, soit pour le faire jouer ; mais aussitôt qu'elle fut convaincue qu'elle était mère, afin d'éviter ce tic qui lui faisait faire au-dessus de la tête, des mouvemens qu'elle crut dangereux, elle supprima sans miséricorde une parure qu'elle aimait : cette circonstance connue fit même changer la mode des plumes.

Mais après cette précaution elle en prit d'autres, qu'elle exagéra au point de s'interdire tout exercice ; une apathie réelle succéda à sa vivacité ordinaire. Lassone s'en inquiétait, et malgré ses remontrances, il ne pouvait rien obtenir d'elle ; on en parla au Roi, on inventa des fêtes, on chercha des amusemens nouveaux : peines perdues ! Enfin, une originalité du temps, tira S. M. de cet engourdissement dangereux.

C'était alors la recroissance de la vogue des courses de chevaux ; toute la France comme il faut avait donné dans ce goût. Les jockeis habiles devenaient des hommes importans ; les beaux chevaux jouaient un grand rôle ; pas de journal qui ne donnât le nom des coursiers en réputation, leur généalogie, leur âge, leurs qualités ; on n'oubliait point surtout leurs victoires ; bref, ces héros à tous crins occupaient les cent bouches de la Renommée. Ce n'est pas seulement du luxe, de la fantaisie, c'est un délire, une rage. Le bois de Vincennes, la plaine des Sablons, Versailles, retentissent des hennissemens des coursiers et des cris des amateurs. Les femmes assistent aux courses ; elles excitent les concurrens ; il n'est plus de bon goût de choisir un amant, s'il n'a des chevaux de pur sang. D'un autre côté, on ne sait si les jeunes gens ne sont pas plus jaloux de leurs montures que de leurs belles ; un noble seigneur, interrogé sur ce point, s'écrie d'abondance de cœur : « J'aime mieux les femmes, mais j'estime plus les chevaux. » La capitale en masse vient aux courses. L'exemple est contagieux pour la province ; la passion du cheval a saisi la

## CHAPITRE II.

France. Le parlement de Toulouse confirme le testament d'un paysan qui institue pour son héritier un coursier chéri. Le prince de Ligne, le brillant, le spirituel, le cité prince de Ligne donne dans la manie générale, et accepte un défi de Jean-Pierre Caribouffe, riche boucher : l'écuyer du prince guide six chevaux; Caribouffe conduit un char traîné par six chiens, et les boules-dogues remportent le prix de la course. Ceci est bientôt imité, surpassé; on change la nature des coursiers : tout quadrupède est appelé à faire gagner ou à faire perdre un pari. A Fontainebleau, après une course de quarante alezans, on fait parcourir l'arène à quarante baudets, et le vainqueur obtient un chardon d'or ciselé par le meilleur orfèvre de Paris.

Sur cet exemple, venu de haut, les courses à ânes prennent faveur; il n'est pas d'écurie tenant à sa réputation qui n'ait ses ânes de selle. Le bois de Boulogne se peuple de la désertion de Montmartre; et, ce qui vient enfin à mon histoire, on parvint à amuser la reine en lui donnant ce singulier plaisir.

Un jour, à Bagatelle, lieu de plaisance nouvellement inauguré par le comte d'Artois, on entendit un bruit étrange, inaccoutumé, et qui n'était guère en rapport avec l'élégance de ce palais de prince petit-maître. Bientôt des équipages de cour arrivent; des dames en descendent; Marie-Antoinette est au milieu d'elles. Le comte d'Artois la reçoit dans une tente décorée avec autant de goût que de richesse. Des fanfares se font entendre; le bois de Boulogne se garnit de curieux et d'amateurs. A un signal donné, les portes des écuries de Bagatelle sont ouvertes; vingt ânes des plus distingués en sortent, la tête inquiète, l'oreille dressée, enharnachés, caparaçonnés; ils attendent; ils sont montés par vingt jockeis adolescens, vêtus aux couleurs de la reine et du prince. Quel appareil! Que va-t-il se passer? Le croira-t-on? dix de ces ânes portent la fortune d'un peintre, et les dix qui se mettent en ligne la fortune d'un autre! C'est, si l'on veut, les partis Pierre et Paul en

présence; mais le cœur ne bat ni à Paul ni à Pierre; ils ne sont instruits de rien. La reine, le prince, ne savent pas non plus qu'en ce moment ils protégent ou oppriment un Raphaël, un Michel-Ange. Voici l'explication : ne pouvant s'accorder, et désirant mettre enfin un terme à leurs discussions, MM. de Duras et de Richelieu ont plaisamment et secrètement arrêté que cette course célèbre déciderait du sort de ceux qu'ils protègent : au lieu de jouer aux dés une destinée d'artiste, ils la joueront aux ânes; les baudets de la reine et du prince vont courir pour la plus grande gloire de la peinture. Abreuvés de liqueurs spiritueuses, nourris d'alimens propres à leur exalter le sang, impatiens du frein, nos coursiers vont partir; ils partent, ils courent, ils dévorent l'espace. Dieux, donnez la victoire au bon droit! M. le comte d'Artois reçoit le chardon d'or... l'académicien est nommé!

Ce trait vaut-il la balance de mesdemoiselles Saint-Marc et Saulin?

Quand je fus admis chez M^me de Sainte-Amaranthe, sa société était encore dans toute sa fleur, et, malgré l'éclat et la renommée de mille réunions rivales, la sienne l'emportait, parce que rien n'y était spécial, ni le rang des convives ni les motifs de réunion. Le fonds supposé était le *trente-et-un*; c'était l'enseigne ou plutôt le moyen de rapprocher les distances : « — Tout homme qui met au jeu, disait-elle à ce sujet, prend au-dessus d'un duc et pair le rang que sa carte lui donne. » Mais une fois admis chez elle, une fois le convive bien connu, bien apprécié, ce n'était plus cela : on aurait pu écrire sur la porte du salon de M^me de Sainte-Amaranthe l'énumération comique de tous les objets qui avaient droit de lui plaire :

 Les livres, les bijoux, les compas, les pompons,
 Les vers, les diamans, les biribis, l'optique,
 L'algèbre, les soupers, le latin, les jupons,
  L'opéra, les procès, le bal et la physique.

Dans toutes les autres sociétés, il fallait s'enquérir du ton donné et le prendre ; la conversation y portait les livrées de la maison ; il y avait obligation de s'envelopper dans l'esprit du maître : c'était bien, c'était amusant, suivant le maître ; mais qu'il fût noble ou riche financier, vous deviez d'abord prendre le mot d'ordre, subir la règle, réciter le poème journalier, sans que, nouveau venu, vous fussiez admis à faire épisode : tout cela plus ou moins tranché, mais toujours assez. Chez M^me de Sainte-Amaranthe, premièrement on choisissait ses gens, puis ensuite tout était mêlé, rien ne primait ; on y trouvait Paris en raccourci. Dans ce salon indépendant, image fidèle de nos entretiens rapides, on dissertait peu, on effleurait beaucoup ; on y commençait une discussion profonde, et on l'étouffait par une saillie frivole ; on donnait un quart d'heure à la philosophie, une heure aux nouvelles du quartier, et les trois quarts de la soirée aux arts. Les savans y faisaient le tour du monde avec la science, et les observateurs *le tour de l'homme* avec la critique bien entendue ; et quand, plus tard, la société prit son essor vers les nouvelles idées, la maison de M^me de Sainte-Amaranthe devint plus intéressante que jamais à fréquenter. Gentilshommes, savans, lettrés, artistes, riches bourgeois, amateurs, joueurs, oisifs, se trouvaient là comme l'écho de la classe à laquelle ils appartenaient ; chacun y venait apporter des nouvelles et en apprendre ; c'en était une sorte d'entrepôt ; tous les intérêts, toutes les passions y abordaient pour se regarder mieux en face, se reconnaître et se tâter un peu ; puis, lorsque ces mêmes intérêts grandissaient, quand ces passions changeaient d'objets, au jour des conversions ou des apostasies, on voyait disparaître les inconstans, honteux ou ne pouvant donner raison de leurs voltes rapides ; car une fois que la révolution fut entrée dans sa voie, elle ne procéda plus que par changemens à vue.

Lorsque ces mauvais jours furent venus, la société de M^me de Sainte-Amaranthe se renouvela sans cesse ; c'était

comme une galerie où l'on ferait glisser les tableaux sous les yeux de quelques tenaces spectateurs, mais où pourtant jamais les tableaux ne manqueraient. Elle nous appela alors, nous les artistes, « ses fidèles ; » nous l'étions en effet : il existait entre elle et nous un échange d'idées et de sentimens qui bientôt n'allaient plus être de mise. Elle comprit que le règne des femmes allait cesser, et elle jouait de son reste ; nous comprenions, nous, que l'influence des artistes allait disparaître, et nous nous étions attachés à la seule patrie qui nous comptât encore pour quelque chose. Elle nous savait gré de lui conserver un petit peuple à gouverner, et nous lui étions reconnaissans de nous offrir un endroit où l'on pût se rattacher encore à la société civilisée s'échappant devant la société civique, que nous devions aimer moins parce que, toute idée d'opposition politique à part, la société aimable, qui est un théâtre pour les gens du monde, est pour les artistes une école, et que notre science ne peut s'apprendre que sur les fauteuils où se sont assis les Richelieu et les Vaudreuil, et non sur le philosophique escabeau de l'égalité.

Une des désertions qui furent le plus remarquées fut celle de M. le marquis de Condorcet ; ce n'était pas un assidu, et des mois se passaient sans qu'on le vît ; mais quand il venait il constatait si bien sa présence qu'il fallait encore le remercier du peu d'heures qu'il nous consacrait. J'ai entendu plusieurs de ces saillies brillantes qui contribuèrent peut-être plus à sa réputation que ses écrits. Modèle du grand seigneur lettré, M. le marquis de Condorcet était l'homme qui savait le mieux donner à la conversation le tour négligé en y souffrant le moins de négligences ; il s'était coiffé d'une idée originale qui donnait à son esprit un tour particulier : il croyait à la perfectibilité indéfinie de l'espèce humaine, ne mettant pas en doute que l'homme ne devînt un à peu près de demi-dieu, immortel moins quelque chose, parfait moins quelques accrocs ; avec un plan d'éducation encore à trouver, chaque individu deve-

## CHAPITRE II.

naît un Voltaire ; avec un régime dont il donnait les aperçus, tout enfant était un Hercule, tout vieillard un Mathusalem, et ces améliorations commençaient... de la prise de la Bastille.

M. de Champcenetz se moquait de ce rêve philosophique, il prétendait que, si les hommes ne sont pas ce qu'ils devraient, c'est qu'il ne faut pas qu'ils soient autrement, et M. de Condorcet disait : — Le plus fort argument contre la possibilité de mon système de perfection, c'est Champcenetz.

Mais l'homme qui le contrariait le plus, et certes celui qui le contrariait le mieux, était M. le comte de Tilly (qu'on surnommait dans la maison le *beau Tilly*); j'aimais à les voir aux prises. Le plus souvent M. de Tilly me paraissait avoir raison ; mais M. de Condorcet n'en brillait que davantage, et pourtant celui-ci ne parlait que pour convaincre, tandis que l'autre ne prenait la parole que pour briller.

C'est que M. de Condorcet prophétisait de si belles choses ! Les illusions de sa lanterne magique étaient si séduisantes ! son nouveau monde prenait un aspect si différent du nôtre, tout y paraissait si enchanté ! Les femmes, qu'elles étaient bien faites et bonnes et fidèles ! Les hommes, qu'ils étaient grands, généreux, imposans ! Et notre France donc ! jamais Mahomet ne rêva le demi-quart de ce que M. de Condorcet plaçait entre le Rhin et les Pyrénées ! et ce pays modèle devait donner un si bon exemple aux nations ! C'étaient les alouettes toutes rôties de la civilisation, de la littérature, de l'art, de l'agriculture ; tout grandissait : quels hommes ! et en même temps quelles fleurs ! quels fruits ! c'était à dédaigner tous les desserts actuels. Les cerises devenaient comme des pêches, les pêches égalaient les melons en grosseur, et le soleil qui mûrissait tout cela ! M. de Condorcet se montrait à son égard plus généreux que le premier créateur : il ajoutait encore à son disque et multipliait ses rayons.

Le comte de Tilly démolissait tout ce bel univers; il soufflait sur ces châteaux en Espagne comme sur des châteaux de cartes; eh bien! le dirai-je? nous en étions fâchés; pourquoi? Peut-être parce que la manière d'avoir tort de M. de Condorcet avait du charme, et que la manière d'avoir raison de M. de Tilly laissait du chagrin.

On a beaucoup parlé de M. de Condorcet, et notre histoire lui doit une place parmi les gens qui se sont trompés avec de grandes vues d'impossible application; mais on n'a encore rien dit de M. de Tilly, ce qui m'étonne; parmi les opposans d'alors il faisait figure de coryphée, et c'est un caractère bon à connaître.

M. de Tilly avait de l'esprit, quoiqu'il s'en piquât; mais il s'en piquait trop : sur les choses d'opinion comme sur les choses de fait il fallait être de son avis. Les femmes lui avaient fait une grande vanité, et il avait considérablement aidé. Il marchait un peu des hanches, un peu des épaules, le front et les tempes dégagés de cheveux, pour que l'inspiration eût une plus large place. Son linge était un peu chiffonné, son gilet un peu défait; quelquefois, dans le salon, il mettait par mégarde son chapeau sur la tête, comme un souverain qui ne peut se déshabituer de la couronne; le pouce dans la poche de sa culotte et le reste de la main dehors, il battait la mesure de l'air de la caravane: *Vainement Almaïde encore*, tandis que son beau grand œil noir faisait la ronde sur toutes les femmes : Almaïde, c'était le cercle entier, excepté les vieilles. Quand il parlait, il fallait être seulement de la galerie, et il parlait toujours; quand il vous disait : j'ai fait la conversation avec un tel, vous pouviez être sûr qu'il n'avait fait avec ce « un tel » qu'un monologue. Il gâtait son esprit par des maximes et son enjouement par des sentences, divisant la conversation la plus gaie en trois points, et finissant par ce point philosophique : le vide des plaisirs et la certitude de la mort, à peu près comme on a procédé depuis dans les joyeuses chansons de messieurs du caveau, où l'on trouve

toujours le couplet de la parque. Enfin et pour terminer ce portrait, M. de Tilly donnait des représentations de lui-même à ses auditeurs ; mais il ne changeait pas assez souvent le spectacle.

Et pourtant M. le comte de Tilly pouvait se vanter d'avoir une tête forte et surtout un caractère. Homme de résolution et de courage, si sa fureur n'avait pas été de mêler à ses autres prétentions celle d'un galant sur le modèle de feu le chevalier de Grammont, sans doute on l'eût cru à la cour quand il proposa un plan pour s'opposer aux envahissemens des révolutionnaires frénétiques ; il est vrai que ce projet était un vrai projet de casseur de reverbères, mais, s'il y en avait un à suivre, peut-être était-ce le seul : Bonaparte l'a prouvé. Le comte de Tilly justifiait son plan auprès du roi avec sa façon de formuler des maximes.

« Quand on a été trop bon en détail pour laisser tout faire, il faut être méchant en gros pour tout réprimer. »

Entre autres gens de mérite reçus par M<sup>me</sup> de Sainte-Amaranthe, après M. de Condorcet, mais bien avant MM. de Champcenetz et de Tilly, apparaissait de temps en temps un homme d'une rare originalité; celui-là aussi est demeuré inconnu et c'est sa faute; s'il avait voulu, il aurait pu tout comme un autre faire des calembourgs ou des romans, s'étaler glorieusement dans les éphémérides du citoyen ou dans les Mémoires des académies ; il aurait pu envoyer de galantes dissertations au journal des dames ou faire des constitutions nouvelles. Possédant toutes les qualités requises pour être prôné, sifflé, bafoué comme le plus sage et le plus éclairé des hommes, cent écrivains de la force de messieurs tels et tels auraient pu convenir tout naturellement que leur mérite était le très-humble serviteur de l'obscurité du chevalier Richard.

Le chevalier Richard, jadis gouverneur des pages de madame Adélaïde, n'avait point gâté son bon naturel à la cour ; avec une manie il s'était fait philosophe pratique, il était, à peu de chose près, l'analogue du fervent amateur

de Lavater dont j'ai dit un mot à propos de Lemercier ; depuis longues années il travaillait à ajouter de nouvelles pièces à la collection de portraits la plus nombreuse et la plus variée qu'un amateur puisse posséder. Bien ou mal dessinés, tous lui étaient bons ; il ne voulait avoir qu'une chose : les traits de ceux ou de celles qui avaient rempli la scène du monde ou brillé au foyer domestique n'importe comment. Ses murs étaient couverts de portraits ; les portraits y étaient rangés en voûte, suspendus au plafond ; il en avait des plates-bandes sur son parquet ; dans ses greniers, dans ses caves, ils étaient rangés sur leurs cadres comme des bûchettes. A sa mort, et pendant plus de deux grands mois, les ponts et les quais en furent couverts : les marchands les vendaient par tas, comme on vend les poires, et, parce qu'ils ne pouvaient s'en défaire assez promptement, ils les mirent au rabais ; vous donniez six sous et l'on vous en remplissait votre chapeau : c'était le prix et la mesure.

J'ai dit que ce goût pour les portraits l'avait conduit à devenir philosophe : tant d'images illustres, tant d'exploits, tant de génie, tant de beauté, passèrent sous ses yeux ! Et tout cela était tant moisi, tant roussi, tant fané, qu'il se mit à ne tirer de la vie que ce qu'elle avait de bon, et qu'afin d'être plus heureux que ces gens-là, il ne visa jamais à obtenir les honneurs de la taille-douce.

Par un ricochet facile à comprendre, avec les portraits il fut amené à la connaissance des personnes, et avec la connaissance des personnes à celle des familles. Pour peu qu'on eût été gravé, ne fût-ce qu'en estampe d'un petit travers de doigt, on se voyait inscrit sur ses tablettes, et les aïeux y étaient, et les grands-mères et les mères, et les oncles et les cousines aussi. Pas de maison ayant eu une célébrité sur vélin dont il ne connût les secrets anciens et nouveaux. Par le portrait moderne, il remontait les générations, et il les redescendait par le portrait ancien : sur ce point, le chevalier Richard pouvait se nommer l'incarna-

tion des archives indiscrètes. Il savait des secrets à faire battre les neuf dixièmes de la capitale, mais il gardait pour lui et ses amis tout ce qu'il connut de scabreux, tandis qu'il aima toujours à répandre les actions inconnues qui pouvaient honorer les familles.

Le fait le plus extraordinaire dans ce genre d'investigation, — et celui qui dut me frapper le plus, car, par ses suites, et sans la générosité d'un ami, je portais ma tête sur l'échafaud, — est la découverte de la descendance de Charlotte Corday.

Quand cette fille énergique frappa Marat, ce *maximum* du patriotisme de la Montagne, on crut en France à un changement; on crut que le poignard de Corday irait faire transir le cœur de tous les proconsuls, et, dans le premier élan, les opprimés proclamèrent la gloire de celle qu'ils appelèrent la nouvelle Judith.

L'action virile de cette femme taillée à l'antique étonna tous les partis; on vendit son portrait, on s'enquit de sa vie; mais nul ne fut aussi loin dans ses recherches que le chevalier Richard, qui bientôt nous montra en secret les preuves irrécusables que Charlotte Corday appartenait à l'auteur du Théâtre-Français qui avait su peindre le mieux les vertus fortes et les sublimes élans des natures héroïques; j'acquis la certitude que la jeune fille qui tua Marat descendait du poète dont la plume retrouva si bien l'âme des grands conspirateurs.

CHARLOTTE CORDAY EST LA PETITE NIÈCE DU GRAND CORNEILLE.

Ainsi, par une véritable transmission qui se comprend sans s'expliquer, la chaleureuse énergie du vers de Corneille passa dans le sang de Charlotte, et ce fut sans doute sur le caractère de l'Emilie romaine dessiné par le grand oncle que s'alluma cette ardente imagination.

Sous la dictée du chevalier Richard je copiai une généalogie si remarquable : je la donnerai en son lieu : elle ap-

partient désormais aux annales du théâtre, et ne doit plus être omise dans notre histoire.

On voit jusqu'où pénétrait l'esprit du chevalier, pour peu qu'une gravure vînt remonter en lui son amour des investigations curieuses; c'était devenu une sorte d'appétit insatiable : il lui fallait trouver des faits nouveaux sur chacun de ses portraits, mais il ne se contentait pas d'un seul, mais ce fait, ou ces faits, étaient toujours irrécusables : exact et difficile, il demandait en tout le pourquoi du pourquoi; c'est de lui cette trouvaille des *Variétés historiques*, contenant le contrat de mariage du sieur des Armoises avec demoiselle Jeanne d'Arc, ainsi que l'extrait baptistaire de ses trois garçons, lesquels documens donnent un singulier coup de canif dans les pages des historiens, et prouvent que la chaste guerrière alla perdre à Lille le beau surnom qu'elle avait acquis à Orléans. C'est de lui aussi cette pensée, forcée en apparence, qu'il existe dans les familles une généalogie des caractères et des tempéramens comme des généalogies de personnes; qu'il y a un caractère aïeul, grand-père, père et fils; et que, dans l'histoire, on peut trouver de même une généalogie des événemens, divisée aussi en deux branches, la branche directe : celle des grands faits qui s'enchaînent naturellement, et la branche collatérale : celle des circonstances.

C'était une amusante théorie, aussi aimions-nous beaucoup les séances du chevalier Richard, d'autant qu'il avait le plus souvent pour auxiliaire dans sa croyance M. le marquis de Condorcet, lequel adoptant ces idées plus au sérieux, leur donnait le beau nom de CAUSES SECONDES; le chevalier Richard n'avait pris que la prose du système dont le marquis de Condorcet avait choisi la poésie; avec ses *causes secondes*, il nous démontrait que l'art de tisser la toile de Flandre tenait au gain de la bataille de Salamine. Emilie et sa mère se divertissaient fort de cela, et les jours où ces deux convives paraissaient étaient d'agréables intermèdes aux inquiétudes du moment.

Une des brillantes soirées où ce sujet fut le plus développé, précéda de quelques jours la fameuse séance de la renonciation aux titres. Nous avions passé de beaucoup la saison où s'ouvrent les salons; mais il régnait alors une telle anxiété, que la plupart des amphytrions prolongèrent leur séjour à Paris, et continuèrent à recevoir leurs convives. On avait un pressentiment que si l'on se séparait on pourrait bien ne plus se retrouver, et, ainsi qu'à l'instant d'un voyage dont il est impossible de présumer le retour, on retardait les adieux par tous ces artifices que sait si bien trouver l'amitié ou l'égoïsme des habitudes. Ce jour-là, les fidèles étaient venus en foule, soit ceux qui portaient le plus souvent la parole, soit ceux qui d'ordinaire faisaient tapisserie autour des parleurs : parmi les premiers, on distinguait MM. de Tilly, de Condorcet, le chevalier Richard, et, je me le rappelle aussi, Trial, de la Comédie-Italienne; dans le rang des personnages muets, il en est trois surtout assez comiques et dont j'essaierai de tracer, en passant, une esquisse rapide.

Le vicomte de Sal\*\*\*, bossu comme la première lettre de son nom, et, s'il est vrai que tous les bossus aient de l'esprit, malheureusement bossu en pure perte; emprunteur déterminé, sous le prétexte de l'héritage de je ne sais quel oncle, riche, mais gascon comme Toulouse, sa ville natale, lequel (l'oncle), tout en promettant qu'il mourrait bientôt, n'en était encore qu'à la goutte en avancement d'hoirie. Ce pauvre vicomte faisait de temps en temps des salutations intéressées à nos goussets ; il empruntait quatre ou cinq louis d'or à tout le monde, en laissant présumer qu'il pourrait bien aller plus loin; mais on s'en tenait assez à ce prospectus, malgré les plus tendres billets que, par parenthèse, il terminait toujours ainsi, à cause de la force de l'habitude : Votre très-humble et très-obéissant *débiteur*.

Le chevalier X\*\*\* de Mont\*\*\*, cadet de famille; pauvre par elle, riche par le jeu, où il était heureux ; il avait telle-

ment l'usage de tenir les cartes; que jamais ses bras n'étaient balans ou ne glissaient le long de son corps : il portait toujours ses mains à quelques pouces de la poitrine, les doigts serrés, et il regardait dans le vide ce qu'il croyait y voir, avec un air d'anxiété ou de joie, comme s'il avait eu trop de petites cartes ou beaucoup d'as. S'il vous présentait sa tabatière pour prendre une prise, il ne manquait jamais de vous dire d'un air distrait : — Coupez. Quelqu'un lui annonçait un jour la mort d'un de ses meilleurs amis : — terrible nouvelle! s'écria-t-il, avez-vous du trèfle?

Madame de Jussy d'Achets, femme charmante, si elle n'avait traîné partout sa lente apathie et ses langueurs; femme tout vapeurs, tout fard, tout cassolette et tout indolence. Ses jambes auraient eu besoin de relais; aussi aimait-elle beaucoup à aller en chaise, parce qu'on se fait voiturer, pour ainsi dire, de plein pied, et, à ce propos, on assure que souvent elle demanda à ses porteurs : — Suis-je assise? Pourtant elle eut de l'énergie en une circonstance : son mari avait un caractère en complète opposition avec le sien; il s'agitait pour deux. Elle s'en désespérait; pour en finir, M<sup>me</sup> de Jussy se mit à jeûner tous les mercredis, afin que Dieu la rendît veuve le plus tôt possible, et, malgré cela, personne ne peut dire qu'elle n'eût le cœur tendre; car plus d'une fois on l'entendit s'apitoyer sur le sort de ces pauvres chevaux, qui, disait-elle, étaient obligés d'aller à pied.

Nous parlâmes beaucoup ce soir-là des circonstances généalogiques du chevalier Richard; nous y mêlâmes les causes secondes de M. de Condorcet, et comme M<sup>me</sup> de Sainte-Amaranthe visait à nous faire tuer le temps à propos des questions amusantes, pour détourner les esprits des questions aiguës d'alors, elle nous jeta exprès au milieu de toutes les folies qu'on peut trouver, en admettant une donnée aussi féconde; quand tout à coup le comte de Tilly, par une de ces ellipses de conversation qui lui sont ordinaires, tombe sur les hommes politiques de l'assemblée,

## CHAPITRE II.

et, après une exorde très-brusque, arrive à Mirabeau.

— Oh, cela ne sera pas amusant, s'écria Emilie. — Mais si fait, si fait, répondit M. de Tilly. En défilant le chapelet de Mirabeau, ne défile-t-on pas celui de Sophie Le Monier? cela ne va-t-il pas tout droit à vos causes secondes, Monsieur de Condorcet.

M. DE CONDORCET. — Peut-être, mais je remarque que M. le comte drape assez volontiers notre grand orateur.

M. DE TILLY, *disant peut-être moins ce qu'il pense que le disant pour contrarier M. de Condorcet.* — Réputation usurpée!

TOUT LE MONDE. — Oh! oh!

M. DE TILLY, *vivement*. — Réputation boursoufflée, si vous voulez. Il n'est pas de femme en France qui n'ait pris un chalumeau pour souffler dans cette bulle de savon et l'arrondir. Sans Sophie, Mirabeau existait-il? L'audace de son enlèvement, l'éclat qu'en fit M. Le Monier; cet amour suprême; ce qu'on a lu d'une correspondance brûlante, tout cela a gagné le sexe, et quand Mirabeau a ouvert la bouche il est devenu si tôt un Démosthènes parce qu'il avait fait du Bussy Rabutin.

MADAME DE SAINTE-AMARANTHE, *attaquant M. de Tilly en douceur*. — C'est peut-être un peu à cause de cela qu'un particulier fort connu lui en veut; car enfin c'est chasser sur ses terres.

M. DE TILLY, *s'adressant à Mme de Sainte-Amaranthe avec un coup-d'œil, un ton de voix et un air à faire rentrer une femme sous son éventail, s'il y avait lieu.* — Est-ce qu'il y a chassé?

TRIAL, *assez haut pour être entendu, assez bas pour rester poli.* — M. de Tilly lui pardonne plus de chasser sur les terres de la galanterie, que de tirer à bout-portant sur tous les blasons.

M. DE TILLY, *comme si Trial était à une lieue de distance, placé dans une vallée et qu'il fût lui, monsieur*

*le comte, sur une montagne.* — Hein! Que dit-on là-bas? M. Trial, avez-vous parlé?

M. RICHARD *s'apercevant que le rouge monte au visage de Trial et s'interposant.* — C'est mon diantre de système et le vôtre aussi, Condorcet, qui ont fait des petits. Je rétablis la question (*à M. de Tilly.*) Vous dites que ce sont les femmes qui ont fait la réputation de Mirabeau... ah ça! et son talent?

M. DE TILLY. — Je dis qu'à Paris il n'est pas mal de commencer sa réputation avant son talent, et que Mirabeau doit beaucoup...

M. RICHARD, *interrompant d'une façon toute doctorale.* — Aux chapeliers.

ÉMILIE, *sans avoir l'air d'y toucher.* — Parlez-vous de ses dettes?

M. RICHARD. — Je parle d'une dette de reconnaissance.

M. DE TILLY, *haussant les épaules.* — Voilà de vos folies!

M. RICHARD, *se tournant froidement vers un jeune homme vêtu de noir, qui sans trop faire attention au sujet de l'entretien, grattait quelque chose de tendre sur les touches d'un clavecin.* — N'avez-vous pas un oncle à Dôle?

LE MUSICIEN, *nonchalamment, le corps à demi tourné, les pieds sur les pédales.* — Oui, monsieur.

M. RICHARD. — Il était conseiller à la Chambre des comptes?

LE MUSICIEN, *de même.* — Vous paraissez bien instruit, monsieur.

M. RICHARD. — Il a été gravé en costume de ville, par un mauvais artiste de province; un drôle qui n'a jamais su tenir le burin! d'après un émail de?....

LE MUSICIEN, *très-surpris, quittant les pédales et se retournant tout-à-fait.* — Parbleu, monsieur, vous êtes sorcier! Cette gravure n'a pas été plus loin que la famille, et voici l'émail de mon oncle sur ma tabatière.

## CHAPITRE II.

Tout le monde. — Voyons. — Passez-moi la tabatière.
— Pardon. — Mais il n'est pas mal pour un conseiller ! —
Il est fort gracieux pour un oncle! — Eh bien, chevalier?

M. Richard. — Eh bien, sachez-le tous ; c'est le chapeau de ce digne oncle, dont je prie chacun d'admirer l'émail, c'est son chapeau, dis-je, qui a servi d'escabeau à la gloire de l'aîné des Riquetti.

Qu'on juge si, après cet avant-goût, chacun se récria, si chacun demanda l'histoire du chapeau du conseiller de Dôle. Alors le chevalier Richard, croisant les jambes, ce qui annonçait qu'il en aurait pour un peu de temps :

— Vous saurez donc, messieurs et mesdames, que le premier président de la chambre des comptes de Dôle, M. Le Monier, dont je possède le portrait sous le numéro huit mille et quelques, que ce premier président, dis-je, est d'un tempérament fort bilieux, qu'il a des principes d'une grande sévérité et des préventions extrêmes; avec une tournure d'esprit pareille il est d'autant plus implacable dans ses ressentimens qu'il passe sa vie entre les chiffres, qui ne mentent jamais, et le digeste, qui ne doit jamais mentir, ce qui ne l'a pas empêché d'être un excellent père à sa façon, c'est-à-dire qu'il a donné à la patrie une fille bien constituée, *éduquée* avec rectitude, sur l'honneur de laquelle il veillait comme sur les deniers de l'Etat, appliquant à ses fonctions de père l'esprit de judicature et d'arithmétique, regardant la paternité comme une charge à vie, et les enfans comme des cliens à qui on doit tout, excepté l'indulgence, plaçant enfin le bonheur domestique entre une balance et une équation.

Les chiffres et les codes sont très-bons pour faire sa propre fortune ou régler celle des autres ; mais pour former une bonne nature de femme, il est une vie de sentiment qu'il faut lui enseigner. Heureusement Mlle Le Monier avait une digne mère : elle en apprit la grace et la sensibilité, qu'elle put mêler à temps à l'énergie rectiligne de son père.

Malgré ses principes, M. le premier président n'était pas tellement hors des choses de ce monde qu'il ne se fût aperçu du caractère complexe de M^lle Le Monier, et qu'il ne se fût dit que, si la sensibilité rend l'énergie malléable, l'énergie pourrait bien rendre la sensibilité tenace. Il s'agissait de savoir à quelles proportions sa fille possédait chacune des parties composées : dans le doute, et pour en finir avec sa responsabilité et obvier à tout inconvénient, il pensa à la marier avec un officier aux gardes françaises.

M. le comte de Bersillain s'était fait présenter chez le magistrat avec des idées d'hyménée. Dans la province nul parti n'était plus distingué ; il possédait ces grands avantages de la fortune qui décident assez des qualités personnelles d'un gendre, et il avait ces qualités personnelles comme surcroît : ce fut lui qu'on choisit.

Les paroles étaient données de part et d'autre ; mais, au milieu de ces arrangemens de famille, M^lle Le Monier n'avait pas encore dit son avis, et jamais fille au monde ne tint plus qu'elle à en avoir un. M. le comte de Bersillain, qui peut-être s'était aperçu de cette circonstance du caractère de sa future épouse, et qui d'ailleurs avait trop de délicatesse pour consentir à devoir la main de la jeune personne seulement à des raisons de convenances, demanda et obtint d'elle une entrevue à l'insu du père.

Là, s'expliquant en galant homme, il déclara qu'il ne voulait l'obtenir que d'elle-même et non de l'autorité de ses parens ; il lui dit que, dans le cas où elle ne serait pas portée à cette alliance, que si même elle pensait que le bonheur de l'un ou de l'autre n'y fût pas attaché, il prendrait sur lui de rompre, en mettant tout le blâme de son côté, pour éviter ainsi à celle qu'il avait choisie dans sa pensée et qu'il aimait déjà, tous les désagrémens de la sévérité trop connue de son père.

Touchée de la franchise et tout à la fois de la tendresse d'un tel procédé, et autant entraînée peut-être par cette

démarche estimable que dominée par la crainte de M. Le Monier, la jeune fille répondit :

— J'obéirai à mes parens : le noble caractère de M. le comte me fait espérer que nous trouverons tous le bonheur dans cette union.

Un tel langage, dans la bouche d'une jeune fille, équivaut à une déclaration en règle chez un homme : M. de Bersillain se mit à presser un mariage désiré.

Le moment solennel approchait, et, la veille de la signature du contrat, M. le président invita à une soirée d'apparat toute la magistrature de Dôle.....

LE MUSICIEN. — Mon oncle y était : je sais cela ; mais comment avez-vous pu ?....

M. RICHARD. — Mon Dieu ! il suffit que votre oncle ait eu la fantaisie de se faire graver une fois..... Je sais même que ce soir-là M. votre oncle n'était pas chez M. Le Monier avec des intentions qui fussent à votre avantage : il fit le galant tout le temps du bal auprès d'une D$^{lle}$ Gardès, proche parente de M. le curé actuel de Notre-Dame de la Platrière à Lyon.

(Nous nous regardâmes tous.)

LE MUSICIEN. — Mais c'est que c'est cela ! c'est bien cela ! Heureusement qu'il ne s'est pas marié.

M. RICHARD. — Heureusement pour vous qui en héritez ; mais non pas pour lui ; car M$^{lle}$ Gardès fait maintenant le bonheur de...... de...... attendez...... un conseiller d'état qui possède un joli château au petit village de Talans en Bourgogne, et qui s'est fait graver en 1782 par....... Allons, je perds la mémoire aujourd'hui. Bref, je l'ai sous le numéro dix mille deux cent deux..... Ah ! je sais, il s'est fait graver par Frussote.

M. DE TILLY. — Mais le chapeau, le chapeau ?

CHOEUR GÉNÉRAL. — Oui, le chapeau ? s'il vous plaît.

M. RICHARD, *qui avait décroisé ses genoux, les croisant de nouveau.* — L'oncle de la chambre des comptes, cherchant à plaire, résolut de se mettre flambant neuf des

pieds à la tête : il voulut avoir surtout une coiffure à succès ; mais, reconnaissant l'insuffisance de son goût pour les modes, le matin même de l'invitation, il alla prier un de ses amis, M. Valdaon, de le diriger dans ces choses importantes.

M. Valdaon, qui savait en quelles intentions son ami songeait à sa parure, compatissant aux faiblesses amoureuses, l'aida dans ses emplettes, parmi lesquelles se trouvait un chapeau galant, de ces chapeaux qui ne sont point destinés à couvrir la tête, dont l'intérieur avait alors une riche doublure de moiré, bleu porcelaine, vermicelé d'or ; et, pour être sûr que M. le conseiller eût le pareil, il donna, lui Valdaon, son propre chapeau pour modèle.

Or, c'était d'autant mieux à celui-ci de se montrer obligeant envers un convive qui devait faire honneur aux salons de M. Le Monier, que la haine héréditaire la plus acharnée, fondée dans l'origine sur des rivalités de succès de barreau, divisait depuis longtemps les deux familles. Le Monier et Valdaon, qui du reste n'avaient que des motifs de s'estimer et s'estimaient en effet, tout en se détestant et en se contrecarrant à chaque occasion favorable.

M<sup>lle</sup> Le Monier ne partageait pas cette haine ; mais elle n'avait révélé à personne au monde son irrévérence pour l'opinion de famille, si ce n'est à celui qu'elle intéressait le plus, c'est-à-dire que M. Valdaon et elle s'aimaient fort. Où s'étaient-ils vus ? M<sup>lle</sup> Le Monier était gardée à vue. S'écrivaient-ils ? toutes les lettres passaient sous les yeux du père. Ceci est encore un mystère que les amans seuls peuvent expliquer ; quant à leur tendresse mutuelle chacun en comprend le motif par la vieille et toujours nouvelle raison du fruit défendu.

La fête du président fut magnifique. Outre la magistrature, tout ce que Dôle a de mieux était là. L'épée avait accepté l'invitation de la robe, et la robe et l'épée se piquèrent d'émulation, l'une pour recevoir, l'autre pour répondre à l'honneur d'être si bien reçue.

## CHAPITRE II.

Nulle circonstance particulière ne se fit remarquer pendant cette soirée, seulement quelqu'un observa que M$^{lle}$ Le Monier, après avoir pris à part M$^{lle}$ Gardès (la dame aimée du conseiller), lui parla vivement : ses yeux suppliaient, ses mains se joignaient avec instance; mais au bout d'un moment, il pensa que tout ceci n'était qu'un jeu, M$^{lle}$ Le Monier s'étant montrée aimable, gaie, bruyante, folle même, de façon qu'il dit avec toute la compagnie : — Voilà certes une petite fille bien heureuse de se marier; comme elle est gaie !

Or, M$^{lle}$ Le Monier était heureuse de ceci : M$^{lle}$ Gardès venait de lui promettre d'escamoter le chapeau de M. le conseiller, son amant, chapeau qu'on se rappellera être pareil à celui de M. Valdaon. Cette circonstance s'expliquera.

Je reviens :

La solennité des fiançailles était fixée, le notaire mandé; voici venir le jour de signer le contrat, l'on en est à la veille : M. Le Monier a dit l'adieu du soir, et M$^{me}$ Le Monier, qui couche dans la même chambre que sa fille, s'est endormie heureuse du bonheur de chacun.

Tout-à-coup un bruit de porte qui se ferme avec fracas se fait entendre. M$^{me}$ Le Monier, réveillée en sursaut, se lève à demi : — Qu'est-ce donc? qu'y a-t-il? s'écrie-t-elle avec crainte en voyant sa fille debout; mon enfant, te trouves-tu mal ?

— Non, ma mère, répond celle-ci avec un calme empreint d'une résolution extraordinaire ; le bruit que vous avez entendu vient de M. Valdaon qui a passé la nuit avec moi et qui s'en va, il a même oublié son chapeau ; je vais le lui porter.

Et la jeune résolue tient en effet un chapeau à la main tout en faisant le mouvement d'aller le rendre.

Qu'une mère se figure l'état de M$^{me}$ Le Monier en entendant cet aveu si hardi, en voyant cette démarche audacieuse; car sa fille paraît en effet marcher après quelqu'un,

comme si elle allait rendre le chapeau. Elle se lève et suit cette malheureuse enfant qu'elle croit dans le délire et qui court devant sa mère appelant hautement : « M. Valdaon ! M. Valdaon ! » Alors, M^me Le Monier, silencieuse un moment par crainte de son mari, ne peut plus se contenir, elle pousse des cris, sa fille appelle plus haut encore : « M. Valdaon ! M. Valdaon ! » et M. Valdaon, vous le pensez bien, n'avait garde de paraître, si vous avez deviné la ruse du chapeau. A la voix de la mère, aux appels de la fille, chacun s'éveille ; tous sont sur pied : la scène s'éclaire, on apprend qu'un séducteur s'est introduit dans la maison ; les domestiques saisissent des armes, et au milieu du désordre arrive M. Le Monier ; instruit par la confusion même du motif qui la cause, entendant prononcer un nom détesté, il s'empare d'un fusil, marche devant ses gens, parcourt les appartemens, le jardin, crie, apostrophe, jette sa voix en vaines menaces, et revient furieux de n'avoir rien trouvé.

Vous vous rappelez tous, mesdames et messieurs, les Mémoires intéressans du célèbre Loiseau de Mauléon sur cette affaire ; jamais avocat en renom n'eut à défendre une cliente plus digne de l'intérêt général. Cette fille qui, prisonnière dans un couvent, et voyant son amant accusé d'un rapt, mit autant d'énergie à le défendre que son père montra d'animosité à le poursuivre, attendrit toutes les ames sensibles ; et quand ce père sans miséricorde voulait traîner M. Valdaon sur l'échafaud, cette fille consentant à le sauver aux dépens de son propre honneur, et ne craignant pas d'avouer tout haut les moyens hardis qu'elle avait employés pour contraindre son père à une réconciliation, cette fille, voyez-vous, fit une sainte cause d'une cause que semblait blâmer la morale. Vous vous souvenez de l'éloquence adroite de ses lettres, de leur touchante sensibilité, de ces expressions qui auraient dû aller à l'ame d'un père offensé et désarmer sa colère ; vous vous rappelez combien cette persévérance audacieuse et digne à la

fois, fière et respectueuse en même temps, la rendit l'objet de l'attention de tous, et vous savez si les vœux d'une jeune fille de vingt ans devinrent les vœux de la France entière.

M. DE TILLY *impatienté*. — Mais, chevalier, vous nous aviez promis autre chose. (*Montrant Emilie:*) Voyez! vous faites pleurer cette enfant; vous attendrissez ces dames, et quant à nous, qui attendons comment du chapeau vous en arriverez au fait de la réputation de Riquetti...

M. RICHARD. — Quoi! vous ne voyez pas! vous ne devinez pas le reste? Désolée du scandaleux procès fait à sa fille, M<sup>me</sup> Le Monier est morte; le père s'acharne plus que jamais; il ose outrepasser dans sa résistance le terme que la loi met à son autorité sur sa fille. Le parlement de Paris intervient, et, suppléant au consentement paternel, permet le mariage entre les jeunes gens alors majeurs; il règle même sur les biens du père la dot de la demoiselle. Ce père *impardonnant* cherche une vengeance : il se remariera; il aura des enfans : il sera vengé! il sera heureux!... mais il se trompe sur les enfans, sur la vengeance, il se trompe plus encore sur le bonheur : il épouse Sophie; Sophie sera séduite par Mirabeau.

Or, déduisez :

S'il y avait un drame à faire, intitulé : *Le Monier et Valdaon*, le chapeau n'en serait-il pas la péripétie? N'est-il pas là comme le pot de fleurs dans le *Mariage de Figaro*? Ce chapeau n'est-il pas aussi nécessaire aux secondes noces de M. Le Monier que le bandeau, le sceptre et le billet de la *Sémiramis* de Voltaire? Quelle scène que celle du chapeau! Quelle nuit! Quel appel que celui de la fille! Quel audacieux cri que celui-ci « M. Valdaon! M. Valdaon! » Et ce témoin qu'elle tient, ce feutre qui l'accuse et qui la sauve! quel pittoresque ressort! Le chapeau est entré dans la destinée de Mirabeau, puisque de déduction en déduction le chapeau conduit à Sophie. Avouez du moins que c'est un grand fait collatéral de la destinée, et...

M. DE TILLY *vivement.* — Quand je vous disais qu'il conterait des folies.

M. DE CONDORCET, *moitié riant d'abord, puis plus sérieusement :* — Mais non pas, non pas! l'œuf de la réputation de Mirabeau est dans l'achat de M. le conseiller de Dôle. Les incidens sont peu de chose dans la vie commune; ils deviennent les ennemis ou les protecteurs des hommes extraordinaires. A la loterie de ce monde, le génie obtient le quine où le vulgaire ne gagnerait que l'ambe : ce qui n'est qu'un faible roseau dans la main de celui-ci, est la verge de fer qui soutiendra cet autre. Tout est réglé d'avance dans la vie terre à terre : pour l'homme ordinaire, un caillou est un caillou ; il s'y heurte, il rentre chez lui, il s'empaquette de linge, il souffre ou il guérit, qu'importe! Cervantes est esclave ; il s'ennuie, il marche, une brique le blesse au pied, il rentre, il écrit : il a fait *Don Quichotte !* Christophe Colomb, qu'une exacte observation de la longitude guide dans sa route, à quoi doit-il le Nouveau-Monde? à une théorie qui, par une chaîne de vérités non interrompue, remonte à des découvertes faites dans l'école de Platon. Pour un autre que Mirabeau, un président est un magistrat qu'on salue, un chapeau, un objet avec lequel on le salue ; pour Mirabeau c'est le germe d'un grand scandale; qui le poussera à la Bastille, qui lui fera ronger son frein de colère, qui le révoltera contre l'autorité dont il sondera les fondemens, qui lui composera un trésor de fureur et de verve ; et Sophie et Valdaon, et la fille et le père, et la femme et le parlement, et les plaidoyers scandaleux, et les lettres d'amour, et les requêtes au conseil et l'oncle de Dôle et le chapeau, tout cela est la mixture broyée au grand pilon pour Mirabeau, pour l'orateur populaire.

M. DE TILLY. — Mettez au grand pilon, et, pour faire corps avec la sublime mixture, cette épitaphe par anticipation :

## CHAPITRE II.

Passans, plaignez le sort de Mirabeau l'aîné,
Plus de discours, plus de harangue,
Il va mourir empoisonné;
En dînant, l'autre jour, il s'est mordu la langue.

M. LE VICOMTE DE S\*\*\*, *qui n'a rien dit jusqu'à présent.* — Voilà qui est un peu au jus de citron, par exemple.

TRIAL *se possédant à peine, à M. de Tilly.* — Monsieur! monsieur!... cette épigramme,... ce n'est pas devant M. de Mirabeau qu'on oserait...

M. DE TILLY. — Mirabeau!... Mirabeau!... mais c'est comme une terre sablonneuse : ça boit l'injure.

M. DE CONDORCET *avec force, donnant du corps à son filet de voix et espaçant ses syllabes.* — Pour-vous-la-ren-vo-yer-en-vol-can!

M. DE TILLY *agitant ses mains et s'efforçant de rire.* — Au feu! au feu!

MADAME DE SAINTE-AMARANTHE *au chevalier Richard.* — Ma foi, mon pauvre ami, votre chapeau n'a rien racommodé.

M. RICHARD. — En ce cas, adieu; je vais prendre mon bonnet de nuit.

C'était le moment de partir : tout le monde s'en alla. Depuis cette soirée, M. de Condorcet ne parut plus dans la maison, et je crois que M. le comte de Tilly et lui se voyaient de très-mauvais œil.

## III.

### LES INTERMÈDES DE CHARLES IX.

Quelques jours avant la célèbre fête du Champ-de-Mars nous eûmes la visite du grand orateur dont il vient d'être question ; visite officielle en compagnie d'amis ou plutôt d'admirateurs dévoués qui lui servaient d'aides-de-camp.

Nous savions à l'avance qu'il venait nous demander *Charles IX*, et, au premier moment, toute la Comédie-Française voulut se trouver à cette séance, nos dames surtout y tenaient ; le grand costume était préparé, et peut-être même les palmes étaient prêtes ; car à toute cette première phase de la révolution, la France avait un grand esprit d'apparat, de procession, et de mise en scène ; Molé d'ailleurs, Molé était saisi d'enthousiasme pour Mirabeau, et qui n'a pas été sous l'impression de l'enthousiasme de Molé ne peut se rendre compte de la puissance de ce diable d'homme quand il s'avisait de monter sur le trépied. Molé

regardait Mirabeau comme un artiste en paroles, comme un admirable fabricateur de sons, comme un sublime musicien sans notes : le Gluck du discours parlé, et je suis sûr que s'il n'avait été Molé il aurait voulu être Mirabeau ; son compliment au célèbre comte lors de l'immortel discours sur la banqueroute prouve cette pensée. Il était à l'Assemblée nationale le jour où fut trouvé d'inspiration ce beau mouvement d'éloquence ; la voix, les gestes, l'organe de Mirabeau, ce feu, cette phrase abondante, cette grande et terrible image du gouffre entr'ouvert, cette main qui, roidie et effrayée, se portait en avant pour désigner les profondeurs de l'abîme, tandis que l'autre s'attachait à la tribune avec l'action d'un homme qui saisit sa planche de salut ; enfin, ce qu'avait d'habile ou d'inspiré cette entraînante action oratoire, tout frappa le grand comédien d'étonnement et de stupeur ; quand Mirabeau descendit de la tribune, Molé trouva le moyen de s'approcher de lui : — Ah ! monsieur le comte, lui dit-il, quel discours ! quelle voix ! quels gestes ! mon Dieu ! mon Dieu ! que vous avez manqué votre vocation !

Mais malgré l'en-train de Molé et malgré le désir de la plupart de nos jolies camarades, un avis sage et prudent dut prévaloir. La position de la Comédie Française devenait de plus en plus délicate, et de plus en plus difficile. Il fut convenu que l'honneur que nous faisait M. le comte serait tout simplement regardé comme une démarche d'amateur aimant le spectacle ; que les comédiens de semaine le recevraient et lui répondraient sur ce pied-là afin que paroles dites de part et d'autre, n'eussent ni la solennité ni la portée qu'évidemment on voulait leur donner, et qu'elles n'engageassent pas au-delà d'une simple conversation.

M. de Mirabeau vint donc et demanda *Charles IX* pour ses députés provençaux, et cela à l'occasion de la fête de la fédération.

Sans entrer dans les détails d'une conversation où je

n'assistais pas, voici l'à-peu-près de la réponse de la Comédie-Française.

Nous nous étions mis en règle de la pièce de circonstance, nous devions jouer *le Journaliste des Ombres* ou *Momus aux Champs-Elysées*, du jeune Aude. *Charles IX* n'avait aucun rapport à la fête, bien loin de là, *Charles IX* causait du désordre, alimentait le scandale, irritait les passions. La cérémonie du Champ-de-Mars devait être un jour de fraternité et de réconciliation ; il fallait éviter tout ce qui pouvait réveiller l'esprit de parti ; il était donc sage de supprimer, précisément ce jour-là, l'ouvrage de Chénier, d'autant que l'auteur avait manifesté l'intention de ne point laisser jouer sa pièce pendant l'été. En dernière raison, la Comédie-Française étant responsable des ouvrages qu'elle offrait, devait être juge de l'opportunité d'une partie de son répertoire, à moins qu'elle n'eût la main forcée et qu'elle pût répondre à l'accusation de scandale dont une de ses pièces pourrait être le motif par l'inflexibilité des désirs du public, bien péremptoirement manifestés.

On voit que nous évitâmes de parler de l'interdit de la cour, c'eût été mettre le feu aux étoupes ; la cour ! quelle occasion de tonner pour l'orateur !

— Mais, messieurs, dit Mirabeau impatient d'en terminer, et s'adressant plus particulièrement à Dazincourt, pensez-vous être en droit de refuser ainsi la pièce que je suis chargé de vous demander ?

A quoi notre camarade répondit :

— La démarche que M. le comte fait auprès de nous atteste notre droit. Il n'y aurait point de demande à nous adresser si l'on ne nous regardait comme juges en cette affaire. — Et d'après ce droit, vous refusez *Charles IX* aux fédérés provençaux ? — Nous ajournons *Charles IX* pour des motifs que doit apprécier M. le comte et que nous le supplions de soumettre à MM. les fédérés ; nous offrons à eux et au public, une pièce pleine de nobles sentimens, de sentimens français, de patriotisme... — Votre dernier mot

sur la pièce de Chénier, je suis ici pour avoir la pièce de Chénier; refusez-vous *Charles IX?* — Ma foi, répondit Bellemont, semainier pour un de nos camarades, nous ne jouerons l'ouvrage que si le vœu du public se manifeste. — Cela suffit, dit M. le comte de Mirabeau en s'en allant.

En effet, deux jours après le vœu public se manifesta.

La veille du 14 juillet 1790, les députés provençaux envoyés à la fête de la fédération, nous écrivirent eux-mêmes pour nous demander *Charles IX*; nous n'avions pas d'autre réponse à faire que celle donnée à leur commettant : nous leur offrîmes une seconde édition avec toutes les précautions de politesse, de respect et d'ornemens que put fournir le vocabulaire du comité.

Nos fédérés étaient un peu gâtés par les civilités que toutes les corporations de Paris leur avaient faites; ils crièrent à la mauvaise volonté, et promirent d'en venir demander raison à ciel découvert; mais en convives trop occupés ils furent obligés de remettre.

Le 21 de ce mois mémorable, au moment où le rideau se levait pour jouer *Epiménide*, Naudet, Talma et M^lle Lange étant en scène, Messieurs de la Provence se trouvèrent à leur poste, et nous tinrent parole. La toile n'était pas à dix pieds au-dessus des planches, qu'ils s'écrièrent de plusieurs points, demandant *Charles IX*. Un de ces députés ne s'en tint pas même à l'improvisation; il avait rédigé tout un discours; il demande le silence, l'obtient et fait une lecture de deux pages. Tout cela était bien tourné, bien patriotique, bien oriental, aussi à peine conclut-il que dans toute la salle on reprend en chœur : — *Charles IX! Charles IX!*

Naudet, en homme qui comprend combien la circonstance est difficile, donne au public de respectueuses, mais de dignes explications. Les cris augmentent; on accuse le patriotisme des comédiens. Naudet réplique qu'une indisposition de M^me Vestris empêche de jouer la pièce, et que Saint-Prix est retenu par un érésypèle à la jambe. Le pu-

blic ne se paye point de cela : les cris redoublent. Il faut rendre justice à Talma, il resta calme jusqu'au moment où plusieurs voix prononcèrent le nom de ceux qui, disait-on, réglaient la conduite du Théâtre-Français, et faisaient du répertoire un instrument de leurs passions. Naudet, homme de cœur, mais qui, ayant servi en brave, avait pris les habitudes de supporter moins patiemment le tumulte, allait peut-être s'emporter, et Dieu sait où aurait été la colère de la foule, cette grande colère, qui met dans chaque individu le courroux de tous, lorsque Talma s'avançant

— Messieurs, M<sup>me</sup> Vestris est en effet incommodée; mais je pense qu'elle jouera, et qu'elle vous donnera cette preuve de son zèle et de son patriotisme. Quant au rôle de Saint-Prix, on le lira.

Après ces paroles et cette promesse, le tumulte s'apaisa ; on put continuer *Epiménide*, et ce fut le premier intermède de *Charles IX*.

La comédie, ainsi acculée, se mit en disposition de donner aux amis de Mirabeau la pièce tant désirée. M<sup>me</sup> Vestris, sœur de Dugazon, fit un effort sur elle-même, et Grammont étudia l'ensemble du rôle de Saint-Prix, pour s'en tirer du moins en passable lecteur.

Le 24, nous affichâmes la pièce litigieuse.

Peut-être ici se présentera-t-il un doute à l'esprit de ceux qui parcourent ces souvenirs; peut-être quelques objections seront-elles faites à la Comédie-Française opposante. Je vais au-devant de tout : j'ai à cœur de répondre, et particulièrement à cœur d'éclaircir une partie si embrouillée de notre histoire, et dont il est impossible de se rendre compte, si l'on n'a pas été de la Comédie-Française, et même de la partie agissante de notre société.

Quoi, dira-t-on, vous avez un ordre du roi de ne point jouer *Charles IX*, cet ordre est votre grande raison, et vous ne l'opposez point à Mirabeau ? Et quand le public, ou, si vous l'aimez mieux, les fédérés vous demandent

*Charles IX*, malgré l'ordre obtenu par les évêques, vous vous mettez en disposition de jouer la pièce, et cela sans avoir recours aux gentilshommes, sans vous retrancher devant la volonté du souverain?

L'objection est juste. Voici maintenant le tableau de notre situation et ce tableau est notre réponse.

Nous étions encore comédiens ordinaires du roi, et cependant une loi nouvelle venait de nous placer sous le gouvernement de l'Hôtel-de-Ville; Sa Majesté nous donnait encore ses ordres par l'intermédiaire des gentilshommes de la chambre, toutefois à qui devions-nous obéissance? A la municipalité notre nouvelle maîtresse? Alors jusqu'où allait son pouvoir? Quelle était sa part dans ce compte à demi avec le roi? Comment expliquer notre double position? Quel embarras que celui d'une société placée entre le maire de Paris et le gentilhomme de la chambre, M. de Duras! Et s'il y avait hésitation, comment dire au public en fureur : La pièce est défendue par ordre de la cour? Mais l'Hôtel-de-Ville, pensera-t-on, pouvait nous tirer de cet état perplexe; en se prononçant il mettait à couvert notre responsabilité. Justement, nous savions la pensée de l'Hôtel-de-Ville : c'était d'obéir aux intimations du parterre, et alors nouvelle difficulté! Comment aller porter le répertoire à la cour? car porter le répertoire, c'est demander s'il agrée ou s'il faut le changer; comment, dis-je, porter le répertoire au roi, avec l'inscription de l'ouvrage défendu par lui? N'était-ce pas dire à Louis XVI : Nous ne sommes plus à vous. Encore une fois, pour S. M. recevoir le semainier, c'était faire acte d'autorité sur le choix de nos pièces ; c'était du moins aimer à entretenir un reste d'illusion : qui de nous aurait osé la détruire? Plusieurs comédiens tenaient leur état de la cour, d'autres y avaient placé leurs épargnes; si ces derniers pouvaient se moquer de leur fortune, les autres pouvaient-ils manquer à la reconnaissance? Entre les prescriptions d'une loi que nous ne comprenions pas bien et des usages anciens et des affec-

tions dues, comment nous décider? Ces deux pouvoirs rivaux ne semblaient pas eux-mêmes avoir une idée bien nette de leurs droits respectifs. Notre situation nouvelle donnait donc large matière aux interprétations : par exemple, comment résoudre cette difficulté ?

Si le roi demandait à ses comédiens une pièce pour Versailles, le roi était dans son droit ; mais si la municipalité était aussi dans le sien en exigeant une des pièces de circonstance d'alors, et que le comédien jouât dans les deux pièces, supposez-les demandées en même temps, comment faire? Où aller? Le roi prierait-il M. Bailly de vouloir bien lui prêter un de ses comédiens ? La question paraît toute résolue aujourd'hui ; mais elle ne l'était point alors ; elle ne l'était pas pour le roi lui-même ; on sait s'il fut docile, et cependant il ne levait pas la défense de *Charles IX*. Pour nous, c'était plus qu'un conflit, c'était un chaos, et, en attendant la lumière, nous étions dans la situation de ce personnage de Molière, qui, croyant que le cœur bat toujours à gauche, est fort étonné quand la médecine nouvelle lui dit : — Nous avons changé tout cela!

Notre système était donc et devait être de temporiser, de louvoyer même dans les cas difficiles, de faire enfin de l'opposition expectante ; et, en attendant qu'il fût loisible aux grandes autorités de se dessiner en souveraines maîtresses, il fallait bien chercher une excuse dans le cas de force majeure.

La reprise de *Charles IX* eut le succès qu'on peut imaginer. Grammont lut avec intelligence le rôle du cardinal, et Talma, plus beau que jamais, demandé après la pièce, emboursa triple salve.

Il ne faut pas croire cependant que la soirée allât sans un peu de tempête. L'ouvrage de Chénier avait le privilége de la déchaîner, et, bien que les vœux d'une grande partie du public fussent remplis, l'orage gronda plus d'une fois. L'ancien et le nouveau parterre étaient souvent aux prises ensemble : ce soir-là, plusieurs vers furent ballotés entre

les deux camps, mais ce fut particulièrement à propos d'une loi de théâtre que toute la salle trouva maille à partir.

Cette loi exigeait que les hommes restassent découverts pendant toute la durée du spectacle ; c'était une loi bien entendue de politesse et de commodité ; mais les civiques chapeaux ronds ne l'entendaient point comme les gothiques chapeaux à trois cornes, et il était dans les droits de l'homme de gêner les voisins. Aussi plusieurs entêtés s'obstinèrent-ils à ne point se découvrir ; on leur en fit la guerre. C'était à ne pas s'entendre : plusieurs fois la pièce fut interrompue.

— Attendez un peu, M. le cardinal, il est question d'ôter la barrette à celui-ci, disait quelqu'un en désignant une large figure à l'œil vigoureux, et dont l'imperturbable coiffure ne bougeait pas ; attendez. — Est-ce vous qui devez me faire faire le salut ? répondait la fière masse de visage. — Moi-même. — Nous tous, s'écrièrent plusieurs personnes ensemble en menaçant.

Et alors on vit s'ébranler ; s'élever et grandir un buste audacieusement ample, un rempart humain. Quelqu'un le connaissait : ce n'était encore que le *nommé Danton ;* il fit le geste d'enfoncer son chapeau davantage ; de le clouer à demeure.

— Ferme comme le chapeau de Servandony ! s'écria-t-il avec l'air d'un nageur vigoureux qui fait la coupe dans une lame.

Or il faut savoir qu'alors on nommait une des tours de Saint-Sulpice le chapeau de Servandony.

Toute la salle éclata, et le *nommé Danton* fut conduit à l'Hôtel-de-Ville.

Nous donnâmes à cette soirée le titre de second intermède de *Charles IX.*

Chénier fut fort étonné de voir reprendre sa pièce, et, ne sachant pas que nous avions eu la main forcée, il se plaignit hautement de nous, qui, malgré ses prières, l'avions

joué pendant les chaleurs de l'été. Nous lui dîmes de s'en prendre aux instigateurs de troubles, qui nous étaient venus faire à leur tour un genre de prière auquel on ne résiste pas. Talma crut que nous voulions le désigner ; il pensa qu'on le regarderait dans le public comme ayant monté cette tumultueuse comédie du 27 juillet, et, pour s'en disculper, il écrivit à M. de Mirabeau.

Voici sa lettre :

« Je recours à vos bontés, monsieur, pour me justifier
» des imputations calomnieuses que mes ennemis s'empres-
» sent de répandre. A les entendre, ce n'est pas vous qui
» avez demandé CHARLES IX, c'est moi qui ai fait une ca-
» bale pour forcer mes camarades à donner cette pièce. Des
» journalistes vendus affirment au public tout ce que leur
» malignité leur dicte. Si vous ne me permettez de dire la
» vérité, je resterai chargé d'une accusation dont on espère
» tirer parti. Je vous supplie donc, monsieur, de me per-
» mettre de détromper le public, que cent bouches enne-
» mies s'empressent de prévenir contre moi.

» *Signé* TALMA. »

Mirabeau s'empressa de faire cette réponse :

« Oui, certainement, monsieur, vous pouvez dire que
» c'est moi qui ai demandé CHARLES IX au nom des fédérés
» provençaux, et même que j'ai vivement insisté ; vous pou-
» vez le dire, car c'est la vérité et une vérité dont je m'ho-
» nore. La sorte de répugnance que MM. les comédiens ont
» montrée à cet égard, *au moins s'il fallait en croire les*
» *bruits* (1), était si désobligeante pour le public, et même
» fondée sur de prétendus motifs si étrangers à leur com-

(1) On ne peut comprendre ce « s'il fallait en croire les bruits. » M. de Mirabeau avait eu par lui-même connaissance des motifs de la comédie : sans doute ce, on dit, fut une manière d'atténuer son accusation.

## CHAPITRE III.

» pétence naturelle ; ils sont si peu appelés à décider si un
» ouvrage, légalement représenté, est ou n'est pas incen-
» diaire ; l'importance qu'ils donnaient, *dit-on* (1), à la
» demande et au refus était si extraordinaire et si impoli-
» tique ; enfin ils m'avaient si précisément dit à moi-même
» qu'ils ne voulaient céder qu'au vœu prononcé du public,
» que j'ai dû répandre leur réponse. Le vœu a été prononcé
» et mal accueilli, à ce qu'on assure ; le public a voulu être
» obéi ; cela est assez simple là où il paie, et je ne sais pas
» de quoi l'on s'est étonné. Que maintenant on cherche à
» rendre, vous ou d'autres, responsables d'un événement si
» naturel ; c'est un petit reste de rancune enfantine, auquel
» à votre tour vous auriez tort, je crois, de donner de l'im-
» portance. Toujours est-il que voilà la vérité que je signe
» volontiers, ainsi que l'assurance des sentimens avec les-
» quels, etc.

» *Signé* MIRABEAU aîné. »

Voilà Talma bien justifié, bien blanchi, tout s'apaisait, quand une malheureuse phrase du journal intitulé : LES RÉVOLUTIONS DE FRANCE ET DE BRABANT, accusant notre camarade Naudet de gêner la liberté du théâtre et de frapper sur MM. Talma, Chénier et autres, va réveiller la colère de cet auteur ; il publie une lettre, une fort longue lettre, dans laquelle il parle d'outrages, de libelle, de lettres anonymes, ce qui ne nous concernait pas du tout, et ce qui ne pouvait concerner Naudet, garçon loyal et allant de franc jeu, qui n'écrivait jamais rien sans signer ; il parle de calomnies auxquelles il n'opposera que sa conduite et ses ouvrages, ce qui est fort bien fait à lui et la méthode d'un honnête homme, mais ce qui pour la deuxième fois ne va pas à notre fait ; et enfin il assure qu'il s'est vu contraint de porter des pistolets pour sa défense personnelle, ce qui est encore très-prudent et ce que nous ferions comme

(1) Même remarque.

lui si, ainsi qu'il le déclare, nous étions menacés de coupe-jarrets ; mais en quoi la Comédie-Française était-elle là-dedans pour quelque chose ?

Et voilà cette lettre qui en provoque une autre de Talma, toujours à propos de cette même malheureuse phrase des RÉVOLUTIONS DE FRANCE ET DE BRABANT ; mais cette fois notre camarade a le tort de rappeler une affaire vieille de six mois et qui devait être d'autant plus mise dans l'oubli que tout s'était terminé à la manière des honnêtes gens.

C'était agir imprudemment ; mais Talma, bon par lui-même autant qu'il était faible de caractère, recevait le pli qu'on voulait lui donner. J'ai vu quatre ou cinq de ces hommes remarquables, qu'on pourrait appeler des emmagasineurs d'émotions ; nul d'eux n'était doué d'une volonté à lui. Tout à leur travail de recherches, ils y absorbaient les forces de leur nature sans en mettre rien en réserve pour l'usage ordinaire. Le réveil des grandes facultés de l'âme est presque toujours le sommeil du caractère, et sous ce rapport, Talma était un grand dormeur ; mais on se chargeait de le diriger dans son demi-sommeil. Sa bonne étoile ne l'avait pas encore guidé de ses clartés vers l'intéressante fille de Vanhove. Il venait de contracter ce premier mariage qui le mit d'abord dans une belle situation de richesse : trop belle, car à ses amis dévoués se mêlèrent les courtisans de sa fortune ; il tenait table ouverte, on chantait ses louanges. Ceux qui peuvent se préserver des envieux ne se préservent pas si facilement des flatteurs : son faible était l'amour de la réputation, on le poussa à faire du bruit ; le bruit a besoin d'échos, et pour chaque parasite c'était perpétuer un couvert ; car il n'est pas un de ceux à qui on donne le droit de salir sa nappe, qui ne se dise fondé de pouvoir de la renommée : la renommée ! Talma en raffolait, et certes il était louable de la chercher ; mais il ne devait pas publier sa lettre.

On porta cette malheureuse missive en assemblée générale. Pour moi, je n'en eus connaissance que quelques

heures avant de délibérer, aussi comme ma colère était toute fraîche, elle fut la plus forte. J'ai toujours eu pour principe de ne jamais donner au public connaissance de nos affaires. Je sais dans quelles malheureuses dispositions il est pour juger les comédiens : tout ce qui part d'eux est spectacle. C'est au théâtre qu'il nous faut des auditeurs et non dans nos maisons; jouer devant le public et se démêler entre soi, jeter le rideau d'avant-scène sur nos querelles particulières comme sur les péripéties de nos auteurs, voilà ma règle de conduite.

J'attachai donc le grelot, et sur cette lettre, bien que je regrettasse un comédien d'un riche avenir, je proposai l'expulsion de Talma, et à la presque unanimité un arrêté conforme à ma proposition fut pris à l'instant.

Je vais ici relever une erreur qui s'est glissée dans l'*histoire du Théâtre-Français pendant la révolution;* les deux écrivains à qui nous devons cet ouvrage, d'ailleurs si estimable, ont eu de mauvais renseignemens sur un fait qui me concerne et qui est aussi relatif à Dugazon.

On y raconte que lors de cette séance décisive, je pris la parole pour provoquer la mesure qui devait frapper notre camarade en commençant ainsi mon acte d'accusation :

*Messieurs, je vous dénonce une* CONSPIRATION *contre la Comédie-Française.*

Sur quoi, ajoutent les mêmes écrivains, Dugazon entendant ce terrible exorde, se prit à imiter la voix rauque des colporteurs de journaux, et s'écria :

*Voilà la* GRANDE CONSPIRATION *découverte; c'est du curieux! c'est du nouveau!*

Certes, un début oratoire comme celui qu'on m'attribue, aurait mérité l'à-propos burlesque de Dugazon; mais je ne montai pas mon style si haut, je ne dénonçai point de CONSPIRATION, je n'ai jamais été pompeux en paroles, on le sait, et si quelqu'un parmi nous avait choisi ce style d'assemblée nationale, ce n'aurait pas été moi bien certai-

nement. J'étais fort en colère ; la discussion devait être sérieuse, très-sérieuse ; Dugazon ne fit point de lazzi ; ce fut avec zèle, ce fut avec force qu'il défendit la cause de Talma, et nous, parce que ce nouveau sociétaire nous parut un mauvais associé, nous l'attaquâmes franchement, en prose bourgeoise. Nous devions croire que son existence à la Comédie-Française nous compromettait, et lui-même serait venu nous dire : « Vous avez raison, je le reconnais et moi j'ai grand tort, » que la même délibération eût été prise ; le motif en est bien simple : quelques partisans de Talma avec leur zèle mal entendu, et une partie du public visaient à faire de l'artiste la cocarde d'un parti qu'ils auraient arborée malgré lui-même ; cette délibération nous parut juste pour ce qui s'était passé, indispensable pour ce qui pourrait se passer encore ; notre séance fut animée, mais grave. Dugazon, d'ailleurs, n'aurait point voulu plaisanter dans un pareil instant, et s'il l'eût essayé, je lui aurais proposé, ce jour même, ce que je lui proposai plus tard, pour un fait qui est la suite de celui-ci : or si Dugazon et moi ne mîmes pas l'épée à la main, on peut le croire, et Talma, aujourd'hui mon camarade et mon ami, est là pour le dire, Dugazon ne cria point : *Voilà la grande* CONSPIRATION *découverte, c'est du curieux ! c'est du nouveau !*

De la première lettre de Talma, de la réponse de Mirabeau, de la lettre de Chénier, de la deuxième lettre de Talma, de notre délibération à propos de la lettre, se composa notre troisième intermède, intitulé : l'INTERMÈDE ÉPISTOLAIRE.

Nous avions prévu l'effet que produirait la mesure vigoureuse que nous venions de prendre : l'Hôtel-de-Ville en fut bientôt instruit, et un ordre du maire de Paris, regardant notre arrêté comme non avenu, nous enjoignit de ne point nous séparer de notre camarade. On sait notre hésitation à propos de nos municipaux et de leur pouvoir récent. Quel était donc ce M. Bailly qui nous tombait ainsi

des nues? Quel rapport pouvait avoir l'*Essai sur la théorie des satellites de Jupiter* et l'entente des affaires théâtrales? C'était se moquer! La Comédie avait ses règlemens; le droit d'expulser ses membres, en cas urgent, lui était acquis comme l'avait été le droit de l'admettre : le roi seul, ou les gentilshommes de la chambre pour le roi, pouvaient nous demander compte de nos délibérations, les sanctionner ou les modifier : c'était la route de Versailles que nous devions prendre, et non celle de l'arcade Saint-Jean. D'ailleurs nous aussi nous nous mîmes dans l'enthousiasme de l'opposition, et ce n'est pas une des choses qui donne le moins de ressort au cœur de l'homme. L'opposition se chauffe aussi au feu de l'orgueil humain, et j'y ai vu se ranimer des cœurs de glace; l'opposition est un petit compliment que la vanité fait à l'énergie : il y a du ragoût dans l'opposition; nous nous y plûmes. Le conseil de la commune nous attendit.

Mais le public prit plus vivement la chose. Nous pensions que Talma avait des partisans; nous découvrîmes qu'il avait tout un peuple : Paris entier s'occupa de nous. Le ton du jour était à la haine du despotisme : mille voix nous en accusèrent. Passait-on devant la Comédie-Française, on s'accostait en se disant la nouvelle; les têtes se montaient, on s'agitait; tous nous désignaient avec les funestes adjectifs : d'*aristocrates*, d'*inciviques*; tous criaient à la jalousie; la plupart parlaient de s'adresser à l'assemblée nationale; on alla même jusqu'à faire dans la rue une publique distribution de sifflets; des orateurs se campaient sur les bornes de la place de la Comédie pour haranguer contre nous. Quelques-uns de ces inquiets étaient de bonne foi; d'autres jouaient un rôle. Les meneurs politiques voulaient du bruit, n'importe comment, n'importe où : le scandale qui se faisait à notre occasion promettait quelques mois d'existence, on l'alimentait; puis certaines têtes fortes rêvaient déjà d'abattre le théâtre pour élever le Cir-

que : on battait en brèche le théâtre. Une franche réconciliation entre nous et Talma eût été un bon tour à jouer à tous ces gens-là ; nul n'y songea.

Le 16 septembre, notre salle se trouva garnie comme un jour de *gratis*. Nous ne pouvions nous dissimuler qu'on s'y était donné rendez-vous ; quelque chose nous avertissait qu'il y aurait un rude assaut à soutenir ; aussi chacun de nous était-il à son poste. Pour moi, semainier, je pris le mien où je devais : à la bouche du canon.

Avant que la toile se lève, quelque bruit, des appels, quelques sifflets, c'est ordinaire : nous serions-nous trompés, ou n'est-ce qu'une hypocrite manière de prendre le LA ? Les trois coups se font entendre : notre orchestre part. Nous écoutons à travers la note : profond silence ; seulement un long et sourd murmure qui ne nous présage rien de bon ; c'est le vent qui souffle dans les feuilles avant de briser l'arbre. Nous étions tous en noir, prêts à mourir sur nos chaises curules. Nos adversaires, quelques-uns des principaux du moins, se trouvaient aussi là. Dugazon, pâle, et les cheveux un peu en désordre, pour y avoir porté fréquemment la main, se place près du manteau d'arlequin à droite ; je suis posté à gauche. Aucun de nous ne se regarde d'un mauvais œil ; dans l'anxiété d'un jugement suprême, toute colère est suspendue. Si nous parlons, nous parlons bas ; c'est une voix comme celle qu'on prend dans un temple, une voix au diapazon du murmure : cela sert à faire mieux comprendre le terrible silence. Enfin l'archet pèse sur le dernier accord ; heure suprême ! mon cœur bat : le signal est donné. Le rideau se lève... non, l'aiguille à secondes n'est pas plus prompte : mille voix, ou plutôt une seule, une formidable voix ébranle la salle : TALMA ! TALMA !

Ce fut un tonnerre ; je vins le braver. Je parais, on fait silence. Je salue, on écoute ; je dis :

— Messieurs, ma société, persuadée que M. Talma a trahi ses intérêts et compromis la tranquillité publique, a

arrêté à l'unanimité qu'elle n'aurait plus aucun rapport avec lui, jusqu'à ce que l'autorité en eût décidé.

A la façon dont j'ai laissé présumer que la salle était composée, on peut imaginer comment ce public-là reçut mon explication. Quelques rares amis m'applaudirent; mais la multitude cria haro sur moi, haro sur la Comédie opposante, avec un bruit et des éclats qu'il me serait impossible de rendre. Les voix arrivaient à mon oreille, confuses, mais terribles; tous ces mots entremêlés n'avaient qu'une menace. Je restai cependant pour écouter et répondre, lorsque Dugazon, qui trépignait de me voir là, s'élance du manteau d'Arlequin devant les rampes. Le tumulte est suspendu : — Paix-là ! chut ! Eh bien ! eh bien ! nous rendez-vous Talma ? — Non, messieurs, non ! s'écrie Dugazon; mais je viens déclarer que la Comédie va prendre contre moi la même délibération. — Puis, se montrant à mesure qu'il parle : — J'accuse toute la Comédie ! il est faux que M. Talma ait trahi sa société et compromis la sûreté publique. Son crime est de vous avoir dit qu'on pouvait jouer Charle IX, et voilà tout !

Ce coup de tête fut loin d'apaiser le désordre : à peine Dugazon a-t-il jeté son imprudent déni, qu'on se met à parler dans toutes les parties de la salle; on se penche des secondes sur les premières pour se donner des explications; un individu du coin de la reine dialogue avec un autre du coin du roi. Les mots se croisent, les menaces m'arrivent; feu de peloton, feu de file ! les femmes s'épouvantent, elles crient; on les rassure avec des accens à faire rentrer une meute; chacun veut dire ses raisons; on ne s'entend plus : quel sabbat ! Un monsieur bien mis se place sur une banquette; c'est Sulleau, rédacteur d'un journal récent; il prend un air magistral, il parle, et, de sa voix de clairon il commande au silence de se faire; il contrefait les gestes, l'attitude et la mine grave des présidens de l'Assemblée nationale, donnant la parole à l'un, l'ôtant à l'autre, criant à tous : — A L'ORDRE ! A L'ORDRE ! Je ne sais en vé-

rité où il trouva la sonnette qu'il agitait! elle aurait pu servir à appeler les citoyens au feu, et c'était le cas.

Néanmoins je demeurai : je ne bougeai pas de la planche où j'avais arrêté le troisième salut, cherchant à démêler cet écheveau de paroles confuses; enfin je puis entendre que l'on me demande lecture de la délibération de la Comédie-Française. Je dis un mot à Delaporte; il était au trou du souffleur : en un clin d'œil j'ai notre délibération motivée. J'en donne connaissance; mais je ne vais pas jusqu'au bout: les éclats recommencent comme de plus belle, et cette fois les voix ne restent plus en place, elles parcourent la salle. On comprend que la parole hostile, qui a été entendue en face, vient vous menacer de côté; on voit les loges se dégarnir, et se grossir l'orchestre; on voit le parterre se pousser vers la barrière et le vide se faire au pourtour. Je prévois une irruption; je crie à tue-tête : — Cherchez Dugazon ! Commençons l'*Ecole des maris !* Dugazon ne se trouve pas; il a disparu. La salle est sens dessus dessous; toutes les femmes ont fui. Je distingue au milieu du parterre un point noir d'hommes amoncelés dont la tête disparaît par un plongeon subit : qu'est-ce donc que cela ? Ce point noir s'ébranle, ondule, se creuse, se renfle, se creuse encore, se relève; un craquement de meubles brisés se fait entendre !!.! J'ai deviné : on casse les bancs ; je ne fais qu'un saut des rampes dans les coulisses, un saut que j'ai peine à concevoir encore : le saut de la barque de Guillaume Tell. Un éclat de banquette siffle dans l'air...... Ceci me fit modifier mon opinion sur le parterre assis, de ce moment là je trouvai que ce n'était pas toujours une bonne chose.

Cependant le théâtre est escaladé; mais la force armée arrive assez à temps pour dénouer cette tragi-comédie et donner fin au quatrième intermède de *Charles IX.*

Je ne dois pas omettre une circonstance, qui prouve à quel excès fut porté le tumulte. Dugazon, après cette harangue imprévue resta assez long-temps en scène à côté de

## CHAPITRE III.

moi, et nous pûmes conférer ensemble à voix libre, sans qu'on entendît un mot de nos accords pour une petite promenade hors ville le lendemain matin.

Mon contradicteur accepta le cartel comme un homme qui a grand soif accepte un verre d'eau. Jamais Dugazon ne bouda devant le fer : le lendemain, à l'aurore, et pour la troisième fois, nous croisâmes l'épée.

Notre combat fut sérieux ; je ne me le rappelle pas sans cette espèce de vertige qu'on éprouve quand on vient d'éviter un précipice, et que l'œil peut encore en mesurer le bord : mon camarade faillit tomber sous mes coups.

Avec de courageuses dispositions, Dugazon apportait ce mouvement de verve et de nerfs qui le mettaient toujours au-delà du sang-froid, et, cette fois, il ne changea pas de nature. Il aimait à engager l'épée en tierce ; je le savais, et constamment j'évitais par des dégagés qu'il se mît dans cette position qu'il recherchait avec tant d'ardeur et de persévérance. Je vis à son visage que je le contrariais assez vivement ; je le priai de se remettre, et lui offris, s'il y tenait beaucoup, de consentir à cet avantage auquel il attachait tant de prix ; aussitôt il reprit sa tierce favorite : — Maintenant je vous attends, lui dis-je. A peine ai-je achevé qu'il m'attaque par un battement d'épée ; il se disposait à courir sur moi, mais j'avais dérobé le fer, et il se serait infailliblement jeté dessus. J'eus peur ; je le prévins, mais lui, saisi de cette faconde audacieuse qu'il apportait en tout et toujours, me presse vivement ; ses coups se succèdent avec rapidité, l'un n'attend pas l'autre, et le tout sans effet ; car il ne songeait pas à voir quelle parade j'employais : c'était un contre de quarte qui, constamment, rencontrait son épée dans toutes les lignes. Il se désorienta au point qu'il ne lui vint pas à l'idée de tromper cette parade, ce qui était un coup d'écolier. Je le vis fatigué ; un peu de repos lui était nécessaire : je le lui proposai ; il accepta. Je piquai mon épée en terre, m'avançai vers lui, et lui dis

avec beaucoup de sang-froid que j'espérais qu'à cette seconde reprise il y aurait un résultat quelconque.

— *L'Ecole des Rois* te portera malheur, ajoutai-je. — Voyons si cette *école* ne sera pas celle des semainiers, répondit-il en m'intimant de remettre l'épée à la main.

Je fus obéissant; et le voilà avec son éternelle tierce. Ma foi! je m'impatientai : j'aurais pu encore prolonger le combat; mais enfin, pour mettre un terme à ces attaques simulées, à ces feintes auxquelles je ne répondais jamais, je l'attaquai moi-même par un menacé et dégagé dessous... Je pâlis! Heureusement le coup qui devait lui percer la poitrine porta dans son avant-bras. Mon épée s'était engagée dans la sienne. Je fus moi-même légèrement blessé à la naissance du poignet par suite de ce conflit.

Nous cessâmes. Le croirait-on? Dugazon trouva encore le secret de plaisanter; et, prenant son attitude comique, il s'écria avec ce vers d'un de ses meilleurs rôles :

Toutes tierces, dit-on, sont bonnes ou mauvaises.

Ce jour-là même la Comédie-Française fut mandée chez M. Bailly. Il faut l'avouer, nous étions fort humiliés d'aller à l'Hôtel-de-Ville : nous, comédiens ordinaires du roi, mandés à la barre des échevins! cela nous passait; et quand ce magistrat, nous parlant de l'inexécution de ses ordres relativement à Talma, nous dit combien il en était étonné, je crois que tous nous fûmes tentés de lui répondre, comme ce doge de Venise à Louis XIV : «Ce qui nous étonne, nous, c'est de nous voir ici.» Nous ne pouvions nous accoutumer à mettre en présence le théâtre et l'astronomie, le théâtre et l'échevinage.

Nous avions tort légalement parlant pour l'échevinage, et tort littérairement parlant pour l'astronomie. La science de M. Bailly était aimable; et, bien peu de jours après, nous sûmes du marquis de Ximénès qu'avant de courtiser

la docte Uranie, le savant avait fait quelque séjour chez ses plus jeunes sœurs.

Voici le fait.

Les Panard, les Piron, les Collé, ces derniers nés de la gaîté française, avaient bercé l'enfance du jeune Bailly; son père, peintre du second ordre, à cette époque où le second ordre passait pour le premier, était l'ami et souvent devenait l'hôte de ces joyeux faiseurs de refrains. L'astronome futur balbutia le vaudeville.

Le père Bailly lui-même quittait souvent la palette pour la marotte, et les petits théâtres retentirent plus d'une fois du bruit de ses succès. Son occupation favorite était surtout de parodier des tragédies; aussi sa colère fut grande quand il surprit son fils s'exerçant à traiter le superbe alexandrin, et, dans la maison de Momus, s'avisant de brûler son grain d'encens à la muse tragique.

Il voulut l'en punir en lui prescrivant une parodie, sorte de gai *pensum* à sa manière. L'enfant racheta sa faute par un burlesque grand opéra dont, vers 1778, l'idée profita à Anseaume pour ses *Adieux de Thalie*.

Voici ce curieux opuscule, avec le léger changement d'Anseaume :

Les comédiens sont assemblés; on délibère sur le compliment qui doit être adressé aux spectateurs. Arrive un musicien : il prétend que mieux vaut divertir le public que le complimenter : il propose de faire entendre un opéra dont il entonne aussitôt, en beau récitatif, le sujet qu'il annonce être tout neuf.

### VERSION DE BAILLY.

Dans Ivetot, d'une aimable princesse
Un jeune prince est amoureux.
L'infortuné périt au bout de l'acte deux;
Mais la faveur d'un Dieu le rend à sa maîtresse.

### VERSION D'ANSEAUME.

Un jeune prince américain
Est amoureux d'une jeune princesse.
Cet amant, qui périt au milieu de la pièce,
Par le secours d'un Dieu ressuscite à la fin.

### ADDITION D'ANSEAUME.

Le musicien va vers la coulisse et fait signe à son monde d'entrer.

Peuple, entrez, qu'on s'avance.

Quatre chanteurs et quatre danseurs paraissent, les uns en redingote et les autres en veste blanche.

Vous, tâchez de prendre le ton.

Aux danseurs :

Vous, le jarret tendu, partez bien en cadence,
Enfin suivez tous mon bâton.

Il tire son bâton de commandement, l'ouverture de l'opéra commence. Le tout doit durer douze minutes.

*(Tout ce qui suit est de Bailly.)*

### SCÈNE Ire ET IIe.

#### LA PRINCESSE.

Cher prince on nous unit.

#### LE PRINCE.

J'en suis ravi, princesse.....
Peuple, chantez, dansez, montrez votre allégresse.

#### LE CHOEUR.

Chantons, dansons, montrons notre allégresse.

## SECOND ACTE.

**LA PRINCESSE.**

*Ariette.*

Amour!...

Bruit de guerre qui effraie la princesse; elle va dans la coulisse pour s'évanouir; le prince revient poursuivi par les ennemis. Combat; le prince est tué. La princesse arrive.

Cher prince....

**LE PRINCE.**

Hélas!

**LA PRINCESSE.**

Quoi?

**LE PRINCE.**

J'expire!

**LA PRINCESSE.**

O malheur!
Peuple, chantez, dansez, montrez votre douleur.

Une marche finit le second acte.

Au troisième, le musicien faisant un bouclier avec son chapeau, et prenant une canne pour lui servir de lance, monte sur un fauteuil et chante:

Pallas te rend le jour.

Vite il descend et revient auprès du fauteuil, tombeau du prince.

**LA PRINCESSE.**

Ah! quel moment!

**LE PRINCE.**

Où suis-je?

Peuple, chantez, dansez, célébrez ce prodige.

Le chœur chante, on forme des danses, et à la fin on reste en attitude.

Quand nous abordâmes le maire de Paris nous n'étions pas instruit de cette particularité dramatique; nous ne savions pas non plus que Lanoue, auteur de *Mahomet II*, de la *Coquette corrigée*, comédien estimable, et notre prédécesseur sociétaire, avait été comme le parrain de Bailly, et l'avait pour ainsi dire jeté dans la science qu'il cultiva en le guérissant de la tragédie. Nous nous attendions à trouver une mine rébarbative et un ton à l'avenant; bien loin de là, et après le premier mot que ce magistrat donna au décorum, tout le reste fut plein d'urbanité. Je me rappelle encore sa figure longue, carrée et maigrie par le travail, qui, lorsqu'il baissait les paupières (mouvement qui me parut lui être habituel), n'avait d'autre expression qu'une expression élevée et grave; la pensée avait largement labouré son visage, et à partir de ses yeux et de ses tempes, ses muscles me semblèrent retomber, pour ainsi dire, en tenture majestueuse: c'était une véritable tête antique, une tête de modérateur. Jamais cette physionomie si d'à-plomb ne s'est représentée à moi depuis que, par je ne sais quelle opération de mon entendement, je n'aie vu le noble visage, placé comme ces figures dessinées à grands traits à la proue des vaisseaux, qui au moment où la tempête bat le flanc du navire, font toujours route, calmes et immobiles, promenant au-dessus du bruit et de l'écume, leur silencieuse et imperturbable impassibilité.

L'œil de Bailly rachetait la sévérité de son maintien : sur son regard nous lui donnâmes quittance de son visage, et cependant nous ne fûmes pas amis jusqu'à la fin.

Les paroles de ce magistrat furent d'abord toutes paternelles; mais quand nous lui parlâmes de notre embarras au sujet des gentilshommes, il sembla piqué; ce ne fut qu'un éclair. Il chercha à nous faire comprendre que nous en avions fini avec la dynastie des Duras et des Richelieu; qu'à lui seul maintenant appartenait la discipline du Théâtre-Français, et qu'il fallait définitivement rapporter notre arrêté sur Talma.

— Mais, monsieur le maire (c'était Desessarts qui portait la parole), nous avons aussi des réglemens qui font discipline chez nous ; nous sommes une association ; et depuis quand, lorsqu'un associé devient onéreux aux autres, lorsque les conditions qui le firent admettre ne sont pas remplies, ceux qui sont lésés ne peuvent-ils l'exclure? — Vous posez la question en homme qui entend les affaires, répondit M. Bailly ; mais il y a souvent des circonstances qui font qu'une proposition n'est pas ainsi tout d'une venue. La Comédie-Française est un établissement national. Vous avez des lois d'intérieur qui règlent et votre fortune et quelques droits relatifs à votre avancement, mais vos réglemens ne peuvent vous faire des droits contre le vœu du public et la prospérité de l'art. — La Comédie-Française a été grande et glorieuse avec ces réglemens. — Vous pensez que c'est à eux que vous avez dû Lekain et Dangeville? — Monsieur le maire nous permettra de lui dire que ces réglemens empêchent les empiétemens injustes, et, donnant aux artistes de la sécurité, leur laissent cette liberté d'esprit nécessaire pour cultiver un art moral. — Vous êtes cependant appelés ici pour avoir voulu les suivre trop à la lettre. Tenez, messieurs, ajouta M. Bailly en souriant, je vous conseille de *régler vos réglemens*. — Mais.... — Vous êtes avant tout une maison littéraire : c'est de nobles pensées et d'esprit que vous faites trafic, et, en France, le dernier article regardant tout le monde...... — Ainsi nous obéirons à tout le monde, c'est-à-dire aux caprices de la foule. — Remarquez que, dans le cas actuel, la foule vous demande d'être les camarades d'un artiste de talent. — Nous ne pouvons jouer avec un homme qui nous a compromis et que nous devrions haïr.

Nous étions assis : à ce mot M. Bailly se lève ; nous faisons le même mouvement. M. le maire nous dit ce qui suit les yeux baissés et avec un calme sans miséricorde : j'appris en cette occasion que la sévérité la plus à craindre est celle des gens qui se fâchent difficilement.

— Remarquez, messieurs, que je ne vous dis pas d'aimer Talma, mais bien de jouer avec lui. Je ne vous demande rien au nom de l'évangile : mon devoir est de vous parler au nom de la loi. Pour vous surtout, messieurs, pour vous, que les volontés du public soient sacrées.

A la suite de cette audience, où rien ne fut conclu, intervint un jugement du conseil de la ville, qui nous prescrivait de jouer avec Talma : on nous le signifia ; on fit plus, on le placarda dans tout Paris.

Mais, et comme pour nous donner une fiche de consolation, la municipalité manda aussi Dugazon au conseil de la commune. Par suite, on le condamna aux arrêts forcés chez lui pendant huit jours, ainsi qu'aux frais d'impression de ce jugement, lequel fut collé de même en plusieurs endroits tout à côté de ce qui nous concernait, mais seulement au nombre de cent exemplaires : c'est-à-dire qu'on nous fit subir notre confusion en rames, tandis que Dugazon subissait la sienne en simples cahiers.

D'après la commune de Paris, cette sévérité envers notre camarade fut un acte de justice : d'après nous ce fut un acte de faiblesse. Nous pensâmes que le conseil faisait balai neuf de son pouvoir, et se donnait plus de droits qu'il ne pouvait en prendre ; en conséquence, puisqu'on voulait absolument nous attaquer de haute lutte, nous résistâmes de haute lutte aussi, et, pour donner à nos délibérations le caractère de consciencieuse opposition et de gravité qu'elles devaient avoir, nous nommâmes en qualité de commissaires Bellemont et Vanhove, nos deux patriarches : deux hommes sans passion, tout justice et tout probité. Avec une telle députation, si nous ne parvenions à donner la preuve de nos droits, nous donnions du moins celle de notre bonne foi.

Nos deux envoyés avaient mission de notifier aux officiers municipaux que nous ne reconnaissions point leur compétence, et que, d'après ce motif, nous n'obéirions pas ; mais notre démarche toute judiciaire fut traitée d'in-

surrectionnelle, et nos dignes représentans furent déclarés chefs de rebelles.

Vanhove si bon, si sensible, si paternel; Bellemont si jovial, si gai, si rond, chefs de rebelles! il fallait une révolution pour entendre cela.

Après notre notification, l'Hôtel-de-Ville se mit réellement en colère; en conséquence, nouvel arrêté du conseil qui casse le nôtre avec des termes un peu bien osés; nouvelles injonctions de jouer avec Talma, et de plus, ordre formel, et à nous et à lui, de donner nos Mémoires respectifs et l'exposé de nos griefs, pour que le conseil, définitivement conseil suprême, statuât en dernier ressort.

Il fallut obéir : Talma rentra victorieux dans *Charles IX*. Le conseil avait opéré parfaitement! il conserva à l'impérieux parterre un homme de talent, mais du coup Raucourt et Contat donnèrent leur démission.

On pense bien que tout cela ne se passait pas sans trouble dans nos assemblées, sans prise de parole dans nos foyers, sans agitation chez nos amis : c'étaient des mots à l'oreille, des *a parte*, de vifs dialogues, de piquantes réparties. Nos dames, excepté Contat, Raucourt et Vestris, qui avaient endossé la cuirasse, excepté notre excellente Devienne, qui aurait voulu jeter quelque liant dans tout cela, nos dames, dis-je, faisaient galerie autour des combattans : dès l'instant qu'il fut reconnu que démocratie et aristocratie n'étaient pas le nom de deux rubans, elles ne s'y reconnurent plus.

— Mon Dieu! mon Dieu! disait la séduisante Desgarcins, c'est bien vrai pourtant que la France est en révolution : Mme Josse a mis sur l'étiquette de ses pots, au lieu de rouge végétal, ROUGE NATIONAL.

Dès qu'il fut bien constaté qu'on révolutionnait les cosmétiques, nos jolies associées allèrent un peu où étaient leurs professeurs et leurs affections, et non pas précisément où était la justice. Je m'empresse d'ajouter, pour ne point manquer à la vérité, que la justice avait alors de ce

qu'on trouve dans les meilleurs tableaux, qui sont éclairés différemment, d'après le point de vue où chacun se place.

Ceci dit, on comprendra que ce n'est ni pour réveiller de vieilles haines, ni pour rappeler un passé de colère que j'ai parlé de nos troubles intérieurs; mais j'ai été mêlé à tout ce mouvement, on voit que j'en devins un des personnages actifs : cette partie de l'histoire du Théâtre-Français avait besoin de quelques éclaircissemens; je l'ai écrite pour moi, pour mes enfans; je l'ai écrite aussi pour Talma et pour Dugazon; j'ai dit naguère le dernier adieu à cet ancien camarade (1); je suis assis tous les jours à côté de notre grand tragique; l'un me serre la main, l'autre avant de mourir me l'a serrée; après avoir été leur ennemi bien franc, je suis devenu leur ami bien sincère; il faut qu'on sache cela, parce que ce qui a été écrit sur eux et sur nous ne s'effacera plus; qu'un livre une fois imprimé c'est l'immortalité du témoin qui, bien ou mal informé, répète toujours la même parole; je viens modifier cette parole; si j'ai dit le blâme on croira à la louange : j'ai toujours cherché à prouver que Fleury ne fut jamais avare que de son estime et, je l'espère, cette garantie me comptera.

Dugazon eut le tort, comme tant d'autres, de prendre un tout petit rôle dans le grand drame de la révolution; moi qui n'ai jamais baisé le cordon bleu d'un sot, mais qui ai été du parti des cordons bleus, qui l'ai dit, qui l'ai publié hautement, et qui pour cela me suis vu à deux doigts de ma perte, j'ai presque partagé l'enthousiasme des premiers temps révolutionnaires, et si, comme le vieil Ulysse de ma traduction, je me suis lié aux mâts du navire pour ne point me laisser aller au charme de la Sirène, j'ai compris l'entraînement des imprudens qui n'usèrent point de la même précaution. Tous ceux qui épousèrent avec ardeur des idées qui parurent d'abord grandes et généreuses, et

---

(1) On se souvient que les notes de Fleury furent mises en ordre en 1810; Dugazon mourut au mois d'octobre 1809.

## CHAPITRE III.

Dugazon en tête, prirent le commencement pour la fin ; puis quand ils eurent fait accueil à la révolution avec les honnêtes gens, comme ils s'étaient mis en vue, il fallut qu'ils s'en fissent les suivans dociles ou qu'ils en devinssent les victimes : l'apostasie étant réputée plus préjudiciable au parti que la rébellion. Dugazon fut plutôt détrompé qu'on ne le croit; mais revenir s'était se perdre ; il mit un masque double : j'ai connu des gens qui l'ont soulevé. Bien nous en prit, d'ailleurs, que des hommes semblables à lui acceptassent un emploi dans la grande tourmente; ils furent entre nous et les événemens comme ces duvets qu'on glisse entre des porcelaines pour les empêcher de se briser. Les épaulettes d'aide-de-camp de Dugazon ont protégé plusieurs honnêtes gens, et cette écharpe, si coquette en apparence, a mis à couvert plus d'une victime.

Quant à Talma, il fut coupable de jeunesse, de désir de faire son chemin et de faiblesse de caractère sans contredit. Mais il n'aima la révolution, lui, qu'en grand artiste; il crut à la résurrection du Forum, à la résurrection des Cicéron, comme il pouvait croire à celle des Roscius ; il crut que l'antiquité s'était versée en France; il crut qu'en mettant au pilon les talons rouges, les habits à paillettes et les manchettes, il sortirait de ce broiement singulier des toges et des manteaux grecs tout drapés : il fut le parrain de la toge ; il la mit au théâtre, il la mit chez lui, il aurait voulu la voir se plisser sur toutes les épaules ; son amour de révolution fut une passion de dessinateur. Il comprenait d'ailleurs son avenir, et peut-être voulûmes-nous d'abord lui gêner un peu les coudes ; il sentit tout ce que la révolution apportait d'élémens à son génie tragique : fortement trempé de sombre et de terrible, personne n'agitait mieux le remords que lui et ne secouait avec plus de puissance la chevelure d'Oreste. Il nous voyait creusant tout droit notre vieux sillon, il voulut aller à travers champs; nous le tenions en bride : il se dégagea. Eut-il tort? peut-être un peu pour la forme ; mais il eut tort en compagnie d'un ami qui

le guidait : chez ce sublime Talma et chez ce comique Dugazon les choses n'apparaissaient pas comme elles étaient en réalité ; l'un avec sa naïveté d'enfant, l'autre avec cet esprit de saillie qui l'empêcha jamais de lier deux idées sérieuses, avaient cru tout d'abord à la sublimité du spectacle révolutionnaire sur l'ostentation de l'affiche; ils avaient pensé l'un l'autre qu'une révolution apparaissait tout d'une pièce comme une machine d'opéra qui descend du cintre ; c'étaient de ces ames qui sentent trop vivement pour sentir toujours vrai : illuminés de l'art, d'Orlanges (1) politiques, ils eurent quelque douleur quand ils furent détrompés, mais ils le furent ; et lorsque, bien des années après, nous nous entretenions tous trois de nos batailles passées : — En vérité, disait Dugazon, en hochant la tête, je vois que chacun fait ses opinions comme les cordiers font leurs cordes; on marche, on marche en regardant toujours d'où l'on part, et jamais où l'on ira.

(1) D'Orlange est le principal personnage de la comédie : *les Châteaux en Espagne.*

# IV.

## GUERRE EXTÉRIEURE.

Pourquoi les anciens comédiens sont gênans. — Fabre et Chénier.
— Années de neuf mois. — Méthode d'attaque. — Portrait littéraire. — Coiffure mousseuse. — Réparties de M<sup>me</sup> de G****. — Nouvelles théories sur les bêtes. — Le corset et la dent malade. — Secrets de la comédie livrés au public. — Valse autour d'un monument. — Héroïsme de M<sup>me</sup> de G****. — La Harpe à la barre de l'assemblée nationale. — Résumé de la cardeuse de matelas.

Les nôtres seuls nous étaient-ils contraires? Non, certes : quand une maison est ébranlée, ce qui l'appuyait autrefois finit par peser sur elle. Nous supportions au-dedans la guerre civile, nous avions au-dehors la guerre extérieure. La malheureuse Comédie-Française vit aussi se liguer contre elle une coalition qui des frontières menaçait l'intégrité de son territoire, en même temps que ses ennemis intérieurs parlaient de la fédéraliser.

On avait besoin d'un Théâtre-Français moins tenace que le nôtre, et plus propre à devenir un instrument applicable à la direction des idées qui grandissaient, non pas au

jour le jour, mais à l'heure l'heure, si l'on veut bien accepter l'expression. Le Dieu inconnu d'alors semblait pressentir sa grande direction sur les masses turbulentes; il fallait que les théâtres devinssent autant de succursales des assemblées populaires. C'était bien l'entendre : c'est au théâtre surtout qu'un peuple a la peau fine; c'est là qu'il faut se rendre maître de ses émotions. J'ai sur ces matières une expérience de cinquante années, et je suis convaincu que la première opération de ceux qui veulent renouveler un siècle est de changer l'esprit de la scène; car c'est là spécialement que les vieilles mœurs et les vieilles idées se perpétuent; la scène est le dernier porte-parole des dissidens, il n'est pas d'antique chef-d'œuvre qui ne puisse faire crochet à leurs opinions.

Les exaltés patriotes n'ont jamais appris comment on peut calmer les passions; mais, tout d'abord, ils ont deviné par quel art on les agite. Précédemment Voltaire avait fait faire un chemin rapide à la philosophie en la plaçant sur le théâtre; ils pensèrent, eux, et pensèrent assez juste, que leur politique irait à vol d'aigle avec le même moyen; pour cela le vieux répertoire avait besoin d'être renouvelé, pour cela les pièces devaient être purgées ; pour en arriver là, enfin, il fallait éloigner ou rendre nuls les anciens comédiens. Les anciens comédiens tiennent à un répertoire qui a fait leur renommée; ce répertoire est en eux, il est eux, ils s'y enracinent, et toute leur puissance est employée à le maintenir : il fallait écraser cette puissance ou la forcer à courber la tête sous le nouveau baptême; et nous, il nous fallait dépouiller entièrement le vieil homme ou nous départir de Moncade, le marquis du Lauret et cent autres, hommes d'esprit, gentilshommes de bonne race et fils de nobles maisons, gens d'amabilité, d'excellent ton, de dignité et de beau langage, autant d'aristocrates qu'on poussa vigoureusement à l'extrême parti d'émigrer, sans que, pour eux, il se trouvât quelque part une armée de Condé qui donnât asile à leurs vieux services.

On attaqua ce personnel tenace de la société passée, avec tout le patriotique état-major admis dans les pièces modernes : ce fut aussi la guerre des cadets contre les aînés.

Si les révolutions ont leurs complices elles ont aussi leurs courtisans, et pour mieux encenser les événemens du jour tous les auteurs tinrent ouvertes leurs cassolettes, ce que je ne dis pas pour blâmer le caractère de ces messieurs en général, Dieu m'en garde! mais plutôt pour faire hommage à l'imagination qui les domine; à leur insu l'imagination est chez eux la maîtresse au logis. Sans cesse à la piste du nouveau, dont vit leur esprit et dont ils font vivre le nôtre, peut-on les blâmer de sourire à la nouveauté, et, sans examiner autrement son visage, de l'appeler belle et de la flatter de leur plume? Non, ce serait vouloir qu'un astronome s'affligeât de l'apparition d'une comète menaçante. Jamais le corps poétique ne fera mauvais accueil aux premiers saluts d'une révolution ; pour lui n'est-ce pas un thème tout neuf qui donne entrée dans le monde à je ne sais combien de brochures, de livres, de comédies, de drames, de tragédies, d'odes héroïques, patriotiques, pindariques, qui sans cela n'auraient pas vu le jour? Dans le sens littéraire, une révolution donne même aux eunuques des velléités d'être féconds, à plus forte raison doit-elle enthousiasmer les vrais auteurs, classe toute de flamme, et toujours sous l'impulsion puissante du sentiment de la maternité.

Fabre d'Eglantine et Chénier se distinguaient alors entre ceux qui poussaient au plus haut point cet amour de la génération par l'intelligence; Fabre le premier après Molière s'il n'avait voulu être le premier après Danton (1); Chénier, ce Racine affaibli, qui prit l'assemblée Constituante

---

(1) Ce n'est pas après le Danton des massacres de septembre que Fabre aurait voulu prendre place, mais après le Danton, homme prépondérant d'un parti. L'auteur du *Philinte de Molière* et de la romance : *Il pleut, il pleut, bergère,* a peint dans ces deux productions disparates le côté énergique et le côté sentimental de son

pour son Louis XIV, paraissaient être les chefs de troupe à qui on voulait livrer le théâtre national; mais, pour les raisons que j'ai données, la Comédie-Française était gênante aux novateurs, gênante surtout à l'égard des réputations qui, au bas des degrés dont Fabre et Chénier tenaient le sommet, vivaient seulement de l'à-propos.

Ici se présente une observation qui prouve combien la littérature dramatique est en dehors de toutes les autres littératures.

Les auteurs qui font des livres ont toujours leur place chez les libraires; au milieu de cent écrivains, il y a moyen de trouver un coin pour le survenant : afin que ce nouveau venu soit casé et se voie resplendir sur le rayon, on presse un peu plus les volumes, on met une planche de surcroît : c'est l'affaire du commis et de l'ébéniste. Au théâtre quelle différence! Quand chez le libraire une même journée appartient à vingt auteurs de livres, une même journée n'appartient là qu'à deux auteurs dramatiques, et bien souvent elle ne peut être donnée qu'à un seul : ainsi, lorsque Corneille, Molière, Rotrou, Voltaire, Beaumarchais et Regnard, et Boissy et Destouches, et Dancourt et l'ancienne phalange éprouvée, viennent s'emparer de cette journée, l'auteur dramatique d'aujourd'hui la perd sans retour : c'est le monopole du mort sur le vivant. Donner dix jours de l'année à chacun de nos vieux hommes de génie, c'est retrancher trois mois de cette même année à l'auteur moderne; c'est faire ses années de neuf mois; c'est réduire ses trois cent soixante-cinq jours à deux cent soixante, plus ou moins; c'est mettre le temps du succès littéraire à portion congrue. Et dans ces mois que le génie et le talent reconnus écornent

---

caractère; il était ambitieux, mais son ambition s'arrêtait où commençait la justice d'alors. Fabre et Chénier ne sont point des auteurs de l'orgie révolutionnaire; l'œuvre d'honnête homme du premier et la persécution que valut au second son hardi ouvrage de *Timoléon*, en font foi. Fleury ne parle dans ce chapitre que des temps où il était encore honorable de se tromper.

ainsi au talent qui s'essaie ou au génie qui se cherche, que de pièces peuvent vieillir! que de vers peuvent n'être plus de saison! Ces affreuses années de neuf mois ont causé bien des jalousies, d'amères douleurs et de vives récriminations. La littérature dramatique étant, pour ainsi dire, une littérature à l'heure, cette heure est enviée, disputée, arrachée, et si les acteurs de bon goût disposent trop de ce temps précieux en faveur du répertoire des poètes morts, on comprend (surtout à ces époques où les circonstances font naître une foule de prétendans), comment ces comédiens peuvent devenir l'objet des vigoureuses attaques des auteurs qui sont impatiens de vivre.

La tirade de Basile est un modèle de tactique même pour toute autre manœuvre que celle de la calomnie : *pianissimo, piano, crescendo, rinforzando*, cela s'applique à cent méthodes d'attaque. Toutes les fois que les auteurs voulurent nous faire brèche, *pianissimo* murmurait et filait doux : c'était l'hirondelle rasant le sol. Lors de la coalition dont Beaumarchais fut le chef suprême, M. Lonvay de la Saussaie se trouva être l'hirondelle en question. Cette fois, ils nous présentèrent M<sup>me</sup> de G\*\*\*\*.

M<sup>me</sup> de G\*\*\*\* était une de ces femmes auteurs auxquelles on serait tenté d'offrir en cadeau une paire de rasoirs; une de ces femmes qui sont parvenues avec des peines infinies à se rendre le moins femme possible : sveltes papillons qui battent de leurs brillantes ailes pour descendre, croyant monter; véritables chrysalides au rebours, qui perdent les aimables qualités de leur sexe, sans avoir l'espérance de jamais obtenir celles du nôtre : toute femme auteur de profession étant dans une position fausse, quelque talent qu'on lui suppose, à moins qu'elle n'ait un de ces talens-femmes, de ces talens sans réflexion où le sentiment prend la place de la pensée, à moins qu'elle n'écrive des lettres, comme M<sup>me</sup> de Sévigné, qu'elle ne mène paître d'innocentes brebis, comme M<sup>me</sup> Deshoulières, ou qu'elle ne fasse des équilibres de sentimens, ainsi que M<sup>me</sup> de Riccoboni.

Shakespeare a dit quelque part : « O vanité ! ton nom est un acteur. » Shakespeare comédien pouvait s'y connaître ; mais apparemment, à son époque, l'Angleterre n'avait pas de femme auteur ; Shakespeare aurait changé de sentiment, s'il avait connu un type comme M^me de G****.

Cette dame était tellement friande de saillies, de mots à effet et de paroles sublimes, qu'elle avait des vapeurs, lorsque dans le monde elle ne se voyait pas environnée d'auteurs et d'académiciens, non pas pour se laisser instruire par eux, mais pour en être entourée, pour jeter sur eux son éclat ; elle voulait les avoir à peu près comme un monarque a des gardes du corps.

Ce n'était point de sa science qu'elle était fière, ni non plus de son observation, ni de son acquis en littérature ; c'était de l'absence de tout cela, c'était de ses dons naturels : elle se regardait comme une sorte de produit rare, qui, sans éducation littéraire et sans étude préparatoire, avait été donné à la terre, afin de faire honneur à la création.

— Sans prévention de ma part, disait-elle, je serai sans doute un jour considérée avec l'admiration que l'on accorde aux ouvrages qui sortent des mains de la nature : tout me vient d'elle ; je n'ai jamais eu d'autre précepteur ; je suis une de ses rares productions.

Et elle croyait bien sincèrement ce qu'elle avançait. Par exemple, veut-on savoir pourquoi elle était coiffée si singulièrement ? pourquoi la gaze, libre et indépendante, bouillonnait sur sa tête et lui donnait l'apparence d'une femme qui aurait reçu sur les cheveux toute la mousse du savon d'un plat à barbe ? C'est qu'elle ne voulait point gêner la circulation du sang et, sur leur siège principal, obstruer les idées ; n'était-elle pas comptable de tout ce qu'elle en aurait dérobé au monde ? Enchantée des découvertes qu'elle faisait en elle, elle s'applaudissait comme si elle avait pu séparer son être en deux parts, une part pour créer, une part pour assister au spectacle de ses créations. Elle avait des jours où chacune de ses phrases lui semblait être un

effort de génie; elle la saluait comme une merveille; elle l'honorait comme une trouvaille sublime; elle la savourait comme un élixir précieux, et quand elle croyait en être à l'instant heureux de ces bonnes fortunes, elle levait les yeux au ciel : ses regards semblaient lui faire civilité; on voyait qu'elle était enchantée de vivre avec lui en si bons termes. On serait venu lui annoncer alors qu'il y aurait prochainement une mortalité sur les gens de génie, qu'elle se serait fort dépêchée d'envoyer querir son notaire pour faire ses dernières dispositions.

Si elle n'avait eu que la manie d'écrire encore! au moins il y a du répit : on ne peut pas porter en tous lieux sa plume et son écritoire ; mais c'était aussi une grande parleuse; elle aurait pu disputer à M. de Tilly le pontificat de la conversation. Elle parlait beaucoup et long-temps, mais toujours dans de bonnes intentions, ce qu'elle avait à dire étant, d'après elle, une propriété nationale.

Ce n'est pas qu'elle dît toujours de mauvaises choses; au contraire. Languedocienne, vive, l'œil et l'oreille alertes, la mémoire facile, elle avait ses bons et ses mauvais momens, ayant de la raison à peu près comme on a la fièvre quarte. Le chevalier Richard aurait trouvé de temps en temps qu'elle n'était parente du bon sens qu'au sixième degré ; mais il aurait trouvé parfois aussi, que d'elle on aurait pu dire : — C'est un vieux château où il revient souvent des esprits.

Si, lorsqu'elle avançait témérairement qu'elle avait du génie, elle se surfaisait, elle aurait eu à se vanter à juste titre de quelques mots piquans et de plusieurs réparties ingénieuses. Ainsi, on pourrait citer cette définition donnée à M$^{me}$ de Montesson, à propos de certaines femmes qui se vantaient beaucoup, tout en dénigrant les Ninons modernes :

— La différence qui existe entre ces prudes et les femmes franchement galantes, disait-elle, est celle qu'on remarque entre l'artiste et l'amateur.

En décembre 1792 elle écrivit à l'assemblée nationale pour être admise à défendre le roi. La convention passa à l'ordre du jour; mais une populace sans cesse avide de désordre, instruite d'un acte de courage dont on faisait alors un crime, s'ameuta devant sa porte. Madame de G*** était audacieuse et fière : une autre se serait cachée; elle descendit; on la ridiculisa; on cria sur elle; on lui dit des injures; puis on en vint aux attaques plus sérieuses. Un plaisant féroce, voyant son impassibilité, la saisit par la robe, la tient, l'enserre, de la main qui lui reste libre fait voler la cornette dont j'ai parlé, et découvrant une tête chenue, s'écrie :

— A vingt-quatre sous la tête de M$^{me}$ de G****! à vingt-quatre sous!.... Une fois, deux fois, personne ne parle? A vingt-quatre sous la tête! Qui en veut?

— Mon ami, dit-elle, montrant la tranquillité d'une personne qui cause dans un salon, mon ami, je mets la pièce de trente sous, et je vous demande la préférence.

On rit; cet homme la lâcha, et, cette fois, elle se tira d'un fort mauvais pas.

Pour mieux nous avoir sous sa main elle s'était logée à quatre pas de la Comédie-Française, et quelque temps après qu'on m'en eut fait faire connaissance, me rendant à la répétition, je la remarquai se promenant sous nos arcades avec un monsieur d'un âge assez avancé, et d'une figure toute vénérable; ils allaient et venaient, elle cherchait à s'emparer du bras du vieillard; mais celui-ci esquivait la politesse. Je savais par expérience quelle ténacité montrait la dame quand elle poursuivait une idée, aussi n'étais-je pas étonné de la voir insister, je l'étais seulement de la patience du digne homme qui restait et souriait, la regardait, lui répondait et lui faisait un visage tout singulier, et cependant toujours amical. Je crus en vérité, et j'espère que Dieu m'a pardonné cette pensée, qu'ils entamaient là une passion deux fois sexagénaire, et malgré mes principes de discrétion, je me mis à me promener aussi en prenant le

## CHAPITRE IV.

soin de marcher toujours derrière eux pour voir un peu comment autrefois on filait la pastorale.

C'est qu'en effet c'en était une! J'entendis parler de chien et de fidélité, de mouton et de douceur, de sensibilité et de tendresse.

Je me hâtai d'aller raconter à mes camarades que notre auteur tenace, qui nous poursuivait pour nous faire jouer une de ces pièces, faisait bien mieux le genre de l'idylle que le dramatique. — Comment l'entendez-vous? me dit Saint-Fal. — J'entends que M^me de G**** est là sous nos arcades avec un monsieur qui doit avoir son diplôme de Tircis depuis la minorité de Louis XV. J'entends qu'ils font de la bergerie à deux : ils parlent moutons ensemble. — Moutons! — Je sais ce que c'est: Ce Tircis est M. Daubenton, notre grand naturaliste. Il vient de l'Académie; il se rend au Jardin des Plantes par ce chemin, et jamais il ne manque de faire une pause sous notre monument. M^me de G**** le connaît; de chez elle, elle le voit arriver et vient le rejoindre. Ce n'est pas la première fois qu'elle l'interroge sur le grand système qu'elle a rêvé. — Système dramatique? — Eh, non! Son grand système de l'ame des bêtes. — Elle croit aux bêtes? — Qui est-ce qui n'y croit pas? Vous y croyez; nous y croyons tous; mais cette dame y a foi autrement que nous. Elle y croit en disciple de Pythagore, prétendant que les animaux sont des hommes mis en pénitence; elle a chiens, chats, singes, perroquets, bouvreuils, etc., elle croit en eux, cause avec eux : elle leur fait la lecture. En dehors de sa maison même elle a des hôtes, elle suspend ses vieux pots-au-feu pour y attirer des moineaux; elle les nourrit de sa propre main; elle compte que ses convives ailés ne seront point ingrats. Elle prétend avoir été reconnue au Luxembourg par un ancien moineau franc qui s'arrêta devant elle. Chaque matin elle va faire sa promenade dans ce jardin et y dépense un petit sac de chenevis : elle a tellement pris l'habitude de jeter de cette graine, qu'il lui arrive, quand son magasin est à

sec, de puiser dans sa tabatière et de lancer sa prise de tabac aux jeunes volatiles, puis, distraite qu'elle est, elle reste là, sans doute affligée de ne point les voir manger... à moins qu'elle n'attende qu'ils éternuent. — La pauvre femme! m'écriai-je, Dieu la bénisse! — Oui, dà! Ne vous avisez pas de lui dire ça de cet air; car elle a bec et ongles, voyez-vous, et, naguère encore, Sédaine ne s'est pas bien trouvé de se moquer de sa sollicitude. — Et qu'a-t-elle dit? — Qu'elle causait volontiers avec son perroquet, qu'elle s'amusait avec son chien : mes oiseaux me donnent des concerts assez agréables, a-t-elle dit en regardant le faiseur de comédies à ariettes, et leurs chansons me délassent un peu de notre opéra-comique... du moins il n'y a pas de paroles dessous.

Je n'avais pas besoin de l'avertissement de Saint-Fal pour m'abstenir de semblable attaque envers la ripostante languedocienne, et surtout quand j'appris jusqu'où cette femme unique avait poussé sa croyance en la métempsycose. Par exemple, elle prétendait que son chien danois pourrait bien être un ambitieux qui, en punition d'avoir trop aimé les grandeurs humaines, était condamné à jouer le rôle humiliant d'animal jusqu'à ce qu'il eût expié sa faute : c'est-à-dire qu'il n'était chien qu'en attendant.

Il n'y avait pas dans tout Paris d'hôtel plus peuplé que l'appartement de M<sup>me</sup> de G\*\*\*\*; elle était là, régnant en souveraine, toujours indulgente, bonne, pleine de clémence, heureuse du bonheur de tout ce peuple qui jouissait de ses bienfaits; que dis-je ce peuple? ce n'était rien moins que du peuple, c'étaient des célébrités des temps passés! Chiens, chats, bouvreuils et perroquets avaient de beaux noms, des noms fameux; elle se regardait comme donnant asile à bien des grandeurs déchues, à bien des infortunes; comme accueillant la science en fourrure et les arts emplumés; pas de tendre caresse qui n'appelât une faveur, pas d'espièglerie aimable qui ne valût une pâtée de choix, pas de traits d'intelligence qui ne fût gratifié de quelque

sucrerie : encourageant et récompensant tour à tour, usant avec sagesse et avec grandeur de sa puissance, elle était le Léon X de sa volière et de son chenil.

Elle amusait beaucoup M. Daubenton de ses idées originales; ne voulait-elle pas lui persuader que son chien, à elle, avait l'attention d'aboyer plus bas quand elle était malade; aussi se figurait-elle quelquefois voir tous ses animaux redevenir dans sa chambre ce qu'ils avaient été pendant leur illustre existence; or, comme elle était très-décente, par pudeur elle ne se montrait en camisole que dans sa chambre, et jamais, au grand jamais, elle ne voulut paraître devant ses hôtes sans avoir mis le corset garni.

Il y a une histoire sur ce corset garni; je ne sais si elle n'est un peu exagérée.

Ces heureux contours qui embellissent la femme étaient fort sommaires chez cette muse, et nulle frivolité mondaine n'apparaissait vers sa poitrine, remarquable par la plus grande concision; mais comme elle respectait la forme humaine, elle avait recours à sa tailleuse pour remplacer de trop fréquentes absences, sans taire son petit artifice cependant; elle n'avait pas l'hypocrisie du buste : elle ne cachait point qu'elle s'arrangeait, elle cachait seulement quand elle s'arrangeait, prétendant que l'illusion est plus grande lorsqu'on est averti qu'il y a illusion. Malheureusement sa couturière n'était pas toujours là, et comme la poétique dame n'avait pas le compas dans l'œil, il lui arrivait de manquer souvent aux lois des parallèles, et, par exemple, d'accorder plus de saillie d'un côté à l'objet qui de l'autre semblait affecter une plus humble forme. Du reste, ce n'était pour elle qu'un petit inconvénient; on va voir de quelle manière elle tourna, au profit de l'humanité, ces circonstances anti-géométriques.

Se trouvant à l'un des concerts de Garat, une dame, sa proche voisine, fut tout-à-coup saisie d'une rage de dents; malgré cela, le charme d'une voix délicieuse la faisait rester encore : elle souffrait et écoutait; enfin le mal augmen-

tant, voilà que la pauvre malade se mit à pleurer de douleur de tant souffrir et de chagrin de s'en aller ; quelques assistans, émus, lui firent passer un flacon d'eau de la reine de Hongrie ; mais il fallait un appareil, un peu de linge, quelque chose à imbiber pour appliquer sur la dent malade ; on cherchait, on dérangeait le concert : — Attendez ! dit avec sa vivacité méridionale M<sup>me</sup> de G*** instruite, attendez ! — Puis, elle plonge héroïquement sa main dans les fournitures de sa couturière, et, devant deux cents personnes, en retire une poignée de coton de première qualité en s'écriant : — Prenez, prenez, madame. Ça sert toujours à quelque chose.

Si je me souviens bien de ses commencemens littéraires, cette dame auteur fut adressée à notre comité de lecture par M<sup>me</sup> de Montesson.

Fort bien accueillie dans la maison du duc d'Orléans, elle n'arriva pas chez nous en inconnue, et Molé se chargea de lire sa première pièce en cinq grands actes : Molé était, au comité comme au théâtre, un grand dupeur d'oreilles. Il s'agissait d'un drame, Molé pleura, sanglotta, essuya des larmes, toucha son jabot de ses mains émues, tira ses manchettes, éblouit les auditeurs de toutes ses fusées, et les pleurs, les sanglots, le jabot froissé et les manchettes déchirées de Molé furent reçus avec acclamation sous le titre de : L'ESCLAVAGE DES NÈGRES.

Dès-lors cet ouvrage eut sa place marquée au rang suprême des pièces philosophiques, entre le *Manco Capac* en vers de Leblanc et la *Jocaste* en prose de M. de Lauraguais.

Mais l'auteur, pressé de jouir, ne voulant pas se contenter d'une renommée de portefeuille, nous priâmes Laporte d'exhumer l'ouvrage, et le thême philosophique, vu à la page et au revers, nous parut injouable.

La Comédie-Française était encore alors en bonne veine ; elle ne pouvait, sans porter tort à ses recettes, présenter au public ce long commentaire du gros livre de *l'Établis-*

*sement des Européens dans les deux Indes.* Mais comment faire entendre raison à un auteur, à un auteur femme, à un auteur gascon? On chercha des motifs : la pièce fourmillait de personnages, et, comme M<sup>me</sup> de G*** disait elle-même qu'elle ne pouvait pas faire un ouvrage sans employer deux quarterons de comédiens, on lui parla de la difficulté de barbouiller de camboui toute la Comédie-Française; elle réfléchit, et trouva l'objection bonne. On espérait en être quitte, quand elle vint en triomphe apporter une recette de cirage au jus de réglisse, qui donnait à la figure la plus belle couleur cuivrée. On négocia un mois entier pour ce jus de réglisse modifié, et on finit par demander des changemens géographiques, afin de présenter au parterre des visages humains sur lesquels pussent jouer à découvert toutes les nuances de sentimens dont la pièce nouvelle était remplie; enfin, au lieu de nègres, la Comédie proposa des sauvages.

Des sauvages! Mettre du rouge et du blanc comme dans *Alzire!* La pauvre dame était aux champs; elle crut que nous nous opposions à l'émancipation des nègres : c'était son rêve d'humanité. Elle nous prêcha; elle voulait surtout convertir Desessarts, qui soutenait, mordicus, qu'il ne souffrirait jamais, lui vivant, qu'on mît la Comédie-Française à la cire anglaise ; qu'on humiliât en nous je ne sais combien d'honnêtes héros, pour en faire de petits bourgeois de la grande Cafrérie.

— Mais, s'écriait l'auteur exaspéré, mais M. Desessarts, en quoi les blancs diffèrent-ils de l'espèce nègre? Pourquoi la blonde fade ne veut-elle pas avoir la préférence sur la brune? Cette nuance n'est-elle pas aussi frappante que celle du nègre au mulâtre?... Pourquoi le jour ne le dispute-t-il pas à la nuit, le soleil à la lune, les étoiles au firmament? Je n'ai qu'un conseil à donner aux comédiens français, et, c'est, ajoutait l'enthousiaste avec supplication, la seule grace que je leur demande : c'est d'adopter la couleur et le costume nègre; car la Comédie s'élèvera au lieu de s'avilir

par la couleur. Au nom de la philosophie, au nom de la raison, au nom de l'humanité, ne faites pas prendre le change à l'histoire naturelle! Jouez ma pièce : TOUTES LES NATIONS avec moi vous en demandent la représentation.

La Comédie-Française fit la sourde oreille à TOUTES LES NATIONS, non pas, quant à moi, que j'approuvasse cette manière d'éluder : je n'ai jamais voulu, pour ma part, donner un vote flexible. Je conçois tout l'embarras qu'on éprouve en refusant quelqu'un qui vous est recommandé de haut, ou qui se recommande de lui-même; mais je n'ai jamais été partisan de ces demi-réceptions, vrais refus tacites ; de ces salutations faites à l'amour-propre de ceux qui, à défaut de talent, nous apportent je ne sais quelles considérations d'amitié et de position. Mes camarades ont pu éprouver quelquefois tout le désagrément de ces contre-lettres sous-entendues, où l'on accepte un ouvrage en blanc, pour donner à l'auteur la satisfaction de dire dans le monde : « Je suis reçu à la Comédie-Française. » D'abord, il n'est pas d'homme de lettres qui comprenne ce petit contrat-là. Certes, au comité, je n'ai pas toujours été infaillible, mais je me suis promis de n'être jamais complaisant. Je ne blâme personne ; chacun se fait sa règle de conduite et s'y tient ; moi, je dis la mienne : recevoir une pièce, c'est signer une lettre de change ; on doit payer au terme.

M<sup>me</sup> de G\*\*\*, nous jugeant de mauvais débiteurs, nous serra le bouton très-fort et très-bien ; mais elle prit une mauvaise méthode : elle menaça d'imprimer et sa comédie et ses négociations, et nos faits et gestes, et elle le fit plus tard en cinquante exemplaires, dédiés à l'univers.

Pour le moment, elle crut nous avoir intimidés, et elle nous demanda une nouvelle lecture. Il s'agissait d'un autre ouvrage en cinq actes (jamais elle ne faisait à moins) : c'était une *Ninon*.

Dans ce cadre étendu, venaient se placer assez naturellement tous les personnages marquans du siècle de Louis XIV. La Comédie aurait voulu trouver la pièce excellente,

pour offrir à l'auteur un *mezzo termine :* la blanche *Ninon* aurait ainsi remplacé l'éthiopienne *Mirza* au noir luisant d'ébène.

Notre ban et notre arrière-ban furent convoqués pour cette cérémonie imposante ; cependant Contat et moi nous nous dispensâmes d'y aller : nous connaissions l'auteur ; nous craignions sa portée dramatique, et, dans tous les cas, comme il était impossible qu'avec une telle imagination il n'y eût pas différend littéraire, nous voulûmes éviter d'y figurer.

C'est le comique compte-rendu de cette lecture qu'on fit charitablement circuler dans les salons, quand on voulut prouver ce grand abus national de la Comédie-Française ; c'est cette pièce du procès, que je me fais une obligation de rapporter dans son intégrité. Le morceau est du moins un prodige de mémoire ; l'auteur le donna lors de l'impression de ses œuvres dédiées à l'univers, et toujours tirées à cinquante exemplaires.

M^me de G*** se plaint du principe qui nous fait juges ; elle se plaint de notre mauvais goût, prouvé par le peu d'effet de sa lecture ; elle se plaint de ce qu'on s'est parlé à l'oreille ; elle se plaint de ce qu'on a bâillé ; elle s'indigne de ce qu'au pathétique du cinquième acte le cœur de la Comédie-Française ne lui a pas ramené son esprit ; elle se courrouce contre une porte mal close, elle en veut à son maudit ferraillement. Chacun à son tour se levait pour la fermer ; cette porte était, dit-elle avec un calembourg charmant, notre faux-fuyant.

Enfin elle arrive au principal, aux bulletins. C'est ce singulier document dont on fit des copies ; j'en donne une :

« Me voici aux bulletins : des bulletins de la Comédie-Française ! cher public, vous ignorez ce que c'est ; vous n'en avez jamais lu ; on ne vous en a jamais fait imprimer. Mais ceci mérite plus que l'impression ; je prétends le faire graver en bas et autour de mon portrait, pour prouver que si la destinée a voulu que je fusse ignorante, elle vou-

lut aussi me démontrer qu'il y avait une espèce d'êtres ignorans qui ne possédaient pas le sens commun. Que mon lecteur fasse attention que l'on écrit les bulletins, et que j'ai le temps de réfléchir avec lui.

» Cette conversation me paraîtra bien plus aimable que les jolies choses que les comédiens purent me dire pour m'induire en erreur un instant, afin de jouir de ma surprise et de ma confusion. Je fus plus heureuse que je ne devais l'attendre : je n'éprouvai ni l'une ni l'autre, et *je sortis de cette caverne* AUSSI GRANDE QU'ILS ÉTAIENT PETITS.

» Il faut que le public sache encore que, lorsque les comédiens reçoivent une pièce définitivement ou à correction, ils entourent l'auteur, et ne lui disent que des choses agréables sur son ouvrage. Les bulletins écrits, tous s'empressèrent de faire l'éloge de ma pièce, sauf quelques corrections; ils se distribuaient déjà les rôles; ils paraissaient agir avec tant de franchise, que je faillis être dupe un moment, surtout quand l'intègre M. Desessarts me demanda si c'était à lui que je destinais le rôle de Dégipto (1). J'eus la simplicité de lui répondre que, puisqu'il le demandait, je ne voyais personne plus propre que lui à posséder la caricature qui convenait au berger Coridon. On rit beaucoup, et je ne pus m'empêcher de rire aussi de bonne foi. Tous semblaient n'aspirer qu'au moment de voir Desessarts dans le costume de berger, et je gagerais, si les comédiens étaient capables de convenir une fois de la vérité, que ce n'est pas sans regret qu'ils ont manifesté une opinion contre cette pièce, malgré le comique, qu'au moins ils ont saisi. Mais sans doute, M. Desessarts n'a pas porté son talent jusqu'à

---

(1) Ce Dégipto est le même homme que ce tant burlesque M. Des Iveteau du dix-septième siècle; au deuxième acte de cette fameuse *Ninon*, il prenait la panetière et la houlette, baptisait tous ses domestiques de noms de bucoliques, et, sur le modèle des héros de l'Astrée, allait dans une campagne soupirer et languir d'amour; le plaisant de la pensée était de destiner ce rôle de langoureux à Desessarts.

supporter le caractère d'un homme trop vieux et devenu d'une folie à faire courir tout Paris et à le faire rire de nouveau. Fatigué de voir qu'on s'amusait à ses dépens, et impatient de me faire essuyer les rigueurs du comité, il cria au souffleur, avec sa voix monstrueuse :

— Allons, lisez les bulletins..

« Et vous, postulans en littérature, tant en femmes qu'en hommes, apprenez à connaître les comédiens français avant de leur confier le fruit de vos plus chères occupations. »

### PREMIER BULLETIN.

« Cet ouvrage est charmant; il fait honneur au cœur, à
» l'ame et à l'esprit de son auteur : je le reçois. »

Heureux début !

### SECOND BULLETIN.

« Cet ouvrage est rempli de mérite, mais il y a des lon-
» gueurs : je reçois à correction. »

Il n'y a pas encore à désespérer.

### TROISIÈME BULLETIN.

« Il y a infiniment de talent dans cet ouvrage : je reçois
» à correction. »

J'espère encore.

### QUATRIÈME BULLETIN.

« J'aime les jolies femmes ; je les aime encore assez quand
» elles sont galantes; mais je ne les aime que chez elles et
» non pas sur le théâtre. Je refuse cette pièce. »

Aïe ! aïe !... ceci sent bien le Dugazon ; mais tout doux, mon très-aimable : apprenez à connaître le but du théâtre. Les *Courtisanes*, la *Coquette corrigée*, ne portent-elles pas un but moral ? et ma Ninon n'est-elle pas aussi décente que cette dernière ? Elle ne fait pas au moins les aveux de

la première, et ses faiblesses sont éloignées de la scène. Je l'ai prise dans une bonne circonstance pour le théâtre ; tant pis pour votre discernement si vous ne savez pas l'apprécier.

### CINQUIÈME BULLETIN.

« Cette pièce n'est remplie que d'épisodes sans lien ; il n'y
» a pas un seul caractère dans cet ouvrage. Le second acte
» est entièrement de mauvais goût, et la folie de Dégipto
» n'est pas supportable ; elle n'est ni dans les règles théâ-
» trales, ni dans la décence. Pour le bien de l'auteur je re-
» fuse cet ouvrage. »

Ah ! berger Coridon, on vous reconnaît comme vous reconnaissez l'intention de l'auteur en accordant l'élégance de votre taille avec le plaisant de ce caractère ! Vous avez eu raison de refuser ; vous auriez, en effet, été trop comique dans ce rôle : j'avoue même que votre rotondité l'aurait trop chargé ; il n'aurait pas été possible d'y tenir. Qu'on se représente de vous voir habillé en berger : le chapeau de paille sur l'oreille, attaché négligemment par-dessus le cou avec un ruban couleur de rose, et une houpe de trente couleurs tombant de même sur vos larges épaules ; la panetière au côté, la houlette à la main ! Qu'on me dise si l'on peut voir rien de plus comique dans ce costume ! et vous l'avez craint ! Cependant il y a long-temps que le public désire du vrai comique ; vous n'en voulez pas ?. tant pis pour vous !

### SIXIÈME BULLETIN.

(O lecteur ! lecteur ! je vous demande de la patience pour entendre ceci de sang-froid. )

« Cette pièce est sans goût, sans talent ; je suis indigné
» de voir que l'auteur ait pu s'oublier jusqu'à faire de Mo-
» lière le confident des amours de Ninon ; si j'ai quelque
» conseil à lui donner, c'est de renoncer à cette pièce et de ne
» la montrer à personne. Je la refuse. »

Pour celui-ci, je ne pus en connaître l'auteur, à moins que tout le comité ne l'ait fabriqué ensemble. Combien Molière se trouverait choqué et humilié s'il pouvait revenir parmi nous, de voir quel tort on fait à son esprit et à sa mémoire! Lui qui fut le confident et l'ami de Ninon ainsi que de tous les grands hommes du royaume, sans excepter les femmes les plus vertueuses. Quelles sont les personnes qui n'ont pas cru se couvrir de gloire, quand elles avaient le bonheur d'être admises dans la société de Ninon de l'Enclos? Mais les comédiens ont craint de la voir parmi eux! elle y aurait été déplacée!!!

### SEPTIÈME BULLETIN.

« J'ai de la peine à soutenir les réflexions que cette pièce
» m'a fait faire. Je n'y trouve pas de fond, pas d'intrigue ;
» tous les personnages parlent de même, et l'auteur a mis
» vingt-neuf acteurs, tandis qu'il n'y en a que vingt-trois à
» la Comédie ; ainsi je ne puis recevoir. »

D'un coup de plume j'ai égorgé sept personnages; en doublant certains rôles on verra que l'on peut jouer ma pièce avec quinze ou seize acteurs. Les habits de paysan, ou le changement de costume peut produire cette métamorphose. La Châtre peut jouer, par exemple, le comte de Fiesque, etc. C'est ce qu'on fera sans doute dans les petites troupes, et c'est pour elle que je l'indique.

### HUITIÈME BULLETIN.

« Je considère l'auteur et je l'aime trop pour l'exposer à
» une chute. Je refuse. »

Celui-là est joli et ne peut m'indisposer.

### NEUVIÈME BULLETIN.

« Rien ne m'intéresse dans cette pièce que le cinquième
» acte; la reconnaissance de Ninon avec son fils est tout-à-
» fait touchante et prête au but moral : la société de Ninon

» et quelques fats par-ci par-là, ne peuvent pas fournir une
» comédie en cinq actes ; si l'auteur voulait me croire, il la
» réduirait en un; mais comme je prévois qu'il n'en voudra
» rien faire, je refuse. »

Bonne conclusion !

### DIXIÈME BULLETIN.

« Les valets de Ninon jouent la délicatesse et l'esprit, ils
» sont insoutenables dans cette pièce ; je refuse. »

### ONZIÈME BULLETIN.

« C'est avec plaisir qu'on se rappelle le règne de Louis XIV;
» mais dans cette pièce il est insoutenable; je crois rendre
» service à l'auteur en la refusant. »

Patience, patience, s'il vous plaît ! ceci tire à sa fin.

### DOUZIÈME BULLETIN.

« Il n'y a dans cette pièce que des éloges à toutes les
» scènes, qui deviennent ainsi assommantes pour les audi-
» teurs; il est impossible d'imaginer que l'auteur ait eu
» l'intention de faire une pièce de théâtre dans le sujet de
» MOLIÈRE CHEZ NINON, et ce grand homme est déplacé à
» chaque instant; je crois sincèrement obliger l'auteur en
» lui donnant le conseil de ne montrer jamais sa pièce. »

C'est ici que je m'arrête.

« Je ne fus pas curieuse d'avoir le demi-quarteron de voix,
et je priai M. Delaporte de me dispenser de lire le treizième.
Pendant la lecture de ces fameux bulletins j'examinai cha-
que figure ; mais toutes cherchaient à éviter mes regards ;
celle de Desessarts était la seule qui ne changeât pas d'atti-
tude ; sa tête était à peindre, avec sa joue appuyée sur sa
canne, et la bouche béante, tirant une langue qui sortait
à moitié à chaque bulletin, manière d'exprimer la joie
qu'il ressentait à chacune des lectures qui pouvaient re-
doubler ma confusion.

## CHAPITRE IV.

» Si le célèbre Greuse était curieux de faire un tableau de comité, je lui fournirais un sujet propre à varier son genre et qu'il ne rendrait pas moins sublime.

» Ils s'attendaient tous que j'allais me porter à quelque excès; mais je ne me fais pas ainsi tort à moi-même; je me levai et leur dis avec un ton modeste :

» Mesdames et messieurs, je suis fâchée que vous n'ayez pas reçu ma pièce, cela ne doit pas vous étonner; sans doute je me suis trompée; mais ce qui me console, c'est de voir que MM. Palissot, Mercier, Lemière et VINGT-QUATRE autres personnes recommandables se soient trompés comme moi, et qu'ils aient encore plus de tort de m'avoir exposée à vous présenter une aussi mauvaise production........ J'ai l'honneur de vous saluer.

» Tous baissèrent la tête; il n'y eut que M<sup>lle</sup> Joly qui fit une grimace. »

Quoi qu'elle en ait dit, M<sup>me</sup> de G\*\*\* était fort en colère. Si Desessarts se fâchait sérieusement lorsqu'on s'avisait de lui trop rappeler qu'il était gros, elle éprouvait le même sentiment quand on lui laissait soupçonner qu'on trouvait mince son talent d'auteur.

Rien n'est comparable d'ailleurs à la colère qui vient après la lecture de nos bulletins défavorables. On ne se figure pas dans le monde cette espèce de situation particulière, ce drame d'anxiété et d'espoir joué par la bonne opinion d'un seul devant la méfiance de tous; on ne peut se faire une idée de ces sensations d'un auteur voyant défiler tout un bel avenir dans l'espace d'une heure. Le drame du comité de lecture est un drame inconnu : ces scènes écoutées, ces regards échangés, et ce regard unique qui cherche à vous deviner, à fouiller en vous-même, qui examine le jeu d'un linéament du visage, qui s'enchante d'un sourire et s'angoisse d'un froncement de sourcil; cette espérance qui grandit, qui tombe, qui se relève et ne meurt jamais; cet accusé devant ses juges, ou ce triomphateur de-

vant ses vaincus; tout cela est un spectacle inouï. Et quand l'auteur nage en pleine eau dans sa confiance, que de choses il voit dans ses cinq actes! que de mouvemens divers cela réveille en lui! que d'espérances! que de riantes visions! quel rêve que celui-ci :

Deux mille personnes assemblées pour écouter un seul homme, et ce « seul » dominant la foule, frappant au cœur, réveillant la raison, excitant la gaîté, émouvant l'ame, entraînant l'esprit! C'est du charme, c'est de l'enivrement, c'est une pluie de couronnes, une marche triomphale sur des tapis de velours. Quel bruit! Quels battemens de mains! Quels cris! quels bravos! Que demande ce peuple? c'est l'auteur. L'AUTEUR! que de magie dans ce seul mot! Pauvre Armide! pauvre Circé! en vos enchantemens que ne vous êtes-vous avisées de ce mot de puissante clameur! Oh! moment du brouhaha suprême! L'AUTEUR! c'est le bien aimé de ces dames; l'AUTEUR! c'est l'ami de de ces messieurs. L'AUTEUR! le souverain de toutes ces pensées, le dominateur de toutes ces sensations, le maître des ames, le spirituel, le supérieur, le sublime; et l'AUTEUR sera répété demain dans les gazettes, répété sur les murs de la grande ville, en lettres d'un pouce, répété bientôt dans l'Europe. O gloire! ô souveraine caresse des intelligences de tous à l'intelligence d'un seul! odalisque soumise d'un sultan radieux! quand vous avez été rêvée si belle, lequel d'entre les hommes comprendra bien la colère du poursuivant qui, croyant vous saisir, vous voit échapper sans retour?

Rouge de cette grande colère, notre faiseuse de cinq actes attendit Desessarts à la sortie du comité. Elle le rattrapa précisément sous le péristyle où elle aimait à faire la conversation avec Daubenton.

— Mon ouvrage vous a donc semblé bien médiocre, M. Desessarts? dit la dame en l'abordant. — Médiocre? mais non, répondit celui-ci, qui entendait encore murmurer l'essaim de trente-six mille syllabes monotones ; dans ce

qu'il est, votre ouvrage n'a rien de médiocre. — C'est-à-dire qu'il n'est pas médiocrement mauvais? — Votre Ninon est une bégueule; votre Molière un complaisant; vos domestiques parlent trop bien ; vos maîtres parlent trop mal : personne ne dit ce qu'il doit dire, et tous disent trop. Votre Dégipto est un vieil imbécile... — Un gros imbécile! s'écria la muse en colère. — Puis, faisant de l'œil le tour de la vaste corpulence de Desessarts, plaçant sa main comme lorsqu'on veut mettre le rayon visuel à l'abri de la lumière, pour mieux examiner des lignes d'architecture, et après cette satyrique disposition de l'attitude, vulgarisant la plaisanterie : — Je l'ai fait pour vous, ajouta-t-elle. — Madame! madame! reprit Desessarts hors des gonds. — Que voulez-vous? riposta, cette fois avec finesse, la dame offensée, je fais aussi mon bulletin, moi! — Très bien! très-bien ! je vois que je me trompais sur votre compte ; je croyais que vos pièces seulement étaient ridicules ; mais... — Monsieur, dit-en prenant la pose la plus digne la femme auteur, en fait de ridicules, plus on a de génie, plus on est taxé. Vous ne savez peut-être pas cela, vous qui n'avez jamais payé aux barrières cette espèce d'impôt.

Et elle s'en alla.

On voit combien, chez cette singulière personne, la femme maligne l'emportait sur l'auteur à prétention : spirituelle et amusante, quand la femme ne se souvenait pas de l'écrivain, ses idées de métempsycose même ne lui nuisaient pas. Je n'ai dit que le côté plaisant de sa croyance ; elle était assez brillante quand elle en expliquait le côté sérieux : il me semblait voir en elle le frère cadet de Mercier, ayant pris cornette et jupons, avec cette différence que pour écrire M^me de G*** semblait mettre toujours un fourreau à sa plume, et que Mercier ôtait souvent ce fourreau qui fait écrire mat ; mais, comme Mercier, elle avait de l'originalité et des idées de l'autre monde, qu'elle pouvait faire adopter aux gens de celui-ci. Comme Mercier elle était généreuse, bonne, compatissante, humaine, et une

fois elle fut sublime. J'ai donné le revers de la médaille avant la médaille elle-même.

Lors du jugement de Louis XVI, et quand elle s'offrit pour être un de ses avocats, la Convention, ai-je dit, passa à l'ordre du jour ; mais quelques-uns de ses membres tinrent note de cet acte de dévouement et d'abnégation de mauvais exemple : ils la marquèrent sur leur livre rouge.

Elle continuait ses travaux littéraires, et pendant notre succès de l'*Ami des lois*, elle fit jouer sur l'un de nos principaux théâtres une pièce de circonstance qui devint bientôt son acte d'accusation. On y vit une preuve de complicité avec un fameux général alors transfuge (1). Interrogée, menacée, on lui prescrivait des aveux, et comme on la savait excellente mère, on voulait lui arracher de prétendus aveux qui chargeassent ce général : c'était au nom de son fils, qu'elle laisserait orphelin, qu'on lui demandait une accusation.

— Je suis femme ; je crains la mort ; je redoute votre supplice ; mais je n'ai point d'aveux à faire, et c'est dans mon amour pour mon fils que je puiserai mon courage. Mourir pour accomplir un devoir, c'est prolonger sa maternité au-delà du tombeau.

Telle fut sa réponse.

Si, à ce moment, elle avait tenu la plume, elle n'aurait pas trouvé cette réponse, ou plutôt, si elle l'avait trouvée, elle l'aurait jugée trop simple pour être écrite. Elle pouvait être méchant auteur, femme à saillies et mère sublime. Ce n'est pas la première fois que j'ai trouvé de ces gens à contre-partie. M<sup>me</sup> de G*** avait un travers et de nobles sentimens. Qui donc a dit ceci ? IL Y A UN GRAND PONT DU COEUR A L'ESPRIT.

Bien avant que ces derniers événemens arrivassent, et quand M<sup>me</sup> de G*** nous demandait justice pour l'*Esclavage des nègres*, et se plaignait de l'accueil fait par nos

---

(1) Dumourier était le héros de sa pièce.

bulletins à sa *Ninon*, on s'amusa donc à nous piquer à coups d'épingles à propos des singuliers extraits de ce procès-verbal de refus. J'ai vu dans les mains de Vergniaud, grand amateur de théâtre, la pièce en question : c'était nous attaquer par le ridicule, en attendant des attaques plus sérieuses. Les auteurs gascons nous ont toujours porté malheur : lors de la première guerre punique de ces messieurs, ce fut Cailhava qui, après M. de la Saussaie, devint le chien levrier de la troupe ; il nous poursuivit de son : « Minet ! minet ! » et de sa répétition comique ; cette fois on demanda encore au Languedoc de fournir la partie burlesque de la persécution.

Mais de tels ballons d'essai allaient peu au but ; la rédaction de nos bulletins n'était comique qu'en supposant qu'ils eussent été faits sur un bon ouvrage ; et même nous nous étions réconciliés avec l'auteur : le temps marchait ; on s'y prit moins obliquement.

Nous sommes en novembre 1790 : M. de La Harpe, en sa qualité de doyen, vient d'être mis à la tête d'une députation fort imposante ; il monte en voiture ; je l'ai vu passer. Qu'il est fier ! Où court-il ? A l'assemblée nationale. Comme il est bien là, à la barre ! Que va-t-il conter ? Mirabeau se cambre ; Barnave se penche ; Robespierre, si soumis alors, a l'air d'un écolier qui va écouter une leçon de rhétorique ; l'abbé Maury fait rire ses voisins aux dépens de l'académicien. On voit dans l'œil de celui-ci qu'il compte entretenir l'assemblée de grandes choses, c'est-à-dire parler un peu d'art et beaucoup de lui ; il tire un gros cahier de sa poche ; tousse deux fois, s'essuie le front... Tous les députés le regardent avec ce sentiment d'anxiété qu'on éprouve quand on va ouvrir une tabatière à surprise.

Au nom du plus grand nombre des auteurs, des auteurs tragiques et des auteurs larmoyans, des auteurs comiques et non comiques, M. de La Harpe vient présenter à l'assemblée nationale une adresse relative au Théâtre-Français et à l'avenir de ses collègues.

Il y rappelle, dans un pompeux exorde, avec un juste sentiment de fierté patriotique, ce que la plus auguste assemblée de l'univers doit aux gens de lettres. « Ce sont, dit-il, les gens de lettres qui ont préparé l'œuvre grande et sublime qu'elle vient d'accomplir, puisque ce sont eux, et eux seuls, qui ont affranchi l'esprit humain. Quant à lui, La Harpe, s'il lui est permis de se nommer, il a contribué à cet affranchissement de toute la puissance de *Warwick*, et de celle aussi de *Jeanne de Naples*; il a fait prêcher les *Brames* au désert en faveur de cette cause, à laquelle il s'est consacré. *Coriolan* a dit aux Volsques un mot de liberté, et lui, lui personnellement, et sans avoir besoin d'emprunter la figure d'un de ses grands hommes (ce qui ne le déguise pas assez), il a beaucoup parlé de liberté au grand-duc de Russie dans sa correspondance particulière.

Je n'affirmerai pas autrement que ce fut bien là le mot à mot de son commencement; mais j'affirmerai qu'à sa péroraison l'illustre orateur fit sentir combien il était important pour le salut de l'état qu'à l'avenir ses propres chefs-d'œuvre et ceux de ses confrères fussent infiniment mieux rétribués que ne le furent jusqu'alors les faibles essais de Corneille, de Molière, de Racine, de Crébillon, de Voltaire... Ah! M. de La Harpe, songez au moins que depuis 89 nous sommes tous égaux!

Pour conclure, ces messieurs demandaient :

*La concurrence légalement établie entre* PLUSIEURS TROUPES *de comédiens légalement autorisés à jouer* TOUTES LES PIÈCES *des auteurs* MORTS OU VIVANS.

C'était au milieu d'une question de chiffres soulever une question de vie ou de mort; c'était porter le fer au cœur de la Comédie-Française. Jusqu'à ce jour il avait été parlé de concurrence, de second théâtre; on m'a vu moi-même désirer ces établissemens rivaux qui donnent à l'art une vie de mouvement et d'émulation; mais cette fois on allait trop loin.

Ainsi PLUSIEURS TROUPES pourraient dorénavant jouer TOUTES NOS PIÈCES, et Paris, qui depuis le décret de l'Assemblée nationale sur la liberté des théâtres, pouvait aller se divertir à cinquante-deux spectacles parlans, déclamans, chantans, dansans et sautans, tant à pied qu'à cheval, Paris serait appelé par cinquante-deux affiches qui auraient la faculté de lui offrir cinquante-deux fois le même jour, ou *Tartufe*, ou *Mahomet*, ou *Iphigénie en Aulide*, ou *Cinna?* Et nous, les acteurs de *Cinna* et d'*Iphigénie*, nous, les acteurs de *Tartufe* et de *Mahomet*, nous qui n'avions ni les ressources de l'ariette, ni le charme puissant des courses de cheval, ni l'imprévu de Jeannot se coiffant du turban, et de Colombine psalmodiant Eriphile, il nous fallait nous laisser spolier ainsi! il nous fallait voir nos propriétés *légalement* acquises (puisque *légalité* il y a), devenir la proie d'étrangers arrivés d'hier, parlant à peine la langue sacrée, et certes indignes de toucher aux œuvres des grands maîtres.

Ah! MM. de La Harpe, Chénier, Cailhava, Palissot, et vous aussi, Fabre, où donc est l'orgueil littéraire? où donc est la justice? De quel droit livrez-vous à Tabarin toutes nos richesses, tous nos trésors d'intelligence? Où donc est l'orgueil littéraire, vous qui voulez ôter à la nation les seuls comédiens qui puissent comprendre les grands maîtres, parce que eux seuls les ont étudiés vingt années pour se rendre dignes de les jouer pendant dix autres? Quoi! tout notre Panthéon dramatique vous appartient donc, que voulez-vous jeter sur les tréteaux de la Foire?

Où est la justice aussi, messieurs? Voltaire, Molière, Racine et Corneille ne sont-ils pas notre propriété? Oui, malgré ce superbe sourire, je dis notre propriété, et je dis bien. De quel droit venez-vous attaquer des stipulations faites entre les comédiens du Théâtre-Français et les anciens poètes de ce théâtre? Êtes-vous les successeurs de ces hommes célèbres? êtes-vous leurs héritiers? Y a-t-il filiation entre *Jeanne de Naples* et *les Horaces?* entre les

*Courtisanes* et l'*Avare*, où trouvez-vous la parenté? stipulez-vous donc des intérêts de famille? Vous en appelez à l'Assemblée nationale; mais l'Assemblée nationale peut-elle faire qu'une propriété cesse d'être une propriété? quel que soit son pouvoir, un corps législatif crée des principes et ne les applique point; il fait des lois, mais ce sont les tribunaux qui les exécutent; vous parlez de la déclaration des droits de l'homme à propos d'une question littéraire, et du Contrat social à l'occasion de traités que vous demandez à violer! Qu'y a-t-il de commun entre vous et le génie de Jean-Jacques? qu'y a-t-il de commun, je me répète, entre vous et la justice? Voici un extrait de nos registres démontrant à quels titres nous avons véritablement acquis les pièces qui forment notre répertoire, voyez! Année 1660, donné à Molière, pour *les Précieuses Ridicules*, en plusieurs à-comptes, 1,000 liv. En 1670, donné 2,000 liv. à Pierre Corneille, prix fait pour sa *Bérénice*. En 1663, payé à M. de la Calprenède, pour une pièce de théâtre qu'il doit faire, 800 liv. C'est ainsi que nous stipulions autrefois; nous avons stipulé différemment depuis, et vous-mêmes naguère, n'avez-vous pas voulu refaire vos conventions avec nous, Beaumarchais en tête? Comment peut-on oublier que c'est sur la foi de la propriété de toutes ces pièces, que les Comédiens français ont pendant près d'un siècle contracté, transigé, acquis des immeubles, créé des rentes, en un mot stipulé une foule de convention de tous genres! Ah! MM. Palissot, Chénier, Cailhava, La Harpe et Fabre!... Mais je m'arrête, c'était le temps de l'émigration alors et la justice fut en tête de la liste.

## V.

### DÉCADENCE.

Difficultés d'une belle position. — La vérité vraie et la vérité fausse. — Marionnettes à l'appui. — Apparition. — Anecdote sur le marquis de Caraccioli. — Tout le clergé sur le théâtre. — Association singulière. — *Athalie* se promène. — Nous montrons la lanterne magique. — Tragique événement.

S'il en coûte pour plaire au public, il en coûte bien plus encore pour lui plaire long-temps ; une fois poinçonné homme de talent par le parterre, vous êtes dans sa domesticité ; mieux que cela, ou pis que cela, désormais vous êtes son esclave, inféodé à ses plaisirs ; il a désormais le droit de vous crier en vous voyant : — Allons, saute, marquis ! et saute plus haut aujourd'hui qu'hier !

Je savais cela ; aussi mon appréhension fut grande quand m'arriva le drame de *Dorval* ou *le Fou par amour*.

Mon rôle de Frédéric II m'avait placé à une certaine hauteur, et je ne pouvais plus rien exécuter de nouveau qu'on ne me mît aussitôt moi-même dans le moule de cette grande

réussite; me faisant ainsi de mon succès une sorte de lit de Procuste dans lequel on m'allongeait ou me raccourcissait suivant l'occurrence.

*Le Fou par amour !* c'était du drame, du drame renforcé, une situation extrême et sans repos : tourment d'aimer, torture de l'ame, égarement de l'esprit, espérance, déception, angoisse, terreur et mort subite, tel était le thème de l'instrument récitant écrit par M. de Ségur le jeune ; les traits saillans dont étincelle le dialogue, les pensées délicates, les idées fines, la grace des détails de cet ouvrage, n'étaient que des accompagnemens obligés qui faisaient mieux ressortir le lugubre *solo*; or, ma figure est ingrate au drame ; j'ai un masque qui se plisse pour la moquerie et non pour la douleur ; un œil qui étincelle sur les Trissotins ridicules, et non qui se voile sur les mélancoliques Saint-Preux ; mais on m'attendait aux grands sentimens ; Monvel me destinait un rôle principal dans *les Victimes cloîtrées*, et tout en me trouvant fort honoré de la confiance de M. de Ségur, je jouai *le Fou par amour*, à peu près comme on tire au blanc pour préparer sa main à de plus rudes combats.

J'étais peu propre à donner toutes voiles dehors dans le grand pathétique ; nous avons bien aussi, nous comédiens, nos plagiats ; avec un peu d'adresse, il n'y a guère de gens qui reconnaissent dans un grain d'or le filon dont il est tiré, j'aurais donc pu tailler à facettes quelques effets de Molé ; mais la dextérité dans le vol n'est pas la propriété. Molé d'ailleurs voulait être étudié et non pillé : Molé peignait le drame à grands traits, je fis la réflexion qu'on pouvait donner de la perspective même à la miniature d'une bague.

Je pensai que, dans les arts, la vérité n'était pas tant la vérité que la chose à laquelle on trouvait le secret de faire croire ; la vérité de Molé n'avait nulle conformité avec celle de Préville, celle de Dazincourt ne portait aucune ressemblance de celle de Dugazon ; je pouvais donc trouver en moi une vérité propre aux insuffisances de ma nature,

## CHAPITRE V. 111

propre à rendre le drame, ou si je ne trouvais une vérité, donner au public une illusion à ce sujet. Je me souvins assez à propos du spectacle de marionnettes où tout Paris couraiten 82 : on riait d'abord de voir les pigmées ; puis, leurs ressorts étant souples et leurs mouvemens assez naturellement rendus, on s'y faisait : les curieux devenaient un véritable public, prenant plaisir au spectacle ; s'intéressant à une héroïne de merisier victime d'un persécuteur de bois de chêne ; faisant des vœux pour ou contre des personnages façonnés par le tourneur ; les décorations aussi finissaient par acquérir de vastes proportions d'architecture ; les meubles paraissaient de la dimension voulue et sortis des magasins de Pradier ; on appelait « belle femme » une princesse de douze pouces ayant quelques lignes de plus que sa compagne, et quand, par cas fortuit, la main du machiniste dépassait, comme un immense main couvrant tout un paysage, la foule, rappelée avec mauvaise humeur à la réalité oubliée, criait à la main de monstre, à la main de géant : — Hors des coulisses !

La vérité pourtant, c'était la main ; le mensonge, c'étaient les personnages lilliputiens ; mais l'illusion avait marché peu à peu, par l'accord parfait de proportions vraies dans leurs rapports, vraies dans leurs progressions relatives. L'harmonie de détails bien entendus, bien nuancés, bien déduits, donne la foi dans les arts. Je n'ai pas le projet de professer, mais la question est importante, et je voudrais me faire entendre. Si la lumière de Claude Lorrain est vraie, celle de Rembrandt est fausse ; peut-être aussi ni l'une ni l'autre ne sont-elles vraies : le premier dispose trop du soleil, quand le second fait un trop grand usage de la lampe. Cependant vous êtes séduits, entraînés : assurément, si ce n'est tous les deux, un de ces peintres est arrivé à vous faire croire en lui, avec des accrocs à la vérité vraie au profit de la vérité fausse ; mais tel est son art : il a créé à volonté des faits ; il les a parés des couleurs de son imagination ; il les a rendus naturels par la vérité

des détails; il vous a forcés à des concessions; il vous a émus, et vous avez jugé, non pas précisément comme est la nature, mais comme le peintre a voulu qu'elle fût.

Je me mis à la tâche d'après ces données; j'étudiai les ressources de ce despotisme favorable, et quand je jouai *le Fou par amour*, quand le jour des *Victimes cloîtrées* arriva, ma moquerie devint de l'amertume; mon œil saillant ne fut plus qu'un œil égaré; ma voix insuffisante rappela l'abattement d'une ame trop long-temps en souffrance; mes éclats furent de ces efforts de malade qui imposent toujours, parce qu'ils semblent être le débat d'une grande force morale contre un physique affaibli. Je mis de la pompe dans mon ironie, et, traitant la destinée en Trissotin de haut étage, je fis descendre dans mon ame le sentiment qui d'ordinaire semblait partir de mon esprit. Je réussis, je réussis pleinement, et (dans le sens du drame), j'obtins mon succès avec mes défauts. J'invite les artistes à réfléchir sur cette pensée, qui d'abord peut sembler un paradoxe:

Au théâtre, c'est moins des qualités qu'il acquiert que se forme un grand comédien que de ses défauts qu'il perfectionne.

Nous avions besoin du succès des *Victimes cloîtrées*, car nos dissidens faisaient leurs malles pour la rue Richelieu; dans quinze jours, ils partaient et entraînaient avec eux quelques-uns de MM. les auteurs qui n'étaient pas les moins recommandables.

Il nous fallait maintenant redoubler de courage et de zèle; j'y mis, je puis dire, autant de cœur que personne. J'avais pour la vieille Comédie-Française un amour tout chevaleresque, l'amour qu'un vrai gentilhomme a pour le manoir de ses ancêtres, où chaque écusson lui rappelle un titre de gloire et lui prescrit une vertu. Pour soutenir l'honneur de l'antique maison, je voulus me surpasser dans le drame de Monvel; mais je montai mon exécution plus à la hauteur de mon courage que de mes forces; je

la montai même à la hauteur de mon chagrin. Tout Paris dit que j'avais bien mérité; moi seul je sus ce qu'il m'en coûterait, et le lundi 2 mai 1791 tout Paris put lire sur l'affiche :

En attendant la troisième représentation des *Victimes cloîtrées*, retardée par indisposition de M. Fleury.

Je côtoyai la mort pendant près de quinze jours : ce fut, du reste, plutôt une longue crise qu'une maladie, et je m'en relevai aussi subitement que j'étais tombé. Je n'omettrai pas ici une vision singulière, et qui prouve à quel excès d'exaltation était porté mon cerveau. A la seconde représentation des *Victimes cloîtrées* ou entre la première et la seconde, j'avais eu affaire près du Palais-Royal. Je revenais; j'avais déjà traversé le Pont-Neuf, lorsque des cris se font entendre. Je regarde : la foule s'ouvrait devant un cavalier tout pâle; tout en désordre, les cheveux épars, les brides flottantes; il semblait guider son cheval par la pensée, et sa figure, triste et creusée, se balançant de droite et de gauche, jetait aux passans épouvantés de sa course rapide : « Mort! mort! Mirabeau mort! » Sans cet air profondément affligé, on aurait dit de la mort elle-même annonçant sa grande moisson. Je ne sais où il allait, ce qu'il devint ni même par où il disparut, mais je fus le premier à annoncer la mort de l'orateur célèbre à mes camarades, et un à-peu-près de la vision me resta fidèle pendant ma fièvre. Je voyais le soir, à heure fixe, un cavalier armé de pied en cap, monté sur un vigoureux cheval, se promenant au grand galop dans ma chambre, et, ce qu'il y a de plus singulier, c'est qu'en le voyant je savais que je ne le voyais pas, et même très-souvent il m'est arrivé de me lever, puis, le suivant des yeux dans ses évolutions et comme pour maintenir ma raison que je sentais s'échapper, je me faisais approcher du papier, de l'encre et une plume, et, avec un air de juge qui tient quelqu'un sur la sellette : « Tu as beau faire, disais-je, j'écris contre toi; je prouve que tu n'es pas vrai. »

Cependant mon importune apparition finit par s'évanouir : le cavalier se défit de son cheval d'abord, puis de son armure, et enfin il me débarrassa de sa personne. Mon inquiétude cessa, pour faire place à cette inquiétude plus réelle des malheurs de la Comédie-Française ; mais la pensée que je devais lui être utile, qu'il fallait absolument pour elle me porter bien, me donna des forces : je me hâtai de guérir.

Pauvre Fleury ! en peu de temps j'étais devenu vraiment un personnage de drame : mon individu avait pris tout l'aspect pathétique du genre. Quelle maigreur ! quand je me déshabillais, c'était à faire pitié, et, pour être supportable, je me vis obligé de mettre aux alentours de mes jambes ce que M<sup>me</sup> de G*** mettait aux environs de sa poitrine. Toutes les fois que j'en étais à cette spécialité de ma toilette, je me rappelais, malgré moi, l'histoire de ce dissertateur marquis de Caraccioli, qui, ayant essuyé une grande maladie, était obligé de porter quatre paires de bas pour simuler l'embonpoint. Il racontait à M<sup>me</sup> de Boufflers qu'il avait beaucoup ri de la naïveté d'un paysan dont il avait fait à la campagne une façon de valet de chambre. Cet homme le déchaussant, après avoir tiré la première et la seconde paire de bas, se récria en amenant la troisième ; mais à la quatrième, il n'y put tenir, et le voilà fuyant et se signant :

— *Ave Maria !* disait-il, il n'y a point de jambes là-dedans !

J'éprouvai un coup terrible lorsqu'en passant dans nos corridors je vis effacés de la porte de plusieurs loges des noms qui désormais ne nous appartenaient plus, et, le dirai-je ? le nom de Talma, sur lequel passait une large bande noire, me fit le même effet que des noms beaucoup plus anciens disparus aussi. Qu'on m'explique cette contradiction du cœur humain : nous nous étions querellés, nous avions fait tout ce qu'il fallait pour que Talma cessât d'être des nôtres, et maintenant il me semblait laisser un vide au

théâtre. Serait-ce que dans la lutte l'homme est tout au plaisir de se rendre compte de sa puissance, et qu'après la victoire il mesure mieux ses pertes? Oui ! le jeune tragique avait emporté quelques beaux rayons de notre auréole, et l'inscription désormais barrée : LOGE DE M. TALMA, me serra l'âme autant que ces autres : LOGE DE M. DUGAZON ; LOGE DE M<sup>lle</sup> DESGARCINS, LOGE DE M<sup>me</sup> VESTRIS. Jadis, dans le bon temps de notre amitié, j'avais pris l'habitude de frapper en franc-maçon à la porte de Dugazon, qui me répondait toujours par quelque vive plaisanterie. J'eus ce jour-là l'enfantillage de le faire : je regardai d'abord si personne ne venait ; puis, tout furtivement, je donnai mes trois coups du dos de la main. La loge sonna le vide ; je m'échappai presque les larmes aux yeux.

Je me remis cependant ; un beau mouvement de fierté me saisit. La Comédie-Française était encore la Comédie-Française ! Avant notre séparation Raucourt et Contat étaient rentrées ; Larive, Saint-Prix, Saint-Fal, Bellemont, Vanhove, nous restaient ; la spirituelle Devienne, la sensible Petit, la piquante Joly n'étaient-elles pas avec nous ? Nous allions faire débuter Mézerai ; Dupont venait d'être éblouissant à sa première apparition ; nos vieilles bandes et nos recrues, nos talents éprouvés, nos jeunes talents et nos talents en espérance formaient encore un bel ensemble. La Comédie-Française serait dorénavant libre dans son allure ; peut-être pourrait-elle prendre un nouvel essor, et si ce n'est augmenter la gloire du vieux théâtre, du moins la soutenir dignement.

Et malgré la guerre avec les auteurs, tous ne nous avaient pas abandonnés : Collin-d'Harleville nous restait fidèle ; Andrieux nous avait donné quelques essais ; Peyre se proposait de travailler encore ; Laya s'était fait connaître ; nous avions entendu François de Neufchâteau ; nous répétions le *Marius à Minturnes* du jeune Arnault ; nous comptions que Mercier viendrait à nous. Il n'y avait donc pas tant à désespérer, et le restant de fièvre avec lequel je

jouai cette fois les *Victimes cloîtrées* passa entièrement aux représentations suivantes.

Malgré mon extrême désir d'attribuer le succès de l'ouvrage à la manière dont il fut rendu, je suis obligé d'avouer qu'il y eut dans la vogue qu'il obtint de la fureur que faisaient alors toutes les pièces où l'on montrait des nonnes et des prêtres. Tous les couvens de France étaient en scène et ils étaient partout : on ne faisait point d'argent si l'on n'avait à se moquer chaque soir d'un petit bout d'étole. Beaumarchais aurait pu continuer ses variations sur le proverbe : « il faut que le prêtre vive de l'autel ; » les prêtres n'en vivaient guère, mais bien les comédiens. Ce mouvement avait commencé sur le théâtre sans conséquence de l'Ambigu-Comique ; c'était dans la belle pantomime de *Dorothée* qu'on avait vu et accueilli pour la première fois des moines et des archevêques, et, grace à l'heureuse liberté de tout mettre en scène, bientôt cet exemple fut suivi. Chaque acteur des grands, des petits et des moyens théâtres eut pour pièce obligée de sa garderobe la chasuble, le surplis, le surtout et le cordon de saint François. On chanta vêpres partout ; nul théâtre ne put se passer de son clergé régulier et séculier et de son haut clergé ; nous eûmes, pour notre part, un cardinal dans *Charles IX*; un cardinal dans *Louis XII*; des chartreux dans le *Comte de Cominges*; de gentilles nonnes dans le *Couvent* ou les *Fruits de l'éducation;* notre *Mari directeur* offrit ses Bernardines ; le théâtre des Variétés-Amusantes montra des Ursulines ; puis, comme il ne fallait point qu'une seule scène fût privée de ce genre de nouveauté si piquant, la Comédie-Italienne donna les *Rigueurs du cloître*, et bientôt après, ou précédemment, car mes souvenirs se brouillent un peu sous ces frocs, ces guimpes et ces capuchons, on y joua *Vert-vert*, pièce légère comme le conte de Gresset, dans laquelle le compositeur fit usage d'une licence musicale, qui aurait fait crier au scandale autrefois ; il s'avisa de mêler dans son ouverture des phrases de l'hymne de

Pâques : *O filii et filiæ !* avec celles du vaudeville un tant soit peu profane : *Quand je bois du vin clairet.* Cette espièglerie eut le plus grand succès.

L'ouvrage de Monvel était pris plus sérieusement; il avait vu en grand les abus de la clôture; il y avait d'ailleurs une belle entente de la scène, et, dans son dialogue, cette sorte d'éloquence, dont l'effet était sûr en ce temps-là ; la critique n'eut pas le plus petit mot à dire contre un ouvrage dans lequel un amant perce les murs de sa prison, et trouve fort à propos sa maîtresse de l'autre côté. Ce singulier tour de passe-passe sembla une chose fort naturelle, et Grimod de la Reynière se serait bien gardé d'écrire à cette époque ce qu'il écrivit plus tard, que c'était là un vrai dénouement de maçon (1).

Mais, ni *les Victimes cloîtrées*, ni *Marius*, ne purent nous suffire; nous avions compté sur les comédiens qui nous restaient, nous avions compté sur nos auteurs amis; mais notre hôte, le public, devenait chaque jour plus rare; nous le rappelions; il revenait par élan, et jamais ce mouvement n'avait de suite. Le croirait-on? ce chef-d'œuvre, *le Philinte de Molière* et cet cet autre chef-d'œuvre, *le Vieux Célibataire*, admirablement joués, n'attirèrent jamais en comparaison d'une pièce et d'un acteur de circonstance; on venait voir un ouvrage marqué au grand coin comique, comme on va voir une fois la galiotte, quand elle est peinte à neuf, en badaudant; mais plus de persévérantes visites, plus d'enthousiasme. Qu'était devenu notre parterre, jadis aussi artiste que nous? La révolution avait ruiné tous les spectacles; était-ce par la diversion

(1) Les dénouemens de maçon étaient à l'ordre du jour, et si, comme le dit Fleury, chaque acteur dut avoir pour pièces principales de sa garde robe, l'étole, le surplis ou le capuchon, toute administration théâtrale dut aussi augmenter son mobilier de pinces et de pioches; partout on renversait des bastions, partout on perçait des murs : la prise de la Bastille avait amené ce goût-là, tant le théâtre reçoit l'empreinte subite des événemens du jour.

fréquente des grands intérêts publics qui arrachent à tout amusement? était-ce par l'émigration de tant d'habitans de Paris, et surtout de la classe la plus riche? Que ce fût cela ou autre chose, l'Opéra menaçait de fermer, les Italiens de faire banqueroute; nous, nous avions recours à des emprunts; nous puisions dans la bourse de nos amis, et le public ne vidait guère la sienne dans notre caisse; l'argent manquait enfin, et ce sont là de ces affaires qui ne s'assoupissent pas.

Nous ne savions à quel saint nous vouer, quand la Comédie-Italienne nous proposa un expédient qui, dans l'état des choses, nous sembla bon à accepter.

Nous annonçâmes *Athalie* avec les chœurs de Gossec; j'avais déjà vu, il y avait près de vingt ans, cette nouveauté de la musique réunie aux vers n'avoir aucun genre de succès, et malgré la magnificence des accessoires et les talens des chanteurs, le public n'avait voulu y reconnaître qu'une bigarrure, un amalgame de mauvais goût, deux arts enfin gâtés en voulant les unir. Mais une chose mauvaise autrefois pouvait bien se trouver chose excellente en ces temps, où rien ne paraissait vrai s'il n'était invraisemblable; et d'ailleurs les pures considérations d'art seraient-elles en première ligne, quand l'arithmétique nous montrait d'un doigt inflexible les profondes cavités de notre coffre-fort!

La musique et la déclamation fraternisèrent donc. Nous nous associâmes, pour un temps, Messieurs de la Comédie-Italienne; ils vinrent chanter sur le Théâtre-Français, et nous allâmes jouer sur le Théâtre-Italien. Ces voyages d'*Athalie*, promenant tour à tour sa puissance et ses terreurs sur les deux rives, attirèrent les curieux. Nous nous trouvâmes parfaitement de cette collaboration inouïe, et comme nous l'avions bien pensé, le goût des arts n'entrant pour rien dans l'attrait qui allait attirer à ce bizarre spectacle, nous singularisâmes encore l'opération en montrant la lanterne magique.

Nous inventâmes une cérémonie pompeuse intitulée : LE

COURONNEMENT DE JOAS. Premiers rôles tragiques, premiers rôles comiques, financiers, paysans, soubrettes et valets, Florise et Lisette, Ergaste et Scapin, rois et confidens, chanteurs, dramatistes, choristes, danseurs, et jusqu'à la statue du *Festin de Pierre*, et jusqu'au fantôme de *Sémiramis*, tous enfin, nous étions déguisés en lévites et partagés de manière qu'un comédien français donnait la main à un comédien italien : Molé à Clairval, Contat à M^me Dugazon, Dazincourt à Trial. Nous fûmes applaudis à outrance ; celui-ci pour *Zémire et Azor*, celle-là pour le *Diable à quatre*, cet autre pour le *Séducteur*, Contat pour l'hôtesse des *Deux Pages*, Dazincourt à cause de Figaro et Trial pour avoir peur si naïvement de l'ours des *Deux Chasseurs et la Laitière* ; le tout dans le temple du Seigneur et sous les yeux d'Israël et de son pontife.

Cette mascarade impertinente en tout autre temps, cette burlesque promenade unie à une pompe qui ne devait être que tragique et religieuse ; ces figures accoutumées à exciter le rire, paraissant pour conclure une pièce sublime où il y avait mort de reine ; enfin, la procession du *malade imaginaire*, jointe à l'héroïque prise d'armes des enfans de Lévi, tout cela amusa fort le parterre et le grossit fort aussi ; bref, *Athalie* ainsi faite, excita de grands transports, des battemens de mains redoublés, et des éclats de rire inextinguibles : en vérité ! nous trichions en touchant l'argent de pareils spectateurs, ils étaient plus curieux à voir que le spectacle.

Ainsi toutes nos belles traditions s'effaçaient devant la tyrannie du besoin ; et toutefois c'est à cette déplorable date qu'il me vint une pensée qui pouvait avoir un bon résultat. J'imaginai qu'une résurrection de Préville rappellerait le public, ou du moins ramènerait à nous cette classe de vrais amateurs que Larive avait d'abord un peu réveillée. Il s'agissait de savoir si Préville, sans souci, sans inquiétude dans sa retraite, aimé, considéré, honoré, vivant en seigneur de paroisse, se levant à son heure et cultivant

en vrai patriarche ses frais jardins, consentirait à faire comparaître un talent de premier ordre et une vieillesse respectable devant un parterre difficile, capricieux, et en qui il faudrait rappeler le sentiment du bon et du beau pour s'en faire goûter.

C'était là l'état de la question, aussi hésitai-je, quand une circonstance fort extraordinaire et fort malheureuse vint me confirmer dans la pensée que ma démarche pourrait bien n'être pas trop mal accueillie du grand comédien. Le fait mérite d'être rapporté.

Il y avait dans la ville de Senlis une réunion de bourgeois appelée la société de l'Arquebuse, vieille institution dont on ignorait l'origine. Elle s'assemblait chaque année au retour d'une fête de l'église, et portait en procession son drapeau à la paroisse, pour y être béni solennellement. Invité à cette cérémonie, Préville se rendit au logis du capitaine, et se mit en marche avec ses compagnons. Tout à coup, au détour d'une rue, on entend la détonation d'une arme à feu : un homme tombe mort à côté de Préville ; d'autres coups se succèdent à peu d'intervalle : autant de compagnons de l'Arquebuse tués ou blessés. Des cris s'élèvent : on recule, on avance; les rangs du cortège se confondent ; la foule des spectateurs s'y mêle. D'où partaient les coups? On l'ignorait. Tous voulant fuir à la fois, s'élançaient à droite, à gauche, en avant, en arrière ; chacun ainsi rencontrait un obstacle qui le heurtait, et la masse, bien qu'horriblement agitée, demeurait immobile. Cependant l'invisible ennemi, qui ne peut plus choisir ses victimes, continue de frapper en aveugle sur cette multitude et à y semer la mort.

Bientôt pourtant, à l'uniforme direction du feu de cette batterie masquée, on s'aperçoit qu'il part d'une maison voisine, dont les persiennes sont fermées : c'était la demeure d'un horloger, chassé depuis peu, pour quelque méfait, de la compagnie de l'Arquebuse. Le peuple comprend alors ; il s'arme de haches et de leviers, brise la porte et

## CHAPITRE V.

les fenêtres du rez-de-chaussée, et pénètre dans l'intérieur par toutes ces issues. Le feu vient de cesser; on cherche l'assassin, d'abord en bas, puis dans les chambres supérieures. La foule suit; elle s'amoncèle de toutes parts et jusque dans les combles, et quand la maison en est ainsi surchargée, voilà qu'une mine souterraine éclate avec un épouvantable fracas, et l'édifice, lancé tout entier dans les airs, retombe en débris, pêle-mêle avec des lambeaux de membres déchirés et sanglans.

Le furieux qui conçut et exécuta une aussi atroce vengeance en fut lui-même la victime; on ne trouva pas une parcelle de ses restes (1).

Préville au commencement de l'action se trouvait exactement en face de la maison, et essuya le premier feu, mais sans être atteint; seulement il ressentit à l'œil gauche une forte commotion suivie d'une vive douleur; il y porta la main; elle ne se teignit pas de sang; on ne découvrit nulle trace extérieure d'une lésion quelconque, et pourtant l'œil n'y voyait plus. Les médecins appelés dirent qu'une balle avait frôlé la pupille et paralysé le nerf optique : quoi qu'il en soit de cette explication, Préville, resté borgne, eut à se féliciter d'avoir échappé, dans cette affreuse bagarre, à la mort qu'il vit de si près ce jour-là.

Ce fut quelques jours après cette terrible aventure que je m'acheminai vers Senlis mon petit projet en tête, et toutefois pour ne pas aborder la chose brusquement, cette première visite fut suivie de plusieurs autres.

(1) Cette catastrophe vivra toujours dans la mémoire des habitans de Senlis. L'emplacement de la maison du scélérat voué à l'exécration publique fut désignée par une inscription qui doit y être encore.

# VI.

## RETOUR CHEZ PRÉVILLE.

Le comédien dans sa retraite. — Figures échappées de la scène. — Manière économique de faire cuire un œuf. — La prise de tabac. — Le bon curé. — Molière s'est trompé. — Comment le roi d'Espagne exécute le *solo* de violon. — L'auteur de *la Mélomanie*. — Arrestation de M. de Villiers. — Préville chez sa fille. — Inspiration. — De l'excommunication appliquée à l'art.

J'avais bien pensé, malgré le bonheur de sa vie présente, Préville jetait encore un regard en arrière. Impénétrable pour un observateur moins intéressé, le grand comédien n'avait pu me cacher aucun de ses retours vers nous.

Ce n'était point à une seule chose que ce désir se décelait; on le devinait à mille petits détails. Ainsi suivant les gens qui venaient, on pouvait retrouver en lui, dans une nuance très-déliée, Turcaret, Sosie, Larissole, le médecin du *Cercle*, Maugrebleu, le père d'*Eugénie*, le marquis du *Legs*, M. de Clainville, Pincé, Figaro, Antoine, le *Bourru bienfaisant*; il n'y avait qu'à voir arriver de loin le visiteur; à son habit, à ses manières, vous deviniez

ce que Préville allait être tout à l'heure, et si deux personnes avançaient ensemble, vous auriez pu parier, pourvu que ce ne fussent point des caractères effacés, que notre ami se modèlerait tour à tour dans leur empreinte, qu'il serait brun de la joue droite et blond de la joue gauche, suivant la disposition des interlocuteurs, sautant de l'un à l'autre par la pensée, à peu près comme Sosie saute pardessus sa lanterne, et prend tour à tour sa voix d'ambassadeur et le fausset flûté d'Alcmène.

Tout cela, bien entendu, dans un degré presque imperceptible, caché à la plupart des regards, et ne pouvant être aperçu que de ceux dont l'œil est habitué à chercher dans l'ame la perspective aérienne.

Un autre indice, qu'on pourrait appeler une sorte de doublement du même, s'il n'était encore plus visible, est celui-ci, qui m'a frappé chez tous les comédiens dont la pensée, après deux ou trois ans de retraite, retourne vers un passé qui gâte leur présent. C'est le plaisir de se voir environné de gens à caractère tranché, d'originaux qui paraissent se dessiner dans le monde sur le patron des personnages de théâtre, c'est-à-dire de ces gens qui semblent être, non pas un seul individu, mais représenter une classe, en qui l'on pourrait trouver qu'ils ont ramassé assez de traits épars sur plusieurs caractères pour en composer une physionomie complète, gens qui sont enfin, en chair et en os, de véritables résumés à la façon de Labruyère. Avec ceux-là, la vie n'est jamais oisive, et à leur originale manière d'être, il semble que la muse de la comédie, en les groupant autour de ses anciens favoris, ait voulu leur composer encore une cour des modèles qu'ils surent observer et reproduire.

Les goûts de Préville, d'accord avec la bonté de son cœur et son intarissable bienfaisance, lui donnaient souvent de tels hôtes, lesquels, au milieu des gens aimables qu'il recevait chaque jour, semblaient être réellement des figures échappées de la scène après le tomber de la toile.

L'un d'eux était devenu son commensal : c'était l'ex-comédien de province Saint-Amand.

Saint-Amand n'a plus à tirer partie du théâtre ; tous les directeurs l'ont refusé : que fera-t-il ? Quand on le connaîtra, on pourra se convaincre qu'il ne fut pas longtemps embarrassé. Un soir, à heure indue, on sonne chez Préville : la nuit est avancée ; ce n'est pas le moment de venir en visite : tout le monde est rentré. Qui peut insister ainsi, et sonner en maître ? Préville fait ouvrir : un homme assez long, assez sec, assez mal vêtu, passe comme une flèche entre les trois pouces d'ouverture de la porte, s'écrie : « C'est moi ! c'est moi ! » court, furète, trouve une issue, tombe sur Préville, au lit avec madame, les embrasse ensemble, en les entortillant de leurs draps, comme dans un cerceau :

— C'est moi ; parbleu ! c'est moi ! — Qui, toi ? dit Préville étonné ; qui, vous ? dit madame scandalisée. — Moi, ton ami, ton collègue, Saint-Amand ! Tu sais bien ? Je viens te demander l'hospitalité pour cette nuit. — Ah ! c'est toi ! (Préville reconnaissait tous ceux qui venaient lui demander un service.) C'est bien : je vais donner des ordres.

Et voilà Saint-Amand s'asseyant sans façon, crottant les meubles, déboutonnant ses guêtres. Un domestique vient :

— N'y a-t-il pas une chambre là-haut, hein ? Qu'on prépare des matelas, dit Préville. — Avec un lit de plume, s'il vous plaît, dit Saint-Amand. — Venez, dépêchez ; allons, des draps ! dit Préville. — Faites-les bien sécher, dit Saint-Amand. — Bassinez le lit, dit Préville. — Et mettez du sucre dans la bassinoire, dit Saint-Amand. — Adieu, bonne nuit ! dit Préville. — Adieu ! Adieu ! s'écrie Saint-Amand attendri ; ne t'inquiète pas : une nuit est bientôt passée.

Saint-Amand resta dix-sept ans dans la maison aux mêmes conditions.

C'était un personnage à enrichir le portrait d'Harpagon.

## CHAPITRE VI.

Il possédait le sublime du genre, avec ce petit trait d'égoïsme de plus, qui est le clair-obscur de l'avarice, et la met parfaitement en relief. Qui donc disait que Saint-Amand se refusait tout? Chez Préville Saint-Amand ne se refusait rien. Voyez plutôt cette figure! dirait-on d'un avare? Il est vrai que cet embonpoint est fourni de la cuisine d'autrui. Si jamais Saint-Amand songe à prendre congé, il aura fait des provisions pour maigrir à son aise.

Un homme d'esprit, définissant l'égoïste, prétendait qu'avec un tel caractère on mettrait le feu à la maison du voisin pour faire cuire un œuf; je suis sûr que Saint-Amand n'aurait pas poussé l'égoïsme jusque-là, mais, sans doute, afin de le bien caractériser, on prétendait que lorsqu'il vivait à son compte, il fut une fois surpris faisant des œufs à la coque sous le verre grossissant du canon d'un cadran solaire.

Une fois Saint-Amand s'oublie au point de présenter une prise de tabac à quelqu'un; mais il n'a pas plus tôt commis cette imprudence, qu'il observe le mouvement de son convive. Une main malicieuse se courbe vers sa tabatière; deux doigts indiscrets entrent, se posent sur le tabac, et semblent se dilater en pesant dessus. Saint-Amand, pour donner le bon exemple, a pincé à l'avance une prise de la plus grande sobriété; il frémit : il n'a pas tort; les deux doigts invités laissent dans la boîte deux yeux énormes. L'avare n'hésite pas; déjà il aspirait les grains savoureux; il se contient, remet doucement dans les creux ce qu'il se destinait, remplit ainsi le vide, et, non sans un soupir, fait jeûner son nez pour se récupérer du trop grand repas du nez du voisin.

Auprès de Saint-Amand, et comme pour faire contraste avec ce caractère personnel, était venu se placer un homme tout abnégation, tout amour, tout charité; un bon prêtre, le meilleur des humains, presque nonagénaire, dont Préville était chéri depuis de longues années, et qui, lorsque celui-ci quitta le théâtre, abdiqua sa cure de Villiers, près

Paris, pour aller s'établir chez son ami le comédien ; auquel il confiait, comme à un fils, le soin de ses derniers jours.

Le bon de Villiers (nous le nommions plutôt ainsi qu'autrement ; du nom de sa cure) était pasteur comme Jean Lafontaine était poète. Ceux qui ont vu Molé dans le *Vieux célibataire*, ont vu M. de Villiers ; c'était sa copie exacte : simplicité, modestie, gaîté douce, heureux naturel, voilà l'homme ; vertueux comme si cela ne coûtait rien, indulgent comme s'il avait péché. Peut-être pécha-t-il un peu jadis ; car à son chevet, mais du côté opposé de la bonne vierge Marie, se trouvait placé un portrait de femme, dont le pastel avait été un peu effacé ; on disait que c'était par les larmes ; mais cela se disait en posant un doigt sur la bouche. Le bon curé n'avait qu'un défaut, si c'en est un ; c'était de dormir un peu tard et de se faire attendre au premier déjeûner ; mais il s'en excusait si bien, si gaîment !

— Que voulez-vous, disait-il, quand on a dormi tout d'un somme douze heures de suite ; il faut bien accorder à un pauvre vieillard une heure, une heure et demie de plus pour se reposer.

De temps en temps ses anciennes ouailles venaient lui faire visite ; toutes arrivaient avec de petits présens : c'étaient des mouchoirs, des cols, des bas ; mais rien de cela n'allait à sa mesure : on savait bien qu'il ne le garderait pas. Il avait mis dans sa complicité M^me Préville et en avait fait le premier commis de son entrepôt d'aumônes. Ses paroissiennes d'autrefois venaient encore plus souvent que les hommes ; elles amenaient leurs compagnes, leurs voisines nouvelles qui n'avaient pas vu le bon curé. On le consultait beaucoup sur la conduite à tenir dans le ménage, sur les petits mystères du cœur ; il conseillait en ami ; il consolait en père. Il avait enseigné aux hommes à vivre entre eux en gens de bien, et fait si adroitement que les femmes vivaient ensemble en amies ; c'était, prétendait-il avec ce digne et joyeux sourire qui vous forçait à mettre

chapeau bas, c'était-là le chef-d'œuvre de ses travaux apostoliques.

Entre cet excellent homme et Saint-Amand il n'y avait point à se partager ; aussi l'ex-comédien était-il souvent fort jaloux de la faveur de l'ancien curé ; il fallait les voir en présence : c'était l'eau et le feu, surtout quand ils faisaient la partie ensemble. Saint-Amand avait-il de bonnes cartes ; il se bouffissait, son œil reluisait ; et par un mouvement que je n'ai vu qu'à lui, ses manchettes, qui, faute d'empois, retombaient en saule pleureur, frémissaient de sa joie, toutes les fois qu'il avait brelan ; mais le mauvais jeu lui venait-il ; on le voyait suffoquant ; serrant les lèvres l'une contre l'autre, les rentrant peu à peu, de façon que, sans exagérer, il bouillait réellement en dedans ; puis, son pied se levait et se baissait, battant la mesure d'une marche funèbre sur le soulier du vis-à-vis ; ce qui faisait que M. de Villiers lui disait avec son air tout débonnaire : — Pour l'amour de Dieu ! je jouerai mal : épargnez mes cors.

Je n'ai jamais connu l'avarice : de toutes les passions humaines, c'est celle qui m'a le plus surpris et le plus arrêté ; mais lorsqu'on s'en tire comme Saint-Amand, c'est presque du génie. On pouvait dire qu'il possédait plus cette passion qu'il n'en était possédé ; il était né avare comme on naît grand capitaine ou grand artiste, et il avait perfectionné ce don naturel de tout ce qu'y peuvent ajouter l'expérience, une attention soutenue et la pratique de tous les jours : il aurait pu professer. Il avait, pour ainsi dire, rassemblé en corps de doctrine toutes les observations qu'un homme habile peut faire en dirigeant ses études vers ce but. Nul ne savait aussi bien que lui comment on fait payer pour soi, à ses connaissances, le péage d'un pont, la garde d'une canne à l'entrée des musées ; comment on a la grosse pièce quand il faudrait avoir la monnaie, et par quel subterfuge on ne se trouve que de la monnaie lorsqu'il s'agit de tirer du gousset la grosse pièce ; il en aurait remontré au plus adroit pour esquiver l'étrenne du jour

de l'an, le cadeau de fête, pour vendre à un juif la vieille défroque destinée au domestique. Toujours il avait des raisons toutes prêtes pour excuser ou pour modifier ses traits les plus saillans : par exemple, quand il vivait chez lui, et de lui, il n'assaisonnait jamais sa salade que de vinaigre, et un ami lui en ayant fait l'observation, il répondit en se passant la langue sur les lèvres, comme on fait quand on savoure un liquide onctueux : — Ce vinaigre porte son huile.

En creusant sa science il trouva une faute dans le caractère de l'*Avare* de Molière. On sait qu'à la scène XII du troisième acte de ce chef-d'œuvre, Cléante parvient à faire accepter à Marianne la bague d'Harpagon, qui enrage, et laisse penser au public qu'il reviendra plus tard sur le cadeau : — Pourquoi n'est-il plus question de cette bague? disait Saint-Amand; comment! ce père ne consent au mariage qu'après avoir stipulé le cadeau d'un habit de noce pour lui, et il n'exige pas qu'on lui rende sa bague? sa chère bague! un superbe diamant!... l'*Avare* de Molière est un *dissipateur!*

L'observation est déliée, mais judicieuse, elle a échappé à tous les critiques; c'est que, sous ce rapport, Saint-Amand voyait en homme docte, c'est qu'en avarice il avait la science de l'ensemble et celle des détails, c'est qu'il joignait aux saillies que comportait le sujet, la profondeur des pensées sans lesquelles un avare n'est que le ménétrier du genre.

Encore un mot pour le prouver.

Il était musicien; il aimait à faire de la musique, mais pouvant jouer du violon, personne ne devinait pourquoi il donnait depuis quelque temps la préférence au lugubre alto : — Eh! eh! disait gaîment le *signor* Zaccharelli, c'est que M. Saint-Amand est comme Newton, il est toujours dans le champ des découvertes; l'alto ayant plus de pauses à compter que le violon, on use bien moins de cordes.

— Et le plaisant de la chose, c'est que le *signor* Zaccharelli avait deviné juste.

Le *signor* Zaccharelli! Quel était-il? un jeune ami de Préville et un ami digne de l'être. C'était un grand artiste qui allait à ses affinités. Lui consacrerai-je une parenthèse? Oui, certes, et mon lecteur, j'en suis sûr, n'en sera pas fâché, d'autant que pour l'introduire; et à propos de musique, de violon et de pauses à compter, voici quelques souvenirs qui viennent du *signor* en question et qui sont de l'histoire au petit pied.

Ceci est une anecdote sur le compte de ce roi d'Espagne, dont j'ai vu les fils à Valençay, celui-là même qui abdiqua avec tant de facilité vers 1810.

Qui n'a entendu parler de la manie qu'avait ce monarque de passer pour un virtuose en musique? Pendant son séjour en France il aimait à rassembler des artistes dans la demeure quasi-royale que lui offrit Napoléon en échange de son royaume, et parmi ces artistes il avait donné le titre de premier violon de sa maison au célèbre Boucher : Boucher l'impétueux, le Charles XII du violon. La petite cour faisait de temps en temps de la musique et souvent des quatuors. Dans ce dernier cas, Ferdinand réclamait la première partie, mettant le grand instrumentiste à la seconde. Ce n'était pas mal roi ; mais voici qui l'était encore plus : quand le souverain démissionnaire exécutait, il arrivait toujours avant les autres au bout de la page; puis, il se croisait les bras et semblait dire aux artistes en haussant les épaules : Paresseux !

Les premières fois, par égard, on ne fit aucune observation, on chercha même à cheminer après le prince, comme un chef d'orchestre suit à la piste un chanteur inhabile; peine perdue! Toujours le second violon, la basse et la quinte étaient en retard comme de juste; enfin, cette ardeur de galoper sur la chanterelle se renouvelant trop souvent, Boucher, qui s'impatientait, se trouvant assez

grand prince en musique pour traiter de puissance à puissance, fit observer à son premier violon qu'il arriverait toujours avant les autres tant qu'il ne compterait pas ses pauses : — Mes pauses! mes pauses! Qu'est-ce à dire? répondit le monarque offensé, se souvenant qu'il était roi juste au moment où il fallait l'oublier. — Mes pauses! Suis-je donc fait pour compter des pauses!

C'était pourtant ce qu'il savait le mieux faire en politique; et, en musique, s'il avait quelque progrès à espérer, c'était sans doute en prenant cette route-là; il s'en doutait bien, quoiqu'il s'en fît accroire; mais, en fait de vanité, les rois greffent double. Il avait trouvé une singulière façon d'accorder cette vanité avec sa crainte de mal exécuter; et ce fut à l'aide d'un étrange artifice qu'il parvint à faire marcher sa réputation musicale. Plusieurs personnes ont entendu le roi d'Espagne; son coup d'archet vigoureux, le beau prononcé de sa note, le charme de ses inflexions, l'onction de son *andante* et l'audace de son *allegretto* ont excité l'admiration; on l'a entendu donner du Salvator Rosa sur la quatrième corde, et trouver de l'Albane sur la chanterelle. Or écoutez : les rois ont des ressorts ignorés des hommes ordinaires, et quand celui-ci recevait ses thuriféraires, quand il se tenait modestement loin de son public, violon en main, se dessinant en noble silhouette d'artiste sur ce riche paravent en laque de Chine, savez-vous ce qu'il faisait? savez-vous qui vous applaudissiez? Le roi d'Espagne et des Indes touchait à vide...... vous applaudissiez Boucher qui, caché derrière le paravent, exécutait toutes les difficultés.

Et le pourra-t-on croire? après cette exécution, nécessairement entraînante, quand la salle éclatait de bravos unanimes et croulait sous les battemens de mains, quand l'admiration était à son comble, le royal escamoteur de *solo* venait tout bonnement recevoir le tribut d'éloges, que, par une grace spéciale, accordée seulement aux cerveaux de cette trempe, il s'appliquait bénignement. Peut-

être avait-il raison : il s'était tu quand Boucher jouait ; jamais il ne se montra plus grand musicien.

Ce n'est que par à-propos, et pour saluer en route un ami, que j'ai donné cette historiette ; car on saura que le *signor* Zaccharelli, ce célèbre italien, joué si souvent et toujours avec tant de succès sur le théâtre de MONSIEUR, ne se nomme Zaccharelli que par occasion, n'est italien que de circonstance, et parce qu'à ce théâtre il faut absolument que la musique soit d'au-delà des monts ; or, comme un Français est censé ne pouvoir pas faire de cette musique-là, pas même l'auteur de la délicieuse et à jamais vivante partition de la *Mélomanie*, il faudra bien que le gai, le vif et mélodieux Provençal que ses amis appellent Champein à l'Opéra-Comique, se nomme Zaccharelli sur le théâtre de MONSIEUR.

> Lubin est d'une figure
> Qui met tout le monde en train ;
> Sa gaîté naïve et pure
> Annonce un cœur sans chagrin.

Favart se trouve avoir tracé là le portrait de Champein dans sa jeunesse ; sa figure est un peu plus grave maintenant : c'est qu'en vingt années sa vie a été bien remplie. Que de souvenirs ! que ne les confie-t-il au public ! Depuis son départ de Salons, avec son motet dans sa poche ; depuis sa messe en musique jusqu'à son beau succès de la *Mélomanie* ; que ne se montre-t-il faisant assaut de bons mots avec Préville, plein de bienveillance pour M. de Villiers, décochant le sarcasme à Saint-Amand, accueilli en grand artiste chez M. le prince de Condé, jouant les comiques dans l'illustre troupe ! Que ne raconte-t-il lui-même son embarras pour tutoyer et même injurier la princesse, qui jouait les soubrettes ; puis, plus tard, au temps du drame politique, que ne nous dit-il son amitié pour Hoche, amitié partagée, amitié de frères, qui les grandit tous deux, et dont la mort seule du général put briser le lien ! Que ne

se peint-il dans sa sous-préfecture (car Champein a été sous-préfet),.débitant ses discours paternels! Mais là il s'arrêterait : il voudrait se taire sur des actions justement admirées. Sait-on que Champein donnait tous ses appointemens de magistrat à nos soldats, si malheureux aux premiers temps de la République? Sait-on qu'arbitre et conciliateur, il apaisa mille plaintes et n'en excita jamais aucune? Je le dis ici, moi; je dis aussi et son heureux retour à la musique, et son triomphe, et sa modestie, qui le fit un jour se cacher dans un étui de basse, que l'enthousiasme change bientôt en char de triomphe; je révèle à tous son sans-façon, sa franchise, et surtout la verve aimable qui fit pousser cette exclamation à son premier admirateur :

— Il y a dans cette tête-là deux onces de soleil de plus que chez ses compatriotes !

Mais hélas! Saint-Amand m'appelle; j'y reviens.

Saint-Amand avait eu une représentation à bénéfice; elle fut lucrative. Le soir, il comptait sa recette, et caressait doucement chaque écu, qu'il plaçait sur une serviette, autant pour l'empêcher de tinter que pour lui dresser un lit honorable. On frappe à la porte : comment faire? Refuser d'ouvrir; on croira qu'il a des trésors; d'ailleurs on vient de la part de l'administration. Il sait que la lumière éblouit les gens quand ils ont le nez dessus; notre ingénieux avare prend son flambeau, et se propose de le tenir toujours sous les yeux et à deux pouces du visage de l'importun. Après ce plan de campagne il ouvre; mais, ô malheur! le vent qui s'engouffre dans l'escalier, trouvant une issue, éteint la lumière. De l'argent étalé, quelqu'un là, et profonde obscurité! Voici du génie :

— Jamais il n'en fait d'autres ! s'écrie Saint-Amand. Frappez, frappez des mains! chassez-le! Oh! le vilain animal! Au chat! au chat! Frappez donc, frappez des mains!

Et il frappe à coups redoublés, oblige son visiteur à frapper de même, tout en le conduisant insensiblement

vers le corridor à la quête du chat supposé, puis il ferme la porte et va parler affaires en bas, bien convaincu que tant que son homme a battu des mains il n'a pu faire brèche à ses écus de trois livres.

Enfin au bout de dix-sept ans il s'en alla de chez Préville, parce qu'il fit un héritage. La voiture l'attendait ; il veillait à ce qu'on mît bien exactement les paquets à leur place ; enfin lui-même va s'embarquer, il fait ses adieux : — Tu n'as rien oublié! lui dit Préville. — Ah! si fait! s'écrie Saint-Amand, en se frappant au front; ma bassinoire ! — Mais il y en a deux dans la maison : laquelle est la tienne? — La plus lourde.

Ce ne fut pas ainsi que le brave M. de Villiers prit congé; hélas! il ne s'en alla pas de son plein gré, lui ; et lorsque la vertu devint un titre de proscription, le vieil apôtre, à plus de quatre-vingt-un ans, fut enlevé et conduit à Chantilly, transformé en prison d'état. Arrêté! l'homme à qui quelqu'un demandant comment il comprenait une mauvaise pensée, répondit :

— Mais je me figure que c'est comme une écharde profondément entrée dans le doigt : on y doit avoir la fièvre jusqu'à ce qu'elle en soit sortie.

Préville était inconsolable; mais M<sup>me</sup> Préville, déjà fortement affectée des malheurs qui désolaient sa maison et pesaient sur la France, ne put supporter ce dernier chagrin ; son cœur acheva de se briser, et elle mourut en août 1794.

Je me laisse entraîner bien loin du chemin que j'ai pris au commencement de ce chapitre ; je n'en sortirai pas encore cependant : mes souvenirs se pressent et les événemens sont sous ma main.

L'éruption de nos troubles civils engloutit la fortune de Préville avec tant d'autres. Dépouillé des pensions de la cour, il vit dissoudre la Comédie-Française et périr ainsi le gage des rentes fondées sur l'existence et l'apparente perpétuité de cette société. La mort de sa femme l'accabla :

seul désormais chez lui, et réduit au revenu de ses propriétés, dont on payait alors les fermages en papier sans valeur, il vint à Paris solliciter du gouvernement directorial le rétablissement de ses pensions ; il n'y trouva nulle faveur, et, fatigué de se voir rebuté par ces ridicules parodistes de la puissance royale, il renonça à ses démarches. Ce fut alors qu'il joua encore quelque temps pour ses anciens camarades. Je ne me montrais point partisan de cette dernière apparition, et j'étais en cela d'accord avec Champville, son neveu, notre associé, et avec Dazincourt ; mais, ferme comme Molière, qui voulut jouer *le Malade imaginaire* dans l'intérêt de sa troupe et mourut à la peine, Préville insista. — Je n'ai jamais séparé mon sort de celui de mes camarades : dites-moi qu'ils sont heureux et je me retirerai.

Qui aurait pu lui dire cela ? Il reparut donc ; il reparut à soixante-seize ou soixante dix-sept ans, renouvelant ainsi le prodige du vieux Baron ; et ce fut par *le Mercure galant*, le premier des rôles qu'il ait joués, le dernier dans lequel il ait reçu les hommages du public, qu'il acheva une carrière si bien et si pleinement remplie.

La fille de Préville, M^me Guesdon, avait depuis quelque temps quitté la capitale avec son mari, ancien trésorier de la maison militaire du roi, et exerçant alors l'emploi de receveur-général à Beauvais. C'est là qu'après une maladie cruelle, où il perdit entièrement la vue, Préville alla terminer ses jours, entouré des soins les plus tendres. M^me Guesdon possédait, à quelques lieues de la ville, une belle propriété, dans un pays salubre ; elle y conduisit son père, et ne le quitta plus jusqu'à ses derniers momens.

Ce fut là que se passa une scène qu'on a contée diversement dans le temps, et qui même a fourni le sujet d'un drame ; mais conteurs et auteurs dramatiques l'ont tout à fait dénaturée. J'en ai su tous les détails par M^me Guesdon elle-même : voici l'exacte vérité. Il faut savoir d'abord que Préville, dont l'esprit avait été vivement frappé par les

atrocités des terroristes, finit par perdre la raison ; sa démence, quoiqu'elle n'eût pas de trêve, avait cependant deux phases dont l'une était presque le repos. Tantôt il se croyait incarcéré par les révolutionnaires, il voyait dans sa prison toutes les grandes et augustes victimes dont il avait déploré la mort tragique. Alors, chose étrange! tandis qu'il conversait avec ces êtres fantastiques, et suivait leur entretien très-varié, très-compliqué, répondant à des interrogations qui n'avaient point frappé matériellement son oreille, le malade n'entendait pas la voix de sa fille, de son petit-fils (1), de ses serviteurs, pas même celle de son médecin, pour lui toujours si pleine d'autorité. Tantôt, sous l'empire du charme puissant qui subjuguait son imagination trompée, rien ne pouvait le détourner de l'attention qu'il donnait à des récits qu'on le voyait écouter avidement; il les interrompait par des réflexions sensées ou des saillies vives et spirituelles. D'autres fois il ajoutait des traits lumineux à des portraits d'hommes célèbres du XVIIIe siècle, qu'il nommait et qui semblaient poser devant lui ; car souvent il s'adressait à eux-mêmes, comme s'ils étaient là, en sa présence. Assurément il les voyait, lui aveugle depuis deux ou trois ans, et parfois même il badinait sur la forme et la couleur de leurs habits surannés, ou bien il louait galamment des femmes sur la fraîcheur et le bon goût de leurs parures.

Tant que durait le paroxisme agité (c'était ordinairement deux jours et deux nuits consécutives), le pauvre fou ne prenait aucun aliment, pas même un instant de repos. Ses

---

(1) Le petit-fils de Préville est, sous un pseudonyme bien connu, un de nos écrivains actuels les plus renommés. Le public applaudit chaque jour à ses ouvrages pleins d'invention, de connaissance du cœur humain, de force et de vigueur dans le style; c'est dire assez que de désigner l'auteur du CAPUCIN DU MARAIS et de MARTIN GIL. Heureuse famille que celle où, pour qu'un nom puissant ne vous absorbe pas, on peut faire la fortune et la gloire du nom nouveau qu'on a choisi.

traits, d'une admirable mobilité, peignaient des sentimens énergiques de douleur et de joie, d'intérêt passionné. Son visage, dont les veines se gonflaient, paraissait en feu, et tout cela finissait par un flux de paroles inintelligibles, articulées d'abord avec force, et qui allaient s'affaiblissant jusqu'à la torpeur. Ensuite il dormait sans désemparer quinze ou dix-huit heures.

A son réveil, Préville paraissait calme ; il reconnaissait à la voix sa famille et ses amis, qu'il remerciait avec émotion d'être venus le voir dans sa prison ; il s'effrayait pour eux de cette témérité, et leur rappelait ensuite les entretiens de la veille avec ses prétendus compagnons de captivité. C'étaient les récits les plus attachans qu'on puisse se figurer, des anecdotes vraies admirablement bien contées, fruits de ses souvenirs et de sa longue fréquentation de la bonne compagnie.

Cependant l'infortuné dépérissait à vue d'œil, préoccupé de l'idée fixe de sa détention. Les efforts constans de M$^{me}$ Guesdon pour le dissuader demeuraient sans effet. En dépit de sa profonde cécité, il voyait une prison, des geôliers, des commissaires de la Convention, des détenus comme lui. Sa fille le faisait en vain promener dans un parterre embaumé de fleurs, ou bien en carrosse dans un vaste parc, aux rayons d'un soleil vivifiant ; il ne sentait que le froid glacial et l'odeur fétide des cachots.

Un jour, il épouvanta tout le monde. On l'avait laissé fort tranquille : tout-à-coup on l'aperçoit se glissant loin de l'appartement, tournant en arrière sa tête, si expressive d'effroi, qu'il lui rendait pour ainsi dire le regard ; son corps tremblait, son visage était empreint de la plus affreuse pâleur. La voix de sa fille se fait entendre : il court, se précipite vers elle, et l'entourant de ses bras, il semble vouloir se dérober au glaive qui va l'atteindre.

— Oui, entoure-moi ! cache-moi ! s'écrie-t-il. Oui, là ! Qu'ils ne me trouvent point !... J'entends marcher. — Non, mon père, c'est.... — Ce sont eux, te dis-je !.... Ils ne me

## CHAPITRE VI.

trouveront pas ici, n'est-ce pas? Non ; là, sur ton cœur....
Loiserolles ainsi fut sauvé! l'endroit est sûr.

Puis le vieillard tombe accablé sur un fauteuil, et raconte à M^me Guesdon, avec un accent de terreur et de conviction :

— J'étais sur la fatale charrette ; non pas seul : une mère et son fils!.... la vieillesse et l'enfance! les bourreaux!.... Nous marchions ; chaque mouvement de la voiture me faisait frémir ; je tremblais. Quel bruit sinistre ! Oh ! qui pourra comprendre cette épouvante ! Compter chaque tour de roue, quand chaque tour de roue abrège la vie ! C'est comme si le char vous écrasait le cœur ; s'approcher ainsi de la mort, s'écriait-il avec de vives étreintes à son enfant, ah! c'est plus que la mort.... — Mais vous êtes sauvé, mon père! vous l'êtes, répétait la pieuse fille en embrassant, en caressant Préville, en invoquant le ciel pour rappeler cette raison égarée, pour éloigner cet horrible supplice.
— Oui, sauvé ; mais est-ce pour long-temps? car tu ne sais pas.... Ecoute, reprenait le vieillard dont les cheveux se hérissaient et dont le front ruisselait d'une froide sueur ; écoute : le funeste tombereau s'arrête. Je ne regarde pas ; non, je n'aurais pas osé : je baisse les yeux ; je prie et je pense à vous. Tout-à-coup j'entends descendre, puis monter.... Quels pas lourds ! La foule pousse un cri ; c'est une insulte à la victime. Mes mains n'étaient pas libres.... Oh ! mon Dieu !..... on descend encore, et encore on monte..... puis..... C'est mon tour !..... Je..... je me laisse conduire ; presque mourant au pied de l'échafaud, j'essayais d'atteindre à la hauteur de la première marche ; mais un bras nu, un bras puissant s'allonge devant moi comme une barrière ; je regarde.... c'était le bourreau !

Là, Préville prit alternativement l'accent rude de l'exécuteur et celui d'une victime qui n'a qu'un souffle de vie, et dont la voix arrive à peine à l'oreille. Le génie de l'imitation le suivait ainsi jusque dans ces heures d'angoisses ;

il rendait présente la scène affreuse et les terribles personnages.

— Où vas-tu? — Mais je vais.... vous le voyez..... mais c'est une cruauté de prolonger encore...... — Pas tant de bavardage.... Où va le citoyen? — Rejoindre mes compagnons d'infortune.... prier au ciel pour ma famille. — Tout cela est bel et bon, mais on ne passe pas. — Comment, on ne passe pas?

En cet endroit, la figure du vieillard changea et s'illumina pour ainsi dire d'un rayon d'espoir.

— Sans doute, on ne passe pas; as-tu ton numéro? — Mon numéro? — Mais, oui; est-il entêté! Qui m'a fichu un condamné pareil? Tu crois qu'on se fait guillotiner comme ça, toi! Voyons ton numéro. — Pardon, monsieur, je...... j'ignorais l'usage; je n'ai pas de numéro. — Cherche..... — C'est bien dit, cherche; avec ça que vous arrangez les gens commodément pour chercher.

En disant cela, il montrait ses mains qu'il rendait adhérentes comme si des liens de fer les avaient serrées.

— Cherchez vous-même....... Faudrait-il pas venir encore?.....

Et voilà Préville grognant, et le bourreau lui ripostant sur le même ton: refus péremptoire de chercher son numéro; colère de l'homme de la loi, qui prend enfin le récalcitrant par les épaules et lui crie:

— Va-t-en le chercher...... Hum! f..... bête qui vient se faire couper le cou sans avoir son numéro! — Tu sens bien que je ne me le suis pas fait dire deux fois.

Et à cette conclusion de sa narration, Préville levait doucement le pied droit, pointe courbée, comme pour ne pas toucher la terre, se faisait petit, glissait, et portant la main à sa tête, il souriait dans l'attitude ironique de Mascarille venant de dérober la bourse à son maître.

Cette histoire, avec de si terribles détails au commencement et si tragiquement plaisante à la fin, fit craindre le

retour de ces funestes visions ; car, je l'ai dit, Préville voyait tout, et pour lui, il ne se connut aveugle qu'en ses momens lucides. Déjà il se croyait repris ; il fallait donc changer au plus tôt la direction de ses idées, qui tournaient sans cesse autour du même cercle de tortures. M^me Guesdon, femme de beaucoup d'esprit, d'une raison solide, et aimant son père de cette tendresse filiale qui produit l'inspiration, voyant que l'unique résultat d'une constante contrariété était d'opiniâtrer le vieillard dans cette déplorable démence, conçut l'idée d'y entrer elle-même, de s'en emparer, afin de la diriger vers un but qu'elle se proposait. En conséquence, elle lui avoua un jour, après quelques préparations, qu'elle avait espéré, grace à la cécité dont il était affligé, de lui faire illusion sur sa captivité ; mais que la feinte devenait désormais inutile, car on venait de lui signifier que le jour du jugement approchait, et qu'il fallait se disposer à subir cette dernière épreuve.

Préville reçut cette communication avec une vive anxiété ; toutefois ce fut pour lui une consolation de pouvoir enfin parler en toute effusion de son infortune avec sa fille, dont l'obstination jusqu'alors l'avait fort chagriné. Elle lui apprit le jour suivant qu'on lui accordait un défenseur de son choix et un conseil, lesquels pourraient communiquer librement avec lui, faveur d'un très-bon augure, et dont les autres accusés avaient été privés. Préville parut se ranimer ; l'espérance commençait à lui sourire, et relevait son cœur si flétri, si découragé depuis long-temps.

Bientôt M^me Guesdon introduit dans le cachot imaginaire un avocat dont Préville connaît la célébrité, mais dont il n'a jamais entendu la voix. Ce personnage est joué par le greffier du tribunal criminel de Sénonais, un jeune homme d'esprit, ami du fils de M^me Guesdon, et versé dans la pratique de toutes les branches de la jurisprudence. Cet avocat amène un confrère non moins célèbre, et que Préville, en l'entendant nommer, salue aussi d'une joyeuse acclamation : c'était le fils du barbier de Bresces, où se

passait la scène, un adolescent étudiant en droit. Ces deux graves personnages sont d'abord en dissentiment sur le fond de l'affaire, qu'ils discutent avec chaleur, alléguant de part et d'autre la loi et le tout avec force citations, et cela d'un grand sérieux : on se garde bien de ce qui peut éveiller dans l'esprit moqueur et plein de finesse de Préville l'idée d'un pareil semblant. Un débat approfondi est engagé, et enfin avocat et conseil s'entendent, et déclarent d'un commun accord que le prévenu, fût-il même convaincu du crime dont l'accusation le chargeait, ne peut dans aucun cas encourir la peine capitale.

Après cette consultation, rassuré sur l'issue du jugement, Préville fut soulagé d'un poids énorme ; car il avait toujours l'échafaud en perspective. Les avocats convinrent des moyens de la défense, et se retirèrent pour rédiger un mémoire qu'ils allaient répandre à profusion, et dont ils se promettaient les plus heureux effets. Pour la première fois depuis long-temps le malade dormit d'un sommeil calme. Le lendemain, à son réveil, M<sup>me</sup> Guesdon l'informa qu'elle venait de visiter tous ses juges : plusieurs étaient très-favorablement disposés ; les plus contraires s'étaient montrés accessibles à la corruption ; elle avait prodigué l'or : tout allait bien.

En même temps on entendait un crieur proclamer des nouvelles au dehors. On fit silence : d'autres crieurs se joignirent au premier ; on ouvrit les fenêtres, et Préville distingua son nom. Puis ces paroles répétées tour à tour par des voix formidables, frappèrent son oreille : *Mémoire justificatif du bon citoyen Préville, l'ami, le père des pauvres, injustement accusé*, etc. Et le peuple demandait, achetait le Mémoire, en protestant de l'innocence du prévenu. Préville, ému jusqu'aux larmes, prenait de plus en plus courage. Ainsi chaque jour, à chaque instant, l'esprit ingénieux de M<sup>me</sup> Guesdon donnait un nouvel aliment aux espérances du vieillard. Enfin arriva la journée tant désirée du jugement.

## CHAPITRE VI.

Tout avait été disposé d'avance, sous la direction du greffier du tribunal criminel, qui faisait le rôle d'avocat de Préville. Des juges siégeaient dans la grande salle de Brescés, où les comtes-évêques de Beauvais rendaient autrefois la justice. Des habitans du village, réunis en grand nombre, formaient l'auditoire; d'autres, répandus dans la vaste salle du château, figuraient le peuple accouru pour le voir passer, et l'exhortaient à faire bonne contenance.

Enfin Préville, pâle, agité, s'avance entre sa fille et son petit-fils, qui soutiennent ses pas mal assurés; quand le peuple l'aperçoit, c'est une acclamation générale : mille cris de VIVAT! Le président comprime cet élan d'une voix sévère. Le silence se rétablit et le procès commence. C'est un procès véritable, auquel il ne manque rien, interrogatoire, audition de témoins, réquisitoire, plaidoiries, répliques. L'accusé est haletant; il respire à peine; il met toute son ame à écouter; il pleure, il s'écrie, il veut parler :

— L'accusé a la parole, dit le président.

— Moi! moi, s'écrie-t-il, coupable d'enfreindre les lois de la République! Eh! messieurs, si cela était, que dirait l'auguste impératrice de toutes les Russies? Si cela était, l'illustre Catherine prendrait mon petit buste de marbre, qui est sur sa table, messieurs, et elle le ferait traîner dans les ruisseaux de Saint-Pétersbourg.

On se contraint; personne ne rit de ces singulières raisons et de ce souvenir impérial donné à un tribunal censé républicain; au contraire, le président loue l'accusé de l'à-propos de sa défense; il résume les débats, puis s'adresse aux jurés; ils se retirent et délibèrent.

Pendant la suspension de l'audience, la foule des spectateurs entoure Préville; on le félicite sur le talent de ses avocats, sur le bon tour que prenait évidemment l'affaire. Lui, les yeux en pleurs, l'ame épanouie, remercie tout le monde, cherche des mains amies, les serre, presse sa fille sur son cœur. Mais le jury rentre : chut! chut! chacun re-

prend sa place ; un silence religieux succède au tumulte. Les jurés sont unanimes : L'ACCUSÉ N'EST POINT COUPABLE.

— Il n'est pas coupable! il n'est pas coupable! s'écrie-t-on de toute parts. On franchit les barrières : c'est une explosion de cris de joie, de larmes de contentement. On entoure Préville, on l'embrasse; il est transporté dans son fauteuil, à travers son jardin, qu'il prend pour des rues populeuses. Des acclamations le suivent, partent de loin, de près, semblent descendre des étages supérieurs, l'entourent comme un seul cri, comme une bénédiction unanime. Place; place! crie-t-on, tant la foule est grande; et le triomphateur, de retour chez lui, au sein de sa famille, a pu, comme il le disait lui-même à Dangeville, rêver encore une fois son parterre et ses beaux jours de gloire.

Jamais depuis on ne vit aucune trace de cette folie, qui lui avait fait pendant deux ans une existence si misérable.

A l'époque où nous sommes encore, Préville se porte bien; il est vert et dispos; sa taille a conservé toute son élégance ; sa voix est timbrée et sonore, et sa vue, déjà attaquée, n'a rien perdu en apparence : c'est ce même regard spirituel, c'est ce petit clignotement si malin, et qui semble lui donner un sourire au front, qui accompagne si bien celui du visage, et accentué ainsi chaque nuance d'esprit et de sentiment : c'est notre Préville enfin, ou, s'il n'est nôtre encore, il le sera bientôt.

Je ne savais trop comment m'y prendre la première fois que je me résolus à aborder le fait de mon ambassade. J'aurais voulu trouver notre ami seul un instant; mais M$^{me}$ Préville, qui se doutait de quelque chose, se mettait toujours entre lui et moi. J'étais arrivé de bonne heure, et je louvoyai toute la journée, et la conversation n'arrivait pas sur le terrain obligé. Le bon M. de Villiers m'ouvrit enfin la voie, sans trop s'en douter.

Après le café, nous étions dans le jardin; Préville et moi, assis sur le même banc; le curé placé dans le fauteuil, qu'on ne manquait jamais de lui faire transporter, et M$^{me}$

Préville, debout, à quelque distance, marchant à pas mesurés, les bras croisés, et nous regardant de temps en temps, comme une sentinelle qui observe. Nous ne parlions pas. La soirée était superbe : le soleil se couchait majestueusement; quelques nuages passaient sur ce fond éclatant, se découpaient, encadraient un instant ce bel horizon, glissaient et faisaient place à d'autres accidentant de mille façons ce tableau toujours divers. Un vent frais et doux agitait les feuilles à demi jaunies; plusieurs se détachaient doucement : je faisais venir avec mon pied celles qui étaient trop éloignées; je les prenais, les examinais, les découpais; je cherchais un thême favorable; mais, ni le soleil couchant, ni les nuages dorés, ni le vent, ni les feuilles, ne me le donnaient.

— Quel beau ciel, dit M. de Villiers.— Oui, répondis-je sans quitter des yeux la dernière feuille, que j'analysais doucement. — Mais vois donc, vois donc! dit Préville, tu le peux... il est à toi maintenant. — Le ciel! fit M$^{me}$ Préville s'arrêtant et me regardant entre deux yeux... Fleury a gagné le ciel! — Oui, m'écriai-je ainsi qu'un maître d'escrime qui cherche à entrer pourrait s'écrier en trouvant une issue; oui, le ciel est à nous, à nous comédiens! L'assemblée nationale, en accordant à MM. les auteurs mieux qu'ils n'avaient demandé, nous a préparé les privations de la terre, mais nous a donné le paradis en indemnité. — Ah! dit M$^{me}$ Préville, c'est donc arrêté, plus d'excommunication? — Depuis plus de six mois nous avons nos grandes entrées chez le gentilhomme de là haut; un décret solennel a rendu aux comédiens tous les droits ecclésiastiques dont un vieux préjugé les avait dépouillés. Enfin le royaume des cieux nous a été ouvert... par assis et levé.

En sa qualité de curé M. de Villiers me prit les mains et me félicita de cette loi qui mettait un terme à mille tracasseries, loi qui surtout ne laisserait plus refuser la bénédiction nuptiale.

Je savais maintenant par quel chemin j'arriverais au but;

mais il fallait d'abord faire le lit à ma conclusion, tirer l'affaire de longueur et surtout ne rien brusquer. Que les faibles ne se scandalisent donc pas des idées que je vais avancer : je suis ami des croyans ; je respecte les vrais adorateurs, et, s'ils m'entendent dire combien je crois onéreux pour nous le nouveau cadeau que nous fait l'assemblée nationale, qu'on se dise bien que je ne parle que de l'excommunication appliquée à l'art.

Je répondis en conséquence au compliment de M. de Villiers :

— Eh ! oui, c'est si l'on veut un bénéfice que de gagner cette bénédiction-là ; mais ce n'est un bénéfice que pour celui que possède la passion conjugale, autrement l'excommunication de moins est une perte pour nous. — Une perte ! s'écria-t-on. — Une perte pour l'art, dis-je. — L'art ! l'art ! qu'a-t-il donc à faire là-dedans ? ajouta M<sup>me</sup> Préville.

M. de Villiers me regardait et regardait Préville, comme pour lui dire : « Mais demandez-lui donc, aussi vous, ce que cela signifie. »

— Tu n'as pas le sens commun, me dit alors mon ancien camarade. On n'est pas dévot ; on peut même avoir une teinte de philosophie, mais enfin il est des choses.... Quand j'ai pris le théâtre, je servais la messe à l'abbaye Saint-Antoine, et cette excommunication m'a troublé long-temps. Pour épouser M<sup>me</sup> Préville, il m'a fallu renoncer provisoirement à mon état : ça ne laisse pas que de taquiner. Je m'étais dépouillé de mon excommunication, et quand il fallut l'endosser de nouveau avec la casaque de Dubois....

— Justement. L'excommunication vous pesait, et cependant vous avez pris le théâtre ; pour vous marier, il vous fallut faire une renonciation qui répugnait à votre sincérité ; puis cette vieille idée d'excommunication a jeté peut-être quelques nuages sur la splendeur de la lune de miel : il n'y a pas de mal. — Pas de mal ! ah ça ! mais... — Eh oui, puisque le théâtre l'a toujours emporté. Pour être au-

## CHAPITRE VI.

dacieux devant le préjugé, pour franchir le fossé creusé autour de la carrière dans laquelle s'élance un jeune talent, il faut une passion prononcée, ardente, impétueuse, un amour passionné pour l'art théâtral. L'excommunication est la barrière qui me fait juger la hauteur du saut qu'a fait faire la vocation. — Bravo! s'écria Préville; mais il faut supposer le comédien religieux. — Supposez-le philosophe comme l'encyclopédie, incroyant comme gens à nous connus, pensez-vous que l'excommunication en a fini avec l'art pour cela? Non; si elle n'opère sur vous immédiatement, elle vous touche par le public. — Même par le public irréligieux, même par le public sceptique? — Eh! oui : l'excommunication est une vieille machine; pardon, M. le curé, ce sont de vieux foudres, maintenant réchauffés au bain-marie; mais à cette antique idée s'attache celle d'une institution pleine de grandeur. Le comédien est par cela même un homme à part; frappé de l'interdit, promis au courroux de l'éternité, ça le désigne. Il a dès-lors quelque chose des anges déchus; ce qui le réprouve l'élève : Satan lui prête un peu de sa couronne de lumière, et, dans le monde, tout ce qui se croit supérieur, tout ce qui fait de l'opposition, vous compte parmi les siens; c'est avoir beaucoup avancé que de n'être pas dans le grand commun. Plus d'excommunication, plus de société d'élite : excommuniés, nous étions moins peuple, nous avions notre blason. Abandonnés des grands, nous serons en moindre considération chez les petits, non pas en moindre considération comme honnêtes gens, comme bons époux, bons pères, comme excellens citoyens, mais en moins grande considération comme artistes. En nous voyant, le parterre regarde un homme énergique entraîné par l'amour de l'art; s'il sait que nous n'avons pas un grand respect pour monseigneur de Paris, nous lui représentons du moins un homme ayant eu à soutenir des luttes chez les siens, à combattre au milieu de sa famille; un homme qui s'est séparé de nombreux avantages qu'on apprécie dans

le monde. Il y a dans notre début de ce quelque chose qui accompagne le bruit d'un enlèvement; et tant mieux : ce qui nous met à part de cette façon nous sert. Je suis l'ami des préjugés, non pas de tous, mais de quelques-uns, mais de celui-ci. Tout ce qui est frappé de la foudre porte un beau caractère. — C'est vrai, Jupiter ne voudrait pas grêler sur du persil, dit Préville riant, mais entraîné. — Ainsi vous bénissiez la pierre dont vous lapidait l'église? continua M. de Villiers. — Parce que le parterre la détournait pour en faire un piédestal, continua mon ami qui se livrait. — Tenez, mon cher camarade, ajoutai-je presque sérieusement, vous verrez que ce seront nos frères rachetés. Je suis bien sûr de la supériorité des excommuniés d'autrefois, et vous, vous, par exemple, si vous reparaissiez avec cette ancienne odeur de roussi... — Voulez-vous faire un pharaon, dit avec empressement M$^{me}$ Préville.

J'avais touché la corde sensible; je n'insistai pas. Nous nous mîmes au jeu : je me laissai gagner par tout le monde, ayant l'air de me bien défendre. Les plus indifférens sont touchés de cette attention.

J'eus un rude assaut à livrer le lendemain; mais, un mois et demi après, Préville jouait plus brillamment que jamais *la Partie de chasse;* sa femme même avait repris son ancien rôle, et le dix-huitième siècle entendait pour la dernière fois la franche parole du Béarnais, dont le poète a dit :

Il fut de ses sujets le vainqueur et le père.

## VII.

**DERNIERS COUPS.**

Il me semble qu'une collection de placards de théâtre, depuis la création de la scène française jusqu'à nos jours, contiendrait les plus précieuses tables de notre histoire. Les affiches de la révolution seraient nommément curieuses à consulter : celle que je donne est bien certainement plus qu'une date (1).

---

DE PAR LE PEUPLE.

LES COMÉDIENS DU THÉATRE DE LA NATION

DONNERONT AUJOURD'HUI, AU BÉNÉFICE

DES VEUVES ET DES ENFANS DE NOS FRÈRES
MORTS A LA JOURNÉE DU 10 AOUT,

GUILLAUME TELL.

Cette pièce sera suivie, etc.

---

(1) Le DE PAR LE PEUPLE était à l'imitation de l'ancien : PAR ORDRE, qui annonçait la présence du souverain au spectacle. Cette rédaction prit faveur plus tard les jours de *gratis*, et notamment les jours complémentaires, en ces termes : DE PAR ET POUR LE PEUPLE, *aujourd'hui première sans-culottide*, etc.

La question politique est donc décidée! faute de pouvoir dénouer le nœud on l'a tranché. « Le tonnerre vient d'être arraché aux dieux ivres, » écrivent les nouveaux vainqueurs. Le tonnerre de Louis XVI !

La nation a beaucoup gagné, dit-on; je suis si peu versé dans les hautes questions, que j'avoue en toute humilité que je n'en crois rien. Du moins plus de censure au théâtre, me dit-on encore : c'est juste; seulement il faut faire quelques petites concessions. L'ancien répertoire sautera du coup, et l'on ne hasardera plus une pièce qu'auparavant elle n'ait été émondée, républicanisée par gens tout littéraires sortis de la commune. Nous n'aurons plus la censure en manchettes de M. Suard; nous aurons la mâle prévision des Chaumette et des Hébert. Ils n'emploient point les ciseaux, eux, ils font usage du lacet : on serre au cou Mérope, Athalie, Didon. On ne mutile plus, on étrangle, et si Mahomet veut éviter le cordon, il portera à son turban la cocarde nationale française.

O que de fois, en ces jours extrêmes, j'ai maudit mon état de comédien! Comédien! mais c'était être mis au chevalet tous les soirs; humilié sous les sarcasmes et les calembourgs des *beaux*, torturé des vociférations des *tapes-dur*, quelle situation que celle d'un artiste qui se sent de l'âme, d'avoir à subir les caprices de tels spectateurs! Ils voulaient; ils ne voulaient pas; la pièce annoncée n'était pas de circonstance ; le comédien n'avait pas assez de patriotisme. Ils demandaient des vers aux acteurs d'opéra, et des couplets à ceux qui jouaient la comédie; mais ils ne supportaient pas d'accidens de voix : le rhume était *liberticide*. Désignés depuis long-temps à leur colère, nous étions, nous, les plus persécutés. La main me tremblait quand je mettais mon rouge : tout à l'heure, me disais-je, ces voix rudes, tout à l'heure ces voix criardes vont nous apostropher sur tous les tons, et, au grand scandale de notre langue, avec ce vocabulaire brutal, dégradé qui épouvante les oreilles les moins chastes. Ce peuple-là n'ar-

rachait plus les banquettes, non ; il vous tenait sous son regard ; il vous souffletait de ses injures, et il n'y avait pas à demander satisfaction au plus impertinent : avec tant d'autres choses, l'épée de duel avait émigré aussi, elle était aux frontières. Un mois durant, un mois de tortures, un mois éternel, nous fûmes de véritables gladiateurs à leur merci ; mais, moins favorisés que ceux de l'ancien cirque, nous n'avions pas le bonheur d'avoir devant nous un Tibère ; car il est plus cruel de s'écrier : « Es-tu content de ton hochet, maître? » que de dire : « Les morts te saluent! »

Les *beaux* furent les précurseurs des *muscadins*, avec cette différence que, plus tard, les muscadins furent opposés aux *tapes-dur*, et qu'entre ceux-ci et les *beaux* il y eut d'abord concordat ; mais ces Adonis de la révolution durèrent peu ; ils n'eurent qu'une saison de six semaines : véritables éphémères, ils voltigèrent quelque temps et disparurent, comme ces mouches qui devancent la peste et que la peste tue.

Je ne sais ce qu'ils faisaient ailleurs, mais au théâtre ils *allusionnaient*, et avertissaient les *tapes-durs*, dont ils étaient comme les antennes. Commentateurs dramatiques par ordre, ils trouvaient l'endroit répréhensible ; ils ricanaient, soit sur l'acteur qui, d'après eux, pesait trop sur un mot suspect, soit sur tel passage d'un poète qu'il fallait tronquer. Ce Lyncée qui, au travers des planches d'un navire, voyait des poissons nager, avait la vue basse en comparaison de ces messieurs ; car enfin Lyncée ne voyait que ce qui était dans la mer, et ceux-ci voyaient dans nos pièces même ce qui n'y était pas.

Les *tapes-dur* entendaient moins finesse : leurs fonctions étaient de tapager, de pousser dans l'air des chansons patriotiques, et de vexer les honnêtes gens qui gênaient. Leur nom de *tapes-dur* ne leur était pas encore acquis au 10 août ; mais depuis long-temps ils travaillaient à le mériter. Ces janissaires de l'émeute avaient une livrée : larges pantalons, vestes courtes ; la tête ornée d'un casque de

fourrure de renard, dont assez ordinairement le poil usé au pourtour, comme le dessus d'une vieille malle, n'était apparent que vers l'extrémité de la queue de la bête, retombant d'une façon galante sur les larges omoplates des porteurs. Ainsi bâtis ces hommes portaient dans la rue, comme auxiliaire du costume, un gros bâton noueux à qui ils donnaient dérisoirement le nom de *constitution*.

Ce n'est pas que je veuille faire la caricature de ces *bravi* de l'émeute; non, qu'on ne le pense pas! à tout ce commencement d'anarchie je n'ai rien vu qui ressemblât au ridicule: Quand le Vésuve jette ses flammes, les bosses même du Polichinelle napolitain prendraient un caractère si Polichinelle jouait sur la lave; et, chez nous, jusqu'au grimacier de la place publique personne n'avait plus de côté burlesque. Nos *tapes-dur*, couverts de haillons, nu-pieds ou en sabots, avec une barbe de huit jours, souvent tachés de boue, quelquefois de sang, toujours cyniques, toujours couverts de lambeaux, semblaient seulement étranges, et, le dirai-je, avaient même un aspect qui touchait à un sauvage imposant. Ces hommes se dressaient devant vous en subites apparitions, secouant leurs haillons comme des écailles qui allaient tomber; ils semblaient nés pour être nus. Entre les larges crevasses de leurs vêtemens on voyait la puissance des muscles, on devinait la chaleur du sang, la force du cœur. Shakespeare aurait cherché parmi eux son Caliban en mascarade; le statuaire les aurait fait rentrer dans ses ateliers, les croyant des athlètes échappés à leurs larges socles.

Venues par surprise sur le sol français, c'étaient des colonies d'inconnus, n'ayant appris de la langue que le blasphème, la menace et l'affreuse *Carmagnole*. Ils allaient par bandes, quelquefois précédés, quelquefois suivis de leurs femelles, plus débraillées qu'ils n'étaient défaits, et plus féroces qu'eux peut-être. Ces mégères avaient pour ouvrage d'environner les échafauds, d'exciter les groupes, de déchirer leurs voix dans les spectacles. Si elles étaient

vieilles, on les appelait *tricoteuses*; si elles étaient jeunes, elles avaient nom *furies de guillotine*. Pour moi, quand je les vis pour la première fois se rassembler, elles et eux, trépignant leur danse et ricanant sur quelqu'un qu'ils attaquaient, il me sembla voir s'animer les personnages de cette vigoureuse estampe de Rubens où, dans un théologique épisode, se déroule une affreuse légion de damnés, hurlant, vociférant, jetant au vent leurs touffeuses chevelures, tournant, tournant sans cesse, et, dans l'inextricable dédale de leurs membres entrelacés, ballottant un malheureux qu'enfin ils aspirent comme une redoutable trombe humaine qui tourbillonne, enveloppe, entraîne et écrase.

Après la catastrophe du 10 août c'était là notre public le plus habituel. Comment plaire à de tels hommes? Quel spectacle leur choisir? le sentiment exquis des arts n'appartient qu'à des imaginations délicates et exercées; ce que le génie enfante par le travail et la réflexion pouvait-il être compris par ces ogres allant en partie fine autour des échafauds?

Qui le croirait! les exécrables journées de septembre nous débarrassèrent de cette horde. Notre théâtre resta fermé dix-huit jours, et quand nous rouvrîmes, nous fûmes étonnés et charmés en même temps de voir le public que nous désirions; je poussai à la roue pour ne point perdre le temps de cette bonace, et *la Matinée d'une jolie Femme* de Vigée, rafraîchit un peu l'atmosphère littéraire; c'était une goutte d'eau de rose dans la coupe d'Atrée.

La pièce n'avait qu'un acte pourtant, un acte tout joli, tout aérien, tout papilloté, écrit pour des sylphes. Beaumarchais mit bien bas ce genre là; Vigée, à force d'esprit, l'avait soutenu, et cette fois, en faisant une pièce hors d'époque, il fit une pièce de circonstance, tout le Paris mécontent se montra à nos premières loges, et nous eûmes du monde.

Il se faisait certainement une réaction; soit que la lutte

du parti de la Gironde, commençant à se dessiner, fît naître de réelles espérances, soit que l'indignation donnât un coup aux nobles cœurs, soit qu'avec ces deux motifs il s'en mêlât un troisième : l'explosion révolutionnaire avait forcé les familles à se replier sur elles-mêmes, le foyer domestique ne reçut plus que les siens; dans la société il y avait eu désunion. Mais après le premier étourdissement et lorsque de plus grandes calamités pesèrent tout à coup sur la France, on sentit le besoin de se voir, de se rencontrer quelque part, et ces affreuses boucheries des prisons firent sortir dehors quelques honnêtes gens; ils cherchaient où ils pourraient trouver leurs pareils. Nous portions une enseigne qui leur allait, ce qui nous proscrivait ailleurs devint un titre auprès d'eux. La vieille comédie française fut bientôt pour eux leur vaste café Procope.

Maintenant ils pouvaient se compter; ils pouvaient savoir leurs forces; la politique du parti des meneurs était justement d'empêcher cela. Vingt représentations, à douze cents personnes chaque, douze cents personnes applaudissant, c'est vingt-quatre mille personnes en bonne addition, vingt-quatre mille opposans; il en fallait bien moins pour mettre dehors les méchans. Ah! si nos habitués avaient seulement osé dans la rue ce qu'ils osaient au théâtre! Mais non, la chaleur d'ame qu'ils trouvaient moyen de montrer entre nos quatre murailles, s'évaporait à l'air libre, et en descendant notre grand escalier, ils semblaient reprendre leur peur avec leur manteau.

J'ai entendu, étant à la table du général Moreau, dire ce conte que Bonaparte prétendait avoir rapporté d'Egypte :

Le grand commandeur des croyans, ce calife célèbre des *Mille et une nuits*, causait tranquillement sur son balcon avec le Kalender Cassem; un chameau passe dans la rue, son chamelier le conduisait par la longe, et marchait tirant à lui l'animal; l'aiguillon que l'homme portait sous son bras s'allongeant en arrière, du côté de la pointe, allait déchirer le poitrail du chameau. Le sang ruisselait en

abondance, et chaque pas qu'ils faisaient, l'un tirant et l'autre tiré, rendait la plaie encore plus profonde. Le calife appelle un esclave : — Cours, lui dit-il, qu'on saisisse cet inhumain chamelier dont la manière de conduire est si funeste à ce pauvre animal, et qu'on lui donne cent coups. — Qu'ordonnez-vous? s'écrie le Kalender, faites donc plutôt fustiger l'imbécile chameau qui sent qu'on le blesse et suit toujours.

Bonaparte n'était pas encore consul à l'époque de ce conte d'Occident en style oriental ; on comprend quel sens il voulait en tirer ; ce qu'il appliquait au Directoire, je puis, je crois, l'appliquer à la Terreur.

Cependant un jeune auteur dramatique regimba contre l'aiguillon des chameliers d'alors ; une faction audacieuse, s'appuyant sur une popularité acquise par la corruption, par les fausses maximes, s'aidant d'espérances mensongères, se faisant une force, moins encore de son audace que de la faiblesse des honnêtes gens, prenait chaque jour de nouvelles racines ; Laya se présenta contre elle. Ce jeune auteur voulut parler de haut à la nation, et faute de tribune, l'*Ami des lois* monta sur le théâtre pour fulminer sa puissante parole : à défaut d'autres armes, il s'arma du fouet du ridicule, et les Nomophages, et les Duricranes du jour, ces rois du glaive (1), courbèrent un moment le front devant des vers qui les peignaient comme ceux-ci (je cite de mémoire) :

> On doit pour son grand bien bouleverser la France.
> De la propriété découlent tous les maux,
> Les vices, les horreurs, enfin tous les fléaux.
> Sans la propriété point de voleurs ; sans ce le
> Point de supplice donc, la suite est naturelle.
> Point d'avares, les biens ne pouvant s'acquérir ;
> D'intrigans, les emplois n'étant plus à courir ;

(1) Tout le monde reconnut Robespierre dans Nomophage, et Marat dans Duricrane.

*Histoire du Théâtre-Français*, Etienne.

De libertins, la femme accorte et toute bonne
Étant à tout le monde et n'étant à personne.
Point de joueurs non plus, car, sous mes procédés
Tombent tous fabricans de cartes et de dés.
Or, je dis si le mal naît de ce qu'on possède,
Donc ne plus posséder en est le sûr remède.
Murs, portes et verrous, nous brisons tout cela.
On n'en a plus besoin dès que l'on en vient là.
Cette propriété n'était qu'un bien postiche;
Et puis, le pauvre naît dès qu'on permet le riche.
Dans votre république un pauvre bêtement
Demande au riche!... abus! dans la mienne il lui prend,
Tout est commun; le vol n'est plus vol, c'est justice.
J'abolis la vertu pour mieux punir le vice.

ou des vers qui les frappaient au cœur, comme ces autres que j'étais chargé de dire pour prouver à Nomophage (Robespierre) que la république pourrait bien avoir d'autres ennemis que les combattans d'outre-Rhin :

Ce sont tous ces jongleurs, patriotes de places,
D'un faste de civisme entourant leurs grimaces;
Prêcheurs d'égalité, prêtres d'ambition :
Ces faux adorateurs, dont la dévotion
N'est qu'un dehors plâtré, n'est qu'une hypocrisie :
Ces bons et francs croyans, dont l'ame apostasie,
Qui pour faire haïr le plus beau don des cieux,
Nous font la liberté sanguinaire comme eux.
Mai non, la liberté chez eux méconnaissable
A fondé dans nos cœurs son trône impérissable.
Que tous ces charlatans, populaires larrons,
Et de patriotisme insolens fanfarons,
Purgent de leur aspect cette terre affranchie!
Guerre, guerre éternelle aux faiseurs d'anarchie!
Royalistes tyrans, tyrans républicains,
Tombez devant les lois, voilà vos souverains!
Honteux d'avoir été, plus honteux encor d'être,
Brigands, l'ombre a passé, songez à disparaître!

Dire cela en face des proscripteurs, le dire à eux, en de tels termes, en de pareilles circonstances, leur parler comme Molière soutenu par un roi parlait aux tartufes, quand eux, tartufes politiques, élevaient l'échafaud d'un

roi, quelle belle mission de poète! quel courageux et mémorable exemple! De tels actes honorent autant l'homme qu'ils honorent l'écrivain. L'Académie s'est souvenue de Laya; que la France s'en souvienne!

La détermination de Laya n'était pas celle d'un jeune homme tout fougue, tout emportement, qui s'excitait par les obstacles : c'était une détermination calme, réfléchie, une détermination de forte trempe. Laya a toujours puisé son énergie où il cherchait son talent : dans son cœur, et son cœur agrandissait sa tête.

Pendant les répétitions, nous recevions des avis : la commune nous observait, plusieurs membres de la Convention, et notamment les intéressés, se préparaient contre l'auteur, les acteurs et l'ouvrage. Pour être en mesure, j'étais allé avec Saint-Prix voir Mercier, qui était du parti de la Gironde; avec ce caractère qu'on lui connaît; c'était se faire bien accueillir de ce dernier que de lui demander un conseil et l'appui de sa voix en cas d'urgence. Nous revenions par la rue du Cimetière-Saint-André-des-Arts, quand nous rencontrâmes Laya lui-même qui, je crois, allait chez son libraire; nous parlâmes de notre visite à Mercier, dont l'avis était qu'il fallait faire un prologue.

SAINT-PRIX. — Mercier prétend qu'il faut vous justifier d'un grand tort... celui d'avoir voulu faire un peu de bien.

LAYA. — Ceux qu'un tel motif blessera peuvent d'avance prendre leur parti.

MOI. — Entêté!

LAYA. — Oh! incorrigible.

MOI. — Et la hache du bourreau?

LAYA. — Si elle me fait peur, je consens à ce qu'ils me proclament leur semblable. Une seule considération m'arrêterait : c'est vous, c'est votre théâtre.

SAINT-PRIX. — Nous! oh! nous risquons moins et nous sommes en plus grand nombre. La haine s'éparpille, ne sachant où se fixer.

MOI. — Et puis nous sommes trente à nous cotiser pour

avoir votre courage. Quoi qu'il arrive, nous vous jouerons, et avec les points sur les *i*.

LAYA. — Bravo! Fleury! bravo! Saint-Prix! attaquons! attaquons! Démasquons l'intrigue! Sus, sus au crime! Poussons aux faux monnayeurs de patriotisme. Qui sait? ces misérables reculeront peut-être.... le vice est toujours un faux brave.

SAINT-PRIX. — Et l'auteur de l'*Ami des lois* est...

LAYA. — L'ami et l'obligé de vos seigneuries. Savez-vous ce que je vais faire? Puisque Mercier le veut, mettre en prologue, ou en préface, notre conversation.

J'ignore s'il fit un prologue; nous étions pressés, nous n'en jouâmes point, mais sa pièce eut un des grands succès qu'on ait jamais enregistrés dans nos archives théâtrales, un succès d'une physionomie qui n'a appartenu qu'à ce temps-là. On mettait l'enchère à nos billets; dès une heure, le public commençait à circuler vers nos bureaux. Toutes les rues qui avoisinaient le théâtre s'encombraient; on débouchait de partout. Nous jouions, et l'enthousiasme était au comble: tout le monde voulait voir l'auteur; on le demandait à chaque représentation; on semblait prévoir qu'en fait de courage civil c'était le dernier des Romains à contempler, et Laya, qui comptait sur l'entraînement du bon exemple, ne mettait ni orgueil ni fausse modestie en se rendant aux vœux d'un public véritablement enthousiaste.

Cependant toutes les jacobinières étaient en mouvement; la commune de Paris fulminait. Quel était cet auteur? quels étaient-ils ces comédiens? quel était-il donc ce public qui osaient retrograder ainsi vers les principes, la justice et l'humanité? Ils nous envoyèrent d'abord les aimables *tape-durs* dont j'ai parlé; mais ils n'étaient plus en nombre, et leurs hideuses figures faisaient tache au milieu d'un parterre où chaque honnête homme touchait le coude à un honnête homme comme lui.

Ce parterre fut dénoncé, traité de rassemblement fac-

tieux d'émigrés, de contre-révolutionnaires. Anaxagoras Chaumette prépara les foudres de ses réquisitoires, et le conseil général de la commune défendit l'*Ami des lois*.

Mais la commune, en prenant si vite l'initiative, avait anticipé sur la décision de la commission d'instruction, à laquelle la Convention renvoya d'abord l'examen de l'ouvrage ; et, comme ces municipaux savaient bien leur tort, et que, pour défendre une pièce, il fallait qu'elle excitât un trouble patent ; ou du moins que le trouble fût supposé, elle s'arrangea pour le faire naître.

En conséquence, elle ne nous donna point communication officielle de sa décision ; elle attendit que le public se trouvât en nombre, assiégeant nos bureaux, pour placarder dans tout Paris le texte de son arrêt.

C'était bien l'entendre : la foule était innombrable ; nos loges, nos couloirs, les hautes et les basses places, les coulisses et la scène même, étaient encombrés ; cette foule désappointée ne manquerait pas d'être turbulente et de se fâcher comme se fâche la foule. On voulait cela ; on l'obtint. Cependant la Comédie fait annoncer qu'elle est obligée de changer de spectacle ; elle donne connaissance de l'arrêté et de sa brève rédaction :

— C'est une tyrannie ! s'écrie-t-on, et de cette voix formidable qui veut être obéie : *l'Ami des lois ! l'Ami des lois !*

Quelques perturbateurs veulent se faire entendre ; mais le parterre se lève, les serre, les étouffe : il faut, pour ainsi dire, qu'ils surnagent, qu'ils portent la tête au-dessus du flot pour respirer l'air. Alors on aperçoit leurs figures, on les accable de huées, et ce même flot les repoussant en dehors de lui, les froisse, les promène, aux clameurs ironiques de toute la salle, et enfin les jette honteusement par l'issue.

— *La pièce ! la pièce !* s'écrie-t-on.

Le tumulte est à son comble : en vain le commandant de la garde nationale paraît-il en superbe uniforme ; on n'é-

coute rien ; on se moque ; les quolibets pleuvent de toutes parts en pointes de vaudevilles, avec l'incessante basse continue : *La pièce ! la pièce !* Mais le tambour s'entend ; des soldats marchent sur la Comédie - Française, quelques éclaireurs annoncent que la salle est entourée qu'on en va faire *le siége*.

— Nous sommes sur le nôtre, s'écrient ces Français à qui le malheur ne fit jamais oublier le calembour.—*L'Ami des lois !* — Mais, disent les moins courageux, déjà au coin de la rue de Bussy, on amène du canon : déjà *deux pièces* sont braquées. — Nous n'en voulons qu'une, répètent les mêmes voix, enchantées d'abord de l'à-propos ; puis, impatientées du retard, excitées par la menace, ce cri roule comme un tonnerre : — Nous voulons la pièce... LA PIÈCE OU LA MORT !

Cependant il se fait tard ; le désordre va toujours croissant. Chambon, maire de Paris, se présente ; celui-là était un honnête homme. Je n'ai connu que M. Bailly et lui ; je ne sais ce que furent les autres ; mais la politique de la commune était de se décorer pour ainsi avec d'honnêtes gens que tout le monde aurait nommés. Chambon met du calme et de la dignité dans les quelques paroles qu'il adresse aux spectateurs ; mais ceux-ci n'écoutent plus, ils l'entourent, le mettent dans un cercle d'où il ne peut sortir, lui adressent avec violence leurs réclamations ; lui, parle de se retirer vers le conseil général de la commune, de prendre ses ordres.

— Non, non, c'est une caverne. Non ; pas là ! allez à la Convention.

Puisque le moment est venu, c'est pour moi un devoir de rendre à un honnête homme la justice qui lui appartient. Chambon fut toujours fidèle à son poste, si dangereux et si difficile ; il y eut toujours l'attitude d'un magistrat. On a répété à propos de lui un mot de M$^{me}$ de Staël qui, dans sa bouche est un jugement ; je crois qu'on peut en appeler. « M. le maire de Paris, lui fait-on dire, est ab-

solument comme l'arc-en-ciel; il arrive toujours après l'orage. » Cette fois au moins l'orage grondait, et grondait fort quand le maire se présenta; il fut même tellement pressé dans cette bagarre, qu'il y prit assez de mal pour en mourir peu de temps après.

Cependant il écrivit, séance tenante, à la Convention, alors en permanence pour le jugement du malheureux Louis XVI. De notre côté, nous n'étions pas oisifs, nous envoyâmes prévenir nos amis, et Laya rédigea une vigoureuse réclamation où nos griefs et les siens étaient exposés, et où, sans respect pour l'écharpe municipale, la commune était vigoureusement dénoncée pour fait de tyrannie, ses principaux meneurs traités de *modernes gentilshommes de la chambre*, et ses partisans nettement appelés esclaves. Il y avait de l'éloquence dans ce morceau, et je renvoie, pour mieux le connaître, à l'ouvrage de M. Etienne, qui le donne en entier.

La lettre de M. Chambon, la réclamation de Laya, excitèrent à la Convention un tumulte d'autant plus grand, que les jacobins disaient dans les feuilles qui leur étaient vendues, que le ministre Roland avait demandé et payé l'*Ami des lois*; cette imputation d'une haine aveugle pour quiconque connaissait Laya et Roland, fut repoussée avec force, et sur la motion du fameux marin Kersaint, la Convention passa à l'ordre du jour, le motivant sur ce qu'aucune loi n'autorisait la commune à violer ainsi la liberté des théâtres.

Bientôt ce décret nous fut envoyé; bientôt il fut proclamé aux cris de la joie générale, au bruit des applaudissemens unanimes; nous jouâmes la pièce, nous avions le feu au cœur, jamais la Comédie-Française ne fut plus belle, jamais, quant à moi, je n'ai trouvé plus d'inspiration, et c'était avec l'âme et l'effort d'un ennemi qui lance une flèche, que je jetais au but les vers fameux :

<small>Honteux d'avoir été, plus honteux encore d'être,
Brigands, l'ombre a passé, songez à disparaître!</small>

Mais la commune ne nous tint pas quittes; la lutte recommença avec colère, car au moment décisif du jugement du roi une affaire de Théâtre-Français avait presque dérangé d'atroces calculs, en jetant un germe de division de plus parmi les membres de la Convention; nous sûmes soutenir nos droits avec énergie; et., chose étrange, et qui marque combien il fallait peu pour mettre sur un autre chemin ce char politique auquel de simples comédiens et un auteur avaient fait faire un heurt, c'est que nous eûmes pour nous le Conseil exécutif provisoire, et qu'une fois encore un arrêté de la suprême commune fut cassé!

Dans l'intervalle de nos discussions deux faits, l'un dramatique et l'autre théâtral, marquèrent pour ceux qui pouvaient encore s'occuper d'art; je dois les signaler.

Le début de Picard sur une grande scène d'abord, et son succès dans *le Conteur* ou *les Deux postes*. Connu seulement alors par quelques légères productions données aux théâtres secondaires, il fit là un premier pas qui le révéla. De la rapidité, de la gaîté, un vif dialogue, point d'afféterie, un cachet de vraie originalité, voilà ce que tout d'abord on reconnut en lui; la Comédie Française ne s'écria pas comme on l'a dit: Voici le petit Molière! Nul n'est Molière s'il est petit, mais la Comédie le plaça à côté de nos excellens comiques : c'était quelque chose pour commencer.

Le début de Baptiste aîné, l'une des meilleures recrues faites par Beaumarchais quand il établit son théâtre du Marais. Cet acteur fixa du premier coup l'attention publique; sa haute taille, son air de tête, ses gestes rares et jamais hors de propos, sa parfaite connaissance de la valeur des mots, le distinguèrent, au milieu d'une troupe qui n'avait que de l'ensemble. Semblable à ces hommes heureusement nés qui, dès leur entrée dans le monde, sont des hommes du monde, Baptiste a été comédien en montant sur la scène. Quand je le vis il me rappela Bellecourt, et dans beaucoup de rôles il l'a surpassé; peut-être recherche-t-il quelque-

## CHAPITRE VII. 161

fois trop l'abstraction ; mais lorsqu'il est bien, personne ne saurait être mieux que lui ; pas un comédien ne fera autant comprendre *Tartufe*, pas un ne portera avec plus de pompe l'habit du *Glorieux*. Je l'ai vu saisir les nuances de ce dernier rôle avec une finesse et un discernement exquis : hauteur, fierté, impertinence, morgue, insolence, embarras, humiliation, orgueil, mépris, et surtout cette colère qui tout en s'échappant s'examine pour ne pas déranger la dignité personnelle, étaient fondus avec un art dont peu de comédiens possèdent le secret ; malheureusement, non pour le théâtre, mais pour lui, Baptiste n'est pas né jeune, mais s'il n'a pas été de sa nature d'atteindre à l'éclat de ces comédiens qu'on appelle les colonnes d'un théâtre, il est de ceux que les connaisseurs doivent nommer la clé de voûte d'un répertoire.

Il créa avec le plus grand bonheur le rôle du comte Almaviva de la *Mère coupable* ; mais il gagna son cordon bleu par la manière originale dont il composa Robert, dans *Robert, chef de brigands* ; cet ouvrage, joué dans l'origine au Marais, fut repris au théâtre de la République ; j'en vis la seconde représentation, et si la pièce me sembla en tout fort médiocre, l'acteur me parut un homme déjà supérieur dans son art ; costume, attitude, langage, tout concourait aux impressions mystérieuses et terribles que devait produire le président armé du tribunal vengeur : on aurait dit d'un personnage découpé dans un antique tableau de famille ; c'était une jeune vétusté pleine d'effet, un mélange du missionnaire et du brigand, du soldat et du métaphysicien, dont l'entente aurait fait honneur à quiconque a porté un grand nom au théâtre.

Pendant que nos rivaux jouaient ainsi du drame où la raison et le bon sens sont en convulsion, nous continuions nos succès dans une ligne opposée ; ainsi, vers les commencemens de juin, au plus fort du terrorisme, quand les arrestations se succédaient, quelques jours après le coup d'état qui proscrivit la Gironde, quand Danton, Robes-

pierre, Marat et Fouquier régnaient, nous ajoutions à notre répertoire les *Fausses confidences*, pièce appartenant au Théâtre Italien, et qui fut parfaitement accueillie sur le nôtre. Il est vrai que Contat jouait, et Contat était femme à faire applaudir en scène même la facture de sa lingère, s'il lui eût pris fantaisie de la débiter ; mais Marivaux a aussi son génie, et, quoi qu'on en dise, Marivaux est un maître. Il est devenu de mode d'écrire que cet auteur ne représente rien ; il représente l'esprit français : c'est une glace posée dans un appartement où il n'y a que des Watteaux, la briserez-vous de ne point reproduire des tableaux d'une autre école ? Parmi les pères du Théâtre-Français, Marivaux est de la branche cadette ; il n'a pas couru la grande voie de l'observation, mais personne ne sait mieux que lui les petites routes du cœur humain ; personne n'est mieux entré dans les secrets de la coquetterie des femmes; or, dans un pays où la coquetterie est nationale, c'est être quelque chose que d'être l'historiographe du boudoir.

Mais tout retour vers le passé, et, comme disaient les *frères et amis*, tout retour vers le style à l'empois, vers la phrase ambrée, quand autour de nous tout style prenait une odeur d'abattoir, fut considéré comme révolte. Ceux qui vinrent nous écouter furent considérés comme ayant des opinions brissotines, feuillantines, que sais-je ! en ce cas-là entendre c'est dire son avis, et nous et notre public nous figurâmes, au milieu de la société nouvelle, comme un salon bien tenu figurerait au centre de la place Maubert.

En cet état de choses, sait-on ce que nous osâmes encore ? Devant ces prôneurs d'égalité nous présentâmes des mœurs de cour; devant des gens fanatiques d'athéisme nous prêchâmes la tolérance; devant des bourreaux et des assassins nous fîmes un appel éloquent à l'humanité ; devant les *tapes-dur* enfin nous affichâmes l'orgueil du linge blanc. La Comédie offrit à son public choisi *Paméla* ou *la Vertu récompensée*.

Cette fois M. François de Neufchâteau fut notre complice, et sa *Paméla* devait payer les intérêts de l'*Ami des lois*.

Cependant nous n'étions pas dans cette croyance sinistre. Un des traits à remarquer dans les révolutions, c'est que chaque opinion politique, opprimée ou régnante, croit que le moindre acte de sa vie pèse sur les événemens. La part de l'espérance se mesure sur l'imprévu : quand tout est extrême, nulle gradation ne se fait sentir ; l'extraordinaire de la réalité vous mène à l'invraisemblance par une secousse naturelle. Il semble qu'il y ait un creux entre le dimanche et le lundi ; tout procède par sauts, et au bout du fossé chacun croit se trouver sur la terre des siens : avec cet ordre d'idées, un mot compte dans la balance. Les cris de désespoir de Dubarry, allant à la mort, ne faillirent-ils pas arrêter les exécutions? le courageux trait de peur de Tallien ne renversa-t-il pas Robespierre? Avant et après ces événemens, chacun crut tenir dans ses mains quelques dés de la destinée. Quand on est toujours sur les frontières de l'impossible, une pièce de théâtre est beaucoup, et *Paméla* même, si douce, si tendre, si sensible, pouvait changer la face de la France.

Cependant, pour n'attirer de malheur sur personne, pour ne pas donner de prétexte à de nouvelles accusations contre un théâtre, le plus ancien et le plus persécuté de tous, nous jouions sagement et sans chercher à rendre nôtres les vers du poète ; car cet art-là existe : il est un moyen d'effacer l'auteur pour se mettre à sa place, ce moyen donne du style à plus d'un, et assez souvent les libraires nous ont maudits de le posséder, dans le cas où l'impression d'un ouvrage fait plus d'honneur aux comédiens qu'au poète. *Paméla* pouvait se passer de ce secours, et nous jouâmes l'ouvrage bien en conscience, mais sans chercher les applaudissemens à côté qu'il pouvait fournir.

Malheureusement, ces effets-là, les événemens nous les

donnèrent malgré nous : les événemens vinrent se heurter contre l'ouvrage et non pas l'ouvrage contre eux ; il n'était pas un hémistiche qui ne fût une égratignure, pas un vers qui n'emportât la pièce. Avec *Paméla* ainsi entendue le Théâtre-Français devint pour les démagogues et leurs actes horribles, comme le tonneau de Régulus pour ce martyr de la probité ; ils s'y heurtaient à tous momens contre une pointe ; la voix de l'acteur voulait-elle adoucir un trait, cette demi-teinte même devenait une finesse. Ce que nous ne trouvions pas, le public nous le donnait ; il s'identifiait à nous ; il s'enthousiasmait et nous renvoyait son enthousiasme. Si, dans le monde, le bon mot dépend autant de l'oreille qui l'écoute que de la bouche qui le dit, au théâtre le beau jeu, le jeu qui s'anime, brille, échauffe et entraîne, est plus dans la salle que sur la scène, et les deux avant-dernières représentations de l'ouvrage, c'est-à-dire les septième et huitième, la comédie fut superbe d'ensemble, de *trouvé* et de verve.

Cependant nos maîtres ne s'endormirent pas ; un ordre péremptoire nous vint de suspendre les représentations de *Paméla :* les vers de la pièce tendaient, disait l'exposé des motifs, à rétablir, ou du moins à faire regretter l'ordre de la noblesse ; les amis de l'auteur, qui tremblaient pour lui, lui conseillaient d'ôter net son ouvrage, et entre autres, si je m'en souviens bien, l'abbé Geoffroy, son ami, et plus tard le pourfendeur de géans de l'espèce de Voltaire et de Talma ; M. de Neufchâteau s'y refusa ; il consentit seulement, et cela sur nos instances, à faire disparaître quelques vers qui pouvaient donner prise aux mal intentionnés.

C'est ici le cas de faire une remarque : il faut qu'il y ait plus d'une espèce de courage ; celui de Laya était une sorte de bravoure semblable à celle d'un homme qui, ayant à forcer les portes d'une forteresse, les briserait d'un coup avec une hache ; dans le même cas celui de François de Neufchâteau aurait été plus tranquille, il aurait huilé peu à peu les gonds de la porte, aurait limé une clé pour la

## CHAPITRE VII.

serrure, et, prenant bien ses aises, malgré les balles serait entré.

Quand je dis qu'il y a deux sortes de courage, peut-être y en a-t-il trois, et en voici un trait qui appartient au même auteur sans appartenir autant à cette grandeur et à cette force d'ame qu'il montra dans bien des événemens; j'espère qu'il ne se fâchera pas de cette révélation. Ceci est un tout petit trait comique dans sa vie, qui du reste est assez belle.

A l'époque où Bonaparte devint Napoléon, et quand l'existence politique de M. François de Neufchâteau fut ensevelie comme tant d'autres dans la sénatorerie, l'empereur demanda à cet ex-ministre un travail sur la Comédie-Française, et sur l'existence qu'on pouvait lui faire ; puis, pour l'aider, il lui adjoignit quelques conseillers. Ce travail se faisait, mais comme il traînait en longueur, le conquérant qui aimait à mener tout comme il menait ses victoires, retint un jour les rapporteurs au Louvre, et les mit en charte privée, les engageant à en terminer sans désemparer. L'invitation ainsi faite était pressante, on se mit avec ardeur à la besogne ; cependant l'empereur qui savait comment on lui obéissait et qui, peut-être, avait un peu brusqué la chose, racontait à M. Réal ce qu'il venait de faire ; et en ce moment il mangeait d'un excellent pâté de foie gras : — Savez-vous ce qui arrivera, sire : ils feront leur rapport, mais ils ne dîneront pas. — Le rapport ne vaudra rien, alors, dit l'empereur ; puis il donna ordre qu'à l'instant on portât à ces messieurs de quoi dîner ; et, comme faveur spéciale, comme encouragement ou comme récompense, que le pâté entamé de la main de Sa Majesté en devînt la principale pièce avec cet appendice encourageant, que Sa Majesté l'avait trouvé fort bon.

Le lendemain, chacun de ces Messieurs vantait la bonne grace de l'empereur, et cette distinction du pâté excitait mille jalousies. Ce pâté reçu, fêté, coupé, mangé, composait toute une Odyssée. François de Neufchâteau racontait de son côté cette faiblesse d'esprit des courtisans avec un

ton de liberté et d'indépendance qui lui faisait le plus grand honneur.

— Savez-vous ce qui s'est passé, disait-il, dans l'audience que nous eûmes le lendemain. — Mais, non, sans doute; que s'est-il passé ? (On était à l'affût.) — L'empereur nous a dit : « J'ai trouvé le pâté de foie gras excellent; et vous, Messieurs ? » A ces mots, ajoutait le narrateur, tous de s'incliner et de renchérir de louanges : c'était un pâté sans pareil, un pâté phénix, un pâté fait pour la table des dieux. — Et vous, M. de Neufchâteau, me dit l'empereur, vous ne parlez pas; est-ce que vous n'avez pas trouvé le pâté bon ? — Ma foi ! sire, ai-je répondu sans hésiter, il était trop salé.

Et là, M. de Neufchâteau, tout fier de cet acte de vigoureuse opposition, se promenait pour donner pleinement à ses poumons la quantité d'air respirable nécessaire à tout triomphateur, et, à chaque deux ou trois enjambées, il répétait : — Oh !.... je le lui ai dit ! je le lui ai dit ! Ma foi !... sire, il était trop salé.

Les malheurs du temps, et sans doute aussi les déceptions, avaient passé la lime sur bien des énergies. Peut-être faut-il courir une sérieuse espèce de danger pour exciter le noble élan du courage, ce courage que la conscience et le devoir réveillent malgré les menaces du malheur; et pour nous (j'ose aussi dire avec nous) à l'époque de *Paméla*, M. François de Neufchâteau n'en manqua pas.

Enfin la pièce est annoncée pour le 2 septembre. La Comédie-Française pressentit ce qui allait arriver quand elle reçut l'injonction de faire mettre au bas de son affiche :

CONFORMÉMENT AUX ORDRES DE LA MUNICIPALITÉ, LE PUBLIC EST PRÉVENU QUE L'ON ENTRERA SANS CANNES, BATONS, ÉPÉES, ET SANS AUCUNE ESPÈCE D'ARMES OFFENSIVES.

Cette rédaction était alors moins une précaution qu'un signal, et jamais les mauvais sujets ne manquaient de ve-

## CHAPITRE VII.

nir à l'invitation ; c'était leur billet de part, qu'ils traduisaient : « Ici il y aura du tapage. »

Nous étions tous sur le théâtre et nous hésitions à faire lever la toile ; nous hésitions même à regarder l'aspect de la salle ; nous appréhendions de trouver là une sorte de comité révolutionnaire en séance. Saint-Fal l'osa cependant : — « Voyez, dit-il ; si ce sont eux, ils ne sont pas si noirs qu'ils sont diables. » Je regardai, un autre regarda, et puis tous, je pense. Jamais la salle n'avait été ni plus brillante ni mieux composée. Si l'on nous avait désignés pour victimes, les bandelettes ne nous manquaient pas ; les dames même étaient en nombre, et quelques-unes avaient osé se coiffer autrement que de la sordide cornette, symbole d'égalité ; parmi les hommes, j'apercevais bien quelques têtes à cheveux noirs et crépus, mais nous avions en grande majorité de belles lignes de têtes poudrées, de ces têtes dignes et respectables qui, depuis vingt ans, avaient suivi et protégé la Comédie-Française, restes précieux de l'ancien parterre du faubourg Saint-Germain. Il y avait, certes, quelques dangers à se trouver chez nous ; peut-être était-ce précisément à cause de cela qu'ils venaient nous voir ; peut-être aussi, vieux amis de la famille, et mieux au fait que nous, venaient-ils une dernière fois nous tendre la main comme à ceux qui partent pour une périlleuse traversée, et qu'on vient encore, de la rive, regarder lever l'ancre.

Un homme seulement me gênait dans toute cette nombreuse assemblée ; il s'était placé au balcon ; il semblait attendre. C'était un des effervescens d'alors. Je l'ai vu bien changé depuis, notamment à Dresde, faisant assez bonne figure dans les états-majors ; mais à cette époque c'était ce qu'on appelle un sacripant ; à cause de son impétuosité, on avait même ajouté à son nom un surnom d'arme à feu ; je ne puis me rappeler si c'était fusil, espingole, pistolet ou canon ; bref, il avait la rage de la montagne : on en jugera.

Je ne le voyais que par derrière, et cependant j'étais tourmenté comme si son visage m'eût menacé; je trouvais dans la dimension de ses épaules, dans son ample nuque, dans sa tête carrée, dans sa manière de se cambrer, de toiser la salle, de s'appuyer sur le coude, quelque chose dont je n'augurais rien de bon.

La toile se leva. Nous commençâmes. Jamais mes camarades ne montrèrent tant de supériorité; jamais la jeune Lange ne joua *Paméla* avec plus de sensibilité, plus de grace; jamais elle ne mit un plus naïf abandon, et jamais aussi je ne la vis plus appétissante à aimer. Mon rôle s'en ressentit: milord Bonfil me rapporta de nombreux honneurs. J'avais presque oublié mon homme du balcon, lorsque, dans la scène où milord Arthur conseille à milord Bonfil de se marier pour transmettre son rang à un fils, je sentis que dans la salle quelqu'un faisait un soubresaut; je n'eus pas besoin de regarder, je savais où c'était. Cependant la pièce continua; les applaudissemens nous suivaient; et jusqu'alors le public s'était montré fort sage; enfin il s'échappe à trouver une allusion, puis une autre, et bientôt une troisième. Cependant la pièce marche, le parterre s'excite, il trépigne, la flamme monte, elle augmente, elle traverse de la salle sur le théâtre. Je comprends bien que devant nous, et ailleurs aussi sans doute, mais particulièrement devant nous, s'agite toujours le personnage en question; enfin arrive la scène du brave Andrews, le digne homme me dit:

> L'erreur avait fondé la puissance du prêtre;
> Mais sur l'homme crédule un empire usurpé,
> Doit cesser aussitôt que l'homme est détrompé.
> L'Angleterre l'éprouve, et des sectes rivales
> Elle oublie aujourd'hui les discordes fatales;
> Chacun prie à son gré, les amis, les parens
> Suivent sans disputer des cultes différens.

Aux mots « Chacun prie à son gré, » grande agitation

## CHAPITRE VII.

au balcon, murmures que je ne comprends pas ; le public sait quelle espèce de coup-d'œil j'ai ; je regarde l'importun à ma manière; son attention se porte aussi sur moi ; cependant il se partage entre Andrews qui parle, et milord Bonfil ; il a l'air de me dire : — « Tu auras ton tour. » Tout cela marche rapidement ; ce petit dialogue entre quatre yeux laisse passer quatre vers. Andrews continue :

> Eh! qu'importe qu'on soit protestant ou papiste!
> Ce n'est pas dans les mots que la vertu consiste,
> Pour la morale au fond votre culte est le mien.
> Cette morale est tout et le dogme n'est rien.
> Ah! les persécuteurs sont les seuls condamnables,
> Et les plus tolérans sont les plus raisonnables.

Je saisis vivement la réplique comme on attrape la balle au bond, et mettant d'abord dans mon coup-d'œil un : « prenez-le comme vous le voudrez, » je jette à la tête de notre attentif mon vers bien isolé :

> Tous les honnêtes gens sont d'accord là-dessus.

— C'est insupportable! s'écrie l'homme en se dressant ; non! non!... et son regard ajoutait ensuite : Non, citoyen Fleury!

— Vous répétez des vers qu'on a retranchés et qui sont défendus! continua-t-il en furie.

Je m'arrête sur la scène, et, les yeux braqués sur lui, le tenant en respect ; je réponds :

— Non, monsieur! je joue mon rôle comme il a été approuvé par le comité de sûreté générale ; puis, saluant le public tout stupéfait de la scène : — Faut-il continuer, messieurs? faut-il faire cesser le spectacle ? — La pièce! la pièce! dehors, dehors l'interrupteur! s'écrie-t-on d'un élan général. — Vous voulez donner raison aux modérés, hurle l'homme en frappant sur le balcon. La pièce est contre-révolutionnaire!

Le public alors se lève d'un seul mouvement; jamais je n'ai entendu un bruit si souverain que celui-là, où tant de volontés s'accordaient; il n'y faisait pas bon pour l'attaquant, et le mot : « Sortez ! » n'était pas prononcé qu'il disparut.

L'ouvrage ne se ressentit en rien de cet incident; il alla jusqu'au bout à son ordinaire, c'est-à-dire au milieu d'un beau triomphe.

Nous étions habillés pour la seconde pièce, quand des amis vinrent en toute hâte nous avertir que notre individu était allé aux Jacobins y dénoncer le Théâtre Français comme un repaire d'aristocrates, où l'on pervertissait l'opinion publique par la représentation de pièces contre-révolutionnaires.

— Fuyez, disait quelqu'un à Dazincourt, aussi particulièrement désigné que moi. — Veux-tu nous en aller, Fleury, me dit mon camarade avec un sourire. — Nous en aller ! il nous arrivera malheur ; mais restons chez nous. C'est aujourd'hui notre 10 août.

A peine avais-je parlé qu'on nous annonce que la force armée cerne la salle.

Il y eut un mouvement en arrière.

— Levez le rideau ! m'écriai-je.

Ce mot est souverain ; nous étions en présence du public, et *l'École des Bourgeois* commença.

Je jouai le marquis de Moncade à mon ordinaire, mais, malgré cela, occupé de ce qui se passait au-dehors et de ce qui pouvait s'ensuivre, je pensai à quelques amis que j'avais là; la belle Emilie, devenue M$^{me}$ de Sartines, et M$^{me}$ de Sainte-Amaranthe, sa mère, étaient dans une loge au rez-de-chaussée sur le théâtre ; je trouvai le moyen de leur dire, tout en m'occupant de mon rôle : — On cerne le théâtre, sauvez-vous !

Hélas ! je les sauvai alors, mais ce ne fut pas pour longtemps : la hache fatale devait être bientôt suspendue sur leur tête.

## CHAPITRE VII.

Tous, autant que nous nous trouvions là, nous nous étions fait nos adieux ; il y avait à parier qu'on nous arrêterait en sortant ; mais nous pûmes rentrer chez nous. Je trouvai ma sœur tout en larmes : elle croyait ne plus me revoir ; M^me Sainville tenait alors ma maison, et élevait avec un soin particulier ma fille encore fort jeune.

Elle avait été avertie dans la soirée, et elle souffrit d'autant plus qu'elle se contraignit pour ne point effrayer l'enfant ; je la rassurai ; je lui dis nos motifs d'espérance. Cependant j'allai au lit de ma fille, et doucement, sans troubler son heureux sommeil, je lui donnai un baiser d'adieu ; ma sœur me comprit : elle se jeta dans mes bras ; je l'entraînai.

Rentré dans mon appartement, je mis ordre à mes affaires. Ma sœur elle-même réunit tous les souvenirs qui m'étaient chers, nous brûlâmes ensuite quelques papiers fort insignifians en d'autres temps, mais peut-être dangereux alors. Une seule chose m'inquiétait et désolait ma pauvre Félicité : j'avais écrit de ma main cette généalogie d'après laquelle Charlotte Corday descendrait du grand Corneille ; j'en avais donné imprudemment deux copies : avec cela on pouvait faire tomber des têtes plus solides que la mienne ; mais comme trop de démarches auraient été suspectes, je me tins chez moi.

Après une grande journée d'anxiété, de ces journées qui expirent si lentement, la commune de Paris, sur la dénonciation de la Société des Jacobins, nous fit tous arrêter dans la nuit du 3 au 4 septembre.

La réalisation de cette belle pensée du grand Molière, la Comédie-Française n'est plus !

Je ne pleurai que sur elle. Avec de l'expérience, on se fait toujours une espèce de philosophie. Les choses que je voyais autour de moi m'avaient façonné à la pensée du malheur : la proscription me trouva tout prêt. Je n'avais pas été tout-à-fait tranquille dans la prospérité, je ne me montrai pas entièrement abattu dans la mauvaise fortune.

Conduit de la rue des Fossés-Monsieur-le-Prince, où je demeurais, aux Madelonnettes, je trouvai là bon nombre de mes camarades, déjà mis sous la sauvegarde du verrou national.

Sait-on ce qu'ils me dirent pour toute plainte?

— C'est égal; c'était une bien belle représentation!

## VIII.

### LES MADELONNETTES.

Avantages de la prison. — Les *pailleux*. — Le concierge. — Une illustre assemblée. — Amitié des détenus. — Le poète Fontanes, garçon blanchisseur. — Les mouchettes indivises. — Agamemnon tient le balai. — Dupont. — Champville. — M. de Malesherbes. — La fortune du pot. — Pascal cité. — Mot de Champville.

Ceux qui ont éprouvé le tourment d'une longue incertitude, cette torture de la peur du mal, horrible à endurer parce qu'elle met de l'idéal même dans la souffrance, ceux-là comprendront l'espèce de repos d'esprit que j'éprouvai quand j'eus acquis la conviction d'être enfin bien et dûment écroué dans une des nombreuses bastilles républicaines.

C'était, en effet, alors un avantage réel. En ce temps d'éclipse de l'esprit humain, au milieu d'une ville en révolution, à côté du voisin qui vous trahissait, du domestique qui vous vendait, de l'ami perfide qui vous livrait, au mi-

lieu de tant d'hommes qui jetaient le masque, et de cette société nouvelle qui vous apprenait à haïr, au premier moment du moins, la prison semblait un abri, elle était bienfaisante, elle vous reposait de l'indignation et de la colère. Et d'ailleurs, qui pouvait se vanter d'être libre? Ceux qui allaient à leurs affaires ou à leurs plaisirs (1)? ceux qui avaient devant eux l'air et l'espace? eh bien! ceux-là se trompaient, l'œil et la main de la Convention étaient sur eux aussi. Cette Convention, qui fit tant d'actions fortes et n'eut pas un grand homme, cette assemblée de petits individus politiques, qui commit des crimes de géans, opérait sur une échelle immense, et à cette époque de son règne, le nombre de prisonniers qu'il lui fallait par jour n'était que pour l'effet d'une mise en scène horrible, mais parfaitement entendue. Véritables figurans politiques (figurans jusqu'à ce que mort s'en suivît), les prisonniers n'étaient là que comme signe visible de la vigilance et de la force républicaine : en réalité, les prisons de Paris commençaient aux barrières, celles de France finissaient aux Alpes, avaient pour limites les Pyrénées, et se prolongeaient aux frontières du Nord.

Dans mon sens donc, heureux les détenus! je l'ai dit, ils en avaient fini avec l'incertitude; ils en avaient fini avec les déceptions qu'on éprouve dans les temps de tourmente révolutionnaire. Les amis de prison, ceux du moins que menace un danger comme le nôtre, sont de vrais amis : la prison guérit de l'égoïsme. Au milieu de tant de souffran-

---

(1) Malgré le mouvement révolutionnaire, et même dans sa plus grande effervescence, le peuple de Paris continua d'aller paisiblement à l'Opéra : le rideau se levait exactement à la même heure, soit qu'on coupât soixante têtes, soit qu'on n'en coupât que trois; et, chose bien digne d'être remarquée, un septembriseur se mettait à la queue comme un autre, et là, devenu docile, il disait à l'homme qui le grondait de se montrer trop gênant, et qu'il aurait peut-être égorgé à l'Abbaye : « Mais, citoyen, c'est pas moi; on me pousse. »

## CHAPITRE VIII.

ces, qui oserait parler de ses propres souffrances? qui se trouverait des peines à faire plaindre, au milieu de tant de consolations à donner? Ainsi chacun pensant de même à part soi, c'est un continuel échange d'encouragemens et de bonnes paroles: le plus énergique prête de son caractère au plus faible, le courage est un fonds commun où chacun puise, la patience une sorte d'émulation où tous veulent se distinguer. Entretiens sincères, douces confidences, souvenirs de famille, condescendance, indulgence réciproque, voilà ce qu'on trouvait dans les prisons de 93. Les hommes ainsi mis en réserve pour la mort n'avaient que les qualités de l'homme à offrir à leurs compagnons d'infortune.

On a fait bien des révélations sur les geôles révolutionnaires : ayant habité, pour ma part, les Madelonnettes et Picpus, nos dames ayant été recluses à Sainte Pélagie et aux Anglaises, ayant eu des amis au Plessis et à Port-Royal, dit Port-Libre depuis qu'on y mit des prisonniers, je pourrais ajouter plus d'un gros volume à ce qui a été écrit; mais comme il n'est fils de bonne maison d'alors qui, se trouvant aujourd'hui grand-père, n'ait pu raconter à ses petits enfans l'histoire de ces noirs intérieurs et les instruire du régime qu'on y suivait, je me bornerai aux détails qui me sont particuliers, sans oublier cependant ce qui concerne la Comédie-Française; car la Comédie-Française peut bien ne pas régner, mais tant que deux d'entre nous vivront, la COMÉDIE sera, peut-être ne sera-t-elle pas autrement que ces majestés détrônées, très-respectueusement appelées SIRES, et très-respectueusement aussi tenues dans l'exil. Mais qu'importe! comédiens de la vieille souche et rois d'antique dynastie sont indélébiles.

Le bâtiment des Madelonnettes était une maison affectée aux voleurs et aux repris de justice, mais les arrestations toujours plus nombreuses, et surtout les *journées* des premiers jours de septembre 1793, vieux style, ou si l'on veut style esclave, encombrèrent tellement ces resserres du co-

mité de salut public, que toutes les maisons de force devinrent des maisons d'arrêt.

Un peu avant notre arrivée les Madelonnettes retenaient seulement leurs pensionnaires accoutumés ; ces braves gens, désignés, d'après le vocabulaire de l'endroit, sous le titre tout plein d'image de *pailleux*, logeaient aux étages supérieurs. Leur division se composait, comme première classe, de ceux qui s'étaient rendus coupables en suivant le mode de l'ancien régime, puis, comme deuxième classe, des sujets plus avancés qui s'étaient mis en hostilité avec la nation, bien qu'ils eussent suivi le régime nouveau, ceci demande explication : c'est-à-dire que les *pailleux* étaient purement et simplement des voleurs réunis aux fabricateurs de faux assignats.

Pendant les innombrables emménagemens qu'occasionnait une loi récente, ces misérables ayant voulu mettre à profit les préoccupations du moment pour s'évader, on les fit descendre au rez-de-chaussée où ils étaient plus à la portée d'une surveillance active, et ils furent remplacés, en haut, par les suspects de la première création, citoyens gênans à cause de leur trop bonne foi, membres de diverses sections, mais plus spécialement de celles *des marchés, du contrat social et de la montagne*.

Dans la première pensée, ces localités avaient été disposées pour contenir environ deux cents personnes; lors de notre arrivée, nous complétâmes le nombre de trois cents, un peu plus ou un peu moins, je ne saurais le dire au juste; mais qu'on juge de l'encombrement! Il fallut resserrer les prisonniers, les encaquer pour ainsi dire; on alla jusqu'à arranger, tant bien que mal, plusieurs corridors pour y placer des couchettes ambulantes.

Afin d'être exact, je dois ajouter qu'il n'y eut pas de lits pour tout le monde pendant les quelques jours de durée d'une espèce de débordement de prisonniers, arrivant par voiturées de tous les coins de Paris, et, chose aussi rare que remarquable! aux Madelonnettes ce furent précisé-

ment les bonnes intentions du concierge qui causèrent pendant assez long-temps l'extrême gêne des détenus.

Et d'abord, un mot sur ce digne homme.

Parmi les cerbères des maisons d'arrêt de Paris, entre ces plats valets, ces valets niais, cruels ou peureux d'un pouvoir sans pitié, M. Vaubertrand fils se distingua comme une des honorables exceptions qu'on trouve du plaisir à citer.

Mari d'une femme aimable, qui nous appelait ses pensionnaires, père d'un enfant charmant qui nous donnait le nom de ses *pigeonniers*, il puisait dans l'amour de la famille tous les bons sentimens qui nous le firent aimer. Haïssant son emploi, mais forcé de s'y tenir, il sut concilier les difficultés de sa position et les devoirs de l'humanité. M. Vaubertrand souffrait pour nous et pour lui : pour nous, des plaintes du dedans, et pour lui des rebuffades du dehors. En vérité, souvent notre place valut mieux que la sienne.

Lors de l'irruption des sections abattues, quand il fut question de caser celles qui allèrent occuper le local des *pailleux*; cet honnête homme pensa qu'il devait adoucir, autant qu'il serait en son pouvoir, le sort de gens à qui l'on ne pouvait attribuer d'autres crimes que la flexible dénomination de suspect; et, pour commencer, il fit arranger plus commodément le local où elles furent confinées.

Ces chambres, donnant sur les derrières, étaient des espèces de réduits de cinq pieds carrés, tout au plus; en étendant le bras, un homme de taille sommaire touchait facilement au plafond; deux fenêtres ornées de six carreaux, de ceux qu'on paie quatre sous pièce aux vitriers, rubanées au-dehors de larges grilles, laissaient à peine pénétrer l'air; les lieux ainsi disposés devaient recevoir douze personnes, aussi pouvaient-ils contenir pour unique ameublement douze crèches, accolées ensemble, chaque crèche recevant un mauvais matelas.

Le premier soin du bienfaisant concierge fut de faire

disparaître ces crèches et de les remplacer par des bois de lits ; mais comme ce système prenait plus de place que le précédent, les chambres où pouvaient tenir auparavant douze personnes furent réduites à huit ; ainsi il y eut plus de commodité, mais moins d'espace : et l'espace ! l'espace !... Il suffit d'avoir été huit jours en prison pour comprendre ce qu'est un pied carré de plus ou de moins dans la vie cloîtrée.

Où en était là quand il fallut nous recevoir ; et si la première nuit nous ne couchâmes point tout crûment sur la paille, nous le dûmes à l'hospitalité généreuse de quelques vétérans des seconds et troisièmes corridors qui s'arrangèrent pour nous faire cette civilité. Nous n'arrivions point là comme individus isolés, nous n'étions point M. Saint-Prix, M. Vanhove, M. Dupont, M. Larochelle ou Champville, M. Dazincourt ou Fleury, nous étions une corporation littéraire, menant avec elle dans l'exil tout le passé gracieux de la France ; nous représentions, en petit format, tout ce qui charme, tout ce qui unit, tout ce qui rallie ; on honorait en nous aussi une compagnie qui s'était montrée forte, courageuse, unie, dans un temps où, excepté le courage trivial de mourir, tout courage cessait, où toute mission se brisait, où s'évanouissait toute force. La COMÉDIE-FRANÇAISE en prison sembla une grande et triste apparition : en s'attaquant ainsi à l'art le plus aimable et le plus entraînant, les maîtres de la France semblaient jeter au monde leur mot le plus significatif. A nous se rattachaient mille souvenirs illustres, avec nous se réveillaient mille idées de gloire, notre incarcération en était le dernier convoi.

Il fut beau !... je vois encore la longue file de prisonniers, rangés sur un double rang, chapeau bas d'abord ; j'entends leur long *vivat*, leurs applaudissemens répétés ; *je nous vois* passer au milieu de grands, de ministres du roi, de généraux, de magistrats ; je vois même des sans-culottes, vrais croyans, nous saluer de leurs vives acclamations.

## CHAPITRE VIII.

C'était, parmi les premiers, un de Boulainvilliers, un général Lanoue, un de Crosne; c'était un Angrand d'Alleray, un Baron Marguerites, un Jousseran, un Lecoulteux de Canteleu, du Fougeret, un Destournelles, un de Fleurieu, un de La Tour-du-Pin; c'étaient aussi de riches protecteurs des arts, que deux cent mille livres de rente avaient fait soupçonner d'être en état de contre-révolution; c'étaient même des abbés et de vénérables pasteurs. Toute la vieille société française semblait avoir pris rendez-vous pour faire accueil aux derniers peintres de cette vieille société : la comédie et la tragédie passèrent triomphalement entre ces deux files de courageux persécutés. Et nous aussi nous avions fait de l'opposition sous la hache! nous en avions fait même quand toutes les voix se taisaient! même avant Camille Desmoulins, nous avions dit : *les dieux ont soif !*

Après notre installation provisoire, plusieurs de ces messieurs vinrent nous visiter; nous nous trouvions en pays de connaissance, et n'y eussions-nous pas été, un accueil bienveillant ne nous pouvait manquer, chaque nouveau captif étant sûr d'être reçu avec un empressement tout aimable, je devrais dire presque tout plein de tendresse : ces ames déjà résignées, déjà faites aux habitudes des privations et de la douleur, semblaient avoir passé entr'elles un accord secret pour s'offrir à l'inexpérience des nouveaux venus, et pour fortifier leur cœur; ces cachots étaient coquettement présentés, on en vantait certaines commodités, on en déguisait les désagrémens, on vous instruisait du caractère des gardiens, on vous mettait au fait des petits moyens de séduction, ou vous offrait toutes les influences, tous les secours : user la première douleur, tempérer l'émotion, tel est le grand secret de tous les consolateurs; mais en prison on trouvait cet avantage, que les consolateurs de la veille étaient les dévoués, les amis, les frères du lendemain.

Le lendemain, il fallait bien se raconter ses aventures, l'hospitalité des prisons est exigeante là-dessus; mais une

telle exigence est aisée à satisfaire; chacun aime à redire l'histoire des persécutions qu'il éprouve et des luttes qu'il leur oppose. C'était alors un peu toujours la même chose, il est vrai, l'histoire de la force contre la faiblesse, mais c'était aussi quelquefois l'histoire de la force niaise contre la faiblesse rusée; récit de courses en plein champ, apparition de cachettes, de caves, de panneaux mouvans, de souterrains profonds, de déguisemens et d'imbroglios employés plus tard dans tous les romans du Directoire, moyens usés, un peu naïfs, mais toujours intéressans; quand la vie d'un homme est en jeu, et surtout quand cet homme encore plein d'anxiété, tout au souvenir du péril, presque haletant de l'effroi d'hier, vous raconte avec feu, avec désespoir, ses craintes de l'abîme; dans l'abîme même où il est tombé; il n'est plus de lieux communs alors, il n'est même pas d'échappatoire suranné qui ne semble aux auditeurs un effort d'imagination rare, un élan de finesse sublime.

Parmi les traits de sang-froid et d'à-propos que j'entendis mêler aux histoires du crû, il en est un qui nous vint du dehors et qui mérite d'être conservé. Le nom de Fontanes et l'emploi qu'il sut faire de son esprit en une circonstance fort périlleuse recommandent assez l'anecdote.

Lors du siége trop mémorable de Lyon, ce poète se trouvait enfermé au milieu de la ville en ruines. Les bombes incendièrent sa maison, et jamais il ne put trouver une assez forte somme d'or, d'argent et d'assignats qu'il y avait déposée. Plein de crainte pour le sort de sa jeune femme et d'un enfant dont elle venait d'accoucher, il se résolut à risquer tout pour sortir de la ville. Après avoir vaincu une première difficulté, celle de se procurer un passeport, il s'en présentait une seconde, pour laquelle peut-être toutes les ressources d'une imagination inventive ne pourraient suffire : il s'agissait d'emporter avec soi quelques effets précieux, bon nombre de pièces d'argenterie, et, entre autres richesses anti-républicaines, un cer-

tain calice, présent de souverain offert jadis à la famille, et qu'un habile artiste avait ciselé aux armes du roi de Sardaigne. Ce joyau surtout lui faisait peur à emporter : un calice! un objet du culte! aux armes d'un roi! c'était être triplement Pitt et Cobourg. Cependant il fallait partir, ou s'exposer à une mort certaine ; mais fallait-il partir en laissant la meilleure de ses ressources? Qui sait où la nécessité le forcerait de fuir! qui connaissait la durée de son exil! Une femme! un enfant! un avenir incertain! Fontanes se décide, il court chez un révolutionnaire assez bon homme, naguère pépiniériste et naguère aussi vivant à son aise, mais à peu près ruiné depuis que les vergers furent dévastés avec les châteaux, depuis que le sol républicain ne demandait à produire que les arbres de la liberté. Le poète vient se défaire de ses parures féodales; il vient échanger ou acheter, comme on le voudra, un habit complet de sans-culotte; il veut fraterniser par la veste autant que par le cœur; il aura des cheveux noirs : la poudre est liberticide! de larges pantalons, des souliers ferrés sans boucles : les boucles doivent être offertes en don patriotique. Il veut même que l'honnête pépiniériste se charge du cadeau; ceci est accepté et d'autres clauses encore. Un habit complet est enfin cédé.

Quelques heures après, un garçon blanchisseur sort d'une maison, c'est Fontanes portant une lourde hotte remplie de linge. L'argenterie, les effets et le calice fatal ont été cachés soigneusement dans les paquets. Le prétendu paysan marche lourdement, il grogne sous le fardeau; la jeune famille suit à quelques pas de distance avec le passeport. Mais il faut traverser auprès de l'instrument du supplice; il est là, permanent, toujours dressé, toujours menaçant, infatigable et frappant toujours. Fontanes frémit; sa jeune femme a pâli : la situation est terrible pour eux! Prendre une autre route, c'est éveiller le soupçon; mais aussi s'en approcher est peut-être courir à sa perte; n'osant faire face à l'instrument de mort, c'est avouer une

répugnance coupable et qui peut attirer l'attention, cette attention qu'on a tant d'intérêt à détourner! et pourtant comment fixer ce glaive, quand peut-être le sang d'un ami y fait tache encore? Mais la raison et la nécessité parlent, c'est un parti extrême que prendra Fontanes; et le voilà, penché sur la hanche, le cou tendu, le regard hébété, les doigts accrochés dans la bretelle de la hotte, tirant la courroie comme pour soulager ses épaules, s'arrêtant et regardant l'échafaud.

Un homme à la mine atroce vient à lui, un de ces hommes qui ne quittaient pas la place, et qu'on aurait pu nommer les gardes-du-corps de la guillotine... — As-tu peur? dit-il à Fontanes, que tu regardes ainsi le rasoir national? — Peur! est-ce que je suis fédéraliste pour avoir peur? Sacrebleu! regarde-moi bien : me trouve-tu une face d'aristocrate?

Pendant ce temps-là M<sup>me</sup> Fontanes arrivait, le cœur transi, mais baissant la tête vers son enfant, et sans doute puisant des forces dans cette vue. — Qui es-tu? ajouta un second interrogateur. — Blanchisseur. — Et la petite-mère? — Pardine! est-ce que ça se demande? Vois le petit : ça me ressemble, hein! Au bout de dix mois de mariage; c'est-y patriotique? Mais dame! la maman n'est pas trop déchirée. Oh! oh! je n'ai pas la vue basse. — Et pourtant tu regardes la guillotine d'un air... — Est-ce que c'est défendu? Dites-donc, vous autres! est-ce que la guillotine n'est pas le salut du peuple? sans elle, comment toi et moi et les amis passerions-nous notre temps? — Eh! tu as raison; tu es un bon b..... A bas les muscadins! périssent les aristocrates! et vive la république! — Va comme il est dit : vive la république! — Vive la guillotine! s'écrient tous les chenapans en chorus.

Fontanes n'ose pousser ce cri de cannibale; sa femme est tremblante. De la main qui ne soutient pas l'enfant elle cherche un appui, le cœur lui faut : elle va se trahir.

— Allons, femme, n'entends-tu pas les amis! *Ah! ça*

## CHAPITRE VIII.

*ira, ça ira, ça ira ! les muscadins à la lanterne !* se met-il à chanter. — Allons, ça se répète ! — Et ça se danse : la main ! Pose ta hotte. — Mais..., — Pose donc ta hotte !... on ne lui fera pas de mal à ta hotte !... pose-la donc ! est-ce que tu es collé dessus ?

Et nos forcenés prenant la hotte, en débarrassent Fontanes ; d'abord il se débat, mais bientôt, plus mort que vif, il se laisse faire, essuyant sur son front une sueur glacée. Il sent qu'il est perdu, déjà la hotte est entre leurs mains, on l'appuie sur un monceau de pierres ; déjà il voit fouiller ses effets... le calice !... le fatal calice !... point d'idée de salut. Il va se livrer, il va demander grace pour sa femme, pour cette mère qui dans l'angoisse s'attache convulsivement à son enfant ; il la regarde cherchant un pardon dans les yeux de celle qu'il se reproche d'avoir livrée ainsi ; mais à ce dernier moment sa présence d'esprit ne lui fera pas faute : aux extrêmes dangers, l'inspiration subite ; il pousse un cri de joie, il frappe des mains.

— Tu es bien gaillard ! s'écrient les frères et amis. — C'est une idée ! une fière idée ! Je veux que mon épouse danse la carmagnole, sacré nom ! ça donne des forces.

Sa femme le regardait avec des yeux désespérés.

— Allons, ne fais pas la mijaurée !... c'est des amis,... excusez,... c'est jeune, c'est timide... Allons, qui garde la hotte ? — La hotte et l'enfant ensemble, s'entend... Là,... doucement,... mettez le petit par dessus le linge,... ça dort sur les paquets comme sur de la plume,... c'est habitué... Et à présent femme, la main !... Allons donc, vous autres ! la chaîne, la chaîne patriotique !

La mère avait compris, elle s'était élancée dans la ronde ; et pendant que la bouche des deux époux disait, tant bien que mal, les paroles de l'affreuse carmagnole, leurs cœurs les démentaient dans un même cantique d'actions de graces.

Quand il fallut se séparer, quand l'enfant eut été rendu à sa mère, Fontanes se fit aider tranquillement à remettre la hotte sur ses épaules, puis serrant la main aux camara-

des en signe de fraternité, il leur dit adieu, et à quelques pas de là, faisant marcher sa femme devant lui, il se prit à siffler joyeusement ce *chant du départ*, que fit oublier celui de Méhul.

Notre initiation aux usages de la maison ne fut pas longue; il est facile de deviner qu'à une époque où les domestiques étaient nommés des *officieux* et les servantes des *dames de confiance*, il fallait, en prison, se servir soi-même : c'était la règle, et dans toutes ces maisons, dont la plupart étaient d'anciens couvens, on peut dire que, à la lettre, les prisonniers avaient pris la place des moines.

En attendant le boucher qui, tôt ou tard, devait venir nous prendre, nous arrangeâmes notre petit intérieur. Chacun de nous était, en particulier, un véritable Robinson, clouant, tapissant, faisant de la menuiserie, arrangeant des tablettes, etc.

Nous étions curieux à la besogne, mais après la besogne faite, nous étions plus curieux encore; je ne puis me rappeler sans sourire l'air d'amour-propre avec lequel je regardais mon travail, le coup d'œil de commisération que je jetais sur celui de mes camarades, lesquels me le rendaient bien. Je critiquais le coup de marteau de Champville, qui me taquinait sur mon coup de scie. C'était à qui chercherait à se faire des complimens, à qui vanterait son ouvrage, ses découvertes, ses améliorations, et la tournure particulière qu'il avait su donner à son coin de ménage. Je n'ai jamais tant compris l'orgueil de la propriété; et toutefois, voici mon inventaire : je possédais un grabat et deux tablettes; avec quelques morceaux de planches et la couverture d'un livre in-folio, j'étais parvenu à me faire une sorte de pupitre; j'avais, en outre, la moitié d'une paire de mouchettes; je m'explique : je ne veux pas dire que les mouchettes n'étaient pas entières, je veux dire que nous étions deux à les posséder, elles appartenaient à Larochelle et à moi.

Mais on sait tout ce qu'entraîne une propriété indivise;

il arrivait parfois que ces mouchettes étaient entre nous un sujet de discussion. Ainsi dans l'hiver nous aimions tous deux à lire, après nous être couchés, et nos malheureux lits étaient à une grande distance, il fallait que l'un ou l'autre se levât pour aller chercher les mouchettes. Le plus souvent Larochelle avait la complaisance de se déranger, mais enfin mon tour arrivait. Combien de fois je m'en impatientai ! Combien de fois je me rappelai ce je ne sais quel nombre de douzaines de mouchettes dont Carlin faisait faire emplette pour contrarier sa femme ! Que n'en avais-je une seule paire à moi ! Mais comme tout vient en profit à l'homme, et d'abord le malheur, au sujet de cette pénurie même, j'arrivai au plus rare effort de courage que je puisse citer dans ma vie ; il est vrai qu'il ne fallait pas moins qu'un bouleversement social, que la révolution française enfin, pour me pousser à aller jusque-là : je parvins à moucher la chandelle avec mes doigts. Je n'en étais pourtant pas encore venu à attaquer le lumignon sans sourciller, quand Larochelle eut une inspiration qui nous mit tous deux à l'aise, en partageant le différend.

Expliquons d'abord la difficulté.

Entre mon lit et le sien, la distance réelle n'était pas telle qu'il ne fût possible de se faire passer les mouchettes, mais l'inconvénient naissait d'une sorte d'arête de gros mur, laquelle faisant saillie, ou si l'on veut paravent, entre nous deux, augmentait ainsi la distance et empêchait nos deux bras étendus de se rejoindre.

Voici maintenant l'appareil :

1º Un clou fixé dans la saillie du mur.

2º Un cordonnet attaché à ce clou et descendant un peu plus bas que le niveau de nos couchettes.

3º Les mouchettes fortement attachées au bout inférieur du cordonnet.

4º Un deuxième cordonnet, noué au premier, à quelques pouces seulement des branches des mouchettes. Cette partie du mécanisme se répétait deux fois, c'est-à-dire

que deux bouts du cordonnet, ainsi noués au ressort principal, se continuaient ensuite faisant guirlande, et l'un à droite, l'autre à gauche, se reposaient sur les deux chevets opposés.

En dernière analyse, voici la manière de se servir de l'invention :

Quand le lumignon de l'une des bougies devenait trop grand, on prenait le bout du cordonnet d'appel, et on attirait facilement à soi les mouchettes; on attendait ensuite que le lumignon détaché fût éteint, puis on lâchait l'instrument, qui, emporté par son propre poids, retournait à sa place comme le balancier d'une pendule.

Ce mouvement de va-et-vient se comprend facilement. Ainsi chacun, sans se déranger, jouissait à son tour de la propriété en litige.

Cette découverte divertit fort la prison, Larochelle fut d'une commune voix nommé le Galilée des moucheurs de chandelle, et l'on exporta l'invention dans plusieurs chambres.

La menuiserie, l'ébénisterie, la tapisserie et la mécanique ont du charme, cela tient à l'ornement; mais, outre qu'il y eut bientôt ordre de nous ôter scies, clous et marteaux, ces occupations ont à peine deux ou trois jours, ce sont les travaux de premier établissement, il en reste d'autres moins faciles ou qui répugnent davantage, ce sont les travaux quotidiens, ceux du matin surtout. Chaque prisonnier faisait sa chambre, balayait, nettoyait, aucun détail ne lui était épargné, puis il avait ensuite à vaquer au service général. Saint-Prix était plaisant à voir tenant le balai, à peu près comme on croise la baïonnette, nettoyant avec maladresse et dignité les étables d'Augias : Pauvre Agamemnon, disait-il, à quoi te vois-tu réduit!

Mes camarades furent parfaits d'abnégation, de courage et de bonne volonté, plusieurs méritèrent l'amitié et la reconnaissance de leurs commensaux. Tout à l'heure je dirai ce que fit Vanhove, à présent je dois citer Dupont. Plein

de zèle et de prévenances, il sut se faire tout à tous, chose fort rare dans un jeune homme qui ayant devant lui l'avenir, boude encore plus qu'un autre à ses espérances détruites, chose inouïe dans un jeune premier, ordinairement enfant gâté de la famille théâtrale et presque toujours petit maître au dehors. Dupont fut un vrai Spartiate; et Champville! ce brave Champville! ce jovial garçon qui ne se démentit pas un instant, ne serait-ce pas un tort de l'oublier?

Ce digne neveu de Préville jouait les seconds comiques au théâtre, et je puis dire qu'il les jouait aussi dans le monde; le comique de forte étoffe était partout son naturel. La plaisanterie de Champville avait de la teinte de la plaisanterie de Regnard, son auteur favori. Gai, boute-en-train, bon enfant, mais bon enfant sans que personne eût à y mettre de complaisance, c'était Dugazon avec ses intermittences de caractère en moins, avec un ventre assez rebondi en plus. Peut-être ce ventre donna-t-il un peu d'obésité à son talent, sans cela Champville allait au grand; mais tel qu'il était, le public avait su l'apprécier, et surtout dans *Pourceaugnac*. Jamais personne ne joua ce rôle comme lui : Molière lui-même, qui le créa, ne pouvait y être mieux. Il fallait voir Champville poursuivi des matassins! jamais on n'offrit un plus piteux visage aux seringues ennemies! Le beau mouvement d'effroi qu'avait Talma dans *Hamlet*, à l'aspect du spectre, Champville le reproduisait à l'aspect de l'aspersoir funeste; chaque syllabe du terrible *piglia lo su* semblait lui entrer au corps. Il poussait si loin et d'une manière si lucide l'imitation de cette sensation, que, lorsqu'il enveloppait de ses mains tremblantes et empressées son râble épais et pudibond, bien que dans sa fuite il ne tournât plus le visage au public, mainte fois une voix venue du parterre s'écria : « Il a pâli! »

Au théâtre, Champville nous était fort utile, en prison il nous devint indispensable. Franchement, chacun de nous eût été fâché de n'avoir pas pour compagnon cet excellent homme, et, par parenthèse, ce même sentiment lui fut

exprimé, une fois, d'une manière bien naïve par un homme célèbre qui parut un instant dans notre prison, pour être ensuite transféré à Port-Royal ; c'était M. de Malesherbes.

— Ma foi! M. Champville, lui dit un jour l'illustre vieillard, j'aurais été bien fâché de n'avoir pas fait votre connaissance. — Et moi, monseigneur, je me féliciterai toute ma vie de l'honneur qui m'en revient; seulement j'aurais voulu que ce fût dans une autre maison de plaisance. — Eh mon Dieu! félicitons-nous tous deux sans arrière-pensée, — répondit M. de Malesherbes avec cet air intelligent et à la fois simplement simple tant aimé de M<sup>me</sup> Geoffrin, — félicitons-nous tous deux sans arrière-pensée; car peut-être dans le monde la différence de nos occupations ne nous eût pas permis de nous rejoindre.

Les plus jeunes et les plus alertes s'empressaient d'épargner aux moins valides le gros de la besogne, et sans que rien eût été conclu à cet égard, plusieurs s'étaient attachés à se choisir quelqu'un à soigner. Véritables chevaliers hospitaliers, ils auraient presque porté les couleurs de ceux à qui ils aimaient à se donner ainsi; il n'était pas un vieillard, pas un malade qui ne trouvât parmi nous un *fils de prison*. Champville, par exemple, était admirable auprès de M. de Boulainvilliers : c'était un soin constant, des prévenances continuelles, et particulièrement une obligeance d'une adresse infinie à ne pas se laisser voir. Champville évitait le remercîment comme d'autres le recherchent; il s'arrangeait pour être toujours de corvée avec M. de Boulainvilliers, soit en changeant son tour, soit en se mettant en tiers dans une besogne qui d'ordinaire ne devait se faire qu'à deux ; le vieux comte était dupe de la meilleure foi du monde, et l'empressé Champville lui escamotait son travail en se donnant des airs de maladroit qui auraient fait sourire tout autre que M. de Boulainvilliers. — Ah ! vous n'avez pas été élevé pour cela, disait-il à notre camarade, mais moi, voyez-vous, pendant ma prévôté, je me suis en-

## CHAPITRE VIII.

durci, le travail m'est facile ; vous voyez, je m'en trouve bien, la besogne est faite.

Nous étions dans l'usage de dîner quelquefois en piquenique ; M. de Boulainvilliers fut assez rarement de ces parties, que nous aimions à renouveler pour jeter quelque variété dans une existence d'ailleurs fort monotone. Un jour cependant il apporta son plat et goûta des nôtres, mais la nuit même il paya l'écot ; en bon français, M. de Boulainvilliers eut une indigestion et ses suites.

Le lendemain matin, debout avant les autres, M. le comte met tout doucement le nez hors de la porte. Ne voyant personne, il avance dans le corridor tenant à la main ce que la bégueulerie de notre langue ne permet pas de décrire, mais dont on pouvait deviner la destination, bien qu'il fût recouvert d'un mouchoir des Indes à larges fleurs.

Habitué à n'être plus paresseux depuis ma prison, en ce moment j'étais levé ; le pas appuyé de M. de Boulainvilliers m'était connu, et comme j'aimais à être un des premiers à le saluer, j'allais m'avancer : mais son air de préoccupation m'arrêta.

— Que porte-t-il donc là ? dis-je à Champville, alors sur pied comme moi. — Parbleu ! ne le vois-tu pas ? c'est la croûte du pâté d'hier ; et il fit un geste.

Je compris ; je m'enfonçais dans ma chambre pour éviter de surprendre le vieillard au milieu de détails dans lesquels on n'aime ni à voir ni à être vu ; mais Champville ne m'en donna pas le temps, et paraissant tout à coup :

— Ah ! voilà M. de Boulainvilliers qui s'apprête à nous traiter à la fortune du pot. — C'est ce fou de Champville, dit le vieux comte, rentrant vivement comme un limaçon dans sa coquille. — Donnez, donnez ! permettez-moi de vous servir de maître d'hôtel, s'écria le comique.

Et le voilà s'emparant de l'objet drapé, puis le portant droit devant lui en lieu convenable. M. de Boulainvilliers était confus comme une jeune fille à qui l'on aurait enlevé son fichu ; je ne savais trop que dire, quand l'é-

tourdi revient triomphant, tenant le meuble propre et découvert.

— Oh! s'écria-t-il, ils disent que tous les hommes sont égaux devant la loi; parbleu! ils devraient bien ajouter : et devant la cassolette.

Cette polissonnerie me fit rire; mais M. de Boulainvilliers gronda.

— Il est des choses qu'on fait soi-même, monsieur! — Oui; mais qu'on laisse vider aux autres, monseigneur, riposta le plaisant avec un grand sang-froid et une révérence profonde.

Champville aimait assez ce genre un peu risqué, et il disait à ceux qui faisaient de la majesté à propos de choses où la majesté n'a que faire : — Avez-vous lu Pascal, Pascal des Provinciales, Pascal le grand? Je l'ai lu, moi, et j'en ai retenu ceci : — qui veut faire l'ange fait la bête.

A côté de cette plaisanterie au gros sel, je rapporterai un mot de lui marqué au coin d'un homme de goût, ce mot a été dit à M. Angrand d'Alleray, ancien lieutenant civil, le patriarche de notre prison, dont le calme sans ostentation se communiquait à tous, quoique pour lui-même il ne se laissât guère abuser par l'espérance.

On disait que Fouquier-Tinville s'était fait rapporter nos pièces, on parlait de plusieurs chefs d'accusation, dont le moindre faisait tomber la tête: A cette nouvelle, peut-être quelques-uns d'entre nous se drapèrent-ils un peu pour se donner une attitude convenable, quand d'autres montrèrent qu'ils étaient hommes sans y mettre trop de façons. Champville seul parut ce jour-là comme il était toujours; il chanta ses refrains, fit sa besogne double, sacrifia à l'estomac comme à l'ordinaire, et puisqu'il était vrai qu'il dût en être ainsi, il se félicita, lui, le Sancho Pança de la comédie, de rouler carosse un jour à côté du roi des rois.

— Ce n'est pas insouciance, nous disait M. Angrand d'Alleray, en nous le montrant, ce digne garçon aime à

obliger; comment se fait-il qu'une nouvelle qui fait éprouver au moins une émotion à tout le monde le laisse impassible? Cela se concevrait pour nous, las de la vie, pour nous qui n'avons pas assez de temps pour attendre de meilleurs jours. — Que voulez-vous! répond Champville en adressant au vieillard ce salut profond qui était son tic, je suis courageux, moi, par contagion.

## IX.

### DÉTAILS DE PRISON.

Les grandes manœuvres au bougeoir. — L'ex-lieutenant-général de police. — Visites de ma fille. — Le curé de Saint-Roch et messieurs du Parlement. — Chauffoir commun. — L'ABBÉ. — Difficulté du *si* bémol. — Aventure canonique. — Les bêtes sont-elles des horloges?

D'après ce qui précède, on pourrait croire qu'à part l'usage de la liberté notre prison offrait tous les agrémens de la vie de château, et qu'en nous supposant chaque soir rassemblés à la veillée, vivant en amateurs du coin du feu, notre position pouvait nous paraître encore fort agréable; en effet, l'illustration, la probité, l'honneur, le talent et les lumières habitent au milieu de nous; les entretiens intéressans, les plaisanteries fines, les bons mots, les grosses gaîtés ne nous manquent pas; nous menons une vie active, nous nous sommes utiles et agréables, l'obligation de nous servir nous-mêmes nous fait plus philosophes, et

le bonheur de servir les autres nous rend plus humains ; nos gros murs mêmes, ces remparts infranchissables, peuvent être considérés comme d'épais rideaux dérobant à nos regards d'horribles saturnales ; un concierge honnête homme nous cache les nouvelles alarmantes et fait promptement circuler celles qui nous apportent de l'espoir, il semblerait qu'il n'y a qu'à nous féliciter de notre réclusion, car la mort envoie chaque jour ses pourvoyeurs à Saint-Lazare, au Plessis, au Luxembourg, à la Conciergerie, dans les soixante-quinze réserves où elles puise sans cesse, et cette mort n'a encore atteint aucun de nous.

Une autre mort, une mort hideuse, avec tout le cortége des lentes souffrances et de la dégradation humaine, nous menaçait tous, et si aucun de nous ne parut au tribunal révolutionnaire, c'est que Fouquier-Tainville craignait la petite vérole.

Notre prison était la plus insalubre de Paris ; elle était la plus pleine, et l'air y manquait. Les Madelonnettes avaient cependant un vaste préau ; mais la justice d'alors ne voulut jamais nous en permettre la jouissance ; en vain offrîmes-nous de payer le supplément de gardiens que nécessiterait l'inspection de cette promenade : — Patience ! disait le commissaire Marino, vous serez transférés ; votre séjour ici n'est que provisoire, vous irez ailleurs : de vastes prisons, des prisons aérées vous attendent ; patience ! Ceci n'est qu'une manière de faire antichambre.

Qu'on juge de l'antichambre ! quatre corridors de cinquante pas de long. A l'une des extrémités se trouvent des latrines destinées à trois cents détenus, aussi répandent-elles des miasmes insupportables. Quand les jours sont nébuleux, il est impossible de tenir les portes ouvertes sans courir le risque de tomber en asphyxie ; il est vrai qu'à l'autre bout de ces corridors est placée une petite fenêtre ; mais à peine fournit-elle un courant d'air suffisant pour renouveler l'impureté de l'atmosphère, encore le sieur Marino a-t-il exigé qu'on ne la tînt ouverte que pendant

l'inspection. Heureusement cet ordre n'est jamais gardé, et notre bienfaisant concierge, après avoir bien hermétiquement fermé devant le cerbère, vient ouvrir de nouveau dès qu'il a tourné les talons.

Cependant une autre espèce d'épidémie allait mêler ses ravages à ceux de la petite vérole, et la prison des Madelonnettes menaçait d'en être dévorée, quand sur nos plaintes réitérées et sur les instances de quelques voix courageuses du dehors, qui osèrent parler pour nous, on permit à notre médecin, le zélé Dupontet, de faire tout ce que lui prescriraient la science et l'humanité pour la conservation des prisonniers.

Cet ordre avait une apparence de justice; mais cette justice était seulement sur le papier. On accordait tout, excepté ce qu'il fallait : l'air, l'espace, des prisonniers moins nombreux, et la promenade; qui le croirait? on nous refusa même une infirmerie.

Mais la science de Dupontet était ingénieuse autant que son cœur était bon. Il ordonna d'ouvrir, à une heure prescrite, et en même temps, les portes et les fenêtres, de façon que l'air pénétrait de toutes parts comme dans un crible. Puis, pendant un gros quart d'heure au moins, le vinaigre était jeté à flots sur des pelles rougies : voilà pour les localités. En ce qui nous concernait, il nous prescrivit un exercice violent avant le dîner et le souper, et le retour dans nos chambres ensuite. Il avait lui-même réglé cet exercice, bientôt converti en promenade militaire. Nous choisîmes nos officiers supérieurs parmi ceux qui avaient la plus belle voix et ceux qui connaissaient la stratégie ; le général Lanoue et Saint-Prix réunirent tous les suffrages, et, sous leur commandement, nous exécutions des marches, des contre-marches et des évolutions dont se serait fait honneur le corps le plus instruit et le mieux discipliné.

Les exercices du soir offraient du singulier et de l'original. La galerie faiblement éclairée ne donnant pas assez de jour, plusieurs de nos miliciens tenaient une bougie al-

fumée : nous participions ainsi de la procession et de la marche guerrière. Ces corridors noircis, ces hommes pâles, ces ombres vacillantes, ces feux follets, se croisant, se décroisant, se mettant en ligne, jetant des reflets incertains sur des robes de chambre à ramages, sur des surtouts de piqué blanc, sur des coiffes de nuit, sur des figures qui n'auraient pas ri pour un empire, et d'autant plus comiques à voir que la lumière ainsi portée à la main, venant de bas en haut, semblait barbouiller de bistre tous les points saillans du visage pour ne faire ressortir que le regard, tout ce pêle-mêle d'obscurité et de lumière, de marches et de repos, d'éclats de voix et de silence, aurait été d'un effet à saisir pour un peintre habile. La femme du concierge venait quelquefois nous voir : elle prétendait que lorsque nous étions lancés, nous lui paraissions dignes du pinceau de Rembrandt ; je pense qu'elle nous flattait un peu, et le rire du petit Vaubertrand m'a fait croire plus d'une fois que nous ressemblions plutôt à des grotesques à la manière de Callot, surtout lorsque le bon M. d'Alleray tenant son bougeoir à la main, allait brûler le menton ou le jabot de M. l'ex-lieutenant-général de Crosne, lequel ne put jamais comprendre ce que c'était que de partir du pied gauche.

Je regarderais comme incomplet mon portefeuille biographique si je ne m'arrêtais un moment sur ce lieutenant-général de police, jugé si diversement mais toujours avec trop de partialité. Je l'ai vu à ces momens où l'homme ne fait la toilette ni de son cœur, ni de son esprit, ni de son caractère ; j'ai été honoré de son amitié : le rappeler dans mes souvenirs est une dette que j'acquitte.

Il en est de M. Thiroux de Crosne comme de bien d'autres, qu'il faudrait moins apprécier en les cherchant en eux-mêmes qu'en examinant vis-à-vis de quels événemens ils sont placés. Venir à temps et se retirer à propos est une partie de la science d'un homme qui veut laisser une réputation. M. de Crosne eut le tort de succéder à M. Lenoir et

de garder la police jusqu'en 89; avec lui finit l'administration des lieutenans-généraux, et c'est encore un préjugé défavorable que d'enterrer une institution qui a eu de l'éclat.

Je me félicite de n'être pas à même de parler en connaissance de cause du talent administratif de ce magistrat; il est des balances qu'on n'apprend à tenir qu'aux dépens de tout ce que la vie a d'agréable; ce que j'en puis dire, c'est qu'il avait le coup-d'œil sûr et le tact parfait. Quand on était devant lui, et qu'il vous avait regardé, vous compreniez que vous étiez mesuré; peut-être faisait-il trop paraître cette faculté, peut-être y avait-il chez lui de ce qu'on trouve dans les importuns, qui, vous ayant deviné sous le masque, veulent le faire savoir à tout le monde et vous jettent sans cesse votre nom au visage; c'est là sans doute un grand défaut d'une bonne qualité. Quoiqu'il en soit, celui qui contribua si puissamment à la réhabilitation de Calas, l'homme qui sut mettre l'impartialité d'un juge dans une affaire où tant de passions s'agitaient, l'exactitude et la lucidité d'un homme parfaitement instruit au milieu du chaos d'une procédure si compliquée, le jeune maître des requêtes qui, ayant sa réputation à faire, eut la force de se contenter de l'éloquence simple et vraie de l'orateur homme d'état dans une cause où toute l'Europe était attentive, celui-là ne devait pas être d'une trempe ordinaire; et si l'on songe par quelle mère il fut élevé (1), de quelle société sa jeunesse fut entourée, si l'on pense que Voltaire lui a consacré plus d'une page, que Gresset et Sainte-Palaye l'ont aimé, que de Jussieu, Fourcroy et Ameilhon l'ont instruit, que Monthyon, Malesherbes et Turgot prenaient plaisir à guider sa jeune intelligence dans la route que, plus tard, il devait suivre, on s'accordera avec ceux qui ont bien connu M. de Crosne, avec eux on le regardera comme un

---

(1) M<sup>me</sup> la présidente Thiroux d'Harconville est auteur de plusieurs ouvrages d'histoire, de métaphysique et même de médecine; on cite d'elle quelques romans estimés.

homme remarquable étouffé sur le seuil d'une révolution.

Il n'y a guère de gens qui n'aient un défaut originel : celui de M. de Crosne fut sans doute de manquer de cette sorte de laisser-aller que possédait au suprême degré son prédécesseur. Avec M. Lenoir chacun aurait cru pouvoir exercer les fonctions de lieutenant de police, avec M. de Crosne il semblait que pour soutenir un tel fardeau il fallait être un Atlas. M. de Crosne n'était point un charlatan, mais il estimait trop sa drogue; héritier présomptif d'un fermier-général, greffé sur un parlementaire, initié au corps philosophique, il avait fait de tout cela un Olympe des hauteurs duquel il lui était difficile de descendre. Ce n'était pas sa personne qu'il estimait, mais ce qu'avait acquis sa personne. M. de Crosne faisait continuellement la roue, non avec ses qualités, mais avec sa magistrature; il l'aimait, la choyait, il s'en parait, il s'en enveloppait; ce n'était pas son dada, comme dit Sterne, c'était sa coque mystérieuse; M. de Crosne enfin disparaissait sous le lieutenant-général. Il me rappelait cet ancien mestre de camp qui, ayant reçu le cordon, ne le quitta plus par respect pour son rang, coucha avec, et même dans le bain le gardait en sautoir à l'aide d'une enveloppe de toile cirée.

Intendant en Normandie et en Lorraine, M. de Crosne y a laissé des souvenirs. Ainsi par reconnaissance Rouen a donné son nom à une rue. Lieutenant-général à Paris, il débarrassa la capitale de ce foyer d'infection appelé le Charnier des Innocens. Ce que n'avaient pu obtenir les réclamations les plus instantes, le vœu des magistrats, les arrêts des parlemens, M. de Crosne le fit exécuter avec courage et promptitude. L'activité et le courage étaient ses qualités dominantes; je me rappelle son dernier adieu; car c'est à nous particulièrement qu'il fut adressé. Il jouait au tric-trac chez moi, avec M. de La Tour-du-Pin, quand son nom retentit dans le corridor, et nous glaça tous d'effroi; on savait ce qu'un tel appel voulait dire : —Me voilà prêt, s'écria-t-il en se levant comme pour donner un ordre; puis,

s'adressant à M. de La Tour; et lui serrant la main : — Adieu, monsieur ; — et se retournant vers nous, et nous saluant de ce beau salut parlementaire, si plein de noblesse et de dignité : — Adieu, messieurs ; je vous remercie de vos soins ; vous avez adouci mes derniers momens. Puis il s'en alla du même visage qu'il devait avoir quand il se rendait à l'audience du roi.

Comme s'il y eût eu contrat passé entre tous les fléaux pour nous saisir tour à tour et nous tourmenter, l'affreuse maladie ne fut pas plutôt éloignée que le tribunal révolutionnaire nous fit ses appels, la peste lui céda le pas : on devait s'y attendre, c'est dans la hiérarchie.

Notre supplice commença par la séquestration la plus complète : un arrêté de la commune nous interdit toute communication avec le dehors. Au commencement on nous avait accordé la visite des nôtres, j'avais vu souvent ma sœur; ma fille, ma Joséphine, l'accompagnait toujours ; cette enfant, jolie à croquer, pleine de malice, avait fait la conquête du petit Vaubertrand : elle y avait mis de la coquetterie. Comprenant que le petit bonhomme était une puissance, elle faisait de nouvelles toilettes à chaque visite, et pour l'attaquer dans tous ses retranchemens, elle se mettait en frais d'agaçantes avances et telles que Pierrots de carton, coiffés du bonnet rouge, telles que bonbons fins et appétissantes confitures ; elle avait ainsi éveillé la sympathie, et le jeune Vaubertrand attendait les visites de la citoyenne Joséphine avec un autre genre d'impatience que la mienne, mais avec une impatience non moins vive. Ces deux anges, qui avaient à mettre de chaque côté, dans leur commun amour, un cœur de quatre ans, s'aimaient à l'adoration. Ils étaient devenus les délices de la prison ; si peu d'années, tant de fraîcheur, tant de naïveté, leurs jeux si pétulans nous transportaient au-delà de nos vilaines murailles. Pour moi, moi le père! j'étais enivré d'orgueil quand je voyais le cercle se former autour du joli couple, puis applaudir, puis le contempler, et peu à peu séduit

par je ne sais quelle magie, rêver, comme je rêvais aussi. Devant ces jolies créatures, libres et convaincues qu'elles l'étaient, j'avais secoué le poids de mes chaînes, et l'œil ouvert et plein de joie de mes amis me disait qu'ils étaient aussi sous le charme.

Les jours heureux étaient ceux de la visite de Joséphine. Ces enfans étaient pour nous, hommes mûrs, et pour nos vieillards aussi, ce qu'est pour les enfans la petite chapelle. On avait fait le conte aux jeunes amoureux que je m'opposerais à leur union. Ma fille, sur la foi des habits qu'elle m'avait vu endosser au théâtre, me croyait un personnage; le petit Vaubertrand, malgré les politesses que nous faisions à son père, avait une grande crainte de l'humilité de sa position et n'osait me faire une demande désirée. Quelquefois je fronçais les sourcils en les voyant ensemble, et cela me valait des caresses dont je me divertissais. Joséphine, qui avait étudié jusqu'au moindre pli de ma figure, voulait chasser une émotion nuisible à ses projets, elle avançait avec ce demi-sourire qui interroge et cette demi-bouderie taquine qui menace d'éclater; je me montrais récalcitrant, je détournais la tête; je me mettais debout comme pour éviter les jolies petites mains qu'on savait si bien enlacer autour de mon cou. Que faisait alors le fripon de Vaubertrand? il se jetait à deux genoux, non pour me supplier, mais pour faire la courte échelle à ma fille, laquelle posait bravement le pied sur ses épaules, et, s'accrochant aux revers de mon habit, arrivait ainsi à bon port jusqu'à mes joues. M. de Fleurieu, l'ex-ministre de la marine, lui avait dit que tout pouvait s'arranger au moyen d'un mariage secret, ils s'adressèrent alors à Dazincourt, leur bon ami, dont le zèle avait déjà fourni le jeune ménage de bateaux, d'oiseaux et de chiens de papier; Dazincourt s'attendrit, il leur promit d'agir, il leur dit qu'il irait parler lui-même au curé de Saint-Roch, et, en effet, jour pris pour la cérémonie, Joséphine arriva toute pimpante un jour de visite; elle était un peu honteuse, parce qu'elle

n'avait pas mis ma sœur dans la confidence, il s'agissait même de la tromper, et pendant l'entretien que j'entamais avec Félicité, la petite s'échappa. Je m'étais réservé une scène de père : au moment où les deux fiancés s'acheminaient vers la demeure du curé de Saint-Roch, je parus! Je comptais sur une péripétie, point du tout : le glorieux époux passa brusquement, et sur mon suprême mot : Arrêtez, téméraires! — C'est impossible, me dit-il avec une petite mine de bravade, nous allons nous marier secrètement.

> L'infortune n'est pas difficile en amis;
> Et l'oiseau qui frédonne et le chien qui caresse.
> Quelquefois ont suffi pour charmer sa tristesse.

A ceux qui se sont attendris sur l'anecdote de l'araignée de Pelisson, à comprendre combien ma Joséphine fit un vide parmi nous : plusieurs en pleurèrent. Pour moi, je sentis un désespoir que nul désespoir n'égale : c'est alors que véritablement je fus en prison.

Bientôt on ne nous permit même plus de correspondre. Les lettres que j'envoyais, celles qui m'étaient répondues étaient arrêtées; s'agissait-il d'autre chose que de linge à faire passer ou à recevoir, elles ne nous arrivaient point, ou le bec d'une large plume avait effacé sans miséricorde les seules lignes qui pouvaient nous intéresser.

Ce temps nous sembla bien long! c'est celui que l'on consacra à ourdir les conspirations de prison; c'est le temps de l'hypocrisie des bourreaux, la plus affreuse des hypocrisies. Ils voulaient tuer et se laver les mains du sang répandu : c'était la cruauté sacrifiant à la peur. L'attentat du deux septembre, cet horrible attentat contre l'humanité, avait au moins de l'audace; ils n'osaient eux! il leur fallait un prétexte, il fallait exaspérer les prisonniers pour les forcer à se débattre : une révolte impuissante devait être le signal du carnage. On avait envoyé du Luxembourg dans chaque geôle de prétendus prisonniers, hommes de

## CHAPITRE IX.

paille du crime, salariés pour nous exciter, pour nous faire bouillonner le sang, pour nous appeler à la vengeance. Déjà la mitraille était prête, déjà, sous le prétexte de creuser des fosses d'aisances, la terre était ouverte de toutes parts pour recevoir des monceaux de cadavres; il n'y avait plus qu'à écouter ces vendeurs de chair humaine et à les croire! ils donnèrent un nom à cette opération, un nom digne de ceux qui la trouvèrent : dans l'argot mystérieux des canibales, cela s'appelait *inoculer* les prisons. Inoculer pour faire mourir! Ces gens étaient riches d'antithèses.

Mais aussi pendant ce temps, nous autres prisonniers nous fûmes plus unis. Depuis l'homme du monde qui avait joué le rôle le plus brillant, jusqu'à l'homme qui vécut du plus humble état, tous se serrèrent la main; les *inoculateurs* ne purent pénétrer chez nous, tant les rangs étaient serrés ; nos Madelonnettes étaient une vaste tente abritant les mêmes désirs et les mêmes volontés ; la fraternité d'Abel et non celle de Caïn était la nôtre. Il faut dire aussi que les riches et les gens à leur aise avaient acheté, par des soins constants, une reconnaissacce méritée : pendant le règne de la longue maladie, il ne s'en trouva pas un qui ne voulût être le garde-malade des ouvriers. Ces braves gens étaient tout étonnés de se surprendre à aimer des hommes dont la révolution leur avait appris à être en méfiance ; il y eut là bien des promesses de dévouement ; elles ont été tenues, et toutes les prisons de Paris étaient ainsi. Il s'est fait entre quatre murailles assez d'honneur pour absoudre la France : la prison et les frontières, voilà la grande compensation des horreurs d'alors.

Ce fut M. de Crosne qui donna à la charité des règles pour la faire plus secourable en lui prêtant plus de prévoyance. Aidé de messieurs du parlement, enfermés en même temps que lui, il avait établi une espèce de caisse de secours attribuée aux détenus pauvres. On se taxait volontairement, et dans les proportions de sa fortune ou de ses ressources actuelles, pour subvenir aux besoins de malheu-

reux qui, sans nous, auraient eu bien à souffrir de la prévoyance républicaine.

Je dis nous, car j'en étais aussi ; non pas certes autant que je l'aurais voulu. Depuis deux ans, j'avais perdu mes économies placées dans la maison du roi ; le torrent qui entraîna la monarchie enleva aussi mon modeste pécule. Je ne m'en plains pas ; apparemment personne ne perd qu'un autre ne profite, et le fleuve révolutionnaire a eu ses alluvions comme les autres fleuves ; mais, en ce temps-là, j'étais moins résigné, et j'éprouvais un véritable chagrin de ne donner qu'en pièces de douze sous ce que j'aurais pu donner en écus de trois livres.

Le génie administratif de M. de Crosne avait établi une comptabilité parfaitement entendue ; agens supérieurs, agens subalternes, rien n'y manquait. M. le curé de Saint-Roch s'informait des nécessiteux et recevait les demandes ; il les portait ensuite à Messieurs du parlement ; ceux-ci voyaient ce qu'il y avait de mieux à faire dans l'intérêt des détenus ; M. de Crosne délivrait des bons, le trésorier payait : je crois que c'était un abbé qui tenait les livres.

La prison, ainsi montée, était divisée en trois classes : les personnes qui payaient pour les indigens, celles qui se nourrissaient elles-mêmes, et celles qui étaient payées.

Doux spectacle à voir que cette émulation de bienfaits ! c'était à qui accrocherait une bonne action ; c'était à qui arriverait le premier à faire des heureux ou du moins à soulager l'infortune. On remarquait de petites brigues et même des intrigues véritables pour supplanter la bourse des autres ; il fallait se lever matin pour avoir le droit d'être bienfaisant, on n'en prenait pas à son aise. L'administration de M. de Crosne était quelquefois jalouse ; car elle voulait qu'on donnât avec mesure, que l'on combattît cette irritation de rendre service qu'elle appelait du gaspillage ; sans doute elle avait raison, elle ne savait pas combien durerait la tempête, mais elle la prévoyait longue,

et peut-être pour la première fois était-il sage de mettre la bienfaisance à la ration.

Ces secours mutuels, cette amitié réciproque, ces bons offices rendus, cette parenté par le malheur et par la consolation, nous liaient chaque jour davantage. Nous nous quittions avec peine, nous nous rejoignions avec plaisir; si nous étions séparés de l'espace d'une chambre à l'autre aux heures prescrites par le règlement, nous pouvions nous réunir le soir. Quel moment de bonheur, quand nous nous retrouvions tous! Quel moment pénible, quand à l'aspect de nos rangs éclaircis nous remarquions l'absence de celui à qui nous avions dit : « A demain ! » Hélas! ce lendemain qu'il nous avait promis n'avait pas été pour nous. Il se faisait un long silence alors, les regards se rencontraient et les yeux se mouillaient; mais après ce premier moment donné à la douleur, nous reprenions nos places au chauffoir commun. Le concierge et sa femme venaient nous voir souvent, et partager avec nous la tasse de café; c'était l'heure de famille et l'heure du cercle; à cette heure-là on avait fait toilette. M. de Crosne était remarquable par le bon goût de sa parure : perruque bien poudrée, souliers reluisans comme une glace, manchettes et jabot de la bonne faiseuse, chapeau sous le bras, il entrait, et après un salut général, il allait à la dame du lieu, puis à MM. de Boulainvilliers, de Fleurieu, de La Tour-du-Pin, lesquels, assis sur de mauvaises paillasses ou des piles de bûches, se levaient cérémonieusement et lui rendaient le salut comme dans le plus élégant salon.

Là, tantôt on causait, tantôt on jouait; nous avions adopté la *galoche*, jeu qui consiste à mettre de la petite monnaie sur un bouchon, et à abattre le tout avec de grosses pièces. Souvent on faisait des vers, souvent aussi de la musique, de la musique où, par fois, la mesure manquait comme aux vers; mais en prison y regarde-t-on de si près?

Parmi les poètes qui avaient su accorder la rime, la raison, l'esprit et le rhythme, on distinguait Reÿnal; parmi

les concertans, on remarquait un certain abbé; je ne lui donnerai nul autre nom que celui de l'ABBÉ, l'ABBÉ par excellence, qu'on me permette de ne pas l'appeler autrement; car peut-être est-il à présent quelque grand dignitaire de l'église qui me saurait mauvais gré de le faire figurer dans des Mémoires de comédien.

On connaissait, dans l'ancien régime, trois moyens de parvenir aux honneurs de l'épiscopat : les femmes, les jésuites, et la vertu. La voie des femmes était la plus courte, celle des jésuites la plus sûre, celle de la vertu la plus rare. L'ABBÉ s'était déclaré pour la voie la plus courte; il est juste de dire que la voie la plus sûre, celle des jésuites, n'existait plus de son temps.

L'ABBÉ était musicien, l'ABBÉ était jeune, l'ABBÉ était d'une fraîcheur d'ange, l'abbé était gascon; Toulouse, où il naquit, Bordeaux, où il fut élevé, en avaient fait un chef-d'œuvre du pays; rien ne résistait à l'ABBÉ, si ce n'est le *si* bémol, qu'il n'a jamais pu faire sur sa basse, et voyez la fatalité! le *mi* bémol, le *la* bémol et tous les bémols, autres que le *si*, lui étaient obéissans; le *si* tout seul lui résistait. Comment cela se fait-il? et pourquoi? me demanderont les musiciens; le sais-je? Je ne puis répondre, sinon que cela est. Le *si* bémol a toujours échappé à l'ABBÉ; il expliquait la Trinité, et il n'a jamais pu comprendre la note fatale. Cependant, avec cette malheureuse note de moins, l'ABBÉ était parvenu à se faire remarquer. M. de Bernis alla jadis à la fortune avec ses petits vers, Voisenon arriva à l'Académie à l'aide de ses vaudevilles, d'autres abbés parvinrent en faisant des contes et de la broderie au tambour : autre temps, autres moyens. L'ABBÉ faisait des vers, et les vers n'étaient plus de mode; l'ABBÉ aurait fait des nœuds, et l'on ne parfilait plus; mais l'ABBÉ jouait de la basse, et il faussait dans une note essentielle. Il se serait perdu dans la foule s'il était venu au monde avec la facilité de ce demi-ton; on le distingua parce que son exécution manquait de cette fraction de la gamme. Dans les salons

## CHAPITRE IX.

où les abbés étaient encore admis, celui-ci était le mieux choyé. Quand il devait jouer, on chargeait toujours son pupitre de morceaux dans les tons les plus modulés; les jolies femmes se faisaient retenir comme places réservées celles qui avoisinaient la basse du jeune lévite. Il fallait voir son comique désespoir à l'aspect de la clé armée du signe terrible! et lorsque, le quatuor engagé, un monomane, qui avait le mot pour cela, lui criait : « *si* bémol, l'abbé! *si* bémol! » il fallait entendre celui-ci répondre avec cet air de préoccupation d'un astronome qui cherche une étoile perdue : « *si* bémol! *si* bémol! viens donc le faire, toi! »

Les dames l'aimaient beaucoup, s'en amusaient fort, et à cause de cela voulaient lui faire faire son chemin : il est vrai qu'il était joli garçon et fait à peindre. Je ne conseillerai donc pas à un abbé vieux ou mal tourné d'essayer de fausser dans les demi-tons pour avoir un canonicat; car l'ABBÉ lui-même, après ce fameux *si* bémol, qui l'introduisait dans le monde, avait d'autres qualités qui l'y faisaient s'y maintenir et s'y pousser : une physionomie fine, vive, animée, spirituelle; du feu, de la saillie, un accent vibrant, accent gascon qui est à la conversation ce que l'accompagnement un peu aigre de la guitare est aux voix des plus mauvais chanteurs, et par dessus tout cela l'ABBÉ était de cette complaisance sans fadeur, âme de l'homme du monde, et secret de ses succès.

Je ne finirai pas le portrait de mon abbé, sans citer un de ses nombreux traits de complaisance; ce sera le dernier coup de pinceau de cette physionomie.

Il était reçu dans une maison fort agréable, mieux qu'une maison de fermier général, presque une maison de ministre. Là, un mari sur le déclin avait une femme charmante, jeune de cet âge qu'on choisit pour faire des rosières : c'était Agnès avec de l'esprit, c'était Elmire avec de la naïveté, et mieux que tout cela, ou, ce qui est plus vrai,

chose plus rare que tout cela, c'était aussi Pénélope ; non pas qu'Ulysse fût à courir le monde, seulement Ulysse avait quarante ans de plus qu'elle, et pour un jeune cœur la vieillesse est au moins l'absence ; mais il y avait une grande résolution dans ce cœur de femme. Elle épousa son mari pour donner une situation convenable à d'honnêtes parens qui avaient tout fait pour elle. Epouser avec la pensée d'enfreindre ses devoirs, c'était mentir à ce sacrifice ; elle se dit : J'aurai un vieux mari, et je serai sage. Cette femme presque à l'adolescence n'était pas vertueuse, parce qu'elle ne connaissait point le danger ; elle ne se promettait pas d'être forte contre les tentations, parce qu'elle ne savait pas la douceur de succomber ; elle était savante de tout ce que la science du monde apprend, de tout ce que les livres enseignent, de tout ce que les bonnes amies conseillent, mais c'était une ame noble, où la promesse était sainte et la reconnaissance chose sacrée.

Cependant le maître de la maison abusait ; il traitait sa femme en enfant ; il lui faisait de petites hontes. Certains secrets de ménage qu'il faut tenir cachés étaient imprudemment révélés devant une compagnie d'élite, et cette compagnie est composée de jeunes gens et de galans cavaliers, tous remarquables par leur élégance, plusieurs par leur bien dire, et l'ABBÉ y vient aussi avec sa fausse note et son amabilité.

Il faut en convenir, quoique à regret : parmi tant de qualités inappréciables, la pauvre petite était sortie de couvent avec un malheureux inconvénient, inconvénient qu'elle perdait peu à peu en avançant en âge, et que je ne sais trop comment révéler sans blesser les regards de mes lecteurs : la jeune épouse donc avait le sommeil profond, elle oubliait qu'il est parfois nécessaire de sauter au bas du lit pendant la nuit, enfin elle en était où l'on en est, quand faute de pouvoir articuler encore le nom de sa nourrice, on oblige la pauvre femme à faire sécher le linge mouillé de la couche.

C'était bien autre chose que le *si* bémol de l'ABBÉ, ma foi !

Un jour, ou plutôt une nuit, ce malheur arrive ; la femme de chambre fut indiscrète, le mari fut moqueur ; en tête à tête, passe encore ! mais ce jour-là on recevait compagnie, monsieur prétendit en riant qu'il dirait le petit défaut d'attention à tout le monde ; madame, le croyant sensé, le mit au défi ; cela passe : l'heure vient, on dîne joyeusement ; les bons mots circulent, l'ABBÉ était invité, il fut étincelant. On arrive au dessert, monsieur se lève ; il propose une santé, on se lève en chœur. On pense bien qu'il va être question de la maîtresse de la maison, on la regarde avec ce coup-d'œil qui est un salut ; monsieur la regarde aussi, tend son verre et s'écrie à pleine voix : A LA SANTÉ DE LA PISSE-EN-LIT DE CE MATIN !

Un gros rire va éclater, l'ABBÉ seul a rougi ; la jeune femme se lève avec dignité, son air impose ; l'imprudente saillie du mari n'a pas de suite, on passe au salon pour prendre le café.

Un mot est glissé par l'offensée à l'oreille de l'ABBÉ : Allez m'attendre dans ma chambre, j'ai à vous parler.

Comment l'ABBÉ trouva le chemin de la chambre, ceci n'est pas mon affaire ; mais on l'y rejoignit.

Madame, entrée, ferme la porte au verrou ; l'ABBÉ regarde ; il ne fait nulle observation..... la discrétion est une des vertus de son ministère.

— Vous avez entendu mon mari, M. l'ABBÉ ? — Mais... je ne sais pas trop. — Vous l'avez entendu : que pensez-vous que mérite un tel procédé ? — Je n'ai guère l'habitude de ces sortes d'affaires, et... — Quelle vengeance, enfin, croyez-vous qu'il faille en tirer ? — Je suis ministre d'un Dieu de paix. (Le fripon !) — C'est vous pourtant dont je fais choix ; il me faut un complice......

L'ABBÉ regardait en ce moment la chambre si retirée, les meubles d'une couleur si tendre ; il regardait les rideaux

tirés, tout ce mystérieux ensemble dont l'arrangement fait deviner que là habite une jolie femme ; il regardait les deux doigts de verroux dont la jeune vindicative s'était précautionnée : elle crut qu'il voulait fuir ; aussitôt tirant un pistolet caché dans son mouchoir :

— Vous ne sortirez pas ! j'ai résolu de faire une infidélité à mon mari ; vous m'y aiderez.... ou je vous brûle la cervelle..— Eh ! mon Dieu ! madame, il ne faut pas y mettre de violence.... par état, moi, je suis résigné.

Pendant que cette singulière scène avait lieu dans la chambre à coucher, dans le salon on commençait à s'inquiéter de madame ; on avait pris le café, et le mari, un peu bourrelé, versait à la hâte la liqueur des Iles, pressé de s'informer, quand la jeune femme parut, fière, radieuse, le front haut. Elle se place en face de son mari, s'empare d'un verre, se fait verser : — Je veux porter aussi une santé, dit-elle, et avec l'accent d'un duelliste qui pousse une botte désespérée : Messieurs, tout le monde, faites-moi raison !
A LA SANTÉ DU COCU DE TOUT-A-L'HEURE !

L'ABBÉ s'était laissé aller à conter à ses co-chambristes cette aventure dont le curé de Saint-Roch lui faisait des reproches : — Qué voulez-vous, répondit le Gascon, redoublant de pétulance et d'accent, est-ce qué jé pouvais mé conduire commé Joseph ? J'ai été violé, moi ! on me présentait un pistolet ; mais, après tout, c'est une aventure canonique.

Cette prestesse à la riposte lui était fort nécessaire. Presque tous nos ecclésiastiques, prêtres primitifs, curés émérites, vieilles moustaches de l'église militante, ne se laissaient pas marcher sur le pied s'il s'agissait de certaines facilités dans la morale. L'ABBÉ était un peu traité en apôtre qui se permet trop ouvertement les coups de canif dans le bréviaire ; mais il secouait cela ; jamais il n'avait la dernière, et quelque point qu'il eût à débattre pour se donner l'avantage sur ses antagonistes, il les mettait en colère avec la plus rare habileté, ayant remarqué, disait-il, que les

flambeaux où s'allonge le plus de mèche sont le plus vite usés.

Vers l'époque où l'on nous entretenait d'une translation, il eut un de ses plus beaux triomphes, un de ceux qui ne s'obtiennent pas avec des mots, mais avec du sentiment, et celui-là fut partagé par toute la maison, même par ceux qui le provoquèrent et furent vaincus.

Plusieurs de ces messieurs étaient de vieux débris encore debout du vieux jansénisme ; l'ABBÉ avait une doctrine plus jeune et plus facile. Nous autres, comédiens, nous nous occupions peu de ces petites affaires de famille ; mais comme rien ne saurait être indifférent quand on est enfermé, et que, d'ailleurs, l'ABBÉ nous paraissait fort intéressant, nous nous enquérions de ce qui se passait. Une fois notre attention fut fortement réveillée par une discussion qui touchait en plusieurs points aux idées de M$^{me}$ de G***, cette excellente femme qui pendant sa vie se donna tant de mal pour devenir une dixième muse, et fut si facilement une héroïne à sa mort. La conversation de ces messieurs, d'abord toute dans les hauteurs, descendit peu à peu à la portée de chacun. Enfin, par je ne sais quelle association d'idées, on passa de la théorie de la grace suffisante et de la grace efficace au libre arbitre de l'homme, lequel, par un embranchement théologique fort savant, se lie à la question de l'ame des bêtes.

J'appris que nous nagions en plein Descartes.

Assurément, jamais Descartes ne reçut les caresses d'un chien ! Moi, qui n'ai jamais pu trouver à rire dans les paroles de ce gentleman qui, dans un danger pressant, s'écriait : « Sauvez mes chiens et le colonel Churchill ! » et qui n'y trouve qu'une phrase à renverser, j'étais furieux des hérésies commises par le grand homme au bénéfice du plus étrange système ; moi, qui aime les animaux, et qui, ne pouvant aspirer à l'honneur d'être un beau génie, vais terre-à-terre sur leur compte, leur faisant leur part très-

cordialement, j'apprenais, non sans colère, qu'ils étaient relégués dans les machines. Pauvre La Fontaine! toi qui cherchais tes inspirations entre le chien et le chat de M<sup>me</sup> de la Sablière, qu'aurais-tu dit d'entendre cela? Assurément ce que dirent plusieurs personnes à ma place, et mieux que je n'aurais pu le faire. La question était pleine d'intérêt : on s'échauffa de part et d'autre ; ce fut un dialogue tout brillant de belles choses, de choses généreuses et de choses subtiles, on donna des exemples ; ils furent adroitement rétorqués, et comme la parole reste toujours aux plus verbeux, les docteurs prouvèrent que les bêtes étaient des horloges plus ou moins compliquées. Depuis l'horloge huître jusqu'à l'horloge singe, tous les rouages furent analysés. Un vieux régulier, un prémontré, je pense, divagua fort savamment là-dessus ; il rapporta l'avis de force auteurs, et finit en s'appuyant sur l'autorité de Port-Royal, sur la croyance d'Arnaud et de Nicole. Il cita un historien de cette fameuse maison, lequel raconte qu'on ne s'y faisait pas scrupule d'en agir un peu vertement avec les chiens. Les cris qu'ils jetaient quand ils étaient frappés du fouet n'étaient regardés, disait-on, que comme le bruit d'un petit ressort qui avait remué.

Jusque-là l'ABBÉ n'avait pas soufflé le mot (on verra qu'il avait ses raisons) ; au « petit ressort, » il ne tient pas en place, il se lève :

— Voilà un ressort bien trouvé, messieurs! Il fait honneur à Descartes! Eh quoi! pour hausser l'homme, est-il donc nécessaire de faire descendre Dieu au rôle de Vaucanson? Certes, je sais que les esprits forment une chaîne à part comme les corps, et les bêtes gardent à notre égard un tel incognito que nous ne pourrons jamais sans doute leur assigner un rang; mais de là à des machines il y a loin. Voulez-vous me permettre de vous faire une réponse sans réplique?

— Sans réplique! s'écria-t-on. — Ajournons à ce soir. — Il recule ; il a peur ! — Nous verrons. — Adieu, beau

docteur en herbe. —Vous verrez si je sais monter en graine dans l'occasion.

Ceci fut dit en riant, car si ces messieurs s'échauffaient parfois, ils s'arrêtaient à temps ; avec eux la raillerie était un jeu d'esprit dont chacun avait permission de jouer à son tour, et dont, au bout du compte, personne ne payait les frais.

Le soir venu, on ne manque pas au rendez-vous. On attend l'ABBÉ, point d'ABBÉ. On l'avait bien dit : il a peur, il s'est ménagé une retraite ; cependant quelqu'un entre, et bientôt l'ABBÉ est oublié ; c'est un nouveau prisonnier, c'est M. Blanchard, commissaire-général des guerres. On l'accueille, on l'interroge ; j'ai déjà dit comment on recevait les nouveaux venus. Le cœur de cet honnête homme est plein ; il a été violemment séparé d'une épouse, d'une fille ; il les pleure ; il s'écrie, leur nom sort de sa bouche : Philippine ! Amélie ! A ces noms chéris, un chien qu'on n'avait pas vu, un chien qui jusque-là s'était modestement tenu à la porte, s'élance vers son maître, et se met à hurler d'une manière douloureuse. —Oui, pleure, pleure avec moi ! s'écrie le malheureux. C'est un ami, messieurs ; il m'a suivi dans tous mes voyages ; il aimait aussi ma femme, il aimait ma fille ! N'est-ce pas que tu les aimais ? disait-il en laissant couler d'abondantes larmes sur la tête de ce bel animal qu'il pressait sur ses genoux, Amélie ! Philippine !

— Et chaque fois que ces deux noms étaient prononcés, le pauvre chien redoublait ses hurlemens qui déchiraient l'ame, s'agitait, cherchait du regard, tournait comme pour voir s'il ne pourrait pas ramener à son maître les êtres chéris qu'il regrettait, et venait enfin lécher sur le pavé de la prison les larmes dont il était réellement trempé.

Ce spectacle avait attendri tout le monde ; le vieux prémontré, le partisan de Descartes, pleurait comme les autres ; il s'approche du chien, il le caresse ; mais une réflexion lui vient, il lève la tête : l'ABBÉ était derrière lui : — Eh bien ! lui dit-il à l'oreille, est-ce là une horloge ?

Je n'ai pas besoin d'ajouter que l'ABBÉ avait été instruit le premier par Vaubertrand de cette particularité touchante.

J'aurais été fâché de ne pas raconter l'histoire du chien, et maintenant je m'arrête : je n'ai oublié aucun de nos amis de prison.

# X.

## PICPUS.

Démarches pour ma délivrance. — Visite chez Collot-d'Herbois. — Visite chez Danton. — Visite chez Robespierre. — L'orange. — Ce qu'était M<sup>me</sup> Brulé. — Dévouement. — Refus. — Devienne. — Le père et la mère Thévenin. — Singulière illusion.

La Comédie-Française est enfin dans une maison dont le régime est meilleur, dont le local est plus sain. On peut se promener dans de vastes corridors et respirer l'air par les larges ouvertures de fenêtres d'où l'on aperçoit l'enclos de l'ancien couvent. Voilà du ciel! de la terre! un peu de verdure! que de choses une longue captivité vous fait aimer! je date de 1751, et il m'a fallu arriver jusqu'en 1794 pour apprendre à saluer le printemps!

Notre translation s'est faite sans scandale, dans des fiacres commodes, trois personnes ensemble; et, chose inouïe! nous ne sommes point gantés (1). Hors la désagréable cérémonie d'être flairés en entrant par un gros

(1) On appelait ganter alors mettre des menottes.

chien qui doit d'abord reconnaître les détenus pour les arrêter au besoin, nous n'avons qu'à nous louer des égards qu'on a eus pour nous; bientôt même nous pourrons recevoir nos amis, nos parens. J'ai embrassé ma sœur, j'ai pressé ma fille dans mes bras! chère enfant! comme déjà le chagrin l'a flétrie! mais à présent je la verrai, je la verrai souvent.

Les permissions n'étaient pourtant pas faciles à obtenir, et, comme elles se donnaient en blanc, elles étaient même devenues, pour ces gens qui font trafic de tout, des espèces de billets au porteur, pouvant se vendre, se marchander, se surenchérir, être à la hausse, à la baisse et se négocier enfin comme de véritables effets de bourse; j'eusse été fort empêché, s'il m'avait fallu recourir à ce moyen, mais le sort me favorisa. Un de ces hommes qui, dans tous les temps, auraient réconcilié Alceste avec l'espèce humaine, M. Trouvé, alors attaché à la partie littéraire du *Moniteur*, fit agir plus d'une fois avec succès pour moi et pour plusieurs de mes camarades. M. Trouvé a depuis lors fait une fortune brillante que tout le monde a suivie avec intérêt, parce qu'il n'a jamais négligé une occasion d'être utile; pour moi je le signale à la Comédie-Française comme un des sourds conspirateurs à qui elle a de réelles obligations; j'espère qu'il ne m'en voudra pas : ce chapitre est consacré à la reconnaissance.

A toi, Félicité, d'abord! à toi, ma sœur, toujours bonne, toujours constante, toujours infatigable dans ta persévérance! à toi, qui fus une mère pour ma fille, un guide pour mon fils, qui consolas mon père, qui vins m'encourager et me soutenir! à toi, dont le cœur rassemblait toutes les douleurs d'une famille dispersée et qui pour chaque douleur rendais une espérance. Noble créature! femme qui n'as compté dans ce monde que pour le chagrin! pauvre amie qui n'es plus et qui alors devais m'aider à mourir! A toi qui ne peux me répondre, mais qui peut-être m'entends, à toi, mon premier remercîment!

On ne saurait deviner à qui je dois adresser le second?

A deux anciennes connaissances que j'avais presque oubliées, ingrat! à deux femmes par lesquelles je fus affecté bien différemment dans le courant de ma vie expérimentale.

C'est rappeler un doux et riant souvenir que de nommer d'abord la charmante comtesse dont les instructions m'initièrent si bien à la langue et à la science des *économistes*, cette infidèle maîtresse de Monsieur à l'enthousiasme si fervent. C'est faire un retour vers un passé burlesque que de rétrograder jusqu'à cette plaisante figure dont les bonnes intentions pour moi n'allaient pas moins qu'à m'apparenter, du côté gauche, aux princes de Tyr et qui se nommait d'une kyrielle de noms dont trois seulement me sont restés : M$^{lle}$ Lidinka, M$^{me}$ veuve Vasser, lady Mantz.

Je croyais lady Mantz et l'aimable comtesse bien loin de Paris, où, pour ne pas mentir, je n'y pensais plus, et parce que j'avais connu l'une par hasard, sans aucune circonstance essentielle, Dieu merci! et que j'avais été envoyé chez l'autre, comme on envoie un tableau chez le vernisseur pour lui donner du lustre, tout était fugitif dans mon âme sur leur compte; de telle sorte que, lorsqu'au milieu d'autres noms ces deux noms me revenaient, j'avais quelque peine à débrouiller si ce n'étaient pas de ces noms de comédies dont la tête d'un acteur très-occupé est nécessairement barbouillée.

D'après cela si j'ai oublié ma comtesse et la superbe lady Mantz, je demande qu'on ne m'en sache pas mauvais gré; je serais fâché d'être déclaré indigne du zèle et des bontés qu'elles vont avoir pour moi.

Cette partie de mes aventures est liée aux démarches de ma sœur; les faire connaître, c'est jeter quelque jour sur le caractère de ces hommes auxquels l'optique de l'histoire a prêté une sorte de grandeur sauvage qui m'étonne et me révolte toujours.

M$^{me}$ Sainville avait été la camarade de Collot-d'Herbois

à Bordeaux, où ils jouèrent la comédie ensemble ; elle lui avait même sauvé l'honneur et la vie dans une affaire grave, en obtenant de M. Duhamel, alors échevin, qu'on fermât les yeux sur certaine évasion furtive. Ce service était de ceux qui ne s'oublient pas, Félicité devait avoir quelque raison de penser que cet homme, devenu puissant, saisirait l'occasion de s'acquitter. Ayant bonne espérance, elle se présenta chez lui ; il la reçut sans la faire attendre : M<sup>me</sup> Sainville prit cet empressement pour un mouvement de reconnaissance ; pauvre sœur ! Collot avait hâte de brutaliser, et sur des instances qu'il s'efforça de rendre fort brèves, il répondit, avec cet air de premier rôle qu'il n'eut jamais le talent de prendre au théâtre : — « Tu priais pour moi autrefois ; les temps sont bien changés ! maintenant tu viens me supplier, mais n'espère rien : ton frère est un aristocrate ; IL LA DANSERA comme les autres ! » Phrase figurée dans les habitudes de son éloquence, et dont le sens était de facile interprétation. LA DANSER ! c'était la même chose que ce qu'il appelait, par une métaphore horrible, mais de meilleur choix : « Faire transpirer le corps politique. »

Désespérée, mais ne se rebutant pas, ma sœur alla chez Danton. Celui-ci, assurait-on, dans différens cas particuliers, ne s'était pas montré insensible à de grandes infortunes : même facilité d'obtenir audience. Cette fois Félicité avait emmené avec elle ma fille, comptant sur ses graces et sa gentillesse pour intéresser en faveur du père. Elles arrivent, et en apercevant une femme et un enfant, le Goliath se lève et prend l'attitude d'un militaire qui aurait à essuyer une charge de cavalerie ; ses traits durs et monstrueux se contractent ; la petite est effrayée, elle tremble ; cependant sa tante la rassure, va la présenter au terrible personnage, et s'efforce de le toucher par le tableau de nos malheurs. — On ne m'attendrit pas, vous demandez l'impossible ! s'écrie le furieux avec sa voix de tonnerre, en repoussant si brusquement Joséphine qu'il l'aurait fait tomber si ma sœur ne l'eût retenue. Cette enfant poussa

les hauts cris, et Danton, sans autre explication, fit mettre à la porte la tante et la nièce.

Ainsi LA NATURE, grand mot du nouveau répertoire, ne fut pas de meilleure invocation que la RECONNAISSANCE, mot prohibé de l'ancien.

Cependant notre translation avait donné un peu d'espoir à nos amis. Sans doute, disaient-ils, on s'adoucissait à notre égard. Ils conseillèrent à ma sœur de voir Robespierre; elle fut seulement avertie de s'y prendre à l'avance et de lui écrire pour obtenir l'entretien qu'elle voulait avoir. L'Appius du décemvirat parisien aimait les formes, et je suis sûr que de toutes les fidélités, celle de M. de Dreux-Brézé le contraria le moins; il avait ses gentilshommes ordinaires de la chambre, gentilshommes en carmagnole, tenant bâton noueux et portant vêtemens déguenillés; mais n'est-il de livrée que de galons!

En conséquence, toute supplique lui plaisait; il fit répondre à ma sœur qu'elle pouvait se présenter et qu'il écouterait volontiers ses réclamations. Malgré le ton décent de la lettre, la pauvre M$^{me}$ Sainville tremblait, et cette fois encore elle prit avec elle ma fille, non pas dans l'intention d'attendrir sur moi, Danton lui avait appris de quelle puissance étaient les larmes d'un enfant auprès de ces hommes d'état, mais elle l'emmenait pour se donner ce maintien dont le courage même a besoin afin de trouver au milieu de l'isolement un regard qui vous soit ami, quelqu'un que vous puissiez presser dans vos bras si vous avez peur, à qui vous puissiez dire des choses même indifférentes si vos pensées vous assiègent. La petite, d'ailleurs, ne voulait plus quitter sa tante; avant que sa jeune intelligence en eût compris les raisons, un mouvement instinctif de tendresse l'avertissait de l'espèce d'appui que prêtait sa présence à toutes ses sollicitations, et quand le moment de ces terribles visites arrivait, elle-même allait prendre la cocarde obligée et l'attachait de ses petites mains à la cornette de cérémonie.

TOME II.

Au moment où elles entraient, Robespierre reconduisait un homme dont elles furent heurtées assez brusquement ; le tribun s'empressa d'offrir la main à ma sœur, et, prenant la parole pour le brutal qui s'en dispensait, il lui fit des excuses avec une galanterie un peu gourmée, mais c'était quelque chose que l'intention d'en avoir, et l'enfant trouva M. Robespierre fort gentil.

Ma sœur passa son premier quart d'heure d'antichambre avec une dame dont tout à l'heure elle allait apprendre le nom. Cette citoyenne, grande, sèche, vieille, mais de cette vieillesse qui ne se courbe jamais et qui doit tomber un jour comme tombe un arbre, dit quelques mots de politesse à ma sœur avec l'intention bien marquée d'entamer la conversation. Félicité résistait, elle trouvait à sa co-sollíciteuse un ton d'habituée peu propre à attirer la confiance ; on sait combien une personne qui attend pour obtenir une grace ou une faveur regarde avec une attention marquée les lieux dans lesquels bientôt peut-être on va décider de son sort ; pas un meuble dont l'œil inquiet ne parcoure les dimensions, pas un objet qu'il ne compte ; il semble que dans cette investigation on veuille prendre la mesure du maître de céans, que tous ces objets inanimés doivent avoir un mot à vous révéler sur lui, qu'il s'en échappera un secret, un avertissement dont vous aurez à profiter. Ma sœur, dont l'esprit était précisément dans cette disposition, ne remarqua point le même mouvement dans l'autre dame ; au contraire elle marchait, se promenait, touchait les meubles en femme dont les mains en connaissaient déjà les contours ; son regard glissait sur quelques estampes du temps, d'assez mauvais goût pour qu'on y fît réellement attention ; elle paraissait enfin dégagée de cette préoccupation qui agit sur les nouveaux venus : elle était de la maison.

Robespierre avait en ce moment un long colloque avec un sans-culotte subalterne, et comme il n'en finissait pas, la vieille femme, qui ne s'était point assise un seul moment et à laquelle le parler semblait aussi nécessaire que le

## CHAPITRE X.

marcher, s'adressa de nouveau à ma sœur. — Vous avez là, citoyenne, une bien jolie enfant!

C'était un excellent moyen de faire causer Félicité ; quand on la mettait sur l'article de sa nièce, son front se déridait, et vous remerciant du regard et du geste, elle retrouvait alors la parole dont, pour son compte, elle ne fit jamais grand usage.

— Oui, Joséphine est bien, répondit-elle. — Pourquoi est-elle pâle comme ça? Est-ce qu'elle est malade? — J'ai du chagrin, Madame, dit la petite. — Du chagrin, mon enfant, du chagrin! Eh! bon Dieu! qui t'a appris ce vilain mot? Est-ce que c'est déjà un mot de son âge? ajouta-t-elle en s'adressant à ma sœur. — Puis, sans attendre de réponse, courbant sa haute taille vers l'enfant : — Quels beaux yeux! C'est le regard d'une femme sur un visage de petite fille. — Et levant sa tête vers ma sœur, elle reprit : — Car elle a tout au plus cinq ans? — Oui, cinq ans, c'est cela! — Ma sœur n'avait pas eu le temps de répondre que la parleuse était revenue à Joséphine : — Regarde-moi donc, petite; embrasse-moi. Veux-tu que nous soyons amies? — Si ma tante le veut. — Ah! vous n'êtes pas sa mère? elle vous ressemble pourtant. — C'est que je ressemble beaucoup à mon frère. — Il doit être fier de cette petite? — Hélas! il ne peut plus la voir. — Est-ce qu'il est?.... dit-elle sans achever et en baissant subitement la voix. — Oh! non, non! répondit vivement ma sœur repoussant une horrible pensée; non, mais les cruels!....

Félicité aurait continué, mais cette fois la bavarde avait subitement tourné les talons. Elle était allée, dans un des angles de la pièce, chercher une occupation ; elle ouvrait un carton, et, l'appuyant sur une console, semblait y chercher quelque chose. Ma sœur comprit combien elle avait été au moment d'être imprudente, elle sut même gré à cette femme de son espèce de malhonnêteté à éviter une explication.

À la manière de déficeler le carton, à l'air de propriété

que prenait la vieille en en examinant l'intérieur, ma sœur reconnut une de ces brocanteuses dont Paris fourmillait alors, courtiers nécessaires d'une époque où régnait la misère et où les malheureux se cachaient; à peine avait-elle eu le temps de faire cette observation que son interlocutrice s'avançait vers la petite et lui présentait une orange. Celle-ci hésitait et interrogeait sa tante du regard, fort tentée d'accepter, mais n'osant le faire sans permission, quand une voix partie du cabinet de Robespierre appela la citoyenne Brulé. C'était la marchande; elle fut aussitôt entrée que son nom fut prononcé, mais déjà, par un geste rapide, elle avait lancé l'orange sur les genoux de ma sœur, alors assise : il fallut bien la prendre.

Le sans-culotte qui était renfermé avec Robespierre laisse la citoyenne revendeuse en tête-à-tête et sortit ; mais en traversant la pièce où était ma sœur, il remarqua que le buste de plâtre du patron, posé sur la console, avait été dérangé; il alla bien vite le remettre au milieu en murmurant, et quitta tout-à-fait l'appartement sans saluer, mais non pas sans jeter un nouveau regard sur l'effigie de son Robespierre. Il y avait dans ce coup d'œil plus de l'inquiétude du domestique dont la peur est d'être grondé que du fervent enthousiaste replaçant dévotieusement l'idole sur son autel.

Cependant une discussion assez vive avait lieu dans le cabinet; la porte en était, cette fois, restée entr'ouverte, et ma sœur s'éloignait par discrétion, quand tout-à-coup Robespierre poussa le battant et mit la tête en dehors: —Vous êtes la citoyenne Sainville?— Oui, citoyen représentant. — Aidez-moi donc. Vous devez vous y connaître : est-ce beau, cela?

Étonnée, Félicité balbutia ; elle venait demander la vie de son frère, elle était devant le terrible Robespierre, son cœur battait d'appréhension ; la première parole de cet homme devait la faire frémir; et le tribun farouche, ce continuateur de Marat, devant lequel elle venait se pros-

terner et demander grâce, l'interrogeait, comme un vrai muscadin, sur une garniture de point de Valenciennes.

— Mais, dit-elle en se rassurant, c'est beau, et du meilleur goût. — Du meilleur goût! c'est l'essentiel. Y a-t-il mieux ? — Oui ; je crois que le point d'Angleterre... — Oh! il faut une fortune pour cela ; et d'ailleurs, ajouta-t-il comme s'il se parlait à lui-même, que diraient les journaux d'Albion !

La vieille sourit, ma sœur ne comprit pas (1); Robespierre continua :

— Est-ce que le citoyen Fleury se servait de point d'Angleterre au théâtre ?

Au mot de « Fleury » et de « théâtre, » la vieille femme parut émue, elle changea de place, rougit et vint appuyer doucement sa main sur la tête de ma fille, puis reprit son air de revendeuse à la toilette; ma sœur ne fit pas alors une très-grande attention à ce mouvement qu'elle ne s'expliqua que long-temps après, et sur la demande de Robespierre, elle répondit :

— Jamais, quand il achetait lui-même ses garnitures.— J'entends : chez vous, il en est des dentelles comme des décorations. — Cependant on lui en a donné, en cadeau, de magnifiques; il les a conservées, et...

Tout à la pensée de me sauver, ma sœur jetait ce mot en l'air, espérant qu'il serait aspiré en route et que, peut-être, elle aurait un cadeau à offrir. Pauvre femme, qui comptait qu'on pouvait acheter une vie pour une paire de manchettes! Mais déjà Robespierre n'entendait plus, il examinait avec la curiosité d'un vrai connaisseur les pièces de linge

---

(1) Ceci se comprend. Les injures des journaux anglais chatouillaient délicieusement le cœur vaniteux de Robespierre. Quand il montait à la tribune pour les dénoncer, son accent, son expression, trahissaient la jouissance de son amour-propre : c'était un délice pour lui d'entendre nommer les armées françaises les *troupes de Robespierre*. Il savourait comme des madrigaux les sarcasmes du duc d'Yorck.

renfermées dans le carton, puis il les portait à son nez comme on pourrait le faire d'un bouquet, semblait les savourer, et les remettait ensuite doucement en place, sans y souffrir un pli, avec le soin et l'adresse qu'aurait pu y mettre la marchande à la toilette le mieux au fait.

— A la bonne heure! voilà qui est bien! disait-il en aspirant avec volupté. Quelle odeur est-ce? — Oh! une odeur bien simple, bien naturelle, dit là revendeuse avec un air de parfaite indifférence, une odeur qui n'en est pas une.

Robespierre la regarda comme un docteur de Sorbonne regarderait un hérétique, mais il trouva sous son œil courroucé le doigt de la vieille femme qui lui désignait l'orange dont la petite jouait sur une chaise; la figure du tribun s'épanouit.

— C'est un beau fruit! dit-il.

En ce moment M<sup>me</sup> Brulé fit à ma sœur un signe de tête tout imperceptible, mais tout intelligence. Félicité comprit la petite passion du grand homme, elle comprit tout ce qu'il y avait d'obligeant dans l'intention de la vieille; qui en lui donnant, pour ainsi dire, un cadeau par force préparait l'accueil le plus favorable aux deux sollicieuses. En devinant cette singulière sensualité du roi de France actuel, l'adroite revendeuse avait su en faire ce qu'on pourrait nommer l'hameçon de son linge, elle espéra que ce qui lui servait si bien pour la vente pourrait amener, une fois, de plus précieux résultats. Comme un bon observateur, M<sup>me</sup> Brulé guettait les grands hommes aux petites choses.

Cependant Robespierre continuait ses investigations et ses extases, quand l'homme sorti tout-à-l'heure, l'arrangeur du buste, rentra. Il avait une lettre à la main.

— Pardon, citoyennes, pardon, dit le suprême représentant, préoccupé après avoir lu la suscription ; mais il faut que je sorte, c'est pressé. Citoyenne Sainville, revenez... revenez... mais non.; écrivez-moi plutôt... c'est plus sûr... Citoyenne Brulé, je m'accommode de la garniture... Vous savez! ce sera en deux paiemens.

Sans oser l'assurer, ma sœur ne doute pas que Robespierre n'eût ainsi des lettres toutes préparées à sa disposition, qu'on lui apportait à des momens convenus et qui lui servaient de prétexte pour donner où prendre congé. Cet homme, le premier républicain sous la Monarchie, et le premier monarchiste sous la République, s'entendait admirablement à donner de l'eau bénite de cour. Ma sœur devina cette manœuvre, et s'en tint là de ses démarches; elle savait d'ailleurs combien je les aurais désapprouvées.

Telle est la grande histoire de l'expédition chez Robespierre; cela ne vit que de détails, c'est un petit drame d'intérieur où l'on trouve un commencement et point de fin; j'en laisse tirer à chacun les conclusions qu'il voudra. Ma sœur y perdit ses pas, et ma fille en fut pour son orange, car l'orange était restée sur la chaise de l'illustre; mais l'aventure n'en devait pas finir là; et c'est par M%me% Brulé qu'elle se continue.

En sortant de cet appartement plus somptueux qu'on ne l'imagine, mais qui contrastait avec le reste de la maison, véritable habitation de menuisier, ma sœur comptait parler à sa donneuse d'orange; l'espèce de connaissance que cette femme avait du caractère de Robespierre lui faisait espérer que, par son moyen, ce serait seulement partie remise; elles marchèrent ensemble un moment; mais arrivées au bas de l'escalier, M%me% Brulé, sans mot dire, au lieu de tourner avec ma sœur sur sa main droite, côté de la sortie, tourna à gauche, et arpentant des redoutes de planches, difficiles à franchir, même pour une jeune femme, elle alla vers le fond de la cour, où se faisait entendre le bruit du travail et des voix rauques d'ouvriers.

Le désappointement de Félicité fut grand; elle vit que la marchande, après avoir cédé à un premier mouvement d'humanité, ne voulait plus se compromettre : et véritablement, il faut le dire, il y avait moins de danger dans le cabinet du proconsul qu'il n'y en avait aux environs; sa

maison était sous l'œil de tout ce qu'on pouvait trouver de plus pur en sanguinocratie (expression de Mercier), c'est-à-dire que Robespierre, riche d'astuce et de petits moyens, s'était environné seulement de gens ayant de graves reproches à se faire et qu'un seul mot de lui pouvait placer sous le glaive. Il leur laissait la vie comme loyer de leur zèle; aussi jamais espionnage ne fut plus actif et mieux entendu.

Je ne savais rien de ces démarches; non seulement je les aurais blâmées, mais je me serais fâché sérieusement; ici je n'ai pas à faire mon éloge, mais je ne serais point sorti seul de prison, je n'aurais pas voulu d'une liberté dont tous mes camarades n'auraient pu profiter : mourir avec eux ou être libre avec eux, tel devait être mon sort; la résolution n'avait rien d'héroïque alors, des enfans avaient fait aussi bien. Je me regardais comme un soldat en faction; certes, j'enviais peu les honneurs du martyre, j'aime à vivre, mais je serais mort, parce que je m'étais bien dit: l'honneur est là. Or, ce que j'ai toujours eu le plus à moi, c'est ma volonté.

Cependant j'étais privé des visites de ma sœur; j'appris qu'elle était malade. Terrible anxiété ! Je ne pouvais recevoir de ses nouvelles qu'avec toutes les précautions de la prison et d'après les paragraphes d'un règlement sévère : c'était à en mourir ! Félicité était mon seul espoir; je ne savais quelle serait l'issue de notre affaire; elle menaçait d'être cruelle; je n'avais que mon père, qui se faisait bien vieux, un fils à peine adolescent, un frère enfant, j'allais périr peut-être, et Joséphine se trouverait ainsi dès long-temps sans appui. Pauvre orpheline! pauvre chère enfant que j'aime ! Oh ! alors des idées d'évasion me prenaient, je pensais à mes ressources, aux amis que j'avais, je voulais faire un appel à tous les puissans que je connaissais encore, mais s'ils étaient restés puissans, c'était par un infame abandon; et je pensais aussi à quitter mon poste! Non, cela ne devait pas être! je souffrais comme père;

## CHAPITRE X.

mais j'étais fort comme homme. L'eussé-je été long-temps? je ne sais, car j'éprouvais toutes les angoisses.

Je croyais ma sœur près de mourir quand on m'avertit qu'elle-même est là, qu'elle vient; je cours : Joséphine, ma fille, n'est pas avec elle! Pourquoi? La pauvre enfant, à son tour, serait-elle en danger? Je rejoins ma sœur ; à peine pouvait-elle se soutenir, mais sa figure mourante portait une bonne nouvelle. Elle avait l'habitude de lire dans mon regard, elle me comprit. — Non, non, Joséphine n'est pas malade, et moi je me porte mieux; j'ai besoin de te voir, de te parler seul, seul, me dit-elle à l'oreille.

Je lui donnai le bras, ou plutôt je la portai dans ma cellule (dans cette nouvelle prison, nous avions chacun la nôtre); là, avec une respiration difficile, autant d'émotion que du défaut de force, elle me conta ses visites aux proconsuls, leur peu de succès; et comme j'allais l'en blâmer: — Oh! ne me gronde pas, me dit-elle, car là le hasard m'a donné une amie, et je crois aussi, ajouta-t-elle avec des larmes de joie et de ces sourires de bonne femme qui n'appartenaient qu'à elle, je crois aussi une libératrice pour toi.

Malgré ma position extrême, la gravité des pensées qui devaient me dominer et me dominaient en effet, malgré la présence de Félicité, ce mot de libératrice chatouilla mon cœur, une infinité de légers fantômes parurent devant moi. Une libératrice ! c'est une femme ! Une femme ! c'est la jeunesse, la beauté, la fraîcheur, et, dans ce cas, c'est aussi le dévouement, c'est la femme toute complète enfin. A ce mot magique, je ne sais quel cortège agréable passa devant moi, je craignais l'instant où ma sœur me révélerait un nom, car elle ne pouvait m'en révéler qu'un, et j'aimais à appliquer un beau mouvement de cœur à une quantité d'aimables visages ; en ma pensée, je leur faisais accueil, et m'entourant de tant de doux sourires, d'yeux si fripons, si agaçans et si tendres, je disais à toutes ces suaves figures : Laquelle?

— Connais-tu M^me Brulé? reprit Félicité. — Non, répondis-je avec une grande envie de bouder.

Il me semblait que ce beau nom de libératrice ne s'accordait pas avec celui de : Brulé. Ma sœur fut impitoyable.

— Comment! tu ne connais pas une vieille femme, moins vieille que son âge peut-être? Une marchande à la toilette?

Adieu ma jolie procession de tout-à-l'heure! Si ma sœur avait été en bonne santé, je lui aurais répondu avec mauvaise humeur ce que je lui dis d'un air qui ne paraissait qu'étonné.

— Une marchande à la toilette? une vieille, bon Dieu! que me-dis-tu là?

Alors Félicité me raconta le petit épisode de l'orange : en voici les suites.

Elle était au lit, malade ainsi qu'on l'a vu, fort inquiète, fort tourmentée surtout des pensées que son absence devait exciter en moi, lorsque M^me Bellot, femme de M. Bellot, ancien caissier de la Comédie-Française, chez laquelle j'avais désiré qu'elle se mît en pension avec ma fille aussitôt après mon départ de la maison (maison trop grande pour elles, et qui, d'ailleurs, ne pouvait plus convenir à ma nouvelle fortune), lorsque M^me Bellot, dis-je, vint lui demander si elle pouvait recevoir une revendeuse à la toilette qui prétendait avoir été appelée par la citoyenne Sainville. Je poussai un cri de joie, me dit Félicité; je n'avais pas oublié M^me Brulé et sa bonne intention; peut-être venait-elle maintenant de la part de Robespierre; peut-être m'apportait elle quelque parole consolante pour toi. Je ne délibérai donc pas, et je dis : Faites entrer M^me Brulé. C'était elle, en effet; cette fois, plus en toilette que le jour de notre rencontre chez Robespierre, elle avait su donner à l'ajustement simple qu'on portait alors quelque chose d'arrangé et de théâtral qui allait parfaitement à sa physionomie; mais cette physionomie m'annonçait de bonnes in-

tentions, un cœur bienveillant surtout. Je reçus la bonne dame comme si je l'avais connue depuis des années ; elle sembla me savoir gré de cet accueil ; mais elle jetait un regard inquiet sur M^me Bellot, qui, comprenant que nous avions à nous parler, nous laissa.

— Faut-il vous ouvrir mes cartons? me dit-elle en souriant dès que nous fûmes seules. Voudriez-vous choisir de beaux déshabillés garnis ? — Je veux seulement de vos bons offices : je les attendais, et, puisque vous voilà, c'est que vous voulez me les rendre. Vous avez déjà été si bonne pour moi et ma petite nièce ! votre visite est un bienfait. — Cette nièce est donc la fille de Fleury ? — De mon frère. — De mon ami, alors. — De votre ami ? — Oh ! peut-être m'a-t-il oubliée ; mais je me souviens de lui, moi ! et je veux le sauver. — Quoi ! Robespierre ?... — Ne parlons pas de Robespierre. Il est question d'une autre puissance, d'une puissance à laquelle on résiste peu et dont j'ai l'expérience. Ne m'en demandez pas plus... Mais vos forces sont-elles donc si abattues ? Ne pourriez-vous aller voir Fleury ? — Si, si ! Mes forces sont revenues. Je suis mieux... J'irai, j'irai ! Que faut-il faire ? que faut-il dire ? — Rien, pour le moment. Vous reposer deux jours, dormir avec l'espoir que je vous donne, et, dans deux jours, allez dire à Fleury qu'une amie viendra le voir le lendemain de votre visite ; qu'elle aura une permission sous le nom de la citoyenne Brulé, revendeuse. Dites-lui bien surtout de ne point s'étonner, d'être impassible ! la citoyenne en question lui dira le reste.

Et ma pauvre Félicité me contait cela avec une joie telle que, si elle n'avait pas été malade, elle le serait devenue, tant son agitation était extrême ; elle avait toute confiance en sa dame mystérieuse, et, cette confiance, elle voulait me la faire partager. Elle m'interrogeait pour savoir si ma mémoire me rappellerait quelque vieille duchesse bien puissante, bien appuyée, bien fée, car ma sœur ne croyait pas à la revendeuse. Je n'y croyais guère aussi ; je pensai

bien que la dame dont elle me parlait, et surtout d'après certains détails qui décèlent la femme du monde, devait avoir joué un personnage avant nos grands bouleversemens, et cette circonstance de revendeuse à la toilette, qui doit sembler un détail d'imbroglio italien, était chose fort naturelle et alors fort peu comique. En ce temps de désastres, il n'était pas rare de trouver sur le pavé de Paris telle fille de noble maison portant le panier ou le carton, telle comtesse, pressée par la misère, gagner sa vie dans un tonneau de ravaudeuse, une baronne se recommander dans les bonnes maisons en vantant son talent pour la couture ; les plus malheureuses étaient celles qui couraient le cachet pour donner des leçons de musique, ou qui n'avaient pour ressource que les pinceaux ou les crayons. Loin du salon brillant où leur talent fut encensé, près des enrichis brutaux qui seuls pouvaient payer ce luxe d'éducation, combien elles expièrent la flatterie qui les avait autrefois proclamées des virtuoses! J'ai vu, et j'ai fait une fois remarquer à Mercier, une ex-chanoinesse, accompagnée d'une petite religieuse qui n'avait pas voulu la quitter. L'une avec ses cheveux blancs et son grand air de tenir chapitre, l'autre, toute fraîche, toute blonde, vendaient des souliers d'hommes sur la voie publique, et quand, à force de vanter la solidité de la double couture, elles avaient tenté quelqu'un de leur marchandise, j'ai vu la vieille épouse du Seigneur offrir ses épaules au chaland qui appuyait sa main sur elle pour se maintenir en équilibre, tandis que la jolie vierge, un genou en terre, essayait les souliers, et de ses doigts, naguère rosés, à présent écorchés et noircis, tirait le quartier et caressait le cou-de-pied de la pratique, afin de rendre le cuir souple... O vicissitudes!

Après avoir bien écouté Félicité, je ne voulus pas l'affliger par la réponse négative depuis long-temps faite dans mon cœur : je la renvoyai contente ; d'ailleurs, je ne risquais rien à voir la dame si curieusement entrée en scène ; je rêvais même toute la nuit à ma vieille amie, comme

l'appelait ma sœur. La matinée me sembla longue ; jamais jolie femme ne fut plus attendue, et, je puis dire, ne se fit plus attendre. Je désespérais, l'heure solennelle me semblait passée; mais l'impatience compte mal, et enfin un des gardiens m'annonça la citoyenne Brulé. Mes lecteurs l'ont déjà nommée : la citoyenne Brulé était la fameuse dignitaire de l'ordre de Malte, chevalière par privilége du pape Honorius II, c'était bien ma lady Mantz.

J'allai avec empressement au-devant d'elle; elle courut à moi, ses bras s'ouvrirent : le geste était parlant, je me précipitai les yeux baissés ; et cet accueil dont je redoutais tant les démonstrations favorables chez M. le maréchal, je ne pus l'esquiver ici, avec cette différence que le baiser que j'aurais reçu alors aurait eu douze années de moins.

Quelle femme dut être lady Mantz, et que lord Mantz fut un heureux mortel ! Jamais ruines de belle femme n'annoncèrent tant de splendeur passée ; mais une chose sur laquelle le temps n'avait nullement exercé ses ravages, c'était sa facilité de porter la parole : toujours même jet, toujours même fraîcheur de moyens. Le bonheur de revoir un vieil ami, un habitué des petits soupers du maréchal lui fit de nouvelles forces, et, en deux heures de causerie, elle m'en donna pour douze années d'absence. Riche de tant d'économies, elle déroula devant moi le passé, le présent et l'avenir : l'avenir surtout. Je serais trop orgueilleux si l'on se souvenait de ce que j'ai rapporté d'elle, qu'elle était élève de ce Damis, célèbre professeur de pierre philosophale ; mais à présent que je l'ai rappelé, il est facile de deviner le vaste champ que laissait aux conjectures d'un esprit comme le sien un avenir dont le présent n'avait ni règle ni mesure. Lady Mantz s'en donna du long et du large; elle avait averti Louis XVI, elle avait prévenu la cour; nouvelle Cassandre, elle avait crié ses prophéties sans être écoutée, et maintenant, moins jolie que la fille de Priam, et par conséquent n'étant point exposée au même genre de malheur, elle revendait à la toilette, ayant, d'a-

près sa propre expression, un pied placé sur les débris de la monarchie et l'autre sur le cratère d'un volcan, image sensible de ce qu'avait fait toute la vie l'imagination de lady Mantz : perpétuellement le grand-écart?

La catastrophe qui mit en question tant d'existences donna à la sienne sa véritable destination. Ecouteuse et conteuse, c'était une trouvaille pour elle que d'adopter une profession donnant entrée dans les deux camps ; elle paraissait-être à tout le monde, et ne nuisait à personne. Moins embarrassée que l'âne de Buridan, elle mangeait aux deux picotins et s'en trouvait à merveille ; bavarde suivant l'occurrence, discrète quand il le fallait, mais jamais discrète sans parler, c'est-à-dire parlant alors pour mieux se taire, c'était la revendeuse modèle. Montant du premier au quatrième étage, entrant par toutes les portes, admise dans tous les intérieurs, elle savait son Paris sur le bout du doigt, et je ne parle pas seulement du Paris vulgaire, du Paris des rues, des maisons et des appartemens, elle savait le Paris des caractères et des passions ; le Paris des joies et des infortunes, le Paris de quelques heureux et le Paris de tant de misérables ; elle pénétrait partout, et fournissait à qui que ce fût à juste prix ; elle avait vendu à Marat les culottes d'un curé, à Henriot les épaulettes d'un colonel des Suisses ; elle fournissait du linge de marquis à Robespierre, et Catherine Théos, cette femme qui fut au moment de faire une secte, au temps où ce même Robespierre ne s'était pas encore déclaré le patron de l'Eternel, Catherine Théos, dite la mère de Dieu, lui devait un restant de compte sur une douzaine de camisoles, à elle fournie de la défroque de la courtisane Duthé.

Comme tant d'autres le firent plus tard, avec ce tout petit carton, toujours se remplissant et toujours se vidant, lady Mantz pouvait arriver aux grosses fournitures, et, comme tant d'autres aussi, parvenir à la fortune, en vendant à nos armées des voiturées de foin pesant leur poids au moyen d'un arrosement productif, en livrant à nos bra-

ves, qui traversaient si laborieusement les Alpes, de bonnes chaussures à triple semelle, dont une de carton; mais lady Mantz ne comprit jamais le sublime du genre; elle alla toujours terre-à-terre; la partie philosophique de son état lui souriait plus que ne la tentait la partie lucrative; son petit carton lui plaisait; elle s'y était attachée, c'était l'heureux passeport qui lui livrait mille secrets, et lady Mantz était née avec la passion de savoir les secrets d'autrui.

Une autre raison qui empêcha la chevalière d'opérer en grand, c'était le besoin de rester à Paris; elle s'y était fait une vie nécessaire à d'autres : lady Mantz ne s'appartenait pas; toute entière à une cause perdue, mais ne lui portant secours que d'une manière subalterne, elle avait une patronne invisible, à la dévotion de laquelle elle était dévouée.

Pour ne pas trop faire languir, lady Mantz était immédiatement sous les ordres de la comtesse à la théorie du tonnerre; et, pour en venir à ce qui me concerne, la puissance dont la ci-devant citoyenne Brulé avait parlé à ma sœur était celle de la bienveillante *économiste*, ou plutôt celle d'un coffre-fort des mieux garnis dont elle pouvait disposer à sa fantaisie.

Ces deux femmes singulières, à plus d'un demi-siècle de distance, avec des idées toutes contraires, l'une jolie, et l'autre ayant dû oublier si elle l'était, mais toutes deux pouvant se rendre la vie bonne, l'une avec l'industrie qu'elle s'était créée, l'autre avec des fonds considérables placés sur toutes les banques, se touchaient par un point remarquable, par un caractère dont j'avais souvent observé le type dans l'ancienne cour, par l'esprit de servitude ou, si on l'aime mieux, l'esprit de servage, cet esprit particulier dont, m'a-t-on dit, Louis XIV fut l'introducteur, sorte de domesticité seigneuriale qui se dévoue à se mettre aux ordres de la cour, à lui appartenir, à se river à elle, à voir tout l'univers dans la cour. Ces deux dames, à tant d'échelons de distance, se ressemblaient. La comtesse, esclave volontaire d'une supériorité de tradition, s'était

vouée au service de la cour proscrite comme lady Mantz s'était vouée au service de la comtesse; toutes deux exposaient leur tête, et pourtant n'avaient plus d'affaires qui leur fussent précisément propres; sans passions et sans affections pour leur propre compte, elles avaient des passions et des affections empruntées à ces intérêts supérieurs, elles agissaient pour ces intérêts, y donnaient leur ame et leur vie ; autant revendeuse à la toilette l'une que l'autre, lady Mantz faisait à l'égard de la comtesse ce que la comtesse faisait à l'égard de l'assemblée puissante des rois donnant asile aux princes fugitifs, et comme l'une allait porter ses cartons dans la ville et dans les faubourgs de Paris, l'autre faisait voyager ses malles dans les cours de Russie, d'Angleterre, d'Espagne et d'Allemagne ; sortes de mouches du coche politique, mais mouches de meilleure foi que celle du fablier, elles allaient, couraient, volaient, sonnaient la charge, et attendaient le jour de sonner la victoire du char malheureusement embourbé. Mais au milieu de tout ce mouvement sans résultat, quant au principal, il y avait bien des infortunés de secourus, bien des proscrits sauvés, bien des familles consolées, et l'affreux nom d'espionnage ne peut être donné à ces deux dévouemens, car la comtesse jetait à tous les malheurs ses immenses richesses, et lady Mantz donnait son travail, sans d'autre récompense que celle d'avoir obéi à cet esprit de subordination dont j'ai parlé.

Combien j'appris avec plaisir des nouvelles de ma comtesse! combien je me trouvais flatté de n'en pas avoir été oublié! Quels reproches je me fis de ne l'avoir point appréciée! combien mon cœur lui restitua vite ces qualités aimables qui m'avaient charmé, et tempéra ces défauts qui m'avaient fait réfléchir! Je me la rappelai, jeune, enjouée, enthousiaste, me faisant dire son mystérieux catéchisme ; je me la rappelai infidèle, mais infidèle si agréablement! de cette infidélité qui est une parure de plus, qui engage l'amour-propre, et fait d'une affaire de cœur une affaire de

champ-clos, de victoire et de conquête. C'était un petit coin du paradis de Mahomet que lady Mantz venait d'introduire dans ma sombre prison ; je lui en sus gré, et quand ce premier feu des souvenirs fut passé, j'embrassai sincèrement la bonne vieille pour la part de reconnaissance dont je lui étais redevable. Ne pas m'oublier au jour de l'infortune, c'était bien généreux, c'était bien femme ! L'accord de ces deux âges, de ces deux caractères pour un même bienfait, m'allait à l'âme ; je pleurai sur les mains de lady Mantz, mais je devais refuser les propositions qu'elle venait me faire ; elle insista.

— J'ai ordre d'obtenir votre consentement : je l'obtiendrai. Songez-y ! Une jolie femme se dévoue, et vous refusez ! — Elle est donc toujours bien jolie ? — Mieux que jolie. Ses traits ont pris une gravité qui sied admirablement à ce noble visage. Ces couleurs d'une santé un peu florissante ont fait place à une pâleur qui charme et intéresse à la fois ; son sourire seul n'est pas changé, et vous savez si elle y aurait perdu ! Un roi tirerait vanité d'être sauvé par elle, et vous, vous !... — Je tirerai vanité d'avoir résisté à des offres si généreuses, au bonheur de la voir, au bonheur de me jeter à ses pieds et de la remercier ; mais sortir d'ici quand mes camarades y restent, c'est impossible ! c'est déserter...

Ce mot, en horreur à la vieille loyauté, frappa lady Mantz. Sa tête se courba, et quand elle l'eut relevée, ce fut presque avec le même accent que le mien qu'elle répéta :

— Déserter !... — Déserter en face de l'ennemi, — C'est votre dernière réponse ? — Puis-je en avoir une autre ? — Eh bien ! nous vous enlèverons comme on enlève une jeune fille.

Je ne sais s'il était au pouvoir de lady Mantz d'exécuter sa plaisante menace, et si le nouveau mouvement qu'elle se donna pour ce rapt d'espèce nouvelle la désigna à l'inquiète activité de la police d'alors, mais deux jours après sa visite elle-même fut arrêtée comme suspecte et déposée à

la prison du Plessis, où elle resta jusqu'à la chute de Robespierre.

Cependant le danger était pressant pour moi et mes amis, et dans l'intervalle de l'entrevue dont je viens de rendre compte à l'arrestation de lady Mantz, j'appris que Collot-d'Herbois avait écrit à Fouquier-Tinville pour hâter la mise en jugement de six d'entre nous, considérés apparemment comme les plus coupables. Il n'y avait point à se tromper sur l'issue probable de l'affaire. D'après la coutume de la commission, chacun des dossiers envoyés à l'accusateur portait en marge, et *en encre rouge*, une lettre fatale, indication convenue avec la justice du docile tribunal. Un grand G (1), c'était la mort; un D (2), la déportation; un R (3) ordonnait aux juges d'acquitter, et nos six dossiers envoyés étaient recommandés ainsi :

| | |
|---|---|
| DAZINCOURT. . . . . . . . | G |
| FLEURY. . . . . . . . . | G |
| LOUISE CONTAT. . . . . . | G |
| ÉMILIE CONTAT. . . . . . | G |
| RAUCOURT. . . . . . . . | G |
| LANGE. . . . . . . . . | G |

Et non content d'avoir placé la lettre rouge, dont la monotone redondance marquait les six coups du glaive, le minutieux Collot y avait joint un post-scriptum sans appel. Des circonstances, dont j'aurai à parler bientôt, me firent connaître ce billet bienveillant de l'homme qui, en revanche de ce qu'il devait à ma sœur, voulait me débarrasser des peines de ce monde en bonne compagnie. Voici ce modèle de précision dans le style épistolaire :

« Le comité t'envoie, citoyen, les pièces concernant les

(1) Guillotiné.
(2) Déporté.
(3) Relâché.

## CHAPITRE X.

»ci-devant comédiens français : tu sais, ainsi que tous les
»patriotes, combien ces gens-là sont *contre-révolution-*
»*naires* ; tu les mettras en jugement le 13 messidor. A l'é-
»gard des autres, il y en a quelques-uns parmi eux qui ne
»méritent que la déportation ; au surplus, nous verrons ce
»qu'il en faudra faire après que ceux-ci auront été jugés.

» *Signé* COLLOT-D'HERBOIS. »

Sans connaître ces pièces menaçantes, mais bien instruite que l'on voulait en finir avec nous et promptement, la comtesse, privée de l'aide de lady Mantz, prit la détermination d'agir par elle-même, autant qu'elle le pourrait, sans compromettre la cause à laquelle elle avait besoin de se conserver. Jamais elle n'entrait dans Paris, sachant bien que des émissaires étaient aux aguets pour la saisir. Sa cachette habituelle était à Sanois, et, si mes souvenirs sont fidèles, dans la maison du meunier ; c'était de là qu'elle partait, donnant à lady Mantz des rendez-vous dans la campagne et ne choisissant jamais les mêmes lieux ; elle avait eu le temps d'apprendre mon refus dont elle parut fort courroucée ; mais la main de fer qui faisait tomber tant de têtes était sur moi, elle se hasarda à traverser la barrière : c'était risquer sa vie, n'importe ! un jour, à huit heures du matin, elle se fit introduire chez ma sœur par M<sup>me</sup> Bellot.

— Il ne veut pas que je le sauve ! dit-elle à Félicité sans autre préambule, et ce seul mot parti du cœur la fit assez connaître. Il ne le veut pas ! Mais faites-l'y consentir. Voyez, voyez vous-même à remplacer l'amie qui nous manque. Séduisez tout ce que vous pourrez séduire. Faites-le évader. Qu'il puisse seulement sortir de Paris et j'en réponds ; mais, je le sais, il est perdu s'il y reste !

Et la pauvre femme pleurait, se jetait aux genoux de ma sœur, qui, surprise et attendrie, ne savait comment répondre ; cependant elle se remit.

— Hélas ! Madame, lui dit-elle, je crains bien que cela

ne soit impossible. J'ai la tête perdue. L'activité de lady Mantz me soutenait ; j'espérais avec elle, mais, sans elle, que faire ? Je n'ai ni crédit, ni influence, ni ressources ! — Au-delà des barrières, j'ai du crédit; un peu plus loin, j'ai cette influence qui vous manque. Des ressources ! en voilà, en voilà à faire ouvrir l'enfer ! et elle jetait sur le parquet plusieurs rouleaux de louis d'or, et un magnifique écrin. Voilà de quoi acheter plus d'un geolier, plus d'un gardien. Qu'ils fuient avec Fleury dont ils protégeront la fuite ; je me charge de leur sort. S'ils ont une famille, je la ferai heureuse, mais agissez, agissez !

Emue par tant de tendresse, élevée par tant de courage, Félicité lui promit de me voir et d'agir comme elle l'entendait.

— Je vous attendrai à la barrière du Trône. S'il consent enfin, il faut que dans deux jours il se trouve au même endroit ; je ne puis rester plus long temps à Paris ; voyez ! frappez avec de l'or à toutes les portes, promettez, prodiguez l'or ! si cela ne suffit pas, j'en aurai encore.

Et là-dessus elle partit ; emportant, non sans avoir eu querelle avec ma sœur, l'argent et les bijoux que celle-ci refusa jusqu'à ce qu'elle m'eût vu et essayé ce qu'il y avait à faire.

Quand la comtesse s'en alla, il était dix heures du matin, et, à deux heures après midi, cette bonne, cette excellente amie devait recevoir ma réponse ; j'étais vivement touché, ma pauvre Félicité attendait ma décision comme s'il eût suffi d'avoir ce consentement pour faire tomber nos hautes murailles ; je l'avoue, il se fit dans mon âme un long combat, un vacillement que je n'étais pas accoutumé à y laisser pénétrer ; mais il fallait s'expatrier ou se cacher sans cesse ; mais il fallait quitter ma famille, il fallait se couvrir de cette lâcheté d'avoir abandonné mes camarades ; mais il fallait accepter la difficile position de tout devoir à une femme. A chaque noble raison qu'on se donne pour accomplir un acte de courage et à laquelle on trouve à ré-

torquer si cet acte de courage est dangereux, il en est une
à la fin qui vient clore votre résolution et la rendre irrévocable ; mettez à la place de la comtesse mon père ou ma
sœur, ou même un homme, j'aurais eu peut-être la faiblesse de mentir à mon devoir ; Dieu aidant, il n'en fut pas
ainsi. J'écrivis à la comtesse quelques lignes où passa toute
mon ame ; mais c'était un refus. Ma sœur lui donna ce
billet ; après avoir lu, elle se frappa au front de ses deux
mains, et sans répondre, sans dire adieu, elle écrivit sur le
même papier : « Vous êtes un ingrat ! » et disparut.

Non, je n'étais pas un ingrat ! j'avais su apprécier toute
la noblesse de ce dévouement ; j'avais appris tout ce qu'il
y avait de tendresse et de vraie amitié dans cette ame généreuse ; le remords de l'avoir méconnue a tourmenté plus
d'une de mes journées, et si l'or n'avait pas été mêlé à ce
bienfait de la vie qu'elle voulait me conserver, si cette vie
avait été seule menacée et que j'eusse été dégagé de ce
point capital de mourir où mourraient mes camarades,
après ma sœur et mon père j'eusse aimé à être sauvé par
elle, et qu'elle juge si je suis un ingrat ! je place toujours
ma reconnaissance en bon lieu et comme d'autres placent
leurs bienfaits : je choisis.

Depuis lors je n'ai revu ni lady Mantz ni la comtesse,
mais j'ai su que celle-ci, après avoir beaucoup voyagé,
s'était fixée en France, près de Bourges, son pays natal. Je
présume assez de la bonté de son cœur pour penser que la
chevalière aura fini paisiblement auprès d'elle une vie
jadis si agitée. Quoi qu'il en soit, je n'ai jamais oublié combien je dois à toutes deux. Je reçus d'elles un service, et,
bien qu'un peu tard pour en profiter, une utile leçon : lady
Mantz m'apprit à ne plus juger quelqu'un sur sa caricature, et la comtesse que, telle femme que nous croyons
valoir seulement un hommage, peut être aussi digne d'un
regret.

Le temps marchait et notre arrestation datait de neuf
mois, si je ne me trompe, quand on s'avisa d'essayer d'un

peu de clémence envers quelques-uns d'entre nous pour avoir le droit de faire de la rigueur envers les autres. Envoyer en bloc la Comédie-Française à l'échafaud aurait semblé une justice trop brutale ; nous n'étions pas des victimes ordinaires, l'attention devait se porter sur nous ; les comédiens appartiennent à un monde pour lequel le peuple éprouve une sorte de bon mouvement qui n'est ni le respect ni l'admiration peut-être, mais qui est quelque chose où il entre un peu de ces deux sentimens avec une dose de reconnaissance. L'amour du peuple pour le spectacle est le gage de l'intérêt qu'il porte aux acteurs ; il ne peut nous voir sans nous associer à la représentation théâtrale, à cette fascination qui le transporte ; nous sommes pour lui le signal d'une fête, d'un plaisir vif, nous sommes les amis des yeux et des oreilles ; si nous ne pouvons l'être de l'esprit et du sentiment. Dans les temps même où le peuple n'est pas souverain, c'est chez nous qu'il exerce sa souveraineté la plus réelle et la moins incontestée ; aussi s'aime-t-il en nous : tuer un comédien, c'est tuer une illusion qui peut-être ne se représentera plus dans l'histoire de ses plaisirs. Si la foule n'approfondit ainsi la question, elle s'en rend bien compte ; et quand les esprits cultivés nous traitent en artistes, en interprètes habiles de la pensée du génie, auprès d'elle nous avons une popularité forte, parce qu'elle a quelque chose de celle des marionnettes qui l'amusent ; aussi, à ce titre, pouvons-nous compter sur de vives sympathies.

Disons en passant que Michot est là pour le prouver :
Une foule en délire le poursuivait sur la place de Grève ; qu'avait-il fait ? on le prenait pour un fermier-général, s'il m'en souvient. — A la lanterne ! criait-on, à la lanterne ! Déjà le fatal cordon serrait à la gorge le pauvre comique, quand, au milieu des allées et des venues pour s'échapper et pour saisir, le hasard amène un homme qui le reconnaît : — Eh ! c'est le *porichinelle* de la république ! dit-il aux autres. Ce mot suffit, on délivre Michot, on le

## CHAPITRE X.             239

rassure ; on le caresse : le citoyen allait être pendu, polichinelle fut porté en triomphe.

Je reviens au fait.

La commission qui décidait de notre sort nous partagea en catégories, afin sans doute de diviser l'intérêt et de singer la justice. D'après la liste que j'ai fait connaître, nous étions six marqués du G' mortel ; peu devaient être délivrés, on devait déporter les autres. M<sup>lle</sup> Devienne avait été désignée d'abord pour la déportation ; mais même au plus fort de la Terreur, l'amitié fit des miracles et la meilleure de nos camarades sortit de prison.

Elle fut redevable de sa délivrance à la haute protection de Vouland, l'un des membres du comité de sûreté générale, lequel s'intéressa à elle sur les vives instances de M. Gévaudan, vers ce temps-là entrepreneur de charrois pour les armées. Qui disait entrepreneur, disait alors homme de haute finance. La fortune de M. Gévaudan l'aida beaucoup, mais sa persévérance, la tenacité de son zèle firent plus encore. Il endormit tous les argus; jeta le gâteau à tous les cerbères, pria, pressa, aplanit mille obstacles, séduisit et attendrit ; et pourtant, bien que généreux et plein de probité, il ne donnait pas son dévouement gratis; il le prêtait, et à gros intérêts, car plus tard, l'usurier qu'il est ! nous a enlevé M<sup>lle</sup> Devienne à laquelle il a offert son nom et toutes les séductions qui pouvaient la tenter : le plaisir de rendre service.

Le jour de liberté de notre camarade fut une fête pour nous tous. M<sup>lle</sup> Devienne semblait avoir ouvert la porte à l'espérance et nous avions en gré que le bonheur eût commencé par elle. Nous la connaissions bien d'ailleurs, et, en mon particulier, je savais que son amitié ne serait pas oisive.

Dirai-je que c'est avec bonheur que je trouve enfin ce nom sous ma plume ! que c'est avec une joie douce que je le trace ! et combien j'avais impatience de le placer ! Devienne est ma Benjamine, à moi ! Devienne ! quelle femme !

quel cœur! quelle artiste! J'aime mon Valencey, ma douce retraite, j'y suis si bien entouré; si chéri des miens! et malgré cela, lorsqu'après une tournée à Paris, après avoir vu Devienne, je reviens vers mes pénates, j'ai quelque peine à me persuader qu'Orléans n'est pas au bout du monde; j'étais encore avant-hier auprès d'elle, avec cette bonne et petite société qu'elle a su fixer, où la joie n'éclate pas, mais où elle murmure; il me semble déjà qu'il y a un siècle que je l'ai quittée; et pourtant j'emporte avec moi tant de souvenirs! je me sens encore sous l'influence de ce bien-être de la vie qu'elle communique à tout ce qui l'entoure; de cette mystérieuse situation de l'ame qui vous fait deviner, en sa présence, que le lendemain vous plaira autant que la veille. Je la vois appuyée les deux coudes sur sa petite table, se mordant malicieusement le pouce de la main gauche, tandis que la main droite est prête à faire éventail, si quelque conte (de ceux que sait si bien faire M. Gévaudan) l'effarouche un peu; j'entends cette voix suave et entraînante rappeler doucement ses intimes à l'ordre, et, comme si j'étais là encore, je vois les intimes fort indécis; avec elle on est entre la désobéissance et la soumission, car la désobéissance vous attire ce regard si plein de puissance, ce regard si beau à voir! et la soumission, ce remerciement par un sourire, sourire d'ange!...... et je fais bien de l'honneur aux anges.

Il y a deux femmes en Devienne : la femme du logis et la femme artiste. Au théâtre, c'est l'intelligence, c'est l'esprit, c'est l'observation et la finesse poussée jusqu'à la coquetterie. C'est l'actrice qui peut le plus se passer de son auteur; elle l'aide quand elle ne le crée pas; d'un regard, d'un geste, elle fait un bon mot; d'une inflexion, d'un silence, elle fait la fortune d'un vers; cette prose est-elle languissante? elle presse son allure, elle la papillotte, et voilà que cette prose éclate en étincelles. Elle comprend Marivaux, mais elle fait comprendre Molière; non-seulement elle peut conserver au beau tout son lustre, mais

elle peut prêter de l'éclat au médiocre ; ce que la nature lui a prodigué comme artiste rendrait célèbre une femme dans la société : eh bien ! dans la société elle abdique. Simple, vraie, modeste, elle se hasarde à peine, c'est le ton d'une demoiselle bien élevée. Interrogez-la, elle vous répondra avec timidité ; mettez-la à son aise, vous serez charmé. Jamais, comme Contat, elle ne paraîtra la reine de la haute conversation de salon, de la conversation en grande tenue ; elle n'agitera pas la parole comme madame de Saint-Amaranthe ; elle ne la fera pas brillante, incisive comme la première, ni pleine d'éclat, de vivacité et de lumière subite ainsi que la seconde. Devienne est la bonne châtelaine du foyer, la dame du doux entretien, de la causerie les pieds sur les chenets ; son métier, à elle, c'est d'abord d'être femme ; son esprit est, si l'on veut, de l'esprit en peignoir ; c'est la négligence pleine de charme, c'est la grace surtout. La grace ! A propos de cette grace ineffable, Parny disait un jour : — « Quel dommage qu'elle n'écrive pas ce que je pense ! »

Est-ce là tout ? Ai-je peint Devienne ? Non, car je n'ai point parlé de ces qualités qu'il est plus rare de trouver, et qui pourraient faire dire mieux que Parny encore : c'est une belle ame hôtesse d'un beau corps.

Maintenant, ce n'est pas moi qui vais parler ; c'est l'histoire, c'est l'anecdote. On peut avoir une tendre amitié pour une femme, et, avec le tour que l'amitié donne à l'imagination, se faire aisément son panégyriste, mais on ne saurait inventer une anecdote : l'anecdote ressemble toujours, elle est l'ame et le caractère.

C'était cinq ou six jours avant la fête de la première grande fédération, à cette époque où la liberté parut si belle à tous, jeune, naïve et pleine de croyance qu'elle était ! J'étais allé faire un tour au Champ-de-Mars comme curieux, et d'abord avec assez d'indifférence ; bientôt je m'étais uni au sentiment de concorde et de fraternité qui semblaient ne faire qu'une seule famille d'un million de

citoyens ; j'avais vu M. de Talleyrand pousser la brouette, les pieds dans la boue et parfaitement crotté ; j'avais applaudi à la gaieté de l'abbé Delille ; j'avais ri au seul et unique calembourg qu'il ait peut-être fait de sa vie, calembourg qui redonna du cœur à quatre jolies femmes, lesquelles, depuis le matin, se barbouillaient de la terre sacrée, sans avancer l'ouvrage assurément, mais sans y nuire aussi, car, en ce sens-là, ce qui n'aide pas encourage ; j'avais entendu leurs plaintes moitié joyeuses, moitié chagrines : elles mouraient de faim, et, plus compatissant que l'abbé Delille, qui leur conseillait de s'adresser à la *fée des rations* ( fédération ), j'étais allé quérir du gâteau de Nanterre ou de la brioche, et je revenais galamment vers elles, quand un visage de femme, beau, extraordinaire d'éclat, radieux, transfiguré, pour ainsi dire, m'apparaît : c'était Devienne.

—Quel patriotisme ! lui dis-je.—Quelle joie, me répondit elle. — Vous rayonnez, en vérité ! — Oui, c'est possible. C'est que j'ai du bonheur ! du bonheur pour bien long-temps ! un bonheur qui me manquait ! Je l'ai ressaisi, je le tiens ; je ne le lâcherai plus.

Puis, avec une action qu'on ne saurait reproduire, elle me montrait, à une longue distance de là, au milieu de ce mouvement confus où il était si difficile de rien distinguer, et non loin des bannières qui guidaient les diverses corporations ; elle me montrait, dis-je, quelque chose, un objet, un homme, je ne savais trop, car ses indications n'étaient que des acclamations de bonheur ; je crus un moment qu'il s'agissait de Lafayette, traversant le Champ-de-Mars, l'épée à la main, à la tête de l'état-major de la garde nationale.

—Vous en tenez pour le héros de l'Amérique ? lui dis-je. — J'en tiens pour quelqu'un, mais non pas pour le général. J'aime, au milieu de tout ce monde-là, un simple garde national : cheveux gris, face réjouie, attitude bon homme, et, si vous aviez mes yeux, vous le verriez comme

moi.... C'est mon père! — Votre père? — Que j'ai retrouvé, là; qui m'a vue! qui m'a reconnue! qui a reconnu la grande dame, entendez-vous, Fleury, qui l'a embrassée, mon ami! et a promis de venir loger chez elle! Vous le verrez; vous aimerez papa Thévenin; je veux que vous veniez faire visite à mon bonheur!

La famille de Devienne était connue et réputée dans tout Lyon; honnête souche d'artisans, il ne sortit d'elle que des hommes laborieux et utiles, de ces dignes demi-bourgeois qui ont aussi leur généalogie sans tache, et, par exemple, pour cette famille-ci, le peuple lyonnais nommait ses Thévenin avec le même orgueil que la noblesse nommait ses Montmorency. Le rabot et la scie, instrumens de leur bien-être, n'avait pas quitté depuis des siècles la boutique héréditaire. Là, l'aîné de la famille représentait l'antique honneur des aïeux, y épousait une jolie fille, y devenait père d'enfans charmans, et prouvait à tout Lyon la vérité du vieux proverbe : Bon sang ne peut mentir.

Mais il est un instant marqué où les races cessent d'être immuables. Dans la famille de l'ouvrier, l'art avait désigné une jeune fille : il fallut qu'elle allât à lui. Avec le métier de Maître Adam, le père Thévenin n'avait pas le même goût pour les vers, et ce goût vint chercher l'enfant jusque sous l'établi où elle jouait. Elle alla au théâtre par hasard; et bien par hasard, car madame Thévenin n'entendait pas raison sur le spectacle, qu'en sa qualité de femme tout à fait pieuse elle regardait comme un lieu de perdition. L'attrait de la scène éveilla au cœur de la jeune fille une vocation décidée, et elle partagea si peu d'injustes préventions qu'à quelques années de là on la trouve répétant chez Préville, puis se lançant, toute fraîche, toute jolie, toute intelligence et toute ferveur, sur le premier théâtre et devant le public le plus éclairé de l'Europe.

Quand Mlle Devienne parut, Mlles Fanier et Dugazon allaient se retirer, et Mme Bellecourt ne pouvait plus jouer que les servantes de Molière; on aurait pu dire le moment

favorable, s'il n'était resté M^lle Joly. En sa présence, la réussite était difficile, et c'est ce qui rendit le triomphe de la jeune débutante plus éclatant... Mais mon projet n'est point de parler ici des succès et du talent de ma bonne camarade, c'est de l'histoire trop connue. J'en suis à Devienne femme, et non à Devienne artiste.

En même temps donc que Devienne artiste goûtait de tous les enchantemens de la gloire, Devienne femme avait des chagrins. L'amour de l'art lui fit faire, de Lyon à Paris, l'école buissonnière, et le souvenir bien cher de ses parens venait gâter les hommages dont elle était entourée. Qu'on juge de son bonheur lorsqu'à cette grande assemblée du Champ-de-Mars elle rencontre, parmi les députés de Lyon à la fédération, son père ! son père qui a tout oublié pour n'être qu'au bonheur de la retrouver ! qui la reconnaît brave et parée ! qui l'embrasse devant la nation, et consent à passer chez elle tout le temps qu'il restera à Paris !

J'ai vu ce ménage. Jamais femme pleine de tendresse ne fut plus aimable à contempler en sa piété filiale. Devienne est, d'ailleurs, la femme des petits soins, des attentions fines ; c'est en la voyant alors que j'ai compris tout l'intérêt qu'on peut donner aux agréables minuties de chaque jour : c'était un moka qu'on voulait confectionner soi-même ; une tabatière qu'on remplissait jusqu'aux bords et où l'on avait mis la fève odorante ; des sucreries du pays auxquelles on avait donné la dernière main. Maître Thévenin se laissait aimer et choyer comme s'il n'avait fait que cela toute sa vie ; il y mettait une facilité, un laisser-aller, qui aurait fait honneur au plus habitué ; il me rappelait un peu le héros de Gresset ; aussi je le nommais, à part moi, le Père Vert-vert : je dis à part moi, car il n'aurait pas fallu plaisanter Devienne là-dessus. On aurait dit que l'excellente fille voulait se rattraper du temps perdu ; elle y mettait toute son ame : c'était une affaire de sentiment et de conscience.

## CHAPITRE X.

Mais il ne suffisait pas d'avoir gagné le père Thévenin; il y avait à Lyon une maman fort sévère, très arrêtée; comment l'attendrir? Le pourrait-on sans renoncer au théâtre? Cependant le théâtre était bien nécessaire. Le temps du repos était à peu près arrivé pour les deux époux; et eussent-ils pu travailler encore, qui sait si le travail serait venu? Dans les villes manufacturières, tout changement se fait sentir. La révolution, malgré les promesses de ses commencemens, avait arrêté le commerce à Lyon; or quand c'est jour de repos pour les fabriques, la ville chôme d'armoires, les jeunes ménages se contentent d'un bahut, et les commandes sont rares. Telles étaient les réflexions que Devienne suggérait à maître Thévenin en son désir de préparer le séjour des grands parens auprès d'elle.

Enfin, tant fut écrit, promis, sollicité, tant agirent des personnes influentes, que le mari parti plein de résolution, pour la seconde ville du royaume, gagna bientôt une cause qu'on avait hâte de perdre : on se décida à faire les paquets. M^me Thévenin, après avoir fait promettre, pour clause expresse, qu'il ne serait jamais parlé de théâtre, se risqua dans une voiture publique. Après Devienne, elle était la première, dans la ligne maternelle, qui eût osé ainsi aller au bout du monde.

Cependant que faisait notre amie un peu avant et un peu après le départ? Elle avait à Lyon des affidés, et toute la boutique vendue par les parens, et achetée sous main par Devienne, arrivait à Paris en compagnie d'un premier ouvrier depuis long-temps attaché au bon homme, et dont, certes, l'œil n'aurait pas été si sec, quand son bourgeois pleurait de la séparation, s'il n'avait eu sa part de quelque heureuse confidence.

Voilà nos deux époux arrivés. La mère Thévenin se jette d'abord au cou de sa fille, puis elle arrête un baiser à moitié chemin pour gronder; mais elle embrasse de nouveau, elle oublie, pardonne et bénit, et aime encore, si jamais elle a cessé d'aimer! Elle s'installe; maître Théve-

nin fait l'entendu : il connaît les êtres ; tous deux sont heureux, honorés, respectés, chéris. Le salon de Devienne reçoit tout ce que Paris offre de brillant et de choisi : bientôt on le décore d'un beau portrait du père Thévenin, en habit du dimanche, en jabot bien plissé, mais dans le costume simple de son état ; et la mère Thévenin aussi y est placée, en magnifique pendant, parée de sa robe à fleurs, coiffée de sa cornette lyonnaise. Là, ducs, comtes, marquis et barons, virtuoses célèbres, hommes de lettres et hommes du monde, viennent faire leur première révérence à ces respectables effigies. Devienne est fière de montrer ses dignes parens en peinture, et plus fière encore de les présenter en original ; elles les place à sa table au milieu de ce beau monde, les sert des premiers et leur offre le meilleur morceau. Chacun s'empresse, chacun applaudit. Le père Thévenin trinque glorieusement avec la noblesse et les illustres de l'art ; et il n'est pas un verre de Bordeaux qui ne soit bu à l'intention d'une fille qui, en l'honorant ainsi, s'honore elle-même.

Les honneurs sont bons, mais il faut à les user une certaine habitude, sans cela ils fatiguent. Nos dignes époux, après les premiers jours d'effusion, réclamèrent de leur fille une promesse faite à l'époque où il s'agissait de les décider. C'était d'avoir un chez eux, d'habiter une petite maison où il leur faudrait moins de tenue, où le père Thévenin serait maître de ne faire sa barbe que tous les jeudis, et la mère Thévenin de s'occuper de son tracas quotidien à son aise. Devienne avait prévu cette demande : bientôt le vœu des braves gens est accompli. On part et afin de commencer la réforme, on refuse l'équipage, on va à pied : on arrive. Quelle joie ! quelle douce surprise ! non pas de l'aspect de la maison, maison petite, propre, aérée, avec des meubles à se mirer dedans ; mais d'un établi, où le père Thévenin reconnaît d'abord toutes les dispositions de sa boutique de Lyon, où il retrouve sa large scie, son rabot, ses bons ciseaux, et son ouvrier, son brave ouvrier,

qui aligne des planches en chantant la chanson des Brotteaux ; plus un joli jardin garni de fleurs, d'espaliers, d'une tonnelle, meublé d'un banc de bois, embelli de quelques perches de gazon où cabriole une chèvre, la chèvre de la mère Thévenin, laquelle, à l'aspect de visages de connaissance, se met à brouter de bon appétit, oubliant qu'elle est arrivée du matin même par la malle-poste.

Une seule chose faisait de la peine à notre camarade : c'était la tenacité de sa mère sur l'article du spectacle. Un orgueil assez légitime lui faisait désirer que ses parens la vissent dans ses jours de triomphe. Elle justifierait ainsi sa vocation, en les rendant plus fiers d'elle ; n'est-il pas d'ailleurs un secret sentiment qui nous fait aimer à nous parer de nos succès devant ceux dont l'affection nous est chère ? Maître Thévenin, lui, s'était montré moins récalcitrant, et, sans en rien dire à sa femme, il était allé voir un peu ce que chantait cette comédie dont il sortit enthousiasmé, de sa fille surtout : il s'étonnait d'être le père d'une femme si gracieuse, si spirituelle et tant applaudie ; et maintenant c'était lui qui poussait à la roue pour que sa femme vît enfin de quelle fille ils avaient fait présent au monde ; mais M<sup>me</sup> Thévenin portait un peu les hauts-de-chausses, et il n'osait trop aborder la grande question, quand il trouva l'expédient d'une négociation par un tiers.

Ce fut M<sup>me</sup> de Mouhy, ou Mouchy, je ne puis dire si c'est la maréchale, je ne puis même certifier que ce soit ce nom-là, et je n'irai pas consulter notre amie pour rectifier, je recevrais bien vite défense expresse de rien révéler de la sorte. Quoi qu'il en soit, une très-grande dame dont notre Devienne était fort aimée, et qui par contre-coup avait été enchantée de la mère Thévenin, se chargea d'amener à fin les scrupules de la bonne femme.

La besogne fut difficile ; il fallut revenir souvent à la charge, et Dieu sait ce qu'on répondait : « C'était se damner ! On voyait au théâtre des choses qu'une ame chrétienne devait fuir. » M<sup>me</sup> de Mouchy, de Mouhy (ou autre-

ment) se fâcha ; elle voulut mettre cette mère obstinée au pied du mur.

— Pensez-vous que je sois une honnête femme? lui dit-elle un jour que l'impatience la gagnait. — Oh! madame ; pouvez-vous croire... — Et cependant je vais au théâtre. — Chacun a ses idées. — Mais non, chacun n'a pas ses idées; il en est qu'il ne faut pas avoir, et, de celles-là, je me flatte de n'en admettre aucune. Ainsi, si vous ne venez pas au spectacle, si vous n'acceptez une place dans ma loge, c'est me dire une grosse injure, ou c'est la penser.

La pauvre Thévenin ne savait que répondre; mais pressée, harcelée, et d'ailleurs pleine de respect pour la dame qui la sollicitait, elle se résolut à aller au théâtre, en se promettant intérieurement d'offrir à Dieu ce grand sacrifice et de résister à toute tentation du diable.

On avait choisi *Athalie*, et Devienne devait paraître dans la seconde pièce.

Enfin le jour tant redouté arrive. La mère Thévenin se colle dans un coin de la loge, se rend petite, baisse les yeux, se bouche les oreilles, et, dans cette situation, prend part au premier acte. Le second acte commence; la main fatiguée se dérange un peu, quelques paroles de Josabet frappent doucement l'oreille dont on ose risquer une moitié, bientôt l'harmonie de Racine sollicite, on lui ouvre un plus libre passage ; une voix d'enfant se fait entendre, c'est celle de Joas; les paupières de la bonne mère se lèvent, elle regarde, elle écoute : ces magnificences du temple l'étonnent, cette belle poésie, où elle retrouve sa Bible, la captive; la pièce continue, et Thévenin, tout à l'heure encore femme aux préventions, Thévenin l'enthousiaste maintenant, les deux coudes appuyés sur les rebords de la loge, la tête soutenue dans ses mains, dévore des yeux et des oreilles tout ce qui se dit, tout ce qui se fait. L'action marche, les enfans de Lévi sont appelés en aide à l'inspiration du pontife; l'accord des harpes, le sublime mouvement d'un rhythme qui seconde les transports de Joad ;

## CHAPITRE X.   249

et Joad, lui, le grand prêtre, le prophète inspiré, prédisant la Jérusalem nouvelle à l'univers ; tout ce monde d'enchantemens et de mélodies, entre, pénètre profondément au cœur de la pieuse personne ; mais quand arrivent ces vers :

> Heureux qui, pour Sion, d'une sainte ferveur
> Sentira son âme embrasée !
> Cieux, répandez votre rosée,
> Et que la terre enfante son Sauveur !

les larmes la gagnent ; éperdue de religion et d'amour divin, elle courbe le front, glisse sur ses genoux, et, se signant avec dévotion, fait entendre aux voisins étonnés : Au NOM DU PÈRE, DU FILS ET DU SAINT-ESPRIT, AINSI SOIT-IL.

Voilà la famille de Devienne, voilà Devienne elle-même : Elle était pour les vieillards auxquels elle se consacra, ce que me parut être, jadis pour ses enfans, le bon arlequin de la Comédie-Italienne. J'aurais à raconter vingt anecdotes sur cet intérieur, toutes pleines de cette naïveté qui a bien aussi son entraînement ; mais notre Devienne a un portefeuille où je ne veux pas trop puiser sans permission. Il me suffit d'avoir prouvé combien on perdait à ne connaître que son talent. J'ai peint son excellent cœur, c'est donner une idée des efforts qu'elle fit pour nous délivrer après sa liberté obtenue. Elle alla jusqu'à se compromettre de nouveau : elle donna de fréquentes réunions où étaient invités les parens et les amis des détenus, dans le but d'amener plus promptement leur liberté en concertant leurs démarches. Cela lui réussit quelquefois ; mais, en ce qui concerna la Comédie, elle eut la douleur de voir ses soins inutiles.

Quelqu'un cependant devait nous sauver ; à ce quelqu'un il fallut un grand courage et une présence d'esprit admirable : c'est une histoire à part celle-là ; j'espère qu'on la suivra avec intérêt.

## XI.

### CHARLES DE LABUSSIÈRE.

Charles de Labussière a été le sauveur de la Comédie-Française ; sans lui, bien sûrement, elle payait la dîme à Fouquier-Tinville. Le zèle de nos amis, le dévouement de nos parens, les vives sollicitations des personnes encore influentes qui avaient conservé un peu d'amour pour l'art, n'auraient servi qu'à mieux constater de quelle ardeur on y allait pour se défaire de nous, si Charles de Labussière n'avait mis sa tête au jeu afin de sauver les nôtres.

C'est pourtant un homme dont le nom n'est plus prononcé, dont l'existence est à peine soupçonnée! Il n'est pas un de nos nouveaux sociétaires à qui l'on demande s'il connaît de Labussière, qui ne réponde : Qu'est-ce que ce monsieur là ? Et si quelqu'un se le rappelle encore, à part nous ses obligés, c'est peut-être un vieil ouvrier tourneur du faubourg Saint-Antoine, une femme surannée, nouvel-

## CHAPITRE XI.       251

liste du quartier, jadis jeune et fraîche grisette; celui-ci et celle-là se souviennent d'avoir vu, dans le temps de leurs joyeuses équipées, au théâtre Marcux, un niais charmant, bête à ravir, un homme d'une grace infinie à recevoir le soufflet obligé, le coup de pied de tradition; d'une balourdise à citer, bredouillant de la langue et du geste, cassant les assiettes, mêlant les crêmes avec la matelotte, émule de Volange, rival de Beaulieu, et disant : c'en est !, avec une expression si nouvelle, si bien comprise, qu'il fit oublier ses devanciers et désespéra ses successeurs.

Eh bien! ce niais, ce balourd, ce jocrisse qui vint faire rire de ses bêtises, qui s'enfarina pour plaire à la grisette, qui se jeannotisa pour divertir l'ouvrier, cet humble artiste d'un humble théâtre, est l'homme de France le plus courageux, le plus adroit et le plus audacieux. Nul dévouement n'égala son dévouement, nulle abnégation ne peut se comparer à son abnégation; il n'est pas de finesse de diplomate qui ne baissât pavillon devant sa finesse. C'est un esprit délié, pénétrant, toujours présent, toujours facile, s'animant au milieu du péril, trouvant des ressources dans ce qui devrait le perdre. Il s'est moqué de tous les hommes de sang; il les a pelottés; ils ont été les Gérontes de cet honnête Mascarille : c'était une partie engagée à eux et à lui, de lui à Marat, de lui à Danton, de lui au farouche comité, de lui au bourreau; et Marat, et Danton, et le comité, et le bourreau ont été vaincus par ce Jeannot, par ce Volange. Il leur a enlevé leurs fiches : ils marquaient la partie avec des têtes d'hommes; il leur a porté tort, le croiriez-vous? de onze cents.

De onze cents! Oui, le compte est fait, les noms sont connus, noms la plupart marquans : on en pourrait donner les listes, elles pourraient être publiées; mais, triste vérité à révéler! ce serait publier presque en totalité une liste d'ingrats. Onze cents ingrats! qui peut se dire assez heureux pour avoir tant mérité de lui-même! La Comédie-Française du moins s'est souvenue : elle alla vers de Labus-

sière dans un moment difficile ; mais elle ne fit pas assez, selon moi. Une représentation à bénéfice, qu'est-ce en effet? J'aurais voulu que cette vie si souvent exposée fût désormais heureuse et facile ; j'aurais voulu surtout qu'elle fût glorieuse. Il eût été bien à nous de payer notre dette et tant d'autres dettes encore. Le nom de Labussière a été mis une fois sur des affiches arrachées le lendemain ; c'était dans notre foyer; au milieu de nos pères, de nos pâtriarches, au milieu de nos illustrations, auprès de Rotrou qui mourut en bravant la peste pour secourir ses concitoyens, c'était là qu'il fallait placer de Labussière et afficher son nom en lettres de bronze.

Avant qu'il eût fait preuve de cette espèce d'héroïsme, si rare qu'on en trouve à peine quelques exemples, sa vie fut des plus originales. C'était un esprit indépendant qu'on ne façonna jamais aux idées, aux usages du monde; il ne se pliait à rien de ce qui demandait de la tenue ou de la régularité : l'année n'avait pas pour lui quatre saisons; il portait du gros drap l'été et du nankin l'hiver, non pas toujours, mais quand cela lui semblait bon : pour lui, la journée n'était pas divisée en quatre parties; il déjeûnait le soir et soupait le matin ; il trottait la nuit et dormait à midi. C'était l'ennemi des pendules, des montres et des cadrans solaires ; les inventeurs de la bride et du licou lui semblaient des monstres, non pas qu'il fût entêté et contrariant, mais parce qu'il avait besoin de ne subir aucun joug, de n'être sous aucune volonté : c'était le paysan du Danube au milieu de la société. Une seule passion dompta un peu cette vie insubordonnée, la passion du théâtre. Il fallait bien jouer le soir, apprendre ses rôles, se soumettre au poète et au public ; mais cette passion ne le saisit pas sans qu'il se débattît : il voulut fuir, se jeta en arrière, se tordit sous le joug, ce fut inutilement : il accepta son plaisir à peu près comme le misanthrope à qui Molière a donné pour maîtresse une coquette qu'il aime malgré qu'il en ait, peste d'aimer et aime d'autant. Théâtre à part, de Labussière

rentrait dans sa nature. Il fut au collége, il fut au régiment ce qu'il parut ensuite dans le monde, toujours indocile, jamais n'obéissant qu'à lui, jamais de niveau qu'avec lui-même, et cependant, par un de ces priviléges accordés à ces natures rondes, franches, toujours joyeuses, toujours serviables, il se fit aimer de tous ; touché de l'amitié d'un inférieur, il se riait de la colère de la toute-puissance; de fer devant la force, roseau devant la faiblesse, il était, qu'on me pardonne la comparaison, comme ces maîtres dogues qui arrêtent les bœufs furieux, et se laissent tirer les oreilles par les enfans du quartier.

Avant que ce jour fût venu où tout homme trouve le moment de sa vie qui doit compter pour lui et profiter aux autres, de Labussière prit un rang distingué parmi cette secte de bouffons qu'on nomma la secte des mystificateurs ; mais de Labussière y prit un rang à part ; enfant perdu de la bande, jamais il ne mit ses bons tours au service de l'ennui des salons, il s'amusait pour lui ou pour ses camarades ; jamais, comme ces divertisseurs ordinaires de cour, de ville ou de petites maisons, il ne renferma sa joie entre quatre murailles ; il mystifiait en place publique, peut-être ne devrais-je pas dire qu'il mystifiait : c'était un homme en qui il y avait surabondance de vie et de mouvement, et qui jetait tout cela au dehors, en brusques élans, en inspirations étranges ; c'était un feu follet se jouant du voyageur, avec cette différence que celui-ci, après s'en être bien moqué, l'aurait conduit à la meilleure auberge, et peut-être même aurait payé l'écot.

On a cité de lui divers tours de page ; je ne sais si tous sont vrais, cependant ils sont tous à reconnaître, chacun pris a part, ayant de l'air d'un essai d'énergie pour l'avenir; seulement, il mettait à ces essais des accompagnemens bizarres. Ce n'était pas un mari trompé, un provincial éconduit, une pauvre femme bafouée, il aurait dédaigné de se moquer de Poinsinet ; il lui fallait du difficile, et même du dangereux ; il voulait trouver dans toutes ces

aventures une petite odeur de poudre ou pressentir la pointe de l'épée. Son caractère semblait un à peu près du caractère de Sainte-Foix, si habilement mis en scène par mon ami Duval. Voici, pour preuve, une aventure qui vaut bien *la bavaroise* si connue.

On remarqua long-temps à Paris un certain chevalier, fort bretteur, voulant qu'on le sût, et, en conséquence, ne vous regardant jamais que dans l'œil, portant le front haut ; toujours appuyé sur la garde de son épée, ou la caressant toujours, à peu près comme on caresse la main d'une amie, chevalier fort insupportable d'ailleurs pour vouloir gêner les coudes à chacun ; ayant déjà blessé quelques personnes qui ne se rangeaient pas sur son passage ; jureur, blasphémateur, *au demeurant le meilleur fils du monde*, car il se fit siffler comme un faible mortel aux Italiens, sous le nom du chevalier de La-Béïse, et à propos d'une pièce qui aurait beaucoup prouvé en faveur de sa force dans l'escrime si tout le parterre, au milieu duquel il jeta son adresse, avait répondu à la provocation.

De Labussière appartenait vers cette époque au régiment de Savoie-Carignan en qualité de cadet ; il se trouvait à Paris, en congé ou autrement, et venait de passer une joyeuse matinée avec d'anciens camarades, quand le chevalier en question traversa devant eux, enfoncé dans une brouette, pomponné, flambant neuf, tiré à quatre épingles, étalant sa santé florissante dans cette voiture de malade, et fier comme s'il avait été traîné splendidement par quatre chevaux empanachés. Le soleil brillait de tout son éclat, le pavé était sec comme un parquet ; de Labussière fut choqué de voir, par un si beau temps, un jeune homme se faire ainsi traîner en brouette ; il dit son avis sur la promenade impertinente, et le dit tout haut. Ses amis lui firent signe de se taire, et lui révélèrent à l'oreille et le nom et la réputation du promeneur.

— Ah ! tant mieux ! se prit à dire la mauvaise tête. Puisqu'il a ce caractère-là, il va me céder sa brouette. — Tu

## CHAPITRE XI.

ne feras pas cela ; nous t'en empêcherons bien. — Je le ferai, et personne ne m'en empêchera. Je trouve ridicule que ce monsieur de La-Bêise, ou autres lieux, se fasse charier ainsi ; je veux lui montrer que ça a l'air bête, en me mettant à sa place. — Mais tu n'as pas le droit de t'en formaliser. On ne peut pas empêcher quelqu'un d'aller en brouette. — On le peut ; et je parie que ce sera moi. — Et tu te mettras à sa place ? — Et je m'y mettrai. — Parions que non ? — C'est fait. Je parie.

On s'arrange pour le pari, mais on se presse, car la brouette allait toujours. De Labussière court, arrive, fait signe au grotesque équipage, parvient à le faire arrêter, et s'adressant au chevalier, mais d'abord d'un ton d'exquise politesse :

— Je vous demande mille pardons, Monsieur, si je vous interromps, mais j'ai à vous faire une observation. — Une observation, Monsieur ! dit le fougueux chevalier qui, ne sachant encore où l'on veut en venir, se contient d'abord et ajoute seulement : — Faites. — C'est peut-être fort indiscret à moi ; mais je m'étonne qu'à votre âge, beau et bien planté comme vous l'êtes, par un si beau temps, et avec une santé à faire honte à un chanoine, vous vous fassiez traîner en brouette ?

Le chevalier de La-Bêise, habitué à voir tout le monde lui céder, fut assez ébahi du propos ; il savait combien était respectée sa bonne épée, et il crut, au premier moment, que l'homme qui l'abordait ainsi était fou ; ce ne fut donc qu'avec une demi-colère, et tout en examinant l'interrupteur, qu'il répondit :

— Vous me permettrez aussi, Monsieur, de vous faire observer que je trouve fort étrange que vous me fassiez une semblable observation. — C'est qu'en vérité votre conduite est bizarre ! — Bizarre ou non, vous voudrez bien vous mettre de côté et permettre que je continue.

Et là-dessus il se disposait à suivre son chemin, avec quelque regret peut-être d'avoir affaire à un homme dont

le cerveau devait être fêlé; mais de Labussière mit la main sur la brouette.

— Vous avez du goût, Monsieur? — Que vous importe! — C'est que j'ai de la conscience, moi, Monsieur! et je ne permettrai pas qu'un homme de goût se déshonore ainsi aux yeux de toute la capitale. — Vous ne le permettrez pas, dites-vous? — Non, Monsieur! Vous me revenez, votre physionomie me plaît. Je m'intéresse à vous; je ne souffrirai point que vous alliez en brouette. — En ce cas-là, Monsieur, voyons vos titres.

Et le chevalier, comprenant enfin, demandait maintenant ces titres, hors de la brouette et l'épée à la main; de Labussière dégaîne de son côté, on croise le fer; bien attaqué, bien défendu, deux ou trois passes, et le provocateur reçoit un coup à garder le lit trois semaines.

— Vous l'avez voulu, Monsieur! dit le chevalier de La-Béïse. — C'est parbleu! bien vous qui l'avez voulu, mais ce n'est pas là la question. Assurément vous êtes trop poli, Monsieur, pour aller en brouette, vous qui vous portez si bien, pendant que j'irais à pied, moi qui suis blessé! — Qu'à cela ne tienne; prenez ma brouette, et que le diable vous emporte! — Dieu vous le rende! riposta de Labussière bien souffrant, mais enchanté de pouvoir s'emparer de la brouette et d'avoir gagné son pari.

De tels jeux marquent la trempe de ce caractère; ils feront mieux comprendre ce que j'ai à dire de l'homme et de son audace; du reste, il faut lui rendre cette justice, jamais il ne cherchait d'affaires semblables à celle-ci s'il ne trouvait à parler à gens en état de pouvoir lui donner une réplique vigoureuse, et même, dans ce cas-là, il ne prenait jamais l'offensive, essuyant très-galamment un coup de feu ou endossant un coup d'épée pour le prix de ce petit plaisir; il appelait ces blessures-là : prendre son billet au bureau.

Passe encore s'il n'avait cherché d'adversaires que parmi des chevaliers de La-Béïse; mais il s'attaqua souvent à de

bien autres puissances, et alors que la révolution fut venue, ce fut elle-même qu'il mystifia.

À cette époque il avait quitté son régiment, et comme il prit la comédie en goût, moitié artiste, moitié amateur, il s'enrôla avec les principaux comédiens du théâtre de Mareux. Là, plus que jamais, joyeux tracassier, il donnait une action nouvelle à cette société, divertissant le public, portant sa gaieté dans les coulisses, et jetant moqueusement sa vie à tous les hasards dangereux d'alors, sans que nul de ces hasards voulût la prendre. Je puis garantir les faits suivans :

Associé à plusieurs bons vivans comme lui, résolus à son exemple, il courait de district en district, caricaturant les originaux, les meneurs et les intrigans qui cabalaient, briguaient et parlaient là pour le peuple et de par le peuple. Il s'était choisi un état, celui de *Motionnaire*, état récent que l'ardeur de parler avait institué, car on parlait partout alors, à la tribune et sur la borne, dans les clubs et au coin des rues; un motionnaire était un coureur d'assemblées populaires, ayant dans la mémoire trois ou quatre cents mots redondans, quelques phrases à effet, deux ou trois grands mouvemens à tiroir, qu'il portait partout avec lui en prenant garde seulement de changer de cylindre en se représentant devant le même public; avec ce bel ensemble de moyens oratoires, un tel homme trouvait le secret de gouverner les sections et de les agiter au gré de certaines volontés. De Labussière s'amusa à contrefaire l'éloquence de ces accapareurs de discours. Il se transportait partout avec ses amis, demandait la parole, et à l'aide du jargon transcendant en vogue, il s'adressait au peuple, qui ne le comprenait pas, mais qui, sous l'impulsion des applaudissemens des compères, demandait la mention honorable en faveur de l'orateur.

Un jour, il se rend dans une des sections du faubourg Saint-Marceau, ou, pour ne rien changer aux suppressions du temps, au faubourg Marceau, section dite du *Fi-*

*nistère*. On y agitait une question fort importante sans trop s'entendre, tous parlant ensemble. En vain le président secouait-il une immense sonnette, en vain cherchait-il à ramener l'ordre et le calme nécessaires aux hautes délibérations, rien n'y faisait, si une voix plus puissante et plus habituée que celles des autres ne se fût fait entendre ; de Labussière demandait la parole pour une motion d'ordre intéressant la chose publique. A ces mots sacramentels, l'orateur peut approcher, on fait haie pour protéger son passage, et lui, regardant bien d'abord si les siens sont à leur poste, monte avec solennité dans une chaire placée perpendiculairement au dessus du bureau.

Après avoir pris l'attitude connue de ceux qui ont à parler long-temps, après s'être assis et appuyé en orateur qui tient à chaux et à sable, il dit :

Citoyens! Je vais vous surprendre, je vais même vous étonner par la dénonciation que je vais présenter à votre sagacité. (*Grand silence.*) C'est à vos lumières, à votre amour pour la patrie, à votre enthousiasme, que dis-je! à votre saint délire pour la liberté; (*Bravo! chut! chut!*) c'est à votre courage dans l'adversité, votre prévoyance dans les affaires délicates, votre génie dans toutes les opérations commerciales et politiques que je viens dénoncer un complot affreux contre vos propriétés. (*On redouble d'attention. L'orateur tousse, crache, et continue.*) Oui, citoyens! il est des coupables qui se cachent dans le sanctuaire de l'honneur et de la probité; il est des coupables qui viennent siéger dans votre auguste assemblée !....

Ce que j'ai à vous apprendre mérite toute votre attention, toute votre sollicitude; je vous déclare donc qu'il est affreux, abominable, de voir violer à chaque instant la foi publique dans l'asile de la vertu même. (*Bien! bien! continuez!*) Doux encouragemens! j'en avais besoin; je m'appuie sur vos suffrages; ils me prescrivent les révélations que j'ai à vous faire. Citoyens! dignes amis! républicains qui m'entendez! que deviendront les propriétés si

## CHAPITRE XI.

l'anarchie sortant de son berceau commence déjà à attenter au droit des gens! la liberté est sainte et sacrée, mais la liberté a ses bornes : les passer, c'est se rendre coupable!....

Je vous dénonce donc, citoyens.... avec peine, avec douleur... avec un frémissement mêlé d'horreur... avec une horreur mêlée d'angoisse... un honorable membre de votre assemblée qui vient... le dirai-je?... (*Parlez ! parlez !*) qui vient.... vous le voulez?..... qui vient.... Sainte probité, je t'adjure!... Je vous dénonce donc, un honorable membre qui vient... de soulever mon mouchoir de ma poche !...

(*Ici de Labussière fait le geste de se moucher avec ses doigts, et ajoute, avec un accent pénétré :*)

Voyez, citoyens! à quelles extrémités fâcheuses l'honorable membre me réduit !...

On ne sait d'abord comment prendre ce beau discours. L'orateur a un air si vrai, si convaincu ; mais bientôt des éclats de rire partent, et ensemble des cris d'indignation. On entend de partout : « A bas ! emparez-vous du mauvais plaisant ! qu'on l'assomme ! » C'est un *crescendo* général ; cependant les amis apostés crient à l'injustice, ils appuient la motion ; mais sans en tenir compte, des ouvriers escaladent la chaire, ils vont venger l'assemblée insultée ; l'orateur prend son temps, saute sur le bureau, de là fait un plongeon dans les jambes, rejoint les siens et gagne la porte, grace au tumulte.

Une autre fois, il osa plus encore, car il osa à la face de tout Israël, en plein Palais-Royal, il osa devant *la baignoire nationale* (1), et malgré la perspective d'y être plongé pour ses méfaits.

Il se promenait en compagnie d'un de ses amis. Ce jardin affluait alors de curieux, d'espions, de libellistes ; de

(1) On appelait ainsi le bassin du Palais-Royal où le peuple faisait de fréquentes immersions de personnes suspectes.

désœuvrés, de journalistes et de gobe-mouches, grands consommateurs de nouvelles. Là étaient les forgeurs de fables ridicules, les débitans d'histoires secrètes, et là aussi se trouvaient ces hommes spéciaux qui mettaient la patrie en danger deux fois par jour. Après avoir joué le rôle d'écouteur de faux raisonnemens et celui d'écouteur de mensonges à l'heure, de Labussière proposa à son ami de prendre avec lui un personnage actif dans ces scènes comiques. On l'a vu ajuster à ses moyens le ton et l'accent du motionnaire, aujourd'hui il imitera l'attitude, la voix, la démarche et le geste de l'*Alarmiste*, homme qui s'enveloppe, rabat son chapeau, parle bas, marche de même, glisse à côté des groupes, frise l'habit des passans, avertit ainsi de sa présence, jette un mot propre à germer et disparaît, laissant à d'autres le soin de venir cueillir le trouble qu'il a semé.

Le mot donné de part et d'autre et la réplique convenue, voilà mes mystificateurs entrant essoufflés, hors d'haleine, essuyant une sueur froide ; ils se promènent longeant les arcades, paraissent vivement émus et s'entretiennent bas, mais avec cette chaleur et ces éclats ménagés qui disent tout en ayant l'air de tout retenir. De Labussière froisse dans ses mains un paquet, naguère cacheté d'un large cachet à la cire rouge.

Il fallait moins que cela pour attirer l'attention. Bientôt ils sont suivis, d'un peu loin d'abord, puis d'un peu plus près. De Labussière parle, et l'ami fait de grands gestes. Ils marchent lentement, la foule se règle sur eux ; ils vont vite, la foule se précipite ; ils se retournent, la foule imite l'évolution. On aurait dit deux sergens enseignant à des recrues. Voici un à peu près du monologue du mystificateur, monologue sur lequel on appliquera facilement les grands mouvemens de l'ami, ses changemens de physionomie, ses yeux levés au ciel, et enfin toute la pantomime de circonstance :

— C'est un complot affreux !...., c'est un horrible atten-

tat! Lisez, ami, lisez, et frémissez d'indignation!... Mais non; ne lisez pas encore.... Avançons, on nous écoute. ( *Ils marchent assez rapidement, on les suit; ils arrivent au bout du jardin et font semblant de vouloir reprendre leur lecture.* ) Ces nouvelles sont sûres; elles me sont adressées de Versailles par quelqu'un... ( *De Labussière soutient la dernière syllabe pour rendre ce* « quelqu'un » *bien significatif; puis il mesure son pas, appuyant chaque enjambée comme s'il voulait marquer ainsi la solidité des renseignemens reçus; les curieux ralentissent aussi leur marche.* ) par QUELQU'UN de bien instruit de toutes les manœuvres du cabinet autrichien. ( *Ici, il se met au pas de course, et va tout d'une haleine à l'extrémité opposée du jardin; les amateurs trottent derrière lui et s'essuient le front.* ) C'est encore un secret... Les royalistes et les aristocrates pourront triompher un moment, mais les patriotes seront vengés! ( *La curiosité redouble; on cherche à les environner; on est sur eux.* ) Allons plus loin, on pourrait nous entendre. ( *Même galopade que la première, avec l'embellissement de tourner en rond; le public suit, court, galope et tourne.* )

Mais, cette fois, la patience est à bout; la curiosité vivement aiguillonnée veut être satisfaite enfin! Il y a là présens d'ailleurs les plus féconds motionnaires du Palais-Royal, et entre autres l'un des fameux rédacteurs du journal de Prudhomme : ils haranguent. On cerne de Labussière et son compagnon, on leur intercepte tout passage; ils sont priés, poliment d'abord, de communiquer les nouvelles qu'ils viennent de recevoir, puisqu'elles intéressent la chose publique; puis on les presse, et enfin l'on menace; on veut absolument lecture des documens dont ils sont porteurs. De Labussière hésite, semble indécis. Un péroreur de groupes excite la populace. — Plus de secret! s'écrie-t-on. Vous l'exigez, messieurs, dit modestement l'interpellé, il faut vous obéir, mais vous me faites

commettre une indiscrétion en publiant un écrit confidentiel. — La publicité est la sauve-garde du peuple! riposte-t-on. — Bientôt de Labussière est saisi par dessous les bras, on l'enlève, on le campe sur une table du café Foy : le cercle se forme. — Silence, messieurs! silence! Ce sont des nouvelles de cabinet. — Et notre plaisant, après s'être donné l'extérieur confus d'un orateur à son essai, déploie gravement sa missive, en fait, pour ainsi dire, savourer chaque pli ; puis, tout-à-coup, prenant une voix claire et l'accent sonore d'un marchand de baume miraculeux, il lance :

AVIS AU PEUPLE.

« Le sieur Dobrême, ancien chirurgien herniaire des hô-
» pitaux, prévient le public qu'il continue de fabriquer des
» bandages élastiques pour la commodité des... »

Non jamais colère n'égala celle de cette foule mystifiée! De Labussière avait à peine dit les quelques mots de la singulière harangue, que le cercle s'était refermé sur lui et l'avait englouti ; mais fidèle à un système d'évolutions qui lui réussit cent fois, il s'était insinué déjà dans les jambes des assaillans, et pendant que les mains s'entrelaçaient, plongeaient, et ramenaient à la surface des pans d'habits de couleurs diverses, le coupable glissait comme un serpent sous l'herbe et fuyait au loin.

Cependant, sans Pigault-Lebrun, il allait être aperçu. Le romancier se trouvait là par hasard ; le danger était imminent. Il se mit à crier à ces hommes en colère : — Je le vois! je le vois! Tenez, là-bas, à droite! il file sous les arcades! — On se dirigea à droite, et de Labussière, qui courait à gauche, fut sauvé.

En voyant de Labussière, on comprenait parfaitement les faits extravagans que le public lui attribuait. C'était une de ces physionomies à part sur laquelle les actions de la vie semblent prendre leurs formes plutôt qu'elles n'obéissent à elles ; ces gens-là n'ont point une étoile particu-

lière, mais un caractère décidé ; ils entrent toujours dans les événemens, tandis que la plupart des hommes les laissent passer en se rangeant de côté ; il doit résulter de là qu'où les autres s'effacent, ils donnent, eux, le spectacle de la lutte. Mercier, Beaumarchais, M^me de G**** et de Labussière sont de cette trempe, et, pour ce dernier, les faits de sa vie amusante expliquent sa vie sérieuse, ils en sont les préparations nécessaires et la font mieux comprendre.

Comme tant d'autres, quand la révolution eut bien décidé sa marche, de Labussière avait perdu sa fortune : c'était après ses plaisanteries en qualité de *motionnaire* et d'*alarmiste*. Il ne savait trop où donner de la tête, et un ami, le sachant assez suspect, lui proposa de lui faire obtenir une place auprès du comité de salut public. Ce poste devait paraître excellent à quelqu'un si fort compromis, le meilleur moyen de se cacher n'était-il pas d'entrer dans la caverne ? de Labussière refusa d'abord, et tout net. On lui fit comprendre que le flot grondait près de l'engloutir ; pressé à mains jointes par ceux qui s'intéressaient à son sort, il se résigna avec répugnance. — Allons, vous le voulez, dit-il, il faut bien vous satisfaire ; je verrai le gâchis de plus près.

Sa première installation eut lieu, je crois, au bureau de la *Correspondance*, bureau où arrivaient toutes les dénonciations des départemens. Le dégoût s'empara bientôt de lui en voyant l'inhumanité de ces dénonciations et le style des dénonciateurs ; il voulut s'en aller, mais son protecteur lui prouva que demander congé c'était risquer sa tête, et, afin de le satisfaire en partie, on le fit passer au bureau des *Pièces accusatives* où lui furent confiés les registres des détenus : circonstance heureuse pour la Comédie-Française et pour des milliers de victimes que sa nouvelle place le mit à même de sauver.

De Labussière s'installa donc à cet entrepôt général des pièces relatives aux incarcérés. Les dénonciations suivies

d'arrestations passaient par ses mains, ainsi que les états prétendus *raisonnés* des suspects et les notes dites *notes individuelles*; là également étaient adressés les documens justificatifs : le nouvel employé devait faire, jour par jour, l'analyse de toutes ces pièces.

Il y avait quatre bureaux semblables à celui-ci, correspondant à un bureau général, où l'agent de la commission populaire, tenant ses séances au Louvre, venait puiser ses motifs de condamnation. Aussi de Labussière appelait-il ses registres : *les registres mortuaires*.

Mais il sut courageusement les alléger : c'est dans cette place dangereuse et difficile à la fois qu'il a sauvé tant de malheureux et exposé si souvent sa vie, sans trop épargner celle de ses collègues, il faut bien le dire.

Il faut le dire aussi, ses collègues avaient mérité l'honneur qu'il leur faisait de les croire humains. La division dont faisait partie le nouveau commis était composée d'hommes d'une probité rare; comme lui, la plupart n'avaient accepté leur emploi que pour se soustraire aux accusations des dénonciateurs et à la vengeance des comités: ils empêchaient bien du mal, s'ils ne faisaient pas toujours le bien qu'ils voulaient faire. Je saisis ici avec empressement l'occasion de désigner le plus honnête et le plus digne homme du monde, celui à qui beaucoup de détenus doivent la liberté et la vie ; certes, si l'on n'avait aussi forcé celui-là à chercher un asile au quartier-général de la Terreur, sa tête tombait sur l'échafaud. Je veux parler de l'honorable M. Fabien Pillet : noté dans une section comme ayant donné sa signature à la pétition des vingt mille, poursuivi ailleurs comme réquisitionnaire, ce fut miracle s'il échappa. De Labussière le connaissait bien, aussi c'était entr'eux à qui arrêterait le plus souvent l'activité du comité révolutionnaire ; sur le moindre prétexte, ils retardaient la remise des pièces à la trop dévorante commission, et par ce moyen ils donnaient aux détenus le temps de faire agir en leur faveur.

— Encore un de sauvé ! disait un jour M. Fabien à de Labussière, en se frottant joyeusement les mains ; mais notre tête pourrait bien y passer ! — Bah ! répondit notre ami, avec cette nuance de bégaiement dont sa parole empruntait plus d'originalité encore ; qui..... qui..... qui ne risque rien, n'a.... n'a.... n'a rien.

La commission populaire prenait dans ces bureaux toutes les pièces qu'il lui fallait pour motiver les condamnations, et, tant il y avait d'ordre ! elle prenait sans compter et sans donner de reçu. J'ai dit comment les dossiers étaient marqués en encre rouge : de Labussière lui-même a fait connaître cette particularité.

Tant qu'il ne fut pas bien certain de la marche de la funeste commission, il n'agit qu'avec la prudence nécessaire, tâtant le terrain, faisant glisser hors des cartons quelques papiers, laissant oublier ainsi plusieurs personnes, et ne se hasardant pas d'abord à anéantir entièrement les pièces ; mais quand il se fut bien convaincu du chaos (1), il travailla en grand.

Il fallait l'entendre raconter lui-même avec sa voix brusque et légèrement bégayante, avec ce mouvement perpétuel de son sourcil noir, qui, selon le besoin, semblait ouvrir ou fermer sa physionomie, avec son accent qui commençait *piano* et s'animait, se pressait, se grandissait, suivant qu'il était plus loin ou plus près de sauver son prisonnier, il fallait l'entendre lui-même, dis-je, racontant comment il trouva sa manière de soustraire et de faire disparaître ces pièces de conviction sans laisser aucune trace.

(1) Qu'on juge de ce chaos. Joseph-Marie de l'Epinard rapporte ce fait dans ses Mémoires : « J'ai vu dans ma prison, et plus tard à la Conciergerie, des malheureux qu'on appelait pour briser leurs fers.... ils venaient d'être guillotinés. Un jour on apporte plus de quatre-vingts mises en liberté de personnes acquittées par le comité de sûreté générale, et il se trouve que le tribunal en avait fait égorger soixante-deux ! »

— Je m'attachai d'abord, disait-il, à sauver les pères et les mères de famille de toutes les conditions ; j'espérais que ça me porterait bonheur........ sauver un père, c'est sauver toute une maison : le pain est là ! Quand j'avais retiré les pièces de mes détenus prédestinés, je les mettais à part dans mon bon tiroir de chêne, fermant parfaitement à clé ; puis, comme il était nécessaire que le bourreau crût trouver son compte, que, sans cela, tout était perdu, et moi-même, qui voulais sauver les autres, je remettais dans le funeste carton ou plutôt dans l'horrible panier toutes les têtes qu'il fallait bien laisser dévorer à l'hydre. Le travail allait fort alors, et je m'étais donné là réputation d'un zélé, pour qu'on ne fût pas étonné de me voir à des momens peu ordinaires. Nous étions dans l'été, et à une heure du matin je me présentais ayant l'air de me rendre au comité de salut public, choisissant bien l'instant où ses membres étaient en délibération ; par bonheur, je n'étais pas connu de tout le monde, et les surveillans n'ayant affaire qu'avec ma carte d'entrée, j'avais bien vite gagné mon bureau ; les clés étaient déposées dans un endroit convenu entre le chef, le garçon de bureau et moi ; j'entrais à pas furtifs, sans bruit, sans lumière ; je tâtais dans le tiroir mon triage de la journée. Quelle joie la première fois que j'arrachai ainsi plusieurs malheureux à une mort certaine ! Mais, après ce premier moment, quel embarras aussi ! Que vais-je faire de ce paquet de pièces ? C'était bien d'entrer ; mais, à la sortie, la plus rigoureuse surveillance vous attendait. Je tenais, ce jour-là, la vie de MM. de La-Tour-du-Pin, de Villeroy, d'Estaing, de Gouvernay ; de M. de Sénéchalles, de sa femme, de sa fille, de M$^{me}$ Le Prestre et de ses deux demoiselles : magnifique coup de filet ! Y renoncer, il m'aurait semblé pousser moi-même mes protégés sur l'échafaud ! Que faire cependant ? les dossiers étaient volumineux ; incendier, c'était impraticable : en plein été, du feu !.... Je me tourmentais, je me creusais la tête, mon cerveau s'enflammait, j'étais pris d'une horrible

migraine. Ma souffrance devenait intolérable, lorsque, pour attiédir mon front qui brûlait, je m'avisai de chercher du soulagement dans un seau d'eau destiné à rafraîchir le vin des déjeûners; j'y porte ma main, je l'y plonge : ce fut une inspiration! Oh! mon Dieu! mon Dieu! Ces papiers que je tenais, ne pouvais-je pas les amoindrir, les réduire à rien en les trempant! Ah! m'écriai-je, Carrier, le cruel, a ses noyades pour faire périr, j'aurai mes noyades pour sauver! Et me voilà à la besogne, rendant ductile le papier, le pressant de mes doigts, le mettant en pâte et formant des dossiers funestes plusieurs pelottes que je cachai facilement dans mes poches; puis, comme une idée en amène une autre, je me fis d'une seule fois, un système complet de destruction. J'allai aux bains Vigier; là, je trempai mes grosses pelottes dans la baignoire, les subdivisai en petites boulettes, et je lançai ainsi ma petite flottille d'honnêtes gens, dont je suivais en idée la course nautique, longeant triomphalement les rives de la place de la Révolution, ayant en tête M. d'Estaing, le premier marin de l'époque.

Vers le 1$^{er}$ messidor de l'an II, et grace au courageux procédé, étaient déjà coulés à fond et noyés plus de huit cents procès.

Enfin notre tour arrivait, et, outre la liste dont j'ai parlé, liste où j'avais l'honneur de figurer en premier avec Dazincourt, il y avait contre nous neuf tableaux accusatifs. Que l'on comprenne bien! ce n'est pas neuf pour tous, c'est neuf par tête, c'est-à-dire environ cent quatre-vingt-dix-huit griefs emportant la peine de mort, ou, pour le moins, la déportation : vingt comédies françaises y auraient passé! De Labussière devina que le fameux tribunal, suivant une tactique récente, voulait nous produire scéniquement. En ce cas, soustraire nos pièces était d'autant plus dangereux que Fouquier-Tinville vint, à cette même époque, se plaindre dans les bureaux de la négligence des employés. Eh bien! malgré le péril, nos papiers d'accusa-

tion subirent les bains. Vigier entre cette mercuriale verbale et la mercuriale écrite qui suit :

Paris, 5 thermidor an II de la République française, une et indivisible.

LIBERTÉ, ÉGALITÉ, OU LA MORT.

L'ACCUSATEUR PUBLIC, près le tribunal révolutionnaire,

*Aux Citoyens membres représentans du peuple, chargés de la police générale.*

« Citoyens représentans,

» La dénonciation qui a été faite ces jours derniers à la
» tribune de la Convention n'est que trop vraie ; votre bu-
» reau des détenus n'est composé que de royalistes et de
» contre-révolutionnaires, qui entravent la marche des af-
» faires.

» Depuis environ dix mois, il y a un désordre total dans
» les pièces du comité ; sur trente individus qui me sont dé-
» signés pour être jugés, il en manque presque toujours la
» moitié ou les deux tiers, et quelquefois davantage : DER-
» NIÈREMENT ENCORE, TOUT PARIS S'ATTENDAIT A LA MISE
» EN JUGEMENT DES COMÉDIENS FRANÇAIS, et je n'ai encore
» rien reçu de relatif à cette affaire ; les représentans Cou-
» thon et Collot m'en avaient cependant parlé : J'ATTENDS
» DES ORDRES A CET ÉGARD.

» Il m'est impossible de mettre en jugement aucun dé-
» tenu sans les pièces qui m'en indiquent au moins le nom
» et la prison, etc.

» Salut et fraternité.

» *Signé* FOUQUIER-TINVILLE. »

## CHAPITRE XI.

J'ai donné cette lettre importante, non d'après les dates, mais d'après la liaison de mes idées, et autant parce que cela tient à l'histoire de l'acharnement que l'on mettait à nous perdre que pour en finir avec les épîtres de ces messieurs.

Et maintenant mettons de l'ordre.

La délibération concernant les comédiens français était du 8 messidor.

Les pièces d'accusation, et la vigoureuse apostille de Collot-d'Herbois, arrivèrent le lendemain ; ce jour-là aussi, de Labussière escamota le tout du carton, c'est-à-dire le 9.

Il enleva ensuite ces papiers du tiroir où il les avait mis en réserve, dans la nuit du 9 au 10;

Il les détruisit le matin du 11.

On nous attendait au tribunal le 13.

Et sur la place de la Révolution le 14.

Cependant nous n'arrivions pas, même au tribunal. C'est ce retard qui provoqua la lettre de Fouquier-Tinville, donnée ci-dessus, hors de son numéro d'ordre.

De tous les dangers courus par de Labussière, celui qui le menaça lors de la soustraction de nos pièces marque plus qu'aucun autre sa présence d'esprit ; c'est le plus accidenté, le plus intéressant à connaître. Florian, dont il enleva le dossier par la même occasion, racontait, dit-on, merveilleusement cette fameuse journée du 10 au 11 messidor. Peut-être n'en ferai-je qu'un récit ordinaire, mais ceux qui me liront n'ont pas entendu le bon Florian, et malheureusement ils ne peuvent plus l'entendre ; c'est donc un devoir pour moi de faire connaître, à mes risques et périls, la plus singulière page sans doute de cette vie courageuse.

La nuit du 9 au 10 ayant paru favorable aux projets de notre libérateur, il attend minuit, et, pourvu de sa carte, il pénètre jusqu'auprès du lieu des séances du comité ; mais arrivé là, c'est-à-dire au pavillon de Flore, il rétrograde, monte au deuxième, entre dans son bureau, se saisit des

pièces, les détrempe, excepté un petit paquet cacheté de trois cachets, mystérieuse dépêche dont, en se rapprochant de la fenêtre, il put lire le dessus portant pour suscription : *Affaire des ci-devant comédiens français.* Il venait de détruire une quantité de papiers nous concernant, quels pouvaient être ceux-là? qu'avaient-ils donc de spécial? Cette sorte de ballot à part piqua vivement la sollicitude du vertueux larron, et n'ayant pas le temps d'en prendre une connaissance, même sommaire, il le mit dans la poche de côté de son habit, espérant, vu le peu de volume, sauver du naufrage quelques renseignemens précieux. Après cette expédition, il se retirait à pas de loup, prompt et léger comme à son ordinaire, lorsqu'il entendit du bruit.

Avant de passer outre, et une seconde fois encore dans ce chapitre, je me vois obligé, pour mieux faire comprendre la scène qui va se passer, de donner des détails sur la distribution du local. On allait du pavillon de Flore chez de Labussière par un grand escalier se terminant à un magnifique vestibule. Cette pièce était une sorte de salle de Pas-Perdus, d'où l'on montait ensuite par un petit escalier aux bureaux de la police générale, et particulièrement à celui des détenus. Dans la cage de ce petit escalier, et au bas des dernières marches, était scellé un grand coffre, dans lequel on mettait des provisions de bois scié pour l'hiver.

L'oreille au guet de Labussière cherche à distinguer d'où vient le bruit. Il écoute et pourtant il descend toujours le grand escalier ; mais il reconnaît la voix de Saint-Just, et bientôt celles de Collot-d'Herbois, de Fouquier-Tinville, et une quatrième qu'il ne put jamais appliquer à un visage de connaissance, quoiqu'il eût toutes les intonations de ces messieurs dans la tête et même dans la voix, les contrefaisant à s'y méprendre. Jamais ces gouvernans ne parurent plus animés, jamais ils ne mirent dans leurs colloques politiques plus de feu, plus d'emportement ; ils montent vers lui, qui, fort empêché, veut, pour les éviter, prendre le petit escalier; autre malheur! un homme descend par là;

## CHAPITRE XI.

de Labussière se crut découvert, il crut que c'était sur lui que l'on voulait tirer dans ce feu croisé. Il l'a dit depuis, ce fut à nous qu'il pensa : sans cette circonstance, il allait se livrer, mais l'idée que son salut n'était pas seul compromis le sauva. Il se ressouvint du coffre, et, d'un saut, s'y précipita, non sans faire tomber l'une sur l'autre trois ou quatre bûches qui y étaient restées.

— Allons, c'est notre ami qui ébranle le petit escalier jusque dans ses fondemens, dit la voix inconnue, voulant parler sans doute de celui qui descendait. — Il est lourd comme son éloquence, répondit Collot-d'Herbois en ricanant.

Bientôt les quatre personnes d'en bas et celle d'en haut se rejoignirent dans le vestibule; elles étaient cinq alors, et de Labussière assez effrayé dans sa cachette chercha vainement aussi à démêler à qui appartenait la voix de l'homme venu seul. Sans doute ces messieurs, gros colliers de l'ordre, avaient pris rendez-vous là pour n'être point importunés, ou pour échapper à ceux de leurs collègues qui n'avaient pas le véritable secret de l'état. De Labussière mit toute son attention à écouter, mais d'abord ils tinrent le milieu du vestibule, se parlant à voix basse; enfin, l'un d'eux, le possesseur de la première voix inconnue, se détacha, frappa du pied, et s'écria :

— Oh! les hommes!... les hommes!

On répondit quelque chose à ce misanthrope de nouvelle espèce, et lui vint s'asseoir, et bouder sans doute, sur le coffre; un peu après il y fut rejoint par Saint-Just. De Labussière comprit ensuite que les autres se rangeaient autour du coffre, et comme en demi-cercle; il devait ne pas perdre un mot de l'entretien, mais la chaleur qui l'étouffait était excessive, le poids de deux hommes sur le couvercle interceptait presque tout passage à l'air, et le malheureux renfermé, au moment de se trouver mal plusieurs fois, et plusieurs fois aussi près de crier miséricorde, n'entendit que ceci d'une manière à peu près suivie.

Saint-Just. — Tous ces raisonnemens sont mauvais. Cela ne mène à rien. Temporisations misérables!... Après avoir bien cherché, bien tourné autour de mille mesures, il faudra toujours en revenir au grand système du salut public.

Collot-d'Herbois. — Il n'est personne ici qui ne soit de cet avis.

La première voix inconnue. — Je n'en suis pas, moi!

Saint-Just. — C'est un tort. Il faut que, dans deux mois au plus tard, les patriotes n'aient plus un ennemi dans l'intérieur.

Fouquier-Tinville. — ......

(*Alors de Labussière tombe en faiblesse un temps qu'il ne peut apprécier; cependant il revient peu à peu, et celui qui parle en ce moment est Collot.*)

Collot-d'Herbois. — Nous ne serons tranquilles que lorsque la terre couvrira tous les royalistes.

La deuxième voix inconnue. — Bravo!

La première voix inconnue. — Bravo! Et, réfléchissez donc!.... comprenez-vous ce que vous demandez?.... c'est la foudre.

La deuxième voix inconnue. — Et la foudre sans paratonnerre.

La première voix inconnue. — Plusieurs quitteront la partie.

Collot-d'Herbois. — Ils n'oseront!....

Saint-Just. — Croient-ils donc faire de leur place de représentant un canonicat!

La première voix inconnue. — Vous finirez par effrayer les regards du peuple. Vous êtes trop dévot au patriotisme, ami!

La deuxième voix inconnue. — Des dévots et des craintifs : terreur et obéissance, voilà la machine montée.

La première voix inconnue. — Fort bien, fort bien!...

L'excès de dévotion fit les miracles du diacre de Paris; prenez garde! on dira que le patriotisme a aussi ses convulsionnaires!

Ici le couvercle sous lequel gémissait l'infortuné fut débarrassé; l'air entra plus librement. La discussion avait lieu maintenant à quelque distance et comme si les interlocuteurs se portaient sur les premières marches de l'escalier. De Labussière pensa qu'il s'était évanoui plusieurs fois, et qu'il avait mal calculé son temps, ces hommes n'ayant pu monter ainsi seuls jusqu'au vestibule pour avoir une conversation si courte. Quoi qu'il en soit, une agitation assez marquée régnait au milieu du conciliabule, mais les attaques et les ripostes, toujours vives, étaient sans colère, et entre gens qui ne diffèrent que sur les moyens d'atteindre au but. Le prisonnier crut comprendre qu'il s'agissait d'un nouveau plan pour en finir, mais que ces hommes d'action étaient dans un de ces grands momens de vacillation d'idées qui peut-être sauvèrent la France d'une dévastation générale; une circonstance assez remarquable n'échappa point à de Labussière, aucun d'eux ne s'appela citoyen, mais souvent monsieur, aucun d'eux ne se tutoya, le *vous* était dans toutes les bouches, excepté dans celle de la première voix inconnue qui tutoyait Fouquier et Collot; du reste, jamais de Labussière n'a pu deviner quel était cet homme d'opposition de la bande dont il entendit les derniers mots; ce furent ceux-ci:

— Rien n'est perdu; laissons agir les tribunaux et la commission... au moins; c'est une marche méthodique.

Dès que le prisonnier comprit que ces gens s'étaient éloignés pour ne plus revenir, il sortit avec précaution de sa cachette et aspira l'air; il lui fallut un long temps avant de reprendre l'usage de ses jambes : effrayé, suffoqué, son cœur ne battait plus, ses membres avaient perdu leur élasticité; enfin, il s'avisa de se promener doucement autour du vestibule : la respiration devint plus libre, la circulation se rétablit, il se sentit fort, et, aussitôt empressé de

s'échapper de sa souricière et croyant avoir à ses trousses toute la Convention nationale, il courut jusqu'à la grande porte de la cour, mais arrivé là, après avoir pris la précaution de ralentir le pas pour n'avoir pas l'air d'un homme qui fuit, la sentinelle lui barra le passage et le renvoya au couloir du comité de sûreté générale. Heureusement, il trouva de ce côté plus de facilité, et sa carte d'employé le tira d'affaire.

Enfin il était hors des Tuileries; il respirait, mais le jour ne venait pas encore, et, à chacune de ses expéditions, il se donnait bien de garde de rentrer chez lui de peur qu'on ne remarquât l'heure indue (en ne rentrant pas, on lui supposait une liaison en ville). Fidèle à cette coutume, il alla jusqu'au boulevard des Italiens; et, en attendant l'heure favorable de se présenter au bain pour s'y débarrasser de la grande quantité de pièces contenues dans ses poches, il s'assit un moment sur les marches du café Hardy, fort pensif, la tête appuyée dans ses mains; et réfléchissant mûrement au danger dont il venait d'échapper et à ceux qu'il faudrait peut-être courir encore.

Il ne les croyait pas si rapprochés du moins, quand il se sent frapper sur l'épaule, et assez familièrement pour lui donner à penser que c'est un ami; il regarde: jamais la tête de Méduse ne produisit un plus grand effet! L'homme qui l'avertissait ainsi était Aillaumé, un zélé, membre du comité révolutionnaire de la section Lepelletier.

— Où vas-tu? d'où viens-tu? — Je me promène. — Vieille plaisanterie. Tu te promènes assis? — Quand on s'est promené, il faut bien s'asseoir. — Tu as la riposte preste; mais un bon citoyen ne se trouve pas dans la rue à des heures indues. — En ce cas-là, nous sommes deux mauvais citoyens, car il me semble qu'il n'est ni plus tard ni de meilleure heure pour toi que pour moi. — Je me nomme Aillaume. — Moi, je ne me nomme pas. — Tu te nommeras à ceux-ci.

Alors passait une patrouille; Aillaume l'appelle, et fait

conduire le récalcitrant dans un corps-de-garde voisin. La situation était terrible ; le membre du comité, invoquant son souverain pouvoir, interroge, presse de Labussière ; entouré de baïonnettes, les poches pleines de papiers mis en pelotte, le paquet cacheté nous concernant presque en vue, celui-ci ne perd point contenance, il refuse de se nommer ; on lui demande sa carte, il s'obstine à ne pas la montrer ; Aillaume se courrouce ; quant à de Labussière, il prétend qu'il vient de bonne fortune, et qu'il n'y a pas de loi qui puisse lui faire dire ni d'où il sort ni où il va. Il fait du bruit, il espère attirer la foule : la porte est grande, les soldats sont endormis, il sent que ses jarrets de cerf peuvent seuls le tirer de ce mauvais pas, et en ce cas-là la foule fait buisson ; c'est un moyen extrême, mais la position est extrême aussi. Au bruit, plusieurs personnes approchent, on s'informe de l'arrestation de ce jeune homme, et le jeune homme a déjà mesuré son élan... quand un garçon de bureau du comité de salut public, ayant nom Pierre, attiré comme les autres par la curiosité, s'avance vers le prisonnier, et le prenant par le revers de son habit avec une grossièreté amicale :

— Eh ! c'est toi, citoyen ! Ah ça ! c'est donc pour rire que tu te laisses arrêter ? — Mais non, c'est fort sérieusement, mon cher Pierre. Le citoyen Aillaume prétend que je suis un conspirateur. — Ah ! ah ! il y a de quoi rire ! Toi, un conspirateur !... Dis-donc, faiseur d'embarras ! ajoute Pierre en s'adressant à Aillaume, et s'il te faisait pincer, lui ? — Comment !... me faire arrêter ! Prends garde à toi ! Tu es son complice, tu es suspect. Qu'on s'empare de cet homme-là ? — Fichtre ! ne bouge pas ! Regarde cette poitrine... Qu'est-ce que c'est que cette plaque ?

Aillaume reconnaît la plaque du comité de salut public ; il est tout confus ; il se découvre, tient son bonnet rouge à la main, et, se tournant vers de Labussière, il cherche à deviner s'il n'a pas aussi de ce côté-là affaire à quelque

haute puissance *incognito*. En attendant, il offre des excuses au patriote Pierre.

— Ah! ah! comme ça vous change un homme la vue seule d'une médaille! mais, mon cadet, il lui faut tout d'même des excuses à ce citoyen; il a sa médaille aussi, lui. Tiens!

Et le malheureux Pierre fouillait familièrement dans les poches de son protégé, d'où il exhibait la carte d'employé. Puis, trouvant le dossier et le frappant de la main :

— Tiens! des papiers aussi, on en a! on en a... comme du civisme! Citoyen! dit-il à de Labussière, fais-lui un peu affront devant tout le monde.

Alors celui-ci, qui voit tout perdu s'il ne paie d'audace, tire promptement nos papiers de sa poche, et tenant les cachets en dessus :

— Je suis fier, dit-il, de montrer qui je suis au citoyen Aillaume, en lui présentant ces marques de la confiance du comité. — Tenez, continue-t-il, en brisant les cachets et jetant un coup d'œil rapide sur les pièces; de qui est cette signature?... de Chaumette; et celle-ci?... des membres du conseil-général de la commune; et celle-ci?... de Collot-d'Herbois. — Puis à chaque fois qu'il disait : « et celle-ci? » il enfournait vite le papier dans sa poche, affectant de tourner rapidement au milieu du cercle qui s'était formé autour de lui, comme pour montrer à tous les imposantes signatures, mais au fait pour éblouir et escamoter. Aillaume, humilié, n'y voyait que du feu; il se confondit en protestations, de Labussière vint lui-même charitablement à son secours.

— Du reste, braves patriotes, je suis loin d'en vouloir au citoyen Aillaume; si je ne me suis pas fait connaître d'abord, c'était une épreuve; je suis bien aise de le féliciter ici, devant vous tous, sur son exactitude à veiller à la sûreté générale. Adieu, républicain!... je vais rendre compte de ton zèle au comité de salut public. — Vous êtes trop bon, disait Pierre à de Labussière en s'en allant; je lui au-

rais lavé la tête, moi! Puis, montrant de nouveau sa plaque à la foule, fier du triomphe obtenu, et servant en quelque sorte de bedeau à notre sauveur : — Place, place! dit-il, place aux membres des autorités supérieures.

Une fois un peu éloigné, de Labussière prit congé de son serviable ami en le remerciant et lui recommandant, pour ne point perdre Aillaume, de ne pas ébruiter l'affaire ; ensuite, pressé de se débarrasser, il se rendit bien vite au bain.

Arrivé là, avant de consommer le sacrifice, il jeta les yeux sur les papiers qui nous concernaient ; c'étaient, avec la lettre de Collot-d'Herbois, déjà donnée, un rapport du conseil-général de la commune, plein de venin et de fausses imputations ; plus, un virulent réquisitoire de Chaumette relatif à notre envoi au tribunal révolutionnaire, et enfin grande quantité de dénonciations de différens particuliers. Ces quatre papiers, espèce de codicile joint aux accusations générales, ne regardaient que nous, les six victimes de prédilection ; mais le codicile fut bientôt en pâte, et subit la noyade avec tous les tableaux d'accusation.

Voilà comment la Comédie-Française échappa aux proscripteurs ; ainsi de Labussière mit sa tête sur le billot pour nous, comme il l'avait mise auparavant, et comme il la mit depuis pour tant d'autres. J'ai dit combien il en sauva : ONZE CENTS!

Certes, ces dangers courus, ces efforts surnaturels, cette conduite sublime et tant d'actions généreuses sont au-dessus de toutes louanges. Quelle récompense offrir qui fût à la hauteur d'un tel dévouement ? Mais ne pouvait-on essayer quelque chose ? J'ai voulu d'une statue pour ce brave : s'en étonnera-t-on maintenant ? Combien de prétendus héros méritèrent le bronze moins que lui ! Allons ! vous qu'il sauva et qui le savez bien, vous qui, sans lui, ne seriez ni sénateurs, ni riches bourgeois, ni généraux, ni magistrats empourprés, ni princes ; vous-même dont le bandeau im-

périal n'aurait pas ceint le front peut-être (1), allons! ne savez-vous pas que de Labussière est dans un état voisin de l'indigence?... Tenez! je tends le chapeau pour lui! Un peu d'aumône, s'il vous plaît, à l'homme qui vous fit l'aumône de vos têtes! Quelques gros sous; donnez peu, mais venez tous : j'aurai assez de cuivre pour couler ma statue!

Un bienfait, dit-on, n'est jamais perdu; ne serait-il pas mieux de dire qu'un bienfait est ce qui se perd le plus; il est vrai que force gens, pour ne pas faire mentir le proverbe, se paient d'avance en faisant de grandes fêtes à leur vanité. Jamais de Labussière ne fut de ceux-là. — Je suis jaloux de ma bienfaisance, disait-il, puisque vous voulez l'appeler ainsi, comme un amant véritablement amant l'est de sa maîtresse; je suis Espagnol, en fait de bienfaisance; je l'aime en tête-à-tête; je lui veux des voiles, des verroux et des grilles; ce n'est que pour elle que je permets la clôture : le public, en ce cas, me fait peur. Ferai-je courir le pavé de Paris à cette chaste fille, ainsi qu'on fait courir une fille perdue! La montrerai-je donc toute nue à tout venant! Elle n'est belle qu'autant qu'elle est voilée. Rien de bien, selon moi, rien de noble comme cette recommandation : que la main gauche ne sache pas ce qu'a donné la droite.

Voilà ce qu'il disait avec cette parole simple, calme, tranquille d'un homme qui ne demande rien et qui n'attend rien. Capable de tout le bien possible, plus il en faisait, plus il était content; il appelait cela : s'arrondir.

On voit qu'il ne comptait guère sur les hommes : peu

(1) Il détruisit, en effet, les pièces accusatives de celle qui, dans l'ordre des destinées, devait devenir l'impératrice des Français. Sans le zèle de l'obscur employé, l'intervention bien connue de Tallien serait arrivée trop tard; mais il est probable que la femme excellente dont il s'agit ici ne fut jamais instruite de cette circonstance. Si la rare modestie de M. de Labussière fait son éloge, elle justifie bien des personnes. Ce motif a dû nous empêcher de publier les listes que nous avons sous les yeux.

l'ont détrompé ; et, pour finir là-dessus avec lui-même, voici la fin d'une épître qu'il adressa à son meilleur ami, dont le cœur était navré sous le coup d'une noire ingratitude :

> Tout bienfait avec lui porte sa récompense ;
> Relève les humains de la reconnaissance.
> Le bien est un fardeau que tous ne portent pas :
> Socrate et Jésus-Christ trouvèrent des ingrats.

# XII.

## DÉLIVRANCE ET RENTRÉE.

Fête de l'Être-Suprême. — On met nos chefs-d'œuvre au pas. — Gohier refait Racine. — Aspect nouveau de notre ancienne salle. — Robespierre chez M^me de Sainte-Amaranthe. — Physionomie inédite du dictateur. — La famille Sainte-Amaranthe condamnée à mort. — Dernier adieu. — Réception que nous fait le public. — Talma et Contat. — Généalogie de Charlotte Corday.

> Source de vérité qu'outrage l'imposture,
> De tout ce qui respire éternel protecteur,
> Dieu de la liberté, père de la nature,
>   Créateur et conservateur.
>
> O toi seul incréé, seul grand, seul nécessaire;
> Auteur de la vertu, principe de la loi,
> Du pouvoir despotique immortel adversaire,
>   La France est debout devant toi (1)!

(1) Ces strophes sont de Chénier, et l'hymne chanté aux Tuileries était de Desorgues; mais il y eut concours entre Chénier, Deschamps et Desorgues, et quoique ce dernier l'eût emporté, on imprima et distribua les autres poèmes.

## CHAPITRE XII.

Et, en effet, après trois années de sanglantes orgies, la France était debout, écoutant l'hymne à l'Être suprême, debout, en plein air, à la fête du 20 prairial.

Curieuse chose à voir que ce peuple républicain ainsi appelé à se réconcilier avec un ci-devant; car, à le bien prendre, Dieu fut le premier émigré qui rentra.

Si Robespierre lui fit les honneurs du jardin national en homme qui comprenait la dignité des hautes parties contractantes, c'est ce que je ne saurais dire, nous étions encore en prison alors; mais deux mois après cette prise de possession du grand pontificat, arriva la catastrophe ou plutôt l'acte de justice du 9 thermidor.

J'ai rendu la vie à ma sœur et la joie à mon enfant : me voilà auprès de ceux qui m'aiment, et pourtant je n'ai pas poussé au ciel ce long cri de joie que poussent les prisonniers rendus à la liberté. C'est que je suis sorti comme un patient que l'on a brisé sur la roue et à qui l'on donne l'air à respirer après la torture : toute joie lui arrive au travers de ses douleurs. Cette liberté, d'ailleurs, était alors l'exil, l'exil sur la terre étrangère; l'exil auprès des vôtres sans doute, mais vous cherchiez Paris dans Paris même. La liberté est-elle seulement le droit de se mouvoir? la faculté de partir de là pour aller là? Qu'est-ce que la liberté sans la patrie? Où était ma France? Qu'était devenue ma ville, ma ville à moi, ma patrie et la patrie des artistes? Comment avait été engloutie cette société sans laquelle vivre n'est plus qu'une affaire et jamais un bonheur? Mes amis, qu'étaient-ils devenus? Qu'étaient même devenues ces figures que je connaissais de vue seulement, ces figures qui meublaient la ville dont je ne voyais plus vestige, figures que l'on aperçoit trente années durant, allant à leurs affaires ou à leurs plaisirs, sortant de là, entrant ici, vous croisant avec un sourire, vous saluant d'un regard, passant même indifférentes; figures que vous avez rencontrées jeunes, puis mûries, puis ridées; têtes à noire chevelure il y a vingt ans, têtes chenues et grises aujourd'hui; figures

qui marchent avec vous depuis des années et qui vous avertissent de quel pas vous marchez vous-même; gaies, riantes ou tristes figures ; mais tristes, riantes ou gaies d'une certaine façon, d'une façon adoptée par vous et qui vous va ; personnages en qui vous trouvez similitude, qui ont le pli du pays, l'air natal, et par lesquels Paris ne ressemble ni à Londres ni à Pékin ; personnages qui s'harmonisent avec vos idées, et ne sauraient être remplacés sans jeter dans les tableaux variés de votre vie d'inquiétantes disparates ? Tenez, essayez de placer, par la pensée, dans la belle, tranquille et mélodieuse nature de Claude Lorrain, des figures du Salvator ; paysage et hommes seront en désaccord, ils se mentiront entre eux. Ces hommes rudes, âpres, sauvages, ne peuvent être nés dans ces climats favorisés ; donnez-leur des rochers, des torrens, des arbres frappés de la foudre, et réservez ces beaux nuages d'or, ces eaux limpides, ces arbres aux couronnemens arrondis pour de plus heureux habitans..... C'était justement ce qu'avait fait l'excès révolutionnaire : il avait jeté du Salvator au milieu du Claude Lorrain.

Chose cruelle ! avoir le mal du pays au milieu du pays même !

Il en est des révolutions chez les hommes ainsi qu'il en est des ouragans dans l'atmosphère. Comme la tempête avait secoué mon Paris d'autrefois ! Nos petits soupers, nos conversations de salon, l'échange de nos mille pensées, riantes, sensées, folles ou philosophiques, où tout cela était-il ? Faute de ces liens, la société s'en allait à la débandade, ou si on la trouvait quelque part, ce n'était plus pour unir les hommes, mais pour les blesser : en créant des opinions dangereuses, tout commerce des opinions avait été rompu ; on avait détruit jusqu'au foyer domestique pour faire régner les sociétés populaires : il ne fallait avoir de talent que là, être époux, père, amant ou citoyen que là. Le croirait-on ? Il fallait se cacher pour rire ou pleurer : on devait pleurer ou rire en public, et seulement

pour les malheurs nationaux et les joies nationales ; les malheurs privés, les joies de la maison, ne devaient avoir ni sourires ni pleurs : c'était un vol fait à la patrie. Il fallait pleurer généralement, se réjouir en masse ; s'attendrir ou rire en détail., c'était briser la grande communion, c'était fédéraliser la sensibilité. La vertu avait ses chefs de file, le talent ses lieutenans-généraux, la pensée son mot d'ordre ; et comme l'art est le grand miroir de la vie civilisée, l'art avait aussi son *maximum*.

Au milieu de toutes ces crises, qu'était devenu le théâtre ? où l'avait-on conduit?

On le sans-culottisa comme on sans-culottisait tout. Nos chefs-d'œuvre passèrent au scrutin épuratoire : Gohier refit à Racine les vers qui n'étaient pas à la hauteur ; on mit au pas Lesage et Destouches ; Regnard ne se présenta qu'avec un certificat de civisme.

On avait mutilé Corneille ; par exemple, le roi du *Cid* était devenu une espèce de général *des armées républicaines* au service *du royaume* d'Espagne. On avait osé porter une main sacrilége sur Molière.

Remettez-vous, monsieur, d'une alarme si chaude ;
Ils sont passés ces jours consacrés à la fraude (1),

disait-on. Insolente mutilation ! ingratitude sans résultat ! Louis XIV avait protégé Molière contre les persécutions des tartufes, il s'était ainsi associé à l'œuvre de génie du poëte. Espérait-on prouver qu'au dix-septième siècle il n'y avait pas de monarque en France ? Sottise aussi absurde que cette sottise récente qui fit de l'empereur *Monsieur le marquis de Bonaparte*, généralissime pour *Louis XVIII*, comme si les grands noms s'effaçaient et n'étaient pas de grandes dates.

(1) Voici les vers de Molière :
Remettez-vous, monsieur, d'une alarme si chaude ;
Nous vivons sous un prince ennemi de la fraude.

Après Corneille et Molière, dire que les pères de la foi du saint office révolutionnaire torturèrent Voltaire, c'est presque dire plus fort encore, puisqu'ils avaient voulu faire de ce grand poëte un patron de leur calendrier, puisqu'ils l'avaient conduit au temple de tous les dieux. Eh bien! ils le tronquèrent dans son œuvre la plus vigoureuse; on permit de tuer César sur la scène française, mais on défendit à ce *modéré* d'Antoine de pleurer sa mort.

Au milieu d'un tel esprit littéraire et d'une tyrannie s'imposant ainsi aux arts, quelle place pouvions-nous tenir? Qu'aurions-nous eu à conter à ce peuple nouveau, au parterre transformé? Aussi hésitions-nous. On nous fit entendre qu'il fallait nous décider. Plusieurs de nos camarades avaient été forcés de prendre parti dans les rangs du Théâtre de la République, d'autres étaient engagés au théâtre de Montansier; ainsi, moins il restait d'entre nous, plus nous étions en vue. Déjà nous nous entendions accuser de nouveau. Pour ma part, j'avais un motif de crainte dont je donnerai bientôt l'explication : il fallait enfin payer de son talent ou de sa tête son tribut à la révolution.

Nous usâmes du procédé de Colin-d'Harleville quand il donna *Rose et Picard :* pour nous faire oublier, nous reparûmes.

Notre salle du faubourg Saint-Germain avait été singulièrement changée. La révolution voulut tout mettre à sa livrée, et d'abord le ci-devant Théâtre-Français, et puis ci-devant Théâtre de la nation, se nomme aujourd'hui : THÉÂTRE DE L'ÉGALITÉ, *section Marat*. Les distributions et décorations intérieures ont été bouleversées; ainsi, en vue de faire un théâtre plus populaire, et afin que les citoyens ne soient plus séparés les uns des autres dans des loges, mais réunis et confondus, toute la salle n'est qu'amphithéâtres; cet arrangement, d'après le projet du nouvel architecte, rappelle mieux l'égalité et la fraternité républicaines.

## CHAPITRE XII.

De distance en distance s'élèvent, depuis le premier amphithéâtre jusqu'au troisième, des espèces de colonnes en saillie, ornées des bustes des martyrs de la liberté et de ses plus ardens amis; entre ces derniers, et au lieu le plus apparent, vient d'être placé Marat, nouvel Apollon des muses nouvelles, dont l'excellent goût du temps veut greffer le sauvageon sur le trop classique laurier de nos muses antiques.

Par suite des mêmes idées, et comme tout doit être en accord dans le systême de l'unité, le cintre de la salle, les draperies, et le rideau d'avant-scène sont peints des trois couleurs nationales, à raies égales et étroites. Nous avons l'air de jouer dans une vaste tente de coutil ou de siamoise.

Et cependant, quelle sensation j'éprouvai quand se leva ce rideau vulgaire, quand il nous fit dans cette salle une large trouée d'où nous pûmes apercevoir les belles lignes d'architecture que l'on avait gâtées à grands frais, mais dont il avait été impossible de faire disparaître toutes les traces.

C'était là que jadis venaient nous voir et nous entendre nos amis; là se plaçait le gai Champcenetz, là le brillant Condorcet; ici venait quelquefois sourire la gravité naïve de Bailly. Ah! si nous avions adopté ce triste mais héroïque appel que faisaient nos bataillons après de glorieuses et funestes journées; si, comme à l'armée, nous avions nommé ceux qui avaient péri depuis notre absence, et qu'une voix solennelle eût répondu : « Mort au champ d'honneur!» combien eussent été longs ce triste appel et cette funèbre réponse!....

Morts au champ d'honneur tant d'hommes brillans, nos modèles et nos maîtres; morts au champ d'honneur tant d'hommes de lettres, nos appuis et nos conseils; morts au champ d'honneur ceux qui donnaient à l'art scénique le mouvement et la vie; morts, nos patrons, nos soutiens, nos zélateurs; morts ceux en qui nous puisions et à qui nous rendions l'enthousiasme; morts, les hommes qui fai-

saient notre salle belle, et les femmes qui la faisaient coquette et ornée; morte aussi au champ d'honneur cette spirituelle Saint-Amaranthe, et avec elle cette charmante et suave Emilie. Quel changement dans moins d'une année! Naguère, je les voyais là, à deux pas de moi. Quand je me tournais ainsi, dans les *Fausses confidences*, leurs regards m'encourageaient; cet effet leur appartient, un de leurs bravos dit presque à l'oreille, me l'inspira, et maintenant, c'est en vain que je cherche ces regards, que j'attends ces encourageantes paroles; la loge même où je trouvais tout cela a disparu. Ce sanctuaire au velours frangé, où s'encadraient si bien ces deux beautés aux types divers, cette loge n'existe plus, un massif de marbre jaune la cache, et devant elle s'élève une statue colossale de l'Egalité : à la place des victimes, l'idole aux pieds de laquelle elles furent immolées.

Personne n'a pris plus de part que moi à la mort de M$^{me}$ de Sainte-Amaranthe et de sa fille. Chez elles, je m'étais fait une famille d'adoption, chez elles j'aimais aussi d'une bien vive et bien tendre amitié. La mort cruelle de ces deux dames m'affecta vivement, elle fit un vide dans ma vie, et, à cette heure encore, ma main tremble en écrivant ce tragique souvenir.

Les partisans de l'odieux Robespierre lui demandèrent ce meurtre atroce au nom de sa propre sécurité : il l'eut bien vite accordé. Faute de trouver des griefs plausibles, les cruels attachèrent un nœud de plus à la docile conjuration de Batz; innocentes, mes deux amies moururent avec la fille Regnaud, qu'elles ne connaissaient pas, et avec elles périrent le vicomte de Saint-Pons, M. de Sartines, alors mari d'Emilie, et le jeune Saint-Amaranthe.

Dès 1792, la fortune de ces dames était perdue; l'émigration leur offrait un asile, mais elles ne voulurent être à charge à personne, et courageusement elles se résolurent à vivre de leur industrie. M$^{mes}$ de Sainte-Amaranthe, ces souveraines de salon, devinrent d'humbles hôtelières, elles

tinrent une table où l'on donnait à manger à un prix très-modéré : ainsi elles vécurent et firent vivre. « Les crédits me tuent, » disait plaisamment la gente Emilie en soulevant de ses mains délicates un trousseau de clefs reluisantes ; cette femme, qui savait donner un vernis au vulgaire et poétiser le commun, était alors aussi belle à voir que lorsqu'elle se mettait jadis au clavecin ; seulement elle était belle d'une autre façon.

Dans toute prospérité, l'enseigne est pour beaucoup, la leur était la grace et la gaîté ; ces deux exilées du sol français trouvèrent toujours là un pied à terre. Le peu qui restait d'aristocratie, non d'aristocratie de blason, mais d'aristocratie de bon goût, de talent et d'amabilité, allait encore dans cette maison de refuge ; les Girondins y venaient oublier les graves théories qui fermentaient dans leurs ardentes imaginations. Après M$^{me}$ Roland, c'était M$^{mes}$ de Saint-Amaranthe. Écoliers dociles chez la première ; écoliers en vacances chez les deux autres, ils se partageaient entre ces deux résidences, prenant, quittant et reprenant la vie active et la vie reposée. Chose à remarquer, et qui peint d'un seul trait ce grand revirement des positions sociales, ils venaient se faire peuple dans le logis de celle qui naguère était la grande dame, et ils allaient se faire grands seigneurs républicains en l'hôtel où régnait la plus étonnante et la plus justement admirée des femmes du peuple.

Avec la Gironde furent proscrits ou suspects les amis de la Gironde ; et bien que la maison de M$^{me}$ de Sainte-Amaranthe fût encore, comme jadis, un caravensérail dont la maîtresse ayoit un avis à elle, mais où chaque avis recevait accueil, s'il paraissait sincère ; bien que cette maison ressemblât à ces auberges bâties sur la ligne de deux frontières ; elle fut désignée à la haine des Montagnards après que l'active protection des Barnave et des Vergniaud lui manqua. Les hôtesses, il est vrai, toujours compatissantes, reçurent et cachèrent plus d'un pauvre ecclésiastique, plus d'un proscrit de marque, et de tels actes de générosité

avaient des qualifications criminelles ; bientôt le toit des hospitalières fut désigné comme un entrepôt mystérieux entre Coblentz et Paris, un réceptacle d'émigrés, un lieu où se tramaient de noirs desseins et d'où partait une correspondance liberticide.

Robespierre et ses amis espérèrent trouver là les indices d'une grande conspiration, mais, pour surprendre les coupables en flagrant délit, ils résolurent de ne point faire d'éclat ; et parce que la commission était délicate, peut-être aussi parce que ces dames étaient jolies, le chef suprême se chargea de la grande découverte.

Il se rendit donc en personne chez Mme de Sainte-Amaranthe ; cette visite fit présumer à celle-ci les plus affreux résultats ; mais le tribun, surpris de l'esprit de la mère, touché de la beauté et du charme de Mme de Sartines, prit son ton de gentilhomme, et chercha à cacher les suites probables de sa démarche.

Peut-être serait-ce ici le lieu de détromper ceux qui n'ont pas vu Robespierre, et peut-être aussi ceux qui l'ont vu et ne l'ont point approché. Cet homme avait une mauvaise nature ; mais une éducation supérieure, une vaste ambition, développée par les circonstances, la passion de faire de l'effet et le désir de plaire lui avaient donné un grand empire sur lui-même. Quand il le voulait, il imitait parfaitement l'homme aimable ; son esprit, un peu cherché, ne manquait pas de saillie ; son aisance, un peu apprêtée, n'était pas dépourvue de grâce. Il ne dédaignait point les conquêtes agréables, il les recherchait même ; il riait parfois, mais bien en secret ; comment donc ! il faisait le couplet, il le chantait, et, malgré son accent artésien, sa voix était agréable : un peu voix de tête ; il exécutait le tril ; mais envieux de tout et de tous, dans le même temps qu'il craignait le pouvoir de Danton, il jalousait les succès de Garat ; partout où des hommes étaient rassemblés, partout où seulement étaient deux femmes, il aurait voulu fixer l'attention, intéresser, séduire, entraîner : il aurait

## CHAPITRE XII.

recherché la réputation de battre le guet sous la régence.

Chez Emilie, il se dépouilla de sa solennité d'emprunt et de ses airs redoutables, c'est-à-dire qu'il y aima, non pas en Robespierre, mais en vrai Céladon.

M<sup>me</sup> de Sainte-Amaranthe, qui se voyait perdue avec sa famille, eut bientôt calculé de quel parti cet amour pouvait être pour la tranquillité de tous ; elle obtint de sa fille de ne point repousser trop brusquement les hommages du tribun, d'autant qu'il les présentait en homme du monde. On l'admit dans l'espèce de cercle à la Louis XIV, ou plutôt dans la véritable cour d'amour dont était entourée la plus belle et la meilleure des femmes.

Là, comme tous les autres, le dominateur s'humilia ; il froissa doucement la robe, baisa le bout du gant, ramassa l'éventail, et glissa en secret le billet doux ; là, il parcourut la carte de Tendre ; et visita le village de Petits-Soins avec une exactitude et un zèle à la Scudéri ; là, il essaya chevaleresquement d'éconduire ses rivaux et de tromper le mari. Que l'on imagine cela : Robespierre essayant de faire un Sganarelle!...

Cependant ses amis étaient mécontens, ils murmuraient, ils allèrent jusqu'à crier à la trahison ; mais comme un chef de parti ne se fait pas si vite, et que Robespierre ne pouvait être tout d'un coup remplacé par les siens, ni être tué par eux, son nom faisant leur force, n'obtenant rien par la persuasion et les remontrances, à défaut de l'amoureux, ils résolurent de perdre la maîtresse. En conséquence, ces zélés feignirent de partager les sentimens du chef, mais ils s'arrêtèrent à l'admiration, et, pour être plus à portée d'approuver, ils se firent admettre dans les délices de Capoue.

Quand je dis les délices, il faut s'entendre cependant. Emilie aurait marché à la mort avant de céder à une passion odieuse. Le salut seul des siens pouvait l'engager à

accueillir Robespierre, mais depuis qu'il venait dans la maison, à défaut d'amour on lui donnait des fêtes. La rigidité républicaine s'accommodait fort bien des mets succulens, des vins rares et des desserts exquis. Robespierre, dont la fureur était d'avoir toujours des témoins de ses succès et qui ne comptait un triomphe qu'autant qu'il pouvait dire : « Applaudissez! » désignait lui-même les personnes devant lesquelles il était jaloux de faire étalage de son bonheur, bonheur en espérance, ai-je dit, quant aux jouissances du cœur, mais non pas tout à fait ainsi quant aux jouissances de l'estomac.

Ce qui devait sauver ces dames les perdit, et perdit ensemble ceux pour qui elles voulaient conjurer l'orage.

Après la première poussée des feuilles, après les premiers lilas, comme on dit à Paris, la sensualité du nouveau Sybarite fut vivement excitée. Il était, on l'a vu, grand amateur de roses, de guirlandes et de parfums; il voulut aller savourer l'air pur des champs, se couronner de fleurs sous de frais berceaux, tendre sa coupe à celle qui le charmait, la remplir et la vider avec elle; espérant que cette ivresse partagée en amènerait une d'une autre espèce, qui lui semblait fort retardataire d'après un mot d'alors.

C'était à Maisons, à quelques lieues de Paris; là, Robespierre avait arrangé sa victoire et disposé ses spectateurs. Il but, il devint tendre; il but encore, et dès-lors son rêve se divisa en deux parts : il divagua d'amour, mais il parla de la haute position dont il voulait atteindre le faîte; il but trop, sa tête froide s'échauffa, sa langue parla de l'abondance de ses pensées; il oublia l'amour pour être tout à ses grands projets, à ses projets ambitieux, enfin il dit ses secrets et le secret des adeptes.

Le lendemain, un homme, un homme que je ne saurais nommer, un homme dont le repentir a été jusqu'au suicide, un de ceux que Robespierre avait le plus fortement touchés de sa baguette à la Mesmer, un malheureux que j'ai vu pleurant des larmes de sang, frappant la terre de

son front avec des cris à me déchirer l'ame, un ami qui me trouva plus encore à l'heure de son remords qu'à l'heure de ses joies et de ses succès, et qui put à peine porter deux années de plus le poids de ce qu'il nommait son crime, que je nommerai, moi, en considérant tant d'expiation et mille preuves d'honneur données avant ces temps funestes et données après qu'ils furent passés, que je nommerai, dis-je, du transport, de l'égarement, de la fascination, de la folie, si l'on veut, cet homme, auprès duquel un prêtre aurait employé l'exorcisme et le médecin les douches, et qui se punit, lui, avec de l'opium, vint le lendemain de cette fête trouver Robespierre.

Le tribun était fort sombre, il savait à quels excès il s'était porté, et chez lui la sobriété aurait été un calcul si elle n'avait été une vertu de tempérament. Il était donc sombre, parce qu'il était mécontent de sa santé et honteux de sa faiblesse.

— Qu'as-tu fait, Robespierre, qu'as-tu fait ? dit celui qui l'abordait et sans autre préambule. — Quoi ! quoi !... De quoi s'agit-il ?...... La patrie est-elle en danger ? — Elle est perdue ! et son homme le plus éminent perdu avec elle.

Robespierre se sentait nommé dans l'épithète : il se leva.

— Explique-toi, dit-il, tu me fais de la fantasmagorie. — Plût au ciel que c'en fût ! — Enfin ? — Hier...... hier soir !...... — Eh bien !...... Hier soir, tu as été des nôtres, tu nous as fait raison.... — Raison.... raison !.... — Allons ! j'ai perdu la mienne, veux-tu dire ?

En disant cela, Robespierre se couvrit le visage de ses mains ; son corps, ordinairement jeté d'aplomb, se courba ; ce mouvement de contraction nerveuse qu'il déguisait assez bien et qui d'ordinaire se faisait sentir dans ses épaules et dans son corps, l'agita comme une fièvre violente ; il avait un vague souvenir de la veille, il était torturé. L'autre,

craignant une attaque de nerfs, cessa un instant, mais Robespierre se dégageant, pour ainsi dire, de lui-même, fut prendre le survenant aux deux revers de l'habit, et là, cramponné comme un malade qui interroge son médecin espérant un démenti, ou même intercédant une contre-vérité :

— Eh bien? dit-il. — Eh bien ! répondit brusquement l'autre ainsi collé à Robespierre, et mesurant pour la première fois la taille de son idole ; eh bien ! tu as révélé ton secret. — J'ai dit?...... — Plusieurs noms. — Plusieurs noms ! répéta le tribun toujours accroché et ne donnant à ses paroles que l'intonation d'un écho. — Le nom de ceux dont tu voulais faire justice. — J'ai nommé?...... — Ceux qui balancent ta puissance, riposta vivement l'autre pour le secouer ; et comme il n'en obtenait pas le mouvement qu'il espérait, il ajouta avec un air de pitié : — Et devant des femmes ! — Ces femmes m'aiment. — Elles parleront. — Elles m'aiment ! — Va donc jeter ce mot aux Jacobins pour te justifier.

Et, disant cela, l'homme qui dialoguait avec Robespierre le prenait à bras le corps, le détachait assez brutalement des revers de son habit, et le poussait pensif, préoccupé, sur un fauteuil où il resta.

Mes lecteurs, qui s'étonneraient que l'on osât parler de cette sorte au pacha de la Convention, voudront bien lire cette petite digression dont je ne trouverais pas ailleurs la place.

Les familiers présentaient Robespierre comme la figure visible du principe abstrait de la grande théorie, et à peu près comme au commencement ils avaient présenté Mirabeau qui figurait, lui, la force de ce même principe; mais il n'est guère de béatifié en qui le sacristain veuille croire, et si ces Messieurs respectaient en public la parole du maître, ils n'avaient pas toujours la même révérence en tête-à-tête ; par exemple, je me suis laissé conter que Pache se

moquait assez ouvertement de certaines crédulités puériles du grand homme. — Je parie, lui disait-il, que tu tiens ça de ta laitière. — Et Robespierre ne disait pas non, car plus d'une fois la fille de Duplay lui vint apprendre des nouvelles puisées à cette source, notamment celle des boulets de canon introduits par des émigrés dans des citrouilles adroitement collées.

Deux jours après la scène de Maisons, mesdames de Sainte-Amaranthe, M. de Sartines, le vicomte de Saint-Pons, et, jusque au jeune fils, furent arrêtés. Je crois même que le vicomte ne s'était pas trouvé à la fête, mais il était allé à cette campagne le lendemain.

Au moment de l'arrestation de ces dames, elles avaient tout disposé pour fuir. Deux heures auparavant, elles reçurent une lettre qui les avertissait : l'écriture leur en était inconnue. Elle n'était pas de cet ami repentant dont j'ai parlé, il me l'aurait dit plus tard ; fut-elle donc écrite par Robespierre? plusieurs l'ont cru, j'aimerais à me le persuader. On n'est pas plus absous du sang versé qu'on n'est homme de bien pour avoir fait une action louable, l'honnête homme, l'homme humain doit prendre soin de toute sa vie, et pourtant il faut tenir compte aux grands criminels d'une action qui leur laisse encore quelques vestiges d'humanité. Celui qui (c'est Courtois qui a révélé cela) disait à propos des timides : « Formons-leur le calus ! » n'aurait donc pas eu ce calus lui-même? cela est bon et consolant à penser. Il y a un mystère qu'emportent avec eux ces hommes de sang. Je les ai bien examinés, examinés de près, ils m'ont touché comme la tenaille qui va déchirer les chairs du patient, eh bien ! après avoir jeté mes regards dans leurs regards, j'ai vu souvent qu'il y avait dans la vie de ces fléaux moins du loup que du désespéré menteur, et du fat flagellé d'ambition, qui a donné son ame au diable pour des battemens de mains.

Le courage est une grande supériorité, et surtout devant une mort qu'il faut attendre et voir venir dans toute la

plénitude de la vie ; partout où se montre alors cette énergie sans ostentation ; elle a droit à nos égards et à nos éloges, mais combien ne doit-elle pas nous toucher lorsqu'elle paraît chez les femmes ; quand la faiblesse se change ainsi en force ne doit-il pas y avoir pour elle étonnement et admiration?

Avertie qu'il fallait se préparer à mourir, Emilie coupa elle-même ses beaux cheveux, et les donnant au directeur de la Conciergerie :

— Tenez, Monsieur, lui dit-elle, j'en fais tort au bourreau, mais c'est le seul legs que je puisse laisser à nos amis. Ils apprendront ceci, et peut-être viendront-ils un jour réclamer un souvenir de nous. Je me fie à votre probité pour le leur conserver.

Le moment du supplice arrivé, ce fut elle qui occupa sa mère et les siens, tâchant de distraire leur imagination de l'affreuse pensée. Ils avaient été accusés, entre autres crimes, d'avoir voulu assassiner Robespierre, et, pour cela, on les revêtit de la chemise rouge.

— Ah mon Dieu ! dit Emilie en souriant quand on lui passa la sienne, ne trouvez-vous pas, Messieurs, que nous avons l'air de cardinaux?

Ce mot resta : ceux dont on teignit ainsi désormais le linceul funèbre furent nommés LES CARDINAUX ; bientôt même les femmes portèrent des chales rouges en mémoire de ces sanglantes parures ; la mode drapa sur leurs blanches épaules, et étala pendant des années aux regards des tueurs la couleur dont ils ne soutinrent pas toujours la vue. Ainsi de leur divinité la plus coquette les femmes firent une inévitable Némésis.

Cependant les deux courageuses victimes et leurs amis allaient à la mort sans sourciller, causant ensemble comme lorsqu'ils prenaient jadis la même route pour courir à Longchamps dans leur élégant équipage. Un seul instant Emilie cessa de parler : son regard traversait la foule, il

## CHAPITRE XII.

avait trouvé au milieu de tout ce peuple un ami, un ami dont elle était adorée, celui dont j'ai parlé en des temps plus heureux, cet artiste alors au commencement de sa réputation, maintenant dans le fort de ses triomphes, charmant de sa voix délicieuse et de son jeu spirituel le plus couru de nos grands théâtres, cet ami était venu recevoir là le dernier adieu, mais bientôt la voiture l'ayant dépassé, tout ému, près de défaillir, et pourtant soutenu encore par cette émotion même qui est la force des mourans, il put avancer de nouveau et avancer assez pour recevoir un long regard et comprendre une injonction suppliante de fuir cette scène de désolation et de deuil. Je n'osai jamais depuis parler à l'artiste célèbre de cette douloureuse entrevue, de ces adieux solennels où durent se parler et se comprendre deux ames si nobles et si dignes l'une de l'autre; mais à présent qu'il sait que je suis instruit, car il lira ce que j'écris, s'il n'a point été informé de ce dépôt confié au directeur de la Conciergerie, ou si l'ayant réclamé, il n'a pu l'obtenir du dépositaire, il sait aussi qu'une fois je rachetai une boucle de cheveux d'Emilie, joyeuse enfant alors et déjà femme charitable, qu'il vienne prendre sa part de ce trésor de souvenirs : cette boucle est à lui et à moi.

Après de telles pensées, comment parler de la gloire de notre rentrée? Ceux qui vinrent nous voir étaient bien des nôtres, et ils nous le prouvèrent; nous avions eu à cœur de prouver aussi que les comédiens français n'avaient pas voulu changer de bannière : nous jouâmes *la Métromanie* et *les Fausses confidences*.

*La Métromanie* fournit mille allusions dont les spectateurs nous firent la flatteuse application. Le Métromane, c'était nous; le sévère Capitoul qui veut faire rimer le poète entre quatre murailles, c'était la personnification de nos persécuteurs. Il semblait qu'on voulût nous venger de tous nos malheurs. On applaudissait sans fin; la pièce fut dite par distique; montre à la main, le spectacle dura une fois de plus qu'un spectacle ordinaire, c'est-à-dire qu'il y eut

quatre heures pour les pièces et quatre heures d'applaudissemens pour les comédiens. C'était une ivresse difficile à exprimer. Contat se trouva mal après sa première scène, mais l'attendrissement lui fut favorable : elle devint éblouissante. Moi, à qui il ne vaut rien, je mouillai continuellement de larmes ma prose et mes vers; je ne répondis guère; je crois, à l'accueil qu'on me fit, mais, après un tel accueil, il fallait être ingrat ou prendre la résolution de devenir bon. J'y tâchai aux représentations suivantes.

Ainsi nous reprenions notre rang, et Préville, notre vieux Préville, notre grand artiste, vint encore une fois faire resplendir la scène des dernières lueurs de sa force comique, et constater par sa présence que là où nous étions, nous les fidèles, nous les persécutés, et je peux dire nous les braves, là aussi était la Comédie-Française.

Quelque chose aurait manqué au bonheur de notre rentrée si je ne l'avais fait servir à une grande réconciliation entre le plus tragique des comédiens et la première des actrices de comédie.

Ceci mérite quelques explications : j'y suis mêlé pour beaucoup, et comme la haine cordiale que Contat porta long-temps aux acteurs du Théâtre de la République est de l'histoire, les circonstances suivantes donnent la raison de la lettre fort connue, écrite après notre sortie de prison par notre Célimène à l'Hamlet d'un théâtre rival, lettre qui fut une éclatante réparation à un homme de cœur et une réparation due.

J'ai conté ailleurs comment j'avais copié la preuve de la parenté de Charlotte Corday avec notre grand Corneille; j'avais brûlé chez moi deux de ces copies, mais une troisième circula jusque chez Fabre, qui (il faut lui rendre justice), bien loin d'en vouloir mésuser, conservait cette pièce comme un précieux document. Après la mort malheureuse de Fabre, un de ces patriotes subalternes dont le système était de battre de la petite monnaie avec la dénonciation, pendant que les chefs battaient de grosses pièces

en faisant couper la tête aux dénoncés, ce patriote en sous-œuvre, dis-je, s'empara, je ne sais comment, de ce papier, dans l'intention de m'en faire proposer le rachat sous main. Il apprit, sans beaucoup de peine, que j'avais une sœur; c'était un bon intermédiaire, un intermédiaire dont la discrétion était sûre. Il ne s'agissait que de savoir son adresse: en sortant de la section de Bondi, où cet homme se rendait régulièrement tous les jours, il rencontra Talma, que tout Paris connaissait à son costume romain francisé, il s'adressa à lui. Le tragédien, craignant un de ces piéges dont la police républicaine ne se faisait pas faute, s'étonna qu'un patriote, patriote par le costume et patriote par le langage, s'enquît ainsi de la sœur d'un homme arrêté comme suspect. Le marchand de papier volé répondit assez adroitement que le citoyen Fleury lui devait une somme pour anciennes fournitures, et qu'il se proposait de savoir si la sœur pourrait le solder. Après cette explication plausible, il allait prendre congé; Talma, malgré les raisons données par l'individu, lui trouvant un certain air de mystère, l'arrêta.

— Mais, citoyen, lui dit-il, que diantre vas-tu réclamer de l'argent à un homme en prison? — Bah! ces aristocrates ont toujours de vieux écus rouillés fourrés quelque part.

Et puis, oubliant son rôle de créancier :

— Il était bien riche, n'est-ce pas, Fleury? — Mais, toi, son fournisseur, tu devais connaître la maison... Du reste, combien te devait-il? — Oh! un rien... une bagatelle pour lui, beaucoup pour moi : deux cents écus. — Six cents livres? — Ecus, écus! Pas assignats. — Belle raison pour tourmenter un détenu. — Ecoutez donc : on a une femme, des enfans...

Talma étudiait son homme pendant cette conversation. Sans bien se rendre compte du fond de l'affaire, il vit que ce prétendu créancier était plus intéressé que méchant, et

comme il savait à peu près où j'en étais par Mme Bellot, à qui, pour le moment, je pouvais à peine payer la modique pension de ma fille et de ma sœur, il prit la résolution de me dégager de cette inquiétude de plus.

— Écoutez, dit-il au fournisseur, vous me paraissez un brave homme ; on a des opinions différentes, mais on a été camarade, il reste un peu de faible là pour les anciens amis. Ne tourmentez ni Fleury, ni sa sœur : ce n'est pas le moment. Venez demain chez moi, j'acquitterai votre dette.

Il lui dit ensuite où il le trouverait et à quelle heure, puis il partit.

Le patriote fit un salut qu'il renouvela le lendemain matin chez Talma à l'heure dite.

Les six cents livres étaient préparées sur une table, et, avant de les livrer, Talma réclama la facture et l'acquit. En ce moment, cet homme tirait de son gilet à manches un papier de fort petite dimension, puis il le rentrait fort préoccupé de cette pantomime ; mon camarade crut, attendu le peu de surface de la feuille, que le créancier avait enflé le mémoire.

— Eh bien! en finissons-nous, citoyen? dit-il à son homme. — C'est que je vas vous dire, il y a une petite chose... — Oh! oh! Voyons la petite chose. — Vous êtes un *bon vivant*, citoyen Talma. Le détenu Fleury ne me doit pas de fournitures. — Alors, j'ai beau être un *bon vivant*, mon camarade, je n'ai rien à payer. — Mais j'avais quelque chose à vendre au détenu Fleury. — Un détenu n'achète que sa liberté. — C'est que c'est quelque chose qui y ressemble, citoyen Talma. — Je ne te comprends pas. — Voyez si ça vaut six cents livres. — Ça vaut de l'or! s'écria Talma après avoir jeté un rapide coup-d'œil sur le papier ; prends, prends ! et souviens-toi d'être discret..... si j'ai payé, tu as vendu.

Talma avait vu d'un coup d'œil tout le parti que nos ennemis pouvaient tirer de cette pièce : alors on panthéoni-

sait Marat, alors on le faisait trôner dans tous les lieux publics; c'était sous son invocation que tout se faisait ; on venait de le placer dans un nouveau signe de croix (quand on invoquait sainte Chicorée, vierge et martyre; il était tout naturel que Marat eût pris rang dans une trinité de fabrique nouvelle). Et j'avais osé écrire une généalogie qui était un éloge! et j'osais faire circuler que Charlotte Corday était la petite-nièce d'un grand homme alors que *l'ami du peuple* avait péri par elle! Qu'était-ce que les cent quatre-vingt-dix-huit griefs de Collot-d'Herbois contre ce seul grief! Mon camarade comprit qu'il importait à mon salut de soustraire cette pièce, et il l'acheta.

A ce marché Talma devait gagner et mon amitié et ma reconnaissance, d'autant que ce fut l'abbé Aubert qui le força de se dévoiler, attendu qu'alors fort aigri moi-même contre le Théâtre de la République ; je n'épargnai pas plus Talma que les autres, et peut-être un peu moins lui que les autres. L'abbé Aubert, homme aimable, auteur de fables charmantes, et, au par-dessus, homme de bien, désira qu'il n'y eût plus d'inimitié entre moi son ami, et Talma, auquel il s'intéressa dès ses débuts; il voulut, il exigea que mon jeune camarade le vînt accompagner lors de la première visite qu'il me fit au sortir de prison. Je ne me trouvai pas chez moi, mais tous deux laissèrent des cartes de visite après lesquelles il fallait bien ne plus tenir rigueur.

Audacieuses cartes!... mais je vais en parler. Revenons à Contat et à notre représentation de rentrée.

Après m'être déshabillé, je passai dans la loge de la triomphante Araminte: — Fleury, me dit-elle, voilà une soirée qui fait mal et bien. — Je la regardai, et je trouvai que, en effet, cette éclatante bienveillance du parterre l'avait plus changée et plus pâlie que onze mois de prison et de cruelle attente; j'allais lui faire un sermon pour l'engager à prendre son bonheur avec plus de philosophie,

quand je vis son mobile visage s'animer des plus belles couleurs comme par enchantement, et sa tête, un peu penchée sur le côté, se redresser avec une action extraordinaire ; j'avais en même temps entendu dans le corridor des pas mesurés et timides, je pensai qu'il y avait du mystère ; curieux, je regardai dans une des glaces donnant juste vis-à-vis la porte entr'ouverte : c'était Talma qui était là ; il s'avança, j'allai à sa rencontre et je le présentai à Contat. Mon jeune ami, après avoir joué sur son Théâtre de la République, était allé dans notre salle voir une partie de la seconde pièce, et venait, disait-il obligeamment, complimenter ses anciens chefs et toujours ses maîtres, du triomphe que leur avait décerné tout Paris.

— Mon ami, lui répondit Contat, mais d'un air tout gracieux et avec une physionomie toute souriante ; mon cher Talma, ce que vous dites-là est très-aimable, mais croyez qu'il y aurait eu plus de monde pour nous voir guillotiner.

Ce mot, plus que vif, ne pouvait être trouvé que par la haine d'une femme. Talma me serra la main, puis il allait se retirer avec la dignité d'un cœur blessé d'une injustice, je lui barrai le passage ; il insista, je fermai la porte, et nous voilà clôturés et face à face.

— Il faut s'entendre, dis-je en me tournant vers la faiseuse d'épigrammes, Talma m'a recommandé certain secret, mais je dois le révéler ; nous étions trois à le connaître, nous serons quatre. Y consentez-vous, mon ami ?

Tout ému, Talma ne répondit pas ; je voulus que son silence fût un assentiment, et tirant mon portefeuille, je dis à Contat, dont le grand œil noir me questionnait.

— L'abbé Aubert vous a-t-il fait visite ? — Je l'ai vu : il est bien changé. — Il tourne toujours agréablement les vers. — Je n'en doute pas ; mais si c'est cela que vous voulez nous dire, je crois, Fleury, qu'on peut ouvrir la porte.

Je continuai.

## CHAPITRE XII.

— Il vint me voir, il y a.quelques jours, avec Talma : je n'étais pas chez moi, mais j'ai là leurs cartes de visite.
— Des cartes de visite! ceci devient bien mystérieux. Que ne disiez-vous cela !... Talma, mettez un verrou de plus.

Talma sourit et moi aussi. C'est quelque chose que d'amener une explication sur ce terrain favorable.

— Eh bien! vous reçûtes donc des cartes de visite, continua Contat, avec ce ton dont elle seule avait le secret et qui la faisait être maîtresse du parterre. — Voilà celle de l'abbé Aubert, dis-je. — Ah! ah! un quatrain.... Un quatrain, bon Dieu! c'est terrible! — Lisez, lisez.

Elle lut :

> Tout Paris s'étonnait de te voir en prison.
> Pour moi quelque regret, cher Fleury que j'en eusse,
> J'en trouvais dans ton art une forte raison,
> Ils t'avaient sûrement pris pour le roi de Prusse.

— C'est joli! dit-elle après avoir lu. — Et hardi. — C'est contre-révolutionnaire.... Et si l'on connaissait cela, l'abbé Aubert pourrait bien aller coucher à la Bastille. — A la Bastille! Quel contresens! dit Talma en riant. — Ah! mon Dieu !..... C'est cette carte de visite qui me bouleverse. — Sachons donc un peu ce que fera celle de Talma.

Et je présentai l'acte généalogique de Charlotte Corday.

— Mais, c'est votre écriture, Fleury? — N'importe ; lisez, lisez.

Elle lut d'abord ces deux vers de *Cinna*, que j'avais mis en tête :

> Plus le péril est grand, plus doux en est le fruit.
> La vertu nous y jette, et la gloire le suit,

Et ensuite :

PIERRE CORNEILLE,
maître des eaux et forêts, de la vicomté de Rouen,
épouse MARTHE PAISAN :
de ce mariage naquirent quatre enfans.

Thomas CORNEILLE, poète.

Pierre CORNEILLE, dit le grand.

Marthe CORNEILLE.

Marie CORNEILLE épouse en premières noces M. DUBUAT, tué au siège de Candie. Elle épouse en secondes noces Jacques FARCI, trésorier de France, au bureau des finances d'Alençon ; elle eut du premier mari un fils mort théâtin à Paris, et de Jacques FARCI, deux filles.

Marie FARCI épouse le sieur LE COUSTELIER-DE-BONNEBOSE, mort fort âgé à Paris, n'ayant laissé qu'une fille mariée à Caën.

Françoise FARCI épouse Adrien DE CORDAY, seigneur de Cauvigny et de Launay, capitaine des gardes du duc de Bourgogne, d'une des plus antiques maisons de Normandie ; devenue veuve, elle réclama la succession de Fontenelle, mais elle en fut exclue en vertu du testament de celui-ci ; elle mourut à Alençon, après avoir eu un fils.

Jacques-Adrien DE CORDAY, marié à Renée-Adélaïde DE BELLEAU, dame de Lamotte ; ils laissèrent quatre fils et quatre filles.

[]  []  []  []  []  []  []

Jacques-François DE CORDAY, sieur D'ERMONT, épouse Marie-Charlotte GAUTIER-DES-ANTIERS, desquels naquit

Charlotte CORDAY.

## CHAPITRE XII.

— Mais, Fleury, dit Contat après cette lecture, pâlissant, cette fois, et baissant la voix; on se prosterne toujours devant le buste de Marat.... Voilà de quoi vous faire pendre!

— Encore un contresens, ma chère! on ne pend plus. Heureusement que Talma est mon complice, et, puisque vous le croyez si bien avec les puissances, que dis-je? puisque vous le croyez lui-même une puissance, vous n'avez rien à redouter pour moi.

Alors prenant mon jeune camarade par la main, et le forçant à s'asseoir, je lui fis subir le récit de sa généreuse action.

— Eh bien! dis-je ensuite à Contat, étonnée, attendrie et quelque peu confuse, ne ferez-vous pas réparation du mot de tout à l'heure? — Oh! si j'étais un homme! dit-elle en se levant, et se posant comme M$^{me}$ Patin quand elle réclame son chevalier. — Mais vous êtes une femme, répliquai-je; puis je poussai doucement sa belle tête vers les lèvres de Talma.

Il faut le dire, il n'y avait plus que la moitié du chemin à faire des deux côtés : on s'embrassa.

Nous venions de jeter les bases d'une réconciliation plus générale.

## XIII.

### UNE TOURNÉE EN PROVINCE.

Ce qu'était devenu le faubourg Saint-Germain. — Quatre théâtres français. — Migrations, émigrations. — La comédie en fiacre. — Une tournée en province. — Bordeaux. — Rencontre. — Marton et Frédéric II. — Aventures de Lanlaire. — Un pied chaussé et l'autre nu.

Il ne se fait pas de révolution chez un peuple qu'il ne s'en fasse dans ses habitudes, et celles que le public parisien avait prises depuis notre incarcération l'avaient éloigné du faubourg Saint-Germain pour le rapprocher du centre où se trouvaient tant de spectacles et des spectacles si divers. Le noble faubourg, jadis si florissant, avait été mis en interdit, et, depuis lors, ses vastes hôtels sonnaient le vide, l'herbe croissait dans ses rues. Quand venait le soir, on s'y trouvait avec un sentiment de terreur, un vent froid glissait au travers des portes cochères, et nul bruit vivant n'empêchait d'entendre ses longues plaintes. On

passait vite au milieu de ces palais encore debout, on y aurait presque désiré des ruines; des ruines sont moins tristes que de splendides demeures sans habitans, les ruines ont un monde à elles, une dévastation qui leur sied, les envahissemens des arbustes et des hautes herbes les parent, les oiseaux de nuit et les bêtes fauves même les peuplent, la destruction est près des ruines, mais la mort n'y est pas. Au faubourg Saint-Germain était la mort sans la destruction, et, en ce qui nous concerne, après les premières visites que l'on avait cru devoir nous faire, nous nous ressentîmes du sinistre voisinage et des idées qu'il faisait naître.

Cependant, vers les lieux habités de la grande ville, on faisait mille éloges de nous et de notre courage, mais on ne passait guère les ponts pour nous les apporter en effectif. Ce n'était pas le moyen de nous rétablir de nos malheurs; nous aimions le théâtre de nos succès, mais c'eût été par trop édifiant de rester fidèles aux vieilles murailles d'un temple sans adorateurs. Nous fîmes comme Mahomet : la montagne ne voulant pas venir vers nous, nous allâmes vers la montagne.

Sageret, directeur de la salle Feydeau, ancien théâtre MONSIEUR, nous offrit un asile. Nous conclûmes un arrangement d'après lequel nous devions jouer tous les deux jours et alterner avec son opéra. Sageret, homme habile quand trop d'ambition ne l'aveuglait pas, avait interrogé la mode, il avait compris le parti qu'un directeur adroit pouvait tirer de nous.

Nous devînmes le théâtre de la Réaction.

Ce qui fit qu'à l'époque où vient se placer ce chapitre, il y eut dans Paris trois théâtres français, on pourrait même, à la rigueur, en compter quatre. Nous d'abord, à l'ancien théâtre MONSIEUR, maintenant théâtre Feydeau, théâtre Sageret; ensuite le théâtre de la République; plus le théâtre Louvois, sous la haute main de Raucourt; plus le théâtre Montansier, où se jouent, en concurrence, tragé-

dies et comédies. En ce temps aussi les acteurs tournent à tout vent, se proposent à tous les directeurs, vont ici par crainte, là par intérêt, ailleurs par opinion, par amitié, quelquefois par caprice. Que faire d'ailleurs? rien n'est solide, rien n'est établi, rien n'est pour toujours ; tout est, comme dans le commerce, fin courant ou fin prochain. Nous avons des rois d'un trimestre, des livres d'une heure, des pièces d'une demi-soirée, des constitutions de quinze jours, tout est changemens à vue, la nation n'est que campée, et comme nous sommes de la nation, nous nous en donnons! c'est Larochelle, c'est Joly, qui passent au théâtre de la République et puis nous rejoignent ; c'est Devienne qui prend parti chez Montansier et vient nous retrouver à Feydeau ; ce sont les tragiques de Feydeau qui émigrent à Louvois ; c'est Molé qui tâte de tous les publics, qui nous prend, nous quitte, nous reprend et veut nous quitter encore à soixante ans passés, le volage! est-ce fini des migrations, des émigrations, des pérégrinations, des révolutions? pas encore : c'est le théâtre Montansier que l'on ferme comme soupçonné d'incivisme ; c'est notre Feydeau que l'on clôture comme surpris en flagrant délit de civilité, parce que nos ouvreuses disent trop souvent *Monsieur* et *Madame* en parlant à leur clientelle, et oublient assez volontiers les qualifications populaires : *Citoyen* et *Citoyenne* ; c'est Louvois qui règne et nous qui sommes proscrits ; puis nous rouvrons et Louvois ferme, attendu qu'il plaît au Directoire de mettre l'autorité à la place des lois ; ce sont ensuite les artistes de ce théâtre qui vont frapper aux portes de l'Odéon, ex-théâtre du faubourg Saint-Germain, ex-théâtre de la Nation, ex-théâtre de l'Égalité section Marat, lequel ouvre ses deux battans, peints à neuf pour la quatrième fois ; puis ce sont les comédiens du théâtre de la République qui, faute de spectateurs, ferment de gré à gré et viennent faire retentir le heurtoir de Feydeau ; puis, quand Feydeau les a reçus, c'est Sageret, dont la petite ruche n'est plus suffisante, qui

prend à bail le théâtre clos de la République, où les acteurs schismatiques et les orthodoxes se trouveront face à face, et, en attendant qu'ils soient d'accord, entendront l'air : *Où peut-on être mieux*, joué par l'orchestre et répété par le public. Est-ce fait? non, c'est après cela l'Odéon qui était ouvert et qui ferme. Est-ce fait? non, c'est encore l'Odéon qui était fermé et qui rouvre, de par l'omnipotent Sageret.

Ici, et après les promenades que le despotisme du Directoire nous fit faire, se trouvent les promenades qu'y substitua l'autorité du directeur. Sageret divise le théâtre Français en deux sections : section du Luxembourg, section de la rue Feydeau; mais personne n'est exclusivement attaché à l'un des deux théâtres; nous sommes nomades, nous changeons de quartier tous les deux jours, nous pouvons demander patente de bohémiens, notre devise est comme la leur : partout et nulle part. Nous jouons le même soir dans les deux salles, souvent nous donnons la même pièce sur les deux scènes, et, par précaution, nous partons habillés; un même fiacre reçoit divers personnages de carnaval; c'est comme dans les inventaires de peintre : plusieurs portraits sous le même numéro. Encaquée, entassée, habillée, fripée, la colonie est tirée à heure dite par la portière à l'instar des comédiens de bois.... pauvres *Fantoccini*, jadis comédiens ordinaires de Sa Majesté!

Cette opération du dédoublement de la troupe devint bientôt un sujet de discussion entre nous et Sageret. Nous n'avions pas le droit absolu d'opposition, mais, comme les anciens parlemens, nous avions le droit d'avis, et Sageret ne manquait pas de nous réfuter en son lit de justice. Deux théâtres ainsi gouvernés nous semblaient une mauvaise chose pour l'art, et une plus mauvaise pour les recettes; les bénéfices pouvaient être doublés sans doute, mais bien certainement les frais étaient doubles. Notre Lycurgue avait réponse à tout : il faisait de l'algèbre avec des illusions, il calculait l'art et la fortune à peu près comme

une jeune épousée calcule le mariage, pour ma part je le faisais donner au diable; lui parlais-je de ses rêves, il mê ripostait avec son geste familier, portant le pouce et l'index dans ma boutonnière, et tirant à lui comme pour rendre sensible la force d'attraction de son raisonnement, il me répondait : qu'au positif, et pour un négociant, ouvrir deux magasins valait mieux que de n'en ouvrir qu'un; à quoi j'étais dans l'habitude de répliquer par l'anecdote de ce petit prince souverain de la confédération germanique, lequel, ayant sagement observé que les droits d'entrée étaient le plus clair de ses revenus, crut agir en habile financier en faisant percer le double de portes à sa ville capitale.

Nos frais étaient énormes, je dis nos frais à bon escient, bien que nous ne soyons plus en société; car si le directeur fait mal ses affaires, nos appointemens seront payés comme le loyer de Figaro, gratis, nos frais donc, ou si l'on veut les frais de Sageret, absorbaient ce qu'il appelait savamment LE DIVIDENDE. Ceci fut au point qu'un jour le savant directeur, avec sa grande ambition et sa petite bourse, finit par ne pouvoir pas même payer les fiacres qui nous traînaient à la gloire; mais nous étions devenus de si ardens voyageurs, et le goût de la promenade avait tellement gagné toute la compagnie, que, un beau jour, plusieurs prirent la poste pour les ci-devant provinces; et Contat et moi, légers d'argent comme des comédiens qui font leur stage, nous nous trouvâmes sur la route de Bordeaux, ville où nous étions attendus avec impatience, Contat par le public, moi par Paulin.

Voilà un théâtre! voilà une salle! une scène, un foyer! voilà un temple pour les concerts! Tout est là, tantôt dans la plus simple élégance, tantôt dans la plus imposante majesté: c'est de l'austère et de l'orné, c'est du sublime et du naïf, et toujours à propos, et ces qualités diverses s'unissent sans se confondre dans un tout harmonieux. Que l'on s'imagine une carrière jetée d'un bloc dans

un vaste moule, et qui semble être venue comme une seule statue. On parle de l'escalier des Géans à Venise : il mérite le nom qu'on lui donne, s'il est grandiose comme celui du théâtre de Bordeaux. Cet escalier chef-d'œuvre est un monument dans un monument : d'abord rampe double, puis large avenue de marbre, vomitoire immense d'où peut ruisseler tout un peuple. L'architecte Louis s'est souvenu qu'il bâtissait aux bords de la Garonne ; le théâtre de Bordeaux est, en bronze, en statuaire, en marbre, en pierre et en peinture, une gasconnade réalisée.

Je pouvais d'autant moins me lasser de contempler ce bâtiment, qu'il était pour nous le fruit défendu ; je n'y jouai pas lors de mon premier séjour à Bordeaux, pour je ne sais plus quelles raisons, qui cependant me furent dites par la directrice, mais qui glissèrent. On avait consacré à l'art dramatique et à ses desservans une sorte de baraque construite sur les allées de Tourny, où furent reçus, dans leur tournée, d'abord Talma et M$^{me}$ Petit, plus tard Larive, et nous ensuite. Depuis quatre ou cinq années, nous n'avions pas été assez gâtés par le sort pour refuser le modeste abri qu'on nous offrait ; mais nous étions grandement fâchés de ne point aller faire salon dans le sublime théâtre.

Un jour, j'étais en contemplation devant cette architecture superbe, en examinant l'ensemble à l'œil nu, et les détails avec ma lorgnette ; j'entends quelqu'un qui vient auprès de moi : je me retourne, et je vois un homme ni jeune ni vieux, de cet âge auquel on ne saurait assigner une date ; bonne tournure, mise entre l'élégant et le sévère, figure intelligente, de ces figures que l'on croit avoir déjà vues, de façon qu'à la première rencontre qu'on en fait on est toujours au moment de s'écrier, en ouvrant les bras : Ah ! vous êtes enfin de retour ! Cet homme, dis-je, me sourit et me montrant le théâtre :

— Vous voudriez bien pouvoir y mettre des roulettes, me dit-il. — Vous avez surpris ma pensée, monsieur, répondis-je avec un laisser-aller que je ne prends pas avec

tout le monde. — C'est un véritable Versailles élevé à l'art dramatique, ajouta-t-il. Louis XIV n'avait pas deviné celui-là. — Louis XIV !.... vous êtes de l'école contre-révolutionnaire, monsieur, dis-je en riant. — Fort à votre service, me répondit-il ; un artiste de votre réputation et de votre caractère trouvera ici bien des partisans, mais aucun qui vous soit aussi dévoué que moi.

Je demandai alors, et tout en remerciant de mon mieux, à qui je devais des offres si aimables.

— Tout simplement à M. Richaud, marchand retiré, rue de la Rousselle... J'aurai, du reste, l'avantage de vous réitérer mes offres de service quelque jour dans votre loge.

Là-dessus il me saluait, mais d'un salut si noble, d'une attitude si dégagée, si loin de la raide salutation en accent circonflexe de l'époque, que force me fut de riposter avec ce que mes souvenirs me rappelèrent de mieux en révérence. Alors il me prit la main :

— C'est du Bellecourt cela, me dit-il en se donnant une mine singulièrement admirative. — Non, monsieur, repris-je d'un air docte, c'est du prince de Beaufremont à la cour de Stanislas.

Sur cela nous nous séparâmes, lui tirant à gauche vers la rue des Piliers de Tutelle, et moi remontant le cours de l'Intendance ; mais plus sérieusement de mon côté que du sien. Je cherchais en moi-même à qui j'avais eu affaire, me trouvant tout surpris du grand air représentatif dont je m'étais enveloppé, presqu'à mon insu, en présence de ce monsieur, et cela en pleine place publique, et comme si j'avais été sur le parquet d'un salon d'autrefois.

On ne sera pas surpris de mon étonnement. M. Richaud s'était dit marchand retiré rue de la Rousselle ; et veut-on savoir ce qu'est la rue de la Rousselle à Bordeaux ? c'est un quartier habité par d'honnêtes et d'actifs négocians, qui ont la spécialité du poisson desséché, salé, enfumé ; le hareng, la morue, la sardine, et je ne sais quel spectre de

poisson qu'ils nomment, je crois, stocfisch, telles sont leurs denrées. Aussi leur rue, habitée par eux seuls, est une ville à part, bien noire, bien hors de grandes voies, mais qu'on trouve aussi facilement que les Israélites retrouvaient leur arche, l'atmosphère de ce lieu de promission étant chargée d'une effluente colonne s'élevant de milliers de poissons en momies. On ne va là qu'en carême ; la Rousselle a une vie à elle, une existence toute à part ; les marchands de la Rousselle sont les puritains du négoce bordelais : ils se voient entre eux, ils ne s'allient guère qu'entre eux. Les petites-maîtresses de l'endroit, car il y en a, et de fort jolies et de très-fraîches, acquièrent à la longue, et malgré toutes les précautions, un arôme dont la suavité ne peut être appréciée que par les amateurs de marée ; il n'est pas jusqu'aux fleurs du bouquet dont elles se parent qui ne semblent à l'odorat être poussées sur un banc d'huîtres. Ces détails, et quelques autres qui me sont inconnus, nuisent aux relations : il en résulte peu de contact avec les diverses sociétés de la ville, et par conséquent des mœurs à part, les mœurs du pur négoce ; de l'honneur, beaucoup de probité, trop de franchise, peu de dehors : C'est une Hollande au petit pied.

Or trouver dans ce lieu, uniquement consacré au commerce, un homme comme mon aimable rencontre, c'était la chose impossible. Ce n'est pas que je veuille dire que la Rousselle n'eût alors des hommes d'une éducation distinguée et d'une politesse courtoise ; il pouvait s'en trouver de savans comme des bénédictins, tous même pouvaient être affectueux comme des frères Moraves ; mais ce n'était pas là M. Richaud. Peu d'hommes ont la bouche tournée pour dire de certaines choses et les dire d'une certaine façon ; je pensai que ce négociant retiré était un noble seigneur *incognito*, un homme peu ordinaire qui avait émigré dans l'Amsterdam bordelaise, croyant y être fort caché. On verra que je me trompais de beaucoup et de peu sur ce personnage demi-mystérieux qui se montra pour

moi une sorte d'obligeant *il Bond-ocani*. Bientôt viendra le mot de l'énigme.

Nos représentations ne firent pas, dès l'abord, tout l'effet que nous en attendions : cela étonnait beaucoup Contat ; elle pensait à tort qu'il devait en être de la province comme de Paris ; elle avait observé, avec nous tous, qu'à Paris il n'est pas de réaction politique qui ne soit marquée au bordereau des directions théâtrales par un chiffre plus élevé que de coutume. La raison en est simple : à Paris, après chaque grand mouvement donné à la machine sociale, on a besoin de se voir, de se demander où l'on en est, plus qu'en aucun lieu du monde ; à Paris chacun s'ignore, dans la masse générale chacun se perd ; on ne s'y voit guère que dans les lieux publics, où chaque physionomie isolée vient étudier la physionomie générale, et tâter, pour ainsi dire, le pouls à la santé publique. Mais, en province, on se connaît, on se rencontre tous les jours, chaque opinion est porte à porte de l'opinion contraire, chaque systême connaît la vie de ménage du système opposé ; rien ne s'absorbe assez au milieu des masses imposantes, rien ne s'individualise assez dans des chefs marquans ; enfin, si à Paris l'opinion a sa multitude, en province elle n'a que ses groupes ; les haines de Paris sont des haines de peuple à peuple, les haines de province sont des haines de parens à parens : de là, la désertion des lieux où l'on peut se trouver en présence.

Cependant nous ne nous décourageâmes pas ; nous espérâmes en nous pour mettre les dissidens face à face et opérer des rapprochemens : l'art dramatique est un grand conciliateur. Un certain soir nous mîmes toutes voiles dehors ; nous nous présentâmes au public bordelais dans les *Fausses confidences*, dans l'*Original* d'Hoffman, et, pour couronner l'œuvre, Contat se montra dans la *Serva Padrona*, opéra de Pergolèze, qu'elle jouait et chantait de main de maître, comme disait naïvement le chef d'orchestre Beck, espèce de Gluck casanier qui, par paresse

## CHAPITRE XIII.

ne quitta plus Bordeaux une fois qu'il y fut et laissa en portefeuille la plus belle part de sa gloire.

A la bonne heure! voilà ce que c'est que de faire chanter l'opéra à un comédien du Théâtre-Français! Quelle foule! oh! si j'avais su cela plus tôt! j'aurais prié mon ami Didelot de m'apprendre un pas de ballet. Le ballet! on dit que ces messieurs et ces dames en sont fous; on dit que s'ils font quelque bruit à la comédie, ils écoutent religieusement la danse; mais ce sont des on dit, et si je les répète, c'est pour solder l'arriéré d'une petite colère d'artiste; car jamais je ne fus plus applaudi dans la bluette d'Hoffman, jamais plus d'honneurs ne furent réservés à des comédiens en tournée. Il n'est rien tel que de souffler sur le feu de ces ames gasconnes; il y a de l'Orient dans ce pays d'hommes privilégiés : c'est d'abord de l'engourdissement, de l'apathie, un nonchalant laisser-aller ; mais aiguillonnez, aiguillonnez encore, leur imagination se réveille, leur verve afflue, le sang est fouetté, la fête commence, et si vous êtes de dignes artistes, attendez-vous à l'ovation la plus complète et surtout la plus bruyante.

Et ne croyez pas que tout soit fini après le spectacle, que le rideau baissé l'enthousiasme cesse; non, tout à l'heure ils avaient tiré des fusées, maintenant ils allument un incendie. Ils établissent une haie du théâtre à votre domicile, et derrière cette haie il y a la foule, c'est le parterre; les premières loges, les dames, forment la bordure. Ce sont des mouchoirs agités, des cris, des fleurs, des vers lancés, des vers chantés; vous avez des alexandrins plein vos poches, des bouquets à toutes vos boutonnières, un *Te deum* à chaque oreille; c'est un long vivat, une grande clameur qui s'élance comme un chœur d'un délirant ensemble. On aurait dit qu'il y avait derrière tous ces admirateurs le baquet et la baguette magnétiques. La première fois Contat fut tout étourdie; et joyeuse et craintive à la fois, elle me dit, avec cet air de gravité comique qui lui

était particulier : — Mon ami, ces gens-ci m'enchantent !... est-ce que nous n'appellerons pas la garde?

Heureux qui est aimé d'un tel public! malheur à qui a maille à partir avec lui! j'en sais des histoires merveilleuses, j'en sais de plaisantes, j'en sais d'héroïques : en voici une héroï-comique.

L'administration de Bordeaux avait mis au nombre de ses pensionnaires une jeune femme d'une beauté parfaite et d'un talent nul ; c'était une de ces dames dont le théâtre se sert et qui se servent du théâtre, à savoir, le théâtre, comme d'actrices faisant plutôt partie des décorations d'une pièce que des personnages : y a-t-il à représenter une dame d'honneur, une dame du haut parage dont le rôle ne soit rien et dont le costume soit tout, on offre à cette espèce d'actrices un vêtement fripé (c'est de tradition), bien assuré qu'on est de leur voir faire les frais d'un superbe vêtement à elles, payé par elles, exact, richissime, pittoresque ; ces femmes-là coûtent deux cents francs par mois et épargnent huit ou dix mille francs par an ; c'est de l'argent qui rapporte, comme on voit ; mais en revanche, elles, elles considèrent le théâtre comme un piédestal nécessaire à rehausser leur mérite, comme un heureux prétexte à changemens de costume ; ces transformations les renouvellent en en faisant des espèces de beautés à facettes ; en un mot, pour ces dames le théâtre est un bal masqué de trois cent soixante-cinq jours ; cela noue des intrigues, donne du piquant à leurs relations, excite le zèle, réveille le goût, pique la jalousie, anime les rivaux ; les huit mille francs qu'elles dépensent leur procurent hôtel et équipages, maison des champs et domestiques, et cela aussi est un bon placement.

La jolie personne dont je parle était Prussienne de naissance, Française par goût ; d'humeur accorte, elle avait ce qu'on appelle l'ame allemande : quant à son cœur, il était de toutes les nations. On lui donnait au théâtre un nom assez bizarre pour une jolie femme, nom historique cepen-

dant. Ceci mérite explication, et pour cela je remonterai jusqu'à la mère de la pauvre enfant. Hélas! on le verra, ce n'est pas seulement sur les personnages appartenant au grand trottoir mythologique que pesa la fatalité de famille.

Et d'abord, disons que le fait doit être notoire ; je le tiens du tout original Joseph Lavallée, un des plus instruits, des plus amusans et des plus taquins de ces enfans de la Gironde où je suis.

Il n'est personne au courant de la marche voyageuse de notre drame et de ses conquêtes à l'étranger qui ne sache que Frédéric II avait à Berlin une troupe de comédiens pour jouer les pièces françaises, mais ce dont on est moins instruit, c'est que, sans doute pour ses péchés commis en Silésie, le grand vainqueur avait, de tous les comédiens du monde, les comédiens du caractère le plus décidé. Par exemple, pendant plus de deux ans, il voulut *le Festin de Pierre* ; pendant deux ans, il n'eut d'autres festins que ceux qu'il donnait lui-même, et tous les jours, aux comédiens qui le faisaient damner ; désirait-il une tragédie? on lui demandait de l'argent pour un opéra ; choisissait-il un opéra? on lui demandait de l'or pour un drame. Necker a dit de ce fameux roi, qu'il manqua toujours un écu à toutes ses dépenses ; la vérité est que Frédéric défendait le coffre de l'état comme l'état lui-même, il luttait ; mais à la tête de cent mille hommes, lui qui n'aurait pas une seule fois en cinquante campagnes tombé en une seule embuscade, y tombait cent fois en cinquante minutes avec ses comédiens, notamment avec le beau sexe de la troupe.

Un jour, une soubrette charmante (la mère en question) s'avise d'écrire au grand roi pour la vingtième fois, afin d'en obtenir de l'argent qu'elle avait déjà touché dix-neuf fois. Frédéric, comme tous les héros, était laconique au besoin. Il prend la plume et sur une belle feuille de papier il écrit de sa main : *Madame, allez vous faire......lanlaire*, et signe Frédéric. L'intelligente Marton qui com-

prenait le français interpréta à sa guise ce *lanlaire* royal, et laissa quelque temps le monarque tranquille; celui-ci, n'en entendant plus parler, se réjouissait fort de s'en être débarrassé à bon marché ; mais au bout de neuf mois, et quelques jours peut-être, la solliciteuse parut dans le salon d'audience de Potsdam, réclamant le double de la somme déjà demandée. — Qu'est-ce que cela veut dire ? fut le premier mot du grand homme. — Voilà votre lettre, répondit la dame ; j'ai cru que c'était une manière détournée dont votre majesté s'était servie pour m'annoncer une gratification ; je l'ai gagnée, en voici la preuve. Et en même temps elle lui présenta une petite fille fraîche, rose, potelée. — Quel parrain votre majesté veut-elle que je donne à cette enfant? ajouta-t-elle. Force fut à Frédéric de nommer un parrain, de rire et de payer. Il donna lui-même à la jeune fille le surnom de Lanlaire, et tant qu'il vécut, disait l'historien, elle fut l'objet constant de ses prédilections : il la considérait apparemment comme le résultat d'une de ses ordonnances les plus loyalement exécutées.

Cette naissance par ordre influa beaucoup sur la vie de l'aimable fille, et comme tout ce qui vient d'un roi doit être un objet d'utilité publique, elle se serait fait un cas de conscience de manquer à sa mission.

Chacun est dans ce monde pour son propre compte et personne n'avait à voir dans le gouvernement moral de Lanlaire. Mais, hélas ! ce qui sauve les femmes la perdit, elle ; il lui arriva de tomber sérieusement amoureuse, et comme c'était un accident auquel elle n'était pas préparée, elle oublia tout, jusqu'à la parure, elle oublia même qu'elle jouait un certain soir ; on alla la chercher, mais la pauvrette avait manqué son entrée d'une demi-heure ; le public le lui fit entendre, elle bouda ; le public se fâcha, elle lui fit la grimace ; le public demanda impérieusement des excuses, et il arriva que, de sa petite voix flûtée, elle envoya le public juste où jadis le grand monarque avait envoyé sa mère, puis elle sortit.

Qu'on juge la rumeur ! la salle eût été prise d'assaut que le bruit n'eût pas été plus grand ; mais il était tard, il fallut remettre la vengeance à une autre occasion. On se donna rendez-vous à une prochaine représentation et l'on y fut fidèle.

Il est bon de savoir que l'amoureux dont la belle semblait affolée était une des autorités militaires de la ville. Cette circonstance prolongea les hostilités ; elles durèrent un grand mois. Pendant cette bien longue période pour une telle lutte, il y eut de la part de la jeune femme et de la part du public entêtement à exiger des excuses et à n'en point vouloir donner. Cela faisait mousser les recettes, et peut-être la direction n'était pas fâchée de l'algarade ; jamais Lanlaire n'avait tant joué, et cependant l'ordre était troublé chaque fois qu'elle paraissait en scène. Une légère satisfaction eût sans doute suffi à des spectateurs qui ne demandaient pas mieux que d'avoir quelque chose à pardonner à une aussi jolie femme ; cette satisfaction ne fut pas donnée ; alors la guerre devint acharnée, implacable, sans miséricorde. La police des spectacles était faite en ce temps par les troupes du gouverneur, et c'était Lanlaire qui donnait sur son oreiller le mot d'ordre au chef dont elle était aimée. Les baïonnettes s'interposèrent, les tapageurs étaient pris aussitôt qu'ils avaient témoigné leur opinion à la manière accoutumée ; les corridors et les principales entrées étaient si bien garnis, que nul n'échappait, et même, dès que cette dame paraissait, il fallait faire le plus grand silence.

Quoi ! ne point parler ! ne point crier ! ne point siffler ! avoir son ennemie là et ne pas lui dire son fait ! Que résoudre ?..... Ah ! un trait de lumière ? tout d'un coup le parterre se trouve enrhumé par masses : Lanlaire ouvrait-elle la bouche ? on se mouchait, on toussait, on crachait ; continuait-elle ? un formidable : Atchit ! partait du côté droit, et aussitôt du côté gauche un volumineux : Dieu vous bénisse ! se faisait entendre. Mais les éternueurs allè-

rent mûrir leur catarrhe en prison. C'était jeter de l'huile sur le feu : la chose devient affaire d'honneur ; dès-lors la puissance et la ruse, la passion et le despotisme sont aux prises. L'obstination est ingénieuse : l'un des conspirateurs trouva ceci :

Il se munit d'un jeune caniche encore à la mamelle, et le cachant sous ses habits, il alla au spectacle, et courut se placer aux loges du paradis. Le mot était donné. L'ennemie commune paraît : plus belle et plus fière que jamais, elle se pose, elle va parler... Soudain l'homme du paradis passe la main sous son habit, et pince jusqu'au sang les oreilles tendres du petit chien ; celui-ci répond par des : Cahin, cahin, cahin, hin ! à étourdir, et voilà tout le parterre qui part comme un orchestre au signal du chef, et regardant plus le théâtre que les dernières loges, il vocifère : A bas la chienne ! à bas la chienne ! ne fera-t-on point taire la chienne ! Le caniche ayant eu un moment de relâche, la dame crut pouvoir reprendre la parole ; mais là-haut les oreilles furent de nouveau pincées ; et en bas les mêmes cris se répétèrent avec plus de force et de fureur. L'allusion était directe : Lanlaire se retire ; le régisseur vient haranguer le parterre ; il se fait un moment de silence ; et pendant ce temps le jeune homme au chien lâche l'innocent animal dans les corridors, pour ne point être pris avec cette pièce de conviction ; le régisseur croit qu'il a été entendu, il croit qu'on reverra paisiblement l'actrice, il rentre ; elle a la force d'avancer encore ; mais on ne l'a pas plutôt aperçue, qu'un jeune homme plus fou ou plus emporté que les autres se déchausse, prend son soulier et le lance à la tête de la tenace adversaire ; cette fois Lanlaire va se trouver mal, on l'entraîne. Trouble sur le théâtre, tumulte affreux dans la salle, attitude hostile des soldats. Un commandement militaire se fait entendre, les loges se hérissent d'armes, le parterre est cerné. Pour le coup, la victime est désignée, l'homme au soulier n'échappera pas. Une seule issue est permise, et l'officier de service se tient

là pour ne laisser sortir qu'un à un les gens du parterre. Un jeune homme se présente le premier ; il n'a qu'un soulier. « C'est celui-ci ! » s'écrie le soldat en tête, et il prend son homme au collet. Mais un nouveau spectateur survient, un pied chaussé et l'autre nu. « Le voilà ! » fait le second soldat. « Non, je le tiens ! » dit à son tour un militaire placé plus avant, en s'emparant d'un troisième tapageur, lequel n'a, pour préserver sa paire de bas de soie, qu'un seul escarpin. Grand embarras : qui donc est le coupable ?

« Devine si tu peux, et choisis si tu l'oses! »

s'écrie un quatrième tapageur, qui se trouve, comme les autres, n'être chaussé que d'un soulier. L'officier est tout perplexe ; les militaires, étonnés, ouvrent un peu leurs rangs, et messieurs du parterre sortent processionnellement, gravement, ayant chacun la jambe gauche dégagée de son soulier.... Ils étaient plus de trois cents! Trois cents Spartiates, sandis!... C'est là de l'accord, c'est là de l'enthousiasme, de l'abnégation, du trouvé, de l'héroïsme!... Eh bien ! c'est tout simplement du Bordelais !

## XIV.

**BIOGRAPHIES BORDELAISES.**

Caractère général. — Les lanternes du maréchal de Richelieu. — Réponse d'un homme du peuple. — M. Lafargue. — Le barreau bordelais. — Dupaty. — M. de Martignac père. — M. Lapeyre. — Ferrère. — Scène du tribunal révolutionnaire. — Le chevalier de Matechrist. — Manière de guérir la distraction. — De Martignac fils. — Seize noms célèbres. — Anecdotes.

Les Bordelais ne sont que des demi-gascons, aussi leur caractère est-il métis, ou plutôt ils substituent avec aisance un caractère à un autre; je m'explique : ils ne sont pas dans les nuances, ils ont plusieurs caractères complets, et chacun a son jour et quelquefois son heure; rien ne domine en eux, tout y paraît tour à tour; c'est-à-dire que les passions les traversent comme les couleurs traversent les caméléons, ils s'en teignent et s'en dégagent : ce n'est pas de la mobilité, c'est de la facilité. A Bordeaux il n'y a point de haine éternelle ni d'amour de durée. Les amitiés y sont plus agréables qu'exigeantes : peut-être n'y sont-elles pas

## CHAPITRE XIV.

nouées fortement; mais on ne soupçonne pas qu'on puisse les dénouer. Les Bordelais aiment l'éclat, le mouvement, le luxe, la parure, et tous l'aiment également; aucun d'eux ne naît peuple, c'est là le cachet du pays. Le drap qui les couvre fait toute leur hiérarchie, ils sont peuple seulement par la coque, peuple à l'œil et au toucher; le drap grossier de Limoux, l'Elbeuf, le Sedan ou le Louviers, voilà, chez eux, le signe visible de l'échelle sociale, et ce signe marque aussi le quartier de celui qui le porte. Si l'on voit des Bordelais attardés, on n'a qu'à regarder l'étoffe dont ils sont vêtus, on sait s'ils coucheront au nord, au sud, à l'est ou à l'ouest de la ville; peut-être tout cela s'est-il modifié, mais lors de mes excursions c'était ainsi. La probité est leur qualité, l'imagination leur richesse, la fierté leur défaut. L'un d'eux prétendait que si un ancien Romain revenait au monde, il aimerait mieux revenir à Bordeaux qu'à Rome. Ils sont naturellement musiciens; la danse est leur passion dominante. Un vieillard de soixante-dix ans m'avoua avoir passé en l'air la sixième partie de sa vie. Peut-être aiment-ils plus les artistes que les arts. Ils n'ont pas de poètes, et beaucoup sont faiseurs de vers. On a dit que la dévotion était la petite vérole du cœur. La versification est, à Bordeaux, la petite vérole de l'esprit; presque tous en sont marqués, et l'on n'a point encore découvert de vaccine pour ce mal-là. Quoi qu'on en prétende dans les autres provinces, je n'en ai point entendu mentir; ils sont brodeurs de vérité, voilà tout; et encore ne s'en doutent-ils pas : ils voient la vérité comme Claude Lorrain voyait les paysages. On assure qu'ils aiment le jeu, je l'ignore; mais s'ils jouent, je pense qu'ils aiment plutôt l'émotion de la table verte que le jeu. Ce qu'ils aiment, et je ne l'ignore pas, c'est parler : ils battent des paroles comme les enfans battent l'eau de savon pour en faire des bulles. Dans la ville, il y a des Bordelais plus Bordelais que les autres; *le Chapeau rouge* et *le Cours de l'Intendance*, qui en est la prolongation, partagent les deux rives des deux esprits;

l'esprit nouveau et l'esprit ancien, l'esprit du haut commerce et celui de la bourgeoisie. Ils ont eu plusieurs grands hommes; ils n'en parlent pas, non par indifférence, mais parce qu'un grand homme est tout simplement un Bordelais pur sang. Leur originalité est passée en proverbe; mais elle est la même chez tous, c'est-à-dire qu'on trouve de la gaîté, de la verve et de l'à-propos chez chacun d'eux de la même manière et à la même dose. Sauf l'esprit commercial qui tue l'originalité, il n'y a dans cette belle ville qu'un seul Bordelais tiré à plusieurs exemplaires.

En parlant de la grande colère du parterre, on a eu un exemple de leur façon d'improviser des ressources. La répartie est surtout leur spécialité; en voici un exemple que le duc de Richelieu aimait à citer.

Lorsque ce seigneur arriva dans son gouvernement de Guyenne, il avait en portefeuille de nombreux projets d'amélioration; Bordeaux particulièrement fut l'objet de sa sollicitude. Entre autres nouveautés, il voulut y introduire l'éclairage; mais soit raison financière, soit quelque autre motif qui ne m'est pas venu, la ville fut dispensée de réverbères. L'ordre s'adressait seulement aux particuliers : chaque citadin qui sortait de nuit devait, comme Sosie, avoir sa lanterne à la main.

Cette façon de faire de la ville de Bordeaux une ville à la manière de celle où débarqua Panurge sembla bouffonne, et, tout bien considéré, on se moqua de M. le maréchal. Mais, lui, tint la main à son arrêté; le fort du Hâ, l'une des prisons de la ville, se remplit bientôt de la foule des récalcitrans. Il fallut bien se résoudre; seulement, ne pouvant éluder l'ordre, on le travestit : une famille allait-elle en soirée; père, mère, fils et fille, et petits enfans, s'il y en avait, portaient des fallots, dont ils avaient autant de transparents d'où rayonnaient des devises aux vives pasquinades. Enfin, un jeune étourdi, donnant un tour plus plaisant à la moquerie, s'avisa de se faire faire autant de petites lanternes qu'il avait de boutonnières à son habit;

## CHAPITRE XIV.

la mode était alors de porter de grands revers, et l'on juge de quel singulier effet devait être un homme ainsi illuminé.

Mais le duc de Richelieu, se voyant doublement compromis par cette espièglerie, voulut tout à la fois faire respecter son caractère et exercer une vengeance personnelle ; il en guettait l'occasion depuis le commencement de cette petite fronde ; l'illumination et son fantasque porteur furent enlevés.

Monsieur, dit le maréchal quand le jeune homme parut devant lui, le tour est bien trouvé! vous m'offrez une occasion unique, celle de faire comparaître à mon tribunal une lumineuse constellation.... Combien avez-vous de boutonnières à votre habit? — Neuf, monseigneur. — Par conséquent neuf boutons? — Selon l'usage. — Ainsi, vous avez-là dix-huit lanternes? — Hélas! tout autant. — Eh bien! monsieur, je vous prierai de vouloir bien passer un mois en prison... un mois pour chaque lanterne.

Le jeune homme ne réplique pas ; il s'en va, l'air contrit, maudissant intérieurement son tailleur de lui avoir fait tant de boutonnières ; mais, arrivé à la porte, il revient tout à coup sur ses pas, et s'approchant du maréchal :

— Monseigneur, lui dit-il d'un air à désarmer toutes les colères, je vous ferai observer qu'une de mes lanternes est d'ordonnance.

Le maréchal trouva l'à-propos charmant, fit grâce, et bientôt Bordeaux eut des réverbères.

Ce mot appartient à un homme bien né; mais un ouvrier l'aurait trouvé. J'ai dit qu'aucun Bordelais ne naît peuple; tous ont la riposte preste : c'est une escrime à laquelle on est exercé dans la ville et dans les faubourgs, et toujours le coup de langue est court, serré, inattendu. En voici un d'un homme *en maison*, comme ils disent.

Il est d'usage, à Bordeaux, d'aller à la Rouselle pendant le Carnaval, et d'y faire sa provision de sardines, d'anchois et de harengs pour le carême. Un honorable curé d'une

pauvre paroisse, ayant pour tout domestique le fils de son sacristain, avait garni son garde-manger pour ce temps de jeûne. Quand l'époque sainte fut venue, après avoir fait usage quelques jours de son poisson salé, il en demandait encore. — Il n'y en a plus, dit le serviteur. — Comment, il n'y en a plus! s'écria le digne homme. Eh! qu'est-il donc devenu? — Monsieur, vous en avez mangé votre part, et moi la mienne. — Ta part, la mienne! qu'est-ce que cela veut dire, malheureux? Il devait y en avoir jusqu'à Pâques pour tous les deux, et à peine sommes-nous à la mi-carême. Tu en as donc mangé deux fois autant que moi? — Je crois que oui. — Tu crois que oui? Que mériterais-tu pour avoir mangé tout mon poisson salé? — A boire! répondit le domestique.

On en conviendra, Beaumarchais n'a pas mieux fait parler Figaro, quand le docteur en colère lui demande ce qu'il dirait à l'Eveillé qui lui bâille au nez, et à la Jeunesse qui lui éternue au visage.

Le lendemain de notre beau triomphe dans les murs et hors des murs, on m'annonça la visite de M. Richaud. Je me souvenais parfaitement de mon faiseur de beaux saluts de la place de la Comédie, et sans donner à mon valet de chambre le temps de dire l'officiel « Faites entrer », je m'empressai de courir moi-même, ouvrant à deux battans la porte du salon.

M. Richaud n'était pas seul, et cette circonstance retint un peu les amitiés que je me sentais disposé à lui faire.

Je n'aimais pas à le voir venir ainsi accompagné. Je me trouvai tout chagrin de l'espèce de rôle que jouait et que venait me faire jouer un homme dont l'urbanité m'avait semblé parfaite. Il nous arrive assez souvent, lors de nos tournées, d'être mis à l'épreuve par ces indiscrétions départementales. A peine nous connaît-on, à peine a-t-on échangé un coup de chapeau avec nous, que, dans un monde dont nous sommes ignorés comme homme, on se dit de nos amis, de nos connaissances intimes, et l'on se

donne ainsi l'occasion de nous montrer ailleurs qu'au théâtre, chose fort curieuse pour des gens qui veulent savoir à quoi ressemble un artiste en déshabillé. Je hais cette manière de faire les honneurs de notre personne; car, dans ce cas-là, l'obligeant introducteur ne manque pas de nous interroger dans tous les sens et sur toutes les matières; il nous tourne et nous retourne de paroles pour obtenir les nôtres, faisant faire à la conversation de véritables évolutions, de véritables marches forcées, dans le but de nous montrer de face et de profil, pour les menus plaisirs d'autrui. En ce moment-là, nous sommes au manége pour le visiteur, lequel d'ordinaire se tient nonchalamment assis, faisant galerie, jugeant les coups, parlant peu pour son propre écot, regardant de temps en temps l'interrogeant ami, pour lui communiquer du regard, s'il nous trouve d'une intelligence, d'une voix, d'un geste et d'un poil qui lui paraissent sortables. Cette espèce de curiosité, à la manière de celle que l'on apporte au Jardin du roi, m'est importune, me fâche; et plus d'un démonstrateur, dont je pourrais bien dire le nom, s'est mal trouvé de son impertinente obligeance.

Je me hâterai d'ajouter que j'avais tort ce jour-là, comme on va le voir; mais mon observation subsiste.

— Votre empressement bien aimable, me dit M. Richaud en me prenant la main, m'a empêché de vous prévenir. Je vous amène un admirateur. — Vous êtes vraiment...

J'allais, ma foi! répondre : Vous êtes vraiment trop bon, envoyez ce monsieur au parterre; mais je venais de jeter un coup d'œil sur celui dont ma nouvelle connaissance s'était fait compagnie, et un adroit sens suspendu, accompagné d'une inclination polie, coupa ma phrase boudeuse; car il n'y avait plus qu'à remercier et à faire une réception convenable.

Le nouveau venu se nommait M. Lafargue; il me connaissait de longue date : il se trouvait à Lyon lors de mes

premiers débuts; on le citait parmi ces jeunes négocians que les familles envoyaient alors chez leurs divers correspondans des principales villes, pour leur faire faire une sorte de tour de France industriel. Lyon fut pendant longtemps le rendez-vous de cette brillante aristocratie du commerce, et j'en fréquentais les membres les plus distingués, à cette heureuse époque où M^me Lobreau me comptait parmi ses pensionnaires.

Nous aimons que l'on nous rappelle notre jeunesse, et, si je ne l'ai dit ailleurs, je le dis ici, nous aimons, surtout lors de notre grande renommée, à retrouver les personnes qui assistaient à nos essais : c'est un petit chatouillement d'amour-propre, dont le cœur le plus stoïque a de la peine à se défendre.

J'eus donc un grand plaisir à me trouver en présence de l'un des premiers témoins de mes efforts pour mériter ma réputation et me faire un nom sonore.

— Je viens, me dit M. Lafargue, vous remercier d'avoir tenu parole. Je fus un de vos bons prophètes à Lyon, et mon orgueil était intéressé à vos succès. — Prenez garde alors! lui dis-je, il y a de l'indulgence pour vous-même dans ce jugement... Cependant, il faut en convenir, depuis Lyon j'ai monté en grade; mais je ne suis pas arrivé sans peine. — Est-ce que l'on arrive tout brandi à la gloire? dit à son tour M. Richaud. — Vous avez eu le mérite de l'étude, et le mérite plus grand d'avoir vaincu les premières difficultés, répliqua M. Lafargue. Pour moi, ajouta-t-il, en fait d'art, je n'estime bien que ce que l'on acquiert à grands frais; souvent on m'a trouvé singulier, mais je n'aime pas que l'on regarde le talent comme l'effet seulement d'une bonne santé intérieure. — Ah! s'écria le négociant de la Rousselle, Monsieur vous a donc connu quand vous faisiez votre mue?

L'air dont fut dit le mot, plutôt que le mot lui-même, nous mit en gaîté. Dès ce moment l'étiquette disparut, nous fûmes à notre aise : la causerie devint animée, pétillante,

## CHAPITRE XIV.

sans façon, décousue, c'est-à-dire charmante, et nous nous reconnûmes pour vieux amis.

Héritier d'une fortune qui suffisait à la modestie de ses goûts, M. Lafargue quitta le commerce de bonne heure ; il aimait l'étude, il aimait surtout les arts. Il chantait avec un goût rare ; sa mémoire était remplie de mélodies de Duny, de Philidor, de Monsigny, de Grétry et de Dalayrac ; il avait fréquenté les grands artistes, non point en jeune homme qui veut se distraire, mais en véritable adorateur ; il avait vu tout notre ancien Théâtre-Français ; il datait ses premières jouissances en tragédies, des représentations de Dumesnil à Versailles ; les manières de Clairon et de Lekain lui étaient présentes ; il en savait les traditions les plus précieuses. M. Lafargue voyait peu le monde, on peut même dire qu'il ne le voyait pas. On le rencontrait au théâtre en de bien rares occasions : il s'était fait un trésor de jouissances intérieures qu'il craignait de dissiper ; ses souvenirs et sa vive imagination lui gâtaient un peu le présent ; par dessus tout il redoutait une exécution médiocre. Ses livres et ses cahiers de musique, la plupart copiés de la main même de Rousseau, charmaient sa solitude : c'était l'anachorète des arts. Les amateurs sont d'ordinaire enfiévrés, leur admiration est tout feu, tout flammes, elle se répand au dehors, s'ingénie à trouver un public ; si elle n'est fanatique, elle n'est pas. Chez M. Lafargue ce sentiment était une espèce de piété, un culte mystérieux où l'âme seule avait part : aussi avait-il dit, lors de la grande querelle des Gluckistes et des Piccinistes : — Je vois que les arts ont plus de missionnaires qu'ils n'ont de religieux ; ces gens-ci les comprennent comme saint Dominique ; ne vaudrait-il pas mieux les goûter comme sainte Thérèse !

La retraite a cela de bon qu'en reposant les passions elle laisse le caractère reprendre son niveau ; les qualités qui sont uniquement l'effet du contact du monde s'en vont devant les qualités réelles et permanentes. La retraite avait donné à M. Lafargue un caractère, pour ainsi dire, trans-

parent. Quel cœur! quelle âme! quelle science! et comme il connaissait bien la plus utile de toutes : sentir le temps et vivre en repos.

Cependant il ne lui fut pas toujours possible de cacher sa vie; et, un peu avant mon premier voyage dans le Bordelais, ses compatriotes le nommèrent député à l'une des législatures qui suivirent la chute de Robespierre. Cette réponse laconique, et si vraie qu'elle est toute une légende historique, est de lui : — Vous allez siéger? lui dit-on. — Non, je vais m'asseoir, répondit-il.

« J'ai cru, disait-il une autre fois, en paraphrasant cette première pensée, j'ai cru que j'avais été envoyé au devant des factions pour les désarmer, au milieu des partis pour les réunir; j'allais bravement aux ennemis du repos public pour leur ôter ou l'audace du crime ou l'espoir de l'impunité : j'ai vu qu'il n'y avait rien à faire qu'à toucher des myriagrammes, et j'ai résumé ainsi l'histoire d'un député : Je vins et je m'assis; je bus et je dormis; je me lève et je pars. Vive la république! »

Ce me fut une bonne et douce connaissance que celle de M. Lafargue : je le vis peu, il est vrai, et même à mon dernier voyage à Bordeaux, je ne pus lui être présenté; il avait pris le parti d'une retraite absolue. Mais, chaque fois que je le voyais, son entretien me laissait une émotion durable; je n'ai jamais connu d'hommes plus paisiblement entraînant et qui vous laissât plus de souvenirs : quand il était parti, vous étiez encore en sa compagnie.

Il n'est guère personne qui n'adopte par dessus tous un ouvrage qu'il aime, qu'il cite, dont il se nourrit. Voir cet ouvrage, c'est connaître l'homme, c'est savoir ses goûts et la pente naturelle de son esprit et de son cœur; c'est connaître pour ainsi dire sa vie secrète. Le petit carême de Massillon était la lecture de prédilection de M. Lafargue. Je le vois encore dans sa chambre, ornée de tentures représentant la reine de Saba offrant des présens à Salomon,

assis à la gauche du foyer, les pieds au-dessus de la tablette de la cheminée, usée là comme par la pioche, le corps en arc, l'œil doux et bienveillant, accoudé sur la table placée entre lui et le visiteur, tenant son volume chéri, d'une belle reliure en veau poil de tigre, rouge sur la tranche, gesticulant sans quitter ce Massillon, et le continuant, même en parlant théâtre, peinture ou musique, même en parlant ménage, même en devisant des choses du monde comique ou du monde penseur. Douce et modérée, mais suave, mais pleine d'ame et pénétrante, sa parole s'attachait à vous, vous enveloppait comme un réseau. Ouvrait-il la bouche, il n'y avait guère plus de conversation, non pas qu'il accaparât, mais parce qu'il vous laissait dans la situation où l'on se trouve lorsque, lisant un auteur dont le charme vous gagne, vous fermez le livre sur une pensée, absorbé, méditant, posant la main sur la page aimée, comme lorsqu'on l'abandonne dans la main d'un ami.

Mélancolique sans être misanthrope, il était le moins Bordelais des Bordelais. Lançait-on devant lui contre un absent un trait trop acéré, il le défaisait tout doucement, et, ainsi que le disait ce pétulant Journiac Saint-Méard : il désossait l'épigramme, de façon que si elle restait comme mot, elle était sans force comme allusion.

Aussi la vie de M. Lafargue a-t-elle été un perpétuel arbitrage, et voilà ce qui le fait aimer, chérir, respecter. Combien m'ont été profitables et précieuses les heures qu'il m'a données ! je voudrais qu'il sût qu'il n'a pas fait un ingrat.

J'eus bientôt visité les monumens de la ville. Après le grand théâtre, et à part le beau quartier du Chapeau-Rouge et du Cours, à part le fleuve, le port en croissant, les pittoresques et verdoyans coteaux de Cénon, et les superbes trois-mâts dont les éclatantes banderoles battent l'air et boivent le flot tour à tour; à part cela, il y a peu de chose qu'un Parisien voulût emporter sur des roulettes,

d'après la parole dont m'aborda M. Richaud, le plus aimable et le plus complaisant des hommes.

J'étais fort en arrière avec lui, chaque jour ou presque chaque jour je recevais sa visite, et toujours il refusait de recevoir la mienne, se disant logé trop en garçon, étant toujours hors de chez lui, et du reste, pour en finir, ne m'ayant donné que le nom de son quartier. Tout cela se faisait d'ailleurs si naturellement, que je n'y entendais pas finesse. Mais j'avais mon idée fixe; je ne démordais pas de ce que j'avais dit : M. Richaud ne pouvait pas être, ou ne pouvait pas avoir été un simple commerçant. De temps en temps cette pensée m'inquiétait; j'étais précisément avec lui dans la situation où devait se trouver cette pauvre Cassandre, lorsqu'elle commençait à ressentir l'influence secrète des événemens futurs, bons ou mauvais. Peut-être me dira-t-on que je pouvais me tirer d'affaire en prenant des informations; mais qu'en avais-je besoin? M. Richaud m'était agréable et utile; et d'ailleurs, toutes les fois qu'un homme dont le caractère est noble et la conduite estimable veut me cacher quelque chose, je crois qu'il a des motifs pour cela dont lui seul est juge; puis si la curiosité me tient trop fort, j'ai l'habitude de ne demander son secret qu'à lui-même; et quand, par hasard, il ne me répond pas, j'en reste là. S'informer à des tiers s'il n'y va pas de l'honneur, fi donc! je croirais décacheter une lettre qui ne me serait pas adressée.

Je me trouvais bien de cette confiance, et mon mystérieux ami n'en usait que pour me faire plaisir. Il me présentait dans les maisons les plus accréditées, ou s'il ne venait lui-même il me recommandait; et, dans cette ville fort difficultueuse, tout était pour moi joie, bienveillance et bon accueil. C'est à lui que je dus mes relations avec le jeune barreau de Bordeaux, le plus brillant alors et le plus justement renommé, même avant le barreau de Paris, où le besoin de fortune et ses impérieuses préoccupations ont bientôt fait un avocat de celui que la nature avait destiné à être orateur.

## CHAPITRE XIV.

J'ai eu toute ma vie un penchant décidé pour les théâtres divers où s'exerce la parole, et je me suis bien trouvé de les fréquenter tous. Tel prédicateur qui ne s'en doutait guère, m'avait donné jadis une inflexion avec laquelle je damnais ceux qu'il venait de mettre sur la voie du salut; tel avocat m'avait prêté un mouvement dont je m'étais servi pour sauver un mauvais pas à mon client aussi, l'auteur d'un nouveau drame; or, voir le barreau bordelais, c'était puiser aux bonnes et nobles sources de la parfaite éloquence.

Là, les avocats vieux et jeunes ne sont qu'une famille; les grands et généreux enseignemens de l'ordre s'y sont perpétués, rien n'a pu en briser les liens; la révolution et la terreur, qui n'est pas la révolution, ont été pour lui comme si elles n'avaient pas été; c'est un bronze qui fut inaccessible à la refonte générale : le barreau bordelais est encore petit-fils des vieux parlemens. Rien n'a manqué à ce barreau, pas même l'isolement des autres sociétés, qui empêche l'abâtardissement des traditions; pas même l'âpreté des formes, qui oblige à la pratique des devoirs; pas même l'égoïsme blâmable dans l'individu, mais louable dans les corporations; car l'égoïsme en faisceau mène au grand : rien ne lui a manqué, et surtout ces magistrats modèles, au génie pénétrant et actif, à l'éloquence mâle et imposante, au patriotisme dévoué et intrépide. Pour les jeunes héritiers d'une telle magistrature, un collègue mort n'est point un prédécesseur, c'est un ancêtre; il compte à jamais comme exemple, et pendant sa vie il savait qu'il devait compter ainsi : à leurs yeux Montesquieu enseigne toujours et Dupaty préside encore.

Et cela est vrai à la lettre pour Dupaty; je me rappelle qu'ayant été visiter l'école où M. de Martignac père professait le droit, et le professait gratuitement, on y voyait une gravure au trait de ce grand magistrat, avec les vers suivans écrits à la main :

De Dupaty tu vois ici l'image,
Tu sais qu'il fut courageux, éloquent :
Apprends que sa douceur égalait son courage,
Que sa vertu surpassait son talent.

Après cet hommage, d'autant plus digne de l'homme à qui il était adressé que de tels vers étaient alors un acte de noble énergie, un mot de M. de Martignac donnera une idée de l'importance que ce barreau attache à l'honneur dans la personne de l'homme de loi.

Je me trouvais pour la seconde fois à ce même cours de droit, attendant un jeune avocat avec lequel je devais faire le pélerinage de la maison de campagne de Paixotte, où se voient les plus belles eaux des environs. La leçon n'était pas finie, et je m'assis derrière les élèves. M. de Martignac cherchait à déguiser l'aridité des préceptes par le choix de l'expression, et le digeste ainsi traduit, me paraissait chose assez avenante, lorsqu'un vieillard, pas trop vieillard cependant, entra, et, voyant qu'il allait interrompre, fit un geste tout amical pour que personne ne se dérangeât. Il venait vers le petit coin où je m'effaçais comme un intrus; mais les jeunes gens s'étaient levés et restaient debout par respect. Je ne sais s'ils s'assirent de nouveau, je ne les vis plus; j'étais absorbé par l'aspect vénérable de ce nouveau venu que je vis se placer bientôt à côté de M. de Martignac. C'était une grande figure, aux lignes sévères, aux larges compartimens, au nez noblement aquilin; son air méditatif était tempéré par un sourire, et, au milieu de la sévérité d'ensemble de ce digne visage, perçait une joie douce et calme dont on était touché. Ainsi placé, immobile, les mains appuyées sur les genoux, l'œil fixé sur cette jeune génération de légistes, je croyais voir l'espérance de l'avenir devant la gloire du passé : c'était une sorte d'apparition de quelque antique parlementaire, ou la statue de l'un de ces auteurs si bien expliqués par M. de Martignac.

Cependant j'observais toujours, et je cherchais dans ma tête je ne sais quel souvenir fugitif, qui semblait poindre et puis s'effacer. Enfin une image plus claire se dessina : je voyais bien ; je savais qui je voyais, seulement le nom ne venait pas encore. Je rassemblai toutes les forces de ma mémoire, et l'homme et le nom apparurent.... Oui, c'était bien lui ! c'était son air, sa tournure, son regard, sa manière de se poser et de pencher la tête en avant : peut-être les traits n'étaient-ils pas exactement les mêmes ; mais je retrouvai la digne physionomie ; oui, la parenté semblait écrite sur ses traits respectables, je m'écriai : Bailly !

En ce moment la leçon finissait, et mon mouvement fut confondu dans le mouvement général. Mais, lorsque l'homme à la noble ressemblance fut sorti, j'allai faire part de ma vision à M. de Martignac. Je lui demandai si le vieillard que j'avais remarqué était en effet de la famille de l'ancien maire de Paris.

— Oui, me dit-il en souriant ; et, si ce n'est par la parenté du sang, il l'est par la parenté de l'âme. Vous voyez bien ce vieil ami, ajouta-t-il en s'approchant de la fenêtre, et me le montrant qui s'éloignait ; c'est un homme que nous tenons tous à honneur de consulter ; chaque jeune avocat qu'il recherche avance de beaucoup sa réputation de science et de probité ; et nous, les anciens, quand nous l'avons à notre côté, nous aimons à nous en faire un ornement comme d'une conscience extérieure : il a nom M. Lapeyre.

Avec de tels hommes, avec de telles idées, on ne sera pas surpris du haut rang que tenaient les avocats à Bordeaux. Au milieu d'eux tous se distinguait, ou pour dire mieux régnait Ferrère.

J'ai entendu Gerbier, j'ai vu Mirabeau à la tribune, on peut placer Ferrère sur cette ligne ; et si je ne craignais pas d'être chicané, je dirais que Ferrère a été peut-être au-dessus d'eux. Mirabeau, par exemple, était exhaussé sur un piédestal bien élevé, il parlait une langue bien nouvelle,

et l'Europe était un bien grand auditoire ; mais en présence de Ferrère, peut-être l'Achille de l'Assemblée nationale eût-il trouvé son maître, peut-être l'impétueux porte-parole eût-il fléchi parfois sous le roi des rois des orateurs ? Il n'a manqué à Ferrère qu'un théâtre plus retentissant ; la circonstance et le hasard même ne lui ont pas fait faute, la vie lui a manqué, rien que la vie. S'il eût vécu, nul doute que la circonstance n'eût frappé à sa porte, nul doute que le hasard ne l'eût désigné. Ame de feu, grande imagination, geste noble, œil d'aigle, voix profonde et pénétrante, tête où, du moment que l'inspiration s'en emparait, on pouvait retrouver de ce grandiose que cherchent les peintres de génie dans leurs plus sublimes figures : tel était Ferrère. Quand il levait sa belle taille, avec ses vingt aunes de drap noir, aux amples contours ondulant à larges plis sur ce grand corps dont ils marquaient le mouvement, on aurait dit qu'il allait juger le tribunal, et il se faisait une sensation générale. Toutefois, et pour être juste, il faut convenir que les premiers mots de ses plaidoiries ne disposaient pas favorablement ; et même, sans sa belle attitude, souvent on aurait pu sourire. A tous ses commencemens ; il y avait en lui comme quelque chose de rouillé, comme quelque chose d'une machine long-temps oisive qui commence à se mettre en jeu ; un accent du terroir, d'autant plus prononcé qu'il traversait une voix de pédale, n'embellissait guère des mots d'abord lents et saccadés au passage ; mais bientôt son Dieu le saisissait, la phrase sortait en colère et semblait gourmander sa propre paresse ; son œil s'ouvrait, il secouait sa large tête comme pour vanner le trop plein de son cerveau et mettre l'ordre dans ses idées : à ce moment, la clarté se faisait, l'élan venait, la voix plus souple était mieux entendue, l'éloquence coulait à flots ; dirai-je ici le terme de théâtre ? il parlait son émotion, et le tout se terminait par le gain de sa cause.

Son plus beau triomphe, celui dont il se montrait le plus fier, eut lieu à cette occasion. Un homme influent pendant

les persécutions révolutionnaires s'était engagé à dérober une tête à l'échafaud ; mais il avait évalué le malheureux promis au bourreau, et s'était fait souscrire des billets en conséquence de cette évaluation. Puis, comme cela se voyait d'ordinaire, une fois le marché fait, la victime périt. Une année s'écoula, les événemens changèrent, et le brocanteur dont il s'agit eut l'audace de réclamer le prix du sang, ses valeurs en main. Repoussé avec indignation, il osa recourir aux tribunaux. Ferrère plaidait contre lui. Les deux cliens étaient présens à l'audience : le fils, ou la fille, ou la nièce du mort, je ne sais plus qui, et le spéculateur. Tant d'audace et tant de misère animèrent la verve de Ferrère ; il se surpassa. Tantôt pathétique, tantôt sublime, on aurait dit qu'il commandait aux larmes et à l'indignation ; pourtant le coupable restait debout. « Il est debout ! s'écrie Ferrère ; il est debout pour défier la foudre ! Qu'il y reste ! il en lira mieux sa sentence. » Alors, de sa grande voix, évoquant le sceptre du mort, il le fait avancer, il l'habille de ses vêtemens tachés de sang, il les secoue devant l'œil terrifié du coupable, il les étend à ses pieds comme un tapis funèbre, il lui crie d'y jeter ses titres pour les présenter au tribunal des hommes ; mais il en appelle à l'arbitre supérieur, au juge des consciences : — Avance ! continue-t-il avec toute la puissance de sa voix émue, avec toute la véhémence d'une ame indignée, avance !.... : Il est un Dieu, et son existence n'est pas plus douteuse que ton crime !....

Le malheureux n'y peut tenir ; il tombe à genoux, se traîne aux pieds de Ferrère, crie merci, s'avoue coupable, demande pardon à Dieu, aux auditeurs, à ses juges : il n'est plus question de procès, les titres iniques sont déchirés. Mais tout n'est pas fini, et ici commence pour l'heureux orateur un rôle non moins beau, et peut-être plus difficile.

Il est des ames étroites qui ne savent jamais se tenir dans de justes bornes : à quelques pas du tribunal, plusieurs

personnes s'étaient hâtées de rejoindre celui qui venait de s'accuser ainsi ; elles l'accablaient de reproches, et se disposaient même à lui faire une injurieuse escorte. Ferrère est averti, il court : — Messieurs, dit-il en allant au nouveau client que la circonstance lui donne, messieurs ! sachons comprendre que le repentir aussi est une force. Nous avons gagné notre procès, et c'est une joie de famille ; mais la patrie a gagné un honnête homme, que ce soit la joie de tout le monde ! Après ces mots, on livre passage à l'homme réconcilié, et, relevé par la puissance même qui venait de l'abattre, il traverse la foule couvert du pardon du grand avocat.

C'est avec de pareils triomphes, avec ce haut sentiment de l'honneur et ce perpétuel respect de lui-même que le barreau bordelais se place à la tête du pays dont il est véritablement la pairie. Cette ville, m'a-t-on dit, eut de grandes obligations à ses vieux parlemens ; entre toutes les antiques cités, c'est la cité frondeuse par essence ; elle dut souvent recourir à des intermédiaires habiles et énergiques, et bien lui en prit de placer entre elle et l'autorité les longues simarres de sa magistrature. Mais si le barreau a maintenu ses généreuses traditions, ce peuple reconnaissant a conservé les siennes aussi dans la révérence qu'il lui porte. Par exemple, comment aujourd'hui n'auraient-ils pas en vénération la robe noire et l'hermine de M. de Martignac?

Il donna le mouvement à une sorte de 9 thermidor départemental. Je regrette de n'avoir pas écrit la scène sous le coup de l'impression qu'elle produisit sur moi ; je ne puis qu'essayer de rappeler quelques détails.

Le président de la commission de Bordeaux, dite commission révolutionnaire, fut un des *oseurs* les plus féroces. Il n'avait rien à envier à la gloire des gros colliers de l'ordre, si ce n'est peut-être l'expéditive invention de Carrier. Mais il comptait sur son avenir : la Convention y comptait comme lui ; aussi jouissait-il de toute la confiance d'un

## CHAPITRE XIV.

pouvoir qui le prit maître d'école et le jugea digne d'être bourreau. Lacombe, enfin, puisqu'il faut le nommer, avait mis sur ses listes de proscription plusieurs des personnes les plus marquantes de la ville, et M. de Martignac fut honoré d'une persécution particulière.

L'arrestation de cet homme de bien mit en émoi tous les honnêtes gens du pays, et le jour du jugement étant connu, ils se présentèrent au tribunal par bandes nombreuses et agitées. L'esprit de la vieille Guyenne s'était réveillé en eux, excité, il est vrai, par le fils de ce magistrat, jeune homme ardent, à qui l'heureux don de persuader, et ces qualités essentielles dont se forme la sympathie, avaient donné un parti considérable dans toutes les classes.

L'heure était venue; l'étroit tribunal contenait à peine les flots pressés du peuple. On parlait bas; on se faisait passer des mots qui fixaient fortement l'attention : il était facile de voir que cette cause était la cause de tous, et que ces groupes divisés allaient n'avoir bientôt qu'une seule volonté, et peut-être n'obéir qu'à un seul commandement. Enfin le tribunal s'avance; on murmure. M. de Martignac paraît; un silence respectueux succède au sourd tumulte. Calme, il jette un coup-d'œil sur cette foule; il n'est pas un visage qu'il ne reconnaisse. Sur les gradins supérieurs, tournant le dos à la clarté de deux croisées, se place Lacombe : on cherche à lire sur ses traits s'il est quelque espérance; mais lui, assis dans l'ombre, semble s'en faire une retraite. La lumière donne en plein sur l'accusé : sa figure est, comme toujours, légèrement colorée; son attitude ne décèle aucune inquiétude; il a conservé même le sourire de bon accueil qui lui est habituel : on dirait qu'il vient plaider, tout au plus, une affaire de mur mitoyen.

Cependant Lacombe parle; sa voix heurtée et sourde a des accents de haine : il interroge. Des réponses claires, nettes, précises, impossibles à interpréter, paraissent contrarier le tribunal. Enfin le moment suprême est venu, l'accusé demande la parole; mais il la demande sans pas-

sion et avec toute l'insouciance d'un homme dont le parti est bien pris , qui se défendra par habitude de métier , et moins pour se sauver que pour ne pas perdre une dernière plaidoirie. On aurait grande envie de refuser ; mais l'auditoire nouveau impose , et dans cette situation il faut au moins l'apparence de la justice : le citoyen Martignac sera entendu.

Il l'est, en effet, et sa défense, d'abord toute de forme, puis chaleureuse, puis entraînante, prend de l'élévation. Il raconte sa vie, il prouve ; il prouve trop, et Lacombe veut lui interdire la parole. Tout à coup M. de Martignac laisse tomber son style : il explique simplement pourquoi il a eu à cœur de se défendre ; il vient d'apercevoir dans l'auditoire un ami, un client, un voisin, un homme qu'il eut le bonheur d'obliger ; il est en famille; il faut qu'il se justifie. Une seconde fois la parole va lui être interdite ; l'auditoire exalté se fait menaçant, il se récrie ; Lacombe insiste ; un des juges répond à Lacombe : le tribunal n'est pas d'accord. M. de Martignac continue ; il a confiance en la justice de sa cause, comme il doit avoir confiance en ses juges. Celui-ci, qu'il a devant lui, se distingua aux armées dans les premiers temps de la révolution ; il porte d'honorables blessures ; Martignac ne l'a pas oublié. Cet autre, doué du courage de l'humanité, sauva, aux périls de ses jours, un homme que les flammes allaient dévorer : Martignac peut lui rappeler ce moment de bonheur, et quel triomphe l'attendit. Aurait-il à récriminer contre ses juges ! Récuserait-il surtout celui-là, dont il n'a pas parlé encore, qui fut si bon fils, dont la jeunesse consacrée à donner du pain à son vieux père, devint l'exemple de la piété filiale? Les vertus éclatantes et les vertus qui cherchent l'obscurité se pressent dans ce tribunal ; tout ce que le cœur a de reconnaissance, tout ce que l'âme a de sentiment et de noblesse est là : aurait-il donc à les redouter? Non ; et, s'il est sûr des vœux de son auditoire, la plus grande sécurité lui reste devant de tels juges : mais (et au moment de pous-

ser sa botte secrète sa voix reprend sa première force) il s'indigne de voir sur le siège des magistrats quelqu'un qui n'y devrait pas être ; il s'étonne de retrouver un homme souillé auprès d'hommes vertueux. Celui-là, il le récusera; car lui, Martignac, placé autrefois où se trouve cet homme à présent, le vit assis au banc du vol et de l'escroquerie.

— Accusé, s'écrie Lacombe, dont cette fois la taille se redressant laissa frapper le jour sur sa figure pâlie, accusé, je t'ôte la parole ! — Et je la garde, moi ! répond M. de Martignac avec intrépidité, — Courage ! fit l'auditoire entraîné, courage ! — Rébellion ! réplique Lacombe écumant, la menace dans le regard, Je t'ôte la parole. — Je la garde, te dis-je ! riposte M. de Martignac, avec une voix lancée et maintenant impossible à arrêter ; je la garde ! pour dire que tu ne peux être mon juge, car j'ai été le tien ; que tu dois descendre de ce siège, car tu étais sur celui-ci pour vol !... pour vol, gens honnêtes qui m'écoutez ! pour vol, juges intègres qui devez m'entendre ! — A bas ! à bas Lacombe ! crie formidablement l'auditoire, se ruant vers la faible barrière.

Le misérable est haletant, il tremble, il écume, il a peur. Il veut vaincre son émotion ; et, d'une main agitée, montrant tour à tour le peuple et M. de Martignac, il les désigne à ses collègues, aux soldats.

— Collègues ! citoyens soldats ! au nom de la république !... — Citoyens soldats ! au nom de l'honneur républicain ! dit enfin à son tour un des juges dont l'indécision vient de cesser, attendez nos ordres. Si le fait avancé sur Lacombe.... — Je l'atteste ! s'écrie l'audacieux et noble accusé ; et si Lacombe ne s'était soustrait aux suites de ce jugement, sous le vêtement qui le couvre, vous trouveriez la marque de la flétrissure.

Tribunal et auditoire ne poussent qu'un cri de réprobation. Pressés par les derniers rangs, les premiers escaladent l'enceinte réservée ; ils se tiennent debout sur les bancs, ils menacent Lacombe. Une voix crie : Silence ! et alors M. de Martignac explique dans quelle salle, dans quel carton et

sous quel numéro, on trouvera la pièce de conviction. On y va ; tout est exact. Le jugement pour fait d'escroquerie est lu en pleine séance. Ce fut l'acte d'accusation de Lacombe : il descendit du fauteuil sur la sellette. Le reste, l'histoire l'a dit ; mais je suis tout fier de lui restituer quelque chose.

Après la mort du tribun, on détruisit l'échafaud permanent, et M. de Martignac fut proclamé le libérateur de la ville.

Les destinées de cette Gironde sont singulières : de là, depuis la révolution, part toujours l'homme fatal qui doit changer la face de notre pays. C'est Talien qui va renverser Robespierre ; c'est l'orateur Lainé qui donne le premier coup au colosse européen ; c'est Linch qui y décide la fortune des Bourbons. La république est changée, l'empire est détruit, et le royaume rétabli, parce qu'il y a des Bordelais ou des gens qui s'avisent de devenir amoureux chez eux. Il avait presque raison ce distrait de chevalier d'Esclamadon de Matechrist, quand il nous disait orgueilleusement, en élargissant sa cravate roulée en corde de puits :

— Que voulez-vous ! depuis Eléonore d'Aquitaine nous sommes en possession de donner un peu de mouvement à l'hôtel des Monnaies, et l'écu de France nous doit plus d'une effigie.

Ce de Matechrist était un personnage à noter. Puisque le voilà venu, j'en dirai un mot, non seulement parce que c'est une vieille connaissance ; mais encore parce que c'est un Bordelais ; homme de mérite et de courage d'ailleurs, et d'une distraction à enrichir le fameux chapitre de Labruyère.

Je l'ai connu riche, et, après un assez bon mariage, ayant une excellente tenue. A Paris, il se disait seigneur de Madran, Boutiran, Bacalan, et autres lieux ; je ne lui vis aucun de ces fiefs ; mais au bas des Chartrons, faubourg assez riche de Bordeaux, et précisément en face de la

## CHAPITRE XIV.

Garonne, il possédait une maison à deux étages, ayant sur le bord de l'eau vingt pieds carrés de terre sablonneuse, soutenue en terrasse par un mur toujours assez fraîchement récrépi, plantée d'un tilleul taillé en champignon, meublée d'un banc en cerceau, servant de brodequin à l'arbre et de reposoir au maître de la maison.

Presque aveugle depuis huit ans, mais ne pensant pas l'être, et croyant seulement qu'il lui était entré un peu de poussssière dans l'œil, sur la prunelle duquel il se faisait souffler régulièrement vingt fois par jour depuis le même espace de temps, il habitait dans la belle saison cette maisonnette, fumait sa pipe sur le banc vert-de-gris du fameux tilleul, regardait filer le pétulant chasse-marée, ou plutôt le devinait au bruit du sillage, et contait encore de ses bons souvenirs du combat d'Ouessant et autres où il s'était bravement conduit.

Je le voyais assez souvent à Paris, à l'époque du théâtre de M$^{lle}$ Guimard. Il était alors fort bien chez le maître. Lié avec le marquis de Pezai, il s'introduisit chez tous les gens à grandes places. Je ne sais si ses distractions le conduisirent chez les ministres disgraciés, mais il était souvent chez les ministres en faveur. Ce qui aurait dû l'exclure du monde lui en donnait les grandes entrées ; et, comme certain abbé (j'en ai parlé en son lieu), tint sa fortune de sa fausse note, le chevalier d'Esclamadon de Matéchrist dut beaucoup à ses distractions.

On en comptait chaque jour de nouvelles ; un amateur en ferait un recueil. J'en voudrais bien citer quelques-unes, mais dans l'embarras du choix je passerai sur toutes ; je dirai seulement de quelle manière il s'y prit pour prouver à sa femme sa bonne volonté de se débarrasser d'un défaut dont se trouvaient assez mal leurs plus aimables relations.

M$^{me}$ de Matechrist, — et je lui dois de compagnie un petit souvenir, — M$^{me}$ de Matechrist était fort attrayante; un peu rondelette peut-être ; mais une peau éblouissante de blancheur, une main modèle, des yeux comme on n'en

voit guère, des dents admirablement rangées sous des lèvres en cerise, en faisaient une femme à prendre rang parmi les jolies. Elle était charmante, hors deux défauts ; je lui passais l'un assez volontiers, mais je lui en voulais fort de l'autre : le premier, c'est que, lorsqu'un cavalier bien tourné passait devant elle, elle nourrissait trop son regard, c'était l'œil d'un enfant devant lequel on fait passer une corbeille de pêches ; le second, c'est qu'elle était rieuse insupportable. Elle avait de ces rires qui détournent une conversation au profit de leur gaîté. J'ai toujours détesté cette manière de prendre de la place ; c'est de la tyrannie, de l'égoïsme : la personne qui rit ainsi seule en compagnie, est pour moi comme quelqu'un qui s'asseoirait sur toutes les chaises.

Peut-être chez M<sup>me</sup> d'Esclamadon, cette habitude de rire venait-elle des distractions perpétuelles de son mari ; peut-être n'avait-elle donné tant de puissance à son regard que pour réprimer le distrait dans ses brouillemens de cervelle ; car si elle s'en divertissait, c'était à son corps défendant. J'arrive à l'anecdote.

Une fois la discorde se mit sérieusement dans le ménage jeune alors. Madame se plaignait d'une froideur dont son amour-propre se trouvait blessé. Elle prétendait que le chevalier lui était infidèle ; lui, protestait de son innocence ; madame répondait qu'elle était certaine du fait et sans s'expliquer sur son genre de certitude, elle le laissait assez deviner. Le chevalier adorait sa femme ; il s'excusa sur ses inaudites distractions, promit qu'il n'en aurait plus : un heureux tête à tête réunit enfin les époux. Joyeuse, madame mit sur le compte de l'amour cette agréable guérison ; mais le matin, en se levant, elle aperçut dans la tabatière de son mari un morceau de papier blanc, aide mémoire conjugal sans lequel le cœur du distrait aurait oublié de battre. Elle fût au moment de se fâcher ; cependant ravisée, elle se contint, et depuis, elle-même glissa de temps en temps de petits papiers dans

cette tabatière.... sans doute dans le but d'habituer le cher époux à fixer son attention.

La fréquentation du chevalier de Matechrist ajouta à ma judiciaire théâtrale. Je voulais essayer plusieurs pièces, que je n'osais jouer à Paris devant l'éclatante comparaison de Molé. *Le Distrait* était dans mon répertoire, et j'allai voir souvent mon modèle. Je cherchais d'où pouvait venir cette originalité dont Destouches a jugé à propos de tracer le portrait, je ne dirai pas le caractère ; car, n'en déplaise à Labruyère et à l'auteur comique, le distrait n'a qu'une maladie de l'attention. J'en voulais saisir avec justesse la singulière physionomie. J'avais cru d'abord trouver la cause des distractions dans la surabondance des idées : d'après mes premières vues, le distrait devait être un homme dont le regard se portait toujours en dedans de lui-même ; un faiseur éternel de soliloques, n'entrant dans le dialogue que par fragmens ; mais je vis, à détailler mon Matechrist que, jusqu'à présent, je n'avais trouvé que *le préoccupé*. Dominés par une pensée puissante, savans, artistes, auteurs, ont des distractions sans doute, mais ce ne sont point des distraits ; l'habitude du corps ne s'en ressent point. Le personnage de Destouches et celui de Labruyère ont été calqués sur quelque original semblable au mien. Le distrait n'est point un penseur ; si une pensée le fixait il serait guéri. Chez ce genre de malades, j'ai particulièrement remarqué une sorte de discordance dans l'extérieur. L'attention n'étant autre chose que l'accord des sens sur un objet, il y a unité dans leur marche ; si l'un d'eux prend le commandement, les autres suivent en subalternes, mais ils se rangent pour venir en aide à la sensation. Dans la distraction il y a anarchie ; quand la pensée tire à droite, le geste tire à gauche : pour bien jouer le distrait il faut dépareiller les sens. Je ne sais si l'on entend bien ma superbe définition : l'œil qui louche rend assez l'idée que je me fais de la distraction. Quoi qu'il en soit, je jouai le rôle, et j'eus un bon succès.

Mon chevalier de Matechrist m'a distrait un peu de mes avocats bordelais : j'y tiens et j'y reviens, et je le dois; car, si j'ai été applaudi par la ville entière dans ce pays de Cocagne, je ne me suis fait d'amis que dans le barreau. Ils m'ont trouvé du talent, ils m'ont trouvé aimable, ils me l'ont dit en prose, ils l'ont chanté en vers; une fois même l'un d'eux m'a trouvé du génie à la rime; ils m'ont fait plaisir. Maintenant que personne ne me donne guère de ces plaisirs-là, j'aime à me les rappeler; mon ami Paulin m'y aide : lui aussi leur doit plus d'un bon quart-d'heure; et, dans la retraite où nous sommes ensemble, il est curieux de nous entendre nous écrier parfois : Vive Ferrère! vive Lainé! vive Martignac!

Le Martignac que nous faisons vivre ainsi n'est pas Martignac le père : l'âge avancé et l'école de droit lui donnaient de graves pensées, et l'éloignaient trop de ce qui touchait aux arts pour qu'il fût de notre écot; c'est à M. de Martignac le fils que s'adresse notre exclamation de remercîment et de souvenir.

De Martignac fils, c'est la gaîté, c'est l'amabilité en personne; il unit ce que l'esprit a de finesse à ce que l'imagination a de pétulance : c'est le gascon, moins l'outrecuidance, moins l'accent. Comme Champein, il a deux onces de soleil dans la tête de plus que les autres, et n'en est pas plus fier. Sous l'ancien régime, de Martignac eût été le plus joli abbé de cour qu'on pût voir, ou le plus alerte chevalier de Malte à citer; et je ne parle pas d'un abbé de ruelle, ni d'un chevalier d'almanach royal; non, je parle d'un abbé comme le fut Bernis, d'un chevalier de Malte comme le fut Boufflers. Je me le représente parmi les assidus de notre bonne et gracieuse Marie-Antoinette. Il n'eût pas été des moins appréciés au milieu des Fersen, des Vaudreuil, des Besenval. Je le vois en tête à tête avec de Maurepas (qui aimait l'esprit et qui en faisait, ce qui lui évitait de faire de l'administration), quelle bonne partie à eux deux! paré du petit collet, ou portant hausse-col;

prêchant le carême devant le roi, ou faisant manœuvrer à Versailles. Que de femmes converties! que de femmes conquises! Loménie de Brienne n'aurait eu qu'à se bien tenir; Lauzun lui aurait cherché querelle : on se serait battu au premier sang. Pauvre Lauzun! Mais savez-vous qu'il est brave et adroit? Pauvre Loménie! Savez-vous qu'il est éloquent et persuasif? Par malheur aujourd'hui l'ambition n'a que deux routes, les armes et la robe ; de Martignac devait donc être avocat. Mais pourquoi avocat plutôt que militaire? Uniquement parce que le tribunal est plus près de lui que l'armée. Il est aussi naturellement avocat qu'il serait autre chose. Je le défierais bien de ne pas réussir en quelque entreprise, même en faisant aussi mal que possible : il fait mal agréablement. Chez lui les défauts prennent de la tournure; sa gaucherie a du charme, son impétuosité est tempérée par la grace. Il est de ceux qui ne peuvent jamais perdre une partie; gens heureux à qui les cartes se jouent d'elles-mêmes.

Quelle fête parmi les amateurs, le jour où Ferrère plaidait contre son jeune émule! Bientôt on était averti de la lutte, les amis instruisaient les amis; si on l'avait osé, on aurait distribué des billets de faire part. Chose vraiment curieuse, le génie et le goût se disputant la palme! Leur faculté d'improvisation était égale, leur talent divers. L'un, ayant plus de goût que de génie, se jouait de son sujet; l'autre, avec plus de génie que de goût, faisait quelque chose de solennel de chacune de ses causes. Chez l'un, vivacité dans la conception; chez l'autre, ampleur dans les développemens. Ferrère appréciait mieux, Martignac embrassait davantage. Apercevoir les rapports les plus éloignés, telle était la science de Ferrère; distinguer dans un unique rapport des nuances imperceptibles, telle était la faculté de Martignac. Chez celui-ci, de la finesse, de l'en-train, un style animé, des tours heureux ; chez l'autre, de l'expansion, un grand style, des éruptions de volcan, la marche de la lave. Chez tous deux, merveilleuse facilité

à trouver le mot, flux de vives étincelles, de brillantes saillies et d'expressions créées : on aurait dit qu'une main invisible écrivait un livre au front de Ferrère; il semblait que de Martignac dictait une lettre à un ami.

Ils étaient fort liés : j'ai eu le plaisir de les recevoir ensemble; nous avons mangé, en petit comité, un blanc chapon de Saintonge, arrosé de vin de Château-Margaud. Je les ai mis aux prises. Dans le monde, Ferrère était un grand enfant, très joyeux, mais de cette bonne grosse joie, de cette joie sincère et communicative dont on prend sa part quand même. De Martignac avait une joie plus délicate, un peu frêle, semblable à son tempérament; il trouvait moins fatigant d'exciter le rire que de rire lui-même; aussi, en bonne compagnie était-il plutôt acteur qu'auditeur. De Martignac a la veine poétique; Ferrère aussi faisait des vers; mais de Martignac montrait les siens, et Ferrère jetait au feu ceux qui lui échappaient; il appelait cela les mettre en lumière : « Je suis poète *in partibus*, » disait-il. Il ne faisait de vers que pour se délier le style, et à peu près comme les maîtres d'écriture font des majuscules à main levée pour se préparer à écrire sérieusement et lestement. Les sociétés chantantes avaient la vogue à cette époque; les flons-flons étaient de la réaction, et les temples à Momus s'élevaient sur les ruines des clubs. Paris vantait ses *Dîners du vaudeville*, dont le plat du milieu était une écritoire. Les provinces s'étaient mises à l'instar de Paris; toute la France chantait, et souvent chansonnait; les 86 départemens agitaient le grelot en attendant que Bonaparte vînt l'attacher. Bordeaux dut voir son cercle de chansonniers, et bon nombre d'avocats, tous jeunes alors, en faisaient partie. C'était M. Duranteau, le nerveux argumentateur; et Buhan, un des auteurs de la Revue de l'an VII; et Barennes, l'habile dialecticien, l'écrivain délicat, qui savait mettre de l'élégance jusque dans un compte de tutelle; c'était, en tête, de Martignac. On lui reconnaissait une rare facilité à supporter une pensée ou un bon mot

sur quatre rimes; cela partait comme une détente. Je ne sais s'il s'en occupe encore. Peut-être n'a-t-il pas recueilli ces quatrains-ci.

Un de ses amis, un des propriétaires de ces riches caves, vastes catacombes de futailles que l'on va visiter aux Chartrons, se plaint à lui de la tyrannie d'une maîtresse : elle lui fait des scènes, le harcèle ; il voudrait rompre, il n'ose. De Martignac fait subitement parler l'oracle :

> Jeanne est jalouse, et son amant en vain
> Se débat sous le joug. C'est un métier de nègre!
> Moi je fais de l'amour ce que l'on fait du vin ;
> Je n'en veux plus sitôt qu'il devient aigre.

On annonce la colère du Directoire, à propos des journaux satiriques. Hoffmann, Lavallée, Sourignières et leurs feuilles sont signalés. On parle de leur nommer des juges : vite une bonne commission pour expédier ces faquins là ! les noms odieux des hommes qui accepteraient le mandat sont cités ; c'est un cri de réprobation. De Martignac prend la plume :

> Sur eux pourquoi se déchaîner?
> Qu'ont-ils fait ces messieurs dont le public se joue?
> Dans la boue ainsi les traîner,
> Tant pis!... oui, tant pis pour la boue!

La prose aiguisée ne l'embarrassait pas plus que les vers; et, par exemple (puisque j'en suis sur le Directoire), il était question de nommer un nouveau directeur; la constitution prescrivait bien d'en renouveler un à une époque fixée et le sort devait le désigner; mais la constitution n'avait pas réglé de quelle façon le sort déciderait. Serait-ce avec une boule? serait-ce avec des bulletins? serait-ce à pile ou face? au doigt mouillé? Or la France commençait à se lasser de ces demi-dieux en cinq personnes; elle jetait un regard vers le passé et la loterie gouvernementale l'amusait fort.

— Ils sont embarrassés, dit de Martignac ; eh ! mon Dieu ! qu'ils mettent une fève dans un gâteau et qu'ils tirent les rois.

J'ai oublié de dire que de Martignac était fort royaliste et Ferrère républicain ; mais chez ce dernier le républicanisme prenait du grand et du sublime : c'était le républicanisme de ce bon et chaleureux Roger-Ducos. Parmi ceux qui firent la révolution ou qui l'aimèrent, les uns crièrent au feu pour éteindre l'incendie, les autres pour piller la maison ; Ferrère était des dévoués qui voulaient éteindre l'incendie. Sa république avait quelque chose de la hauteur de sa taille ; la monarchie de de Martignac semblait avoir été rêvée par le Chérubin de Beaumarchais.

J'ai entendu leurs châteaux en Espagne. Nobles et élégans architectes, on ne bâtit ainsi que dans l'imagination ! J'eus le bonheur rare, à cette occasion, d'attraper des vers de Ferrère. De Martignac venait de vanter son utopie : il avait fait le plus joli petit royaume du monde, royaume coquet, royaume harmonieux ; jamais ses légers appareils ne devaient se déranger, pour empêcher le frottement des rouages, il mettait du miel au lieu d'huile. Perrault lui avait prêté la baguette de ses fées pour en faire un sceptre ; il ne voulait pas un trône à son monarque, il lui donnait un canapé ; et le peuple donc ! peuple heureux ! la nouvelle semaine avait trois jours de travail et quatre jours de repos : c'était de l'arriéré que la poule au pot d'Henri IV.

— Et sans doute, dans nos joyeux ménages, nous mangerons des fritures de feuilles de roses ? dit Ferrère. Puis se levant, et prenant une mine plaisamment enthousiaste, il chanta, sur je ne sais quel air, empruntant à de Martignac sa manière et son quatrain :

> Que j'aime, Martignac, ta politique antienne !
> Elle m'a converti. Prions en ce couplet,
> Que ton royaume nous advienne....
> Au paradis de Mahomet.

Le paradis, pour nous, c'était Bordeaux, terre privilégiée des bonnes tables et des bons convivés autour. Je l'ai revu longues années après. J'y trouvai bien du changement, du moins cela me parut ainsi ; peut-être était-ce parce que je n'y faisais que passer, peut-être le changement était-il en moi. Ferrère d'ailleurs, Ferrère l'illustre n'était plus. Cette circonstance assombrit mon voyage. Loin de lui, sa mort m'avait été moins douloureuse ; à Bordeaux elle me fut sensible comme s'il venait d'expirer, et d'expirer à mes côtés. Partout où je l'avais vu, partout où il m'avait serré la main, il me semblait entendre un nouvel adieu. Je voulus revoir sa vaste bibliothèque occupant presque toute une maison : c'était chercher la douleur à sa source ; je fus obligé de sortir. J'allai au tribunal où la majesté de sa parole faisait tomber les coupables à ses pieds ; ce fut là que je le sentis bien mort.

Ferrère a laissé un frère dont la vie est consacrée à perpétuer la mémoire du grand orateur : je ne le connais pas : mais honneur à lui de prendre soin de la meilleure part de l'héritage !

Ce fut à ce voyage que je retrouvai un homme dont je fis la première rencontre chez M. de Voltaire à Ferney, lors de mon injuste guerre contre la perruque de cet homme. M. le marquis de Saint-Marc, dont le nom appartient, par son *Adèle de Ponthieu*, aux annales de l'Opéra, cachait à Bordeaux, dans une charmante retraite, les couronnes de bluets qu'il moissonna à Paris pendant quarante années consécutives.

Il se rendit dans la capitale alors que le bel-esprit était un titre et presqu'un état ; à l'époque où des quatre coins de la France, je devrais dire des quatre coins de l'Europe, tout ce qui hémistichait passablement venait besogner à Lutèce, expression de 1765. Or, de Lutèce M. de Saint-Marc s'achemina à Ferney, où se tenait le dictateur des renommées. Voltaire le reçut bien ; il aimait les Gascons (je

soupçonne fort que cet amour lui venait d'avoir fait la Henriade). M. de Saint-Marc plut et devait plaire au grand homme, qui ne prit point pour gasconnade le titre de marquis et le titre de poëte ; il voulut même confirmer ce second titre en gratifiant le jeune homme de quelques-unes de ces petites caresses dont la littérature en second était si friande et si vaniteuse ; et l'on m'a dit ( ceci je ne l'ai pas vu et je veux point encourir de responsabilité ), l'on m'a dit que M. de Saint-Marc avait fait enchâsser sur sa tabatière les vers de l'homme immortel, et que depuis ce bel encadrement il n'avait pas en grande estime les gens qui n'aimaient pas le tabac. Vanité bien excusable ! car, d'après son propre témoignage, cette petite marque d'amitié était la première pierre de sa réputation.

Je ne suis pas assez connaisseur en poésie pour savoir au juste si M. de Saint-Marc fut un de ceux dont cette première pierre ne dépassa jamais le rez-de-chaussée, la postérité prononcera là-dessus ; ce que je sais bien, c'est que, s'il adopta l'école de Voltaire pour les vers, il s'était déclaré de celle de Dorat pour les vignettes. Comme Dorat, c'est un des hommes de lettres qui encouragèrent le plus le commerce de la taille-douce : il voyait gravures et vignettes partout ; il en mettait même dans l'architecture. Sa jolie maison, dont on aperçoit le dessin blanchâtre derrière le voile de verdure des sombres allées d'Albret, semblait avoir été modelée sur les chefs-d'œuvre de Marillier ; c'était un véritable cul-de-lampe en relief : le corps principal du bâtiment arrondissait sa toiture en demi-globe, et l'amour paraissait assis là, au sommet, un bouquet de rose à la main, ayant l'air de scander une épître à Cloris.

A part ce travers, donné par l'époque, de se placer parmi les *amans de la gloire*, M. le marquis de Saint-Marc n'était pas un homme ordinaire ; Voltaire recherchait sa conversation, et c'est un titre. C'était le roi du petit conte anecdotique : — M. le marquis, lui disait le patriarche, venez donc me faire un petit Vatteau. Mais M. de Saint-

## CHAPITRE XIV.

Marc possédait une qualité dont plusieurs de ses compatriotes faisaient plus de cas que de celle-là : il prêtait généreusement, et oubliait de demander la restitution. Je connais de lui un bien grand trait d'esprit, et celui-là n'est pas imprimé, c'est d'avoir épousé une femme très remarquable.

Bordeaux, que je ne saurais quitter si vite, joua un rôle avant 89 avec ses jurats et ses parlemens, et après en joua un plus grand avec sa Gironde ; puis, et à partir de l'époque où j'y fis mon premier voyage, ce fut la ville de la république, de l'empire et du royaume restauré, qui tint peut-être la plus grande place dans l'histoire de nos remue-ménage politiques. Les Bordelais ont eu, à ma connaissance, un quart de siècle de vie brillante et animée, qu'ils durent à leur personnel remarquable. J'ai cité quelques noms, voici le complément de leurs richesses.

M. Lainé et M. Ravez : par ce qu'ils sont devenus, chacun peut juger ce qu'ils avaient été ; le jeune de Saget, qui promettait ; un M. de Peyronnet, dont les débuts firent sensation. Je n'oublierai pas M. Jaubert, que je laissai avocat consultant à Bordeaux, et que plus tard je devais retrouver comte à Paris.

Ils avaient en hommes de lettres faisant figure dans la capitale, Despazes le satirique, à la verve brouillonne, mais pleine de sève et de vers trouvés ; Joseph Lavallée le critique, en qui le trop d'esprit était une branche gourmande d'un talent remarquable ; Souriguières, rédacteur du *Miroir* avec Beaulieu, auteur de *Mirrha*, d'*Octavie*, de *Vitellie*, drames tragiques : tête ardente qui lança, contre le chant bacchanale de la *Carmagnole*, l'hymne brûlante du *Réveil du peuple*, et fut l'homme de ses strophes ; Journiac Saint-Méard, dont j'ai dit un seul mot, ardent collaborateur du recueil acéré *les Actes des apôtres*, auteur du chef-d'œuvre intitulé : *Mon agonie de quarante-huit heures ;* devenu religieux depuis cette agonie, mais repoussant bien fort le précepte de l'Evangile qu'après un

soufflet donné sur une joue il faut tendre l'autre. Une petite anecdote.

Il demeurait à Bordeaux, dans un faubourg très solitaire : on nommait, je crois, l'espèce de forêt de Bondy où se trouvait sa maison, *les allées d'amour.* De grands arbres, des habitations rares, des murs de jardins, et, pour fond, une église sombre à angles perfides, telle était l'oasis où chaque soir, à minuit ou une heure, il allait reposer sa vie de tourmente et d'agitation. — Mais, Journiac, lui disaient une fois ses amis, vous vous ferez assassiner dans quelque coin. — Oh, que non ! je porte avec moi les Droits de l'homme, répondit-il ; et il montrait une ceinture garnie de pistolets.

En artistes, les Bordelais pouvaient se vanter de Rhode, le violon célèbre ; de Garat, le chanteur phénomène ; de Beck, le compositeur à grand style, à qui la révolution enleva tout, et qui ne sauva du naufrage que sa paresse ; de Paulin Goy, mon ami fidèle, qu'on pouvait classer dans les comiques entre Dugazon et Dazincourt, et peut-être un peu plus près de Préville qu'eux-mêmes ; de l'excellent Desforges, manteau le plus remarquable que j'aie vu, dont le talent avait besoin tout au plus de quelques mois de la bonne école pour être en première ligne, et enfin de l'homme aux quatre réputations. Ici je m'arrête ; je suis au moment d'arracher le voile dont s'est enveloppé mon mystérieux *Cicerone.* Procédons par ordre.

Nos représentations étaient finies, et nous n'avions pas mal fait nos petites affaires. Avant de se résoudre à retourner à Paris, Contat voulut se donner un peu de vacances, elle alla respirer les brises de la mer dans un vieux manoir aux environs de la Teste. Elle y fut reçue chez la sotte Mme de P.... S...tle, si bêtement méridionale ; je fis la sourde oreille à la même invitation. Contat avait ses amis, j'avais les miens ; nous étions frères et sœur ; mais pour nous aimer et non pour nous gêner, et jamais nous ne nous imposions nos goûts.

## CHAPITRE XIV.

Pendant cette courte absence, j'allai chez nos connaissances bordelaises : je faisais des parties dans le pays que l'on appelle là, l'entre-deux mers, et qu'on devrait appeler plutôt l'entre-deux rivières. De temps en temps je me donnais un peu de solitude ; souvent je m'embarquais dans un leste batelet, humant l'air vivifiant du fleuve, mesurant à la course les lourds danois et les américains élancés de la rade. Mon gondôlier d'habitude, Parisien de la Râpée, se moquait fort des enfans de cette Garonne sur laquelle il naviguait, l'ingrat ! cet homme n'avait ni vivacité ni intelligence, mais il s'était donné un peu de parlage en lisant beaucoup. Ce fut lui qui m'apprit le singulier plaisir que se donnait Jean-Jacques, lorsqu'il se renversait la face au ciel en ses promenades sur le lac ; il m'invita à en essayer. L'effet est magique ! La voûte du ciel paraît plus arrondie ; l'air prend un reflet plus vague, plus doux à l'œil ; près de la côte, le véhicule qui vous emporte semble glisser sur les branches des arbres dont on ne voit que le sommet ; les nuages qui volent au-dessus de votre tête et le flot dont vous sentez l'oscillation paraissent se tenir, et vous, vous croyez voyager dans ce milieu comme voyage un oiseau : on dirait que chaque trait de l'aérien paysage est une décoration peinte sur la vapeur : les poumons se dilatent, la joie entre dans l'âme, le cœur bondit ; il y a peu de déliré ; la mémoire des beaux triomphes et des douces caresses vous revient.... Quels gourmets que ces philosophes !

Je me faisais descendre le plus souvent chez le chevalier de Matechrist avec une intention de pique-nique, c'est-à-dire apportant chez mon hôte un pâté, que nous battions bravement en brèche sous le tilleul dont j'ai fait la description. Pauvre de Matechrist ! De quel zèle il broyait une aile de perdrix tout en hochant la tête. — Elles ont beaucoup perdu depuis la révolution, disait-il faisant une entaille à son arbre, comme s'il avait occis les novateurs qui supprimèrent le droit de chasse.

★

Ce digne chevalier redoutait le moment de mon départ, parce que j'étais une ancienne connaissance d'abord, et puis par amitié pour sa femme à laquelle j'envoyais parfois des coupons. — Ah! mon pauvre cher! disait-il, après votre départ; ma bonne Luce ne verra plus le spectacle. Nos fermiers nous payent mal. Si encore vous pouviez nous recommander à l'homme aux quatre réputations!

Je ne demandai pas trop quel était cet homme riche de tant de bonne renommée; habitué aux continuelles distractions du chevalier, je pensais que cette belle qualification tenait à quelque rêve; mais il finit par me prier positivement de le recommander à Martelly.

Je connaissais Martelly de renom, mais je comprenais peu la demande, cet artiste ayant un engagement à Marseille; cependant je me laissai expliquer la fastueuse dénomination du chevalier, ou plutôt celle qu'avait donnée à ce comédien remarquable la ville de Bordeaux où il tint avec honneur l'emploi de premier rôle à diverses époques, et notamment vers 84.

Auteur d'un recueil de fables pleines d'observations et d'un naturel exquis dans le dialogue, Martelly prit dans ce genre, qui tient de bien près à la comédie, le goût le plus prononcé pour l'art dramatique, où il s'essaya et réussit : voilà pour la première réputation. Ce penchant à l'art dramatique le mena tout doucement à l'art théâtral; il s'y consacra et y eut des succès : une intelligence profonde, un esprit judicieux, un débit d'une justesse parfaite, l'observation délicate des moindres nuances d'un rôle, une sensibilité naturelle, l'auraient porté très-haut s'il n'avait manqué de force et d'éclat, s'il avait eu la possibilité de varier sa physionomie avec autant d'art et de bonheur qu'il variait son ton, sa démarche et son débit. « Je veux plaire aux censeurs et aux censés » disait-il. C'est fort bien, mais le diable au corps est la poétique de tout le monde. Quoi qu'il en soit, Grangé, dont j'ai déjà apprécié le talent, et Martelly étaient les premiers des seconds : voilà

pour la deuxième réputation. La troisième lui avait été acquise par ses éminentes qualités d'homme du monde. Voici la quatrième, et celle-ci me mit sur la voie du grand secret. Martelly avait été avocat, son talent l'appelait à une belle fortune et peut-être à une grande vogue lorsque le théâtre l'enleva au droit; mais l'estime qu'il inspirait était si grande que, malgré sa nouvelle profession, ses anciens confrères, fort sujets d'ordinaire aux préjugés, les oublièrent pour lui, et lui firent particulièrement honneur en le maintenant au tableau dont il ne fut jamais rayé.

— Quoi! dis-je à de Matechrist lorsqu'il eut fini, on lit en même temps sur l'affiche du théâtre et sur le tableau le nom de Martelly? C'est une glorieuse chose dans une vie d'honnête homme et d'artiste! — Ce n'est pas tout-à-fait comme vous le dites: sur l'affiche il y a Martelly, au tableau est inscrit Richard. — Richard! dit la femme occupée à orner d'une valenciennes une taie d'oreiller, Richard!... Richaud. — Richaud! fis-je en sautant sur ma chaise. — Richard, répondit le mari tranquillement. — Richaud, répliqua la femme avec conviction.

J'étais sur les épines.

— Oui, oui, Richaud! s'écria après un temps de Matechrist en ayant l'air de revenir de l'autre monde; c'est que je pensais, en même temps, que tu serais bien aise de voir Richard-Cœur-de-Lion, et...: — Richaud! Richaud! êtes-vous bien sûr de cela? Richaud! Ah! le maudit négociant avec sa rue de la Rousselle! Ah! le traître!... Ce n'est pas une distraction au moins? Richaud, n'est-ce pas? — Mais oui, Richaud l'avocat. — Martelly le comédien. — C'est tout un. — Est-ce que nous avons fait une sottise de dire ça! — Vous avez fait une moitié de dénouement, mes chers amis! Je vous fais l'autre,... Adieu! Adieu!

J'étais dans mon batelet, et mon marinier faisait force de rames pour remonter la rivière que j'entendais encore les deux voix conjugales me criant de la petite terrasse :
— N'oubliez pas nos coupons!

Je savais où je trouverais Richaud, Richaud-Martelly maintenant. Dans la semaine il aurait fallu attendre qu'il fût de loisir : ce jour-là était un dimanche et j'avais tout au plus trois heures à languir. J'allai prendre mon costume de demi-caractère qui touchait à l'ancien goût et effleurait le nouveau ; puis je me rendis aux allées de Tourny.

On vante beaucoup dans le pays ces allées un peu arides, sur la ligne desquelles se trouvait notre théâtre de marionnettes. Les Bordelais aiment à s'y rendre le dimanche, un peu pour y voir les autres et beaucoup pour s'y montrer. Là, l'aristocratie des plus élégantes dames occupe l'allée du milieu garnie de chaises ; là, les agaçantes grisettes du pays, au teint de bistre, à l'œil provoquant, à la cotte courte, au mouchoir effronté, se promènent dans les allées des bas côtés, où la plupart viennent défaire et renouer les passions de la semaine.

J'aimais assez ces sortes d'exhibitions ; d'un seul coup l'on y apprend à connaître une ville. Le monde ainsi rassemblé n'a jamais été pour moi la foule ; j'y savais trouver plus d'une physionomie distincte et en faire mon profit, soit pour mon amusement particulier, soit pour mon instruction.

En tout, Bordeaux suit de près Paris ; j'étais sur le terrain de la mode. Je retrouvai à Tourny la coquetterie de nos dames, arrangées en femmes bien convaincues qu'elles sont le premier spectacle de toutes les réunions. Les robes flottantes à la grecque, la longue ceinture, les riches parures, les perruques blondes, les bonnets à l'inquiétude, reproduisaient dans toute sa pureté le goût parisien. Les hommes y mettaient plus d'exagération : la jeunesse, nommée jeunesse dorée, se trouvait là en majorité, enfoncée dans l'immense cravate, portant gilet écourté, culotte en étui, étroit étui ! dont la coupe rigoureuse, en prenant l'empreinte fidèle des formes, aurait pu effaroucher la pudeur, si cette fidélité même n'avait été souvent le remède des mauvaises pensées qu'elle donnait.

J'étais là en embuscade depuis une heure et je commençais à m'impatienter, quand enfin mon homme parut; sa noble et fière taille se dessinait sous la vaste colonnade du grand théâtre; je me levai, et comme il commençait à traverser la place, je ne voulus pas qu'il allât plus loin : je tenais à terminer l'aventure précisément où il l'avait commencée; j'allai à lui. Je ne sais ce qu'il trouva de particulier dans ma figure; mais il s'arrêta, m'interrogeant du regard. Quand je fus à distance :

— Est-ce au citoyen Martelly que j'ai l'honneur de parler?

Mon interpellation lui avait tout dit. Son attitude devint comiquement digne : il se cambra, plaça parfaitement la jambe droite à la troisième position, et, sans lâcher une parole, il me salua prenant son grand air de noblesse.

— C'est du Bellecourt cela?. dis-je en parodiant un des mots de notre première rencontre. — Non, monsieur, me dit-il à son tour; c'est du prince de Beaufremont à la cour de Stanislas.

L'explication du grand mystère fut bien simple; on me fit dupe dans mon intérêt. J'étais parti avec Contat; mais elle seule avait un engagement; j'allai à tout hasard, et plutôt pour embrasser Paulin que pour jouer. La directrice ne comptait pas sur moi; mais lorsqu'elle me vit elle fit tout ce qu'il fallait pour me retenir, et je me laissai faire. Cependant elle avait écrit à Martelly, dont le temps était près de finir à Marseille. J'étais déjà en pleine répétition quand il arriva. Cet honnête et bon camarade comprit que je partirais s'il était question de lui : de là, la grande conjuration dont chacun eut le mot, même Contat. C'est ainsi qu'on me mystifia par excès de délicatesse.

## XV.

### RÉUNION.

Situation difficile.—François de Neufchâteau.—Don Carlos bourgeois. — La gloire posthume. — Mystérieuse promenade. — Martin le sorcier. — La carte de géographie-oracle. — Essai d'assemblée. — Michot. — Combien font six et six. — Talma. — La nouvelle Jérusalem. — RENAISSANCE!

Sageret est tombé depuis long-temps; depuis long-temps aussi les journaux ont appris à toute la France que la magnifique salle de l'Odéon n'est plus qu'un monceau de cendres : ainsi la faillite et l'incendie achèvent ce qu'avait commencé la proscription. Il faut le dire pourtant, à la louange des nombreux directeurs de nos cinquante théâtres, chacun d'eux a mis le plus grand empressement à prêter sa salle aux brûlés et aux errans. Nos camarades, car maintenant que tous les artistes sont malheureux, maintenant que tous ont risqué le baptême de sang et que la plupart ont subi le baptême du feu, ils sont des nôtres,

nos camarades donc peuvent donner une ou deux représentations sur chaque scène. Ils en profitent; ils supportent noblement cette aumône des arts : le public leur tient compte de leur noble attitude ; et qui sait? c'est peut-être occasion de conquête et de régénération ! Les bonnes vérités, les comiques plaisanteries, les nobles sentimens de nos grands auteurs font feu de tous côtés sur les masses serrées de la Cité, des boulevarts et de la rue Quincampoix. Je ne sais pas si tout ce peuple prend plaisir à nous entendre, mais tout ce peuple a la galanterie d'applaudir ; s'il ne comprend nos auteurs, il comprend l'humanité : c'est se placer dans la route classique.

Cependant on ne pouvait pas être toujours aux crochets de la reconnaissance, et les artistes épars désiraient une réunion générale. Il était même question de nos projets dans les journaux, dans le monde, au ministère. L'excellent M. Mahérault, commissaire du gouvernement, usait de tout son pouvoir pour arriver à cette reconstruction difficile ; mais il y avait encore bien des intérêts à mettre d'accord, bien des passions à adoucir, bien des amours-propres à ménager, et surtout bien des souvenirs à éteindre. Certains rapprochemens devenaient difficiles : quant à moi, qui ne passe pas l'éponge sur les principes, mais qui la passe volontiers sur les erreurs, j'étais loin de m'opposer à cette paix demandée et sincèrement désirée des deux parts. Le croirait-on ! les négociations furent mises en retard par MM. les auteurs : ils craignaient un théâtre unique, ils disaient, pour la cinquième fois, qu'un seul théâtre était la mort de l'art : ils redoutaient un invariable répertoire. Et moi aussi j'ai pensé comme eux; j'ai dit combien deux théâtres français sont profitables. J'aime la concurrence, si je hais la sotte rivalité : l'émulation pour tous, la suprématie au plus capable ! Mais était-ce le moment de faire une pareille demande? Messieurs, messieurs, attendez-donc qu'il y ait un théâtre avant d'en demander deux ! et puis ne sommes-nous pas des martyrs ? n'avons-nous pas conquis

notre droit par la souffrance? voulez-vous donc nous flageller avec nos palmes?

Ils s'y mirent tous cependant, même le doux Colin, même le tendre Legouvé : il s'y mit aussi ce grand créateur d'une comédie qui ne sera pas imitée, parce qu'il faut tout un peuple en émoi pour la faire et pour l'entendre, Beaumarchais donna l'autorité de sa signature à la pétition des auteurs ; il se déclara contre nous, et pourtant il mourait : ce dernier acte d'hostilité fut une sorte de testament littéraire écrit sur la brèche.

Mais au ministère de l'intérieur était un honnête homme, excellent administrateur, et de plus homme de lettres et auteur dramatique ; il obtint une fois par nous un beau triomphe, et ce triomphe jeta la Comédie dans les fers ; il crut nous devoir une grande compensation : François de Neufchâteau avait été la cause innocente de notre chute. Le ministre voulut réparer le mal qu'avait fait l'auteur.

J'ai raconté notre succès de *Paméla*, et nos luttes à propos de cette pièce ; mais je regrettais de ne m'être pas assez arrêté sur son auteur ; sa vie aventureuse et toujours honorable est bonne à connaître.

François de Neufchâteau fut poète à l'âge où l'on apprend à lire ; sa réputation commença à treize ans. Dès lors ses écrits étaient faciles ; il y apporta plus tard des connaissances très étudiées ; touchant à tous les genres, il se fit honneur dans tous. Je crois que la politique a dévoré chez lui une belle existence dramatique.

A l'époque où je l'ai connu particulièrement, il se montrait observateur amusant des jolies choses de ce monde ; l'abbé de Voisenon semblait lui avoir légué sa lorgnette. En toutes choses il n'apercevait que le point ingénieux : il négligeait les grands rapports, soit pour se faire la vie facile, soit organisation particulière : il aimait les grands auteurs, il les avait en vénération, et pourtant, bien qu'il voulût une place parmi eux, je crois qu'il aurait reculé devant la première. Je l'ai entendu dire que l'exercice du

## CHAPITRE XV.

génie est l'immolation d'un homme au bénéfice de la société. Humain par sentiment, philosophe par régime, il appartenait à la société dite philosophique, et pourtant il n'avait jamais voulu supprimer Dieu, il y croyait même effrontément; par exemple, il ne croyait guère à la perfectibilité dont Condorcet fut l'apôtre zélé, et quant aux théories politiques, appelées du beau nom de vérités éternelles, de titres retrouvés de l'espèce humaine, il les laissait aux rêveurs qui n'ont vu la société que par le goulot étroit de la bouteille des abstractions. Quand il exerça le pouvoir, il fit du pouvoir pratique. Peut-être manqua-t-il de caractère, peut-être de force : sa vie s'était usée à tant d'écueils!

Croirait-on que l'homme dont la destinée devait se lier si bien à la nôtre se fit connaître d'abord à la Comédie par un mémoire heureusement tourné, et tourné contre nous? Ce mémoire fut rédigé à propos de cette longue querelle suscitée par M. Lonvay de la Saussaie, ce docte auteur qui voulut nous faire subir des lois somptuaires, et dont le despotisme s'opposait à ce que, en 1774, nos dames missent du galon d'or sur leurs costumes spartiates.

M. François de Neufchâteau était avocat, mais non pas avocat fort bien traité sous le rapport de la fortune. Il gémissait et attendait son heure, quand un mariage convenable se présenta pour lui. Une demoiselle bien élevée, fort jolie et pourvue d'une dot assez ronde lui fut offerte ; il l'épousa. Mais voyez le malheur! la jeune personne était nièce d'un comédien. Grand bruit au palais ; une pareille alliance était un affront fait au corps souverain : il décida que le jeune de Neufchâteau ne serait plus avocat.

Quelle différence à faire entre ce barreau susceptible et celui qui ne voulut pas se séparer de Richaud-Martelly! et pourtant je l'ai vu, ce barreau sévère fort indulgent pour lui-même en fait de comédies et de comédiens. Est-ce que la plupart de ces messieurs n'étaient pas tous les jours à notre porte pour nous demander des lectures et des billets!

Est-ce qu'il n'y en avait pas vingt qu'on citait (1) pour avoir été comédiens eux-mêmes ou directeurs de troupes, connus pour jouer encore dans les sociétés, et avec nous, dont ils étaient les Lolives ou les Laflèche, chez Savalette, chez Guimard et ailleurs! Est-ce que leur monarque, le garde des sceaux, le grand Hue de Miroménil, n'étudiait pas sous Dazincourt, dépouillant la pourpre magistrale pour endosser le casaque des Frontins, ou le mantelet des Mascarilles! Et c'était en ces jours d'indulgence universelle qu'on usait d'une telle intolérance! Ah, la révolution n'est pas si fort à blâmer. Je:.. Chut! ce serait avoir payé trop cher une place au tableau.

Nous aurions voulu voir François de Neufchâteau entamer une discussion publique avec les Minos de l'ordre; tout Paris le désirait avec nous; même en succombant il s'honorait. Mais ce coup l'accabla; il partit de Paris, acheta une charge dans un petit bailliage de Lorraine, et y ensevelit ses espérances de fortune et cette sève de talent à laquelle il faut pour vivre et produire le sol de Paris et sa chaude atmosphère. Triste et déplacé, il traînait, au milieu des ambitions d'une petite ville, une existence minutieuse et monotone, quand sa pauvre jeune femme, affligée d'être la cause unique du malheur qui pesait sur cette destinée, l'affranchit par sa mort. Une lente maladie l'emporta.

Voilà le jeune avocat de retour; il est de nouveau sur la scène où se font les réputations; il travaille à reprendre un rang que l'intolérance lui ravit. Mais lors de son départ, pressé d'acquérir sa charge, il la paya trop cher: il ne lui reste que sa plume et le don de parler avec aisance. Sa position était intéressante; veuf depuis long-temps, ses amis pensent à lui faire faire un second mariage. François de Neufchâteau est présenté; bientôt il aime, il est aimé; le passé peut s'oublier. Tout est d'accord : les parens se

(1) Voyez Linguet.

## CHAPITRE XV.

rendent des deux côtés chez un notaire, leur ami. Là commence une mystérieuse série de malheurs, sur lesquels on a fait plus d'une version : celle-ci, m'a-t-on dit, est la bonne.

En descendant de voiture pour entrer chez le notaire, le père de M. de Neufchâteau se pencha vers lui : — Je veux te parler, lui dit-il, et sa voix tremblante et profondément émue était presque semblable à celle d'un homme qui se débat sous une vive douleur physique. Le jeune homme, frappé d'effroi, suit d'un œil inquiet le vieillard qui reste en arrière. Entré dans l'étude, et tous les invités n'étant pas arrivés, il saisit ce prétexte et court rejoindre son père; celui-ci fait seulement un signe : tous deux se dirigent dans le jardin.

Arrivé là, François attendait une explication avec l'anxiété la plus vive, et le père ne parlait pas. Il semblait interroger son fils du regard : il y avait dans tout lui-même comme une grande prière près d'éclater. François attendait toujours, mais il souffrait: il n'aurait su dire pourquoi; mais il comprenait que ce moment était une des grandes et douloureuses épreuves de sa vie. Enfin ce fut lui qui rompit le silence.

— Que me voulez-vous, mon père ? — François, je voulais me tuer aujourd'hui.

Disant cela, il souleva son habit, et M. de Neufchâteau vit, non sans terreur, un pistolet chargé. Il s'en saisit vivement, cherchant, cette fois, à trouver de la folie sur le visage de son père ; car la folie eût été une consolation auprès de ce qu'il prévoyait. Mais le vieillard n'était pas fou ; son visage, sa voix, son geste, décelaient l'angoisse la plus poignante et la mieux comprise.

— Vous me faites peur, mon père! — Pardon, mon fils! mon ami! pardon! disait tout éploré le suppliant, et toujours sans s'expliquer davantage. — Mais vous avez quelque chose à me révéler? Parlez au moins, parlez ! On nous attend ; on va nous appeler.

A ce moment le vieillard tomba, le corps en avant, la face contre terre, presque prosterné aux pieds de son fils qu'il serrait de ses mains convulsives; et malgré l'humiliation du père, l'enfant restait debout. Une pensée, un soupçon, qui déjà s'était fait jour à travers son esprit, grandissait en ce moment en lui-même : l'évidence venait, claire, terrible, déchirante; et le vieillard ainsi courbé, et le jeune homme dressé sur sa haute taille, se comprirent bientôt à ces mouvemens à peine sensibles qui, dans les mystères des passions, se font dans l'ame et pourtant avertissent le corps. Aucun mot n'avait été échangé, leurs yeux n'avaient pu se rencontrer, et un affreux secret venait d'être dévoilé. Cependant le vieillard souillait de terre ses vêtemens et ses cheveux, des sanglots retenus brisaient sa poitrine, il allait mourir. François résistait ; ce qu'on allait lui demander était un sacrifice qui lui déchirait l'ame. Il rassemblait ses forces, non pour consentir, mais pour refuser. Enfin tant de douleur et tant de honte le touchèrent : il se baissa, releva le malheureux qui l'implorait, lui ouvrit les bras, et l'ayant là, le visage caché dans son sein, comme s'il était, lui, le père plein d'indulgence, et que le vieillard eût été l'enfant malheureux, il lui dit, mais toujours à l'oreille :

— Vous l'aimez donc bien ! — Je meurs si tu l'épouses. — Mais vous, mon père, la demanderez-vous? — Ni à l'un ni à l'autre ; elle t'aime! — Adieu alors.

Cette scène déchirante, où tant de passions se déployèrent, où tant de douleurs se firent sentir, s'était passée à quatre pas de l'étude, en un étroit espace qui cachait à peine les acteurs. Quelques minutes et tout fut fait, tout fut convenu.

Bientôt le père retourna vers les convives ; il demanda son fils. On le chercha, on l'attendit; ce fut en vain : il avait disparu.

Quelques-uns disent qu'un mariage secret l'unit à celle dont il était aimé; ce qu'il y a de certain, c'est qu'il passa

## CHAPITRE XV.

pour mort. On l'avait pleuré et on allait l'oublier, quand l'abbé Geoffroy, ce même Geoffroy qui depuis ne voulait ni de Voltaire ni de Talma, et qui depuis encore... mais alors il était homme de cœur et véritable ami ; l'abbé Geoffroy, dis-je, fit publier dans les journaux qu'il allait donner une édition des œuvres de ce jeune homme. La nouvelle alla trouver le nouveau don Carlos dans la retraite où il s'était exilé ; le désir de la gloire se réveilla en lui, et toute la France apprit que le défunt n'était pas mort.

L'amour-propre contemporain est très libéral à répandre la renommée posthume : on en avait tant donné à M. de Neufchâteau en le tenant pour décédé, que, survivant, il lui en restait plus qu'il n'en faut pour une réputation enviée. Son glorieux livre en main, il se présenta aux électeurs et fut membre de l'Assemblée législative : c'était alors la belle position, la position recherchée.

*Paméla* parut; on sait ce qui nous arriva. L'auteur luimême suivit notre sort : long-temps emprisonné au Luxembourg, le Directoire l'en retira pour l'appeler au ministère, d'où il partit pour s'asseoir sur le trône directorial, dont il fallut descendre au bout d'un an, renvoyé par des collègues d'une ambition plus alerte que la sienne. Depuis, je crois l'avoir conté, Bonaparte l'enterra dans ses sénatoreries, espèces de limbes profondes où il jetait les capacités gênantes. De là je le défie bien de ressusciter et de recommencer ses singulières péripéties.

Mais je le reprends à l'époque de ses bonnes intentions pour nous.

Il travaillait sans relâche à faire disparaître tous les obstacles qui s'opposaient à la renaissance de la Comédie française ; d'autre part aussi, la foule des prétentions particulières se mettait au passage, et les passions mal éteintes s'agitaient contre ce projet. Un moment nous désespérâmes, et déjà je tournais mes regards vers la Russie, pour laquelle on m'avait fait des propositions, lorsque je reçus un mot de Raucourt.

Je me rendis chez elle. Je la trouvai en demi-toilette, mais de cette demi-toilette plus radieuse que la toilette d'éclat, drapée dans un châle d'un effet singulier, alors porté par ce qu'il y avait de mieux.

— Comment me trouvez-vous? me dit-elle. — Charmante! Cette robe, ce spencer, cette coiffure, tout cela est du meilleur goût; mais, puis-je vous demander...? — Rien encore, avant que vous ne me fassiez compliment sur mon châle. Et, d'un geste de reine, elle me le jeta sur le bras droit. — Parfait! dis-je : des roses, des lys, des jasmins. — Mais regardez; regardez mieux; regardez bien. Suivez le découpé des feuilles, en apparence si capricieusement, si fantasquement entrelacées. Que voyez-vous? — Ah!.... pourquoi ne pas me le dire? Merveilleux! incroyable! mille fois répétés; le père, la mère et l'enfant. — Louis, la reine, le dauphin. N'est-ce pas que c'est frappant de ressemblance? — Ma foi! le Directoire n'a qu'à se bien tenir, et si l'on ne surveille la faction des châles...... — Eh bien! venez-vous avec moi? nous allons un peu savoir ce qu'il décide sur nous, ce Directoire. — Comment, avec parure? C'est vouloir aller à Synnamary. — Bah! je sais ce que je fais. Voulez-vous être mon cavalier?

Il y avait péril : ce n'était pas le cas de refuser. Une voiture nous attendait à la porte; et comme il était écrit que ce jour-là serait consacré à la mode, c'était un de ces carrosses coupés carrément, dont la marche ressemblait à celle d'un train d'artillerie, carrosse où le cocher était juché si haut, et le siége sur lequel on le plaçait était si large, qu'on aurait pu comparer le tout à un télégraphe monté sur un lit de repos.

Raucourt ne disait rien, et cependant malgré son air de Melpomène, je la voyais sourire sous cape. J'étais habitué à ce silence, et en homme au fait des us et coutumes du noble caractère je me taisais. Mais cela devenait long; je pris un détour, et montrant notre phaéton sur son siége élevé :

## CHAPITRE XV. 367

— Excellent poste pour un observateur! J'ai envie de lui demander ce qui se passe dans les entresols. — Ne faites pas cela! nous n'arriverions pas à l'heure... — Au Luxembourg? dis-je insidieusement. Est-ce une audience particulière?

Pas de réponse; le même *tacet* recommence. Mais je vois bientôt que nous ne suivons pas le chemin du Luxembourg; nous roulons vers le Pont-Neuf : je prends mon parti. Mon attention est d'ailleurs distraite par le spectacle nouveau qu'offrent les quais depuis que le génie du commerce a noué la queue et pommadé les cheveux des Savoyards qui habitaient ces longs prolongemens. Ce n'est plus une forêt de mains armées de brosses toujours prêtes à frotter; ces gens-là font valoir leurs fonds, et quels fonds! Le Pont-Neuf, malgré sa belle largeur, a tous ses trottoirs tellement occupés que le plus maigre piéton peut à peine y passer de profil. Un vieux confessionnal, les débris d'une alcôve démolie, et des armoires sans devanture, y forment les établissemens de plusieurs commerçans, lesquels se demandent plaintivement et fréquemment : *Avez-vous étrenné, mon voisin?*

Comme on voit qu'un bouleversement général a passé par là! A côté d'un vieux poêle de terre, des chenets à figure curieusement ciselés; près d'un baquet de blanchisseuse, un piano naguère élégant; ici des boucles d'étain et des passe-lacets soutenus par un Mercure de porphyre; des casseroles de ferblanc rouillé sur une tapisserie de Bergame; un beau buste de Turenne en cuivre près de vieux paniers à salade, et enfin une Niobé qui gémit renversée sur des ratières de hasard. C'est du Callot renforcé; c'est du bizarre; c'est de l'art, c'est du métier, du haillon recousu avec du fil d'or; c'est le cinquième étage et le premier qui mêlent leurs pauvretés et leurs richesses; c'est de l'élégance souillée, c'est de la misère enlaidie; c'est un tohu-bohu de choses sans nom, de bric-à-brac qui fait peine; c'est une halte de Bohémiens après le pillage d'un noble

château et d'une pauvre chaumière ; hélas! c'est la France nouvelle.

Je fus tiré de mes pénibles réflexions par le visage tout riant, tout aimable, d'un bambin de six ou huit ans, agile, gai, cabriolant, d'un bel œil bien limpide, de beaux cheveux bouclés bien blonds. Notre voiture ne pouvait aller qu'au pas : il passait, il repassait ; j'eus le temps de l'examiner. Il faisait une singulière manœuvre : il disait quelques mots aux hommes, mais il s'attachait surtout aux femmes; il guettait de loin les mieux mises, allant à elles, dépliant une affiche, la faisant remarquer, la repliant, lançant un coup de son bel œil, faisant un sourire de ses jolies lèvres, et enfin s'échappant, pour recommencer ailleurs le même manège.

— Singulier et joli petit garçon ! dis-je à ma taciturne dame. — C'est un page qui m'est adressé. — Un page ? Ah ça ! je rêve.

A peine avais-je parlé que le petit amour s'approcha de la voiture, et, se haussant sur le parapet, je l'entendis nous crier, d'une voix à peine formée :

— Prandez, prandez, monsieur ! prandez, prandez, madame ! c'est pour ti-er les cattes.

Raucourt chercha dans son sac une pièce de monnaie, la jeta à l'enfant, qui la saisit au vol, puis elle lui montra deux cartons. Aussitôt le petit homme prit cet air sérieux qu'ont les enfans de chœur dans les cérémonies religieuses, et qui contraste si fort avec leur figure qui voudrait sourire : — Oui, dit-il, pour aujourd'hui.

Puis il s'arrêta ayant l'air de nous attendre ; et, au même instant, comme si notre cocher eût deviné ce qui se passait entre les gens de la voiture et l'enfant, il retint les chevaux court, et vint ouvrir. Je compris qu'il fallait descendre; j'offris mon bras à ma camarade, l'enfant marcha devant nous gravement et silencieusement. Nous passâmes entre vingt équipages qui faisaient queue. Nous arrivâmes enfin rue d'Anjou, jadis rue Dauphine, nous arrêtant devant une

maison qu'on aurait pu nommer un hôtel, si l'égalité ne défendait aussi les titres aux maisons.

Où diantre allons-nous? et quel chemin me fait-on prendre? Quel besoin de venir rue Dauphine pour savoir si le Directoire ordonnera ou n'ordonnera pas la réunion tant désirée? Ceci devient piquant ; je me tais cependant. Véritable curieux quand je suis sûr de tenir bientôt une explication, je la retarde jusqu'à ses derniers momens ; l'inédit dont j'entrevois le terme a un charme souverain que j'aime à prolonger. J'allai donc traversant une petite cour, montant un escalier, demandant pardon à des hommes élégans exhalant le musc, et à des femmes emplumées, embaumant comme un parterre, tous sérieux, tous blêmis, tous ayant l'air d'ames en peine qui cherchaient depuis long-temps quelque chose de très difficile à trouver.

Toujours précédés de l'enfant, ma dame et moi entrons dans une première pièce. Un monsieur passablement mis se présente ; Raucourt donne ses deux cartons. On nous fait passer dans une seconde pièce ; la porte se ferme sur nous : la jolie figure de l'enfant s'évanouit sous une vieille tapisserie. Nous sommes dans une chambre à peine éclairée ; d'épais rideaux dérobent le jour, le plafond est tout étoilé de noirs squelettes de corbeaux et de peaux de serpens, d'où s'échappe une paille rassurante : je crois voir les objets de l'inventaire de l'avare. Deux ou trois vieux bouquins sont jetés çà et là ; quelques lampes éteintes sont renversées ; plus, des réchauds ; plus, du charbon : ici un crâne, avec une coquette couronne de coquelicots ; là une longue tresse de cheveux clouée à la muraille par la lame d'un poignard : tel est l'ameublement du lieu de délice où je suis introduit. Nous sommes chez Martin : Raucourt me régale de la bonne aventure.

Il n'y a point à se cacher d'aller là, Martin reçoit tout Paris. La France entière est occupée de devins et de divination, et la capitale donne le ton. Les puissans et les pe-

tits, ceux qui craignent de perdre et ceux qui craignent de donner, se pressent en foule à la porte du devin célèbre : nous n'avons pas su fixer le passé, nous voulons connaître l'avenir. Les temps désastreux que nous avons parcourus, les orages que nous n'avons pas su conjurer, on voudrait prévoir si cela recommencera. Comme quelqu'un l'a dit, dans l'impuissance de battre la destinée, on se fait le courtisan des oracles. Paris a ses sibylles à tout prix, qui font distribuer leurs adresses dans les promenades, et qui la donnent dans les journaux; pour les consulter il faut s'y prendre à l'avance, s'inscrire, marquer son rang. Nous sommes revenus au treizième siècle : un dix de carreau trouble nos jolies femmes; le marc de café déconcerte nos élégans; le blanc d'œuf est l'oracle de nos hommes de marque; et pourtant l'herbe n'a pas eu le temps de se faire grande sur la tombe qui renferme les cendres de Voltaire, de Rousseau, d'Helvétius, que j'ai vu si beau et si enthousiaste, de Diderot, que j'ai vu si féerique et si convertisseur! Chez Martin c'est pour les personnes comme sur le Pont-Neuf pour les haillons : hier incrédules, aujourd'hui superstitieuses; hier en sabots, aujourd'hui en cothurne; hier au temple de la Raison, aujourd'hui à la messe. La messe a repris ses droits : en fait de religion, nos dames étaient des Lacédémoniennes, aujourd'hui ce sont des Espagnoles. Il y a dans cela du bon ton et de la conscience : une jolie femme, un jeune homme, qui tiennent à l'étiquette, qui veulent faire leur salut, qui désirent la considération, doivent aller dévotement à la messe le matin, chez le jongleur à midi, au boulevard des Italiens le soir. L'office divin, Garchy, le rosaire, le Messager du soir, l'Almanach de Liége, le thé, Martin, Coblentz, le scapulaire et l'Opéra, voilà la vie reçue, la morale en vogue, et toujours comme sur le Pont-Neuf, c'est de la vie salmigondis, de la morale bric-à-brac!

Picard, sans cesse à son poste, toujours saisissant au vol le ridicule courant, s'empressa de mettre en scène cette

manie dans sa pièce intitulée : *Les Trois maris*. Il présenta deux femmes aimables, jeunes et honnêtes, qui, croyant avoir à se plaindre des procédés de leurs maris, citoyens d'ailleurs paisibles et estimables, vont consulter une sorcière, se livrent aveuglément à ses conseils, et parviennent, à l'aide de ses ruses, où la malice féminine fait tout et le diable rien, à tourmenter, puis à corriger leurs maris; mais, malgré son succès de circonstance, l'ouvrage, conçu trop vite et exécuté plus vite encore, ne fut qu'une preuve de la rapidité d'imagination de son auteur, et l'on alla de plus belle interroger les tarots.

Et maintenant moquez-vous du diacre Pâris ; moquez-vous de la bulle unigenitus, et du comte de Saint-Germain, et de la baguette de coudrier ; et maintenant éclairez le monde, auteurs ; suez, écrivains ; ramez comme corsaires, philosophes ; jouez dignement et solennellement le rôle de Minerve, belle Maillard : voilà ce qui advient ! Encore un peu, Martin est un grand homme !

L'effronté coquin que ce négromant de la rue d'Anjou ! Mais il faut le dire, pour jouer un tel rôle, jamais la nature ne dota personne de plus d'avantages personnels. Les vrais croyans prétendaient que Martin était venu du Piémont, sa patrie, à Paris, dans un char traîné par des dragons. On va voir combien ce personnage fut avisé s'il prit une telle voiture.

J'attendais un homme de six pieds de haut au moins, sauf les talons, portant longue robe de lin chamarrée de signes hiéroglyphiques, ayant le visage beau ou imposant, orné d'une longue barbe artistiquement peignée ; j'en faisais un magicien de grand opéra. J'étais loin du compte. Martin parut : le sublime monsieur n'avait point de jambes. La nature ne lui donna que des échantillons de tibias : son corps reposait par sa base dans une vaste sébille, à laquelle il donnait un mouvement ondulé pour gagner du terrain. Ainsi planté, couronné d'une chevelure ébouriffée, Martin me fit assez l'effet d'un volant monstrueux qui, dans une

partie de géans, serait tombé de sa raquette. Martin n'avait rien du majestueux de l'Hydraot de Quinault le lyrique : il ressemblait plutôt, avec des perfectionnemens, à l'Asmodée de Le Sage. Après le diable boiteux, c'était bien connaître les Parisiens que de leur montrer le diable cul-de-jatte.

Dès que le sorcier nous aperçut, il nous fit un léger signe de tête. Il se saisit ensuite de deux béquilles qu'il plaça adroitement, et sur lesquelles il sembla suspendre un instant sa petite personne, la balançant d'avant et d'arrière à quelques pouces du sol ; ce qui le porta, pas une secousse adroite et puissante, sur un tabouret placé derrière une table : nous eûmes alors à peu près la représentation d'un homme assis dont on ne verrait que le buste.

Cet abord, cet échafaudage de béquilles, ce mouvement précédent de la sébile, qui sous son poids égrugeait les grains de sable du plancher, nous firent nous regarder avec étonnement ; et notre figure ayant pris sans doute l'air que cet homme aimait à trouver à ses visiteurs, il nous sourit d'un doux sourire ; son œil, un peu couvert, s'ouvrit sur nous avec bienveillance, et la voix la plus douce, mêlée d'un accent italien très prononcé, se fit entendre.

Raucourt, dont le projet avait été de venir là seulement pour satisfaire ce désir impérieux qui agite les femmes lorsqu'on ouvre un nouveau magasin, se mit pourtant à répondre assez sérieusement à cet homme. Il fallut d'abord expliquer, mais en termes vagues, dans quelle nomenclature on désirait faire la grande interrogation ; car le cartomancien avait établi divers prix pour les différentes choses que l'on prétendait savoir. Lui-même aimait à expliquer son tarif. Chaque avenir avait sa cote à part : tant pour l'ambition ; tant pour les amours ; plus une légère augmentation pour les infidélités. D'après Martin, chacune de ces choses demandait une étude à part : il était, disait-il, telle destinée qu'il lui fallait travailler une semaine entière.

Rien n'égalait l'orgueil de Martin lorsqu'il parlait de sa science, et il n'y manquait jamais, quelque consultation qu'il eût à donner. Après avoir fait son prix, il était beau à écouter. Vantant sa marchandise en négociant expert, dépréciant ses confrères, où les sybilles de carrefours dont la capitale était inondée, il tenait, assurait-il, ses prophétiques secrets d'un moine franciscain fort habile, vieillard vénérable, ami cher! qu'il avait là, disait-il, essuyant une larme filiale, et montrant dans son coin le crâne grimacier qui faisait meuble et ornement avec sa couronne de coquelicots. Au surplus, Martin laissait aux devins subalternes les petits tours du métier, les minces affaires de galanterie, les effets perdus de peu de conséquence, les ambes à la loterie nationale, et les petits chagrins de jeunes filles ; c'était avec le ton et l'attitude d'un capitaine racontant comment il s'est emparé d'une redoute qu'il s'écriait italiennisant : — Ze soui lou premier pour les vols et pour les mariazes ! Ze soui l'ounique ! Ma surtout pour les vols ; *perque* il n'y a que moi. La police elle me consoulte !

Je crois qu'en effet la police le *consoultait* souvent ; et, dans ce cas, c'était un bon espion qu'un espion chez lequel venaient les gens dont on avait intérêt à connaître la vie. Ainsi, peut-être, en ayant l'air de n'être que l'agent de la sorcellerie, il devenait le premier agent de la persécution. Ce qu'il y a de certain, c'est qu'il disparaissait tous les dimanches, sans que l'on sût par où ni comment, ni en quel lieu il se rendait. Allait-il se reposer du rôle fatigant de prophète ? allait-il rendre compte de ses découvertes ? On ne l'a pas su ; on ne le sait pas encore ; et une nuit, Martin et le blond émissaire qu'il envoyait à l'affût des belles dames, et son premier commis, disparurent sans que l'on ait jamais eu de leurs nouvelles.

Cet homme, dont le visage tenait de l'effronterie de Labranche et de l'hypocrisie de Tartufe, cachait assez habilement ce mauvais fonds, et savait prendre plus d'une physionomie : quelquefois mystérieux, quelquefois amu-

sant, il pouvait aussi se montrer sévère et paternel. Changeant de masque et de conversation d'après les personnes, il contentait les crédules, et intéressait les incroyans. Avec nous il fut toute espèce de choses : c'était nous traiter en comédiens ; mais il finit singulièrement la scène.

Après un dialogue assez prolongé, dans lequel Raucourt avait complètement oublié l'objet de sa demande, l'intéressant sorcier nous invita à la formuler d'une manière plus précise que la première fois, et nous comprîmes parfaitement la précision et l'objet principal de la formule, en voyant le commis de tout à l'heure s'avancer tenant un plateau.

J'y posai doucement une pièce d'or, et Raucourt demanda ceci :

— Nous venons vous consulter, citoyen, pour savoir si nous pouvons compter sur le succès de quelque chose. — C'est un peu généraliser, madame (il ne dit point citoyenne) : votre formule me rappelle celle de ce pauvre Vestris, qui, le jour du début de sa femme, voulut faire dire une messe, et qui, dans la crainte de se voir refusé, pria le prêtre d'offrir le saint-sacrifice pour obtenir le succès de quelque chose.

Que l'on juge de notre étonnement ! Vestris cité ! cité par Martin ! Une anecdote de famille ! Pour la seconde fois ! en cette séance, nous nous regardâmes fort surpris. Nous n'avions pas dit qui nous étions : avait-il deviné ? Le hasard seulement le fit-il placer si à propos une histoire de théâtre ? S'il avait deviné, ce n'était pas tout d'abord son jeu d'avoir l'air de nous reconnaître. Un léger mouvement d'épaule fait par ma camarade m'avertit qu'elle attribuait au hasard cette sorte d'allusion. Je me préparais à dire plus précisément de quoi il était question, car nous avions vu tout ce que nous voulions voir, et des gens plus en peine que nous attendaient leur tour ; mais lui, sans doute dans la crainte de manquer un effet préparé :

— Je vois que je suis ici avec des esprits forts ; il faut

donc vous convaincre de ma puissance. Voulez-vous écrire votre demande, j'y répondrai. Mais cette demande restera ici, ajouta-t-il avec son meilleur air de prophète, et moi, je la lirai, sans l'avoir sous les yeux, et placé dans une chambre éloignée.

Soudain, et sans attendre de réponse, notre cul-de-jatte tourna sur lui-même, reprit ses béquilles, recommença ses mouvemens d'avant et d'arrière, alla tomber près de l'endroit d'où il avait fait son entrée, et nous ne le vîmes plus.

Nous allions profiter de la circonstance pour disparaître aussi, quand nous fûmes retenus par la jolie figure de l'enfant qui se présenta de nouveau. Il y avait un tel charme dans ce frais visage, sa jeunesse était si avenante et ressortait si pure dans cet endroit sombre et attristant, que nous restâmes à le regarder. Bientôt il présenta à Raucourt un papier blanc et un stylet de plomb ; — Prenez, madame, dit-il ; écrivez.

Raucourt écrivit ce que je lui dictai : « Les comédiens dispersés se réuniront-ils ? »

A peine le dernier linéament du dernier mot était-il formé qu'une voix formidable s'écria : Ecoutez !

Ma camarade eut peur ; l'enfant la rassura par un sourire ; moi je pensai que nous allions avoir l'accompagnement indispensable du tonnerre et des éclairs. Je me trompais ; Martin était économe, et sa voix radoucie, mais arrivant comme s'il y eût eu entre nous d'épaisses murailles, continua :

— Voyez sur la table !

Nous regardâmes ; il n'y avait sur la table qu'une grande carte de géographie de Paris et de la banlieue, dont la destinée avait été apparemment de servir de nappe ; car on voyait dans plusieurs endroits des ronds jaunis, sans doute formés par les assiettes des convives, et des ronds violets plus petits qui marquaient la place des verres.

—Eh bien ! après ? dit Raucourt impatientée, et faisant la

grimace sur un objet qui répugnait à ses mœurs élégantes.

Cependant nous vîmes l'enfant s'approcher gracieusement de la tête de mort, et lui enlever sa couronne de fleurs fanées pour la jeter sur la table.

— Et à présent que voyez-vous ? dit Martin, averti sans doute par le bruit qu'avait fait la couronne en tombant sur le papier. — Une couronne sur une carte de géographie. — Et au milieu de cette couronne ? — Le pays qu'elle renferme dans son cercle. — Placez votre doigt au midi, madame, et lisez tout haut. — Choisy-le-Roi. — Placez votre doigt dans la ligne opposée, monsieur, et lisez tout haut. — Saint-Maur. — Descendez vers Paris, madame, et lisez. — Le Port-à-l'Anglais. — Descendez vers Paris, monsieur, et faites comme madame. — Charenton. — Descendez encore tous deux.... Où êtes-vous? — Au confluent de la Seine et de la Marne. — Allez ! la réponse est faite.

Le tour de passe-passe nous amusa plus qu'il ne nous surprit. Sans doute, et cette fois l'évidence parlait, Martin savait à qui il avait affaire. Il eut le temps de prendre des informations : le délai qu'il demandait d'ordinaire, après l'inscription, devait lui suffire pour savoir bien des choses. Cet homme avait la science des détails et des préparations : il mit de l'adresse dans la forme de son oracle, et surtout il eut l'esprit de nous prédire ce que nous voulions.

On parla beaucoup de notre histoire ; et de la coïncidence de ces deux routes par lesquelles passaient la Seine et la Marne, pour ne faire qu'une rivière, divertit fort nos zélés. *Choisi-le-Roi* et *Charenton* semblaient une application amusante, bien entendu que la vieille comédie avait pris par Choisy-le-Roi.

Cependant nos grandes négociations théâtrales se poursuivaient avec ardeur ; et, chose étrange ! Raucourt, qui ne croyait pas au *vendredi*, ni au *treize à table*, fit tout ce qu'elle put pour donner raison à Martin. S'appuyant sur l'originale prophétie, elle agissait, allait faire visite aux opposans, calmait, préparait les voies ; et elle, qui n'avait

## CHAPITRE XV.

guère l'esprit qui adoucit et concilie, devint conciliante et douce par amour du diable.

Nous avions quelques craintes encore de la pétition des auteurs dramatiques : ils voulaient absolument la séparation avant la réunion. S'agissait-il donc seulement de placer une barrière au milieu de nous, et de dire : Vous, vous tirerez à gauche, et vous à droite. Ne risquait-on pas de voir aller d'un côté celui que l'on aurait désigné pour l'autre? Certes on le risquait, et cela aurait été. La situation d'une salle de théâtre n'est point indifférente aux choix des artistes; le théâtre par excellence est toujours celui qui se trouve à la meilleure place. La Chaussée-d'Antin était devenue l'héritière, encore novice, encore maladroite, du faubourg Saint-Germain ; il fallait lui donner l'usage du monde, et pour cela placer les professeurs auprès de la maison.

La dernière raison, ou plutôt la première de toutes, et je la révélerai, dût-on m'accuser d'aristocratie et d'être un homme de peu de littérature, la raison sans réplique, c'est que le premier théâtre français sera toujours celui où se rendront le plus de carrosses. La question des deux troupes était toute là : il s'agissait de savoir lesquels d'entre nous voudraient se destiner au théâtre où l'on se rend à pied, et les opposans les moins prononcés contre la mesure n'étaient pas les républicains.

C'est dire qu'entre nous il restait encore plus d'une vieille rancune à étouffer. Pour faire de la famille, il faut voir plutôt par l'œil de la justice que par celui de nos opinions : nous n'en étions pas tout-à-fait là. Chacun voulait prendre ses sûretés ; il ne s'agissait pas seulement de s'unir, il fallait savoir si, pour la suite, il n'y aurait pas incompatibilité d'humeur et de caractère. Nous essayâmes quelques thés préparatoires : on se serrait la main peu à peu. Nous augmentâmes le nombre des convives; le thé devint un festin. Nous avions peur de la haine de nos dames : la haine! elle est si lourde à leur cœur, si contraire à leur nature,

qu'elles la gardent long-temps pour faire les fortes : nous avions peur de mettre les châles allégoriques en présence des écharpes à rayons constitutionnels. Tout alla bien cependant, et enfin nous eûmes une sorte d'essai d'assemblée générale.

C'était beau à voir! tant de talens et tant d'espérances! Tant de pensées diverses confondues dans une pensée d'art! Rome et Genève réunies!

— Je demande la parole, dit Michot.
— Je demande la parole, dit Talma.
— Je demande la parole, dis-je.
— A Michot! dit Dazincourt, qui présidait.
— Ecoutons, s'écria le chœur.

Michot se leva, prit de la main droite sa chaise, à laquelle il fit faire un demi-tour, la mettant devant lui comme une tribune portative.

MESDAMES ET MESSIEURS. Ceci n'est qu'un apologue; je l'ai trouvé bien. Mais il n'est pas de moi; vous y aurez confiance. Je commence.

Quelques personnes étaient ou feignaient d'être embarrassées pour savoir combien font six et six. Elles s'adressèrent à un député du côté gauche; il répondit vivement :

— SIX ET SIX FONT DOUZE.

Qui n'entend qu'une cloche n'entend qu'un son, s'écrie un penseur de la troupe; écoutons un député du côté droit. En effet, la même question est proposée à cet honorable membre. Après avoir mûrement réfléchi, le nouvel oracle fait entendre ces mots :

— SIX ET SIX FONT QUATORZE.

Jamais les consultans n'avaient été si embarrassés. Ils cherchent un docteur plus habile que les deux autres, et apercevant un membre du milieu de l'assemblée, ils lui proposent la même question : Oh, oh! s'écrie celui-ci, six et six.... ce n'est pas un petit problème! Combien vous a-t-on dit à gauche? — Douze. — Et combien à droite? —

## CHAPITRE XV. 379

Quatorze. — En ce cas, répond-il, en pressant son front de sa main comme pour y faire fermenter les idées, en ce cas, il faut être impartial, je vais vous dire la vérité :

— Six et six font treize.

Voilà, ajouta Michot, voilà l'histoire de nos opinions passées ; voilà l'histoire de nos erreurs, de nos mécomptes, de nos allées et de nos venues, de nos amitiés et de nos antipathies. Six et six font douze, mesdames ! Six et six font douze, messieurs, criait le comique orateur, avec la voix d'un commissaire aux enchères. Jouons la comédie, aimons-nous ! six et six font douze. Que ceux qui sont de l'avis que six et six font douze lèvent la main.

Presque toutes les mains se levèrent, s'agitèrent en signe d'assentiment ; un long vivat salua Michot : tous les visages respiraient la joie, la concorde. La belle figure de Talma attira l'attention : son large front se déplissait ; son magique regard voyait l'avenir ; son ame contenait un cantique ; sa voix le laissa échapper :

> Quelle Jérusalem nouvelle
> Sort du fond du désert, brillante de clartés,
> Et porte sur son front une marque immortelle?
> Peuples de la terre, chantez !
> Jérusalem renaît, plus charmante et plus belle !
> D'où lui viennent de tous côtés
> Ces enfans qu'en son sein elle n'a point portés?
> Lève, Jérusalem, lève ta tête altière !
> Regarde tous ces rois de ta gloire étonnés.
> Les rois des nations, devant toi prosternés,
> De tes pieds baisent la poussière.
> Les peuples à l'envi marchent à ta lumière.
> Heureux qui pour Sion d'une sainte ferveur
> Sentira son ame embrasée.
> Cieux ! répandez votre rosée,
> Et que la terre enfante son sauveur !

Talma fut délirant, sublime ; il nous sembla couronné d'une auréole : avec l'enthousiasme la paix entrait dans toutes les ames. Palpitant, hors de moi, je m'écriai, mon-

trant un buste de Molière qui nous dominait. LE SAUVEUR, le voilà ! qui l'aime le suive ! Et je courus à notre grand patron, le pressant dans mes bras, le couvrant de mes baisers ; et tout le monde y courut. Toutes les nuances disparurent devant un seul amour ; les mains s'entrelacèrent, entourant, couronnant l'image sacrée ; un long pacte fut conclu. La nouvelle Jérusalem, la Jérusalem pleurée et désirée, la COMÉDIE-FRANÇAISE venait de renaître !

Rien ne manquait à l'ensemble de cette magnifique réunion. La sanction de l'autorité se fit à peine attendre ; et tous unis, tous luttant de zèle et de dévouement, nous fîmes la solennelle ouverture sous l'invocation des deux pères de l'église théâtrale : nous jouâmes *le Cid* et *l'Ecole des Maris.*

# XVI.

## MADAME ANGOT, HECTOR.

Mᵐᵉ Angot chez Nicolet. — Éventails conjugués. — L'Angot des deux espèces. — Portraits. — Anecdotes. — MARIE-DANAE. — La Harpe à Marbœuf. — Naissance du mélodrame. — Règne de quatre rimes. — Littérature-pléonasme. — Talma et Napoléon. — Hector.

Lorsqu'une pièce attire la foule, je ne dis pas le public, la foule c'est tout le monde ; lorsqu'un ouvrage dramatique joué à droite ou à gauche, par nous ou par d'autres, appelle tout Paris, le Paris des salons et celui des greniers ; quand les cinq étages se versent dans un même parterre ; quand la renommée de cette pièce s'étend de la ville aux faubourgs, franchit la barrière et attire la banlieue et la province, franchit la frontière et attire l'étranger, qui vient voir autant l'ouvrage que les assistans, c'est-à-dire la nation de la pièce et celle de la salle, modèle et copie ensemble ; quand je vois cela, je fais une marque à l'ouvrage, et j'en garde peut-être plus précieusement le souvenir que celui

de l'œuvre où s'exerce le talent, où s'attache le génie ; d'abord parce que le talent et le génie n'ont pas besoin d'un greffier de ma façon, et puis parce que le génie et le talent ne se trouvent pas toujours sur les routes où ces pièces sont de mise. De tels ouvrages tiennent à une situation du pays, à un revirement subit dans les mœurs et dans les fortunes : ils apparaissent assez ordinairement au moment des réactions, au moment où les événemens marchent vite. Aussi faut-il que le peintre se mette prestement à l'œuvre ; car si l'on veut attendre que le personnage nouvellement éclos passe de la caricature à la comédie, on n'a rien. Il est des mœurs qu'il faut tirer au vol ; c'est ce que fit Aude pour *Madame Angot.*

Cinq cent mille personnes coururent à *Madame Angot.* Pour lui faire visite, toute la bonne société du temps se donnait rendez-vous chez Nicolet dans les loges d'apparat ; tous les amateurs de la rue Mouffetard se rendaient au parterre. L'Europe envoyait là ses représentans. J'y ai vu entrer d'honnêtes ouvriers, les bras nus, le bonnet de laine sur l'oreille et le tablier de cuir en sautoir, coudoyant des ambassadeurs qui avaient demandé la pièce. Ces jours privilégiés, la salle était éclairée en bougies. On s'éventait du mouchoir aux petites places ; on rafraîchissait l'air aux premières loges avec des éventails fort singuliers, éventails appelés la grammaire des rentiers, l'inventeur ayant fait écrire dessus en lettres d'or la conjugaison du verbe : Je fus, tu fus, etc. Aucune des charmantes spectatrices ne voulait être une Madame Angot, c'est-à-dire une nouvelle enrichie ; pas une qui n'eût l'éventail conjugué, lequel donnait lieu à de singulières allégories, surtout quand les brillans cavaliers qui l'entouraient, maris ou prétendans, lisaient tout haut sur ce meuble mollement agité : Je fus, tu fus, il fut. Nous fûmes, vous fûtes, ils furent....

Disons d'abord quelle est la Madame Angot que fit paraître Aude ; je dirai ensuite si elle ressemble à celle de la société.

## CHAPITRE XVI.

La Madame Angot du théâtre a fait fortune en vendant du saumon, et, pour se décrasser un peu, elle prend des airs, un ton. Elle instruit son domestique à la servir avec respect, à annoncer élégamment le monde qui vient chez elle, à lui porter la queue, ce dont le valet s'acquitte en la tirant en arrière quand elle veut marcher en avant. La pauvrette se trouve mal comme une petite-maîtresse; on veut la faire revenir avec de l'eau, elle demande un poisson d'eau-de-vie. Madame Angot prétend marier sa fille à un homme comme il faut, à un homme digne de sa famille; et il se trouve que le brillant cavalier est un chercheur d'aventures, que Madame Angot éconduit à sa manière.

Dans ce canevas facile, Aude avait jeté et sa pétulante verve et son audacieuse originalité. Parmi les auteurs dont le talent s'est éteint trop tôt, c'était celui qui savait le mieux trouver le côté plaisant d'une situation. La nature en a fait un poète comique; j'ignore pourquoi il s'est arrêté: mais alors, avec le coup-d'œil de Vadé pour prendre ses personnages à la Halle, il avait la facilité de les suivre sur une scène plus élevée. Dans Madame Angot, se classaient adroitement les plaisanteries de salon, les mots du jour, les lazzis des merveilleuses et des incroyables: on pouvait y reconnaître les masques; ils couraient en foule les rues de Paris: c'était gai, ressemblant, bien observé, bien mis en scène, joué curieusement. C'était de l'Aristophane en sabots; peut-être un peu trop de gros sel; mais comme l'a dit Hoffmann dans un de ses vigoureux mouvemens d'humeur, il faut bien du gros sel pour saler les grosses bêtes.

J'ai beaucoup connu la famille Angot; elle était partout; elle avait pris toutes les bonnes positions de la société; elle possédait les grands capitaux, habitait les hôtels magnifiques, allait passer la belle saison dans de superbes domaines, se pavanait à Longchamp: elle était si riche cette famille! Les Angots avaient fait toute espèce de métier: Figaro n'eût été qu'un novice, et Crispin, qui savait

tant de choses, un apprenti auprès de cette famille-là. La famille Angot savait parfaitement acheter ; mais peut-être savait-elle mieux vendre : elle avait le tic d'aimer l'argent et d'en faire avec tout. L'Angot ne voyait qu'un mal réel dans le monde, celui de faire pitié : aussi comme il se remuait pour faire envie! comme il bravait le mépris, le persiflage ! comme il éclaboussait l'épigramme ! L'Angot était apothicaire, et vendait des souliers; il était chapelier, et vendait du café; il était avocat, et tenait du poivre, du sucre et du suif; il était limonadier, et vendait du savon ; il fournissait avant tout la république, qui, comme tous les nouveaux héritiers, dépensait son argent sans compter. L'Angot, mâle ou femelle, aimait les bals; il en donnait : on en fit mépris d'abord, mais on s'humanisa : la richesse fait de tous les hommes les moutons de Panurge. Paris entier y alla : jamais Fouquet, de financière et fastueuse mémoire, n'approcha de ce que ces parvenus faisaient alors. Ce n'était rien que la magnificence des salles, que la richesse des meubles, que la délicatesse des festins, que la dépense des illuminations; on y tirait des loteries de bijoux et de diamans, et toutes les aimables invitées avaient des numéros gagnans : elles pouvaient rapporter chez elles, en boucles d'oreilles, en colliers ou en diadêmes, la valeur d'une métairie. Dieu sait si la foule était grande ! si les billets d'invitation étaient courus! J'ai vu des femmes, jadis nommées femmes de qualité, solliciter la faveur d'être admises chez ces nouvelles venues, comme elles sollicitèrent jadis leur présentation à Versailles. Cette platitude était à la portée de toutes les épigrammes : aussi les Angots créèrent-ils pour ces singulières demandeuses des billets d'escalier.

Madame Angot eut deux saisons, ou si l'on veut deux aspects : elle fut d'abord Madame Angot ; et puis polie, décrassée, parée, jolie, jetant au loin son cocon, elle fut nommée femme de la nouvelle France. Considérée sous ces deux faces, je sais bien des choses dont elle ne se doute

## CHAPITRE XVI.

guère : je la vois maintenant riche, adulée, titrée, faisant noble souche, et presque dynastie ; et pourtant je sais le nom de son père, celui de son premier mari, celui de son second ; j'en sais des anecdotes inouïes : j'en vais dire plusieurs. Madame Angot m'appartient ; pourquoi a-t-elle mis le pied sur un théâtre ? Voici des historiettes sur elle, prises ici, entendues là, observées ailleurs, puisées je ne sais où ; mais tout est vrai, tout est historique : parties intéressées et témoins vivent encore.

C'est la meilleure petite femme de cinq pieds quatre pouces que j'aie connue, disait un de mes amis : elle est d'une santé si frêle qu'elle ne pèse que deux cent trente-trois ; sa poitrine est tellement délicate qu'elle a l'organe presque aussi faible que Laïs. Femme charmante ! Elle est instruite ; elle a voyagé. En soixante-dix-huit, je l'ai vue vivandière à Dunkerque ; en quatre-vingt, dame de compagnie sur un corsaire ; en quatre-vingt-neuf, à Strasbourg, dame d'honneur au Lion-d'Or ; en quatre-vingt-douze, à Paris, dame de la Halle ; et maintenant, dame de paroisse, dame que l'on encense au banc-d'œuvre, qui fait des rosières, et qui prend du lait d'ânesse pour consolider son tempérament à peine formé. Qu'on en juge ! Elle n'a que trente-deux ans et son fils aîné trente-six !

La Madame Angot de mon ami n'est pas la mienne, et la mienne n'est point celle du voisin. Il ne faut pas confondre ; elles sont plusieurs, elles n'ont qu'un nom. Elles sont jeunes ou elles sont vieilles, jolies ou laides, la différence est là : mais ceci bien compris, faire l'histoire de toutes, c'est faire l'histoire de l'espèce.

La mienne est brune ou blonde, on ne sait trop. La mode des perruques jette de l'ambigu sur tous les teints ; chaque jolie femme possède ses deux ou trois chevelures factices : on est blonde le matin, brune aux lumières. On a adopté pour les thés une perruque que l'on ne saurait mettre dans les assemblées. Au bal, règle générale, celles qui dansent

mal sont blondes, cela se voit moins : le blond n'est qu'une nuance. Celles qui ont la prétention de sauter vigoureusement la trénis sont brunes, cheveux écourtés, sorte de calotte de jais, qui monte, descend et circule dans l'espace marquant la mesure, figurant la mélodie ascendante ou descendante ; on dirait d'une note échappée au cahier du musicien. Ma Madame Angot cependant doit être brune ; on le voit à ses sourcils arqués, au noir de ses yeux : taille élancée, droite, souvent cambrée par souvenir de l'éventaire où elle vendait ses violettes ; pied furtif, main charmante, figure à passion ; elle a tout quand elle est assise, même la grace : quand elle est debout, elle a tout aussi, excepté l'unique parure de tant de charmes, la modestie.

La première fois que je l'aperçus, ce fut à Longchamp ; au Longchamp régénéré. La chanson oubliée, qui lui a donné pour équipage une voiture lourde et inélégante et les chevaux de M. Desmazures, en a bien menti ! Rien de joli comme le char de cette beauté donnée au monde par Barême. Que l'on se figure une conque de roses supportée par un léger essieu que l'art façonna en flèche ; sur ce trône de bon goût, ressemblant à une description de Parny, règne une femme à demi nue. Que de coquetterie dans cette jambe qui foule des fleurs, fraîche vendange de la nymphe ! Que d'amour dans ce bras qui s'arrondit et coupe l'air ! Emporté, le char ne roule pas, il glisse. Quelle est cette femme ? Tout le monde court ; je fais comme tout le monde. La file l'arrête ; je puis admirer la robe d'azur étoilée d'or et d'argent, le diadême de perles ; mais elle parle, écoutons : — Eh ! Guillot ! (Guillot est le jockei.) Eh ! Guillot ! pourquoi *t'est-ce* donc *qu'ous* ne marchez pas ? — Madame, j'en suis désespéré, mais c'est physiquement impossible. — Laisse-moi donc avec ta physique ! Si du moins *j'étions* auprès de ces *corneux*, *je nous ennuierions pas*.

Les *corneux*, c'étaient Franconi et sa troupe. L'à-propos me rappelle ce petit dialogue entre Lavallée et un jeune

## CHAPITRE XVI.

homme à esprit pointu, lors de la scandaleuse parade des modernes enrichis à ce Longchamp-là.

— Monsieur Lavallée, aimez-vous les calembourgs ? — Oui, quand on n'en fait qu'un. Le premier est charmant, le second insupportable. — Je m'en tiendrai au charmant. Combien voyez-vous de Franconis ici ? — Un, et, au bruit qu'il fait, c'est assez. — Moi, j'en vois plus de mille qui méritent de l'être. — Des *Francs honnis*. Bravo ! — Pas mauvais, n'est-ce pas ? — Et juste.

Oui, le mot était juste : on nous honnissait insolemment, nous ; nous, de qui la fortune était en petite monnaie dans les poches de ces gens-là ? Mais qu'y faire ? Laissons-les s'amuser ; excitons-les à s'amuser beaucoup. Quel meilleur moyen de leur faire rendre gorge ? Le luxe est le seul impôt qui puisse les atteindre. Ils font la roue, tant mieux ! L'État y gagne, et tout le monde aussi. Ils rient tout haut de nos misères ; rions tout bas de leurs ridicules : c'est avoir la rente de notre argent.

Ces dames étaient bonnes filles d'ailleurs, point façonnières ; auprès d'elles la conversation prenait bientôt une vive allure, et un tout petit air de confidence. Elles aimaient assez à aller deux à deux et sans leurs maris : c'était plus indépendant, cela affichait moins la tutelle, et avant tout c'était de bon air. Quelle excellente aubaine de les trouver alors, soit à la promenade, soit au spectacle ! Elles vous prenaient bien vite en amitié ; vous demandaient le bras pour faire un tour d'allée ; vous donnaient leur mouchoir à garder, ou partageaient galamment une orange avec vous, tout en commérant un peu. Elles vous demandaient vos affaires, n'écoutaient pas la réponse, et vous disaient les leurs. Vous appreniez de l'une, mais tout bas, à l'oreille, que sa compagne était la fille d'un *pécheux* de Saint-Malo ; qu'elle avait gagné *du bien* à brocanter des *assinats* contre du *solide*, et qu'à présent elle couchait, *ni pus ni moins* qu'une princesse, dans le lit de la maréchale une telle. *Dam !* ajoutait-elle, *alle* fait la fière, qu'*alle* ne

touche pas terre, afin que vous le sachiez : qui *s'y pique s'y frotte*. De son côté, si la compagne pouvait vous prendre à part, elle vous contait, par *magnière* de parler, et seulement pour deviser en passant le temps, que son amie était la fille d'un *cavayer* de maréchaussée ; qu'elle avait donné dans la vue d'un député qui, ayant été en mission, était mort de *mort violente ;* mais, comme elle avait *le magot*, qu'elle avait eu *bon cœur ;* qu'elle n'avait rien rendu, et qu'elle s'en donnait des *ébats* avec les *noyaux* du pauvre défunt.

Malheureusement ces femmes étaient presque toutes jolies ; elles regardaient dans vos yeux, et elles y découvraient qu'elles pouvaient être contentes d'elles : de là leur confiance.

Cependant dès que le vaudeville, les chansons, le théâtre, et quelques mortifications personnelles lui eurent appris combien elle était moquable et moquée, M<sup>me</sup> Angot s'instruisit dans la lecture et l'écriture : elle lut, feuilleta les grammaires, les dictionnaires, se barbouilla à cœur-joie de science, et malgré cela ne parvint pas toujours à ne point faire fausse route ; mais elle persévéra. Les femmes sont constantes à s'orner ; seulement elle se jeta dans l'excès : l'ardeur de paraître une femme comme il faut donna à tous la signature de son origine. Cathos et Madelon qu'elle était, elle se mit à copier les airs, le langage des femmes de nos anciennes grandes maisons, mais comme ces maîtresses de maintien n'étaient pas là, Dieu sait les bévues qu'elle faisait ! Et ses nombreuses amies donc ! Une assemblée de ces Angots ambitieuses était un véritable sanhédrin de grands, de nobles et d'illustres noms. Chacune d'elles avait pris le parti d'avoir un parent tué à l'armée des princes ; ce qui, par parenthèse, faisait un massacre plus grand que celui des bulletins. Toutes avaient été abandonnées bien petites par leur aïeux persécutés : une bonne femme, leur nourrice par exemple, ou la charitable ménagère d'un ouvrier, les prit en pitié et leur servit de mère. Aussi quelle

## CHAPITRE XVI.                                    389

reconnaissance! Leur bienfaitrice est avec elles, seulement la bonne femme ne paraît jamais aux dîners priés. Qui en entend une les entend toutes : tant d'imaginations n'ont trouvé qu'un seul roman.

Mais toutes n'avaient pas ces hautes prétentions. J'ai été dans l'intimité de la plus charmante des femmes à laquelle on donna le nom d'Angot; je suis son ami encore. Elle est devenue bien élégante, bien citée, et, ce qui vaut mieux, elle s'est conservée la meilleure femme du monde. Il fallut dans le temps un ordre des Tuileries pour lui faire effacer de son écusson une belle pomme d'or sur un champ d'azur, avec cette mignarde légende en petite gothique :

*Adam l'eut reçue de vous. Paris vous l'aurait donnée.*

Il est vrai qu'elle n'avait plus ses quinze ans à l'époque de l'ordre suprême, et que, pour offrir ou recevoir un semblable cadeau, il faut n'être pas sujette aux graves reproches de l'extrait de naissance. Mais cela prouve du moins que jamais elle ne voulut cacher qu'elle fut marchande de fruits.

Combien jadis elle me semblait gentille ainsi faite, ainsi placée sous son grand parasol! Que l'on mette un étroit corsage à l'harmonieuse Vénus de Canova, un bonnet rond sur sa tête, bonnet un peu en arrière; qu'on l'habille d'un jupon un peu collant, et, s'il descend jusqu'à la cheville, qu'on le coupe de trois pouces, car elle est trop décente ainsi nue, la Vénus du grand artiste et le jupon court lui donnera ce je ne sais quoi d'alerte et de fripon qui brillait en ma piquante Angot. Une fois elle vendit du chasselas à notre ami Legouvé. En arrivant chez lui l'enthousiaste vantait son achat; c'était chasselas merveilleux, des grappes parfumées, des grappes comme celles que les envoyés de Moïse trouvèrent dans la terre de promission! Hélas! quand on défit le blanc papier qui servait d'enveloppe à ce fruit céleste, il se trouva que ce n'était que du

chasselas médiocre, aigre, au grain flétri. Legouvé fut obligé d'avouer qu'il avait fait emplette de son raisin en regardant Marie avec trop d'attention.

Car son vrai nom alors était Marie; depuis elle a été appelée Danaé, et depuis encore M<sup>me</sup> la comtesse. L'aimable enfant que Marie! l'avenante créature que Danaé! Que vous êtes belle, comtesse! Ah! je vous ai suivie avec joie, puis avec crainte, puis avec bonheur. Tu étais bien rieuse et bien dansante dans ta mansarde, jeune fille! Vous tourniez bien des têtes à Frascati, nymphe charmante! La faveur d'un regard vous donne bien des esclaves, reine des salons! Autrefois, aujourd'hui, à qui donnez-vous ou donnes-tu la préférence? Qu'aimes-tu mieux, de tes trois amoureux, ou de vos flots d'adorateurs? Tu faisais donner au diable ce pauvre Baptiste qui est allé mourir à Wagram; vous coquetez savamment au milieu d'un cercle d'admirateurs. Etes-vous plus heureuse, comtesse? Ne regrettes-tu rien, Marie?

Si, elle regrette bien des choses; la fortune donne un peu à l'éclat pour ôter beaucoup au bonheur. Elle est heureuse cependant la Marie de jadis, la comtesse d'aujourd'hui; mais elle ne le sera jamais autant que ce jour où elle sauva un pauvre jeune homme : c'était un jeune fils d'émigré. La maladie du pays l'avait pris au cœur. Il avait voulu rentrer en France; mais bientôt il dut fuir, se cacher. Le grenier d'une pauvre maison lui parut un asile. Or, ce grenier donnait précisément en face de la chambrette de Marie. Le pauvre garçon n'avait rien à faire là; mais de l'autre côté de la rue il trouvait d'aimables distractions à donner à son regard. Marie, avertie par cet instinct de femme qui devine les malheureux, se tenait à la croisée plus souvent que de coutume; elle jetait ainsi, la compatissante enfant! une heure ou deux de bonheur dans l'ame du pauvre prisonnier : elle lui donnait un heureux réveil le matin, et le soir des rêves rians. Mais il arriva que des voisins moins charitables qu'elle, ardens pour la bonne

cause, donnèrent l'éveil. Un factotum de club, un de ceux que l'on classait parmi les dénicheurs, monta chez la pauvre petite; il avait un grand repas à donner, disait il, il lui fallait des fruits magnifiques; Marie en ce moment recousait les lambeaux de son large parasol : elle vit bien le but de la visite..

— Vous êtes en bon air, dit le visiteur, en plongeant son œil de vautour dans la chambre indiquée. — Mais, oui, répondit Marie, sans lever ses grands yeux fixés sur son travail. J'avons besoin de ça pour not' état. — Bon état, ma foi ! ça vous met en relation avec beaucoup de monde? — Pas mal, riposta la petite, essayant d'enfiler une aiguillée de fil. Puis toute en guignant d'un seul l'œil, geste ordinaire aux couturières, elle levait l'aiguille dans la ligne du visage de l'homme, et, sans en avoir l'air, l'examinait et l'étudiait. — Voilà une bien pauvre tente pour conserver un teint comme le vôtre. — Ah ça ! ah ça! ne vous gaussez pas! mon teint?... Chacun a le sien, voyez-vous! c'est pas mon teint que vous êtes venu marchander? — Mais.... ma fois!....

La petite fit semblant de rire des sottises de l'individu, puis elle le mit dehors par les épaules, en promettant de remettre en passant la marchandise achetée. Un regard furtif jeté dans l'escalier lui suffit pour remarquer qu'elle était surveillée; elle eut l'air de ne pas voir un acolyte de l'espion, un bon voisin, placé là pour écouter sans doute si Marie parlerait à son vis-à-vis. Ma pauvre enfant comprit tout; elle vit le péril que courait le joli garçon dont elle ne savait ni le nom ni la fortune, mais auquel elle s'était intéressée, parce qu'elle était bonne et qu'elle avait de l'amour-propre: c'est à-dire parce qu'il était malheureux et qu'il l'avait regardée. Comment l'instruire? sans doute la police allait faire une descente chez lui. Comment lui parler? un argus est là à deux pas ! Elle jette doucement un mouchoir sur la clef de sa porte, pour qu'un œil indiscret ne pénètre pas, puis, sur la pointe du pied, elle va à sa lucarne; et voyez

comme la destinée se mêle du sort des jeunes amours! à la sienne se trouve le jeune homme; Marie lui fait signe : il ne comprend pas : il va parler à haute voix... Imprudent! mais on l'entendra de la rue! mais c'est le désigner! mais c'est le perdre! Marie met un doigt sur ses lèvres, ce n'est que pour dire *motus!* Le jeune voisin croit qu'il s'agit d'un baiser et le rend. Marie se fâche, le rouge lui monte au visage, et pourtant elle rit; mais doucement, bien doucement : cependant rien n'avance. Le voisin se déconcerte, lorsqu'une idée subite inspire la jeune fille, une de ces idées dont elle fut si riche plus tard, mais qu'elle n'eut point à appliquer à d'aussi graves circonstances. Ce Baptiste dont j'ai parlé était parti pour l'armée; il était parti dans un coup de dépit contre elle, car Marie ne pouvait être aimée médiocrement. Baptiste avait laissé son portefeuille, sorte de livret où se trouvaient quelques certificats et la carte de sûreté indispensable : la jeune fille, inspirée, pense que le moment est venu de se servir de ces papiers inutiles, elle les prend, se donne un élan, et le portefeuille arrive d'un jet dans la chambre du jeune proscrit. Pour le coup, celui-ci est humilié! Il croit que l'on veut punir sa présomption; il disparaît. Pauvre femme, jamais on ne fut plus malheureuse! Il est donc perdu! Pourtant elle croit voir remuer le rideau de serge rouge; on est donc derrière! On la regarde donc! mais si on la regarde on ne visite pas les papiers!.... Mon Dieu! mon bon ange, aide-moi! Dieu et le bon ange entendirent. Marie frappe de joie dans ses deux petites mains, jette au ciel un regard d'action de grace, prend de la craie, et sur le dôme noir de l'énorme parasol, écrit en quatre lignes, avec la plus mauvaise orthographe et le plus mauvais français possible : Vous m'aimez; vous êtes jaloux; vous me guettez; vous vous nommez Baptiste. Puis il faut fermer l'énorme parapluie pour le faire passer par l'étroite ouverture, et, quand il aura passé, l'ouvrir de nouveau. Si l'on voyait ce singulier télégraphe, elle aussi irait au tribunal révolu-

## CHAPITRE XVI.

tionnaire! N'importe! elle ferme le parasol, le passe, l'ouvre, et profitant de l'échancrure qui court d'une baleine à l'autre, elle examine ce qui va se passer dans le grenier du voisin. Mais cette manœuvre n'a pu se faire sans bruit; l'émissaire de l'escalier, qui a des ordres, entre brusquement : Qui est là? dit la jeune fille sans se déconcerter.

— Que faites-vous donc, Marie? — Pardine! je regarde mon parasol, dit-elle d'un air naïf et en tournant lentement sa jolie tête vers l'espion. Comme ça au jour on voit mieux les déchirures. — Mais il est parfaitement bien. — Ah ça! les voisins, vous viendrez donc tous aujourd'hui? Est-ce qu'il vous faut aussi quelque chose? — Moi? non; j'ai cru que vous vous jetiez par la croisée. Au bruit que vous faisiez... — Tiens, c't aut'! on vous en jettera comme ça, des filles! et sans crier, gare dessous, encore!... Dites donc! vous ne voulez pas rester là pendant que je vais mettre mon corset... Allons, fermez la porte *arithmétiquement*, et au revoir!

Le digne homme sortit fort rassuré; Marie tremblait. Sa ruse avait-elle réussi? Elle n'osait plus regarder son vis-à-vis. Mais quelle joie lorsqu'elle alla à la place; ses commères la prévinrent que son amant la surveillait, et qu'elle prît garde à elle.

Marie avait sauvé un noble seigneur; et plus tard ce noble seigneur s'acquitta en la faisant comtesse.

Elle n'était encore que Danaé T...oust lorsque le premier mari qu'elle eut vint me prier de devenir son professeur de diction. Homme d'assez bonne façon, attaché jadis en qualité d'employé supérieur au grenier à sel, il avait une légère teinture des lettres. Son salon ne désemplissant pas, il voulait y voir briller sa femme. J'écoutai favorablement cet appel; j'étais envieux de faire une éducation, et j'allai deux fois par semaine faire réciter des vers à mon écolière.

Elle avait beaucoup de bonne volonté et de la mémoire; elle profitait. Mais, après l'heure consacrée au travail, il

fallait la voir s'échapper en expressions populaires, et reprendre lestement les *j'avions* les *j'étions*, et les cuirs et les pataquès, et les autres fautes de la famille Angot. Toutefois cela prenait du suave dans sa bouche; il semblait que ce fût une langue à adopter : je n'avais qu'à supposer que j'entendais de l'espagnol ou de l'allemand, aussi ne grondais-je pas trop fort. Faut-il dire tout? je n'étais pas fâché de la lenteur des progrès. J'aimais à prolonger mon professorat. C'était une si bonne et si joyeuse écolière, elle était si appétissante de jeunesse et d'espièglerie! j'aimais à entendre ce mélange de langage, moitié à elle, moitié à nos meilleurs auteurs; je trouvais je ne sais quel charme à assister au bégaiement de cette pensée et de cette parole nouvelles. Ministre dirigeant de cette active intelligence, je la voyais naître, se développer et grandir, comme un auteur voit naître, se développer et grandir son œuvre, et j'avais la joie d'un auteur : la joie d'une mère ! Comme j'attendais ses questions si singulières, si uniques ! Comme elle jouissait, elle, de l'embarras de son maître ! Et qu'elle était bien, prenant son tabouret, puis assise, ou plutôt pelotonnée sur elle-même, presqu'à mes pieds, la tête en arrière, ses yeux dans mes yeux, avec son air de chatte métamorphosée en femme, qu'elle était bien !

Je n'ai pas voulu le dire tout d'un coup, parce que, commençant à entrer dans cet âge où l'on n'est bon que pour le conseil, je n'ose hasarder un aveu difficile sans faire comme les bons musiciens, c'est-à-dire sans préparer la dissonance; mais je crois que si je n'avais eu un peu de force je me serais pris d'amour pour cette attrayante jeune femme. Je voulus me sauver, j'aurais dit autrefois : je voulus la sauver elle-même; mais je ne l'aurais pas écrit et je l'écris à présent : je voulus donc me sauver; et sous le prétexte de hâter son instruction, je lui conseillai d'assister aux cours publics et de bien retenir tout ce qu'on y dirait. Il y avait beaucoup de ces cours-là, et tous étaient fréquentés. Les *Rosati* florissaient; l'Élysée-Bourbon était

suivi ; mais le cours Marbœuf avait la vogue, La Harpe y professait ; La Harpe converti, La Harpe mêlant à sa littérature des idées de repentir et de morale ; le fervent adorateur de Voltaire chantant maintenant à Marbœuf la palinodie, capucinant, mais capucinant en bons termes et avec cette senteur de bonne école que chacun avait besoin de respirer, lisait là sa dévote traduction des psaumes de David, se faisant appeler 'le père Hilarion par les moqueurs dont Paris ne chômera jamais, et bravant l'attaque de Lebrun dont la voix satirique lui criait :

> Long-temps anti-chrétien, mais toujours fanatique,
> Autrefois possédé du démon dramatique,
> Le nouveau converti, du diable abandonné,
> Expiait le plaisir qu'il n'avait pas donné.

Je dirai en passant que je le défendais bien fort. Le recommandable auteur du Cours de littérature ne pouvait-il donc suivre à la piste le vieux Corneille traduisant l'Imitation de Jésus pour faire pénitence ? Il est vrai que Corneille ne voulait par là que se punir du génie dramatique, et que peut-être La Harpe eut tort de se juger si sévèrement.

Mais, malgré Lebrun et à la face des moqueurs, La Harpe réussissait et devait réussir. Il attirait à lui tout ce que la capitale avait de jolies femmes, et il aimait cela : le vieil homme se faisait encore sentir en lui. Il fallait voir son air heureux au milieu de ce nouveau Saint-Cyr, et lorsque, après de vigoureuses apostrophes contre la philosophie, sa vieille nourrice, il laissait étancher la sueur de son front par les plus jolies mains du monde, tenant le mouchoir de batiste, il fallait le voir ! Pressé, choyé, environné ainsi, il avait l'air d'un vieux saint de cathédrale que le chœur des anges va transporter dans la gloire ! Que Voltaire aurait ri de contempler son bien aimé disciple enveloppé de fichus ôtés avec empressement pour réchauffer la poitrine du saint homme ! Il est vrai que Voltaire aurait peut-être

détourné la tête vers les épaules de satin que La Harpe dépouillait à son profit. Quoi qu'il en soit, je lui en envoyai de bien blanches et de bien jolies. J'espère qu'on ne dira pas que ma vieille rancune contre lui a tenu.

Justice à chacun du reste; les leçons de La Harpe profitèrent mieux à Danaé que n'avaient profité les miennes.

Depuis, pas la moindre faute, rien qui ne fût d'un bon jugement et d'un langage pur et même orné ; depuis je l'ai vue aller toujours en grandissant. Ce serait maintenant à moi de lui payer des cachets.

Mais l'écorce ne s'enleva pas si facilement chez toutes celles qui commencèrent comme elle. Parées, ornées, brillantes, endimanchées par la richesse, nos Angots se travaillaient beaucoup sans doute pour se donner un air de bonne maison, mais leurs grands efforts pour cacher ce qu'elles avaient été faisaient demander ce qu'elles étaient. J'en citerai ici un dernier trait où leur péché originel perce encore.

Un de nos hommes de lettres qui produisaient le plus était à la Comédie-Française; nous donnions *les Horaces*; il s'assit aux côtés d'une femme mise comme une princesse, ayant le port, le regard et le geste parfaits : — Mon Dieu ! que je m'ennuie, dit-elle ; entendez-vous rien à cela, Monsieur? c'est bien bête ces Horaces! Après ce jugement motivé, elle se lève; l'ouvreuse aux aguets d'un service qui lui était sans doute bien payé, se présente : — Dites que l'on fasse avancer ma voiture. — Où va Madame? — A *l'Enfant du malheur*, c'est bien plus mignon.

C'était en effet bien plus mignon pour elles : elles prirent le boulevard en belle passion. En fait d'art, le peuple ne peut être peuple impunément. Il ne faut pas tant parler à sa pensée que le frapper par le sens de la vue : la tragédie doit être mise sous ses yeux. Les boulevards durent faire fortune. Les dames de la nouvelle France donnèrent l'impulsion : elles avaient leurs loges à l'année chez nous, où elles venaient une heure ou deux montrer leurs diamans ;

mais aux boulevards étaient leurs théâtre de prédilection. Il leur fallait, au moins trois fois par semaine, pour une demi-pistole de catastrophes, d'incendies et de carnage ; plusieurs même s'étaient mises au régime d'un assassinat par jour, et toutes sans distinction, toutes, d'un commun accord, devinrent les dames patronesses du drame de fraîche invention qui se déployait là avec son luxe d'énergie et de mauvais goût.

J'en suis arrivé à l'évènement suprême de l'invasion du domaine théâtral par un farouche étranger, l'invasion du mélodrame ; et je touche à cet autre singulier envahissement de quatre rimes ambitieuses, deux féminines ; à savoir : gloire et victoire ; deux masculines, à savoir : guerriers et lauriers. Dès cette époque, l'empire des larmes se divisa, le mouvement théâtral présenta deux points distincts et opposés : l'énergie sauvage et mal apprise de la dramaturgie nouvelle, et la dégradation de l'empire tragique. Quelle était la plus fausses de ces deux muses, ou de celle qui se présentait chez nous montée sur des échasses, ou de celle qui, en faveur de la foule, descendait de son piédestal pour se mettre les pieds dans la boue à la portée des souliers ferrés ?

C'est ici le cas de faire un grand acte de conscience. Je suis de la Comédie-Française, mais avant tout j'appartiens à l'art, et sans être ni l'apôtre ni le partisan d'un genre où chaque grand homme de moyenne renommée peut trouver un poète, où chaque héros de cour d'assises peut prétendre à l'honneur de faire allumer le lustre, je puis dire que le mélodrame fut un rude coup porté à la routine. Pour grandir il manqua au mélodrame un comédien de génie ; il manqua à notre tragédie nouvelle pour tomber l'abandonnement d'un sublime comédien. Talma fit pour ce poëme énervé ce que Voltaire voulut faire pour la langue ; comme Voltaire, il dit : C'est une gueuse fière ; elle est perdue si je ne la force à recevoir l'aumône !

C'est maintenant toujours avec bonheur que je retrouve

Talma ; Talma est autant une littérature qu'il est un comédien ; il appartient à un ordre de choses littéraires tout nouveau, qui, ne pouvant s'essayer par le poète, s'essaie par l'acteur. Talma donne une pensée à la tragédie actuelle, qui n'est plus qu'une forme ; sans lui elle croulerait, car sans lui elle n'est pas ; et, dans ce sens, notre tragique n'est point l'interprète des poètes ; le rôle subalterne est pour eux, ils sont ses habilleurs. Il est, lui, le sang, il est la sève, il est la vie de leurs épîtres dialoguées ; c'est, à la lettre, un improvisateur à qui l'on ne donne que l'intitulé d'une passion, et qui répond par une tragédie vivante et terrible. Pour moi Talma fait des miracles depuis vingt ans.

Mais j'entends derrière moi de sourds reproches ; pourquoi parler en apostat? Ne suis-je plus le doyen de la Comédie-Française? Dénigrerai-je une poétique dont je vis ? Vais-je renier et Corneille et Racine, et Voltaire et Crébillon?

Je suis orthodoxe. Je me souviens que l'âge m'a fait le doyen de la Comédie-Française : je ne dénigre point une poétique vigoureuse, énergique, harmonieuse? cette poétique qui a inspiré nos chefs-d'œuvres, et plus tard l'auteur d'*Agamemnon* et *des Templiers* ; qui a dicté à Legouvé les imprécations de Caïn dans *la Mort d'Abel*. Je suis le partisan de cette poétique quelquefois écoutée par Chénier ; qui a inspiré souvent Ducis, et plutôt ses scènes que ses pièces ; mais je suis l'ennemi d'une tragédie qui, ayant la rhétorique pour elle, a contre elle les passions et la terreur. Ce n'est pas que je lui en veuille à cette pauvre vieille, qui ne vit que des pléonasmes du dix-septième siècle ; mais il m'ennuie de la voir faire de son poignard le fuseau de ma mère l'oie ; je sais si bien comment elle va le dévider ! et je m'enfuis lorsqu'elle commence son conte éternel : Il était une fois un roi et une reine , etc.

Un mot du reste pour la justifier ; car on doit son secours aux opprimés et aux faibles.

La tragédie des vingt années qui viennent de s'écouler, n'a pas été libre ; la comédie non plus ; mais la comédie a

tant de départemens! Au milieu de ce mouvement perpétuel des esprits, de cette variété infinie de mœurs et de ridicules, elle accroche toujours quelque bonne scène sans éveiller les susceptibilités puissantes : aussi a-t-elle pu marquer son existence par des ouvrages qui resteront. Etienne, Picard et Duval ont eu de l'adresse, de la force, du courage et de la persévérance ; et encore, que de vigoureuses idées étouffées entre les deux guichets de la douane du Parnasse! surtout chez Duval, ce véritable paysan du Danube, qui ne veut trouver d'éloquence que dans les bonnes vérités, qui les dit en Breton, et qui prend le vice comme Picard prend le ridicule, en flagrant délit! Depuis un demi siècle, le théâtre n'a pas d'indépendance. La terreur trembla devant cette littérature qui parle directement au public ; et par crainte d'elle, le Directoire fermait les salles de spectacle comme on ferme une boutique. La littérature dramatique eut tous les malheurs, et le premier fut celui d'être protégée par Napoléon. Napoléon l'enrégimenta pour la faire sienne. Il favorisait les talens, sans doute, mais il comprimait l'indépendance : aussi les talens devaient-ils devenir vulgaires et uniformes. Les prix décennaux mêmes, et je m'étonne qu'avant moi personne ne l'ait observé, les prix décennaux, qui étaient institués pour donner l'essor aux lettres, devaient les retenir. Bonne politique de les retenir sans démonstration de puissance ni d'arbitraire, et cela pendant un dixième de siècle! Toute la littérature se courbait ainsi sous le prix décennal. Ne fallait-il pas plaire aux juges? les juges ne ressortissaient-ils pas de l'empereur? C'était substituer habilement le désir des distinctions au désir de la gloire. Ce fut un coup de maître, un tour que le Lion trouva dans la gibecière du Rénard : ainsi, pièces de théâtre, livres, écus de cent sous, portaient la même effigie ; et si elle ne s'y trouvait empreinte, gare! La fuite de Duval en Russie, la prison du courageux Dupaty et son séjour dans les pontons, viennent en preuve à ceci. Le vaudeville même était craint et sur-

veillé....., le vainqueur de l'Europe avait peur de la marotte d'un enfant!

Auteur, oseur, a dit Beaumarchais; je voudrais bien savoir ce qu'il aurait osé, lui, de 1804 à 1815! Il se serait tu, ou s'il lui avait fallu vivre de ses vers, il serait entré dans la gamme officielle des sarcleurs de vers d'alors. Il aurait versifié les fêtes municipales et impériales. Comme beaucoup d'autres, il aurait fait piaffer Pégase dans un rond *et tout autour d'un encensoir.* Napoléon était membre de l'Institut, et classé parmi les mathématiciens : la tragédie, hors quelques rares exceptions, se plaça tout naturellement dans la section de mécanique.

Il fallait bien cependant que notre comité en reçût quelques unes pour apaiser la grosse faim des bourgeois de Paris, qui jouaient la bouillotte et aimaient les cinq actes; mais dès que le titre en était lu, dès que les premiers personnages défilaient, j'étais comme le grand-maître des Templiers, je disais à chaque changement de scène : — Je le savais. Ces évènemens sans intérêt, sans vraisemblance, cette versification sans poésie, je ne dis pas sans harmonie, cette syntaxe si rebattue, ces malheurs d'aujourd'hui connus depuis cent ans, ce campistronage restitué, me rappelaient le poète curé de Mont-Chauvet cité par Diderot, lequel disait qu'il n'y avait rien de si facile que de conduire une pièce de théâtre, pourvu qu'on sût compter par ses doigts jusqu'à cinq. D'après lui, selon qu'on voulait que David couchât ou non avec Betzabée, il n'y avait qu'à dire au premier doigt : David couchera ou ne couchera pas avec Betzabée; et aller depuis le pouce jusqu'au petit doigt, où David couche ou ne couche pas, selon que le poète en a décidé.

Talma a jugé d'un seul mot cette poésie-là : il a dit qu'il y avait du talent, beaucoup de talent, et si l'on veut un grand talent à l'exercer; mais qu'il lui manquait L'ÉPANOUISSEMENT. Aussi appelait-il et appelle-t-il toujours de tous ses vœux une réforme; aussi y aide-t-il de toutes ses

forces. Plus d'une fois il en parla à l'empereur, dont le penchant pour Corneille était bien connu, mais qui aimait en même temps les creux hémistiches des Ossians à la suite.

— Ils sont purs, châtiés, sonores, sire, disait-il un jour à propos d'une tragédie sur laquelle l'empereur lui faisait querelle; par malheur ils prennent leurs traînées de phosphore pour des éclairs. Ils ne saisissent plus la nature sur le fait comme elle a besoin d'être saisie; ils la font poser comme on fait poser un mannequin. C'est moi surtout qu'ils affublent de leurs oripeaux : ils ont retourné sur mes épaules les draperies auxquelles Racine a si bien donné le pli. Je suis bien las du tonnelet à la Louis XIV ! — C'est un glorieux chiffre cela, Talma ! — Il en est un plus glorieux encore.... — Bon ! vous voulez me faire oublier que j'ai raison.... Que manque-t-il donc à notre tragédie, monsieur? — Sa Majesté veut-elle me permettre une grande hardiesse ? — Allez, allez. J'aime vos hardiesses, Talma ; elles ont quelque chose des raccourcis de Michel-Ange. — Eh bien! sire, il manque à notre tragédie moderne la redingote et le petit chapeau de l'empereur.

Napoléon ne laissa pas tomber le mot, il chercha cette sorte de tragédie, et, faute du petit chapeau, il trouva le casque d'*Hector*.

Mais la question littéraire disparut devant une question bien autrement importante pour lui : les chants du héros troyen devinrent la *marseillaise* de l'empire ; et, d'après l'expression énergique de ce célèbre patron, l'auteur d'*Hector* venait de trouver la tragédie de bivouac (1).

Ainsi, avec sa *Madame Angot*, Aude avait fait une épigramme contre les nouvelles fortunes de la société. En mettant sur la scène l'homérique fils de Priam, Luce de

---

(1) M. le duc de Brissac avait dit un mot plus significatif à propos du *Siège de Calais;* il appela cette tragédie nationale : le *brandevin de l'honneur.*

Lancival fit un madrigal à la louange des nouvelles fortunes du champ de bataille. Ainsi, j'ai rapproché la distance qui existe entre *Madame Angot* et *Hector*. Si le calendrier n'est pas pour moi, l'observation me donne raison. Entre ces deux personnages, il est un lien mystérieux qui peut être aperçu seulement par celui qui s'est fait la minutieuse habitude de lier des faits et des rapports de mœurs plutôt que des dates. Madame Angot est parvenue par le commerce, Hector est parvenu par les armes. Peut-être la fortune de Madame Angot n'est-elle pas acquise sans quelques accrocs à la stricte probité, peut-être fit-elle à nos braves des fournitures sujettes à examen ; mais cette millionnaire a une fille ou une nièce ; elle l'offrira au digne Hector. C'est une manière de trânquilliser sa conscience : elle veut rendre au guerrier qui se repose ce qu'elle lui prit à ses heures de combat.

Mais la ressemblance, le point de contact n'est pas là seulement, et, en tenant compte de ceci, que le digne soldat avait souffert pour la France, et que la grande dame improvisée s'était enrichie à ses dépens, l'orgueil des militaires parvenus donna bientôt à la capitale quelques scènes comiques.

Les nouveaux généraux, les nouveaux officiers formaient dans la société une classe mixte fort singulière ; ignorans sur certaines matières, ils avaient des connaissances profondes sur d'autres. Parfois crédules comme des enfans, souvent méfians comme de vieux procureurs, irrésolus comme des gens qui ne connaissent pas le terrain sur lequel ils marchent, et pleins d'audace comme ceux qui ont peur de leurs irrésolutions, ils affectent mal à propos une grande assurance, ou se donnent à contre-temps les airs d'une grande timidité. Leur ton est soldatesque et drapé, mais ce ton a de l'héroïque : ils s'alignent pour faire une politesse ; mais ils la font. Ce ne sont point des gens comme il faut ; ce ne sont point des habitués de la bonne société, des hommes de bonne compagnie ; ils ne sont point bour-

geois, ni gens du commun : ils forment une nouvelle espèce dont le type n'est nulle part, dont s'empare la mode ; c'est l'Hippolyte de Racine, qui n'a pas trouvé d'Aricie en garnison ; ils en cherchent partout : ils ont l'œil sur le César de Saint-Cloud ; ils l'imitent ; ils voudraient, ils attendent aussi une Beauharnais. Tous ces maladroits-là ont gagné des batailles : cette main, qui renverse des carrés ennemis, ne sait pas s'avancer à propos vers une dame. Il est vrai de dire que, chez la plupart, ce défaut de souplesse vient de l'idée que peut-être, un jour, eux aussi obtiendront le pouvoir suprême ; et s'ils hésitent, s'ils ne se décident pas pour une dame, c'est dans la crainte de mal choisir la future impératrice.

Napoléon connaissait toutes ces prétentions, il savait qu'il en était entouré. Il fallait de la pâture à ces orgueils acquis au prix du sang, il fallait faire évaporer tous ces châteaux en Espagne. On sait s'il y fut habile. La tragédie d'*Hector* fut une des adroites flatteries du grand général adressées à ses sous-lieutenans passés barons ou comtes de l'empire.

On aperçoit maintenant comment, dans la société nouvelle, la société civile et la société militaire se touchaient ; pourquoi Madame Angot fut chansonnée, et pourquoi Napoléon prôna une tragédie qui fut la prédication du sabre.

Il me reste à parler de la façon un peu libre dont j'ai traité une des branches suprêmes de notre littérature. Je ne suis pas un grand clerc, mais l'ennui m'a averti ; j'honore l'antique, je voudrais que l'on se défit du caduc. Je laisse aux journalistes à disserter et à se faire un amusement d'écheniller l'arbre quand il faudrait en couper le tronc ; ces messieurs ne vont jamais au plus tôt fait. Je fais une seule observation aux hommes de bon goût qui, faute de m'avoir bien compris, m'en voudraient trop. Il y a une grande différence entre la littérature des Bernardin, des Staël, des Châteaubriand, des Lemercier, et cette littérature qui se mourait de timidité.

La littérature de l'empire est belle et bonne ; c'est la littérature impériale qui ne vaut rien.

Aussi, dès qu'elle parut, finit comme par enchantement la part active que prenait jadis la Comédie-Française à la vie de la société, et c'est sans scrupule et sans plus de transition que je passe, de nos dix années en blanc, à l'un des faits significatifs où nous jouâmes notre rôle.

## XVII.

**DRESDE.**

Départ précipité. — *Les chambellans de l'aigle.* — Talma porté pour l'Institut. — Grande colère. — Anecdotes de M. Desgenettes. — Anecdotes du vieux grognard. — Le pot au feu. — *Le petit Poucet* de l'empereur. — Napoléon n'aime pas la comédie. — Il se convertit. — Fêtes de Dresde. — Prompt retour.

Ce fut grand bruit à la Comédie-Française le jour où la lettre de M. le comte de Rémusat nous intima l'ordre de prendre la poste et de partir pour Dresde. Qui partait? Qui ne partait pas? Les exclus se désolaient, les élus étaient enivrés de joie. Jouer devant un parterre de souverains, quelle gloire! cela ne se reverrait plus. Hélas! ceux qui parlaient ainsi se trompaient, cela se vit encore une fois, et le malheur voulut que ces souverains vinssent eux-mêmes prendre leurs places à notre Comédie-Française de Paris!..... Mais alors tout riait, tout annonçait le plus bel avenir, et nous fûmes heureux d'être pour quelque chose dans les promenades que faisait faire le roi du monde;

toutefois l'empereur ne mandait là-bas que les acteurs de la comédie. Cela causa de fortes rumeurs dans notre intérieur. Comment exclure la tragédie, elle qui est apparentée à tous les trônes? C'était l'abomination de la désolation. Enfin tant fût fait, tant fut sollicité, que la tragédie obtint aussi ses passeports. Elle emballa sa coupe et son poignard, et elle nous arriva. J'embrassai Talma, je saluai Georges ; peut-être y-eut-il entre les deux genres un peu de bouderie ; mais la comédie est bonne fille : elle fit tant d'avances que la rancune ne tint pas.

L'ordre de notre départ a été si prompt, que je n'eus le temps d'écrire à personne, et à peine celui de faire mes paquets. En vérité, nous avons été menés en vrais régimens qui vont faire une campagne : nous fûmes à l'heure. Tout se trouva réglé d'ailleurs ; on aurait dit que l'intendance militaire avait passé par là. Nous reçûmes chacun trois mille francs pour nos frais de route ; ceux qui n'avaient pas de voiture à eux en trouvèrent une à leur porte. Le fournisseur impérial avait pourvu à tout. Nos gens et nos bagages allaient en diligence. Ceux qui avaient des amis à Chaillot n'eurent pas même le temps d'aller les embrasser. Le mot d'ordre est : « Fouette, cocher ! »

J'ai pris avec moi Armand : c'est un comédien de bonne maison, et un honnête homme ; il se déride peu, mais s'il vient à rire, il rit bien ; le tout est de commencer ; il cause avec grace, avec malice ; il contera ; je suis chef d'emploi, ma passion d'écouteur sera satisfaite. Nous roulons, et roulent auprès de nous, tantôt devant, tantôt à notre suite, les voitures de

    Mesdames :

        Mars,
        Emilie Contat,
        Thénard,
        Mézerai,
        Bourgoin ;

Et de Messieurs :

> Vigny,
> Thénard,
> Michelot,
> Desprez,
> Barbier.

Ce sont les courses olympiques : nous nous croisons, nous nous saluons du mouchoir, nous nous accrochons un peu ; mais on ne va pas à la gloire sans quelques avaries. Or, Napoléon veut que nos arts entrent partout où entrent ses aigles.

Il y aurait à faire une vie théâtrale de Napoléon ; il ne s'est pas passé une année de cette existence si remplie sans qu'il s'occupât de la Comédie-Française. Il nous réglementa jusqu'à Moscou, sous l'incendie du Kremlin ; il nous constitua cent mille livres de rente l'année où il prenait Vienne, ou toute autre ville : il y a de quoi se brouiller la tête avec lui. Pendant qu'il portait les plus rudes atteintes à l'ennemi, il avait pour nous ses grandes amabilités et ses petits *sénatus-consultes*. Ah ! la couverture que Louis XIV fit avec Molière nous a bien servis !

Napoléon en cela, je veux dire en nous faisant faire notre expédition dramatique, n'était que le continuateur d'une idée de Bonaparte. Lors de son départ pour l'Égypte, le général fit mettre en quête un grand nombre d'agens tous occupés à former une troupe nombreuse qu'il voulait embarquer avec lui ; l'avis fut affiché. On y admettait des acteurs dans tous les genres, même des danseurs, et surtout des danseuses. Le commissaire du gouvernement près le Théâtre de la République, M. Mahérault, recevait les propositions de ceux qui désiraient passer dans cette colonie. Le concours fut très-grand. Il n'était pas si mince *espalier d'opéra* (figurante, ancien style), qui ne voulût s'embarquer pour la terre de Sésostris. On appela cela un caprice de héros ; on disait qu'après avoir fait de l'histoire

en Italie, le grand général voulait aller faire du roman en Egypte. On se trompait : cette prétendue fantaisie était un de ces coups à lui connus ; il voulait prouver à ceux qui avaient l'œil sur lui qu'il redoutait plus, pour nos compatriotes, l'ennui que les armes du Grand-Turc.

Cette fois encore, il préparait de grands événemens, et il commençait par annoncer sa sécurité. Enfin nous étions devenus une des nombreuses machines qu'il fit jouer avec tant d'ensemble au profit de sa politique.

J'arrivai le premier à Dresde. Mon logement était retenu d'avance, et l'on avait aussi retenu tous les autres. Hors le billet de logement, la comédie marcha militairement ; les appartemens suivirent les grades. De plus, chacun des chefs d'emploi eut quinze cents francs pour ses dépenses particulières.

D'abord, nous voulûmes vivre ensemble, ce qui eût été une grande économie. Cela alla bien les premières fois ; mais, encore un peu, et la discorde agita sur nous son flambeau. Je dois déclarer pourtant que je ne vis pas jeter sur notre splendide couvert une pomme avec le fameux mot : A LA PLUS BELLE! Il faut le dire aussi, les querelles vinrent de ces dames ; elles eurent tort, car on conta, pour expliquer la chose, une historiette assez singulière, mais faite à plaisir.

On disait que nos plus jolies et nos plus spirituelles s'étaient assemblées, et avaient délibéré entre elles sur un point important. Il y avait là tout un séminaire de souverains ; ils devaient être galans. Nous appartenions à la grande nation, et nous venions à la suite de la grande armée, il fallait leur faire porter chevaleresquement les couleurs de celles dont l'esprit de conquête s'était réveillé par imitation et en respirant l'odeur de la poudre.

Mais comme le temps était court, comme une guerre entre les prétendantes aurait nui sans rien avancer, on se voyait pour s'entendre à l'amiable et connaître les prétentions respectives ; en conséquence, on apportait une carte

de l'Europe, et chacune devait choisir et prendre son royaume, son souverain, son cavalier servant, son esclave, dans les grandes divisions géographiques; il était permis de se jeter en haut, en bas, à droite ou à gauche, suivant le cours des fleuves, les hauteurs des montagnes, marquant les frontières par les limites naturelles, décrivant une ligne à l'encre rouge où ces limites manquaient; mais, une fois le choix fait, on ne pouvait porter qu'une couronne. Les garanties de la foi jurée défendaient de mêler le midi au nord, et l'est à l'ouest.

Ce fut, disait-on, la première cause des dissensions à nos repas. Je puis protester que pas un mot de tout cela ne fut dit. Il y a au théâtre assez de raisons de ménage pour ne pas s'entendre sans aller les chercher dans ses enjolivemens; la calomnie eut tort, mais la calomnie rôde partout où se trouvent de jolies femmes : c'est le frelon des belles, des jeunes et des avenantes.

Pendant notre séjour à Dresde, nous fûmes traités de la manière la plus distinguée. La noblesse saxonne aime beaucoup les fêtes; nous allions partout, il fallait même souvent nous partager; et il arriva plus d'une fois que chacune de ces brillantes réunions n'eut qu'un comédien. Il semblait que nous fussions le bouquet obligé des maisons qui se faisaient honneur de recevoir. Le prince de Neufchâtel et le maréchal Duroc avaient ordre de rendre toutes ces politesses, et s'en acquittaient à merveille. Chez ces deux dignitaires aussi il fallait que la Comédie-Française se trouvât, mais en nombre. Je puis dire que nous ne déparions pas ces impériales réunions, et que nos souvenirs de l'ancienne tenue réussissaient assez.

Autour de Napoléon s'était réunie une véritable cour de rois. Nous les appelâmes *Les chambellans de l'aigle*. Le mot est je crois de Georges. L'empereur et l'impératrice d'Autriche avaient quitté Vienne de leur propre mouvement pour se trouver à Dresde; Napoléon reçut fort bien les grands parens; et, du côté des puissans, tout se passait

le mieux du monde. Pour nous, nous faisions merveilleusement notre devoir. Ce congrès-là n'était pas très connaisseur, je crois; mais il payait si bien ses loges! Quelques uns parmi les nôtres étaient assez émus quand ils paraissaient en scène; et, en effet, il y avait bien de quoi éprouver quelque crainte. Un des grands rois du nord, un prince royal, un empereur d'Autriche, deux impératrices, vingt princes venus de la Baltique et du Rhin, d'illustres confédérés, des ducs souverains, et le conquérant, toujours attendu, toujours arrivant le dernier, sa présence faisant le même effet, le même brouhaha que la présence d'un seigneur de village qui n'arrive à la paroisse qu'après tout le monde, et qui traverse la foule, devant la foule debout, et attendant un regard, cet empereur, qui avait donné à la plupart leurs royaumes, et qui nous donnait, à nous, des gratifications, il y avait de quoi être ébloui! et puis, au-delà de la loge impériale, en haut, en bas, devant soi, partout, ces croix, ces cordons, ces diamans, ces plumes, ces femmes, ces chevelures ornées, toutes ces têtes rapprochées, toutes ces épaules pressées, qui n'auraient pas laissé parvenir à terre un éventail qui serait tombé, tant il se trouvait là d'Europe aristocratique, c'était fait, je l'avoue, pour donner le vertige à ceux qui se donnaient le mal d'y regarder et d'y réfléchir. Pour moi, m'en vanterai-je? j'étais là à mon aise. Quand je me trouve en scène, je me regarde comme le premier de la salle; je ne suis chez personne, tout le monde est chez moi.

L'empereur ne faisait jouer la comédie à la cour que trois fois par semaine. Après les premières fois, il nous fit dire que nous pouvions disposer des autres jours, et jouer pour notre compte sur le théâtre de la ville. Plusieurs étaient tentés d'accepter, mais je m'y refusai. Ma réponse, toute simple, fit de l'effet; je la rapporterai, parce que je la crois bonne, et qu'ici elle est nécessaire.

— Lorsque je vins à Dresde, dis-je, c'est d'après les ordres de Sa Majesté et pour son service. Je me regarde

dans ce moment comme de sa maison. Sa Majesté fera ce que bon lui semblera, mais je ne jouerai pas la comédie sur le théâtre de la ville pour de l'argent ; gratis tant qu'on voudra. Je suis aux ordres de l'empereur, et, sans doute, Sa Majesté n'a pas l'intention de faire payer par la ville de Dresde les personnes attachées à sa maison.

Cette sortie, faite un peu en colère, imposa à ceux qui avaient été d'un avis contraire, et tous finirent par m'approuver. On rapporta cette réponse ; mais l'on eut l'obligeance de ne pas me nommer pour ne point m'exposer à la colère de l'empereur.

— C'est Fleury qui a parlé ainsi, dit-il. Allons, avouez : c'est Fleury, n'est-ce pas? Je reconnais là sa hauteur...... Ma foi! c'est bien! mais c'est que c'est très bien!

Puis, après un moment de réflexion, il ajouta :

— Les Comédiens Français donneront dimanche une représentation gratis au théâtre de la ville.

Cette pensée de Napoléon sur mon compte se lie à un fait qui appartient de droit à ces souvenirs, et dont je suis bien fâché que les écrivains n'aient pas rendu compte. C'était une question à couler à fond une fois pour toutes ; cela tient à notre position dans les arts, à nous comédiens. Malheureusement, il n'est plus temps d'y revenir, surtout à présent que le mot de M^me de Staël est devenu si vrai : — au temps où l'on ne protège que les jeunes prêtres, où l'on néglige les vieux soldats, que pourraient réclamer les artistes?

On sait qu'à l'époque des cinq directeurs, Molé et Grandménil furent de l'Institut ; lorsque le premier mourut, les ambitions les plus avancées, et j'ajouterai les ambitions les plus justes se réveillèrent à la Comédie-Française. Il fut question de réclamer la survivance, et de choisir entre nos plus dignes camarades. Fondé dans le but de réunir en faisceau toute la France intelligente, l'Institut admettait dans la classe des beaux-arts deux artistes pris parmi nos célébrités, et qui devaient siéger à côté de nos premiers

peintres et de nos grands sculpteurs. La Comédie-Française délibéra sur la question de ce remplacement, et comme rien ne venait nous avertir, de l'Institut ou du plus haut lieu, que l'on s'occupât de nous, nous nous décidâmes à faire une démarche; mais avant toute chose la Comédie-Française pensa qu'il était convenable d'en prévenir M. le comte de Rémusat, chargé de l'administration des théâtres. Je dois dire que dès l'instant qu'il fut question de cette affaire, je déclarai tout de suite et bien sincèrement que je trouvais naturel que mes camarades désirassent faire partie de la classe des beaux-arts ; mais que pour moi je voulais demeurer entièrement dans l'oubli. Je trouvai du reste honorable de voir admettre l'un des nôtres parmi les membres du docte corps; mais je ne voulais autre chose que faire partie de la députation qui serait envoyée à M. de Rémusat ; je bornais là mon ambition, portant de toutes mes forces Talma ou Saint-Prix pour remplacer Molé.

Assez ordinairement, les comédiens n'ont qu'un premier moment de fougue : ils sont un peu comme tout le monde. Une fois l'affaire discutée au comité, on la laissa là. On craignit que le grand homme qui nous gouvernait ne nous trouvât un peu bien osés, lui qui semblait faire parade d'être membre de l'Institut, de porter nos vues ambitieuses jusqu'à être son collègue. Il fut de nouveau délibéré que l'on ferait un temps d'arrêt. Devant le héros, Talma était un peu peureux, et, devant toute chose, Saint-Prix était un peu apathique. Nos candidats se tinrent tranquilles, et la réclamation s'oubliait ; mais nous avions parmi nous de faux frères : bientôt M. de Rémusat fut instruit de tout.

Quelque temps après, juste à l'époque de l'arrestation de Georges et de Pichegru, j'eus à parler à M. de Rémusat : il s'agissait d'une affaire d'intérêt général, mais où se trouvaient mêlés les miens. Je m'aperçus, dès l'abord, que M. le comte ne goûtait pas mes raisons. Son visage ne disait pas un mot de ses réponses, et ses réponses n'étaient pas en accord avec son visage. Je ne sais quoi m'a-

vertit qu'il faudrait soutenir un assaut : je ne me trompais pas.

— En vérité, mon cher Fleury, me dit-il, vous n'êtes pas raisonnable. Vous croyez qu'être Comédien Français est la première chose du monde; vous devriez être moins cassant, moins arrêté : cela vous nuit. — M. le comte; je ne sais jouer les courtisans que sur le théâtre. Je connais mes droits; je les réclame... et je reste chez moi! — Oui, vous vous retirez dans votre tente. C'est trop de prétentions. Je vous en demande bien pardon, mais c'est tout à fait ridicule; et tenez...

En ce moment M. de Rémusat cherchait, et je vis qu'il cherchait à me dire la chose dont, à mon premier salut, il aurait bien voulu m'aborder; je me mis secrètement en garde.

— Et tenez, dit-il enfin, tout d'un coup, croyez-vous que j'ignore le projet que vous avez eu de solliciter la place de Molé à l'Institut? — Allons donc! dis-je à part moi. Puis m'adressant à M. de Rémusat : Ce n'est pas pour moi que je voulais la solliciter, M. le comte; car aussitôt que mes camarades ont parlé de cette réclamation, j'ai dit que je voulais rester neutre et que jamais je ne briguerais cet avantage; mais que Saint-Prix et Talma pouvaient sans trop d'orgueil prétendre à cette place... Je l'ai dit, et j'ai l'honneur de vous le répéter. — Eh bien! cela n'en est pas moins déplacé. En vérité, à vous entendre il faudrait vous donner la croix d'honneur!

Le rouge me monta au visage; je sentis se vider ma poche de fiel; mais ce fut avec le plus grand sang froid et avec le mouvement que je prenais pour parler à mon monde dans l'Ecole des bourgeois, que je répondis :

— Monsieur le comte! si j'avais arrêté Georges, et si j'étais espion de police, je l'aurais à l'instant.

Puis je saluai et m'en allai.

— M. de Rémusat avait eu tort; j'avais été imprudent, et cependant il ne laissa rien transpirer; je ne pouvais

m'empêcher de lui en savoir gré ; mais il n'était pas seul chez lui, et il fut bien étonné lorsque, à Saint-Cloud, le maître souverain lui rapporta mot à mot la scène. Depuis lors, l'empereur et le comédien n'étaient pas parfaitement ensemble, et l'on voit qu'à Dresde il se souvint.

Je conviens qu'il eût été singulier de voir Talma pensionnaire de Napoléon, et Napoléon, à qui il prit fantaisie d'aller parfois toucher ses jetons à l'Institut, prendre part à la même délibération et s'asseoir sur le même banc; mais on conviendra aussi que, sans cette circonstance ( dont je tiens compte seulement par concession), il est étonnant que dans un corps où tous les arts sont représentés on ait voulu exclure les grands comédiens. L'auteur est tout, a-t-on dit, l'acteur n'est rien que par la pensée du poète. Hélas! le comédien est souvent quelque chose malgré le poète. Il est étrange que l'on veuille nous considérer seulement comme la timballe qui rend la note jetée sur le papier par le musicien. Certes, nous n'apportons pas la pensée, mais nous sculptons souvent en relief quand on ne nous a donné que de bien faibles grisailles; et même lorsque nous sommes seulement les interprètes des grands auteurs de notre répertoire, nous sommes beaucoup si nous les avons bien compris, si nous les faisons aimer, si nous les rendons éternels; n'y a-t-il donc pas une exécution qui crée, renouvelle et remet en lumière? Que l'on veuille bien le remarquer, avec la mort du grand comédien les dieux s'en vont; ce n'est pas toute une littérature qui disparaît, mais c'est toute une littérature qui pousse au noir, comme dans les tableaux d'école. Le comédien de talent ne trempe-t-il pas dans sa nature la poésie de chaque auteur? Rien de faible comme l'acteur médiocre, rien de grand comme le sublime comédien : c'est un athlète qui combat couvert de chaînes. Ah! son thème est fait! mais au peintre aussi son thème est fait dans la nature, et pourtant vous lui donnez l'Institut. En vérité mon sublime Talma! vous n'êtes qu'un instrument; il est vrai que le musicien suprême

qui en connaît les secrets, c'est vous-même. N'importe ! vous n'aurez pas l'Institut ; il n'y a plus d'excommunication qui vous empêche de faire votre prière à l'église ; mais dans le monde, le préjugé se rattrapera ; c'est en vain que vous faites virilement votre ame jumelle de celle de Corneille... on aura contre vous la loi salique.

Je suis grand amateur de choses nouvelles, et la ville de Dresde me parut superbe. Je me garderai cependant de faire une description que l'on peut trouver partout. J'aime d'ailleurs la simplicité dans les décorations. Mais c'était bien beau, ces personnages qui s'agitaient sur cette grande scène ; cette garde, ces jeunes cohortes, ces drapeaux, ces chefs, ces rois, ce maître du monde et ces spectateurs enivrés, c'était bien beau ! - Il n'y a que cela à dire. Mon savant Paulin ne m'a-t-il pas assuré que les vieillards troyens n'avaient prononcé qu'un mot lorsque la belle Hélène leva son voile : « Quelle est belle !. » Quelle était belle, Dresde avec ses illustres conviés ! Et des habitans, en parlerai-je ? Eh ! non pas. Les Saxons nous recevaient comme des hôtes agréables, ou comme des hôtes auxquels on est forcé de faire accueil. Ceux qui nous aimaient s'efforçaient de paraître Français ; ceux qui ne nous voyaient pas avec plaisir s'étaient faits Saxons doubles ; ils affectaient la simplicité de mœurs, la naïveté, la franchise, un peu de rudesse ; ne savaient-ils pas de quelles couleurs on peint l'Allemand ? Ils songeaient tous les jours à leur rôle national ; ils se posaient en Saxons de la vieille roche : ils faisaient de l'Auguste Lafontaine.

Je ne vis qu'un homme là qui fût digne d'être un spectacle, et je le vis comme je ne l'avais jamais vu : ce fut Napoléon. Il se passa en moi ce qui se passe un peu dans tous les ménages. Vous avez une femme jolie, belle, on s'y fait ; on ne lui tient compte ni de sa jolie figure ni de sa beauté ; vous l'accompagnez dans le monde et chacun autour d'elle se récrie ; on vante sa grace, sa tournure, son esprit ; vous êtes alors averti du trésor que vous possédez

et vous prenez garde. Nul n'est prophète dans son pays ni parmi les siens ; cela est vrai pour les belles et pour les empereurs. Et puis, après le premier coup de la grande explosion de la gloire de Bonaparte, il y avait eu l'expiation nécessaire à toutes les gloires, le retour et l'examen ; ceci eut lieu surtout à l'époque où le conquérant, rougissant des manières de sa mère, la révolution, cherchait à la décrasser un peu en s'improvisant une noblesse, ce qui, d'après un homme d'esprit, ne s'improvise pas plus que le vin vieux ; alors les anecdotes coururent en foule sur lui et sur ses entours, et parce que la Comédie-Française a toujours eu l'oreille près de tout ce qui a été puissance, il m'en était revenu quelques unes : j'ai même dit, en commençant ces souvenirs, par quel événement elles me furent enlevées ; je les avais regrettées, vivement regrettées. Eh bien ! à Dresde je changeai d'avis, je compris que les commencemens d'un homme doivent avoir leurs tâtonnemens ; qu'autour de lui doivent se récrier les rivalités qui se trouvent dépassées ; je compris que l'héroïsme avait ses essais, son adolescence et son âge viril ; enfin, je voulus m'examiner moi-même et examiner mon opinion. Dans la bonne foi, je trouvai que les dates ont une grande influence sur les idées, et, sauf ce tort impérial, très grave, de demander compte au talent de ses opinions, de façon que Trissotin bien pensant aurait eu la croix et des rentes, je trouvai que, devant la vaste pensée de cet homme, j'avais peut-être un peu fait du raisonnement à la manière de Garo, voulant comme lui placer les citrouilles sur les chênes.

Deux hommes contribuèrent à ma converson : M. Desgenettes d'abord, puis un vieux grognard, dont je dirai tout à l'heure comment je fis connaissance. M. Desgenettes et mon vieux soldat avaient suivi le héros depuis ses commencemens ; en écoutant ces deux observateurs, on avait tout Napoléon ; l'un voyait avec son esprit, l'autre voyait avec son cœur ; le médecin était positif et juste ; le soldat

était enthousiaste et vrai. Je ne dirai pas par quelle foule de faits ils me convainquirent, comment ils avaient tenu compte de mille momens oubliés ; un geste, un coup d'œil, un son de voix, tout avait été mesuré. Ce serait une vie entière à écrire avec la plume de Sterne. Malheureusement pour moi, à mesure que j'ai vécu, j'ai vu les mille anecdotes de M. Desgenettes passer ici, passer là, enrichir les journaux, grossir les recueils, aussi me hâtai-je de dire les deux ou trois auxquelles personne n'a encore touché. On connaît les petits carrés de papier du docteur, ainsi chez lui tout est exact.

Lorsque Napoléon arriva au trône, ce fut une ardeur générale à vouloir prouver qu'il en était digne, non pas par ce qu'il estimait le plus, mais par droit de naissance. Les généalogistes entre autres se mirent à la besogne. L'un d'eux le fit descendre des Médicis, famille qui donna deux reines à la France, ce qui le plaçait tout naturellement sur le trône des Bourbons ; mais comme il se trouvait n'avoir pas grands égards pour la branche aîné, ce document ne fit pas fortune. Un autre généalogiste fut plus adroit.

C'était un Allemand ; on le nommait Ritterstein. Habile dans la science d'Hozier, il s'avisa de trouver que la race de Bonaparte était connue bien avant la première croisade. Il prenait la chose comme Petit-Jean prend son plaidoyer. D'après ses démonstrations, et des pièces qu'il prétendait authentiques, le premier nom de Blondel, ce troubadour célèbre, cet ami dévoué de Richard Cœur-de-Lion, si bien connu de notre célèbre Clairval ; le premier nom de Blondel, dis-je, était Bonaparte. Or Blondel avait épousé une Plantagenet, et ce fut à l'occasion de cette alliance qu'il abandonna son nom de consonnance étrangère pour adopter celui de Blondel. On sait que par des alliances successives la maison des Plantagenets s'est fondue et éteinte dans celle des Stuarts.

— Voilà ce qu'il me fallait, dit l'empereur le jour où il reçut cette pièce curieuse. Je puis, à présent, faire la

guerre à l'Angleterre sans scrupule. Je suis Stuart! Stuart par la ligne masculine! Georges III n'a qu'à se bien tenir, lui qui n'est que de ligne féminine.

Et comme parmi ceux qui l'entouraient se trouvaient quelques flatteurs, qui prirent cela pour une modestie fardée, ils ne manquèrent pas de trouver du plausible dans le document de Ritterstein.

— Connaissez-vous Walpole? dit Napoléon au plus acharné. — Walpole?... Mais oui... Un ministre anglais... — Non, monsieur; un auteur, le fils de ce ministre. Il assure qu'avec deux ou trois cents ans de généalogie, il n'est personne qui ne puisse descendre de qui il veut. — Cependant, Sire, l'habileté de Ritterstein. — Oui, l'habileté, l'adresse... Voyez-vous, monsieur! reprit l'empereur avec ce verbe haut et clapotant qui, lorsqu'il le voulait, entrait dans l'ame comme une pointe d'acier, voyez vous! si la peste était sur le trône, le généalogiste de cour la ferait descendre de la santé!

On voit que si la flatterie eut accès auprès de lui plus tard, elle dut se montrer adroite : et pourtant elle venait l'assaillir de tous côtés. Sa famille même, Lucien excepté, n'était pas la dernière à brûler pour lui cet encens qui finit par étourdir les têtes les mieux organisées.

Voici une aventure de chasse qui donna à Napoléon une grande idée de son adresse.

Le roi de Westphalie et Murat étaient de cette partie, et en étaient aussi plusieurs généraux et bon nombre de grands cordons. Rien de plus facile que cette chasse : on traquait le gibier tout aux environs, on le faisait arriver dans un coin et les tireurs n'avaient plus qu'à lâcher la détente à plomb perdu. Des gens se tenaient là, tout prêts, faisant passer d'autres fusils, et l'armurier célèbre, M. Lepage, chargeait ceux de l'empereur; un coup n'attendait pas l'autre, c'était plutôt un abattis qu'une chasse : pour ne pas tuer il fallait y mettre de la mauvaise volonté; or, afin de constater la gloire de chacun, un homme dont c'é-

tait l'emploi, enregistrait sur un livre le nom du tireur et le nombre de pièces tuées. Jérôme qui était adroit, avait passé les deux cents ; le roi de Naples en était à peu près à cent cinquante ; d'autres avaient plus, d'autres moins. Napoléon seul n'avait tué que douze ou quinze pièces : il se serait avisé de tirer en l'air, que la balle, en retombant, aurait tout aussi bien opéré. Malgré cela il paraissait fort content de lui. On riait sous cape de sa gloriole, et il n'était si mince chasseur qui ne le renvoyât à Austerlitz et ne lui disputât Fontainebleau.

Jamais l'empereur n'avait l'habitude de regarder les registres, et par une fatalité peu prévue, ce jour-là il s'en avisa : — J'ai tué au moins cent pièces, disait-il. Voilà tout le monde consterné ; comment s'y prendre pour lui dire la vérité ? Cependant on cheminait, les héros en avant, les trophées en arrière, l'empereur tout joyeux, les courtisans fort empêchés. Les prétentions de sa majesté vont jusqu'à Murat, qui selon sa coutume chevauchait en faisant l'école buissonnière ; il prend un temps de galop et arrive à l'enregistreur ; déjà le roi de Westphalie y était ; ils se sont bientôt entendus. Il faut à l'empereur ses cent pièces de gibier, s'il ne les a pas il faut les lui faire. Le grattoir est promené sur le dernier zéro du chiffre 200 de Jérôme, le voilà réduit à 20 ; le grattoir fait aussi son office sur le premier numéro de Murat, et un 150 devient 50, puis, comme il faut que rien ne soit perdu, l'on transporte le 2 du roi de Westphalie devant le 15 de Napoléon, et le glorieux chiffre 215 apparaît. Les petits cadeaux entretiennent l'amitié : les générosités des deux rois rendirent tout fier Napoléon qui, depuis, ne regarda plus les registres pour ne faire souffrir la vanité de personne.

Mais deux jours après il y eut de grandes terreurs, et la chose du monde la plus simple faillit tout découvrir. La cour s'était rendue à Saint-Cloud ; l'empereur était dans son cabinet, et sous ses croisées se trouvait un petit cochon d'inde, assez familier, appartenant à l'un des gens

du château. Cet animal dégradait les plates-bandes, et salissait les allées y lançant de la terre; puis, après ces ébats, il se délectait à brouter les fleurs, sans égard pour les plus belles, faisant litière de roses et de plantes rares. L'empereur est indigné; il appelle Rustan : — Qu'on me donne un fusil pour tuer cet animal. Rustan regarde, et comme il était au courant du fait d'armes de l'avant-veille, il a peur que la supercherie ne soit découverte; cependant on n'est qu'à vingt pas de l'animal, un peu d'espérance entre en son cœur. Napoléon s'apprête, il tire : le petit cochon n'est pas même effrayé. On recharge le fusil; Napoléon vise, il lâche la détente : le petit cochon ne se dérange pas de son repas. Autre fusil demandé, autre coup tiré, même résultat : le petit cochon dévaste toujours les fleurs. — Mais il est blessé! s'écrie l'empereur. — C'est possible, répond Rustan; alors il se venge sur les roses. — Encore un fusil! s'écrie le chasseur déterminé; c'était le quatrième : pas plus de bonheur. Pour le coup, l'empereur s'impatiente, il regarde de travers le petit cochon qui, cette fois, paraît mettre plus de complaisance et s'avance sans perdre un coup de dent. Douze coups furent tirés sans qu'il eût seulement le poil endommagé; mais au treizième il tomba. Rustan s'empresse d'aller chercher le trophée impérial, le prix de treize amorces...

— Touché combien de fois? — Une, Sire. — Impossible! une? J'ai touché au moins six fois. — Que Votre Majesté regarde elle-même. — Une! c'est vraie, du moins une seule qui marque..... Alors c'est qu'il a la peau bien dure.

Voyez comme la vanité que l'on nous donne est rivée avec des clous d'airain, et comme tout vient en aide à celle des rois! Il ne pouvait pas croire qu'il n'eût touché qu'une seule fois sur treize, et l'avant-veille il crut qu'il avait touché deux cent quinze fois sur environ cent coups tirés. A chaque fois un peu plus que la paire!

Mais j'arrive à nos précieuses anecdotes du vieux soldat.

## CHAPITRE XVII.

J'en fis singulièrement rencontre. J'étais allé me promener seul sur la rive droite de l'Elbe; nous étions alors au mois d'août, et l'été de ce pays-là gardait encore toute sa splendeur. Je respirais le bon air, l'air odorant, à pleine poitrine; j'admirais la richesse des environs, la variété des sites. Enfin je m'en retournais, traversant le beau pont qui s'étend si majestueusement sur ses seize arches. Devant moi marchait un vieux soldat, en petite tenue. Le jour baissait. Je voulus me donner le plaisir d'un coucher du soleil. Autant que je me le rapelle, il y a des bancs de distance en distance sur ce pont; mais je m'appuyai contre le parapet, et me tins ainsi debout. J'avais oublié mon militaire, et, après avoir vu l'ensemble du beau tableau qui se déployait devant moi, j'en voulus saisir chaque détail. Mon regard tomba sur le crucifix doré placé sur ce pont, et supporté sur un morceau de roc brut d'environ vingt ou trente pieds. A cette heure, ce soleil, le bruit du flot, ce crucifix s'élevant comme une apparition, produisirent sur moi une impression que je ne saurais rendre : c'était de l'attendrissement, du vague, de la mélancolie. Mes pensées se reportèrent vers la France : je voyais devant moi toutes mes personnes aimées, et je craignais de ne plus les voir. Pour chasser cette pensée je continuai à marcher; mais, près du crucifix, au pied du roc, mon vieux militaire était là, chapeau bas, appuyé sur le coude : il priait, car, au bruit, il se retourna, et s'empressa d'escamoter un signe de croix que je vis fort bien. Je l'abordai.

— N'est-ce pas que c'est une belle pièce que ce crucifix, mon brave? — N'est-ce pas, bourgeois, me dit-il avec une franchise brusque et soldatesque, que vous m'avez vu là, dépêchant un *Pater*? — Non pas précisément, mais il m'a semblé... — Que voulez-vous? ce grand diable (il me montrait le crucifix) m'a rappelé son pareil que nous possédions dans mon village. Quand je dis son pareil, ils ne se ressemblent pas du tout, mais c'est toujours crucifix et crucifix. — Souvenir du pays? — Oui. Je n'ai jamais fait

TOME II. 12*

que deux prières : l'une pour ma mère, et l'autre pour mon empereur. Et, voyez-vous! l'empereur seul m'est resté... ma mère...

Il ne parlait plus; nous allâmes un instant côte à côte. J'admirai ce soldat qui n'avait de famille que Napoléon; peu à peu je le tirai de sa mélancolie et alors je sus ce qu'il était.

Il avait fait la campagne d'Egypte; parti avec un détachement, ils s'étaient trouvés égarés dans les sables; on manquait de vivres, il fallut tuer un chameau. Il fut chargé de la cuisine et il trouva moyen de servir des légumes, en coupant, d'après son expression, la musette au chameau, c'est à dire en lui ouvrant l'estomac, d'où il tira des fèves encore excellentes que l'animal n'avait pas eu le temps de digérer. Quand on les retrouva ce fut une fête au régiment; et Louis Diard obtint les honneurs du triomphe pour son pot au feu accompagné de légumes.

Arriva une grande revue. Le général aperçut la moustache de Diard qui sortait d'un bon pouce hors des rangs.

— Tu es l'homme au pot au feu? dit Bonaparte. — Oui, mon général. — Sais-tu lire? — Je lisais dans le Paroissien de ma mère. — Sais-tu écrire? — Non. — Je te donne quarante jours; dans quarante jours tu me montreras de ton écriture.

Puis il passa.

Voilà Diard qui pour obéir à son général se met à faire des barres; puis il passe aux O, puis aux C; puis il forme des mots; il est excité par son lieutenant qui l'aime et qui veut que l'honnête homme fasse son chemin. Diard boude sous la férule et se moque un peu de ce lieutenant dont une épaule était de beaucoup plus élevée que l'autre; mais pourtant il fait assez de progrès pour attendre la fin des quarante jours avec impatience.

Enfin une nouvelle revue a lieu, le général entre dans les rangs, gronde, encourage, dit à plusieurs leurs noms, demande à un autre si sa blessure est guérie, et arrive au

nouvel écrivain. Celui-ci se tient sous les armes, les pieds en dehors, l'attitude passive; le pouce de la main gauche, appuyé sur le fusil, presse sur le canon une belle pièce d'écriture de sa façon.

— Eh bien! dit le général. — Voilà, répond le militaire sans bouger, et faisant porter son rayon visuel sur le papier barbouillé.

Le général prend l'écriture.

— Diable! tu as étudié sur les hiéroglyphes. Qu'est-ce qu'il y a là? — Mon général, c'est tout ce que je sais faire de plus lisible. — Si tu disais que c'est tout ce que tu sais faire de plus gros... Voyons, qu'y a-t-il? — *Depuis...* — C'est vrai... Il y a *depuis...* Après? — *longtemps...* — Long-temps... Ah! ha! ça peut passer pour *long-temps*... à la rigueur. Ensuite? — *Je me suis aperçu.* — Comment! tu trouve que tu as mis : *Depuis long-temps je me suis aperçu?*

Alors on se prit à rire dans les rangs, malgré la présence du général; le lieutenant seul ne riait pas. Bonaparte regarda et comprit, en voyant la colère contenue de l'officier, que la scène tournait un peu à l'irrévérence pour la hiérarchie.

— Très bien! très bien! dit-il; le pays t'inspire, ami : *Depuis long-temps je me suis aperçu de l'agrément.....* Je connais la chanson; tu rappelles là ta soupe au chameau... Allons, continue, et tache de trouver autre chose.

Depuis, ce brave homme essaya d'apprendre un peu mieux, mais il n'avait jamais pu aller plus loin que la chanson des bossus. Il fut déclaré illettré incurable et Napoléon lui fit une pension; c'était l'homme de la garde qui avait le plus de sang-froid. Son empereur était son Dieu, il ne le nommait pas sans faire le salut militaire; aussi se mit-il au courant de la vie de son héros et en apprit-il des choses fort peu connues. Il était riche pour un soldat; il payait généreusement bouteille, et il rassemblait ainsi toutes les scènes de cette vie de champ de bataille. Il pénétra même

jusque dans l'intérieur du palais; poli avec Rustan, qui aimait aussi tout ce qui était attaché à son maître, il accrocha les anecdotes que je vais donner, et que j'aime parce que je n'en connais pas qui fassent mieux connaître l'homme malgré le héros.

Napoléon avait l'habitude de se coucher sur un petit lit de repos, et Rustan placé en dehors sur des matelas arrangés contre la porte, veillait fidèlement sur lui. Il arrivait parfois, quand l'empereur s'endormait sur le côté gauche, qu'il avait de mauvais rêves; alors, il criait, il se débattait, et Rustan, toujours aux aguets, allait à lui, le prenait de ses bras nerveux, et le retournait du côté droit comme on retourne un paquet. L'empereur ne disait rien, ne s'éveillait pas et dormait dans la plus grande confiance; mais s'il se réveillait, comme vers deux heures du matin cela ne manquait guère d'arriver, il fallait alors lui apporter un superbe poulet froid, un *en cas* auquel l'empereur avait l'habitude de détacher une cuisse ou une aile, et quelquefois les deux. Il arriva une fois, que Napoléon s'endormit un peu plus tard que de coutume; son sommeil ne fut pas troublé : sans doute, il s'était placé sur le bon côté. Les deux heures où l'*en cas* était attaqué passèrent, trois heures sonnèrent même, le sommeil continuait, et Rustan qui avait beaucoup veillé, et qui avait faim, se décida à tirer parti, pour son compte, du poulet inutile; il le mange, ou à peu près ; puis cette expédition faite, il boit un coup du meilleur vin du sommelier, écoute encore si l'on n'a pas besoin de lui dans la chambre auguste, n'entend qu'un souffle léger, bien coupé, bien rassurant, retourne chez lui, place son lit et s'endort rêvant doucement.

Vers le matin, mais avant que le jour parût, l'empereur se réveille; il a faim ; il appelle Rustan tout bas; Rustan ne répond pas, il appelle encore, même *tacet*. Alors il s'impatiente, il saute à bas du lit : « Voyons, se dit-il, si ce fidèle serviteur veille aussi bien qu'il s'en vante. » Il va à la porte et l'ouvre doucement. Du côté de Rustan il n'y avait pas de

## CHAPITRE XVII.   425

lumière. L'empereur entend ronfler son mameluck; il passe une jambe au-dessus du petit lit et va traverser. Mais Rustan se réveille en sursaut; il n'a pas le temps d'aller chercher ses armes; il saute au cou de l'agresseur! il l'étrangle! il crie : — Ah infâme! traître! — Napoléon est étouffé, il va périr; enfin, il reprend ses forces, se laisse aller de tout son poids en arrière, et entraîne vers la porte entrebâillée Rustan qui, à la lumière de la lampe, reconnaît l'empereur.

Il est facile de juger de sa stupeur, son étonnement; les larmes lui en venaient au visage.

— Rassure-toi; parbleu! c'est ta consigne... mais tu étrangle trop... allons on te pardonne, ne fais pas l'enfant... la meilleure preuve que tu ne m'as pas fait de mal, c'est que je veux manger.

Ici Rustan eut un autre genre de peur.

— Comment! à cette heure, votre majesté? — Est-ce qu'il y a une heure pour l'appétit? j'ai faim... mon poulet. — Sire, c'est que... le poulet... — Eh bien? on ne me l'a point apporté? — Pardonnez-moi, sire; mais ce malheureux poulet. — Quoi? est-ce que tu l'as étranglé aussi? — Ah! votre majesté... voyant l'heure passée... voyant le poulet... — Tu l'as mangé? — Hélas! oui, sire. — Hélas! c'est à moi de dire : Hélas! Tu l'as tout mangé? — Oh! sire... il s'en faut de si peu... Mais sire... — Sire... sire... va te faire f..... avec ton sire! Je veux voir les débris du poulet.

Rustan alla préparer les reliefs. Avec le couteau il essaya de refaire une mine à ce qui restait et parvint à force d'os et d'industrie à donner à tout cela une assez bonne tournure. Pendant ce temps l'empereur s'était habillé, et lorsque Rustan arriva, il le trouva sur pied, attablé vis-à-vis de rien encore; mais attendant avec impatience. Tout tremblant, le mameluck pose son chef-d'œuvre sur la table. Napoléon compte les pièces, paraît surpris de l'intelligence avec laquelle ces ruines sont mises en ordre.

— Eh! mais, s'écrie-t-il, il y a de l'ensemble! malheu-

reusement il n'y a que cela. Gourmand !... Nous causerons demain.

Rustan se retire pensant au lendemain, pensant à sa disgrâce ; le lendemain arrive ; tout prend son cours dans le palais. Enfin Rustan est appelé. Il trouve Joséphine avec Napoléon, la conversation commencée entre les deux époux roulait sur la question de savoir comment ils vivraient s'ils n'avaient que six mille livres de rentes. C'était un des fréquens entretiens de l'empereur. Joséphine arrangeait une métairie, Napoléon en faisait une autre : Joséphine mettait tout en linge, tout en argenterie, tout en repas donnés aux voisins, en cadeaux offerts au curé. Napoléon faisait des plantations sans nombre, jetait en avant des arbres d'un vert tendre, et au fond, des arbres d'un vert plus foncé pour avoir d'agréables repoussoirs : il voulait aussi faire la chasse aux sangliers pour vendre les hures.

— Mais, s'écriait Napoléon, en écoutant les projets d'économie de sa femme, tu fais des dettes, ma chère ; tu vas, tu vas ; tu fais comme si tu avais quarante mille livres de rentes. — Mais non, non ; c'est vous qui vous en donnez comme si vous aviez les trésors du Pérou ; vous dépassez vos revenus. — Belle fermière ! comment tu ne peux pas aller sans recevoir le tiers et le quart ? — Grand agriculteur ! comment vous plantez des jardins anglais sur les bonnes terres, au lieu de les ensemencer ! — Supprime-moi les cadeaux à ton curé au moins ! — Pendant la chasse aux sangliers qui veillera la ferme, monsieur ? — Eh bien ! Nous mettrons ordre a cela ; Rustan, sais-tu faire quelque chose dans une ferme ? — Sire, j'apprendrai. — Il labourera, dit Joséphine. — Et il a la poigne assez forte pour cela, répond Napoléon en passant sa main sur son cou bleui. — Ah ! dit Rustan l'air contrit, votre majesté me rappelle... — Tu n'oublieras pas la basse cour, ma chère, interrompit l'empereur ; beaucoup de poulets : Rustan les aime.

Ce fut toute la punition du mameluck qui ne pouvait se

lasser de raconter le fait, et mon vieux soldat de l'entendre; non plus que cet autre.

Joséphine était sujette aux maux de dents, elle souffrait toutes les douleurs de ce mal cruel, et alors l'empereur, si quelque grande préoccupation ne l'absorbait pas, la faisait venir, la plaçait sur ses genoux un instant, puis se levait, la faisait promener, prétendait qu'avec beaucoup de force d'imagination on pouvait, non seulement lutter contre le mal, mais le vaincre; pour cela il n'y avait tout simplement qu'à penser à autre chose. C'était précisément là le difficile, et jamais, quand Joséphine souffrait, elle ne pouvait penser à autre chose qu'à son mal. Alors l'empereur prenait un parti désespéré, il lui contait des histoires; or, la narration, certaine narration du moins, n'était pas le fort de l'empereur; il brouillait assez souvent les choses, et Joséphine riait ou finissait par s'endormir; l'empereur aimait mieux la voir rire, bien que ce fût à ses dépens, son orgueil de conteur y trouvait autrement son compte, qu'à la voir dormir.

Un de ces jours de crise, Joséphine était au supplice. Napoléon la sermona, lui parla encore de l'empire que l'on doit prendre sur soi-même. Mais comme cette médecine philosophique n'opérait pas, il lui dit : — Assieds-toi là, je vais te conter le Petit Poucet.

Napoléon aimait beaucoup Perrault; la simplicité du conteur, sa naïveté gracieuse qui n'exclut pas la malice, lui plaisaient singulièrement. Il appelait cet ouvrage le Rabelais de l'enfance; il l'avait appris par cœur pendant le siége de Toulon, et ces contes lui rappelant sans doute les commencemens de sa fortune; Perrault était son auteur des petits jours comme Ossian son auteur de parade.

L'impératrice assise se tenant douloureusement le bas du visage, qu'elle presse dans un mouchoir, l'empereur assis à ses côtés, le plus près possible et lui prenant doucement la tête qu'il fait pencher vers lui, il commence le Petit Poucet.

« Il était une fois un bûcheron et une bûcheronne qui
» avaient sept enfans, tous garçons; l'aîné n'avait que dix
» ans, et le plus jeune n'en avait que sept. On s'étonnera
» que bûcheron ait eu tant d'enfans en si peu de temps,
» mais c'est que la femme allait vite en besogne, et n'en
» faisait pas moins de deux à la fois.

— Ah! soupira Joséphine, qui sans doute avait en pensée les désirs de Napoléon, auquel elle ne pouvait plus donner d'enfant. — Est-ce que tu souffres davantage? — Non, au contraire; dit l'impératrice qui veut cacher son chagrin. — Tu vois bien! Je continue; où en étais-je! — A : « Sa femme allait vite en besogne. » — Bien, bien!

« La pauvre femme donc allait vite en besogne; mais
» elle mourut...

— Déjà? — Eh! oui : en couche... Oh! si l'on m'interrompt!... je n'ai pas fait le conte, moi!

« La pauvre femme mourut donc... les partages furent
» bientôt faits. Le notaire ni le procureur n'y furent appe-
» lés, ils auraient eu bientôt mangé tout le pauvre patri-
» moine.

— Mais ce n'est pas, dit Joséphine. — Ah! tu ne souffres pas pour me faire des observations. — Je n'en puis plus, au contraire. — Eh bien! alors je poursuis.

« L'aîné eût le moulin, le second eut l'âne et le plus
» jeune n'eut que le chat.

— Le chat! justement! le chat! vous êtes au chat botté.
— Comment! il n'y a pas de bottes dans le Petit Poucet?
— Si, si; il y a des bottes, les bottes de sept lieues. — J'ai donc raison!

Il allait continuer lorsque un éclat de rire que l'on ne put contenir partit de la pièce voisine.

— Qui est là? dit l'empereur.

Il fallait bien répondre.

— Moi, dit Rustan en paraissant. — Ah! tu t'avises de nous écouter. — Votre Majesté parlait si haut... — Et tu as l'oreille si fine... Tu sais donc le Petit Poucet. — Oui,

Sire; je le sais très bien! — Est-il fier, ce Rustan!... alors il faut conter le Petit Poucet à l'impératrice. — Je crains... — Allons, allons; mets-toi là, et conte.

Il le fit asseoir sur un tabouret. Rustan commença et défila son Petit Poucet en maître; peu à peu l'empereur se mit aussi à écouter avec plaisir. La narration marchait, mais quand on fut chez l'ogre :

— Tu en passes, dit-il; est-ce que tu ne te rappelles pas ce qu'il dit : « Bonnes gens qui fauchez si vous ne dites au » roi que le pré que vous fauchez, appartient au marquis » de Carabas, vous serez tous hâchés menus comme chair » à pâté. » — Mais, Sire, c'est le chat botté qui dit cela pour favoriser le marquis de Carabas. — Comment? je n'en sortirai donc pas! — C'est que l'empereur a peut-être quelque penchant à la propriété, dit avec son fin sourire Joséphine; et comme le marquis de Carabas, fait à lui tout ce qu'il voit... — Ma chère amie, tu es guérie! s'écria Napoléon; et que l'on vienne encore contester le pouvoir des contes sur les maux de dents.

A Dresde, ce n'était plus Joséphine qui était impératrice, et ce n'est pas avec Marie-Louise que Napoléon aurait essayé le pouvoir du Petit Poucet. Son bon temps fut celui de son premier mariage; ce fut la lune de miel de son pouvoir. A présent, il fallait être empereur, l'être toujours, même avec sa femme. Il ne lui fut permis d'être homme que quelques instans avec ce fils, qu'il aperçut à peine, et qu'il aima tant. A Dresde, surtout, il fallait être empereur, et fonctionner devant les rois présens en maître du monde. Il s'en acquittait à merveille. Comme il portait impérialement l'épaulette, les premiers jours d'août! On avait sans doute réveillé en lui son instinct de héros. Pressé de recommencer la guerre, il fit célébrer sa fête le 10 août au lieu du 15. Rien de magnifique comme cette fête! Le matin eut lieu une revue telle qu'il est impossible d'en passer à Paris. Toute la population de Dresde, toute celle des environs, étaient venues admirer ce spectacle.

Jamais on ne vit sous le ciel rien de plus guerrier; tout respirait la confiance, l'ardeur, l'enthousiasme. Les panaches flottaient, les armes étaient étincelantes. C'était du ravissement, de la gaîté; le bruit, la marche, les paroles encourageantes, les quolibets des soldats, la musique, tout faisait bondir le cœur! Et des évolutions, donc!... Les cent mille soldats marchaient comme un seul homme... Quelle mise en scène, mon Dieu!

Le soir, il y eut feu d'artifice sur l'Elbe, illumination dans les rues et bal à la cour. Tout était magique. Il existe beaucoup de militaires qui ont été témoins de ce brillant spectacle, et tous s'accordent à dire que rien n'était beau et imposant comme cette fête du 10 août à Dresde.

L'empereur fit faire de grands complimens à sa comédie; le fait est que nous produisîmes aussi, nous, glorieusement le nom français en ce qui nous concernait : « Ma comédie s'est bien conduite », disait-il en donnant ses ordres pour la gratification et les récompenses, qui furent de 10,000 fr., pour moi, pour Mars, pour Talma, pour Georges et pour quelques autres. Sa Comédie! il venait enfin de la nommer avec fierté; car, il faut le dire, pendant long-temps il n'accueillit que sa tragédie, et je tiens à faire connaître comment il tourna un peu ses regards vers messieurs du comique.

Napoléon n'aimait pas la comédie, et, puisque je viens de faire son éloge sans partialité, je le blâmerai de même; je sais bien pourquoi il n'aimait pas la comédie : c'est qu'elle peint une nature vraie, et qu'à lui, il ne lui fallait que de l'enthousiasme. La tragédie lui plaisait, parce qu'elle peint une nature de convention, et l'homme toujours sur le théâtre est en vue des spectateurs. Il excluait seulement de cet amour du cothurne la tragédie de Voltaire. Pour lui, Voltaire n'avait fait que des poèmes philosophiques; il lui en voulait beaucoup d'avoir prostitué le grand caractère de Mahomet. « Il a fait, disait-il, un bas scélérat, un profond intrigant de l'homme qui a changé la

## CHAPITRE XVII.

face du monde; il n'a fait d'Omar qu'un coupe-jarret de mélodrame; il a travesti l'histoire pour plaire à d'Alembert et consorts. » Ces idées sont singulières, mais autant que je m'y connais, elles ne manquent pas tout à fait de justesse. Par exemple, où Napoléon se montrait moins juste, c'était envers Mollière : il n'osait pas l'avouer, mais je crois qu'il ne l'aimait guère, s'il ne le haïssait même : car n'en parler jamais, pour lui c'était presque de la haine. Le philosophe comique dépouille quelquefois le héros de sa toilette pour ne montrer que le héros à nu. Cela ne lui convenait pas toujours. Celui qui a dit : « Il faut laver son linge sale en famille », ne pouvait approuver un poète qui force tous les caractères à laver le linge sale devant tout le monde. Il a dit de Corneille que, s'il eût existé de son temps, il en aurait fait un prince. Je gage qu'il n'aurait pas fait de Molière un chambellan.

Pourtant cette partiale opinion se modifia à mesure que sa puissance se fit forte. L'impératrice avait, elle, un goût prononcé pour la comédie, et une fois elle obtint que l'on jouât le Misanthrope à la cour. On fit prévenir Contat, qui refusa, disant que son âge, surtout sa taille, l'empêchaient de jouer le rôle d'une femme de vingt ans; mais tous ses refus furent inutiles, et elle reçut l'ordre impératif de se tenir prête à jouer Célimène. Il fallut se soumettre.

On n'applaudit point à la cour, et rien n'est plus glacial ni plus fatiguant pour l'acteur, qui se trouve dans le doute sur son succès, et qui, ensuite, n'a pas un moment de repos pour respirer; car là, pas d'entr'acte. Le misanthrope est un des rôles fatigans du théâtre : le premier, le quatrième et le cinquième acte sont terribles; mais je m'en tirai à la satisfaction de l'illustre auditoire, car il y eut de ces mouvemens de plaisir que l'on cherche en vain à cacher, et qui, dans une pareille réunion, font plus que les applaudissemens. Contat fut parfaite. La représentation finie, l'empereur dit : « Je n'avais pas d'idée de l'impression que peut faire une bonne comédie; *le Misanthrope* m'a fait le plus grand plaisir. »

Après ce témoignage suprême, la comédie commença à partager les faveurs de la cour; mais on ne jouait guère que les pièces de haut comique : *les Femmes savantes*, *Tartufe*, *l'Avare*, *le Méchant*, *la Métromanie*, puis *le Philosophe sans le savoir*, *les Fausses confidences*, *le Legs*, *la Gageure*, *les Deux Pages*, et quelquefois les pièces nouvelles qui avaient le bonheur de réussir.

La tragédie (et peut-être aussi Talma) ne voyaient pas sans peine cette petite invasion du brodequin sur le cothurne, mais il fallut bien prendre son parti, et aller bras dessus dessous à Fontainebleau. Enfin, l'ordre nous fut donné de nous tenir prêts à jouer *les Châteaux en Espagne*. Je n'avais jamais essayé le rôle de Dorlange : il appartenait à Molé, je n'étais chargé, dans la pièce, que du rôle de l'amoureux; depuis la mort de Molé, Baptiste jouait Dorlange, et je ne l'avais point appris. Mais ce nouvel amour de l'empereur pour la comédie m'aiguillonna : j'usai de mon droit. Baptiste pouvait bien se rattraper sur la tragédie ; je le priai de me céder le rôle, et, en huit jours, j'appris huit cents vers.

A cette pièce, l'empereur eut des transports comme un enfant. Il se prit à aimer Colin-Harleville, et à m'aimer moi aussi, par ricochet. En peu de jours l'ouvrage fut joué à Saint-Cloud, aux Tuileries, et partout. Napoléon vint nous surprendre, même au Théâtre-Français, jouant la pièce. Ces rêves de Dorlange, ces détails charmans, ces projets, cette croyance en sa fortune, cette audace à défier les événemens et à aller au-devant d'eux, lui plaisaient beaucoup. La manie de Dorlange était la sienne; car, après avoir entendu la pièce à Fontainebleau, il dit au général Bessière, à cette époque duc d'Istrie :

— Cet ouvrage me plaît beaucoup... j'ai été comme ça.

Je crois bien qu'à Dresde il était *comme ça encore*. La Comédie-Française devait donner d'autres représentations quand le comte de Narbonne arriva de Wilna. Ce fut après quelques conférences fort orageuses qu'on entendit Napoléon dire pour la première fois, ou peut-être répéter, à

propos de toutes les amitiés craintives qui l'environnaient, à propos des partisans à contre temps et à contre sens qui lui donnaient leur avis : — ce sont des galeux qui ne vous quittent pas qu'ils ne vous aient serré la main et inoculé par excès d'attachement.

Bientôt on nous fit injonction de partir pour Paris aussi promptement que nous étions partis pour Dresde. Nous remontâmes en voiture quand le grand homme remontait à cheval. Nous accompagnâmes de nos vœux ce dernier mot de lui qu'on vint nous rapporter :

— Allons ! il faut s'en remettre à la justice de la victoire.

# XVIII.

## POSTCRIPTUM.

J'ai joué ma dernière représentation à la Comédie-Française; deux fois encore une pareille scène et mon cœur se briserait. C'est trop de joie! c'est trop de larmes! ils m'ont traité comme ce pauvre Vert-Vert; mais je me sauverai, ce n'est pas un retour c'est un départ. Demain je joue à Versailles pour Montansier, ma vieille amie, mon ancienne directrice. Demain il y aura juste un demi-siècle que je jouai pour la première fois à ce même théâtre qu'elle rendait florissant. Là, Lekain venait me donner des leçons, Dumesnil m'encourageait; là, j'eus ce fameux duel en me servant du sabre de Tancrède; là aussi, avec un mot, Louis XV fit ma fortune. Oui il y a bien un demi-siècle de cela! vieil époux de la muse comique je fais avec elle ma noce de cinquantaine; mais celle-là est une noce sans lendemain.

Depuis la mort de Contat je veux me retirer du théâtre. Pauvre Contat! pauvre amie! ce fut la mort d'une martyre et d'un sage. Cette dernière circonstance a été totalement ignorée du public; je ne me séparerai pas de ces souvenirs sans lui rendre un dernier hommage.

M$^{lle}$ Contat, dont la santé devenait chancelante, parla de se retirer bien avant le temps où l'âge lui aurait ordonné de le faire. Le premier mot de son projet de retraite effraya, et ce ne fut qu'à force de sollicitations que l'on obtint son consentement pour qu'elle nous restât encore quelques années ; mais enfin son état empirant chaque jour elle donna sa représentation de retraite : elle joua pour la dernière fois le rôle de l'hôtesse dans les *Deux Pages*, cette pièce éternelle que je demande pardon de représenter si souvent, mais qui revient sous ma plume comme la date d'un grand événement pour moi. Contat avait vendu depuis long-temps sa terre d'Ivry et habitait continuellement Paris. Sa maison était le point de réunion de ce que la capitale produisait de plus aimable. Hommes de lettres, artistes distingués, hommes du monde, chacun briguait l'avantage d'être admis dans ce salon de bon goût dont Contat faisait les honneurs avec un charme parfait. Devienne et elle sont les deux femmes qui après avoir brillé sur le théâtre ont conservé dans la société leur suprématie et leurs amis ; ceci seul est un éloge : il n'y a guère d'abdication qui résiste à cette épreuve.

Atteinte d'une maladie mortelle, ma pauvre amie sut par un hasard funeste qu'elle était condamnée.

Depuis long-temps elle souffrait de douleurs assez violentes au sein. Son médecin, justement inquiet sur son état, l'engagea à voir Dubois, elle y fut. Après l'avoir examinée, il lui dit : — Madame, je vous donnerai un traitement qu'il faudra suivre, et je verrai votre médecin; passez chez moi dans trois jours. Contat y retourne au jour indiqué; elle entre dans le cabinet du docteur, qui, après lui avoir dit de s'asseoir, lui promet d'être à elle dans un instant, et la

prie d'attendre; elle, par un mouvement machinal, jette les yeux sur le bureau, et voit son nom; elle lit, et ne trouve qu'une ordonnance assez insignifiante; plus loin, elle découvre un autre papier à moitié caché : encore son nom ; ne pouvant résister à sa curiosité, elle s'en empare et lit la consultation que Dubois écrivait au médecin, dans laquelle il disait que sa malade était condamnée, que l'on pouvait tenter une opération douloureuse, mais que cela ne la sauverait pas. Contat tomba sans connaissance; on appela M. Dubois, qui revint désespéré de n'avoir pas emporté la consultation avec lui. C'est bien le plus excellent des hommes, que ce savant docteur; il ne pouvait se consoler d'avoir été la cause innocente du véritable malheur qui venait d'arriver; il prodigua à sa malade les soins les plus affectueux, tâcha de lui donner une lueur d'espérance, mais inutilement; le coup était porté.

Cependant, depuis cette époque, Contat ne montra aucune faiblesse ; elle avait payé son tribut au premier moment de frayeur. Ensuite elle fut stoïque : son esprit était toujours vif et enjoué; sa grace était toujours la même; aimant à s'entourer de sa famille et de ses amis, elle savait leur dissimuler ses douleurs. Elle vécut ainsi pendant deux années, ce ne fut que quinze jours avant sa mort qu'elle commença à se plaindre; enfin mourut la plus grande actrice dont ait eu à s'enorgueillir notre Comédie-Française. Je pleurai une sœur; elle nous ôta à tous plus que notre bonheur; elle nous ôta le sien, que nous trouvions tant de douceur à faire.

Contat morte, mon goût du théâtre s'affaiblit; je ne restai que pour avoir le temps de caser favorablement ma famille, et, en attendant je retraçai ma vie, et un peu celle de ceux avec lesquels j'avais marché de conserve, comme dit mon fils le marin. Ce fut pour moi un grand plaisir; je ne pensais pas qu'il fît si bon à rappeler son temps passé. C'est que, si l'on savait comme je fais cela! bien peu à peu, bien à mon aise, en sybarite; là j'ai ma famille, là j'ai mes

## CHAPITRE XVIII. 437

amis ; ils sont autour de moi ; ils causent, ils rient : je les regarde et je continue. Ce sont mes beaux jours de travail, ceux là ! ces jeunes récits fait par un vieillard ; ce turbulent mouvement de la vie, auprès de moi si tranquille ; ce passé que j'enchâsse, en regardant la vie présente, à côté d'une fille que j'aime, auprès de mes excellens frères, au souvenir d'un fils, courageux marin qui, des haubans est noblement descendu sur le tillac, et est appelé aux grands honneurs de la marine, ces souvenirs paisibles auprès d'un frère, brave et digne officier, ces aventures quelquefois piquantes, à côté d'une jeune fille modeste et pure ; tous ces contrastes, toutes ces choses qui se remuent en mon cerveau, qui passionnent mon cœur quand mon visage est calme, tout cela a bien son charme, et je bénis le ciel de m'avoir si bien partagé.

Je crois avoir arrêté à temps mes souvenirs; quelques-uns de ceux à qui je les lis me disent que j'en ai trop dit ; d'autres me disent que je n'en ai pas dit assez. Je suis de l'avis des premiers, mais on me pardonnera ; on n'est jamais si riche que lorsqu'on déménage ; je réponds aux seconds que le répertoire se grossit quelquefois et ne s'enrichit pas toujours. Mais, me demande-t-on, la guerre entre Georges et Duchesnois ; mais la querelle faite à l'auteur des Deux Gendres ; mais l'enterrement de Raucourt ; eh bien ! tout cela est su, tout cela est d'hier. Mais ma pensée sur le talent des comédiens qui restent ; apprendrai-je au public ce qu'il voit placé sur un meilleur terrain que moi ; dirai-je que la chaleur, l'esprit, la fougue théâtrale et la verve ont leurs représentans dans Lafont, dans Michelot, dans Monrose et dans le jeune Firmin ; et si j'oublie quelqu'un, ne me grondera-t-on pas ? Tenez, j'oubliais une grande actrice, la plus gracieuse, la plus pure, la plus élégante : j'oubliais Mars ! Mais je dois avoir de vieilles colères : je pourrais chercher dans les replis de mon ame des révélations à faire ; non, je n'en ferai pas ! Il n'y a que les mendians qui vivent de leurs plaies, les honnêtes gens les

cachent. J'ai fait un ingrat, je ne le nommerai pas ; d'ailleurs, dois-je lui en vouloir? il faut lui rendre justice, il y a mis de l'abandon. Et nos jeunes, nos jolies comédiennes, n'ai-je point à parler un peu d'elles, il y a bien des mystères dans les coulisses, non je ne connais rien. En fait de scandale, je suis comme Henriette pour le grec : je n'écoute pas, et puis, au théâtre, c'est comme dans le monde ; pour la plupart des femmes c'est ce qui a été, ce qui sera toujours : la statue de Nabuchodonosor, la tête d'or, les pieds d'argile. J'en connais de très vertueuses, de très bonnes, de très douces, l'honneur de leur sexe ; je ne les nomme pas, ce serait en dénigrer d'autres...

J'ai hâte d'en finir.

J'ai été encouragé par trois rois, par un empereur, par de très grands et de très illustres personnages; j'ai touché à deux siècles; j'ai vu toutes les sociétés choisies, qu'elles fussent à talons rouges ou qu'elles fussent présidées par des artistes; j'ai été conseillé par Voltaire, Picard a bien voulu recevoir mes avis; j'ai dîné avec le banquier Savalette, et j'ai été l'ami de Perrégaux; j'ai été l'assidu d'un garde-des-sceaux, et, de nos jours, j'ai ri des spirituelles réparties de mon excellent notaire Thirion, qui m'a acquis avec tant de soins ma douce retraite, ma maison de campagne et s'est occupé de ma maison d'Orléans; car maintenant j'ai à moi mon Versailles et mes Tuileries.

J'ai aimé les noms bien portés; j'ai aimé la société des gentilshommes, mais, comme je crois l'avoir dit, je n'ai jamais baisé le cordon bleu d'un sot. Je me suis maintenu même avec les altesses; j'ai passé avec facilité ma vie en leur compagnie; jamais froid, jamais prodigue de politesses serviles, jamais brutal, jamais flatteur, enfin, jamais singe ni statue.

Je me suis sauvé du malheur de survivre à mon propre talent. Demain je fais mes derniers adieux au public; après-demain... sois la bien venue, ma tranquillité future! je pars pour mes terres, oui, mes terres, car ma propriété

a appartenu à M^me de Pompadour ; après-demain je pourrai me dire : — Que ferai-je aujourd'hui ? et je pourrai m'adresser ensuite une réponse que je n'avais pu me faire depuis soixante-deux ans que je joue la comédie :

— Rien.

FIN DU DEUXIÈME ET DERNIER VOLUME.

# TABLE

## DU SECOND VOLUME.

|  | Pages |
|---|---|
| Chapitre I. Guerre intérieure | 1 |
| II. Galerie | 21 |
| III. Les intermèdes de *Charles IX*. | 52 |
| IV. Guerre extérieure. | 81 |
| V. Décadence | 109 |
| VI. Retour chez Préville | 122 |
| VII. Derniers coups. | 147 |
| VIII. Les Madelonnettes | 173 |
| IX. Détails de prison. | 192 |
| X. Picpus | 213 |
| XI. Charles de Labussière | 250 |
| XII. Délivrance et Rentrée | 280 |
| XIII. Une tournée en province | 384 |
| XIV. Biographies bordelaises | 320 |
| XV. Réunion. | 358 |
| XVI. M<sup>me</sup> Angot, Hector. | 381 |
| XVII. Dresde | 405 |
| XVIII. Postscriptum | 434 |

www.ingramcontent.com/pod-product-compliance
Lightning Source LLC
Chambersburg PA
CBHW051349220526
45469CB00001B/174